거의 모든 순간의

미

술

사

거의 모든 순간의 미술사

ART SINCE
THE BEGINNING

CREATION

존-폴 스토나드 | 윤영 옮김

까치

CREATION

by John-Paul Stonard

역자 윤영(尹暎)
서울대학교 미학과를 졸업하고 같은 대학원에서 고고미술사학과를 수료했다. 현재
번역 에이전시 엔터스코리아에서 번역가로 활동 중이다. 옮긴 책으로는 『그림 그리기
는 즐겁죠 : 밥 로스의 참 쉬운 그림 수업』, 『밥 로스 컬러링 북』, 『아이디어가 고갈된 디
자이너를 위한 책 : 로고 디자인 편』, 『아이디어가 고갈된 디자이너를 위한 책 : 일러스
트레이션 편』, 『아이디어가 고갈된 디자이너를 위한 책 : 타이포그래피 편』, 『The Art of
인크레더블 2 : 디즈니 픽사 인크레더블 2 아트북』 등 다수가 있다.

편집 교정_ 권은희(權恩喜)

거의 모든 순간의 미술사

저자 / 존-폴 스토나드
역자 / 윤영
발행처 / 까치글방
발행인 / 박후영
주소 / 서울시 용산구 서빙고로 67, 파크타워 103동 1003호
전화 / 02 · 735 · 8998, 736 · 7768
팩시밀리 / 02 · 723 · 4591
홈페이지 / www.kachibooks.co.kr
전자우편 / kachibooks@gmail.com
등록번호 / 1-528
등록일 / 1977. 8. 5
초판 1쇄 발행일 / 2023. 7. 18
 2쇄 발행일 / 2023. 10. 30
값 / 뒤표지에 쓰여 있음

ISBN 978-89-7291-798-4 03600

차례

서문

인간은 왜 이미지를 만드는가? 우리는 왜 미술품을 창작하는가? 이 질문에 대해서는 역사를 통틀어 수많은 대답들이 존재해왔다. 바로 지금까지 존재한 수많은 미술품만큼이나 다양한 대답 말이다. 그럼에도 불구하고 시공간을 가로질러 모든 것을 아우르는 한 가지 관점이 존재한다. 바로 미술품이 한결같이 인간과 자연의 만남에 대한 기록이었다는 것이다. 미술은 우리가 세상을 어떻게 생각하고 세상과 어떤 관계를 맺고 있는지를 보여준다. 이를테면 호기심과 공포, 대담함 그리고 우리가 다른 동물과의 관계에서 느끼는 인상을 드러낸다.

인간이 마주한 자연에는 우리 자신, 즉 인간의 본성도 포함된다. 우리는 우리가 본 것, 주위에서 경험한 것뿐만 아니라 기억하는 것 그리고 유령이나 신, 상상 속 산물처럼 상상하는 것까지 모두 기록한다. 미술 이미지에서 우리는 가장 미스터리하지만 가장 당연한 인간 본성과 직면하게 된다. 빛이 들어오지 않는 캄캄한 동굴 속 또는 어두운 방 안에서 마주하게 되는 인간의 본성, 바로 타인과 나 자신의 운명과 죽음이 그것이다.

어느 날 밤 일본 화가 가쓰시카 호쿠사이는 100개의 다리로 연결되어 있는 넓고 다채로운 풍경을 산책하는 꿈을 꿨다. 서로 이어진 세상 속을 거니는 것이 너무나 즐거웠던 그는 꿈에서 깨자마자 붓과 물감으로 그림을 그렸다.

호쿠사이의 그림은 이 책에서 말하고자 하는 이야기를 지도로 표현한 듯하다. 시공간을 이어주는 다리가 여러 아이디어와 이미지, 대상들을 서로 이어주고 있는 듯 보이기 때문이다. 겉보기에는 너무나 멀리 떨어져 있

더라도, 대양을 건너야 할 만큼 거리가 멀고 서로 닿을 수 없을 정도로 시간적 간극이 있더라도, 우리는 늘 어떻게든 그곳에 닿을 길을 찾아낼 수 있을 것이다. 결국 — 바깥세상과의 교류를 중단한 호쿠사이 시대의 일본에서 만들어진 작품이 아니라고 해도 — 완전한 고립 속에서는 아무것도 존재할 수 없다. 우리는 대담한 호기심에 입각하여 두 눈과 마음을 활짝 열고 작품과 작품 사이를 여행해야 한다.

맨 처음 인간의 이미지는 동굴 벽에 조각되거나 그려졌고, 문신이나 몸치장의 방식으로 우리 몸에 직접 새겨지기도 했다. 그러다 우리는 점점 이 세상에서 살아가는 법, 이 세상을 이용하는 법, 이 세상을 드러내는 법을 배웠다. 그리고 공간을 합리적으로 해석하여 공간을 장악하는 법도 터득했다. 가장 유명한 예로는 수학적인 규칙에 입각한 원근법을 들 수 있을 것이다. 우리는 작품의 이야기가 바로 눈앞에 직면한 공간에서부터 시작하여 온 세상을 아우를 때까지 서서히 확대되어가는 모습을 상상할 수 있다.

오늘날 미술품은 우리가 몸담은 곳, 실제 공간에 '설치될' 수 있다. 온 세상이 미술품이 된 것일까? 실제로 세상은 인간의 작품이 되었다. 우리는 전적으로 인간이 만든 인공적인 환경에서 살아가고 있다. 이것은 과거에서부터 전해져 내려오던 인간 이미지의 변형이며, 이 책에 기술될 여러 이야기들 가운데 하나이기도 하다. 인간과 자연의 관계가 심오한 심판의 단계에 들어서면서, 미술 속 이미지로 기록된 인간과 세상의 만남의 역사를 이해하는 것은 그 어느 때보다 중요해졌다.

1

삶의 흔적

소규모로 무리를 지어 자연을 거닐고, 바위틈에 몸을 숨기고, 강물을 길어 마시던 초기 인류는 그들을 둘러싼 자연과 아주 가깝게 지냈다. 그들은 자신들이 다른 동물보다 더 우월하다고 생각하지 않았고 그저 수많은 생명체 중 하나라고 생각했다.

그러다가 차이가 생겼다. 그들은 두 손을 이용해서 좌우 균형을 맞추어 돌을 깎아 도구를 만들었다. 오랫동안 지핀 불에서 숯덩어리를 찾아내 거친 동굴 벽에 또는 돌판에 무엇인가 흔적을 남기기 시작했다. 바닷가에서 주운 조개껍데기로는 몸을 장식했고, 붉은 안료를 개어 피부에 무늬를 그려넣었다. 그들은 자신이 돌아갈 은신처에 계절마다, 대대손손 삶의 흔적을 남겼다.

약 5만 년 전 한 무리의 인간들이 조상 대대로 살던 고향, 아프리카 대륙을 떠나 온 세계를 떠돌았다. 인간에게는 수만 년 전부터 삶의 흔적을 남기는 능력이 있었다. 그러나 이때부터 인간은 그저 흔적을 남기는 수준에서 벗어나 이미지를 창조하는 능력까지 얻게 되었다. 숯으로 몇 번 휘갈기기만 하면 사슴 한 마리가 동굴 벽을 뛰어다녔다. 기다란 나무나 상아를 깎고 조각하면 사자도 잡아서 가둘 수 있었다.

인간의 마음속에 불이 번쩍 켜진 것 같았다.

놀랍게도 이런 초기 이미지들은 지구 반대편에서도 거의 비슷한 시기에 나타났다.

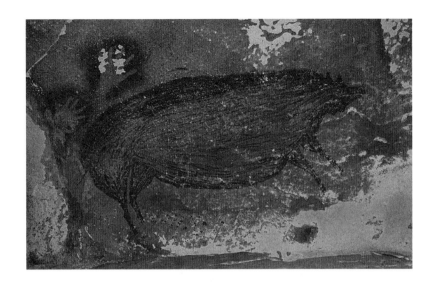

스텐실 손 모양과
야생 돼지, 레앙
테동게, 술라웨시.
약 4만5,500년 전.

동남아시아의 어느 섬(지금의 술라웨시 섬)의 동굴 속 석회벽에 누군가 붉은 오커ocher 안료로 돼지, 아마도 술라웨시 지역의 토착종인 사마귀돼지를 그렸다. 그들은 나뭇가지 끝을 치아로 씹어 부드럽게 만든 뒤에 붉은 오커를 묻혀서 돼지 네 마리를 그렸다. 그리고 사냥감을 향해 손을 뻗은 사냥꾼의 손을 표현하듯이, 쫙 편 두 손을 함께 그렸는데, 이는 손을 벽에 대고 안료를 뿌려서 손 모양을 만드는 스텐실 기법으로 완성한 것이었다.[1] 비슷한 사마귀돼지의 이미지와 아노아(조그맣고 겁이 많은 물소), 아마도 인간들의 사냥 장면을 표현한 듯한 막대 그림 등이 술라웨시 남서쪽 해안에 있는 수많은 석회 동굴 벽에 1만 년이 넘는 오랜 기간에 걸쳐 그려졌다.

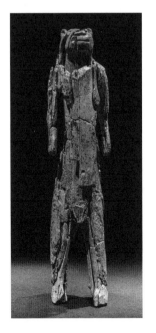

서 있는 조각상,
사자로 추정. 약 4만
년 전. 매머드의
엄니에 조각. 높이
31.1cm. 울름 박물관.

수천 년 후에 지구의 반대편에서는 또다른 인간들이 활동을 개시했다. 온몸이 털로 뒤덮인 매머드에게서 엄니를 구한 다음, 그것에 뒷다리로 서 있는 사자의 모습을 석기를 이용해서 조각한 것이다.[2] 매머드 엄니 내부의 빈 부분은 교묘하게 사자 다리 사이의 빈틈이 되었고, 엄니의 곡선은 사자가 사람처럼 어딘가에 기대어 서서 말을 듣거나 말을 하는 것

같은 자연스러운 자세를 가능하게 해주었다.

완성된 조각품은 주술을 위한 도구나 신으로 숭배의 대상이 되었을 수도 있으며, 단순히 아름다운 이미지로서 감탄하며 바라보기 위해서 만든 것일 수도 있다. 우리는 확실히는 알지 못한다. 그러나 조각가의 솜씨만은 이견이 없다. 작업을 시작하기 전부터 엄니 안에서 사자의 형상을 발견한 능력 또한 마찬가지이다. 조각가는 이전에도 서 있는 사자의 형상을 조각해본 것이 틀림없다. 엄니 또는 길쭉한 나무, 조각이 가능한 부드러운 돌을 가지고 자신의 기술을 연습해보고 사자의 형태를 만들 방법을 고민했을 것이다. 현재 독일 남부 지역에서 만들어진 서 있는 사자는 술라웨시의 사마귀돼지와 마찬가지로 인간이 창작한 초기 이미지로 볼 수 있지만, 석제 도구를 이용해서 조상 대대로 오랜 시간 연마해온 기술을 꽃피운 작품이라는 점에서는 차이가 있다고 할 수 있겠다.

흔적을 남기는 오랜 습관 덕분에 선으로 표현한 이미지도 탄생했다. (오늘날 호모 사피엔스로 알려진) 최초의 현생인류가 약 30만 년 전 아프리카에서 모습을 드러낸 이후 수만 년 동안, 사람들은 돌이나 조개껍데기에 긁은 자국을 남기고, 오커가 묻은 막대기로 선을 그렸다. 그 의미는 잘 알려지지 않았지만, 그들이 그린 그물 무늬와 격자 무늬는 삶의 중요한 측면에 대한 합의된 내용을 전달하는 것이거나, 단순히 인간의 존재를 표현한 흔적이었을 수도 있다.

사자 조각상이 만들어지고 수천 년 후, 또다른 이미지 제작자는 오래된 모닥불 속에서 숯덩어리를 발견하고는 동굴 벽에 선을 그렸다. 석유 램프나 횃불을 켜고 보면 불빛이 깜빡이면서 눈앞의 이미지가 춤을 추거나 움직이는 것처럼 보이는데, 동굴 벽에 그려진 네 마리의 말 역시 마치 동굴을 가로질러 전력 질주를 하는 듯 보인다.

이 창작자는 이동하는 말 떼를 목격하고, 미리 땅에 윤곽을 그려보거나 돌멩이로 바위를 긁으며 그림 연습을 한 뒤, 동굴 벽에 살아 있는 듯한 이미지를 그려넣었을 것이다. 그들은 이후 이 동물의 이름이 될 특정한 소리로 말과 다른 동물들을 구별해서 불렀으며, 직접 그림을 그리면서 숨죽여 그 소리를 내보았을지도 모른다. 세심한 선은 큼직한 말 머리의 부피감과 갈기의 유연함을 그대로 드러내면서 부드럽고 차분한 표현을 가능하게 했다.

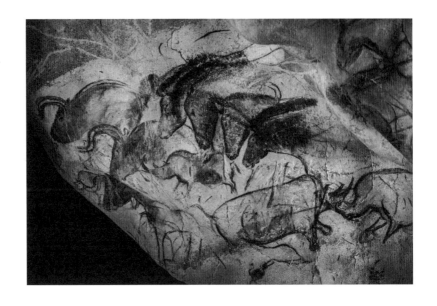

(쇼베 동굴로 알려진) 프랑스 남부의 동굴 안에는 말 외에도 싸움하는 코뿔소와 수사슴, 털로 뒤덮인 매머드 등이 그려져 있어서 마치 한 편의 동물 우화를 연상하게 한다.

왜 지구 곳곳에서 이런 이미지를 조각하고 그렸는지는 아직도 미스터리로 남아 있다. 이 이미지를 제작한 사람들 사이에 대륙을 뛰어넘는 접촉이 있었을 리는 만무하다. 기나긴 인간의 진화 과정 중에 하필 이 순간, 어떤 계기가 있었던 것일까? 별안간 새로운 환경을 접하면서 이미지를 제작하고자 하는 본능이 터져 나오기라도 했을까? 아니면 훨씬 전부터 이미지는 존재했으나 이후에 사라진 것일까? 어쨌든 지금까지 발견된 초기 이미지들 중 다수가 아프리카 밖에서 발견되었지만, 이미지 창작 본능은 당연히 인간의 고향인 아프리카에서 시작된 것으로 보아야 한다. 비록 세월의 시련을 견뎌내지 못한 상태이기는 해도 말이다.[3]

유라시아를 동서로 가로지르는 머나먼 이주, 그 기나긴 여정 자체도 이미지 제작 역량의 발전을 자극했을 것이다. 인간은 해안을 따라서 이동하다가 새로운 땅에 적응했고 자연스레 위험이나 기회를 알리는 새로운 방법, 새로운 의사소통 방법을 알아냈다. 찌는 듯이 뜨거운 사막에서 서늘한 산을 지나고 또 끝없이 펼쳐진 툰드라를 지나며 이곳저곳을 헤매던 사냥꾼들은 처음 보는 새, 동물, 식물, 숲, 강, 산 등 새로운 자연 세계뿐만 아니라

기후의 변화도 맞닥뜨리게 되었다. 이는 신체적 도전이자 위협이었기 때문에, 사냥꾼들은 자연을 동경하는 동시에 마주치는 모든 종을 죽이면서 자연과 전쟁을 벌였다.

동물의 형태를 그리는 것은 이러한 투쟁의 과정, 복잡다단한 세상에서 지식을 얻는 과정의 일부였다. 또한 이미지 제작은 아마 추모 행위이기도 했을 것이다. 인류는 조상 대대로 살던 집에서 벗어나 바다를 향해 길게 뻗어 있는 험준한 반도에 도착했고, 사냥꾼들은 해안을 따라 어지럽게 흐트러져 있는 커다란 바위에다가 수많은 동물들의 외형을 새기기 시작했다. 그중에는 태즈메이니아 호랑이라고 알려진 등에 줄무늬가 있는 늑대도 있었는데, 오늘날의 오스트레일리아 북부 버럽 반도에서 살았던 이 동물은 이 지역에서 멸종하고 말았다.

인간은 저 산 너머에, 평원에 흐르는 저 강 끝에 무엇이 있을지 기대하면서 자신이 본 것을 기억하고 상상하기 시작했다. 이미지라는 측면에서 사고 능력의 진화는 기나긴 이주의 역사와 불가분한 관계이다. 아주 오래 전부터 고향인 아프리카에서 가졌던 자연과의 만남, 양적으로나 질적으로 다양하고 풍부한 새로운 자연과의 만남이 이미지 제작을 가능하게 했다.

초기 인간이 창조한 이미지들은 우리의 상상력을 자극하지만, 여전히 확신을 가지고 말할 수 있는 것은 거의 없다. 하지만 적어도 확실하게 대답할 수 있는 것이 하나 있다. 바로 인간은 이미지 제작을 시작한 후 첫 3만 년 정도의 시간 동안은 오직 한 가지 주제, 즉 동물에만 전념했다는 것이다. 모든 동물을 그린 것은 아니었다. 동굴 벽에 국한되기는 하지만 가장 많이 등장한 동물은 들소나 말이다. 물론 쇼베 동굴에서처럼 매머드, 사자, 말, 사슴, 곰, 거기에 코뿔소, 칡부엉이와 흑표범 등 흔치 않은 맹수들도 그려졌다.

동물에 대한 집착은 프랑스 남부의 동굴에서부터 오스트레일리아의 암초 해안에 이르기까지 인간이 가는 곳이라면 어디에서든 나타났다. 3만 년 동안 그 어디에서도 풍경, 식물, 나무, 하늘, 바다, 태양 또는 달은 그려지지 않았다. 이것들 모두 인간을 에워싸고 있는 것이자, 동물만큼이나 인간의 생존에 중요한 것인데도 말이다.

아마도 동물들의 외형 변화가 인간에게는 가장 중요했던 모양이다. 초기 인류는 사냥, 수렵으로 연명했기 때문에 자신의 먹잇감을 빨리 알아보는

능력이 필수적이었다. 그래서 동물의 습성과 외형에 대한 깊은 이해가 그들이 창작하는 이미지에 반영되었다. 이를테면 겨울철 털 상태를 반영한 그림을 그리거나 뿔 모양으로 사슴의 나이를 가늠하는 법을 남겨놓은 것이다.[4]

서 있는 사자가 조각되고 수천 년이 지난 후, 또다른 공예가는 매머드 상아를 손에 넣고 두 마리의 사슴 이미지를 구현해냈다. 유선형 몸통과 고개를 세우고 있는 것으로 보아 헤엄을 치는 듯하다. 몸통 무늬로 볼 때 수컷 사슴이 암컷 뒤꽁무니를 쫓고 있다. 자세히 살펴보면 그들의 성별뿐만 아니라 그들이 툰드라 사슴이라는 것은 물론이고 배경 계절까지 알 수 있다. 다 자란 뿔과 긴 털은 이 둘이 어느 가을 강을 건너는 중임을 보여준다. 툭 튀어나온 눈을 보면 얼마나 무섭고 힘든 상황인지가 느껴진다.[5] 매일 사슴과 함께 지내고 그들과 우정을 쌓고 정신적인 교감을 해야만 나올 수 있는 세부 묘사이다. 또한 이 이미지는 지배력의 원천이었다. 몇 세대에 걸친 사냥 지식이 이 이미지에 저장되어 있었다. 이미지를 남길 수 있다는 것은 인간이 이 세상에서 더 유리한 입장에 있다는 뜻이었다.

이 새로운 이미지의 세상에서 현저히 눈에 띄지 않는 동물이 하나 있었다. 바로 인간 그 자신이었다. 인간이 존재했었다는 흔적은 10만 년도 더 전부터 아주 널리 퍼져 있었다. 초기 뗀석기부터 오커 안료로 남긴 선, 조개껍데기까지 말이다. 대신 벽에 손을 대고 안료를 뿌려 스텐실 기법으로 표현한 손 모양은 현재 인도네시아에서부터 아르헨티나, 보르네오, 멕시코, 유럽과 아시아의 각지까지 이주하는 오랜 기간 내내 각 지역에 남아 있다. 검지와 약지의 길이 차이로 판단하건대 대부분은 여성의 손으로 보인다.[6] 하지만 공격받기 쉬운 직립 형태, 둘로 갈라진 하체와 막대기 같은 팔이 달린 상체의 이미지는 인간이 이미지를 제작하기 시작한 첫 2만 년 동안에 단 하나도 만들어지지 않았다. 아무것도 만들어지지 않았다는 것은 단순히 그럴 필요가 없었다는 뜻이리라.

최초로 등장한 인간 이미지는 출산과 분만과 관련된 부분을 강조한 여성의 신체 조각상이다. 2만6,000년쯤 전에 만들어진 이 조각상은 (현재 체코의) 돌니 베스토니체 유적지에서 발견된 것으로, 대각선으로 그어진 두 눈 말고는 얼굴에 아무런 특색이 없어서 마치 모자를 쓴 것처럼 보이기도 한다. 이 조각상은 내화 점토로 빚어 가마에서 구운 가장 오래된 작품으로

알려져 있다. 점토를 구워 주전자처럼 유용한 물건을 만들어 쓰기 시작한 것은 이때부터 적어도 1만 년은 더 지나서의 일이다.[7] 돌니 베스토니체 조각은 신비한 마술적 속성을 가진 행운의 부적이었을지도 모른다. 그러나 서 있는 사자 조각이나 헤엄치는 사슴 조각에 비해서 결코 더 강렬하거나 우아하다고 볼 수 없다. 인간은 스스로를 그저 수많은 동물들 중 하나로 본 것이다. 그들에게 인간은 가장 아름다운 동물도 아니었으며, 이 각박한 세상에 잘 적응해 사는 대단한 동물도 아니었다.[8]

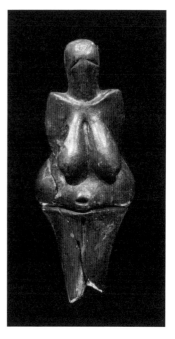

술라웨시의 사마귀돼지, 아르헨티나의 스텐실 손 그림, 쇼베, 라스코, 알타미라 등 각종 동굴 벽에 그려진 동물들은 우리 인간이 지구 어느 곳을 떠돌든 이미지를 제작하고자 하는 본능은 드러날 수밖에 없다는 것을 보여준다. 어느 곳에서는 이 본능이 잠시 번쩍이는 불빛처럼 등장했다가 사라지는 바람에, 방황하던 사냥꾼들이 한동안 이미지가 없는 시대를 살아야 했다. 또 지금까지 살아남은 것들만 고려한다면, 아예 이런 본능이 등장조차 하지 않은 곳도 많다.[9] 하지만 창조성은 의심의 여지없이 여러 가지 방식들로 스스로를 드러낸다. 춤이나 노래, 음악의 초기 형태 또는 신체 장식으로 말이다.

돌니 베스토니체의 여인 조각상. 기원전 2만9000-2만5000년. 내화 점토, 높이 10.1cm. 브르노 모라브스케 젬스케 박물관.

그렇게 수천 년의 시간이 흐르고, 이미지를 창조하고 인지하는 본능은 인간의 생활에 불가분한 것이자, 인간을 설명하는 방법들 가운데 하나가 되었다. 이미지는 인간과 다른 동물, 인간과 자연 세계를 구분하게 하는 표시이자, 인간에게 동물과 자연을 지배할 능력이 있다는 표시이기도 했다.

이미지를 통해서 우리는 스스로를 마주하기도 한다. 사냥하다가 마주친 동물, 계절에 따라 달라지는 동물의 외형, 심지어 꿈속에서 만났던 이상하고 환상적인 야수의 모습에 대한 기억을 통해서 시공간을 넘어 마음과 마음이 연결된다. 조상들이 살던 컴컴한 동굴, 동물 이미지로 장식이 되어 있는 그 동굴로 들어가는 것은 그 자체로 인간의 마음속에 들어가는 것과 마찬가지이다. 앞으로 전개될 창조성에 대한 이야기의 비범하고 가슴 뭉클하며 아주, 아주 긴 프롤로그인 셈이다.

이미지 제작 본능은 아마 5만–6만 년 전에 등장했을 것이다. 그리고 약 1만 2,000년 전쯤 두 번째 본능이 모습을 드러냈다. 이제 인간은 이곳저곳을 방황하기보다는 정착이라는 새로운 생활방식을 선택하게 되었다. 농작물을 재배하고 동물을 키우는 농경 생활에 돌입한 것이다.[10]

자연스러운 바위의 모습과는 다소 다른, 커다란 선돌standing stone이 나타나기 시작했다. 계절이 변해도 사람들이 모이기 좋은 곳, 돌아오기 쉬운 곳, 그런 곳이 영혼들이 머물 집이자, 영향력 있던 선조들을 기억하기 위한 장소가 되었다. 그리고 그런 장소는 좀더 안정된 생활양식의 징후였다. 농사로 생겨난 잉여 식량으로 교역과 부의 축적이 가능해졌고, 강력한 지도자들이 그들만의 영역을 구축하면서 인간은 공동의 목표를 위해서 협력하는 더 큰 집단으로 스스로를 인식하기 시작했다. 이러한 집단들, 즉 초기 사회는 개인의 능력을 벗어난 것들을 창조할 수 있게 되었다. 이 모든 변화가 반영된 것이 바로 풍경 속에 놓인 인상적인 돌의 형상이었다. 인간의 우위를 표현하는 최초의 영구적인 흔적이라고 할 수 있겠다.

곧이어 더 진취적인 돌 구조물이 등장했다. 그중 가장 흔한 형태는 두 개의 선돌 위에 한 개의 커다란 바위를 얹어 좁은 은신처 또는 출입구 같은 모양을 만드는 것이었다.

초기의 수렵–채집자들이 제작한 이미지와 마찬가지로, 이런 바위 형태도 아프리카를 넘어 인간이 정착한 곳이라면 어디에서나 등장했다. 동쪽 해안의 반도(현재 한국)는 수많은 선돌이 모여 있는 곳으로 어떤 것들은 무게가 300톤이 넘으며, 그 명칭은 고인돌로 알려져 있다.[11] 이 선돌들은 매장 터였다. 매장 의식은 정착 생활에서 매우 중요한 부분이었다. 동시에 선돌은 가문과 왕조의 영토를 표시하는 방법, 풍경 속에 내리는 닻과 같은 역할도 했다. 그 당시 방랑하던 사람이 우연히 비바람에 거칠어진 선돌을 발견했다면, 신비한 자연의 힘으로 저절로 만들어졌으리라고 착각했을 수도 있을 것이다. 또한

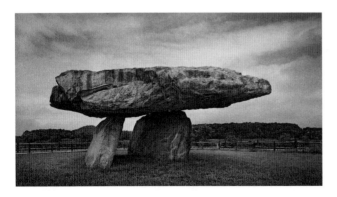

부근리 고인돌,
한국 강화.
기원전 1000년.

16

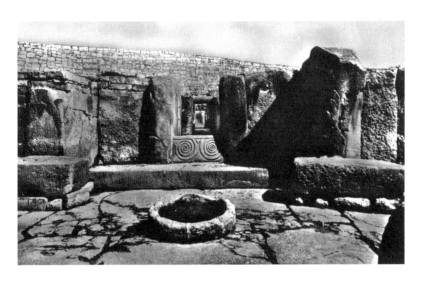

그것들은 인간을 닮은 구조물을 만들고자 하는 깊은 열망의 표출이기도 했다. 똑바로 선 자세, 두 개의 다리, 비대한 상부가 인체와 닮았지 않은가.

사람들은 무거운 바위를 겨우 끌어와서 쌓아놓기만 한 것이 아니라, 현명한 인간의 손재주를 보여줄 수 있는 방법을 찾기 시작했다. 사람들이 바위를 매끄럽고 반반하게 만드는 법을 깨달은 것이다. (현재 튀르키예의) 괴베클리 테페라는 신석기 시대 유적지에 가보면, 거대한 돌기둥의 반반한 옆면에 이미지들이 새겨져 있다. 뱀, 멧돼지, 여우, 오리, (야생 소의 한 종류인) 오록스에 독수리와 전갈까지 다양하다.[12] 선돌은 거대한 T자형 바위를 둘러싸고 원형으로 세워져 있다. 이 돌기둥 중에는 사람이 직접 손으로 인간의 형태를 조각한 것들도 있다. 아마도 그들은 조상, 그중에서도 부족장의 모습이리라. 그리고 부족장 옆에는 작은 동물 이미지가 함께 새겨져 있다. 생존을 위한 오래된 생활방식, 동물을 사냥하고 죽이는 폭력성 대신에 정착해서 농사를 짓는 새로운 생활방식, 동물의 사육 등이 그 자리를 대신하게 되었다. 괴베클리 테페의 돌기둥은 인간 존재에 대한 새로운 감각과 동물과 자연을 지배하는 인간의 모습을 여실히 보여준다.

바위 표면을 다듬을 줄 알게 되고, 균형 잡힌 모양으로 만들 수 있게 되면서 궂은 날씨와 추운 계절을 견딜 수 있는 단단한 벽이 제작되었다. 이로써 더 크고 더 정교한 폐쇄구조물의 건축이 가능해졌다. 드디어 수십만 년 동안 인류가 거주했던 임시 주거지와 동굴을 대신할 건축물이 등장한 것이

다. 현재 몰타와 고조 섬에서 발견된 유적지는 거친 자연으로부터 몸을 숨기는 대피소였다. 하지만 그곳을 장식한 이미지는 다소 단순하며, 초기의 동굴 이미지나 조각에 비해서 우아함이나 생동감이 부족하다. 정착한 농부들과 상인들은 자연 세계에 대한 자신들의 넓어진 인식을 구현하기 위해서 이 석조 구조물을 이용했다. 그들은 자연 풍경, 태양의 주기와 별의 패턴, 그리고 인간 자체의 형태를 더 자유자재로 그릴 수 있게 되었다. 그러나 사냥꾼들이 가까이에서 관찰해서 제작한 이미지나 조각에 비하면 그 에너지가 여실히 부족했다. 생존에 필요했던 자연에 대한 지식이 이제는 쓸모가 없어진 것이다.

이제 중요한 것은 계절의 변화, 천구天球에 대한 지식이었다. 그래서 몰타의 많은 신전들도 밤하늘을 선명하게 볼 수 있는 곳에 위치한다. 달력이나 지나간 시간에 대한 기록이 없었기 때문에 별자리의 움직임이나 위치만이 한 해의 시간 변화를 기록할 수 있는 유일한 방법이었다. 사람들은 별을 보면서 언제 씨를 뿌릴지, 언제 비가 올지, 언제 추수를 할지를 가늠했다. 신전 건물은 그 자체로 시간 기록계이자, 시계이자, 달력이었다. 그것은 인간을 새로운 환경에 적응시키는 방법, 미래를 위한 생존 방법, 미래 예측의 한 형태이자 과거를 기억하는 방식이기도 했다. 지하로 내려가는 통로와 지하 묘실이 있는 돌무지무덤pasage tomb은 떠오르는 태양을 향하도록 설계되었다. 현재 아일랜드의 뉴그레인지에 있는 돌무지무덤은 한겨울 일출 방향과 일직선이 되도록 설계되어, 일 년에 한 번 햇빛이 통로를 통과해서 묘실까지 들어온다.

석조 구조물을 정교하게 배치하기 위해서는 오랜 시간, 심지어 몇 세기가 걸리기도 했기 때문에 그런 작업은 대를 이어 진행되기도 했다. 그렇게 인간 생활의 흔적이 깊게 뿌리내린 곳에 유적이 생겨났다. 춥고 습한 섬(현재의 영국)의 남쪽 언덕에 자리한 정착지에서 맨 처음에 사람들은 통나무 기둥을 둘러싸고 단순히 흙을 쌓아올린 구조물을 만들었다.[13] 그러다 수백 년 후, 그곳에서 240킬로미터 떨어진 서쪽 산에서 청석靑石으로 알려진 거대한 바위를 적당한 모양으로 다듬은 다음 힘들게 옮겨와 원형으로 세웠다.

스톤헨지('헨지henge'는 원래 고대 영어로 '매달린'이라는 뜻이며, 똑바로 서 있는 형태 때문에 '매달린 돌'이라는 이름이 붙은 듯하다)라고 알려진

이곳 주변 정착지에는 수천 명의 사람들이 살고 있었다. 그렇게 또 한참의 시간이 흐른 후, 사람들은 32킬로미터 떨어진 언덕에서 더 커다란 사암 덩이를 옮겨왔고, 거대한 출입구처럼 생긴 기둥-인방 형식(정면에 2개의 기둥을 세우고 그 위에 수평의 인방[가로대]을 얹은 모양/역자)의 구조물을 청석 기둥 바깥에 둘렀다. 바위를 반듯하게 다듬는 과정, 바위를 똑바로 세웠을 때 접합부가 꼭 맞도록 고정시키는 작업은 수많은 사람들이 아주 철저하게 계획해서 협력하지 않으면 성공할 수 없는 일이었다.

그들의 상상력은 점점 과감해져서, 각 세대는 선조들의 업적에 필적하는 것들을 새롭게 내놓았다. 어쩌면 몇몇 세대는 선조들과의 경쟁에서 크게 절망하고 아예 다른 데에 관심을 돌렸을지도 모른다. 똑바로 세워진 돌들은 위로 갈수록 약간씩 넓어졌기 때문에 땅에서 보았을 때는 그 돌들이 일직선으로 보였다. 이는 지적인 설계의 눈부신 성공이라고 할 수 있다. 수직으로 세워진 돌 위에 가로로 놓이는 상인방을 조금씩 구부러지게 하여 전체적으로 원형으로 둘러싼 담이 만들어졌다. 전체적인 배치는 돌무지무덤과 마찬가지로 태양의 움직임에 맞추었다. 한쪽은 하짓날 떠오르는 태양의 방향, 그 반대쪽은 한겨울 남서쪽 일몰 방향으로 말이다. 뛰어난 건축가는 미리 세세한 계산을 했을 것이다. 그리고 그 내용이 입에서 입으로 후대에 전해졌을 것이다. 스톤헨지를 둘러싼 평지와 계곡에서는 수백 년, 아니 수천 년 동안 연장으로 바위를 다듬는 소리가 끊이지 않았으리라.

유골과 화장한 재로 보건대 스톤헨지는 매장 터였다. 하지만 사람들이 왜 이렇게 이곳에 공을 들이고, 수 세기에 걸쳐 변화를 거듭했는지는 매장 터라는 이유로도 설명이 전혀 되지 않는다. 애초에 누가 계획을 했는지, 건축에 참여한 사람들은 어떻게 살았는지, 아주 머나먼 곳, 심지어 바다 건너에서 왔다가 이 건축물을 맞닥뜨린 사람은 어떤 감정이었을지, 우리는 결코 완전히 알지 못할 것이다. 하지만 그 첫 만남의 경험 중 일부는 아직도 선돌 속에 남아 있는 듯하다. 시간의 흐름을 느리게 만드는 듯한 묵직한 존재, 인간과 자연과의 새로운 관계, 즉 더 커진 공동체의 일원으로서 이 세상에 대해 거칠 것이 없어진 인간의 감정을 보여주는 확고부동한 증거로서의 선돌에 말이다.

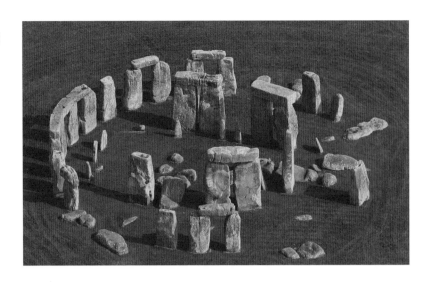

약 4,000년 전에 만들어진 스톤헨지는 삶에 대한 새로운 감정의 상징으로서
세계에서 가장 발전된 형태의 구조물이라고 보기는 어렵지만 그 자체로는
완결된 건축 형태임이 분명하다. 당시는 철과 청동이라는 새롭고 혁신적인
물질을 바탕으로 새로운 문명이 등장하고 있던 때였다. 최초의 현대 인류가
정착한 곳이라면 어디든 상관없이 새로운 이미지 제작방법이 나타났다. 지
난 3만 년과 비교했을 때 당황스럽고 놀라울 정도로 빠른 속도였다.

　　일본에서는 수천 년 동안 토기 주전자를 빚어서 아직 마르지 않은 표면
에 새끼줄을 눌러 무늬를 새겼다. 바다 건너 중국에서는 정착 생활이 시작
되면서 정교하게 채색한 도자기와 정성 들여 만든 옥 장신구가 등장했다.
점토를 구워 만든 최초의 그릇은 기원전 1만1500년 중국과 일본, 시베리아
북부에서 거의 동시에 나타났다. 빙하기의 막바지 빙하가 점점 녹아가던 때
였다.[14] 중국의 양쯔 강 삼각주 지역에서는 기원전 4000년경, 성벽으로 둘
러싸인 도시 양주(현재 항저우)를 중심으로 최초의 문명이 탄생하고 있었
다. 벼 재배와 새로운 관개 시설 덕분에 가능한 일이었다. 이곳 공예가들은
다이아몬드로 만든 도구를 이용해서 돌로 작품을 창작하고, 옥에 어마어마
하게 정교한 이미지를 새겨넣었다.

　　인간의 기원에 더 가까운 곳, 아프리카 북부 이집트를 중심으로 한 더
운 지역에서는 최초로 피라미드가 지어졌으며, 메소포타미아(지금의 이라
크)의 비옥한 강 하구와 인더스 지방(지금의 파키스탄)에서도 서로 다른 문

명이 탄생하고 있었다. 석기 시대 브리튼 섬에서 살던 거주자, 괴베클리 테페의 농부, 프랑스 남부나 술라웨시 또는 아프리카에서 옛날부터 살던 유목민 사냥꾼에게는 지금의 새로운 인간 사회가 너무나도 충격적이었을 것이다. 그 인구 밀도, 건축물에 대한 야망, 이미지의 세부 묘사와 생동감 등 모든 측면에서 말이다.

우리는 동물과 자연에 둘러싸인 마법 같은 세상에서 벗어나 새로운 역사적 시대로 들어서고 있다. 점점 커져가는 도시, 세련된 상징과 이미지로 장식된 기념비적인 건축물, 강력한 통치자의 지배, 인간을 굽어살피는 신이 있는 새로운 시대로 말이다.

2

부릅뜬 눈

메소포타미아의 강 유역 신전에는 꼿꼿하게 서 있는 조그만 조각상이 있다. 남자는 두 손을 가슴팍에 꼭 쥐고 눈은 부릅뜨고 있다. 빽빽한 머리카락, 넓은 어깨, 길게 땋아내린 수염이 꽤 중요한 인물이라는 느낌을 준다. 옆에는 다른 조각상도 있는데, 다들 애원하는 듯한 자세와 부릅뜬 눈이 공통적이다. 에슈눈나(지금의 이라크, 텔 아스마르)의 신전에 이 조각상을 세운 사람들은 이 조각상이 자신들을 대신해 그 도시의 수호신, 아부Abu에게 간절한 기도를 올리기를 바랐다.

점토로 만든 인간 형태의 조각상은 돌니 베스토니체의 여성 조각상부터 수천 년간 만들어졌다. 지중해 동부, 키프로스 섬과 레반트 지역에서는 무려 기원전 7000년경부터 진흙으로 투박한 사람 조각을 빚었다. 그러나 초기 조각상은 모두 주변 세계에 대한 자각이 전혀 없었던 것으로 보인다. 그래서 모두 눈을 감고 있거나 앞을 보지 못하는 형태이다. 그러나 에슈눈나의 조각상은 다르다. 그들의 큰 눈과 어딘가에 흠뻑 빠진 듯한 시선은 인간의 자신감, 자의식, 목적의식이라는 새로운 관념을 표현한다.

기원전 3500년경, 메소포타미아의 티그리스 강과 유프라테스 강 사이 남쪽 평원에 최초의 도시 국가가 등장했다. 이는 인류 역사의 위대한 도약 중의 하나였다. 최초의 도시 국가에서 살았던 사람들은 수메르라는 땅 이름을 따서 수메르인이라고 알려졌다. 이 초기 도시들 중에서 우루크(지금의 이라크, 와르카)는 강 유역의 평야에 세워진 가장 큰 정착지, 아마도 세

계에서 가장 큰 도시 국가로 성장했다. 주변 농경 사회에서 사람들이 유입되면서 인구는 점점 증가했으며, 불과 수백 년 만에 인구는 수만 명에 다다랐다. 도시 중심부에는 각각 이난나Inana 여신과 안An 신을 기리기 위해서 진흙 벽돌로 만든 두 곳의 신전이 있었다. 궁전과 관리들을 위한 집 역시 진흙 벽돌로 지어졌으며, 동쪽과 서쪽의 교역로를 따라 세워진 농작물 보관소에는 점점 더 많은 물건이 쌓여갔다. 최초로 문자가 발명되면서, 처음에는 무역 거래의 계산과 기록에만 사용되었으나 점점 더 넓은 세상의 사건들을 기록하는 수단이 되었다. 수메르인들은 자신들의 언어를 설형문자("쐐기형" 문자)로 점토판에 기록했다. 이윽고 세계 최초의 위대한 문학작품이 등장했다. 바로 기원전 2000년경 점토판에 새겨진 우루크의 전설적인 왕의 이야기, 즉 『길가메시 서사시*Gilgamesh Epoth*』이다.

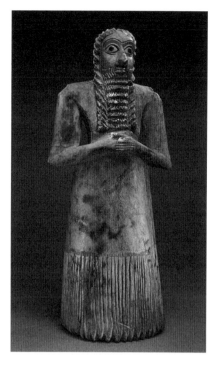

에슈눈나(지금의 텔 아스마르)의 서 있는 남성 숭배자. 기원전 약 2900-2550년. 석고, 조개껍데기, 검은 석회암, 역청, 높이 29.5cm. 뉴욕 메트로폴리탄 미술관.

교역로와 연결되어 있어서 도시 생활의 에너지를 뿜어내며 급성장하는 진흙 벽돌의 도시, 문자 체계 덕분에 구어를 기록할 수 있다는 자신감, 문학적인 상상력의 순수한 기쁨, 이 모든 것들이 결합되어 삶과 역사에 대한 새로운 감각, 이 세상 속 존재에 대한 새로운 자각을 선사했다. 도시 거주자들은 규정을 준수했으며, 일상생활에서 새로운 방식의 협동과 처신법—예를 들면 낯선 사람에 대한 처신법—을 받아들였고, 훨씬 더 커진 부의 편중을 즐겼다. 공포와 욕망이라는 묵은 감정에서 벗어나 인간은 세계-내-존재라는 것을 인식하게 되었고, 그 안에서 인간의 정신이 어떤 역할을 할 수 있을지 고민하기에 이르렀다. 글쓰기를 통해서 과거는 기억되고 미래는 상상되었으며 초자연적인 영역은 일깨워졌다. 그림과 글쓰기를 통해서 이 세상에 대한 인식이 갑자기 넓어진 것이다.

이러한 자각이 부릅뜬 눈의 이미지로 구체화되었다. 부릅뜬 눈은 하나의 상징으로서 1,000년도 더 전에 메소포타미아에 처음으로 등장했다. 종종 손바닥에 쏙 들어올 정도로 작은 크기의 장식판에 새겨진 사람의 모습을 보면 팔다리가 없을 정도로 몸은 간소화되었지만, 응시하는 두 눈은 크

게 표현된 것을 볼 수 있다.

이 눈의 우상들 중에는 알려진 바와 같이 장식적인 선이 새겨진 것도 있고, 아마도 어린이를 표현한 듯한 조금 더 크기가 작은 것도 있다. 에슈눈나의 숭배자들과 마찬가지로 눈의 우상도 신전에서 발견되었다. 메소포타미아의 북쪽 평원 지대, 텔 브라크의 신전 중 한 곳이 그 예이며, 이후에 이 지역에서는 더 많은 눈의 우상이 출토되었다. 그 우상들은 하나같이 애원하는 듯한 눈으로 도시의 신을 향해 건강의 회복, 성공적인 출산, 풍부한 비, 풍년을 기도했다.[1]

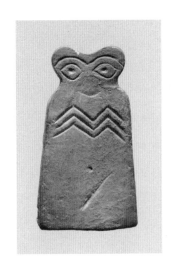

텔 브라크의 눈의 우상. 기원전 약 3700-3500년. 높이 7.6cm. 뉴욕, 메트로폴리탄 미술관.

도시와 지역 간 교역의 증가로 세상은 점점 더 커지고 있었고 또 그렇게 보였다. 메소포타미아의 평원은 농작물이 잘 자랐지만, 목재, 구리, 청금석이라고 알려진 단단하고 새파란 돌은 부족했다. 그리고 이것들은 동쪽의 산악 지대, 지금의 아프가니스탄에서 구해와야 했다. 이 교역은 메소포타미아 세계에서 가장 풍부하고 가장 예상치 못한 이미지의 원천으로 이어졌다. 사람들은 한 손에 쏙 들어올 정도로 조그만 원통형 돌을 조각하여 진흙 위에서 굴리면 특정한 이미지가 찍혀 나오도록 했다. 상인들과 공무원들은 병에 담아 운송하는 제품을 봉할 때, 소유주를 표시하고 물건을 안전하게 지키기 위해서 이것을 이용했다.[2] 이 원통형 인장의 디자인은

숫양 손잡이가 달린 원통형 인장, 우루크. 기원전 약 3000년. 옥스퍼드, 애시몰린 박물관.

안에 담겨 있는 상품이 아니라, 인간과 동물이 등장하는 생생한 장면, 때로는 일종의 의례적인 몸싸움을 벌이는 장면을 보여준다. 많은 상인들이 사용했던 인기 있는 이미지는 양손에 야생 동물을 움켜쥐고 있는 남자 혹은 여자 영웅이었다. "동물의 지배자Master of Animals" 장면은 생존을 위한 싸움에서 승리한 인간의 모습을 통해서 자연 세계의 균형을 보여주는 상징이라고 할 수 있다.

또다른 인장은 농경 생활을 보여준다. 초기 수메르 시대의 인장에는 물웅덩이 또는 시장을 찾아 일렬로 길게 늘어선 소 떼가 보인다. 그리고 그 밑에는 저장용 항아리를 보관하기 위해서 습지대의 갈대와 진흙으로 만든 오두막이 늘어서 있다. 놀랍도록 뛰어난 솜씨를 자랑하는 오두막 조각 사이에서는 송아지들이 여물통의 물을 마시고 있다. 오두막에서 솟은 장대 또는 기둥에는 가

게 간판처럼 오두막 주인의 신분을 표시하는 듯한 고리가 매달려 있다. 유난히 커다란 인장에는 은으로 만든 무릎 꿇은 숫양 형태의 주조물이 올려져 있으며 손잡이로 쓸 수 있도록 물렛가락이 부착되어 있다. 이렇게 정교하게 조각된 묵직한 인장의 주인은 아마도 어느 정도 여유가 있는 부유하고 성공한 상인이었을 것이다.[3]

인장에 등장하는 동물 대부분은 솟과의 동물로, 소는 인류 최초의 그림이나 조각에도 등장할 정도로 이미지 제작 측면에서 그 전통이 길다. 환상의 동물 역시 등장했는데, 수메르인들은 뱀처럼 가늘고 긴 목에 다리가 넷인 동물, 서포파드serpopard를 생각해냈다. 서포파드는 뱀과 표범의 조합, 즉 힘과 교활함을 모두 가진 동물이었다.

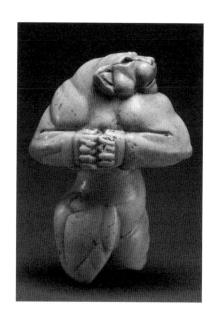

서 있는 암사자.
기원전 약 3000-
2800년.
마그네사이트,
높이 8.8cm.
개인 소장.

가장 무시무시한 동물 이미지는 지금의 이란 남서쪽 산과 평야에 있었던, 엘람 왕국에서 찾을 수 있었다. 수사자 혹은 암사자는 위엄 있는 머리를 옆으로 틀고, 앞발을 한데 모으고 있는데, 잔뜩 긴장한 근육의 형태가 마치 꽁꽁 묶여 있는 매듭처럼 보인다. 희끄무레한 색깔의 마그네사이트magnesite라는 돌에 조각되었으며, 다리는 귀금속으로 만들어졌고, 꼬리와 갈기는 뒤에 있는 구멍에 부착되어 있었으나 이후 소실되었다. 아마도 광택 있는 조개껍데기로 만들어졌을 두 눈은 위협적으로 번쩍이고 있다. 누가 만들었는지는 몰라도 사자의 다리와 등, 어깨가 잔뜩 긴장해 있는 모습을 보면, 사자의 해부학을 아는 사람이었음이 분명해 보인다. 또한 고양잇과 신의 모습을 이렇게 작게 축소시키면서도 기념비적인 존재감은 그대로 지켜 냈다는 것이 놀랍기만 하다.[4] 산의 악령 또는 메소포타미아 전쟁의 신인 이슈타르Ishtar를 형상화한 것인지도 모른다. 여기에서 도시 국가 초창기의 어두운 면이 드러난다. 바로 경쟁 왕국에 대한 지식과 공포, 교역로를 사수하고 도시의 궁전과 신전, 중심지 등에 축적한 부를 지켜내야 할 필요성이 사자의 모습으로 표현된 것이다.

우루크에서 유프라테스 강을 건너 남쪽으로 약 80킬로미터 떨어진 우르 시는 수메르 왕조의 두 번째로 큰 중심지였다. 무역을 통해서 부를 축적

한 수메르인들이 바로 이곳에 오래도록 사라지지 않을 감동을 남겼으니, 그것은 바로 신전이나 궁전이 아니라 왕릉에 봉인된 부장품이었다.[5]

기원전 3000년 중반, 죽은 지배자와 관리의 시신을 금, 은, 청금석, 동, 홍옥수 등으로 만든 아주 멋지고 아름다운 부장품과 함께 매장하는 풍습이 생겨났다. 이런 부의 축적물, 이렇게 눈부시고 색이 화려하며 정교하게 공들여 만든 물건들은 전에는 본 적이 없는 것들이었다.

어떤 무덤에는 죽은 이의 사후 세계를 즐겁게 해주기 위해서 한 쌍의 리라(하프와 비슷한 고대의 현악기)와 심벌즈, 시스트럼(타악기)이 같이 묻혔다. 리라의 울림통 위에는 황소 머리가 조각되었는데, 황소 눈의 흰자는 빛나는 조개껍데기, 눈동자는 청금석으로 상감되어 있고, 흘러내리는 듯한 수염과 뿔 끝에는 역시나 값비싼 푸른 보석이 세공되어 있다. 아래에는 동물과 사람이 등장하는 미스터리한 네 가지 장면이 있는데, 맨 위에는 수염 난 영웅이 벌거벗은 채 사람 머리를 한 들소 두 마리를 껴안고 있다. 하지만 그들의 발랄한 모습 때문에 '동물의 지배자' 장면이라기보다는 멋지게 옷을 차려입은 시끌시끌한 연회의 한 장면 같은 느낌을 준다. 동물들은 뒷다리로 선 채 뒤에서 포즈를 취하고 있는데, 마치 축제를 위해서 음식을 준비하는 모습이다. 개는 고기 접시를 들고 있고 뒤에는 사자가 포도주 주전자를 들고 따라온다. 음악가들 역시 동물이거나 동물처럼 차려입고 있다. 당나귀는 황소 조각으로 장식된 거대한 리라를 연주하고, 곰은 옆에서 리라를 들어주며, 아마도 여우로 보이는 동물이 곰의 다리에 바짝 붙어 시스트럼을 흔들면서 점토판에 새겨진 음악에 따라 노래를 부른다. 전갈 남자는 리라, 시스트럼, 노랫소리에 맞춰 춤을 추면서, 수행원 가젤이 주는 술에 취해

있다.

리라에 새겨져 있는 축제 행렬처럼 유쾌한 장면은 우르의 왕릉을 둘러
싼 실제 사건과 상충한다. 리라는 아마도 연주자였을 여인 세 명의 시신 위
에 놓여 있었는데, 무덤 안에는 이들 외에도 수많은 수행원들, 즉 하인과
경비대의 시신이 많았다. 그들은 모두 무덤에 산 채로 묻히거나 약을 먹거
나 구타당해 죽임을 당한 이들이었다. 그들은 사후 세계에서도 영원히 악
기를 연주하고, 왕을 대접하고, 왕을 지킬 수 있으리라는 슬픈 약속만 믿고
죽은 이들이었다. 그들은 동쪽의 산을 넘어 떠오르는 태양을 향해 가면, 동
물과 사람의 구분이 없는 땅이 있다고 믿었고, 수메르인들에게 그곳은 사
후 영혼의 목적지와 같은 곳이었다. "죽은 자들은 언제 태양 빛을 볼 수 있
는가?" 『길가메시의 서사시』에 따르면, 길가메시는 친구이자 동맹인 엔키두
가 죽자 이렇게 탄식했다고 전해진다. 사후 세계로 향하는 그들의 여정은
무덤의 암흑 속에서도 반짝이는 금과 홍옥수 덕분에 환하게 빛나고 있었을
것이다.

쌓여가는 금과 값비싼 물건, 점점 커지는 도시와 신전은 (산 채로 사람
을 매장하는 것은 제외하고) 새로운 인간 문명의 가장 잔인한 양상으로 이
어졌다. 바로 전쟁이다. 기원전 3000년에서 2000년 사이에 도시가 요새화
되면서 투쟁, 지배, 국경, 방어 등이 일상이 되었다. 기원전 2300년경, (정확
한 위치는 밝혀지지 않았지만) 티그리스 강 유역의 수도 아카드를 중심으
로 최초의 대제국 아카드가 뒤이은 번영의 시작을 알렸다. 아카드인들은 넓
은 산과 평야를 정복하면서 최초의 수메르 도시 국가들을 종식시켰다. 제
국을 건설한 사르곤의 손자이자, 위대한 통치자 나람 신에게는 온 세계가
자신의 손아귀에 있는 듯 느껴졌을 것이다. 수메르의 왕명록(점토판에 새겨
져 다양한 형태로 남아 있는 기록)에 따르면, 나람 신은 기원전 2254년부터
2218년까지 아카드를 통치했다.

그들은 정복으로 얻은 에너지를 승리의 이미지를 만드는 데에 쏟아부
었다. 구리 합금으로 주조된 정복자의 흉상이 정복 도시 곳곳에 배치되어
마치 신처럼 숭배되었다. 세밀하게 양각한 조각에는 그들의 전투 이야기—
적어도 그들이 승리한 전투—가, 솜씨 있게 조각된 원통형 인장에는 그들
이 정복하고 소유한 땅의 풍경과 장면들이 담겨 있다. 그런 풍경은 벽화에

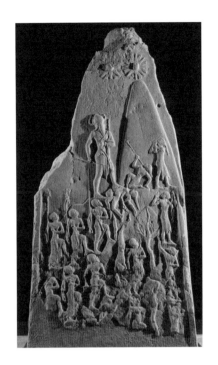

나람 신 승전비,
기원전 약 2250년,
석회암, 높이 200cm,
파리, 루브르 박물관.

서도 찾아볼 수 있는데, 아카드의 이미지들 거의 대부분이 그러하듯이, 벽화 역시 생존을 위한 것은 아니었다. 어떤 인장에는 산에서 사람들과 사자가 태양의 신 샤마시Shamash를 상징하는 빛나는 원반 아래에서 염소를 사냥하는 장면이 새겨져 있다. 산 하나는 가파른 윤곽만으로 표현되었고, 다른 하나는 무늬를 넣은 피라미드 형태로, 동쪽에 있는 영험한 산 자그로스를 표현했다. 사슴은 하늘을 나는 것처럼 보이고 전체적인 장면이 몇 개의 선으로만 표현되어 생동감이 전혀 느껴지지 않는다. 바로 여기에서 자연 세계에 대한 새로운 감정, 자연 속 생물들을 향한 통합적인 인식을 엿볼 수 있다.[6]

높다란 돌판(기념비라고 불린다)에서 나람 신은 활, 도끼, 창을 들고 당당한 자세를 취하고 있다. 그가 신과 같은 존재임을 상징하듯이 머리에는 뿔 달린 투구를 쓰고 있다. 석회석을 조각한 이 돌판은 시파르라는 정복지에 세워졌다. 나람 신은 자그로스 산맥에서 살던 룰루비라는 부족과 싸워 이긴 후에 그들의 시체를 짓밟고 있으며 아카드 부대가 행진해오자 룰루비족은 산에서 허둥지둥 도망을 치고 있다. 나람 신은 다른 인물보다 두 배는 크게 표현되어 있으며, 산 정상의 두 개의 태양 원반으로부터 신성한 빛을 듬뿍 받고 있다. 아카드의 인장과 마찬가지로 이 역시 상징적인 이미지이자 실제 세계를 언뜻 엿본 듯, 자연에 대한 통합적인 인식 또한 깔려 있는 장면이다. 조각가는 수고롭게도 실제 전투 현장에 있었을 법한 나무를 새겨넣었다. 그리고 이 나무는 그 산맥에서 자라는 참나무의 일종으로 확인되었다.[7]

정치적인 지배가 필요한 새로운 세상에서 통치자들은 이미지의 힘을 빠르게 깨우쳤다. 메소포타미아 남부의 도시인 기르수(현재 이라크 텔로)에서 나람 신 이후 100여 년 만에 집권한 통치자, 구데아는 극도로 단단한 석록암에 자신의 이미지를 수도 없이 조각했다. 아직 남아 있는 조각 중에는 그가 꿈에서 보았다고 주장한 신전의 설계 계획까지 새겨져 있다. 에-닌누라고 알려진 이 신전은 라가시라는 도시의 수호신이자 전쟁의 신인 닝기르수Ningirsu에게 바치는 것이었다. 이 계획서에 따르면 신전에는 두꺼운 방

호벽이 L자형 정원을 둘러싸고 있고, 6
개의 출입문 옆에는 부벽과 경비실이
나란히 있었다. 구데아가 통치하던 시
기의 라가시는 메소포타미아에서, 아마
세계에서 가장 거대한 도시 중 하나였
을 것이다. 그리고 삼나무와 회양목으

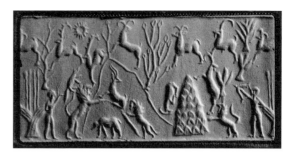

로 만든 두꺼운 기둥, "빛나는 꽃"이 새겨진 거대한 장식용 문, 구리와 금으
로 만들어 신에게 봉헌된 조각상이 있는 에-닌누에는 무기도 비축되어 있
었을 것이며, 구데아의 군대 역시 그곳에 주둔했었는지도 모른다. 짙은 초
록색 섬록암에 새겨진 긴 명문에는 신전 건물에 대한 찬양뿐 아니라 적군이
닥쳐올지도 모른다는 경고, 구데아의 결정을 무시하는 자나 그의 조각상을
훼손하는 자에 대한 경고까지 포함되어 있다. 죄를 짓는 사람은 "오록스처
럼 뿔을 붙잡힌 채……황소처럼 도살당할 것"이라고 말이다.[8]

첫 인류 문명의 시대, 지배와 통치의 수많은 상징들 중에서도 가장 두
드러지고 눈길을 끄는 것은 바로 지구라트(Ziggurat, 아카드 말로 정점 또
는 산 정상이라는 뜻)라고 불리는 흙벽돌로 만든 거대한 산이었다. 이 계단
모양의 구조물은 이집트에 피라미드가 처음 등장한 것과 거의 같은 시기인
기원전 3000년대 중반 키시라는 도시에서 처음 등장했다. 수백 년이 지나
아카드 왕조가 몰락한 뒤 우르가 우위를 되찾고, 소위 우르 제3왕조의 중
심이 되었을 때는 훨씬 더 많은 지구라트가 만들어졌다.

그중 가장 거대한 것은 우르 중심부에 세워진 것으로 우르의 수호신이
자 달의 신인 난나Nanna를 모시는 곳이었다. 성직자와 관리들은 어마어마
하게 높은 기념비적인 계단을 올라 성스러운 산의 상징적인 봉우리처럼 보
이는 꼭대기에 다다랐다. 그리고 도시 너머가 한눈에 내려다보이는 제단에
서 의식을 행했다. 지구라트는 피라미드와 같은 시기에 등장했지만, 이집트
의 돌 산은 비밀을 간직하고 있는 무덤인 데 반해, 지구라트는 실질적으로
신의 영역에 접근할 수 있는 신전 형태의 단단한 구조물이라고 할 수 있다.
약 1,000년 전 에슈눈나 숭배자들이 애원하는 눈빛으로 간절히 가고 싶어
했던 바로 그 영역인 것이다.

외형적으로는 웅장하지만 이런 구조물은 삶의 지속성이 아니라 삶의

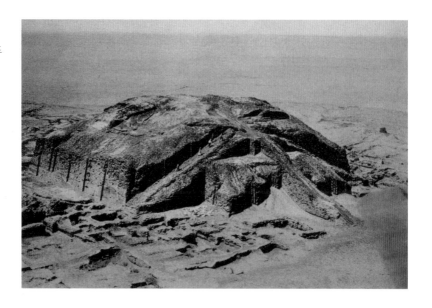

불안정성의 상징이었으며, 지배 문제의 상징이었다. 삶의 덧없음 때문에 인생은 늘 고통이었다. 수천 년간 이어졌던 군락 생활의 오랜 보증서가 새로운 부와 지배의 세계를 맞아 빛이 바랬다. 길가메시의 작자는 이 감정을 이렇게 표현했다.

강물이 불어나더니 범람했다
물에 둥둥 떠 있는 하루살이
그의 얼굴이 향한 곳은 태양의 표면
그리고 갑자기 아무것도 없도다![9]

아카드 제국은 200년도 채 되지 않아 자그로스 산에서 온 구티 부족의 침략을 받았다. 아카드 제국의 몰락 이후 되살아난 도시, 우르는 최초의 수메르 도시 국가로서 당시의 영광을 되찾았고, 이 시기에 수메르 문학도 정점을 이루었다. 바로 이때 구전되던 『길가메시 서사시』가 설형문자로 기록되었다. 이보다 더 슬픈 문학 장르로는 도시 애가哀歌, 즉 침략당한 수메르 도시들을 애도하는 시가 있었다. 「우르를 위한 애가」는 기원전 1900년경 창작되어 점토판에 설형문자로 기록되었다. 달의 신 난나의 아내, 닌갈Ningal 여신이 우르를 구해달라고 신에게 탄원하는 내용이다. "나의 도시가 파괴

되지 않게 해주소서, 내가 그들에게 말하노니, 부디 우르가 파괴되지 않게 해주소서." 하지만 시에 기록된 바에 따르면 닌갈의 노래는 헛된 바람이었다고 한다. 신전은 산들바람에도 고통을 당했으며 도시는 폐허가 되고 말았다. 시가 창작되던 시기에 수메르 최초 문명의 마지막 숨결이었던 우르 제3왕조는 동쪽의 산악지대와 고원에서 등장한 새로운 침략자들에게 몰락 당했다. 그들의 이름은 엘람족이었다.

고대 메소포타미아의 이미지 이야기는 우르라는 거대한 도시와 함께 수메르, 아카드, 다시 수메르로 이어지는 왕국의 흥망성쇠와 궤를 같이한다. 네 번째 지역 강국, 아시리아가 등장하면서 이러한 이미지가 들려주는 이야기들이 새롭고 생생하게 되살아났다.

기원전 2000년대가 끝나가던 시기에 티그리스 강 유역의 아수르라는 교역 도시에서 시작된 평화로운 왕국은 일련의 군사 정복에서 눈에 띄는 성과를 얻기 시작했다. 다음 세기에 아시리아인들은 이집트에서 페르시아까지 이어지는 방대한 영역을 통치했다. 이는 아카드인들의 통치 범위보다도 훨씬 더 넓은 것이었다. 아시리아의 왕들은 잔인하기로 유명한 전사이자 사냥꾼이었으나, 조각품과 모자이크, 새김 이미지로 장식한 커다란 궁전도 많이 만들었다. 아시리아 통치자들이 4세기에 걸쳐 점령한 3개의 도시에 성벽으로 둘러싸인 신전과 궁전이 들어섰다. 현재 바그다드 북부에 해당하는 님루드를 시작으로, 코르사바드, 마지막으로 니네베가 그곳이다.[10]

님루드는 기원전 878년경 아슈르나시르팔 2세에 의해서 수도로 지정되었다. 아수르라는 오래된 도시에서 왜 이곳으로 옮겨왔는지는 아무도 모르지만, 그는 꽤나 본격적이었다. 그는 12미터 두께의 성벽을 세우고 새로운 궁전을 짓고 새로운 신전도 9곳이나 만들었다. 그 이전 라가시의 구데아 그리고 나람 신처럼 그 역시 이미지로 자신의 권력을 드러내는 법을 알고 있었고 그런 면에서 그들을 능가했다. 아슈르나시르팔은 날개 달린 황소의 몸에 무시무시한 사람의 머리가 달려 있는 라마수lamassu를 제작하여 궁전이나 신전의 입구를 지키도록 했다. 이 인상적인 존재는 다리가 5개여서 앞에서 보면 굳건히 서서 경비를 서는 것 같지만 옆에서 보면 위협적으로 전

진하는 듯 보였다.

아슈르나시르팔이 식물원과 동물원까지 완비된 새로운 궁전과 요새를 공개했을 때, 안마당과 알현실에 입장한 방문객들은 벽에 그려진 이미지를 보고 경악을 금치 못했을 것이다. 한번도 본 적 없는 이미지였기 때문이다. 커다란 석회석 판에 새겨진 이미지는 명료하고 우아했을 뿐만 아니라 아슈르나시르팔의 군사 작전 이야기, 즉 실제 벌어진 사건의 내용을 담고 있었다. 한 석판에는 군인들이 부풀린 동물의 방광을 튜브 삼아, 아마도 유프라테스로 보이는 강을 헤엄쳐 건너는 장면이 등장한다. 이전까지는 신체의 해부학적 구조에 이토록 주의를 기울인 적이 없었다. 강을 건너기 위해서 물살을 뚫고 헤엄치는 군인들의 다리에는 근육이 솟아 있고, 쭉 뻗은 몸통에는 갈비뼈 자국이 선명했다. 나람 신의 승전비가 상징적인 기록이었다면, 아슈르나시르팔의 궁전의 부조는 사건의 한 장면이 벽에 그대로 펼쳐진 듯한 이미지, 사건의 기록 그 자체였다. 실제 크기의 인물, 밝은 색채는 궁전 건물 밖에서 벌어지는 사건을 그대로 옮겨온 듯, 살아 있는 느낌을 주었다.

이후 200년이 넘도록 아시리아의 왕들은 아슈르나시르팔을 본받아, 궁전을 짓고 그 안을 자신의 군사적 역량과 사냥 솜씨를 뽐내는 장식으로 가득 채웠다. 그들은 가만히 있지를 못했다. 사르곤 2세는 코르사바드로 수도를 옮기고 궁전을 지으면서 지금까지 조각된 그 어떤 것보다 더 크고, 더 위협적인 라마수를 만들어 궁전을 수호하도록 했다. 이런 화려한 장식 욕구는 4층짜리 지구라트의 외형에도 그대로 드러났으니, 바닥부터 정상까지 각 층을 하양, 검정, 빨강, 파랑, 각기 다른 색으로 채색했다.

사르곤의 아들 센나케리브는 수도를 다시 니네베라는 오래된 도시로 옮기고, 이곳에 "경쟁 상대가 없는 궁전"이라고 불릴 정도로 어마어마하게 큰 성채를 건설했다. 니네베는 센나케리브의 손자 아슈르바니팔이 집권할 때까지도 아시리아 권력의 중심지로 남았다. 이 당시 아시리아는 전성기였고, 아시리아의 디자이너와 조각가의 기술 역시 타의 추종을 불허했다. 그중에서도 가장 주목할 만한 작품은 니네베에 있는 아슈르바니팔 북쪽 궁의 프리즈frieze 조각으로, 석고 패널에 사자 사냥 이야기를 부조로 새겨넣은 것이다. 나무 우리 위에 서 있는 소년은 문을 들어올려 사자가 밖으로 나오게 한다. 창을 든 병사들과 맹견인 마스티프는 방어 자세를 취한다. 예복을 차

려입은 왕은 사자 머리가 장식되어 있는 활을 꺼내 들고는 안전한 전차에서 사자에게 화살을 쏜다. 뒤이은 병사들의 창 공격에 힘이 빠진 사자는 다리에 힘이 풀리고 그대로 바닥에 쓰러진다. 연속적인 이미지에 사자의 고통이 고스란히 담겨 있다. 사자는 몸에 힘이 빠지고, 눈이 감기며, 혀를 내밀고 피를 토한다. 또 화살이 관통한 상처에서도 피가 흘러나온다. 사자는 한때 두려운 존재이자 신으로 숭배받던 동물이었기 때문에 보호받아야 할 존재로 그려졌지만, 지금은 놀이의 대상으로 살육당하고 있다. 원통형 인장에서 발견되는 "동물의 지배자" 이미지는 인간과 자연의 균형 상태를 표현하는 것이었지만 이제는 달라졌다. 아슈르바니팔 북쪽 궁의 사자 사냥 부조는 동물 세계에 대한 인간의 우위를 드러낸다.

니네베, 코르사바드, 님루드의 부조는 아시리아의 세계를 향해 열린 창문이나 마찬가지이다. 물론 왕실의 예술가들에 의해서 윤색된 이미지인 것은 의심할 여지가 없지만 그래도 실제 생활상을 엿볼 기회를 준다. 이 부조들은 수천 년간 글로만 기록되어오던 역사와 이야기를 보완해주는 역할을 했다. 그리고 아슈르바니팔은 이것들을 니네베에 한데 모아서 최초의 도서관을 세웠다. 그가 수집하거나 의뢰한 베개 모양 점토판, 밀랍서판 등도 모두 보관되는 기록 보관소가 등장한 것이다. 주제는 시와 이야기는 물론이고 점성술부터 의학 문서, 왕의 의례에 대한 지침서까지 다양했다. 그리고 그중에는 기원전 2000년대가 끝날 무렵 바빌로니아의 필경사, 신-레키-운닌니가 기록한 『길가메시 서사시』의 완결본, 즉 깊은 곳을 본 사람이라는 구절로 시작되는 명판도 포함되어 있었다.

만약 당시 학문과 저술의 중심지였던 남쪽 지역에서 사는 바빌로니아인들이 남긴 기록물이 없었다면, 고대 메소포타미아의 역사 대부분이 파악되지 못했을 것이며, 지금까지 존재하는 이미지들 대부분도 그 의미가 더 모호한 상태로 남아 있었을 것이다. 기원전 612년 바빌로니아인들은 메디아라고 알려진 동쪽에 사는 부족들과 힘을 합쳐 니네베를 점령했다. "니네베는 폐허가 되었다. 이제 누가 슬퍼해주나?" 예루살렘에 사는 히브리인은 이렇게 썼다. 수십 년 전 센나케리브 때문에 자신들 역시 도시를 빼앗긴 경험이 있었기 때문에 할 수 있는 한탄이었다.[11] 아시리아인들은 성채 안에서 대량 학살을 당했으며, 자신들이 만든 날개 달린 황소 조각상과 왕의 사냥

장면 부조 앞에서 죽어갔다. 궁전은 불태워졌다. 목재 기둥은 불타고 벽돌에는 금이 갔으며 돌은 까맣게 그을렸다. 각종 기록물이 보관되어 있던 도서관 층 역시 무너져서 바닥에 흩어지고 말았다. 하지만 이런 파괴 행위가 기적적으로 보존 행위가 되었다. 불에 바싹 구워진 점토판 문서가 폐허 속에 그대로 남아 있다가 2,000년도 더 지나서 발굴되었기 때문이다.

바빌로니아의 수도 바빌론은 큰 명성을 얻은 마지막 대도시가 아니라, 전형적인 죄악의 도시로 알려져 있다. 니네베가 함락되기 1,000년도 더 전부터, 바빌론은 함무라비 왕의 지배하에 힘을 키워왔다. 함무라비 왕은 아카드와 수메르의 계승자로서, 바빌론을 강력하고 효율적으로 체계화한 국가의 중심지로 만들었다. 이 "구바빌로니아" 시기가 지나고 아시리아인들과 히타이트인들에 의한 침략과 점령의 시기가 찾아왔다. 그럼에도 다른 메소포타미아 도시들과 달리, 바빌론은 남부 평원의 도시로서 그 엄청난 기운과 매력을 유지하고 있었다.

아시리아의 몰락 이후, 구도시 바빌론은 네부카드네자르 왕의 지배하에 다시 강력한 도시로 부상했다. 특히 네부카드네자르 왕은 기원전 587년 예루살렘이라는 성도聖都를 점령한 후, 지중해 동부의 이스라엘과 유다에서 살던 수많은 사람들을 바빌론으로 강제 이주시켰다. 이스라엘의 바빌론 유수는 『구약성서』, 「시편」에도 기록되어 있다.[12]

네부카드네자르의 가장 심각한 문제 행위로 꼽히는 것은 예루살렘에서 가장 성스러운 건축물로 꼽히는 솔로몬 왕의 성전을 파괴한 것이었다. 이 신전에는 언약궤가 보관되어 있었는데, 아카시아 나무로 만든 이 상자의 황금 뚜껑에는 하느님이 시나이 산에서 모세에게 십계명을 새겨주었던 돌판이 들어 있었기 때문이다.[13] 성전산이라고 불리는 지역에 세워졌던 솔로몬의 성전은 석재와 올리브나무, 삼나무로 지어진 굉장히 아름다운 건축물이었으며, 사방이 금으로 덮여 있고 "천사와 야자나무, 활짝 핀 꽃" 조각으로 장식된 방이 줄지어 있었다. 길을 따라 들어가면 언약궤가 보관되어 있는 정육면체 모양의 지성소, 오로지 제사장만 출입할 수 있는 방이 있었고, 제사장은 1년에 한 번씩 이곳으로 들어가 만물을 창조한 보이지 않는 신의

성스러운 이름을 불렀다.[14]

　이 신전을 함락한 네부카드네자르는 유대인에 대한 승리의 상징으로 이 궤를 바빌론으로 가져갔을지도 모른다. 솔로몬의 성전과 마찬가지로 언약궤 역시 그 흔적이 전혀 남아 있지 않다. 하지만 그것이 네부카드네자르의 도시에 남아 있든 남아 있지 않든, 솔로몬의 성전에서 다른 곳으로 옮겨졌다는 자체로도 결코 좋은 징조가 아니었던 모양이다. 이후 50년도 채 되지 않아 바빌론은 멸망했다. 황량한 땅에는 에테메난키라고 알려진 거대한 신전 탑의 흔적만이 남았다. 도시의 신 마르두크Marduk를 기리기 위한 지구라트인 에테메난키를 보고 사람들은 「창세기」의 바벨탑 이야기를 떠올렸을지도 모른다. 그래서 사람들에게 에테메난키의 파괴는 바빌로니아인들의 자만심에 대한 벌, 세상의 수많은 언어의 기원에 대한 벌로 여겨졌다.[15] 네부카드네자르는 도시에 눈부시게 빛나는 초록빛을 선사했던 계단식 정원, 소위 바빌론의 공중정원도 만들었다고 한다. 이는 고향 메디아를 그리워하는 아내를 위한 것이었지만 지금은 아무것도 남아 있지 않다. 고대의 작가들이 간략하게 언급한 내용만 남아 있기 때문에 그것이 실제로 있었는지에 대해서는 의문이 있다.[16]

　벽으로 둘러싸인 행렬용 길, 도시 내부로 이어지는 화려한 장식의 출입구 등 호화로운 유적이 남아 있지 않았더라면 바빌론은 완전히 상상 속

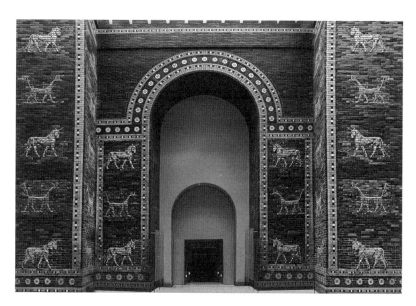

이슈타르 문(재건),
바빌론.
기원전 약 575년.
베를린 국립 미술관.

의 도시가 되었을 수도 있다. 출입구 정면에는 새파란 테라코타 벽돌 벽을 배경으로 반짝이는 눈의 오룩스와 뱀 머리를 한 환상적인 용, 무시후시슈 mushhushshu가 유유히 걸어다닌다. 행렬용 길에 보이는 포효하는 사자들의 행진 장면은 바빌로니아 제국과 그들의 신, 바빌론의 수호신인 마르두크, 전쟁의 여신인 이슈타르의 위력을 드러낸다. 이슈타르 문은 바빌론이라는 도시가 아카드와 아시리아 시대 동안 메소포타미아의 도시에 도착한 사절 단, 상인, 여행객들에게 어떤 인상을 주고 싶었는지를 엿볼 수 있게 해준다. 그들은 아마도 무섭기는 하지만 동시에 흥미진진한 도시로 보이고 싶었던 모양이다.

　　그러나 이슈타르와 무시후시슈도 피할 수 없는 파멸의 순환에서 바빌 론을 구하지는 못했다. 기원전 539년 메소포타미아 남부 평원의 거대한 도 시와 제국, "신바빌로니아 제국"이 동쪽에서 나타난 기마 부족에게 점령을 당하고 만 것이다. 이 부족을 이끈 자는 스스로를 "세계의 네 모퉁이의 왕" 이라고 일컬었던 키루스 2세였다. 그는 일반적으로 페르시아의 왕, 『구약성 서』의 고레스로 더 잘 알려져 있다. 그가 바빌론에 도착하여 의기양양하게 행렬용 길을 지나는 모습이 거대한 견과류처럼 생긴 원통형 진흙 토기에 설 형문자로 기록되었다. 기록에 따르면 그는 도시의 신 마르두크의 요청에 따 라 마지막 왕 나보니도스의 폭정으로부터 바빌로니아 사람들을 해방시키 러 온 해방자의 모습으로 등장한다. "나는 고레스, 우주의 왕, 대왕, 강력한 왕, 바빌론의 왕, 수메르와 아카드의 왕, 세상의 네 모퉁이의 왕이다!"[17] 그 의 평화적인 의도를 이야기하기 전에, 종교적인 관용 문제, 협동 정신에 관 해서 설명하기 전에 키루스 원통형 토기는 일단 호언장담부터 하고 있는 것 이다. 키루스는 바빌로니아 지배자들에게 홀대를 당했던 신전들을 재건하 고, 아수르, 아카드, 에슈눈나를 포함해 도시의 성소에 있는 신의 이미지를 복원했다. 그는 도시 포위 작전을 펼 때에 훼손되었을 성벽을 복구했다. 원통형 토기에는 명확하게 기록되 어 있지 않지만, 유대인을 다시 이스 라엘로 돌려놓은 것, 50년이 지난 바 빌론 유수를 종식시킨 것을 두고 『성

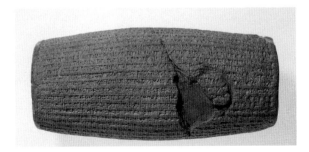

키루스 원통형 비문.
기원전 539년 이후.
내화 점토,
길이 22.8cm.
런던, 영국박물관.

36

서』에서는 키루스를 칭찬한다. 예루살렘을 떠났다가 마침내 고향으로 돌아온 것을 기억할 만큼 나이가 많은 사람은 아마 소수에 불과했을 테지만 말이다.

키루스가 세운 페르시아 제국은 메소포타미아의 고대 도시인 수메르, 아카드, 아시리아, 바빌론의 전통을 그대로 간직한 서아시아 최후의 강국이었다. 왕좌를 찬탈한 다리우스 대왕이 통치하던 기원전 5세기에는 가장 넓은 영토를 차지했으니, 서쪽으로는 리비아, 동쪽으로는 인더스 강까지 세력을 넓혔다. 기원전 525년에는 이집트의 수도 멤피스까지 페르시아 제국에 함락되었다. 아케메네스 왕조(다리우스 왕의 선조의 이름, 아케메네스에서 온 말로 그가 자신의 통치를 정당화하기 위해서 사용했다)에 의해서 만들어진 이미지는 지금까지 전해진 고대 메소포티미아의 전통뿐만 아니라 그들이 세력을 뻗친 드넓은 지역의 이미지까지 그대로 반영했다.

아케메네스 왕조의 미술은 그 전에 있었던 바빌로니아와 아시리아, 아카드의 미술과 마찬가지로 왕의 권력을 드러내는 수단이었다. 한마디로 궁정 미술인 것이다. 페르시아 왕조 내내 뛰어난 장인들은 다리우스가 이란 남서쪽, 마르브다슈트 평야에 세운 아케메네스 왕조의 수도로 가서 건축물을 만들고 장식을 했다. 파르사(그리스인들은 페르세폴리스라고 불렀다)의 건축물은 기념비적인 계단으로 올라서면 넓게 뻗어 있는 석재 테라스 위에 세워져 있었다. 마치 기둥으로 가득한 특대형 강당과 같은 모습에 밝은 색으로 채색한 부조가 끝도 없이 이어져 있는 듯하며, 님루드, 니네베, 코르사바드의 라마수가 떠오르는 날개 달린 황소 조각이 수호상처럼 자리를 잡고 있었다. 다리우스의 아들이자 후계자 크세르크세스가 완성한 다리우스의 아파다나Apadana, 즉 알현실은 그 규모 자체만으로도 숨이 멎을 듯한 구조물로, 강력한 지

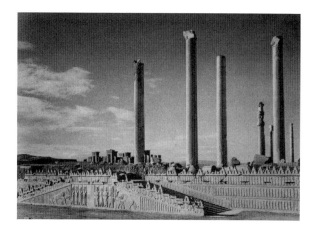

이란, 페르세폴리스, 아파다나. 동쪽 계단에서 바라본 풍경으로 뒤로는 다리우스 궁이 보인다. 시카고 대학교 오리엔트 연구소.

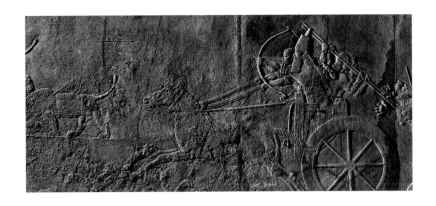

배자를 방문하는 자라면 누구나 압도당할 수 있도록 설계되었다. 20미터 높이의 기둥 위에는 한 쌍을 이룬 황소와 사자 형상의 채색 기둥머리가 올라 있었고 이 기둥들이 어마어마하게 큰 지붕보를 받치고 있었다. 여러 건물들 한가운데에 있는 중앙 홀에서는 제국의 대표들이 한데 모여 왕에게 공물을 바쳤다. 그때의 장면이 입구 계단의 맨 아랫부분에 빙 둘러서 조각되어 있다. 인도인들은 향신료와 사금을 가지고 왔으며, 아라비아, 아르메니아, 이집트인들은 의복과 그릇, 엘람인들은 활과 단검을 가져왔고, 박트리아 사람들은 쌍봉낙타를 끌고 왔다. 또한 그리스의 이오니아에서는 양모 털실과 직물 꾸러미를, 아라코시아에서는 야생 고양이 가죽을 포함한 선물, 에티오피아에서는 상아와 기린, 리비아에서는 산양, 바빌로니아에서는 버팔로를 바쳤다.[18] 온 세계에서 페르세폴리스로 찾아와 공물을 바치고 험준한 산을 배경으로 평원에 세워진 눈부신 궁전을 보며 감탄했다.

수사와 파사르가다에 같은 아케메네스 왕조의 위대한 도시들과 마찬가지로 페르세폴리스는 3,000년간 고대 메소포타미아에서 제작된 각종 이미지들이 모여드는 것을 목격했다. 그리고 메소포타미아의 다른 도시들에 비해서 아주 원만하게 200년간 전성기가 이어졌다. 그러다 기원전 330년 그리스의 전사왕, 마케도니아의 알렉산드로스가 페르세폴리스를 정복했다. 고대 이란과 메소포타니아의 유산이 이제는 철 지난 구식으로 보였을 것이다. 그리스의 도시들은 인간의 삶, 건축물, 무엇보다 인간의 신체에 대한 새로운 시각에 의해서 완전히 새롭게 탈바꿈되었다. 지중해 주변에 퍼진 이 새로운 시각은 마케도니아의 알렉산드로스에 의해서 그 근원지인 아테네를 벗어나 (그리스어로 자신들의 땅을 뜻하는 헬라스에서 따온) 헬레

니즘 세계에까지 전파되었고, 스톤헨지가 초기 수메르인(그들이 스톤헨지를 보기는 했을까 싶지만)에게 꽤나 구식으로 보였듯이, 아케메네스 왕조의 궁전 역시 알렉산드로스의 전사들에게는 상당히 철 지난 건축물로 보였을 것이다. 그리스에서는 한 세기가 넘도록 정말로 살아 숨 쉬는 것 같은 조각들이 만들어졌다. 알렉산드로스의 초상화 역시 다리우스의 경직된 부조 초상화에 비하면 살아 있는 것처럼 보였다. 물론 그렇다고 해서 다리우스의 이미지가 덜 강력하다는 것은 결코 아니다. 하지만 세련됨이라는 측면에서 보았을 때, 아케메네스 조각은 그리스 조각의 따뜻하고 생생한 분위기와 비교하면 낡은 표현 형식이라고 할 수 있다.

그러나 에슈눈나 숭배자의 부릅 뜬 눈에서부터 아시리아 궁전의 부조까지 되돌아보았을 때, 고대 메소포타미아 세계는 신선한 감정과 생기로 번뜩이는 새로운 시각의 자각으로 가득 차 있었던 것 같다. 아시리아의 조각이 모두 궁정 미술의 공식에 따라서 창작된 것은 아니었다. 아슈르바니팔의 부조에 새겨진 화살, 활을 쏜 왕과 곧 그 화살에 맞을 사자 사이의 공중에 떠 있는 화살처럼, 한순간을 포착하는 이미지가 최초로 제작된 것도 이때였다.

3

우아함의 시대

메소포타미아에서 최초의 도시들이 생겨나고 있을 때, 서쪽 사하라 사막의 좁고 길게 뻗어 있는 녹지에서도 또다른 문명이 모습을 드러내고 있었다. 기원전 4000년대 후반에 거의 동시에 도시와 인류 문명이 탄생하고 기록이 시작된 것이다. 그러나 우르크부터 바빌론까지 고대 메소포타미아의 도시들이 끊임없이 파괴되고 재건되는 동안, 나일 강을 따라 발달한 고대 이집트 문명은 3,000년이 넘도록 변함없는 영속성의 기운을 드러냈다.

나일 강을 따라 최초의 도시들이 자리를 잡기 전부터 인류는 수천 년간 아프리카 대륙에서 삶을 영위해왔다. 영겁의 시간 동안 인간의 상상 속을 거닐던 동물들, 사하라에서 소를 치던 사람들이 수천 년간 사바나의 바위에 새겨넣었던 동물들은 이집트 왕조에서 숭배의 대상이 되었다. 기원전 5000년경 일어난 기후 변화와 사바나의 사막화로, 소를 치던 유목민들은 이 지역에 유일하게 남은 녹지, 바로 나일 계곡으로 이주할 수밖에 없었다. 그들은 자신들이 그리던 동물들의 이미지를 그대로 가져갔고, 아마도 깊이 새겨진 유목 생활에 대한 기억으로, 그것을 신의 모습으로 변형시켰다.[1]

유목민들은 케멧Kemet, 즉 "검은 땅"이라고 불리는 비옥한 땅에서 매년 범람하는 나일 강에 의존하여 농작물을 기르는 농부가 되었다. 이집트에서도 메소포타미아에서처럼 도시와 권력의 중심지가 발전했지만 기원전 3000년경 혁명적인 사건이 발생했다. 메소포타미아의 도시 국가들처럼 한

지역을 넘어서는 권력을 가진 최초의 정치 국가가 탄생한 것은 똑같으나, 이집트는 전 영토를 통일했다.

이런 통일 과정은 이집트 왕조 초기에 제작된 회색 점판암으로 만든 방패 모양의 물체에서 상징적으로 드러난다. 동물과 인간의 이미지, 그리고 상형문자라고 알려진 그림 같은 글자는 전혀 초보적인 솜씨가 아니며 오히려 3,000년 넘게 살아남을 수 있었던 온전히 확립된 형태라고 할 수 있다. 곤봉으로 적을

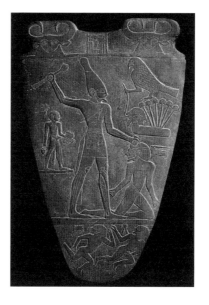

나르메르 왕의 팔레트 (정면).
기원전 약 3200년.
점판암, 높이 64cm.
카이로, 이집트 박물관.

공격하는 파라오의 이미지 위에 호루스 신을 상징하는 매가 앉아 있다. 그림 위쪽 두 개의 뿔 달린 머리 사이에는 파라오의 이름도 적혀 있다. 메기('나르')와 끌('메르')이라는 상형문자를 합쳐서 이집트 왕조 최초의 왕인 나르메르 왕을 표시했다. 나르메르는 상이집트와 하이집트를 상징하는 왕관(왕관 역시 이집트의 발명품이었던 것으로 보인다)을 각각 쓰고 등장하여 자신이 통일 이집트의 왕이라는 사실을 드러낸다.

팔레트의 반대 면에서 나르메르는 두 마리의 매, 긴 목을 휘감아 원 모양을 만든 두 마리의 서포파드 아래에서 뿔 달린 황소의 모습으로 나타난다. 그리고 이 얕은 원 부분은 검은 눈 화장에 쓰이는 콜kohl을 갈기 위한 용도였던 것으로 보인다. 이 낯선 동물은 고대 메소포타미아에서 왔을지도 모른다. 같은 시기에 수메르인들 역시 똑같은 동물을 상상했기 때문이다. 혹은 사하라 유목민들의 상상 속에서 새롭게 탄생했을 수도 있다. 채색 도자기 파편이나 사막의 바위에 새겨진 이미지에서는 이런 동물의 흔적이 전혀 발견되지 않고 있지만 말이다.

나르메르의 팔레트에서 보이는 이 수수께끼 같은 상징들은 대개 규정된 관습에 의해서 창작되었으며, 즉각적으로 인식이 가능하며 쉽게 침범할 수 없는 고대 이집트 이미지만의 표현을 만들어낸다. 인물들은 알아보기 쉽게 늘 옆모습으로 그려지며 깊이에 대한 착시나 다른 시각적인 속임수를 전

혀 시도하지 않는다. 이집트인들이 인체를 그릴 때 특별히 정해진 비율을 사용했는지는 명확하지 않지만, 글을 쓸 때 종이에 선을 긋는 것처럼 그림에 격자 무늬나 밑줄을 그음으로써 인물에 균형감을 부여했다.[2] 하지만 이런 선을 그은 진짜 목적은 이미지를 평면에 배치함으로써 이미지와 상형문자가 서로 어우러지도록 하기 위함이었을 것이다.

글자와 그림의 명확한 배치 역시 또다른 관습이었으며, 고대 이집트의 기념물에는 글 없이 이미지만 있는 것은 찾기 힘들었다. 상형문자는 일종의 그림이었다. 마치 조각하거나 채색한 이미지가 글의 명료성을 띠듯이 말이다. 이집트의 조각은 견고한 정육면체의 건축물과 유사한 느낌을 주었으며, 마찬가지로 건축물은 조각의 외형을 닮아 있었다. 이집트의 글과 건축물은 이집트인들이 모양, 형태, 안정감, 명확성에 대해서 품고 있던 이상을 그대로 드러냈다. 이집트인들의 의식에 각인된 자연 공간이란 과연 어떤 곳이었을까? 그들이 인식하는 자연의 중심에는 주변을 통제하는 이상향, 나일 강이 있었다. 그들에게 남쪽에서 북쪽으로 흘러가는 불가항력적인 물의 움직임, 매일 동쪽 사막 지평선에서 서쪽 사막 지평선으로 선을 그리며 움직이는 태양의 경로를 정확히 이등분하는 강의 위치는 너무나 이상적이었다. 또 해마다 강이 범람하여 그 덕분에 강 양쪽 평원에서 관개 용수를 확보할 수 있게 되자, 나일 강에 대한 이집트인들의 믿음은 더욱 굳건해졌다. 그러다 보니 고대 이집트에서 기하학은 생명을 주는 힘이었다.

이후 이집트는 완벽한 피라미드의 형태로 조각–건축적 이상에 도달했지만, 나르메르 시대로부터 약 400년 후에 최초로 지어진 건축물은 오히려 지구라트의 계단식 구조에 더 가까웠다. 새로 건설된 수도 멤피스 근처, 사카라에 지어진 이 건축물은 파라오 죠세르의 무덤이었다. 이 무덤은 벽으로 둘러싸인 장례용 복합 단지의 일부였으며, 이 단지 안에는 파라오가 죽고 난 후에도 오랫동안 행해진 장례 의식에 사용될 배경용 가짜 건물도 있었다. 비슷한 시기에 나타나기 시작한 수메르인들의 진흙 벽돌 지구라트와는 달리, 죠세르의 피라미드는 돌로 만들어졌다. 바위를 벽돌 모양으로 깎아서 만든 기념비적인 건물로는 이것이 최초로 알려져 있다. 그리고 지구라트가 속이 꽉 찬 구조물로 계단을 통해서 꼭대기에 있는 신전으로 갈 수 있었다면, 이 피라미드는 속이 텅 빈 무덤으로 사후 세계를 향한 관문에 가까웠다. 죠세르의 피라미드와

장제전葬祭殿은 성직자이자 건축가인 임호테프가 설계한 것으로, 이곳 입구에는 그의 조각상이 세워져 있었다. (고대 메소포타미아의 건축물 중에는 건축가의 이름이 알려져 있는 것이 단 하나도 없지만) 임호테프라는 이름은 수 세기 동안 잊히지 않았다. 이는 그의 설계가 가진 힘을 증명한다. 그는 황량한 사막에 마법 같은 건축물을 탄생시킨 덕분에 그 자체로 신 대접을 받았다.

나르메르 시대부터 시작하는 고대 이집트의 역사를 30개의 왕조로 구분한 사람은 기원전 3세기 그리스어를 구사한 이집트인 신관 마네토였다. 마네토는 자신의 구분법으로 종종 복잡해 보이던 파라오의 통치 기간을 단순하게 정리했고, 이후 이집트의 창의성이 극에 달했던 때를 고왕국(제4–6왕조), 중왕국(제11–13왕조), 신왕국(제18–20왕조)으로 구분함으로써 역사를 훨씬 더 단순화했다.

그중에서도 구왕국의 제4왕조, 신왕국의 제18왕조가 이집트 미술의 진정한 황금기였다. 절대 변하지 않을 것처럼 보이는 표현의 기교는 위대한 발명과 교양의 시대에 나란히 등장했다.

구왕국의 제4왕조 시기에는 임호테프의 유산을 그대로 물려받아 피라미드 건축의 시대가 시작되었다. 물론 시작부터 그렇게 순조롭지는 않았다. 제4왕조의 첫 번째 지도자 스네페루는 피라미드 건축에 대한 자신만의 순수한 비전을 가지고 있었다. 그는 양 측면이 아프리카의 태양 광선을 상징하는 건축물, 완전히 기하학적인 피라미드를 멤피스에 세웠다. 그의 피라미드와 비교하자, 근처에 있던 죠세르의 돌 무더기는 무척 구식으로 보였다. 스네페루는 떠오르는 태양을 생각하며 자신의 피라미드를 단순히 "등장"이라고 불렀지만, 결과물은 완벽함과는 거리가 멀었다. 피라미드가 무너질 것을 염려한 인부들이 피라미드의 각도를 조절하는 바람에 결국 "굴절" 피라미드라는 덜 웅장한 이름을 가지게 되었다. 스네페루는 기술자들을 한 번 더 불러모아 더욱 완벽한 버전의 피라미드를 만들게 했는데, 이것이 바로 붉은 피라미드이다. 실제로 스네페루는 바로 이 피라미드에 묻혀 사후의 여행을 떠났다.

풍경 속 자연의 형태와는 완전히 다른 기하학적이고 거대한 건축물을

세움으로써 권력을 투영하는 행위는 기자에서 더 단단한 기반(석회암) 위에 완성되었다. 바로 이곳에 스네페루의 아들인 쿠푸, 손자인 카프레가 죽음을 정복하기 위한 장치를 만든 것이다. 카프레의 아들 멘카우레의 피라미드와 마찬가지로 그들의 피라미드는 처음 완성되었을 당시 정말 눈부신 장관을 연출했다. 투라라는 지역에서 가져온 새하얀 석회암으로 만든 피라미드는 해가 쨍쨍 내리쬐는 한낮에는 원래 의도한 대로 똑바로 쳐다볼 수 없을 정도로 밝은 빛을 반사했고, 저녁에는 은은한 빛을 냈으며, 희뿌연 새벽에는 신비롭게 배경에 녹아들었다. 모래언덕과 하늘이 잘 구분이 되지 않는 사막 끝, 바람에 실려온 도시의 소음이 계곡에서부터 새어나온다. 스톤헨지의 거대한 기둥을 볼 때와 마찬가지로, 시간 그 자체가 이 거대한 존재 안에 녹아드는 것만 같다. 아마도 파라오들 역시 그들의 죽음의 최후가 그러하기를 바랐을 것이다.

쿠푸의 피라미드는 개당 무게가 적어도 1톤은 나가는 돌을 200만 개 이상 쌓아올린 거대한 피라미드였다. 높이가 150미터에 달해 우르의 지구라트보다 높았으며, 이후 수천 년간 세계에서 가장 높은 건물로 남아 있었다. 그렇게 엄청난 규모인데도 극도로 정밀한 계산에 따라 설계되어서 중앙 묘실로 향하는 통풍 굴 세 곳의 입구가 정확히 세 개의 별을 향했다. 남쪽으로는 이시스 여신과 관계가 있는 시리우스, 북쪽으로는 북극성을 포함하고 있는 작은곰자리의 작은곰자리 베타가 보였다. 그리고 고대 이집트 시대에는 용자리의 투반Thuban이 천구의 북극과 가까웠는데, 이 역시 통풍 굴에서 곧바로 보이는 별이었다. 헤아릴 수 없을 정도로 방대한 우주의 중심에 있는 인간, 그리고 그 인간의 삶에 대한 우주적 표현은 결코 흉내 낼 수 없는 것이었다.

죠세르의 무덤과 마찬가지로 기자에 있는 각각의 피라미드 역시 복합적인 건축단지의 일부였기 때문에 피라미드 옆에는 파라오의 가족과 왕실 고위 관리의 묘인 마스타바(마스타바mastaba는 '진흙 의자'를 뜻하는 아라비아어에서 온 것으로 밖에서 보았을 때의 형태 때문에 생긴 이름이다)도 있었다. 피라미드의 동쪽에 지어진 장례용 신전에서는 매일같이 죽은 자를 위한 의식이 행해졌다. 통로를 따라가면 계곡 신전이 나오고 이곳을 통과하면 영안실과 연결되었다. 은은한 윤이 나는 붉은 화강암과 하얀 방해석으

로 지어진 카프레의 계곡 신전 안에는 짙은 색깔의 섬록암으로 만든 23점의 파라오의 조각상으로 가득했다. 조각상은 각각 그 자세나 형태가 미묘하게 달랐다. 카프레는 파라오의 상징인 네메스nemes라는 두건을 쓰고 앉아 있으며 머리 뒤에는 호루스가 파라오를 보호하듯이 날개를 쫙 펼치고 떠 있다. 그리고 그는 꼼짝도 하지 않고 무표정하게 앞을 응시하고 있다.

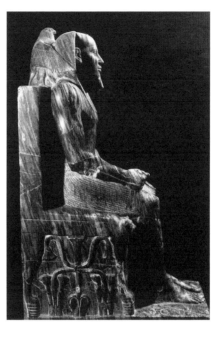

파라오 카프레의 조각상, 제4왕조. 기원전 약 2558-2532년. 섬록암. 카이로, 이집트 박물관.

이런 경직된 시선은 왕실 공방에서 만든 왕실 초상화의 관습이었다. 그것은 현실, 특히 까다롭고 제멋대로인 파라오의 실제 생활방식과는 거리가 멀지도 모른다. 하지만 카프레가 아무리 연민과 재치가 있는 온순한 통치자였다고 해도(물론 그랬을 가능성은 거의 없지만), 조각상에서는 양보를 모르는 폭군처럼 보이고 싶었을 것이다.

조각상은 아주 높은 수준의 실력을 가진 숙련된 조각가에 의해서 제작되었다. 그러나 그 조각가에게는 실질적인 임무가 주어졌으니, 바로 카프레가 죽고 난 후에 그를 떠나버린 그의 생명력, 즉 그의 카ka를 이 조각상에 깃들게 해야 한다는 것이었다. 이를 가능하게 하기 위해서 계곡 신전의 조각상을 두고 생명력을 불어넣는 의식, 즉 "입을 여는 의식"이 행해졌다. 부적, 의례용 검, 동물의 부위를 포함한 여러 마법 도구들을 이용하여 카가 들어갈 수 있게 상징적으로 눈과 귀, 코와 입을 여는 의식이었다. 그렇게 하여 곱게 세공한 무거운 돌 안에서 파라오의 전지전능한 힘이 드러났다. 어떤 희생을 치르더라도 오로지 영원한 존재의 표현에만 집중한 조각상이었다. 또한 단순히 파라오가 죽은 뒤에 조각상과 피라미드를 공개하는 것이 능사는 아니었다. 모든 왕들의 피라미드 단지에서는 파라오의 통치 기간 내내 기술자와 건축가, 조각가들이 열심히 작업을 했다. 신전과 무덤은 왕의 권

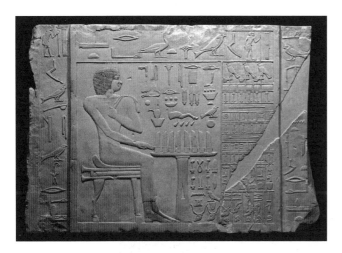

라호테프 왕자 무덤의
패널, 제4왕조.
기원전 약 2613-
2494년. 석회암,
114.3×83.8cm.
런던, 영국박물관.

력과 세력을 끊임없이 반영하
고 있었다.

이집트 조각가는 또다른
방식으로도 생명을 포착한 이
미지를 만들 줄 알았다. 쿠푸의
형제(그러니까 카프레의 삼촌
인) 라호테프는 헬리오폴리스
와 태양신 라Ra의 신전에서 제
사장을 지냈다. 메이둠에 있는
그의 무덤은 사냥, 낚시, 쟁기
질, 배 만들기 등 다양한 장면의 조각이나 그림으로 장식이 되어 있다. 모두
사후 세계에서도 부와 권력을 가진 삶을 계속 이어갈 수 있게 하는 장면들
이었고, 이집트의 관습을 그대로 따른 것이었다.[3] 왕의 피라미드에서와 마
찬가지로, 고위 관직자들의 무덤에 그려진 이미지도 사후 세계가 계속 이어
진다는 믿음 아래 만들어진 것이다. 이집트인들은 무덤 안에 죽은 자의 영
혼이 드나들 수 있게 가짜 문을 달았는데, 그 문에 붙여놓은 석회석 패널에
는 반으로 가른 빵을 잔뜩 올려둔 공물용 탁자 옆에 라호테프가 앉아 옆얼
굴을 드러내고 있다. 위에 적힌 상형문자에는 라호테프가 다음 세계로 갔
을 때 필요할지도 모를 다양한 물건들의 이름, 예를 들면 향, 초록색 눈 화
장품, 포도주, 무화과 등이 적혀 있다. 원래 라호테프는 발목까지 늘어지는
표범 가죽을 걸치고 있는 것으로 채색이 되어 있었다. 이는 단순히 생존의
문제일 뿐만 아니라 일상생활의 기쁨을 영원히 간직하겠다는 의미이기도
했다. 마음껏 쓸 수 있는 부가 있다면 성가신 죽음 때문에 삶이 잠시 끊어
지는 것만큼 귀찮은 일이 또 있을까? 모든 단점은 버리고 지금 삶의 장점만
계속 이어갈 수 있다면, 그보다 더 좋은 일이 있을까?

그림을 그릴 때의 오랜 관습과 상형문자의 엄격한 규칙 때문에 무덤 속
이미지는 라호테프가 스네페루의 아들이며 쿠푸의 형제라는 가족 관계 외
에 딱히 그가 어떤 사람인지에 대해서는 알려주는 바가 거의 없다. 그러니
다른 이야기를 들려주는 다른 이미지로 눈을 돌려보자. 무덤 안에는 석회
암 조각상에 색을 칠한 라호테프와 그의 아내 노프레트의 조각상이 나란

히 앉아 있다(조각상은 적어도 같은 장소에 놓여 있지만, 노프레트는 원래 옆방에 있는 자신의 무덤 안에 있을 것이다). 라호테프는 표범 가죽 옷을 버리고 수수한 하얀색 치마를 입고 있으며, 관습에 따라 노프레트에 비해 피부색이 진하게 채색되어 있다. 그는 눈 화장을 하고 부적이 달린 목걸이를 하고 있다. 노프레트는 숱 많은 가발을 쓰고 있는데 가발 밑으로 원래의 머리카락 색깔이 보인다. 은 펜던트가 달린 줄무늬 목걸이를 하고 있는데 딱 붙는 하얀 겉옷의 끈이 그 밑으로 보인다. 이런 세부 묘사들이 부조에 나타난 관습과 상징을 넘어, 그들의 실제 삶을 엿볼 수 있게 해준다. 노

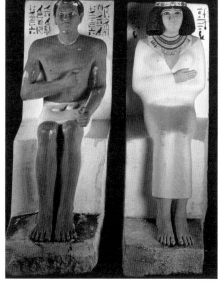

라호테프 왕자와 그의 아내 노프레트, 제4왕조. 기원전 약 2613-2494년. 석회암에 채색. 카이로, 이집트 박물관.

프레트는 자신의 남편보다 더 단호하고 총명해 보인다. 아마도 라호테프가 헬리오폴리스에서 매일 태양신을 숭배하는 임무를 수행하는 동안 실제로 더 큰 권력을 쥐고 나라 살림을 맡은 사람은 나프레트였기 때문이리라.

쿠푸에게는 이복 형제, 앙크하프가 있었는데, 쿠푸는 왕의 영혼을 위한 제사를 지내는 장제전과 피라미드의 건축을 위해 그를 고문 자리에 앉혔다. 아무리 인부의 수가 많다고 해도 그렇게 거대하고 복잡한 구조물의 공사를 맡는다는 것은 결코 쉬운 일이 아니었을 것이다. 앙크하프는 노동력을 효율적으로 관리하기 위해서 인부를 2,000명 정도씩 나누고, 이를 또 더 작은 집단으로 세분화했다. 그리고 가장 작은 단위의 팀은 서로서로 경쟁을 했다. 마치 피라미드 건설이 스포츠라도 되는 것처럼 말이다. 하지만 당시의 노동 여건은 전혀 즐겁지가 않았고, 경쟁은 종종 독이 되어 앙크하프의 부담만 가중되기도 했다. 하지만 이것으로 부족했는지 앙크하프는 나중에 자신의 조카, 폭군으로 알려진 카프레의 피라미드와 장제전 건축을 맡게 되었다. 석회암 위에 회반죽으로 모델링을 한 앙크하프의 흉상은 처진 눈과 꾹 다문 입술에서 드러난 우울한 표정 때문인지 신성한 위엄의 이미지보다는 실질적인 권력가의 이미지로 보인다. 이 조각에서 느껴지는 생생함은 사용한 재료의 덕도 있다. 단단한 섬록암보다는 석회암이 더 조각하기 쉽고, 회반죽도 모델링하기 편한 재료이기 때문이다. 어쩌면 이런 이미

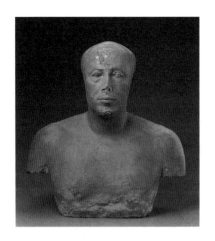

지를 만든 장인은 왕의 이미지를 제작한 장인들과는 부류가 달랐을지도 모른다.[4] 보자마자 누구인지 알아볼 수 있는 묘사인지를 따져보면 그렇게 대단히 정확한 이미지는 아니라고 할 수 있다. 아마도 고대 이집트는 그런 정밀한 이미지를 잘 사용하지 않은 듯하다. 하지만 적어도 이 흉상은 고민을 가지고 있는 실제 인물처럼 보인다. 우리는 죽은 자들의 세계에서 연회를 여는 그의 모습이 아니라, 기자에서 나일 강을 따라 조금 내려오면 있는 투라의 석회암 채석장에서 다음 피라미드용 석회암 수송은 어떻게 해야 할지를 고민하는 그의 모습을 떠올린다. 즉 냉철한 파라오의 권력을 드러내는 이미지보다는 살아 있는 현실의 이미지라고 할 수 있다.[5]

　　이 흉상은 기자에 있는 앙크하프의 마스타바에서 발견되었다. 이 마스타바 설계를 의뢰하면서 앙크하프는 어쩌면 파라오 양식과는 다소 다른 것을 만들고 싶었는지도 모른다. 혹은 카프레의 거창하기만 한 건축 계획을 듣고 결국 너무 멀리 간 것이 아닌가 생각했을지도 모른다. 조카인 카프레는 기자에 있는 자신의 피라미드 무덤에서 조금 떨어진, 고원 바위산을 이용하여 기념비적인 사자 형상을 조각해달라고 주문했다. 그 거대한 사자의 얼굴은 카프레 본인의 얼굴을 본떠서 만들기로 했는데, 이것이 바로 기자의 대스핑크스로 알려지게 되었다. 하지만 어쩐지 이 사자의 얼굴은 폭군의 명령을 알쏭달쏭한 표정으로 말없이 지켜보는 증인의 얼굴을 하고 있다.

이렇듯 영원함을 소망했음에도 불구하고 고왕국은 기원전 2180년경 제6왕조를 마지막으로 모래바람 속에 사라졌다. 모든 파라오의 악몽인 가뭄이 의심할 여지 없는 원인이었다. 왕조의 운은 매년 강 유역에 물을 대고 풍작을 약속하는 나일 강의 범람에 달려 있었다. 비가 오지 않는다는 것은 먹을 것이 없다는 뜻이었고, 그러면 그 책임은 파라오에게 돌아갔다.

고왕국의 지배자들이 신으로 숭배를 받았다면, 중왕국으로 알려진 시기의 지배자들은 정치적인 불안의 시기와 내전을 거치면서 군사력으로 권력을 유지했다. 이 시기는 위대한 문학의 시대이기도 했다. 또한 그런 이유로 후세의 입장에서는 그 어떤 왕조보다 더 생기가 넘치던 때였다. 이전까지 존재했던 그 어떤 문학작품보다 인간의 실제 삶과 운명을 심오하게 반영한 이야기들이 등장했다. 철학적인 글(「어떤 남자와 그의 영혼의 대화」)은 물론이고 재미를 위한 구전 이야기(「난파 선원 이야기」), 게다가 팔레스타인으로 추방당했으나 고향으로 돌아오기를 원하는 신하의 이야기인 「시누헤 이야기」 같은 장편 소설까지 다양하다. 왕의 이야기를 하지 않고도 충분히 재미있을 수 있었다. 「직업의 풍자」라는 이야기에서는 한 남자가 아들에게 필경사가 되라고 조언하면서 다른 직업들의 불리한 점들을 들려준다. 하루 종일 집 밖에 나가지 않고 글을 써서 생계를 이어가는 것보다 더 대단한 일이 또 있을까? 힘들게 피라미드를 쌓는 일보다는 확실히 그 편이 나아 보인다.

그러나 중왕국의 조각가들은 선조들에 비해서 크게 나아진 점이 없었다. 왕실의 공방에서는 고왕국 시대의 카프레의 조각상, 앙크하프의 흉상, 라호테프와 노프레트의 조각상 등 당시의 꾸밈없는 조각들에 견줄 만한 것들이 등장하지 않았다. 쿠푸의 피라미드보다 더 웅장한 피라미드, 카프레의 스핑크스보다 더 멋진 기념물도 없었다.

그러나 새로운 표현 방식이 생겨났다. 대상을 매우 예리하게 관찰하여 때로는 근심걱정에 찌든 얼굴도 그대로 재현하는 방식, 파라오의 개성을 훨씬 더 깊이 표현하는 방식이 도입된 것이다. 물론 진짜 파라오가 정확히 그렇게 생겼는지는 확인할 방법이 없지만 말이다.[6] 그중에서 가장 위대한 작품은 바로 제12왕조의 왕, 세누스레트 3세의 조각이다. 지역의 군주, 즉 주지사에게 권력이 돌아갔던 봉건제 시대 이후, 중왕국 최초의 왕, 멘투호테프가 이집트를 재통일했다. 세누스레트 3세는 이렇게 통일된 이집트에서 선조들의 업적을 기반으로 파라오에게 절대 권력을 부여했다. 세누스레트는 금과 코끼리, 노예 노동력의 원천인 누비아까지 포함한 이집트 전역을 요새화했으며 멤피스 근처에 새로운 수도를 건설했다.[7] 그는 새로운 유형의 파라오 이미지도 소개했다. 노르스름한 규암으로 조각된 그의 흉상은 머리 장식인 네메스를 쓰고 있으며 많은 풍파를 겪은 얼굴이다. 피곤해서인

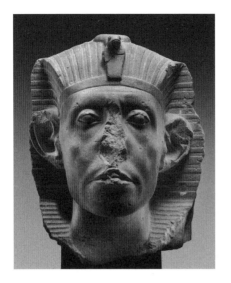

지 쑥 꺼진 눈구멍과 튀어나온 눈, 눈썹 사이에는 깊은 주름이 지고, 주름이 자글자글한 피부 위로 광대뼈가 툭 튀어나와 있다. 커다란 귀는 광범위한 감시망을 통해서 사람들의 이야기를 전해듣는 폭군의 모습을 표현하고 있다. 원래 이 흉상을 조각한 조각가는 다른 사람들이 복제할 수 있도록 견본까지 제작했다. 그리고 얼굴과 두개골 형태의 미묘한 변화를 포착하여 피부 아래 골상을 공들여 만들어서 규암을 초췌하지만 오싹한 느낌이 드는 파라오의 겉모습으로 바꿔놓았다.

제12왕조 동안 나일 강은 안정적이었고, 세누스레트 3세가 죽고 나서 이집트 최초의 여왕, 소베크네페루가 즉위하기 전까지 50년이 넘도록 큰 변화가 없었다. 그렇게 300년이 지나고 나서야 나일 강을 따라 새로운 황금기가 찾아왔다. 바로 250년간 여러 명의 왕과 한 명의 여왕이 집권했던 신왕국의 제18왕조이다.

남쪽에 있는 테베라는 도시가 이집트 제국의 눈부신 수도가 되었다. 두 번째 왕 아멘호테프 1세는 신전과 거대한 탑문을 건설했다. (그리스인들에 의해서) 파일론Pylon이라고 불리는 이 탑문은 작은 출입구와 양쪽의 넓적한 탑으로 구성되어 있었고, ('지평선'이라는 의미의) 상형문자 아크헤트의 모양을 본떠서 만든 것이었다. 그래서 신전의 출입문 전체가 떠오르는 태양과 지는 태양의 상징이 되었다. 나일 강 서쪽에는 우기에만 잠깐 강이 흐르는 메마른 계곡, 즉 와디가 있었다. 유명한 왕가의 계곡처럼 이곳 역시 전통적으로 테베의 공동묘지로 사용되었다. 바로 이곳에 아멘호테프가 자신의 신전을 건설하고 새로운 매장 형태를 선보였다. 바로 시체를 신전과는 독립된 지하 묘지에 묻는 것이었다. 길고 가파른 통로를 따라가야 도달할 수 있으며 그 위치가 공개되지 않아 도굴 범죄를 예방할 수 있었다(실제로 아멘호테프의 무덤은 아직 발견되지 않았다).

전체적으로 겉면이 상형문자와 이미지로 뒤덮여 있다는 점에서는 나르

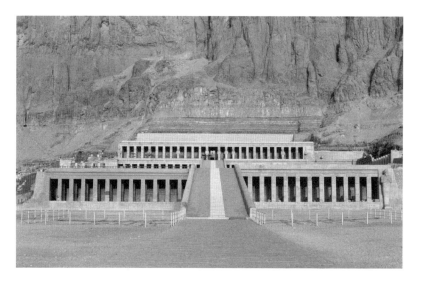

메르의 팔레트와 그 양식이 똑같다고 할 수 있지만, 제18왕조의 건축물 중
에서 그 형태가 가장 새로운 것, 가장 예상을 벗어나는 건축물은 바로 데
이르 엘 바하리에 지어진 신전이다. 이것은 사람들이 지모신 하토르Hathor
가 살고 있다고 믿는 절벽에 건설되었으며, 제18왕조의 다섯 번째 파라오인
핫셉수트 여왕을 위한 신전이었다. 그녀는 가장 위대한 파라오들 중 한 명
이며 역사상 가장 강력했던 최초의 여성으로 꼽힌다(최초의 여성 파라오는
아니었다. 그 자리는 소베크네페루가 300년 전에 먼저 차지했다).

데이르 엘 바하리에 있는 핫셉수트의 장제전은 쿠푸의 대피라미드처
럼 인위적인 것이 아니라 자연적으로 생겨난 것처럼 풍경 속에서 모습을 드
러낸다. 초록 평원을 지나오면 장제전으로 향하는 진입로가 나온다. 원래
는 이곳에 핫셉수트의 머리가 달린 스핑크스 200여 점이 줄지어 있었다고
한다. 진입로를 따라 들어가면 2개의 거대한 경사로가 나오고, 경사로를 오
르면 기둥이 일렬로 늘어선 핫셉수트 신전이 나온다. 그리고 이 신전은 더
작은 성소들로 둘러싸여 있다. 거의 완벽한 대칭 형태와 수많은 기둥들 때
문에 신전의 정면은 태양에서 영감을 받은 묵직한 산보다는 숲을 연상하게
한다. 돌이켜 생각해보면 나일 강 유역의 건물보다는 차라리 1,000년 이상
전에 지어진 고대 페르시아와 그리스의 건축물과 공통점이 더 많아 보인다.

건물 맨 뒤에는 바위를 깎아 당시 이집트의 최고신, 아문–라Amun-Ra의
성소를 만들었다. 그곳에는 핫셉수트의 조각상이 흩어져 있는데 하나같이

여성의 모습으로 보이지 않는다. 대부분의 조각에서 핫셉수트는 해묵은 관습에 따라 남성 파라오가 쓰는 머리 장식을 하고 있는데, 왕권을 상징하는 오래된 도상법이 여성인 왕을 표현하는 데에는 적합하지 않았던 것이다. 무릎에 손을 얹고 앉아 있는 조각상에서만 그녀는 확실히 여성으로 보인다. 그리고 이것들은 주로 공물을 바치는 용도의 이미지였기 때문에 예배실, 또는 신전 안에서도 사람들의 발길이 많이 닿지 않는 곳에 위치하고 있었다. 핫셉수트는 예전 파라오의 조각상에 여성 칭호를 새겨넣음으로써 남성 전임자들을 여성화하기도 했다. 이는 전통을 뒤집는다는 의미도 있었지만 동시에 세상을 자신의 의지에 굴복시킨다는 점에서 폭군과 같은 파라오의 권력이 지속되었다는 의미도 된다.

핫셉수트는 어마어마한 능력이 있는 지배자였다. 그녀는 교역로를 건설하기도 하고 왕조의 부와 권력에 크게 공헌했다. 신왕국은 군사력을 이용해서 메소포타미아와 시리아에서부터 아래로는 사하라 사막 이남의 아프리카까지 영토를 확장하고 부를 쌓았다. 데이르 엘 바하리에 있는 그녀의 신전 역시 신왕국 파라오의 부에 힘입어 추진된 방대한 테베 건축 프로젝트의 일환이었다.

딱 100년 후, 제18왕조의 아홉 번째 왕인 아멘호테프 3세의 통치 기간에 이집트 제국은 최전성기를 맞았다. 돌로 만든 지배자의 조상도 숱하게 만들어져서 그 어떤 파라오보다도 아멘호테프 3세의 조각상이 많이 남아 있다. 그리고 그는 거의 광적으로 신전을 많이 지었으며, 이집트와 누비아에 이미 존재하던 신전에 자신의 흔적을 남기기도 했다. 가능한 모든 신전을 세상 만물의 창조자인 태양신 라의 숭배 공간으로 변형시킨 것이다. 그는 테베에 있는 신전과 파일론을 재건하고, 또 증축했으며, 세크메트Sekhmet라는 사자 머리 여신 조각 수백 점으로 그곳을 장식했다. 또한 자신의 장제전을 고대 이집트에서 가장 큰 규모로 건설했다. 다만 강에서 너무 가까운 위치여서 그가 죽고 몇백 년 되지 않아 출입구를 지키던 거대한 사자 조각상, 즉 로마 시대부터 멤논의 거상巨像이라고 불리던 것만 남기는 했지만 말이다. 어쨌든 아멘호테프의 조각상은 그 권력이 극에 달했던 이집트의 영광을 그대로 재현하는 것이었다. 그는 자신을 태양의 화신이자, 매일같이 태양신 라가 지나다니는 하늘 길을 안전하게 지키는 태양 숭배의 중

심이라고 믿었다.[8]

그러나 영원할 것만 같았던 영광의 시대는 오래가지 않았다. 아멘호테프 3세의 둘째 아들, 역시 아멘호테프라고 불렸던 왕은 고대부터 이집트의 주신이었던 아문을 비롯하여 매의 신인 호루스, 그리고 북쪽으로는 나일 강 삼각주와 남쪽으로는 누비아에 걸쳐 숭배되던 수많은 신들을 모두 제거해버렸다. 그리고 그 자리를 대신한 것은 단 하나의 전지전능한 신, 아텐Aten이었다. 눈으로 볼 수 있는 태양, 아텐은 태양 광선과 그 끝에 달린 손 이미지로 상징되었다.

이런 중대한 변화를 확실하게 표시하기 위하여 그는 자신의 이름도 아케나톤으로 바꿨다. 또 새로운 도시, 아케타텐(지금의 아마르나)으로 수도를 옮겼다. 테베에서 나일 강을 따라 멤피스로 가는 도중에 있는 도시로, 석회암 절벽을 끼고 있는 곳이었다. 사람들은 야외 신전에서 태양과 그 빛을 숭배하면서 태양 원반으로 묘사되는 아텐을 위해 열심히 예배를 드렸다. 아케나톤은 매일 호위대에 둘러싸인 채 금박을 한 전차를 타고 도시를 돌았다. 매일같이 반복되는 태양의 움직임을 본인 스스로가 상징적으로 보여준 것이다.[9] 악어와 새 등의 모습으로 나타난 신에게 찬가를 부르는 것은 이집트의 전통적 숭배방식이었지만, 아케나톤은 거기에 만족하지 않았다. 그는 "아텐 찬가"라는 열정적인 시를 직접 지었다. 고위 관직자의 무덤 명문을 통해서 알려진 이 시는 세상 만물을 창조한 '유일신' 아텐을 칭송하는 내용이다.

지평선에서 아름답게 빛을 내는 당신,
오 살아 있는 아텐, 생명의 창시자여!
동쪽 지평선에서 당신이 떠오르면
온 세계는 당신의 아름다움으로 가득 차나니,
아름답고, 위대하고, 눈부시도다,
온 세상 위에 높이 떠서
그 빛으로 세상을 아우르는구나
스스로 만든 모든 것들을 빠짐없이 비추네.

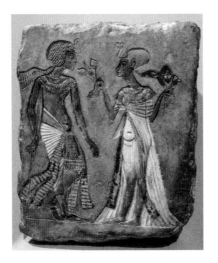

왕실 부부의 부조,
아마도 네페르티티와
아케나톤, 제18왕조.
기원전 약 1353-
1336년. 석회암,
24.8×20cm.
베를린, 국립 미술관.

이는 문체뿐만이 아니라 믿음에서도 혁명이었다. 그 전까지는 세상 어디에서도 이런 식으로 유일신이 숭배의 대상이 된 적이 없었다. 이 세상을 탄생시켰다고 알려진 이집트의 창조신, 프타Ptah도 마찬가지였다.

아케나톤의 아버지는 연애 결혼을 했다고 한다. 평민으로 아름다운 여인이었던 그의 아내, 티예는 왕비가 된 이후 왕실에 상당한 영향력을 행사했다. 남편의 조각상 옆에는 늘 아내의 조각상도 나란히 배치되었으며 일반적인 파라오의 아내와는 달리 똑같은 비율로 제작되었다.

어머니를 염두에 두었기 때문인지, 아니면 어머니의 제안이었는지 아케나톤 역시 정략 결혼이 아닌 연애 결혼을 했고, 그의 아내 네페르티티의 이미지는 미의 기준이 되었다. 이후 아마르나Amarna 시대라고 불린 17년의 통치 기간 동안 이집트의 이미지 제작에 절묘하게 새로운 움직임이 생겼다. 신성한 가치나 엄격한 공식 같은 낡은 규칙은 숨김없는 감정 표현, 솔직하게 드러내는 삶의 즐거움 같은 새로운 움직임에 자리를 내주었다. 세상을 향한 새로운 눈을 뜬 것마냥 인물 표현도 더 세련되고 여성스러워졌다. 배와 허벅지에는 볼륨감이 생기고 머리는 길쭉해졌다. 이제 신체에서 권력은 빠져나갔고, 대신에 쾌락과 다산성의 원칙이 자리를 잡았다. 핫셉수트는 남자의 모습으로 표현되었지만, 아케나톤은 오히려 살집이 있는 여성적인 모습으로 등장한다. 손은 파란 올리브 나뭇가지를 흔들고, 오리들은 채색한 궁전 바닥에서 날아오른다. 아케나톤과 그의 아내 네페르티티는 정원에서 사랑에 빠진 우아한 모습으로 포즈를 취하거나 열정적으로 침대로 달려간다. 그들의 가운은 물 흐르듯 늘어져 있고, 이집트의 봄 햇살을 듬뿍 받은 네페르티티는 남편에게 꽃 한 송이를 내민다.

왕실 조각가 투트모세가 만든 네페르티티의 흉상 역시 이런 새로운 인식으로부터 영감을 받아 탄생한 위대한 미의 찬가였다. 이 우아함은 단순

히 평화롭고 진지한 표정, 긴 목으로 이루어낸 섬세한 균형, 정성 들인 옷깃, 정교하게 표현된 이목구비, 금 띠를 감은 우아한 파란 왕관에서 나오는 것이 아니다. 그렇다고 특이한 눈의 형태, 가늘게 뜬 눈으로 기품 있게 신전을 바라보는 시선 때문만도 아니다. 그녀의 우아함은 이 모든 것들이 복합적으로 낳은 결과였다. 네페르티티의 목주름, 잘 보이지는 않지만 눈 밑 주름에서도 정교하고 절묘한 세부 묘사가 드러난다. 새로운 양식의 초기에도 진정한 아름다움은 역시 경험의 문제였다.

네페르티티의 흉상은 조각가 투트모세의 왕실 공방에서 만들어졌고, 2,000년 넘게 지난 후에야 다른 유적들 틈에서 발견되었다. 그곳이 투트모세의 작업실이라는 것은 상아로 만든 말 눈가리개에 적혀 있는 글을 통해서 확인되었다. 그곳에는 회반죽을 직접 빚어서 만든, 아마도 아케나톤의 가족으로 보이는 인물의 조각상도 보관되어 있었다. 사카라의 오래된 공동묘지에 있던(아마도 신격화된 건축가 임호테프의 묘지 부근) 투트모세의 무덤에는 "진실의 장소에서 일했던 수석 화가"라는 글귀가 적혀 있었다. 우리는 그가 그린 이미지가 어땠을지 상상만 할 뿐이지만, 그가 만든 회반죽 조각상으로 추측해보건대 실제 대상의 겉모습을 직접적으로 관찰하여 살아 있는 듯한 강렬한 생동감을 불어넣었을 것이다. 마치 네페르티티의 흉상에서 보이는 매혹적인 디테일처럼 말이다. 고대 이집트에서 "진실"이라는 말은 마아트maat라는 단어로 표현되었으며, 이는 진리와 우주의 질서를 포함하는 단어였다. 그리고 같은 이름을 가진 여신, 머리에 타조 깃털을 단 호리호리한 여신의 모습으로 형상화되었다. 깃털을 단 마아트가 쾌활한 모습으로 공식적인 관습을 방해하는 이미지는 아마르나 시대 내내 자주 등장했다. 이제 자연은 더 이상 양식화된 배경이 아니라 태양빛을 받아 깨어난 따뜻한 존재였다.

새로운 이집트에 대한 아케나톤의 비전은 그의 죽음과 함께 빠르게 망각되었다. 사라졌던 예전 신들이 복원되었고 신과 왕의 묘사를 통제했던 오래된 규칙도 같이 되살아났다. 궁정은 전통적인 영적 중심지인 테베로 돌아갔다. 아케나톤의 후계자(이자 사위)는 투탕카멘(원래는 '투탄카텐'이며 새로운 이름의 뒷부분은 '아문' 신의 부활을 알리기 위해서 붙인 것이었다)으로 알려져 있다. 투탕카멘은 어린 나이에 죽어서 호화로운 물건들로 가득

찬 조그만 무덤에 묻히기 전까지, 평생 아버지의 업적을 원상태로 돌려놓는 데에 열중했던 미성년자 파라오였다. 도금을 한 그의 데스마스크는 장인의 숙련된 솜씨를 보여주나, 그 솜씨는 전적으로 조상들이 축적한 부를 과시하는 역할을 할 뿐이었다. 그리고 그 부의 대부분은 열정적이었던 핫셉수트가 닦아놓은 교역로에서 나왔다. 투탕카멘의 마스크는 1,000년 전 냉혹한 통치의 표현으로서 기자에 세워진 대스핑크스의 표정을 떠오르게 한다.

기원전 450년경, 그리스의 역사가 헤로도토스가 이집트를 여행했을 당시 이집트의 통치자들은 페르시아인이었다.[10] 외국인 통치자들은 수백 년 전부터 고대 이집트를 지배해왔고, 고대의 유산은 점차 이집트 밖으로 공개되었다. 특히 고왕국의 영광들이 고대 유물로 관심을 끌었지만 쉽게 넘볼 수 없는 것은 역시 피라미드 시대의 정신이었다. 마케도니아의 알렉산드로스 대왕이 이집트를 점령하고 약 70년 뒤, 프톨레마이오스의 그리스 왕조가 이집트를 지배하면서 페르시아인들은 이집트에서 쫓겨났다. 그리고 우리는 이 시기까지 살아남은 이미지 속에서 과거 왕실 공방의 영광의 흔적을 발견할 수 있다. 당시의 얼굴 조각상은 투트모세의 작품의 생동감과 그 이전의 라호테프와 앙크하프를 떠올리게 한다. 누구인지 밝혀지지 않은 성직자의 이미지는 면밀하게 관찰된 디테일을 자랑하며, 매끄럽지만 울퉁불퉁한 머리 형태와 살집이 있는 몰린 얼굴을 표현하고 있다.

이런 생생한 이미지는 같은 시기에 이탈리아 반도에서 제작되던 로마 공화국의 조각과 더 유사해 보인다. 비록 이 조각이 차분하고 과묵한 분위기를 풍기고 있고, 로마 조각과 흡사하다고 해도 우리는 이 사람이 이집트의 성직자임을 확신할 수 있다. 로마에서 주로 사용하던 부드러운 대리석 대신 단단한 경사암으로 조각되었기 때문이다. 그래서 완성된 작품에서는 재료만큼이나 단단하고 고집스러운 느낌이 난다. 그리고 대부분의 이집트 미술가들이 그러하듯이, 이 조각가의 이름도 알려지지 않았지만, 이렇게 다

루기 힘든 재료를 진짜 피부처럼 부드럽고 유연하게 조각할 수 있었던 것은 바로 조각가의 뛰어난 솜씨 덕분이었다.

알렉산드로스의 침략 이후 약 300년간 이집트를 지배한 그리스 왕조, 프톨레마이오스는 수많은 신전을 새로 짓고 오래된 형태를 부활시켰다. 적어도 표면상으로는, 나일 강을 따라 융성했던 고대의 전형을 숭배하고 모방하는 "의고주의"를 표방했다. 마케도니아의 알렉산드로스가 지중해 해안에 세운 새로운 수도, 알렉산드리아는 그리스어를 사용하는 대도시였고, 프톨레마이오스 왕조 동안에는 그리스와 이집트의 조각과 건축 양식이 동시에 등장하는 풍조가 조성되었다. 프톨레마이오스 1세는 알렉산드리아에 무세이온Mouseion이라는 왕실부속 연구소를 세웠고, 매력적인 급료와 음식, 숙박 제공에 이끌린 학자들이 이곳으로 모여들었다. 그중에는 이집트 파라오의 역사를 왕조에 따라 정리한 마네토 같은 이집트 지식인들도 포함되었다. 하지만 대부분은 그리스인이었으며 그중에는 수학자 유클리드와 시라쿠사의 공학자 아르키메데스도 있었다. 알렉산드리아의 또다른 위대한 기념물, 어마어마하게 많은 돌덩이를 쌓아 만든 100미터가 넘는 파로스 등대와 마찬가지로 대도서관의 외형 역시 우리는 상상만 할 뿐이다. 다만 파로스의 등대 꼭대기에 자리한 제우스의 거대한 조각상이 이집트를 정복한 그리스를 계속 떠올리게 했다고 하니, 도서관도 크게 다르지 않았을 것이다.

결국 이집트의 운명은 로마의 것이 되었다. 이집트의 강력한 적이었던 페르시아 셀레우코스 제국이 기원전 63년 로마의 폼페이우스 장군에게 대패한 것처럼 말이다. 기원전 30년, 이집트의 마지막 위대한 통치자이자 프톨레마이오스 12세의 딸, 클레오파트라는 죽어가는 로마의 장군 마르쿠스 안토니우스를 품에 안고, 자신의 운명을 그리고 이집트의 운명을 직감했을 것이다. 뒤이은 클레오파트라의 자살은 기존 이집트 왕을 표현하는 엄격한 공식으로는 결코 재현될 수 없었다. 그런 공식은 파라오의 패배를 표현하기에 적절하지 않았다. 오히려 그녀의 매력과 화려함은 그녀가 죽고 한참 뒤에야 숭배의 대상이 되었다. 그리고 그 바탕에는 새롭게 등장했지만 이후로도 한동안 이집트를 지배하게 될 로마가 있었다.

고대 이집트의 이미지 제작자들은 스스로 아프리카 대륙에서 타의 추종을 불허한다고 생각했을지도 모르지만, 그들은 절대 혼자가 아니었다. 메마른 사막의 땅에 둘러싸인 길고 좁은 문명의 땅, 나일 계곡은 물리적으로 외떨어진 곳은 분명했지만 그렇다고 완전히 고립된 곳은 아니었다. 동쪽으로는 시나이, 남쪽과 서쪽으로는 대륙의 광활한 대지에서도 충분히 왕래가 가능했다. 오히려 사막의 모래 땅은 험난한 산길보다 횡단하기가 더 쉬웠다. 무역로는 남쪽으로는 사하라 사막까지, 서쪽으로는 니제르 강까지 뻗어 있었다. 그리고 현재 나이지리아에 해당하는 평원과 숲에 흩어져 있던 마을들에서 이집트 밖 고대 아프리카의 이미지가 가장 많이 살아남았다.[11] 생생하고 표정이 풍부해서 굉장히 매력적인 테라코타 두상은 매장 터 주변에 놓으려고 제작되었다. 이것은 벽이 얇고 속이 텅 빈 용기 형태로, 진흙을 길게 말아서 쌓아올린 후에 다듬어 사람의 형태로 빚은 것이었다.[12]

발견된 마을의 이름을 따서 "노크Nok"라고 알려진 이 조각상들은 종종 실물 크기이며, 엄청난 균형감과 양식화된 기법으로 신체의 일부를 살아 있는 형태로 탈바꿈시켰다. 깊이 파서 구멍을 뚫어놓은 눈, 쪽을 찌거나 땋은 장식적인 헤어스타일, 크게 벌린 입 덕분에 조각상은 마치 말을 하거나 노래를 부르는 것처럼 보이며, 이 자체로 "노크" 양식이 되었다. 어쩌면 이 조각들은 사후 세계에서 죽은 사람들을 위해서 노래를 불러주는 용도로 만들어졌는지도 모른다. 산 채로 사람을 매장하는 수메르인들의 의식보다는 훨씬 덜 섬뜩해 보이며, 죽으면 적막한 돌 피라미드 안에 영원히 갇혀 지내야 하는 이집트에 비해서도 훨씬 명랑해 보인다.

초기의 노크 조각상은 대략 기원전 900년 정도까지 거슬러 올라가나, 수많은 "최초의" 출현이 그러하듯이, 훨씬 더 오래된 전통까지 품고 있다. 대략 그보다 400년 전인 투탕카멘 시기, 사그라지던 제18왕조 시기까지

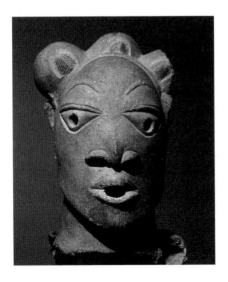

노크 양식의 두상, 라핀 쿠라. 기원전 약 900년 이후. 테라코타, 높이 36cm. 라고스 국립 박물관.

말이다. 예를 들면, 어떤 것들은 투탕카멘의 데스마스크에서 보이는 길게 땋은 수염을 자랑하고 있다. 노크 사람들이 사막 너머 동쪽으로 수천 킬로미터나 떨어져 있는 위대한 문명을 어떻게 알고 있었는지는 아무도 모른다. 아마도 상인들이 북아프리카 해안과 서아프리카의 구리, 주석 광산을 이어주는 교역로를 왕복하면서 그들의 짐 사이에 이집트의 이미지와 물건들을 싣고 왔을 것이다.[13] 이집트의 파라오 조각과 마찬가지로 노크의 두상 조각 역시 1,000년가량 변하지 않고 이어졌다. 물론 기본적인 양식 위에 더해진 변주는 셀 수 없이 다양하지만 말이다. 그리고 조각상의 특징이 이집트의 그것과는 너무나도 다르다는 점은 서로 다른 종류의 지성을 바탕으로 나온 것이라는 증거가 된다. 창조하고, 변형하고, 눈에 보이는 외양을 넘어, 권력의 이미지뿐만 아니라 공감의 이미지도 창작할 수 있는 지성 말이다. 수천년간 나일 강 일대를 지키고 있던 엄격하고 융통성 없는 거석의 시대 이후, 이제 노래하는 두상이 아프리카 대륙에 있었던 완전히 다른 문명의 존재를 대변하고 있다.

4

옥과 청동

최초의 문명은 큰 강과 함께 성장했다. 메소포타미아의 티그리스 강과 유프라테스 강, 이집트의 나일 강, 중국의 황허 강과 양쯔 강, 서아프리카의 니제르 강처럼 말이다. 이중 가장 큰 정착지는 현재 파키스탄의 인더스 강과 그 지류에 나타난 문명이었다.

인더스 계곡의 도시에서 살던 사람들은 최초의 문명 중에서도 가장 비밀에 싸여 있다. 그들이 생활했던 흔적은 거의 남아 있지 않다. 그들은 문자도 만들었지만 그 의미를 알 수 없어 아직도 해독되지 못한 채 남아 있다. 넓은 지역에 걸친 도시를 건설했으나 그들이 무엇을 믿었는지, 어떤 것을 손에 넣으려고 했는지, 무엇을 두려워하고 사랑했는지를 밝혀낼 수 있는 신전이나 다른 큰 건축물은 전혀 남아 있지 않다.

아직까지 남아 있는 이미지들 중 대다수는 교역에 사용된 인장에 새겨진 조그마한 조각이다. 인더스의 인장은 메소포타미아와 고대 페르시아의

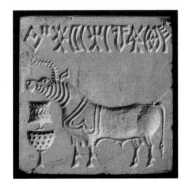

원통형 인장과는 달리 네모난 평면 형태였다. 그리고 이 인장에는 솟과의 동물이 자주 등장하는데, 이마에 돋아 있는 1개의 뿔은 영양의 그것과 닮아 있다. 뿔이 1개 달린 소는 둥근 기둥 앞에 서 있고, 기둥에는 제물로 바쳐진 피나 의례용 향이 놓여 있다. 이 수수께끼 같

뿔이 하나 달린 소와 제물이 있는 인장, 인더스 계곡. 기원전 약 2500-1500년. 점토. 뉴델리. 인도 국립 박물관.

은 이미지에는 늘 여러 개의 상징이 함께 등장하는데 아마도 신의 이름을 표현하는 듯하다.[1]

뿔 달린 소는 여러 동물들의 특징을 뒤섞은 것으로, 인간이 수천 년간 사용했던 동물 이미지 중 하나이다. 이는 동물 세계와의 동류의식을 표현하는 것이자, 동물의 속도, 힘, 비행 등 다양한 강점을 이용하고 싶어하는 마음을 표현하는 방식이기도 했다. 메소포타미아에서 이집트로 전해졌던 것으로 보이는 서포파드 이미지처럼, 뿔 달린 소 이미지 역시 페르시아를 거쳐 서쪽으로 전파되었다. 그렇게 페르세폴리스 궁전의 벽에는 뿔이 하나 달린 황소가 사자에게 죽임을 당하는 장면이 등장했다. 유럽에 도착한 이 이미지는 다시 한번 변형을 거쳐 뿔이 하나 달린 말, 바로 유니콘이 되었다.

인더스 인장에서 자주 보이는 또 하나의 이미지는 바로 사람이 양손에 두 마리의 동물을 붙잡고 있는 "동물의 지배자" 이미지이다. 그리고 정착 생활의 증거는 빈약하지만 그래도 그 증거들로 유추해보건대 인더스인들을 정착하게 만든 것은 강력한 지배력이 아니었다. 나일 강이나 유프라테스 강의 도시들과는 달리, 그들은 구운 진흙 벽돌을 이용하여 마을과 도시를 건설했다. 그들은 피라미드나 지구라트는 말할 것도 없고 신전이나 궁전 등은 일체 세우지 않았다. 그나마 큰 건물들은 농사를 위한 보관 창고로 사용되었을 것이다. 인더스 계곡의 도시 모헨조다로에서는 금속을 주조해서 만든 여인의 입상이 발견되었는데, 이 조각이 초기 정착기의 주목할 만한 유물이다. 이 여인은 잠시 휴식을 취하고 있는 무용수일 수도 있고, 다른 초기 문명에서는 발견하기 힘든 편안함과 자신감을 보여주며 그저 즐거운 시간을 보내는 중일 수도 있다. 인더스 사람들은 이미 신이 자신들과 함께 있다고, 강을 따라 이동을 할 때 늘 동행하고 있다고, 사람들이 많이 모이는 성스러운 숲에 이미 살고 있다고 생각했는지도 모른다.

인더스의 북쪽, 카스피 해와 톈산 산맥 사이 중앙아시아에서는 기원전 2000년대에, 메소포타미아의 도시들과 유사점이 많은 작은 도시들이 생겨났다. 인더스 문명과 달리 궁전과 신전, 삼엄한 요새를 건설한 마르기아나 왕국은 옥수스 문명이라고 알려진 더 넓은 지역의 일부였다. 옥수스 문명은 지역의 중심에 있던 옥수스 강(아무다리야 강의 전 이름/역주)에서 이름

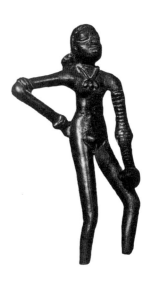

모헨조다로 여인 조각상. 기원전 약 2600-1900년. 동합금, 높이 10.5cm. 뉴델리, 인도 국립 박물관.

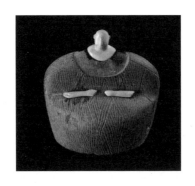

고누르데페 왕실
묘지에서 발견된 앉아
있는 여인 조각상.
기원전 1700-1400년.
동석과 방해석, 높이
9cm. 아시가바트
투르크메니스탄
미술관.

을 따왔다. (현재의 투르크메니스탄에 해당되는) 마르기아나의 수도 고누르데페는 성벽으로 둘러싸인 도시로 매장물에 포함된 조각들이 보여주듯이 권력이 중요한 곳이었다. 앉아 있는 여인 조각상은 양털을 짜서 만든 부피가 큰 가운을 입고 있는데, 고대 페르시아와 메소포타미아에서 입었던 카우나케스라는 작은 망토와 유사해 보인다. 이 옷은 신분의 표시였으며, 두툼한 옷에 둘러싸인 몸과 대조되는 작은 팔과 정교하게 조각된 머리 때문에 더 과장되어 보인다. 이 조각은 꽁꽁 싸맨 옷을 통해서 보는 이에게 위엄을 전해주는 마르기아나의 왕비일 가능성이 크다.

중앙아시아의 험난한 산악지대와 산맥에 둘러싸인 강과 오아시스 주변 정착지들이 서쪽으로는 이집트, 동쪽으로는 중국을 교차하는 교역로에 점차 자리를 잡았다. 이후 실크로드로 알려진 길을 따라 중국의 비단은 서쪽으로 전해졌으며, 옥으로 알려진 단단한 초록색 보석은 반대 방향으로 전해졌다.

고누르데페의 주민들에게, 또 신전이 거의 없던 인더스 계곡의 도시들에도, 이 물건들은 동쪽에서 문명이 성장하고 있다는 최초의 신호였다. 2,000년간 연마해온 기술로 만든 비단과 옥은 발전된 기술의 증거였다. 양쯔 강 하류 타이 호 부근에 있는 양주라는 고대 도시는 거대한 성벽과 해자로 둘러싸여 있었다. 기원전 3000년대 중반, 서구에 최초의 도시가 생겨나기도 전부터 이곳 장인들은 아주 매혹적이고 확실히 특이한 외형의 물건들을 만들었다.[2] 구멍을 뚫고 연마를 하고 문지르는 기술(옥은 너무 단단해서 조각이 힘들었다)을 이용해서 초록 보석을 수사슴, 용, 새, 개구리 등의 다양한 동물 형태로 만들었다. 또한 놀랄 만큼 평평하고 반듯한 도끼, 검 등 의례에 사용되는 물품도 제작했다. 그리고 그것들은 태곳적부터 뗀석기를 이용해서 물건을 만들던 세상과는 완전히 다른 세상에서 등장한 것 같았다. 단단하지만 매끈하고 시원한 옥은 완전히 새로운 것이었다.

엄청난 공을 들여 치수를 재고 자른, 납작하고 둥근 원판 가운데 구멍을 뚫은 옥 장식품은 가장 신비롭다. 옥벽玉璧으로 알려진 이 원반은 손으

로 직접 깎은 것으로, 물에 돌멩이를 떨어뜨렸을 때 생기는 무늬 또는 둥근 보름달을 본떠서 만들어 자연의 완벽함을 표현했다. 옥벽은 옥종玉琮과 나란히 무덤에 묻혔다. 종은 속은 원통형이나 겉은 긴 사각형인 꽃병 모양의 인공물로 종종 눈目 모양의 이미지로 장식되고는 했다.

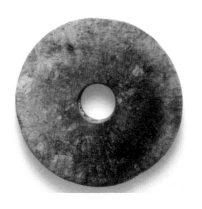

이것들은 모두 죽은 자를 보호하기 위해서 무덤을 지켜보는 용도로 제작된 물건이었다.

이런 완벽한 물건들은 고대 중국의 정착민들이 이용한 기술이 엄청나게 발전했다는 증거이다. 양주 북쪽, 지금의 산둥 성 해안 지역의 황허 강 유역에서는 도예가들이 곱고 검은 점토를 이용해서 두께가 얇고 광택이 매우 많이 나는 도기를 만들었다. 새의 알처럼 가볍고 섬세해서 난각도卵殼陶라고도 알려져 있는 이 흑도黑陶는 옥벽이나 옥종처럼 그 정교함이 믿기 힘들 정도이다. 이 또한 빠르게 회전하는 물레가 발명되지 않았더라면 만들어지지 못했을 것이다. 다른 멋진 아이디어들과 마찬가지로, 이 물레 기술 역시 서로 다른 지역에서 동시에, 정확히는 기원전 3000년대 아시아 여러 도시들과 이집트에서 동시에 생겨났다. 하지만 비단은 달랐다. 고대 중국인들은 누에를 키우고 그것으로 옷감을 짜는 방법을 철저히 비밀에 부쳤다. 비단은 마르기아나 왕비가 입었던 술 달린 양털 가운보다 훨씬 부드럽고 가벼운 옷감으로 생활에 새로운 호화로움을 선사했다.

새로운 질감, 가벼움, 부드러움, 광택, 다양한 무늬와 색은 새로운 직조 기법과 원거리 교역의 발전이 결합하여 생긴 결과물이었다.

청동은 대략 기원전 3000년대 후반 서아시아에서 처음 발견되었다. 장인들은 구리에 소량의 비소와 주석을 추가해가면서 풀무질과 망치질을 거듭하여 구리를 단단하게 만드는 방법을 서서히 깨우쳤고, 이후에 청동이라고 알려진 물질을 만들어냈다.[3]

서양에서는 청동이 주로 무기나 도구, 신체 장식에 사용되었으나, 고대 중국 장인들은 이 새로운 재료로 더욱 정교한 제기祭器를 만들었다. 그 매

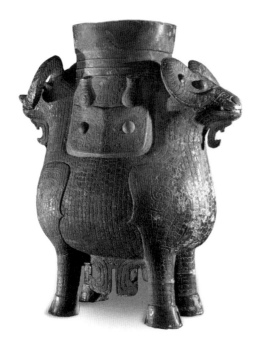

숫양 두 마리로
이루어진 준. 상 왕조.
기원전 약 1200-
1050년. 청동, 높이
45.1cm. 런던
영국박물관.

력적인 형태를 보면 용도를 짐작할 수 있는
데, 정鼎은 음식을 오래 끓이는 용도에 걸맞
게 튼튼하고 단순한 형태이다. 길쭉한 술병
인 작爵은 술을 따르는 행위를 그대로 옮겨온
것처럼 보인다. 이렇게 각각 구별되는 형태는
특정한 용도로 사용하기 위해서 오랜 기간
발전시킨 것으로, 더 역사가 깊은 도기의 형
태를 그대로 차용했다.⁴ 초기 청동기 주조소
가 발전했던 도시들 중 한 곳인 얼리터우라
는 성곽도시에서는 장인들이 수천 년 전에 제
작된 도기의 모양을 본떠서 청동기를 주조했
다.⁵ 그것들은 모두 죽은 이를 기리기 위해서
무덤에 넣는 제기였고, 그 형태 자체가 죽은
이를 향한 존경의 표시였다. 당시 청동기 장

인들은 높은 사회적 지위를 부여받아, 귀족으로 간주되었다.⁶ 고대 중국의
첫 전성기인 상 왕조의 수도, 안양에서는 장인들이 양쪽에 숫양 두 마리가
있는 술 항아리 모양의 준尊을 만들었다. 받침대 역할을 하는 다리와 그릇
의 넉넉함을 보여주는 불룩한 본체, 묵직하고 밋밋한 그릇에 생명력을 부
여하는 발랄한 표현이 솜씨 좋게 결합되어 있다.

상 왕조의 청동기가 살아 있는 듯, "말을 거는 듯한" 뛰어난 솜씨를 인
정받는 것은 표면에 새겨진 장식 때문이기도 하다. 가장 전형적인 예가 구
불구불 거리는 잔줄무늬 바탕에서 드러나는 상상 속 동물의 모습이다. 부
라리고 있는 둥근 두 눈 주위로 발톱, 송곳니, 주둥이, 뿔, 꼬리 등 신체 부
위가 보인다. 동물의 형태는 좌우대칭이지만, 이것이 용을 닮은 두 마리의
괴물이 서로 얼굴을 맞대고 있는 것인지 아니면 한 마리의 옆모습을 펼쳐
서 보여주고 있는 것인지는 확실히 말하기 힘들다. 그것은 알아볼 수 없어
질 때까지 복제되고 재복제된 패턴이었음이 분명하다. 이 동물 형상은 초
기의 옥종에도 등장하던 것으로 이후에 신화 속 괴물의 이름을 따서 도철饕
餮이라는 이름이 붙었다. 어떤 의도로 누가 이것을 사용했는지는 불분명하
다. 일종의 경고용이었을지도 모른다. 중원에서 살아가던 사람들에게는 생

명을 위협하는 것들이 너무 많았고, 그곳에서 도철이 가장 많이 발견되었기 때문이다.[7] 혹은 두 마리의 용 자체가 위협의 원인을 가리킬지도 모른다. 북쪽의 산악 지대에서 말을 타고 유목 생활을 하던 전사들은 이렇게 야수와 괴물이 얼굴을 맞대고 있는 이미지의 청동 허리띠쇠를 찼다. 이런 환상 동물들은 중앙아시아를 가로지르는 북부 스텝 지대의 사람들이 만들어낸 "동물 양식" 이미지의 전통에 속하며, 현재의 몽골과 시베리아에 해당하는 지역에서 살던 몽골족과 마자르족, 키메르족, 사르마트족부터 흑해 북부에서 살던 스키타이족이 여기에 속한다.[8]

양쯔 강 유역의 도시 양주는 고대 중국에서 가장 큰 초기 정착지였을 것이다. 이는 대략 기원전 3500년으로, 메소포타미아에 우루크가 등장했던 시기와 비슷하다. 남아 있는 증거로 보면 양주의 규모가 훨씬 더 컸지만 말이다. 이곳은 건축 기술, 옥기 제조 기술, 비단 직조 기술, 이후에는 청동 주조 기술까지 가지고 있었던 최초의 거대 도시였다. 1,000년 후에 발달한 상 왕조의 수도 안양과 공통점이 무척 많았다. 인더스 계곡이나 티그리스 강, 유프라테스 강 유역이 그러했던 것처럼, 고대 중국의 도시들 사이에도 서로 연결되는 공통적인 감정이 있었다.

안양에서 서쪽으로 3,200킬로미터 떨어진, 지금의 쓰촨 성 지역에 산으로 둘러싸인 성곽도시에서 또다른 문명이 번영했다.[9] 상 왕조의 수도와 달리 삼성퇴(싼싱두이)의 주민들은 문자 언어가 없었던 것으로 보인다. 이 문명이 남긴 유물 대부분은 커다란 제물용 구덩이에 묻어놓은 청동 조각상들이다. 삼성퇴 청동 조각상은 인물, 가면, 크고 둥근 눈과 비정상적으로 큰 입을 자랑하는 두상까지 모두 독특하다. 새鳥 장식으로 꾸며진 화려한 청동 나무는 무시무시한 가면과 비교하면 묘하게 매력적이다. 하지만 무엇보다 눈에 띄는 점은 눈빛을 형상화한 것처럼 툭 튀어나온 눈이라고 할 수 있다. 어쩌면 이는 시각의 힘에 대한 특별한 믿음을 상징했을 수도 있다. 눈에서 내뿜는 빛으로 세상을 밝힌다고 믿고, 시각을 지배와

눈동자가 돌출된 가면. 삼성퇴 문화. 기원전 약 1100년. 청동, 높이 66cm. 싼싱두이 박물관.

침투의 수단으로 본 것이다. 또한 제물용 구덩이 안에서는 가면에 부착했던 것으로 보이는 청동 눈, 동공, 안구가 수없이 나왔다. 이것들은 고대 중국이나 동남아시아 다른 곳의 유적보다는 서아프리카 노크 조각상의 양식화된 특징을 떠오르게 한다.

삼성퇴와 그 주변 정착지, 돌출된 눈의 문명은 기원전 800년경 사라졌다. 표기 체계가 없었기 때문에 무엇인가를 기억하고 그것을 이어나갈 능력이 없었던 것이다. 그렇게 그들의 세계는 흐지부지 사라진 듯하다. 거대한 도시 양주에서도 사정은 마찬가지였다. 상징적인 의사소통 형태는 개발되었으나 그것이 문자 언어로는 발달하지 못한 것이다. 상 왕조는 메소포타미아의 설형문자나 이집트의 상형문자와 달리 사라지지 않는 의사소통을 위한 문자 형식을 고안함으로써 길이 기억될 위대한 업적을 남겼다. 시작은 점을 치기 위해서 동물의 뼈나 거북이의 등껍질에 새겨넣던 조그만 문자였다. 이 역시 설형문자나 상형문자가 최초에 수를 셀 목적으로 이용된 것과는 그 근원부터 다르다. 이집트와 메소포타미아의 표기 체계와 달리, 고대 중국의 문자는 다가올 1,000년 동안 동아시아 전역으로 번져나갈 표기 체계로 발전했다. 그리고 그 언어의 기원을 시와 주술 덕분이라고 하는 것도 무리는 아니다.

고대 중국어는 기원전 94년경 궁중 역사가 사마천이 쓴 『사기史記』에도 사용된 문자였다. 2,000년 이상을 아우르는 중국의 공식적인 역사를 최초로 기록한 역사서인 『사기』는 사마천이 관직에서 쫓겨나 거세를 당하고 투옥된 후에 완성되었다.

사마천은 100년 전 한나라가 중국 최초의 황제인 진나라의 시황제를 격파한 것에서부터 이야기를 시작한다. 사마천에게 시황제는 잔혹한 폭군이었고, 중국 서부에서 시작된 통일 왕조의 통치 기간은 다행히도 짧았다. 그런데도 그의 업적은 기원전 221년 중국에 정치적 통일을 가져다주었는데, 이는 대부분 군사 정복을 통한 것이었다. 한나라의 시인 가의는 이렇게 썼다. "진의 왕은……채찍을 휘둘렀고 세상 만물을 자신의 손에 넣으려고 했다."[10]

시황제는 법을 제정하고 도량형과 화폐를 통일했으며 자신의 업적을 비석에 새겨 산에 두게 했다. 그렇게 해서 그는 제국을 건설했을 뿐만 아니

라 최초의 관료제를 발달시켰다. 위대한 통치자에 걸맞게 그의 제국 역시 눈부시게 아름다운 이미지로 표현되었다. 그는 무기를 녹여 만든 12개의 거대한 청동 조각상을 진의 위대한 승리를 축하하는 청동 종과 함께 진의 수도인 함양(현재 시안 근처)에 있는 자신의 궁전에 세웠다(하지만 이것들은 이후에 무기를 만들기 위해서 모두 녹여졌다).

그러나 청동 조각상은 시작에 불과했다. 시황제는 제위에 오른 순간부터 자신의 매장터에 공을 들이기 시작했다. 그의 집착은 사후 영생을 위한 고대의 모든 노력을 능가하는 것으로, 이집트의 파라오만이 그에 견줄 수 있었다. 사마천은 완성된 그의 무덤을 보며 황제가 사후에 지배할 세상을 꼼꼼하게 복원해놓은 것이라고 말했다. 전국에서 70만 명이 넘는 재소자가 진시황릉 건설에 투입되었으며, "궁전, 각종 건물, 다양한 사무 공간, 멋진 그릇 등의 복제품"으로 그 안을 채웠다. 사마천에 따르면 기발한 기계 장치를 이용하여 무덤 안에 황허와 양쯔 강을 재현한 수은 강과 거대한 바다도 제작했다고 한다. 영원히 무덤 안을 밝힐 수 있도록 그리고 넓은 천장을 장식한 별자리가 빛날 수 있도록 경유 램프도 설치했다. 이 황릉을 제작한 장인들 역시 황제의 비빈과 함께 이곳에 묻혔다. 그리고 그들은 다시는 빛을 보지 못했다. 전체를 흙으로 덮고 풀과 나무를 심어 산처럼 보이도록 만들었기 때문이다.[11]

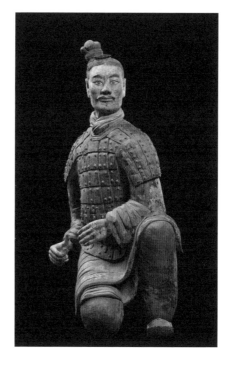

진흙을 빚어 구워서 만든(테라코타) 7,000점의 인물상이 황릉을 지켰다. 봉분에서 조금만 지하로 내려가면 나오는 공간에는 청동 무기로 무장한 병사와 100대가 넘는 나무 전차, 각종 군사 용품이 있었다. 장인들은 점토 도자기에 대한 오랜 지식을 바탕으로 작업을 했지만 이전의 상 왕조, 뒤이은 주 왕조, 또는 이전 어떤 문화에서도 이렇

무릎 꿇은 궁수, 진 왕조. 기원전 약 221-206년. 테라코타에 안료, 높이 125cm. 시안, 산시 성 역사박물관

게 사람을 똑 닮은 실물 크기의 조각상을 만든 전례가 없었다. 표준화한 틀에 찍은 후에 장인의 손을 거친 각각의 병사들은 서로 뚜렷이 구분되며 마치 살아 있는 듯했다. 그래서 황제의 무덤에 같이 묻힐 뻔한 황제의 상비군, 즉 인간 제물을 충분히 대체할 수 있어 보였다.[12]

수만 명이 동원된 대단히 창의적인 시도가 애초에 완성되자마자 땅속에 묻힐 운명이었다는 것은 어찌 보면 기이한 일이었다. 특히나 그 정도로 솜씨 좋게 제작된 인간 조각상은 이전까지 중국에는 없던 것이었다. 중국 외에 살아 있는 듯한 조각상을 만들 수 있는 지식과 영감을 가지고 있었던 곳은 서쪽으로 멀리 떨어진 그리스가 유일했다. 이 지식이 어떻게 그 먼 거리를 이동할 수 있었을까? 그리스의 식민지인 박트리아의 일부 장인들이 그 비법을 가지고 중앙아시아를 가로질러 먼 여정을 떠난 것일까? 아니면 아주 관찰력이 좋은 중국 상인이 이후 실크로드가 된 길을 따라 그 비밀을 품고 중국으로 돌아갔을까? 알렉산드로스 대왕의 정복 이후, 서아시아와 중앙아시아 땅을 방문한 사람들에게 가장 충격적인 기억은 아마도 돌로 만들어졌지만 살아 있는 듯한 사람의 모습, 놀랍도록 그럴듯한 그리스 조각이었을 것이다. 진시황릉의 병마용 안에는 몸을 길게 늘이거나 구부리는 곡예사가 많이 있는데, 옷을 입지 않은 그들의 신체에서 근육에 대한 지식과 200년 전 그리스 조각을 반영하는 신체 조각 능력을 엿볼 수 있다.[13]

시황제는 사후에도 군대가 자신의 제국을 지켜주기를 의도했겠지만 그의 시도는 무참히 실패했다. 그가 죽은 지 4년 만에 진 왕조는 멸망했다. 그리고 그의 죽음과 함께 살아 있는 듯한 실물 크기의 조각 역시 사라졌다. 중국 장인들이 이 정도로 생생한 조각상을 다시 만들게 된 것은 적어도 500년은 지나서의 일이었다.

사마천이 위대한 역사서를 저술하던 시기는 한 왕조가 중국을 다스리던 때였다. 한의 수도는 진의 수도인 함양과 가까운 (현재 산시 성에 해당하는) 내륙 지방인 서안이었다. 서안은 세계에서 가장 큰 도시들 중 하나로 서쪽에서 떠오르던

사냥과 추수 장면을 담은 벽돌. 동한 왕조. 약 25-220년. 도기, 39.6×45.6cm. 청두, 쓰촨 성 박물관.

중인 로마만이 서안과 대적할 수 있을 정도였다. 이 시기에 한 왕조는 바다 건너 페르시아 만과 인도양으로, 그리고 육로를 따라 타클라마칸 사막을 넘어 서쪽으로 머나먼 나라까지 금과 비단을 날랐다. 묵직한 상 왕조의 청동 조각상이나 진시황제의 기념비적인 프로젝트와 비교했을 때, 한 왕조의 이미지는 느낌이 더 가볍고, 태도는 더 유연했으며, 자연 세계에 대한 열린 마음을 표현하고 있었다. 사냥과 추수 장면으로 장식된 벽돌, 물 흐르듯 긴 소매 옷을 입은 우아한 춤꾼을 표현한 점토 조각상은 한 왕조 조각가의 전문 분야 같은 것이었다. 한 왕조의 위대한 발명 중 하나는 100년경 등장한, 어찌 보면 아주 단순한 것이었다. 그 위에 글을 쓰고 그림을 그릴 수 있는 새로운 형태의 평평한 표면, 바로 지금까지도 사용되고 있는 종이가 그것이었다.

상 왕조가 수도 안양을 건립하고 있을 당시, 태평양을 건너 동쪽으로 수천 킬로미터 떨어진 곳에서 또다른 문명이 등장하고 있었다. 현재 베라크루스와 타바스코에 해당하는 멕시코 연안 지역과 열대 저지대에서는 툭스틀라 산 채석장에서 가져온 현무암으로 거대 두상이 만들어지고 있었다. 조각가는 석기를 이용해서 부리부리한 눈과 평면적이지만 힘이 느껴지는 외모의 두상을 만들었고, 머리에는 보호용 헤드기어처럼 꼭 맞는 모자를 씌웠다. 이 근엄한 거대 두상은 강력한 존재로서, 아이들에게는 공포와 경이감의 근원, 어른에게는 영토 표지물이자 권력과 기억의 상징, 이 세상의 정신적 지주였다.[14]

이 두상의 주인은 아메리카 대륙 최초의 문명이었으며, 나무에서 고무를 채취하는 능력 때문에 이후 올메카 문명이라고 이름이 붙여졌다('올메카'는 아즈텍 말로 고무를 뜻했다). 보호용 모자는 구기 종목 경기에 출전한 선수의 이미지를 암시한다. 경사면이 있는 석조 경기장에서 선수들은 다리와 상체를 이용해서 단단한 고무공을 튕겼으며, 경기의 목표는 공을 떨어뜨리지 않고 공중에 계속 띄우는 것이었다. 경우에 따라서는 경기장 양쪽에 설치된 아주 작은 돌 고리 안에 공을 통과시키는 경기를 하기도 했다. 어쨌든 거대 두상의 표정이 이토록 심각한 것은 이것이 단순한 취미 활동이

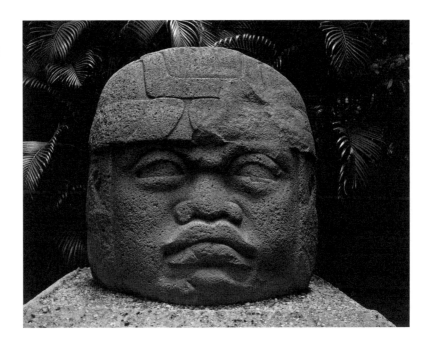

거대 두상. 올메카.
기원전 약 900-
400년. 현무암, 높이
2.41m. 타바스코,
비야에르모사,
라벤타 박물관.

아니라 올메카 생활의 중요한 부분, 사회적 명성과 권력이 달린 문제, 어쩌면 삶과 죽음이 걸린 문제일 수도 있음을 증명한다. 스톤헨지를 만들었을 때처럼 산에 있는 채석장에서 거대한 현무암을 옮기는 것은 보통 일이 아니었을 것이다. 그래서 저지대 밀림에 두상이 세워졌을 때 더 눈에 띄고 강렬한 효과가 생겼을 것이다. 이 두상은 올메카 문명이 건설한 성지 한가운데에 세워졌다. 그중에서 가장 규모가 큰 의례 장소가 산 로렌초와 라 벤타에 있었는데, 이곳에는 꼭대기가 평평한 돌 피라미드 구조물 외에도 석조 경기장 같은 다른 의례용 건축물이 많았다. 그리고 이런 의례용 구역에는 사람이 살지 않았고, 주민들은 대부분 그 주위를 둘러싸고 있는 마을에서 농사를 지으며 살아갔다.

올메카의 거대 두상은 거의 최초의 기념비적인 두상이다. 이집트 제18왕조, 아멘호테프 조각상의 큰 머리 정도가 유일한 선례라고 할 수 있다. 또한 올메카의 석조 건축물은 고대 이집트의 건축물 이를테면 기자의 피라미드나 장제전을 떠오르게 한다. 물론 이집트인들은 피라미드 건설 당시 인부들끼리 서로 경쟁을 했던 것을 제외하면, 경쟁적인 스포츠 경기에 관심을 가졌다는 증거가 전혀 없지만 말이다.

올메카 문명은 멕시코 연안의 열대 우림과 바위투성이 내륙 산악지대,

그들이 신성시하는 산과 강 등 자연환경에서 영감을 받았다. 전통이나 지역색 등에 얽매이지 않고 직접적인 관찰을 통한 자유분방한 상상력을 바탕으로 흑요석, 옥, 그외 다양한 돌로 재규어, 아르마딜로, 뱀, 원숭이, 토끼, 물고기, 두꺼비 등 놀랄 만큼 양식화된 동물 이미지를 만들었다. 그것들은 진정으로 독창적이었다.

가면, 올메카. 기원전 약 900-400년. 비취, 높이 14.6cm. 뉴욕, 메트로폴리탄 미술관.

그런데 올메카의 옥 조각은 고대 중국의 그것과 주목할 만한 유사성을 띤다. 반은 인간, 반은 짐승의 사나운 얼굴을 표현한 올메카 옥 가면은 상 왕조에서 무시무시한 용의 얼굴을 양식화했던 도철의 이미지를 떠오르게 한다. 그 유사도가 워낙 높아서, 잘은 몰라도, '반인-반재규어' 가면을 중국 북부에서 살던 옥 공예가의 솜씨로 또는 도철 양식을 라 벤타 출신 올메카 장인이 새긴 것으로 상상해볼 수도 있을 정도이다.

이는 양식의 문제일 뿐만 아니라 상징적인 의미의 문제이기도 했다. 고대 중국과 올메카 사람들은 모두 옥에 범상치 않은 에너지가 있다고, 사후의 영혼을 옥에 담아 지킬 수 있다고 생각했다. 올메카의 가장 중요한 의례 장소 중 하나인 라 벤타의 무덤에서는 매끈하게 다듬은 옥 판이 수백 장이나 발견되었다. 그 위에 어떤 글자도 적지 않고 깔끔하게 포장하여 구덩이에 넣은 것이다. 중국의 한 왕조에서도 옥에 비슷한 힘이 있다고 믿고, 납작한 옥 조각을 금실로 꼼꼼하게 꿰매어 연결한 수의를 지어 시체를 완전히 덮었다. 인체의 구멍까지 옥으로 막고 아마도 그 위에 옥벽을 놓았을 것이다.[15]

왜 이런 유사성이 생겼을까? 바다를 사이에 두고 수천 킬로미터 떨어진 두 문화 간에 어떤 접점이 있었을까? 빙하기에는 해수면이 낮아서 시베리아에서 알래스카까지 육로로 건널 수 있었다지만, 이 베링 육교는 기원전 1만 년 무렵에 사라졌기 때문에 중국과 올메카의 이미지가 서로에게 전해질 수 있는 방법은 광활한 태평양을 건너는 것뿐이었다. 그러나 실제로 이런 광범위하고 위험한 여행이 어떤 방향으로든 행해졌으리라는 증거는 하나도 남아 있지 않다.

상 왕조와 올메카 이미지의 비교는 오히려 인간의 창조성에 일어난 평행적인 도약을 가리킨다. 세상을 상상하고 이미지를 제작하는 방법이 유사한 것은 인간이 자연과 함께 진화했기 때문이다. 초기 동물의 이미지가 지구 반대편에서 나타났을 때처럼 말이다. 본능에 의해서 창조된 이미지는 인간의 진화하는 지능의 일부이며, 환경에 적응하는 과정의 일부이자, 새롭게 맞닥뜨린 재료를 어떻게 사용할 수 있을지를 알아내는 과정의 일부이다.

올메카는 상 왕조, 그리고 뒤이어 등장한 주 왕조의 조각이 자랑하는 기하학적인 완벽함에는 결코 이르지 못했다. 그러나 인체 이미지에서 그들은 인간의 온기라는 더 위대한 감각을 획득했다. 올메카 장인이 만든 눈에 띄는 돌 조각이 있다. 허리에 천을 두르고 앉아 있는 인물은 마치 준비 운동을 하는 것처럼 몸을 꼬고 있다. 그의 팔다리는 해부학적으로 정확하지 않으며(어깨에서 팔꿈치까지가 너무 짧다), 온몸은 긴장되어 있다. 그의 콧수염과 턱수염, 구멍이 뚫려 있는 귀는 그가 특별한 종교와 관련이 있다는 것을, 이를 테면 고무 공 시합에 참가할 사람임을 보여주는 것일 수도 있다.[16]

이 몸을 꼰 인물 조각상은 진시황릉에 묻혀 있던 곡예사 조각의 완성도에는 미치지 못한다. 심지어 같은 시기의 다른 올메카 조각과도 전혀 유사성이 없다. 당혹스러울 정도로 변칙적인 조각이다. 그러나 이 변칙성이 올메카의 특징, 독창성의 표시였다. 그들은 신체에 변형을 가한 색다른 조각상을 많이 만들었다. 또한 노인을 이렇게 실감나게 묘사한 곳은 고대 어디에도 없었다.

특이한 조각 중에는 가만히 앉아서 무표정하게 앞을 바라보고 있는 어린이와 아기 조각상도 있다. 그들은 어쩌면 올메카 사람들에게는 일상적인, 특별한 정신적, 신체적 상태를 보여주고 있는 것인지도 모른다. 이 조각을 만든 사람들은 그 대상에 대한 깊은 연민과 표현에 대한 자유로운 감각을 가지고 있었다. 이제 이미지는 이상화된 신이나 지배자, 성공한 운동 선수뿐만 아니라, 여느 인간의 역경도 담아낼수 있게 되었다.

수천 년 넘게 인간의 본능에 따라 인간의 형태를 한 진흙 조각상들이 만들어졌다. 그리고 그 각각에는 공포, 욕구, 단순한 호기심 등 감정이 투사되

었다. 돌니 베스토니체에서 진흙으로 빚어 구운 최초의 조각상이 제작된 이후, 중국 북동부의 흥룽와(싱룽와) 문화, 이집트 제1왕조 이전에 사하라 평원에서 살던 바다리 유목민 문화, (현재 루마니아의) 하만지아 문화까지 세계의 모든 정착지에서는 인간의 조각상이 만들어졌다.

조각상, 발디비아 문화.
기원전 2200-2000년.
점토, 높이 10.2cm.
뉴욕, 메트로폴리탄
미술관.

남아메리카에서 나온 최초의 소형 진흙 조각상은 현재 에콰도르의 해안에서 발견된 것으로 대부분이 여성상이다. 이후 칠레의 발디비아에서 출토된 조각상은 단순한 얼굴과 대비되는 화려한 헤어스타일이 특징이다. 그것들은 모두 개성과 매력이 있다. 이는 이 조각상이 만들어진 원래 목적과도 관계가 있을 것이다. 아마도 여성들이 부적이나 장식물로 휴대하거나, 거칠고 때로는 폭력적인 세상에서 위안과 위로를 얻기 위해서 만들어졌던 듯하다.[17]

수천 년 전에 만들어진 이 작은 진흙 인간들은 가장 근원적인 이미지 본능, 진흙 뭉텅이를 주물럭거려 살아 있는 무엇인가를 만들고자 하는 욕구를 보여준다. 그리고 인간의 형태가 이렇게 다양하게 해석될 수 있다는 것도 참으로 놀랍다.

진흙 조각상의 길고 긴 전통 중의 하나는 1만4,000년 전, 현재의 일본에 살고 있던 고대인들에 의해서 유지되고 있었다.[18] 토우土偶로 알려진 이 도자기 그릇과 조각상은 구덩이에서 구운 것이었고(그때까지 일본에는 가마가 도입되지 않았다), 그 형태와 모양이 꽤장히 독창적이었다. 머리를 삼각형이나 납작한 타원형 등 추상적인 형태의 가면처럼 만들어서 실물 같은 느낌은 거의 없지만, 그래도 사람의 형상임을 알아볼 수 있다. 아마도 문신을 나타내는 듯한, 몸에 그려넣은 무늬는 조각상을 만들다가 뿜어져 나온 생생한 창조력의 결과인 듯하다. 그중에서도 가장 눈에 띄는 것은 조몬 문화 말기에 제작된 것으로, 이후에 알려진 바로는 올메카 문화에서 거대 두상과 옥 동물을 만들었던 때와 거의 같은 시기라고 한다. 조몬의 토우는 속이 텅 빈 진흙 조각상으로 툭 튀어나온 고글 같은 눈, 구멍을 뚫어 패턴을 만든 듯한 술 달린 옷, 깃털처럼 솟아 있는 머리 장식이 특징이다. 이것은

단순히 인간을 표현한 것일까? 어쩌면 행운의 부적이었을 수도 있고, 발디비아의 조각상처럼 위안을 삼기 위한 물건이었을 수도 있으며, 모헨조다로의 자신감 넘치는 젊은 여성 조각상처럼 삶의 즐거운 순간을 포착하여 표현한 것일 수도 있다. 그 목적이 무엇이었든 간에, 이 진흙 조각상들은 새롭게 정착한 삶 속에서 스스로를 알아가는 인간, 자신의 몸을 좋아하는 인간, 또 몸에 대한 두려움을 표현하는 인간, 삶에 대한 지식을 발견하고 배워가는 인간의 모습을 보여준다. 그리고 자신이 다른 동물과는 다른 독특하고 유일한 존재라는 것, 심지어 다른 동물의 이미지를 창작하는 유일한 존재임을 깨우친 인간을 표현하고 있다.

인간 기준의 척도

아테네는 최초로 정치적인 민주화가 시발되었다는 점뿐만 아니라 그 어느 때보다 인상 깊은 조각과 건축물이 등장했다는 점에서 명성을 얻었다. 그리스의 조각가들은 신체적으로 훌륭하고 정신적으로 깊은 전대미문의 인체 이미지를 주조하고 조각했다. 건축 분야에서 그리스인들은 이후 단순히 "고전Classical" 양식이라고 알려진, 역대 가장 영향력 있는 건축 양식을 창조했다. 그들의 건축물은 그 안에 채워넣은 조각상만큼이나 풍성하고 감동적이었다. 올림푸스 산에 세워진 신전과 조각상은 신에게 바치는 것이었지만, 어찌 보면 예술가들은 이런 업적을 통해서 최초로 인간도 신적인 존재의 창조적인 힘을 대신할 수 있다고 주장하며, 그 주장을 스스로 증명하는 듯 보인다.

이야기는 기억으로 시작한다. 기원전 8세기경 그리스의 시인 호메로스는 자신의 서사시 『오디세이아Odysseia』에서 이전 시대의 눈부신 궁전과 강력한 신과 같은 존재를 회상한다. 어린 왕자 텔레마코스는 아버지인 오디세우스를 찾기 위해서 필로스의 네스토르 왕과 스파르타의 메넬라오스 왕의 궁전을 방문한다. 두 곳 모두 황금 잔과 청동 무기로 가득한 참으로 아름다운 건축물이었다. "메넬라오스의 우뚝 솟은 회당/눈부신 해와 달처럼 빛나도다." 하지만 오디세우스는 그곳에 없었다. 그는 메넬라오스 왕의 아내, 헬레네의 납치로 촉발된 트로이 전쟁을 끝내고 돌아오는 길에 일련의 모험을 겪고 있었기 때문이다(고대의 몇몇 자료에 의하면 헬레네는 사실 전쟁

기간에 이집트에서 즐겁게 지내고 있었다고 한다).

호메로스는 그보다 약 500년 전의 시대, 인간이 신의 힘으로 가득 차 있고, 때로는 신에게서 태어나던 시기를 쓰고 있다. 헬레네의 어머니는 신들의 왕 제우스에게 겁탈당했던 레다였다. 그리스의 영웅 아킬레우스는 전쟁에서 트로이의 왕자 헥토르를 죽여 신과 같은 지위를 얻었고 신으로 추앙받았다. 이집트인들이 동물을 숭배하고, 페르시아의 신들은 쉽게 알아볼 수 있는 형태가 아니었던 데에 반해서, 그리스의 신들은 살아 숨 쉬는 남성과 여성의 모습으로 등장한 것이 독특한 점이었다.

호메로스는 이미 사라진 옛 그리스의 도시 국가인 미케네를 기억하고 있었다. 미케네는 트로이와의 전쟁을 시작한 나라로 그 궁전 폐허는 호메로스의 시대에도 여전히 볼 수 있었다. 트로이와 그리스의 오랜 갈등의 역사는 그 이후 몇 세기 동안 그리스의 근원 설화처럼 남아 있었고, 전쟁의 신화적 사건이나 역사적 사건 모두 호메로스의 위대한 시, 『오디세이아』와 『일리아스*Ilias*』로 불멸을 얻게 되었다. 그가 그려낸 영웅들은 그리스 세계가 기원한 이야기가 되었다.

호메로스가 묘사한 영웅들의 시대는 그가 살았던 때보다 수천 년 전인 지중해 문명이 기원이었다. 기원전 3000년대 중반 에게 해의 크레타 섬에서 최초로 희미한 빛이 나타나기 시작한다. (신화 속 지도자인 미노스 왕의 이름을 따서) 미노스인이라고 불린 이 지역 주민들에게 자연은 위대한 영감의 원천이었다. 그들을 둘러싼 바다는 놀라움으로 가득 차 있었고, 그들은 그 놀라움을 공예품의 형태로 재탄생시켰다. 점토로 만든 컵에는 오징어에서 얻은 먹물로 명문을 썼다. 신화에 등장하는 바다의 신, 트리톤이 불가사리, 산호, 바위 사이에서 노니는 모습이 채색 도자기에 등장한다. 둥근 꽃병에는 문어가 해초와 바위, 성게 사이에서 촉수를 뻗은 모습이 그려져 있는데, 이것은 장인이 바다 생물에 대한 자신의 상상력을 직관을 이용하여 장식적인 도안으로 바꿀 수 있었기 때문에 가능한 일이었다. 이 꿈틀대는 촉수 속에서 자연 세계의 에너지와 기쁨이 표현되기 시작했으며, 이런 풍조는 지중해에서 1,000년 이상 이어졌다. 미노스 사람들은 자신들이 좋아했던 활기

넘치는 스포츠, 황소 뛰어넘기를 조각하고 그렸으며, 최초로 공간 속에 신체 이미지를 그리기 시작했고, 궁전의 방에는 내부를 온통 휘감는 소용돌이 무늬를 그려넣었다. 궁전의 벽은 백합과 난초에 둘러싸인 채로 공작 깃털 옷을 입은 젊은 남자와 상반신을 드러내고 춤을 추는 젊은 여자의 이미지로 장식했다. 그들의 이미지는 섬 사람들

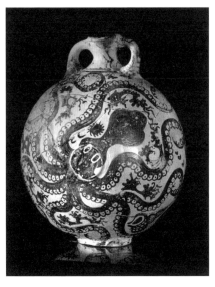

팔라이카스트로의 문어 꽃병. 기원전 약 1500년. 도자기, 높이 27cm. 이라클리온, 고고학 박물관.

이 행복하고 향락적인 삶을 살았다는 인상을 준다.[1]

기원전 2000년대 중반, (지금의 산토리니에 해당되는) 테라 섬의 화산 분화로 크레타에서 생겨난 최초의 문명은 끝을 맞게 되었다. 자연재해로 파괴된 크레타 궁전은 결국 본토에서 온 미케네 침략자들에게 무너졌다. 언덕 꼭대기에 위치한 미케네의 요새화한 성채는 아가멤논의 근거지였고, 그는 그리스 군대와 연합하여 트로이를 함락시켰다.[2]

전쟁을 하지 않을 때 미케네인들은 청동으로 무기를 만들고 금을 비축하는 데에 대부분의 에너지를 쏟았다. 전장에서의 죽음은 가장 영광스러운 것으로, 『일리아스』에 묘사된 영웅적인 전투를 떠오르게 할 만한 이미지로 기록되었다. 필로스의 언덕 꼭대기, 네스토르의 궁전 근처에 있는 미케네 전사의 무덤에서 마노라는 보석을 조각하여 채색한 유물이 나왔다. 바닥에는 죽은 군인 한 명이 누워 있고, 그 위로 검을 든 전사가 창을 든 다른 상대를 죽이는 장면이 묘사되어 있는데, 이렇게 세밀한 조각이 가능할 정도로 당시의 기술이 뛰어났음을 알 수 있다.[3] 전사의 팔다리, 근육은 상당히 우아하고 정확하게 묘사되었고 윤곽이 선명하게 드러나 있다. 아마도 그 당시 사람들은 눈을 가늘게 뜨고 이 조각을 들여다본 후에 그 독특함에 감탄을 금치 못했을 것이다. 이것은 미노스에서 보석 세공으로 유명한 장인들의 작업실에서 만들어졌을 것이다. 그러나 한편으로는 신화와 역사가 별 거리낌 없이 결합될 수 있었던 호메로스의 세계로부터 곧바로 전해진 듯이 보이

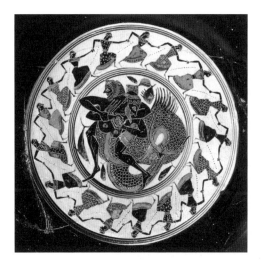

헤라클레스, 트리톤 그리고 춤추는 네레이데스가 등장하는 잔 안쪽 장식. 기원전 약 550-530년. 도자기, 지름 32cm.

기도 한다.

호메로스는 끊임없이 이어지는 트로이 전쟁을 걷잡을 수 없는 불길 같은 존재로 묘사한다. 그리고 그 불길 같은 에너지는 이후 400년간 미케네의 조각과 건축을 장악했다. 그후 이미지 제작자들은 미노스와 에게 해의 자연의 기쁨, 미케네의 격렬한 에너지, 영웅적이고, 승리의 몸인 근육질의 인체를 표현의 주제로 삼았다. 이렇게 약 1,000년 후에 아테네라는 도시국가에서 절정에 달할 혁명이 시작되었다.

미케네 문명의 붕괴 이후 적어도 역사의 관점에서는 암흑의 시기가 찾아왔다. 그러나 시의 운율, 호메로스 이전에 구전되던 문학, 방랑시인 같은 초기의 기억들은 그대로 보존되었다. 기원전 8세기 중반 지중해 동부의 상인들인 페니키아인이 고안한 알파벳이라는 표기 체계가 그리스에 소개되면서 안개가 걷히는 듯했다. 호메로스의 시는 기록되었고, 그의 이야기를 기반으로 한 이미지가 제작되기 시작했다. 그리고 그 대부분은 채색 꽃병의 형태로 살아남았다. 꽃병들은 초기 그리스 세계, 특히 아테네나 코린트 같은 도시국가의 발전을 보존했다.[4]

처음에는 장식이 추상적이고 기하학적이었으며, 형태와 패턴으로 빈 공간을 채웠다. 인간 형상도 서서히 등장하여 삶의 활력을 드러냈다. 맨 처음에 인간은 조그만 막대기 같은 모습으로 표현되었으나 곧 자유롭고 생동감 있는 캐릭터들이 나타나기 시작했다. 그들은 햇볕에 그을린 얼굴을 한 방랑시인이 시장 광장에서 들려주던 이야기 속 주인공처럼 싸움을 하고, 시합을 하고, 술을 마시고, 활을 쏘았다. 얕은 술잔에는 신화 속 인물들, 사자 가죽을 쓴 헤라클레스와 바다 괴물 트리톤이 싸움을 벌이는 장면이 표현되었다. 헤라클레스가 싸움의 우위를 점한 가운데 주위에는 돌고래가 헤엄을 친다. 바다의 요정 네레이데스가 춤을 추는 장면은 술잔 바깥쪽을 장식하고 있다. 인물들은 모두 단순한 외곽선과 함께 검은색으로 채색되었으며 표면에 음각이 되었다. 이는 당시 도자기에서 가장 앞서가던 도시인 코린트에 기원전 700년경 등장한 것으로, 흑색상 도기black-figure pottery라고 불

린다. 빙글빙글 돌고 있는 네레이데스는 맑고 푸른 물에서 나와 전투를 하는 미노스인들의 이미지를 떠오르게 하며, 그들의 형태는 역동적인 리듬에 맞춰 에너지를 내뿜는 듯하다.

이러한 양식의 발견은 수백 년 후에 아테네의 도자기 공방에서 처음 등장한 새로운 화병 그림 기법으로 이어졌다. 이전까지는 붉은 바탕에 검은 인물을 그렸다면 이번에는 반대로 검은 바탕에 붉은 인물을 그린 적색상 도기red-figure pottery가 등장했다. 그리고 인물의 표현은 더 사실적이고, 더 풍성하며, 더 묵직해졌다. 마치 역광으로 비추던 빛이 갑자기 방향을 틀어 전면에

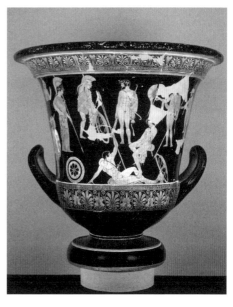

서 비추는 것처럼, 실루엣 대신 완성된 인물 형태가 드러났다. 그림은 유창한 붓놀림 덕분에 더 섬세해지고 실물과 비슷해졌다. 한 크라테르(krater : 술과 물을 섞는 용기)에 그려진 적색상은 사자 가죽을 쓰고 곤봉과 활을 든 헤라클레스 밑에 느긋하게 누워 있는 나체의 전사 두 명을 4분의 3 측면에서 보여준다. 희미한 선은 인물이 서 있는 굽이치는 풍경을 나타낸다. 수많은 그리스 꽃병 화가들처럼, 이름을 알 수 없는 이 화가 역시 "니오비드 화가Niobid painter"라고 불린다. 어리석게도 신에게 자신의 자손을 자랑했다가 14명의 아이를 잃은 니오베를 크라테르에 그린 것에서 유래한 이름이다.[5]

이러한 채색 화병의 기법은 (실제 회화는 한 점도 남아 있지 않지만) 당시 그리스에서 그림을 어떻게 보았는지를 은연중에 알려준다.[6] 벽이나 나무 패널에 그려진 더 큰 회화는 이미지가 읽히는 방식이 혁명적으로 변화하고 있었음을 보여준다. 인물은 좀더 완성도가 높아졌고, 그 캐릭터와 에토스ethos, 즉 전달하고자 하는 도덕적인 메시지를 강조할 수 있도록 더 극적인 배경 안에 배치되었다. (비록 500년 후에 쓴 글이지만) 그리스의 여행가 파우사니아스에 따르면, 저명한 화가 폴리그노투스는 지하세계에서의 오디세우스와 트로이의 파괴 장면을 그릴 때 수많은 인물들을 서로 다른 높이에 배치함으로써 인물이 평면의 디자인 요소로서가 아니라, 실제 공간에 존재하는 대상으로 느껴지게 했다고 한다. 파우사니아스는 "인물의 수가 굉

장히 많으나 그들의 아름다움도 그만큼 많다"라고 썼다.[7] 로마의 작가 대大플리니우스에 따르면, 폴리그노투스는 속이 비치는 옷을 입은 여성과 입을 벌리고 치아까지 드러낸 인물을 묘사한 최초의 화가였다고 한다. 결코 설득력 있게 표현하기가 쉽지 않은 것이었는데 말이다.[8] 그리스 화가들은 서로 경쟁 의식을 느끼고 훨씬 더 정교하고 기교 넘치는 환영을 만들어내기 위해서 애썼다. 대플리니우스는 그림을 통해서 큰 부를 얻고 자신의 옷에 금으로 이름까지 수놓았던 제욱시스에 대한 글도 남겼다. 제욱시스가 포도를 너무 잘 그린 나머지 새들이 그것을 먹겠다고 날아왔다고 한다. 그리고 그에 지지 않는 라이벌인 파라시우스는 커튼을 너무 잘 그린 나머지 제욱시스가 뒤에 가려진 그림을 보기 위해서 커튼을 걷어달라고 부탁하기도 했다고 한다.

그리스 화가들이 서로를 능가하기 위해서 벌였던 착시 게임이었다. 누가 더 사실적인 이미지를 그렸는지 겨루기 위해서 말이다. 니오비드의 화병 같은 도자기는 이런 유명한 작품의 희미한 메아리에 불과할 수도 있다. 하지만 이 도자기가 없었다면 초기 그리스의 회화를 상상하기가 더 힘들었을 것이다. 그리스의 도자기는 그 속이 아니라 겉면에 과거의 기억을 담고 있다고 할 수 있다.

그리스 신화에 따르면 회화의 기원은 기억의 창조 행위였다. 플리니우스는 『박물지Naturalis historia』에 사랑하는 연인이 죽기 전 그의 그림자 외곽선을 따라 그렸던 코린트의 젊은 여성의 이야기를 실었다. 이 이야기는 앞에서 언급한 최초의 조형 이미지의 제작방법과 놀라울 정도로 유사하다. 동굴 벽에 스텐실 기법으로 남겨놓은 사람의 손 모양 역시 실재하는 인체를 이미지의 형태로 보존하고자 한 노력이었기 때문이다. 므네모시네, 즉 '기억'이 그리스 신화 속 여신들의 어머니인 것도 우연은 아닐 것이다.

그리스 조각은 신화에도 그 기원을 두고 있다. 최초의 기념비적인 조각은 나무로 만든 우상이었고, 이후에 그 재료는 석회석과 대리석으로 대체되었다. 전설에 따르면 그리스 조각의 기원은 크레타에서 처음 발견된 조각상, 즉 다이달로스라는 예술가가 직접 만든 것과 같은 양식이었다고 한다. 미노스 왕의 명령에 따라 반은 사람이고, 반은 황소인 미노타우로스를 가두기 위해서, 크노소스에 있는 크레타 궁전에 미로를 만든 것이 바로 다이

달로스였다. 다이달로스는 전형적인 설계자-창작자였다. 그는 미노스 왕을 피해 비행장치를 설계하여 크레타에서 시칠리아까지 날아서 도망쳤다. 결국 아들인 이카루스가 태양에 너무 가까이 날아갔다가 바다에 빠져 죽은 것으로 유명하지만 말이다. 다이달로스는 그리스어로 protos heuretes, 즉 새로운 기술과 형태의 "최초 발견자"였으며, 그의 이름은 이후 발명과 동의어가 되었다. 그는 창의력, 기술, 기교의 모범이 되었다.[9] 고대 이집트의 임호테프처럼, 다이달로스도 신적인 능력을 가진 예술가로 숭배되었다. 다만 임호테프와는 달리 그가 실존 인물이라는 증거는 티끌만큼도 남아 있지 않다.

그러나 "다이달로스 양식"의 조각은 약 기원전 7세기부터 확실히 존재했다. 약 1,000년 전쯤 크레타 섬과 그리스 본토 사이에 있던 낙소스와 산토리니를 포함한 키클라데스 제도에서는 매끄러운 형태의 대리석 조각이 만들어졌다. 가면을 쓴 것 같은 얼굴에 똑바로 선 인물상, 즉 다이달로스 양식의 조각상은 키클라데스 제도의 조각을 똑바로 세우고 확대한 것처럼 보인다. 많은 고대의 조각들처럼, 키클라데스의 조각 역시 밝은 색으로 채색되었고, 어쩌면 에슈눈나의 숭배자처럼 눈을 크게 뜨고 있었을지도 모른다.

이후 키클라데스 양식, 다이달로스 양식 조각에 남쪽의 아프리카로부터 새로운 영감이 전해졌다. 기원전 7세기 중반 그리스는 알렉산드리아의 남쪽, 나일 강의 나우크라티스에 교역소를 설치했다(헤로도토스가 고대 이집트를 조사하기 위해서 도착한 곳이 바로 이곳이었다). 이집트의 기념비적인 석재 조각은 그리스 세계에 강력한 영향을 주었다. 자극을 받은 그리스인들은 새로운 기준을 세웠다.[10]

시간이 지나면서 그리스의 조각 공방에 새로운 양식의 조각이 등장했다. 바로 젊은 남성 조각 쿠로스kouros, 젊은 여성 조각 코레kore, 그 둘을 합친 (쿠로스의 복수형인) 쿠로이kouroi가 그것이다. 이것이 사실상 최초의 그리스 조각이었다. 크레타와 에게 해 섬들은 그리스 세계의 일부라고 하기에는 너무나 멀리 떨어져 있었기 때문이다. 쿠로이에는 영웅적이던 젊은 시절의 추억, 일찍이 목숨을 잃은 사람에 대한 추모, 또는 다른 사람들이 자신의 전성기 때의 몸을 기억해주기 바라는 늙은이의 바람이 담겨 있었다. 성소에 놓인 이 조각들은 (페르시아와의) 전투에서 승리한 자, 또는 전차 경주나 권투 경기에서 이긴 자를 위한 기념품이었다. 쿠로스는 늘 당당한 나

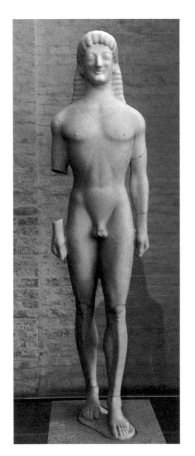

체였다. 한 세기 전부터 올림피아의 경기에 참가한 운동 선수들처럼 말이다. 반면 코레는 간단하게나마 옷을 걸치고 있었고, 거의 200년이 지난 후에야 그리스 조각가는 (비록 아주 작은 조각상이기는 하지만) 최초로 나체의 여성 조각상을 만들었다. 쿠로이의 경직된 자세는 이집트 조각으로부터 다소 영향을 받았다. 그러나 꽉 쥔 주먹, 정면을 향한 머리, 살짝 앞으로 나온 한쪽 다리를 보면 그리스 조각은 이집트의 공식을 깨고 자신만의 양식을 찾은 것으로 보인다. 그 시선은 그 앞에 펼쳐져 있는 공간을 여는 힘을 가졌음을 보여준다.

기원전 6세기 중반 코린트에서 만들어진 "테네아의 아폴로"라고 알려진 쿠로스는 민첩한 근육을 갑자기 움직여 앞으로 걸어나올 것만 같다. 눈에는 기쁨과 즐거움이 가득하고, 미소 때문에 양볼이 발그레할 것만 같다. 마치 지지대마냥 부자연스럽게 납작한 목은 이 신화적 인물이 다이달로스의 신화적 세계에서 아직 완전히 벗어나지는 못했음을 알려준다. 하지만 이집트의 조각상과 달리 이들의 시선은 영원한 사후 세계가 아닌 바로 옆에 있는 섬, 바로 옆의 해안 지대를 향하고 있다. 그들의 미소는 이집트의 구원보다 그리스의 호기심에서 나온 것이다. 이 세상에 대해서 그리고 스스로에 대해서 알아가고 발견해가는 기쁨에서 말이다.

그리스는 계속해서 시칠리아, 이탈리아 남부, 아프리카 북쪽 해안, 흑해 주변 등을 지배하면서 이곳에 교역소와 식민지를 건설했고 그 도시 국가들에서 벌어들인 부를 그리스로 가져왔다. 그리스의 지배를 받는 도시의 주민들은 공통된 정체성을 느꼈고, 스스로를 헬레네스Hellennes라고 부르고 공

통 언어를 사용했다(이후 Greek이라는 말은 이 지역의 로마식 지명인 그라이키아에서 나왔다). 또한 당시에는 그리스 본토와 동쪽 지역에서 거의 끊임없이 전투가 벌어졌다. 청동 검과 창이 부딪치는 소리가 돌을 깎는 소리만큼이나 익숙하게 들려왔다. 초기의 적은 동쪽에서 발전한 위대한 문명, 아케메네스 왕조였다.

기원전 490년 마라톤 전투에서 아테네가 페르시아를 상대로 예상 밖의 영웅적인 승리를 거두자 그리스는 자신감으로 충만했다. 아테네의 영광은 10년 후에 살라미스 해전에서 더욱 확실해졌고, 이후 기원전 400년대 중반부터 정치인이자 연설가인 페리클레스의 지배하에 아테네는 황금기를 맞았다. (전성기가 대개 그러하듯이) 페리클레스의 황금기도 짧게 끝났다. 아테네는 곧 라이벌인 스파르타와의 처참한 전쟁으로 수렁에 빠져들었다. 하지만 그 짧은 영광의 순간에 조각가와 건축가들이 이후 수천 년간 이어질 완벽에 가까운 작품들을 만들었다니 놀랍기만 하다.

조각에서 완벽함을 구현한 최초의 재료는 청동이었다. 호메로스의 영웅들의 시대에도 사람들은 청동을 벼리고 두드려서 무기를 만들었고, 근육질의 인체를 꼼꼼하게 측정하여 청동으로 몸에 딱 맞는 갑옷도 제작했다. 인체를 표현한 최초의 청동 조각상 역시 비슷한 방법으로 제작되었다. 잘 구부러지는 청동 판을 망치질하여 형태를 잡았다.[11]

녹인 금속을 주형에 부어 만든 최초의 청동 주조 조각상은 그리스에서는 사모스 섬에서 처음으로 시도된 것으로 보이나, 원래는 이집트와 서아시아에서 유래했다. 사모스는 많은 청동 주조물을 수입하여 보유하고 있었다.

그러나 그리스 공방에서 만든 청동 조각상은 그 규모나 정밀함에서 쿠로이를 포함한 옛 조각상의 수준을 한참 뛰어넘었다. 오래지 않아 조각가들은 신의 모습을 구현한 조각들을 만들기 시작했다. 올림푸스의 왕 제우스는 손을 뻗고 서서 공기를 확인하고 세상에 벼락을 내릴 준비를 하고 있다. 승리한 운동선수 같은 그의 몸은 실제 인체의 구조와 수치를 깊이 이해한 후에 본을 떠서 주조한 것이었다. 이는 해부학적인 기량의 발휘일 뿐만 아니라 당시 세계관의 구현이기도 했다. 그래서 제우스의 조각은 젊음이 넘치는 신체와 성숙한 지혜를 이상적으로 겸비하고 있는 철학가의 모습이기도 하다. 그리스인에게 인간 기준의 척도란 철학적이고 도덕적인 의미가

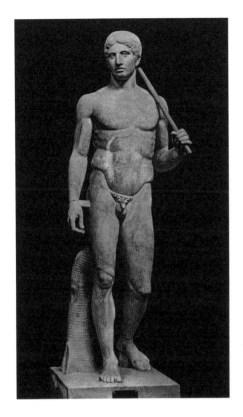

도리포로스('창을 쥔 사람'), 폴리클레이토스 작. 원작은 기원전 약 440년. 대리석 복제품은 기원전 150-120년, 높이 2.12m. 나폴리, 국립 고고학 박물관.

있었다. 조각의 이상적인 비율은 고결한 삶의 구현이었다. 이집트인들이 시간이 지나도 변함없는 인물을 만들기 위해서 그림의 규칙을 발전시켰다면, 그리스인들은 몸속에 머물러 있는 정신을 드러내기 위해서 인체를 측정했다.

그리스인들이 만든 대부분의 청동 조각상은 이후에 (대부분 어쩔 수 없이 무기를 만들기 위해서) 녹여졌다. 운 좋게 살아남은 것들마저, 언젠가 되찾을 수 있을지는 모르겠지만, 난파 사고로 사라졌다. 대신 초기의 청동 조각은 다양한 수준의 대리석 복제품으로 남아 있다. 어떤 것들은 원본보다 더 개선되었고, 또다른 어떤 것들은 정원 장식품 수준인 것도 있다.[12]

대리석 복제품들 중 하나는 기원전 5세기 그리스 조각의 특징을 여실히 보여준다. 바로 도리포로스, 즉 "창을 쥔 사람"(doru는 고대 그리스 보병의 창을 뜻했다)이라는 조각상이다. 원본은 고대의 제일가는 조각가 중 한 명으로 꼽히는 아테네인 폴리클레이토스가 만든 것이었다. 도리포로스 복제품은 쿠로이의 정지 상태의 세계와는 완전히 다른 모습을 보여준다. 신체의 각 부분은 구별이 더 뚜렷해졌고, 근육은 팽창되어 있으며, 자세를 위해서 들어올린 팔은 주변 공간을 침범한다. 그는 걷는 것 같기도 하고 가만히 서 있는 것 같기도 하지만, 어쨌든 아시리아의 라마수처럼 5개의 다리로 눈속임을 한 것이 아니라 절묘한 자세와 균형감으로 목적을 달성했다. 몸은 왼쪽으로 틀고 머리는 오른쪽으로 돌려 균형이 완벽한 움직임을 포착했다. 청동으로 주조한 형태에, 적어도 대리석으로 만든 그 복제품에 생명력이 흘러들어 자신감과 자기 인식을 방출하고 있다.

폴리클레이토스는 "카논Canon"이라는 논문을 썼다. 이후에 소실된 그 논문에서 그는 비례와 대칭에 대한 이론을 내놓으며 인체의 각 부분을 구분하고, 온전함과 일체감을 전달할 방법을 모색했다. 후대 사람들은 다른 고대 문서에서 폴리클레이토스의 논문에 대한 언급들을 모아 인체 표현에 대

한 그의 공식을 재정립해보려고 했지만, 정확한 숫자를 아는 것이 그의 조각을 감상하는 데에 큰 도움이 될 것 같지는 않아 보인다. 비례 외에도 다른 이성적이고, 철학적이며, 심지어 도덕적인 아이디어, 이를테면 개인적인 에토스 같은 것들이 청동 주물과 대리석 조각에 그대로 담겨 있기 때문이다.

생명력을 전달한다는 것은 운동감을 전한다는 의미이기도 했다. 기원전 5세기의 가장 유명한 청동 조각상은 도리포로스가 선보였던 정지된 순간의 개념을 받아들였다. 아테네의 조각가 미론이 만든 원반 던지는 사람의 이미지는 몸을 뒤로 회전시켜서 팽팽한 탄성 에너지를 금속 원반에 싣기 직전, 팔을 최대한 뒤로 높이 뻗어서 잠시 멈춘 순간을 보여준다.

그리스 조각의 혁명은 파란 하늘로 내던져진 원반처럼 갑작스럽고도 원대했다. 조각가가 어떻게 이렇듯 살아 있는 듯하면서도 철학적인 토대가 있는 인체를 묘사할 수 있었는지에 대해서는 한마디로 설명할 수가 없다. 예술가들은 세상에 대한 감정적인 반응, 그리고 그에 못지않은 지성을 끌어모아 본능적인 창조성의 한계를 훨씬 뛰어넘었다.

돌이켜보면, 이러한 창조성의 자유와 정치적인 자유를 떼어놓기가 힘들다. 아테네에 등장한 민주주의는, 한참 후에 나타날 각종 민주적인 정치적 이상들과 비교하면 제한된 것이었지만, 개개인에게 더 많은 힘을 부여했고 인간 가치에 대한 새로운 감각을 선보였다. 그러나 둘 사이의 관계는 결코 간단하게 볼 수 없다. 이집트의 조각가들은 완전히 권위주의적인 제도하에서도 무척이나 인상적이고 생생한 조각을 만들지 않았는가. 그럼에도 자유 행위자로서의 인체에 초점을 맞춘 것은, 크레타의 미노아 예술가들이 표현했던 황소 뛰어넘기까지 거슬러올라가는 전통의 일부로서 강한 정치적 의미를 가진다. 자유로운 신체는 그리스 혁명을 가장 효과적으로 보여주는 요소 중 하나였으며 가장 주요한 주제였다. 1,000년 동안 이미지 제작에서 우위를 차지하던 동물은 이제 그 자리를 인체에 내주었다. 물론 그리스의 공방에서 제작된 무덤 부조에도 사자, 표범, 귀족 젊은이들에게 인기가 많았던 늘씬한 사냥개 등 동물이 등장한다. 하지만 그들은 이제 사람에게 길들여진 존재였고, 기껏해야 야생성을 풍자하는 방식으로 표현되었다. 그리스인들은 인간이 아닌 동물의 영혼에는 관심이 없었다. 자연은 이제 인간의 눈을 통해서 본 세계이자, 인간 본성의 문제였다.

그리스 조각과 건축의 혁신을 자극한 훨씬 즉각적인 원인도 있었다. 바로 마라톤 전투를 기점으로 한 전쟁의 에너지와 경쟁심이었다. 그리스가 소규모의 군대로 어마어마한 페르시아의 대군을 물리칠 수 있었다면, 페르세폴리스와 파사르가다에의 건축물에 버금가는 것 또한 가져야 하지 않을까? 마라톤 전투 10년 후, 아케메네스 왕조의 크세르크세스 왕이 이끈 페르시아 군은 그리스로 돌아왔고, 승리를 거두고 아테네를 약탈했다. 그들은 마라톤 전투의 승리를 축하하는 조각을 포함하여 아크로폴리스의 조각상을 무너뜨렸고 신전을 파괴했다.

페르시아는 이듬해 미칼레에서 그리스에 패하고 결국 쫓겨났으며, 수십 년 후에 정치가이자 웅변가인 페리클레스의 지휘 아래 아크로폴리스는 재건축의 길을 열었다. 올리브 나무 이미지가 그려진 오래된 신전 대신에, 아테네의 후원자이자 보호자인 아테나 여신의 신상을 모시는 신전, 즉 아테나 폴리아스가 건설되었다. 페이디아스가 조각한 이 우뚝 솟은 아테나는 비록 이후에 벗겨지기는 했지만 금과 상아('크리스엘레판타인 chryselephantine')로 만들어졌다고 한다. 헬멧과 창, 방패로 무장한 아테나는 감히 아테네에 쳐들어오려는 크세르크세스의 후손을 처단할 준비가 되어 있는 듯 보인다. 아테나의 군사적 승리는 아테나가 잡고 있는 기둥 위의 조그만 니케 조각상으로 상징된다. 페이디아스의 아테나 조각상에 버금가는 것으로는 올림피아의 제우스 신전과 제우스 조각상이 있었다. 높이가 14미터에 달하는 제우스 상은 앉아 있는데도 천장에 닿을 듯 거대했다. 게다가 올리브유를 채운 검은 대리석 연못이 제우스를 둘러싸고 있었기 때문에 거기에 비친 그림자가 더해지면서 조각상에 대한 인상은 두 배는 더 장대하게 느껴졌다.

페이디아스가 만든 아테나 조각상은 파르테논이라고 불리는 아크로폴리스 신전에 모셔졌다. 파르테논 신전은 실제로나 상상 속에서나 노련함이 묻어나는 구조물이었다. 계단으로 된 기단은, 옆에서 보았을 때 중심부를 향해 살짝 구부러져 있는데, 마치 건물 전체가 숨을 들이마셔서 살짝 떠오른 것처럼 보이게 하여 가벼운 느낌을 주기 위함이었다. 가운데는 불룩하나 점점 가늘어지는 기둥은 중앙을 향해 살짝 기울어져 있는데, 기둥이 계속 위로 뻗어나간다고 상상했을 때, 신들이 모여 있는 하늘에서 만날 것 같

파르테논, 아테네.
페이디아스 설계.
기원전 447-432년
(19세기 판화).

은 인상을 주기 위한 의도였다(계산해보면 기둥은 신전 지붕에서 2.4킬로
미터 떨어진 위치에서 만난다). 이는 틀림없이 장엄함과 자신감의 표현이었
고, 동시에 돌을 무게감이 없는 듯 다룰 수 있다는 자유로움의 표현이었다.

사면을 둘러싸고 있는 바깥 기둥 위에는 "메토프metope"라는 부조 조각
이 92개 있다. 여기에는 각종 전투 장면, 거인과 싸우는 신, 트로이인과 아
마존과 싸우는 그리스인, 켄타우로스와 싸우는 라피타이족(테살리아의 산
에서 온 전설의 부족)이 묘사되어 있는데, 이 각각은 페르시아를 상대로 한
그리스의 승리를 상징하는 것이었다. 건물 양쪽에 있는 기둥 위 삼각형 부
분, 즉 페디먼트에는 아테나의 신화가 묘사되어 있다. 신전 앞의 페디먼트
에는 아테나의 오빠인 헤파이스토스가 아버지인 제우스의 머리를 도끼로
내리쳐 아테나가 태어나도록 돕는 장면이 등장한다. 그리고 그녀가 태어난
순간은 태양의 신 헬리오스가 뜨고 달의 여신 셀레네가 지는 시간대로 표현
된다. 반대쪽 페디먼트에는 아테나와 포세이돈이 아테네 지역인 아티카를
누가 더 잘 지킬 것인가를 두고 논쟁을 벌이는 장면이 나온다. 결국 아테나
가 이겼고 그 도시는 아테나의 이름을 따서 아테네가 되었다.

그러나 그중에서도 가장 뛰어난 장식은 신전 내부의 프리즈 조각이었
다. 그 장면이 도시 전역에서 열리는 연례 행사인 판아테나이아 축제의 행
렬이라는 것 외에는 정확히 무엇을 나타내는지는 알려져 있지 않다. 그리고
축제 행사 중에는 올리브 나무로 만든 아테나 폴리아스 조각상에 새로 짠

말을 탄 남자들,
파르테논 서쪽 프리즈.
페이디아스 작. 기원전
438-432년. 대리석.
런던, 영국박물관.

양모 의복, 페플로스peplos를 바치는 의식도 있었다고 한다.

프리즈에 조각된 인물들에게서는 흥분과 에너지가 퍼져나가는 것이 느껴진다. 우선 기병이 출발 준비를 하며 샌들을 신고 말 고삐를 잡고 말에 올라타는 장면이 보인다. 원근법을 이용해 솜씨 좋게 조각된 기수들이 두 줄로 신전을 빙 둘러싸고 있어서 마치 마른 흙을 밟는 규칙적인 발굽 소리가 들리는 것만 같다. 게다가 기수들은 이 행사가 얼마나 중대한 것인지 잘 알고 집중한 모습을 보여준다. 대리석 평판은 마치 악보에서의 가로선처럼 행렬의 흐름 사이사이에 끼어든다. 시끌시끌한 소음과 흙먼지 사이에서 기수의 얼굴과 말발굽, 뻣뻣한 말갈기가 모습을 드러낸다. 돌의 질감 그 자체가 행렬이 만들어내는 운동 에너지와 굳은 결의를 드러내기에 적합한 것 같다. 그리고 잠시 후, 좁은 급류가 넓고 느린 웅덩이로 흘러들어간 것처럼, 물결치는 가운을 입은 전차 마부들이 좀더 위엄 있는 모습으로 등장한다. 말의 눈은 전차를 모느라 힘이 들어서, 그리고 긴장되지만 신이 나서 툭 불거져 있다. 그리고 더 진지해 보이는 정치인과 원로들이 서로 대화를 나누며, 의식에 쓰일 물동이와 접시를 들고 있는 소년들과 연주자들을 바라보고 있다. 또 그 앞에는 젊은이들이 어린 암소를 몰고 가는 장면이 나온다. 그들의 육중함은 행렬의 리듬을 한층 더디게 만든다. 동물들은 희생될 운명임을 직감하고 흥분하거나 경계한다. 머리를 들어올리고 하늘을 향해 음메하

고 우는 소에게서 시간을 초월한 울음소리가 들려오는 듯하다. 묵직한 옷을 걸친 소녀들이 물동이와 그릇을 들고 한 줄로 행진하고, 더 나이가 많은 정치인들이 나오고 나면, 드디어 앉아 있는 신들의 모습이 등장한다. 그들은 공연장에 온 왕족들처럼 태평하게 수다를 떨고 있다. 이 행사의 주인공 아테나는 도끼를 든 오빠, 헤파이스토스 옆에 앉아 있다. 어린이가 아테네의 대사제에게 의식용 예복, 페플로스를 건네면, 그가 올리브 나무 조각상의 무릎 위에 올려놓기 전에 그 옷을 검사한다. 그때 그들의 얼굴은 다른 모든 등장인물보다 지쳐 보이며, 그 옷만큼이나 차분하고 오래되어 보인다.

페플로스를 검사하고 있는 와중에도 프리즈에 있는 기수들은 여전히 출발 준비 중이라는 사실을 잊어서는 안 된다. 이것은 파르테논 프리즈의 놀랍도록 가슴 뭉클한 진실이다. 아테네인들은 각자의 위치와 역할을 이해하고 있으며, 페르시아와의 전쟁에서 승리한 가장 강력한 도시에서 살고 있음을 자랑스러워하는 듯이 비춰졌다. 위대한 정치가 페리클레스는 전사자들을 위한 겨울 의식의 추도 연설에서 시민들에게 간곡히 타일렀다. "여러분은 날마다 더 위대해지고 있는 아테네를 주목해야 한다. 그러면 모두 아테네와 사랑에 빠지게 될 것이다."[13] 파르테논 프리즈는 소속감, 자신감, 승리를 향한 믿음, 공통된 목적을 가졌다는 생생한 즐거움의 에너지를 표출하고 있다.

이런 영광의 시대는 오래가지 못했기에 더욱 빛을 발했다. 기원전 5세기의 후반부 50년은 순조롭게 흘러간 전반부 50년에 비해 훨씬 고통스러웠다. 아테네를 덮쳐 수십만 명이 목숨을 앗아간 끔찍한 전염병에 대한 이야기는 펠로폰네소스 전쟁을 목격했던 역사가 투키디데스에 의해서 생생하게 기록되었다. 그리고 이 전쟁은 아케메네스 페르시아 왕조의 도움을 받은 스파르타가 다른 동맹 도시들을 이끌고 아테네를 물리치면서 끝났다. 페리클레스가 이끌던 그리스 세계의 자신감과 안정감은 막을 내렸다.

당시의 흐름은 폴리클레이토스와 창을 든 사람의 안정감과 편안함과는 거리가 멀었다. 오히려 에우리피데스가 마케도니아로 망명 가서 쓴 비극 『바카이Bakchai』에 나온 표현대로 비이성적이고 불안정한 세계의 침입에 의해서 좌우되었다. 『바카이』는 디오니소스가 자신의 신성을 증명하기 위해서 아시아 여행 중에 모인 그를 숭배하는 여신도들인 바카이와 함께 고향 테베

로 돌아오는 내용이다. 여인들은 어린 사슴 가죽으로 지은 옷을 입고, 바쿠스 의식이 열리는 키타이론 산에서 회향나무와 담쟁이덩굴로 만든 지팡이, 티르소스를 흔들어 땅에서 포도주가 나오게 했다. 디오니소스의 사촌, 테베의 왕 펜테우스는 동쪽에서부터 전해진 디오니소스 숭배 사상을 인정하지 않았다. 이에 디오니소스는 추종자들에게 외쳤다. "지진을 일으켜라! 이 세상의 바닥을 산산조각 내라!"[14] 펜테우스는 키타이론 산에서 디오니소스의 광기에 속아 바카이에 합류한 자신의 어머니 아가우에의 주도 아래 바카이에 의해서 사지가 찢기는 운명을 맞았고, 아가우에는 여전히 광기에 취해 자신이 사자 새끼를 죽였다고 믿었다. 이는 테베 카드모스 왕조의 파멸 그리고 동쪽에서 전해진 종교에 의한 그리스 신의 세계의 붕괴를 보여준다.

『바카이』는 에우리피데스가 죽고 난 뒤, 기원전 405년에 아테네에서 처음 상연되었다. 자연히 조각에도 변화의 바람이 불었다. 니케와 아프로디테를 휘감고 물결치는 천에서는 정복과 승리의 감정보다 불안한 욕망이 드러났다. 운동선수를 표현한 대리석 조각은 분위기의 변화를 상징하는 아기 조각상을 안고 있다. 아마도 기원전 4세기의 가장 위대한 조각가 프락시텔레스가 조각한 것으로 보이는 이 조각상에는 폴리클레이토스와 미론의 시대에 시작된 생생한 완전성이 있다. 물론 인간적인 온기, 유머라는 차이도 있다. 그들은 여전히 신의 이미지이지만 헤르메스는 어린 디오니소스를 바라보며 이 아이가 앞으로 술의 신, 바카이의 우두머리, 동쪽에서 온 엄청난 방해꾼이 될 것임을 예견이라도 하는 듯 얼굴에 미소를 짓고 있다. 자세 또한 인간적이다. 어린 디오니소스는 손을 뻗고 있다. 지금은 파손되어 남아 있지 않지만 헤르메스가 장난스럽게 들고 있었을 포도송이를 향해 뻗은 손일 것이다. 그리고 형태의 부드러움과 관능성은 페리클레스 시대 아테네의 고상하고 호전적인 이상과 쿠로이의 의고적인 자세와는 거리가 멀다.

이는 단순히 어떻게 조각상을 만드느냐의 문제보다 조각상이 어떻게 보이느냐의 문제였다. 크니도스에는 바다가 내려다보이는 언덕의 향기로운 도금양나무 숲에 조그맣고 동그란 신전이 있었다. 그리고 둥그렇게 신전을 둘러싼 기둥과 낮은 벽 사이로 벌거벗은 여인의 조각상이 보였다. 그녀는 목욕을 하기 위해서 막 옷을 벗은 상태였다. 미묘하게 망설이는 순간을 포착한 여인의 몸은 근육이 있으면서 살집도 있다. 그녀는 누군가가 자

기를 쳐다보고 있을지도 모른다는 것을 깨닫고 옷으로 몸을 가리면서 몸을 앞으로 숙이고 있다. 여인은 독립적인 캐릭터라기보다는 바로 뒤이어 진행될 이야기와 그 세계의 일부인 듯하다. 바로 위대한 프락시텔레스가 조각한 나체 여성의 이미지를 처음 보고 경탄을 금치 못하는 사람들의 이야기 말이다. 성소가 외딴 섬에 있다는 점은 짜릿한 흥분을 더할 뿐이었다. 아프로디테의 추종자들은 이 은밀한 과수원에서, 마치 에우리피데스의 바카이처럼, 자신의 욕망을 억누르기 위해서 서성였을지도 모른다. 프락시텔레스의 아프로디테가 만약 아크로폴리스의 조각상들 사이에 있었다면 아마 눈에 거슬릴

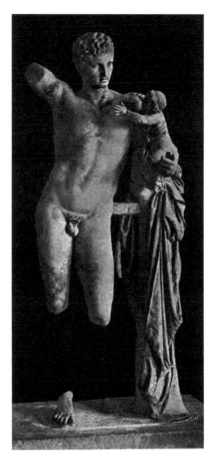

헤르메스와 디오니소스, 프락시텔레스 작. 기원전 약 340년. 대리석, 높이 213.4cm. 올림피아, 고고학 박물관.

정도로 튀었을 것이다. 그녀가 은연중에 눈길을 끄는 것은 바로 그녀가 보여지는, 욕망되어지는 여성이기 때문이다. 성소 방문객들은 조각상을 보고 에로틱한 욕정에 휩싸였다고 전해진다. 그리스의 작가 루키아노스는 『사랑에 대하여Erotes』에서 크니도스 섬에 갔던 일을 이야기한다. "사랑으로 가득 찬 산들바람"이 불어오는 가운데 성소를 지키는 한 여성은, 대리석으로 된 아프로디테에게 집착한 젊은 남성이 그 신전에서 밤을 보낸 후, 아프로디테의 매끄러운 대리석에 숨길 수 없는 얼룩을 남긴 나머지 창피함에 바다에 뛰어들었다는 이야기를 들려준다.[15] 아프로디테는 위험하게 촉발된 욕망, 에로틱한 상상력의 상징이었다.

이러한 욕망의 분출은 폴리클레이토스와 미론의 업적, 즉 이상적이고 종종 편협할 정도로 지적인 조각에서 벗어나려는 하나의 시도였다. 작가들은 처음으로 이미지 제작의 역사에 대해서 숙고하기 시작했고, 개인은 회화

와 조각을 수집하기 시작했다.[16] 그리스의 조각가 시키온의 크세노크라테스는 기원전 280년경 최초로 미술의 역사를 기록했다. 크세노크라테스의 책은 (그의 조각과 마찬가지로) 모두 소실되었지만, 그가 품었던 생각은 1세기에 플리니우스가 쓴 『박물지』라는 고대의 지식 백과사전에 그대로 보존되었다. 플리니우스는 자신의 책에서 기원전 4세기 리시포스의 조각과 아펠레스의 그림에서 이미지 제작의 점진적인 향상이 정점에 달했다고 말했는데, 이 내용이 부분적으로 크세노크라테스가 저술한 미술의 역사에서 유래한 것이었다.

이미지는 삶에 더 깊이 파고들었다. 예술가들은 최초로 잠을 자는 인물, 고통스러워하는 인물, 숭고한 이상적인 모습에서 벗어나 살찌고, 못생기고, 일그러진 사람의 모습을 담아내기 시작했다. 동물들도 다시 등장했다. 디오니소스의 그림이나 조각에서처럼 인간의 동물성도 표현되었다. 이제 상상력은 더 이상 수학이나 폴리클레이토스의 "카논"이 아닌, 눈에 보이는 세상, 진짜 신체에 의존했다. 페리클레스 시대 아테네의 고상한 완벽함은 지나가고, 안도의 한숨을 쉬듯 편안하게 자연으로 돌아가기 시작했다. 이제 완벽함 그 자체가 오히려 제한된 것처럼 보였다. 폴리클레이토스와 미론의 위대한 작품에는 크니도스의 아프로디테, 헤르메스와 디오니소스가 가지고 있는 인간적인 요소가 결여된 듯 보였다. 의고적인 양식, 쿠로이의 묘한 미소와 호기심, 신화 속 다이달로스의 기술과 기교, 그리고 그 누구보다 독창적이었던 그의 정신을 과거로 만들어버린 새로운 인간의 척도가 등장한 것이다.

페리클레스 시대의 그리스는 기원전 5세기 말 스파르타와 페르시아의 침략, 그리고 경쟁 도시인 코린트, 스파르타, 테베, 아르고스와의 끊임없는 전쟁 이후 다시는 회복하지 못했다. 마케도니아의 왕 필리포스 2세가 그리스 도시 국가 연합을 대패시킨 후, 이제 권력의 중심은 북쪽에 있는 마케도니아라는 작은 왕국으로 옮겨갔다.

필리포스 2세의 열여덟 살 아들 알렉산드로스는 기원전 338년 카이로네이아 전투를 시작으로 아테네 중심의 그리스 이후의 새로운 세계를 열었

다. 기원전 323년 그가 바빌론에서 죽기 전까지, 믿기 힘들 정도로 놀라운 10년의 시간 동안 알렉산드로스는 이집트를 손에 넣고, 페르시아 제국을 물리쳤으며 그리스와 마케도니아의 영향력을 서아시아 전역에 퍼트렸다. 그가 이후 알렉산드로스 대왕이라는 이름으로 알려진 것도 놀랄 일이 아니다. 당시는 도시 국가와 왕국이 상호 연결되어 있는 시대였으며, 그리스인들은 다른 문화도 자신들의 것만큼이나 흥미롭다는 사실을, 그리스인이 아니라고 해서 모두 야만인은 아니라는 점을 깨닫게 되었다. 그리스의 철학자 디오게네스는 아마도 코스모폴리테스kosmopolítes, 즉 코스모폴리탄이라는 단어를 처음 사용한 사람이었다. 어디에서 왔냐는 질문에 그는 "이 세계의 시민"이라고 답했다.[17] 그리스의 철학자 폴리비오스는 역사는 "유기적으로" 하나로 엮여 있다며, 이탈리아와 리비아에서 일어난 사건이 아시아와 그리스에서 일어난 사건과 연결되어 있으며 모두 하나의 결론에 이르게 된다고 말했다.[18] 결국 헬레니즘 시대의 이미지는 알려진 바와 같이, 거리상의 범위로부터 벗어난 세상을 반영했다.

크세노크라테스에 따르면, 알렉산드로스의 이미지는 그리스에서 정점을 찍었던 예술가들에 의해서 구축되었다. 조각가 리시포스와 화가 아펠레스만이 위대한 마케도니아의 지도자의 이미지를 창작할 수 있다는 허락을 받았고, 아주 저명한 보석 세공인 피르고텔레스만이 보석에 그의 이미지를 새겨넣을 수 있었다.

아펠레스가 그린 알렉산드로스의 초상화는 하나도 남아 있지 않다. 그래서 아펠레스가 알렉산드로스의 위대한 명성을 그림에 옮기기 위해서 얼마나 오랜 시간 공을 들였는지, 진짜 같은 착각을 불러일으키기 위해서 얼마나 많은 기술을 쏟아부었는지에 대해서는 오직 문학에 묘사된 내용으로 추측만 할 뿐이다. 에페소스의 아르테미스 신전에 눈에 띄게 걸려 있던 채색 패널에서 알렉산드로스는 벼락을 쥐고 있는 제우스의 모습으로 표현되었다. 플리니우스는 이 그림이 굉장히 훌륭한 작품으로 벼락이 실제로 그림 밖으로 튀어나올 것 같았다고 전했다.[19]

리시포스는 딱히 아첨을 떠는 성격이 아니었기 때문에, 알렉산드로스의 조각상을 만들 때 (아펠레스는 필히 염두에 두고 있었을) 올림푸스에 있는 페이디아스의 제우스 거상을 모방하지 않았다. 그가 만든 알렉산드로스

데모스테네스의 흉상,
폴리에욱토스 작.
원본은 기원전
약 280년. 대리석
복제품은 2세기.
35.4 × 21.3 ×
24.5cm. 뉴헤이븐,
예일 대학교 아트
갤러리.

청동 흉상은, 역시나 지금은 남아 있지 않지만, 그리스 작가 플루타르코스에 의하면 "남자답고 용맹스러운" 작품이었다고 전해진다. 리시포스는 알렉산드로스의 위엄을 "왼쪽으로 살짝 돌린 목의 자세와 마음을 녹일 듯한 눈빛"으로 표현했으니, 겉만 번드르르한 허세보다 시적인 표현이었다고 할 수 있다.[20] 먼 곳을 보는 듯한 쿠로이의 시선이 다시 한번 생각난다. 이후 수많은 대리석 복제품들이 초상 조각으로서가 아니라 더 웅장한 선지자적인 야망의 상징으로서, 이 시적인 구성을 보존하고 있다.

이집트 고왕국의 사제와 고위 관직자의 초상들이 왕실의 조각에서 보이던 뻣뻣함을 털어냈던 것과 마찬가지로, 헬레니즘 시대의 초상도 마찬가지였다. 마치 고귀하지만 일반화된 무대 위 등장인물에서 관중석의 사람들에게로 시선을 돌린 듯했다. 인물 묘사는 정신적이고 극적으로 변했고, 환상적인 천둥 이야기보다 실제 삶의 이야기를 들려주기 시작했다. 기원전 4세기의 위대한 연설가 데모스테네스의 흉상의 깊이 주름진 눈썹에서 우리는 주인공의 굴곡진 인생을 볼 수 있다. 플루타르코스에 따르면, 그는 언어 장애를 포함한 어린 시절의 비극과 병약함을 극복하고 아테네에서 가장 위대한 연설가가 되었다. 그는 마케도니아의 팽창에 반대하고 알렉산드로스 대왕에 맞서 아테네인들을 이끌었다. 누구라도 극심한 스트레스를 받을 수 있는 일이었다. 그는 알렉산드로스보다 더 오래 살았지만 애국 투쟁을 멈추지 않았고, 결국 마케도니아인들에게 생포 당하느니 차라리 죽음을 택하겠다며 포로스 섬에서 독약을 마시고 스스로 생을 마감했다.

알렉산드로스가 죽고 3세기 동안 그리스 조각은 여전히 승리의 이미지를 재현하도록 요구당했다. 사실상 아테네의 아크로폴리스보다 로마의 세력이 커져가는 중이었는데도 말이다. 두툼한 천으로 다리를 가리고 몸을

살짝 비튼 아프로디테 상은 이후 조각상이 발견된 섬의 이름을 따서, 밀로의 비너스라고 불리게 되었다. 그녀는 로마 버전의 아프로디테, 즉 비너스로 역사에 길이 남게 되었다. 근육이 있는 그녀의 영웅적 포즈는 크니도스섬의 성소에 있는 다른 나체 조각상과는 상당히 거리가 있는 듯하다. 밀로의 비너스는 실제 사람의 피부를 보고 조각했다기보다는 몸에 아주 꼭 맞는 갑옷을 참고해서 만든 것만 같다. 이 조각상은 기원전 100년경의 것으로, 프락시텔레스의 아프로디테보다 딱 200년 후에 만들어졌다. 크니도스의 아프로디테가 지금은 소실되어 두 조각상을 직접적으로 비교할 수는 없지만, 만약 둘을 동시에 본다면 순수함이 경험으로, 원숙한 욕망이 쾌활한 사랑으로 변모했음을 확인할 수 있을 것이다.

알렉산드로스의 후계자가 소아시아에 세운 지중해 도시에서 오랜 아테네의 조각 정신이 새롭게 부활했다. 페르가몬의 성소는 원래 아탈로스 왕조의 귀중한 보물을 보관하는 금고로 지어졌지만 도서관과 공방으로 유명해졌다. 아탈로스 왕조는 예술 작품을 의뢰하고 고대 그리스의 지적 호기심을 이어받았다는 점에서 결코 교양 없는 속물들이 아니었다. 그들은 스스로를 동쪽에서 온 아테네인들이라고 생각했고, 서쪽의 야만인들, 발칸 반도를 통해서 아래로 이주해온 켈트족과 골족은 그들의 적이었다. 그러나 아탈로스는 그들의 적에 대해서 아테네인들이 조각으로 보여준 것보다 훨씬 더 많은 존경심을 보여주었다. 페르가몬의 아크로폴리스에 있는 성소에는 3개의 조각상이 있는데, 그중 둘이 붙잡히는 것을 피하기 위해서 아내를 죽이고 그 칼을 자신에게 겨눈 골족 남성을 보여준다. 나머지 하나가 생의 마지막 단계에 접어든 전사를 묘사한 "죽어가는 골족"이다. 그의 콧수염과 금 토르크 (torc : 목에 두른 두꺼운 금속 목걸이)는 그가 북부 부족 출신임을 보여주지만, 그의 자세, 우아한 구도, 일부러 연출한 듯한 장면으로 보건대 그는 트로이 전쟁의 영웅처럼 영웅적인 죽음을 맞고 있다.

"죽어가는 골족"은 그리스 세계 특유의 죽음과 고통의 순간을 주제로 자의식

죽어가는 골족. 원본은 기원전 약 230-220년. 대리석 복제품. 로마 시대. 높이 93cm. 로마, 카피톨리니 박물관.

강한 매력을 뽐내고 있다. 기원전 4세기에는 이러한 조각이 완전히 새로운 것은 아니었다. 그의 자세는 아이기나 섬 신전의 페디먼트에 새겨진 쓰러진 전사 조각에서도 확인할 수 있다. 아이기나 전사는 벌거벗은 상태로 고통스럽게 땅을 보고 있지만, 다시 몸을 일으켜 더 싸울 수 있다고 믿는 듯 방패를 쥐고 패배를 인정하지 않는 모습이다. 아테네의 조각이 황금기를 맞기 전인 기원전 500년 만들어진 아이기나 전사는 그리스 조각도 처음에는 전쟁에서의 승리를 넘어 인간의 감정을 표현했음을 보여준다. 헬레니즘 시대의 조각이 이러한 감정을 덜 경직되고 덜 관능적인 양식으로 다시 끄집어냈다. 죽음의 이미지는 사후 세계에 대한 기대감과 부가 아니라 고통을 통한 구원으로 극복되어야 하는 것이었다.

서쪽의 라티움에 살던 로마인들은 고통의 이미지에는 전혀 관심이 없었지만 한 가지 예외가 있었다. 그들은 페르가몬의 공방에서 제작된 마지막 조각들 중 하나를 열정적으로 칭찬했다. 그것은 바로 트로이 전쟁이 시작되는 장면을 보여줌으로써 그리스 시대가 끝났음을 상징하는 듯한 투쟁과 고통의 이미지였다.

근육질의 수염 난 남자와 두 명의 가냘픈 청년이 복잡하게 뒤엉켜 있고, 그들을 뱀 두 마리가 휘감고 있다. 파르테논 신전의 프리즈에서 보았던 에너지가 그대로 나타난 듯하다. 이것은 트로이의 사제 라오콘과 그의 두 아들이 신이 보낸 뱀에게 살해당하는 장면이다. 라오콘이 (역사상 가장 뻔하고 우스꽝스러운 포위 작전으로 꼽힐지도 모르지만) 커다란 목마에 숨어서 트로이에 침입하려고 했던 그리스인들의 속임수를 발설하려 했기 때문이다. 조각가는 점점 다가오는 고통의 순간을 포착했다. 라오콘과 아들들도 뱀이 압도적으로 강하다는 것을, 아무리 몸부림을 쳐도 소용없으리라는 것을 깨달은 듯하다. 오른쪽 아들은 뱀에게 붙잡힌 다리를 풀기 위해서 엉거주춤 몸을 숙이고 있으며 뱀은 그의 어깨까지 휘감고 있다. 그의 자세는 고통스럽게 비명을 지르고 있는 아버지에게서 그대로 반복된다. 그는 머리를 뒤로 젖히고 신에게 자비를 구하지만 그의 호소는 헛된 것이었다. 로마의 시인 베르길리우스는 바다를 급히 헤엄쳐 해변에서 라오콘과 아들들을 불시에 붙잡은 "타는 듯 충혈된 눈의 [……] 거대한 두 마리의 뱀"에 대한 가장 유명한 설명을 남겼다.

우선 각각의 뱀은 두 아들의 작은 몸을
휘감고 있다. 그리고 송곳니를 그들의
팔다리에 박는다. 라오콘 역시 아들들
을 돕기 위해서 손에 무기를 쥐고 있으
나, 뱀은 강력한 힘으로 그들을 꽁꽁 묶
어 붙잡고 있다. 그의 허리를 두 차례 휘
감고, 비늘 가득한 등으로 그의 목을 두
차례 감아 높이 솟아오르니 [……] 라오
콘은 몸을 들어올려 소름끼치는 비명을
지른다. 그의 비명은 마치 빗겨나간 도
끼 때문에 가까스로 목숨을 구한 황소
가 상처 입은 채 제단에서 도망쳐 나오
면서 지르는 우렁찬 고함소리 같다.[21]

로마인들은 라오콘을 대리석 복제품을 통해서 알게 되었다. 이 복제품
은 로도스 섬에 있던 것으로 하게산드로스, 아테노도로스, 폴리도로스라는
3명의 그리스 조각가가 만들었다. 플리니우스는 하나의 대리석 덩어리로
주인공을 휘감고 있는 뱀을 훌륭하게 표현한 이 복제품을 무척이나 칭찬했
다.[22] 1세기에 이르자 이 조각은 고대 그리스 건국 신화의 일부로서보다 그
연극성 때문에 더욱 감탄의 대상이 되었다. 로마인들에게 그것은 정복당한
이후 로마 세계에 흡수되었던 그리스 종말의 상징 그 이상이었다. 그럼에
도 라오콘은 미케네 시대의 폭력성과 영웅주의의 기억을 품고 있다. 의미심
장한 고통과 괴로움을 표현함으로써 호메로스의 서사시 속 리듬과 이미지,
페리클레스 시대 아테네의 조각과 그림의 상상력, 페르가몬의 조각가가 죽
어가는 인물을 통해서 보여준 감정이입을 그대로 이어받았다. 결국 숭고한
패배의 위대한 상징이었던 트로이는 아탈로스의 성채에서 에게 해로 가는
지름길일 뿐이었다.

라오콘과 아들들,
하게산드로스,
아테노도로스,
폴리도로스 작.
1세기. 대리석, 높이
208cm. 바티칸시티,
바티칸 박물관.

페리클레스 시대에 아테네의 예술가들이 이룩한 성취가 그 지역에서만 발견

할 수 있는 독특하고 유일무이한 것이었다면, 알렉산드로스 대왕의 정복 이후에 생겨난 세계시민주의는 그 이념을 더 널리 퍼트리는 것이 목표였다. 그리스 조각은 로마, 페르시아, 소아시아 왕국, 이집트까지 동서로, 또 남으로 동시에 퍼져나갔다. 그리스 조각 양식은 알렉산드로스 군대의 말과 전차에 실려서 중앙아시아를 가로질러 머나먼 여정을 떠나기도 했다. 그리고 그 과정에서 다른 이미지와 믿음의 세계를 만나 변형되기도 했다. 중국에서 제작된 진시황의 병마용 조각상들은 기원전 5세기의 그리스 조각과 유사하다. 하지만 흙을 구워 만든 병마용은 아크로폴리스 저 높은 곳에 전시되기 위해서가 아니라 땅속에 묻히기 위한 것으로 그 제작 목적부터 완전히 달랐다. 그리고 엄청난 시간을 들여 대리석에 끌질을 하고 연마를 하는 것과 대규모로 틀에 찍어내는 것은 그 과정 자체도 너무 달랐다.

그리스와 비-그리스 세계 간의 가장 눈에 띄는 만남은 기원전 8세기부터 그리스의 식민지가 세워졌던 흑해 근방에서 일어났다. 그리스인들은 북쪽 초원지대에서 살던 유목 부족들에 대해서 알게 되었다. 그들은 서쪽으로 다뉴브 강에서부터 중앙아시아와 몽골, 중국 북부를 가로질러 눈 덮인 시베리아까지 뻗어 있는 평원을 차지한 유목민이었다. 그리스의 역사가 헤로도토스는 스키타이족으로 알려진 이 부족에 대해서 이렇게 썼다. "그들에게는 도시도 방어시설도 없었고, 자신들의 집을 가지고 다녔다."[23] 대리석 조각과 석재 신전은 말 등에 살림살이를 싣고 다니던 스키타이족에게는 해당 사항이 없었다. 대신 그들은 값비싼 금속으로 장식품을 만들어 마구, 무기, 제례용 장신구를 꾸몄다. 중국의 도철과 켈트족의 금속 가공품을 떠오르게 하는 서로 얽혀 있는 동물 도안은 문신의 형태로 본인들의 몸을 치장하는 데에도 이용되었다.

이리저리 떠돌던 중 스키타이족은 그들을 둘러싼 네 개의 정착 문화, 즉 중국, 페르시아, 아시리아와 그리스를 만나게 되었지만, 그럼에도 북쪽 스텝 지대의 부족들에게 익숙한 동물 이미지 전통을 계속 지켜나갔다. 환상적이든 실제적이든 동물은 싸우는 모습 또는 신비하게 서로 섞여 있는 모습으로 표현되었다. 이를테면 숫양의 뿔을 가진 토끼, 수사슴의 뿔을 가진 새, 발과 꼬리가 작은 짐승의 모양을 한 흑표범처럼 말이다. 수사슴이나 숫양은 헤엄을 치거나 달리는 것처럼 등을 구부리고 있다. 금판을 두드려 모

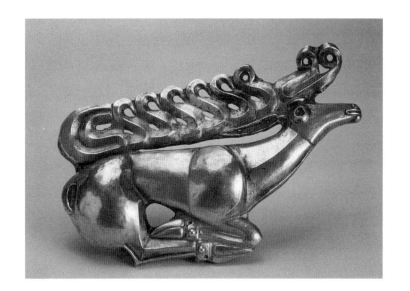

수사슴 모양의 방패
장식. 기원전 7세기
말. 금. 19×31.7cm.
상트페테르부르크,
국립 에르미타주
박물관.

양을 만든 이 조각은 아마도 전사인 족장의 방패 한가운데에 붙어 있었을
것이다.[24] 우리는 스키타이족의 강렬한 수사슴의 모습에서 수천 년 전 석기
시대의 조각, 헤엄치는 사슴을 떠올릴 수 있다. 하지만 여기에는 굉장히 중
요한 차이점이 하나 있다. 사슴은 매머드의 상아를 조각한 것으로 다른 동
물을 이용하여 만든 동물 이미지라면, 스키타이족의 수사슴은 금을 벼려서
만든 세속적인 물건이라는 점이다.

6

제국으로 향하는 길

그리스인들이 신과 영웅이 사라진 세상을 접하고 처음으로 충격을 받았다면, 로마인들은 그리스 그 자체를 살아 있는 모범으로 보고, 아테네의 찬란함을 문명의 근원으로 삼았다. 로마의 시인 베르길리우스는 예술가로서의 그리스인들은 그 누구와도 견줄 수 없으며, "좀더 생생하고 세련되게 숨을 불어넣어 청동을 다룰" 줄 알며, "대리석에서 진실한 생명의 표현을 창조해내기" 때문에 로마인들은 그들을 부러워할 수밖에 없다고 기록했다.[1] 베르길리우스에 따르면 로마인들에게는 그리스와는 다른 기술이 있었다. 그들은 아름다움이 아닌 권력에 집중했으며 전 세계에 평화로운 로마의 통치를 시행하는 지배의 기술이 있었다. 고대 로마의 첫 왕조가 세워지는 이야기를 담은 베르길리우스의 『아이네이스*Aeneis*』는 트로이의 왕자 아이네이아스가 그리스에 함락된 트로이를 탈출하여 마침내 이탈리아에 도착해 로마를 지배하기 시작하는 내용을 담고 있다. 고대 그리스에 호메로스의 『일리아드』와 『오디세이아』가 있다면, 로마에는 『아이네이스』가 있는 것이다.

꽤나 많은 양의 그리스 조각들이 로마 세계에 진입할 수 있었던 이유는 로마가 전쟁을 통한 지배를 추구했기 때문이다. 로마는 기원전 146년 북아프리카의 도시 카르타고를 점령했고, 같은 해에 부유한 그리스 도시 국가 코린트까지 정복했다. 코린트와의 전쟁을 이끈 로마 장군 루키우스 뭄미우스는 조각품, 가구, 다른 귀중품들을 배에 가득 싣고 돌아왔다. 그런 전리

품들은 거창한 개선 행렬을 거친 후, 이전에 군사 작전으로 약탈해왔던 그리스 조각들과 함께 로마에 있는 신전, 저택, 공공장소 등에 배치되었다. 기원전 187년에는 풀비우스 노빌리오르가 아이톨리아 동맹에 승리를 거둔 후에 마차와 전차에 무려 785점의 청동 조각상과 230점의 대리석 조각상을 싣고 돌아왔다고 한다. 위대한 그리스의 조각 작품이 당시에는 질보다는 양으로 인정받은 듯하다.[2]

오랫동안 로마는 이미지 제작에 타고난 재능이 없었으며 그들이 알고 있는 모든 것은 그리스에서 가져온 것이라는 생각이 지배적이었다. 비록 그들이 그리스를 본보기로 삼은 것은 사실이지만, 로마 역시 그것을 채택하여 특징적인 로마의 이미지와 과거의 이미지를 다루는 방식을 발전시켰다. 그들은 그리스의 그림과 조각을 모으고 감정했으며, 종종 어마어마한 돈을 지불하기도 했다. 유명한 작품은 최초의 전시실인 피나코테카Pinacotheca에서 선보여졌다. 로마 전역의 개인 저택에는 그리스의 조각과 회화 소장품이 진열되었고, 그중 규모가 큰 것은 그리스 미술 박물관이나 다름없었다. 로마의 작가들, 특히 『박물지』를 쓴 플리니우스는 그리스의 예술 그리고 고대 로마에서의 그 작품들에 대해서 최초로 역사적인 기록을 남겼다. 로마인들이 미술사를 처음으로 고안하지는 않았지만(최초는 크세노크라테스였다), 그 주제로 최초의 전공 도서를 썼다. 부유한 로마인들은 대부분 그리스 조각가들에게 그리스 걸작의 복제품을 의뢰하여 결과적으로 그들의 작품을 보존했지만, 대부분은 나중에 소실되고 말았다. 이렇게 복제품을 만드는 과정에서 장인들은 유명한 원작의 복제품을 끊임없이 양산했다. 로마인들은 그들이 원하는 것이 아테네의 매력과 화려함을 담은 고대 그리스의 이미지라는 사실에 그다지 개의치 않는 듯했다.

로마인들은 그리스 세계뿐만 아니라 이탈리아 반도에 있던 정착지와 도시도 약탈했다. 로마 북쪽에는 기원전 9세기부터 융성했던 에트루리아 문명이 도시와 마을을 형성하고 있었다. 그들의 삶과 종교를 알려주는 문서가 거의 남아 있지 않기 때문에, 그들은 적어도 역사의 눈으로 보았을 때는 미스터리한 사람들이었다. 하지만 그들은 값비싼 부장품으로 무덤을 채웠으며, 이 부장품들 중에는 동쪽에서 건너온 것들도 종종 있었다. 게다가 죽은 자의 테라코타 조각상으로 무덤 주인을 표시했는데, 이 조각상 중에

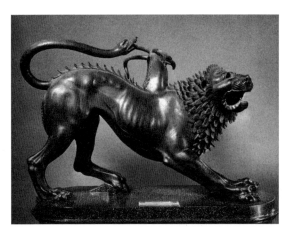

아레초의 키메라.
기원전 약 400년.
청동, 길이 129cm.
피렌체, 국립 고고학
박물관.

는 그리스 조각처럼 "연회 자세(비스듬히 누운 자세)"를 취한 것들도 있었다. 테라코타 유골 단지는 뚜껑을 사람의 머리 형상으로 만들어 매장된 사람을 위한 기념물 역할을 했다. 수많은 고대 문명과 마찬가지로 에트루리아 사람들에게도, 죽음은 가장 상상력을 자극하는 개념이었다. 그리고 매장이라는 방법을 선택했기 때문에 그들의 이미지는 오랫동안 살아남을 수 있었다.

그리스인들은 기원전 8세기부터 이탈리아 남부에 로마인들이 마그나 그라이키아Magna Graecia라고 부르는 식민시를 세웠고, 이곳에서 생긴 새로운 아이디어는 에트루리아가 있는 북쪽까지 금세 퍼져나갔다. 기원전 400년경 청동으로 만든 으르렁거리는 키메라Chimera 조각은 에트루리아가 그리스 청동 조각의 영향을 받았을 뿐만 아니라, 적어도 상상 속 동물 조각에서만큼은 그리스에 견줄 만큼 실력이 뛰어났음을 보여준다. 키메라의 앞다리에 새겨진 명문에는 이것이 에트루리아의 신 티니아에게 바치는 공물tinscvil이라고 적혀 있다. 티니아는 그리스의 주신인 제우스의 화신으로 통하며, 그리스의 영웅 벨레로폰과 주로 같이 등장한다. 벨레로폰은 키메라를 죽인 그리스의 영웅으로, 호메로스는 그를 "사람이 아니라 신이 낳았으며, 앞은 사자, 뒤는 뱀, 중간은 염소이며, 타오르는 불길을 내뿜는" 존재로 묘사한다.[3]

방어적인 분노로 등을 구부리고 있는 청동 키메라는 고대 메소포타미아와 이란에서 볼 수 있었던 난폭한 상상 속 동물 이미지와 많이 닮아 있다. 특히 바빌론 입구에 있는 이슈타르 문에서 본 사나운 오록스와 뱀-머리 용이 생각난다. 그리스 신화에서 키메라는 소아시아의 리키아를 피폐하게 만든 장본인이었다. 이 에트루리아의 장인은 그리스와 페니키아 상인들의 입을 통해서 들은 서아시아와 레반트 지역의 이국적인 특색에 맞춰 신화 속 키메라의 환상적인 형태를 상상했을 것이다.

모든 에트루리아의 이미지가 동쪽에서 유래한 것은 아니었다. 에트루리아의 예술가들 중에서 로마 북쪽, 베이라는 도시 출신의 불카만이 유일

하게 이름이 전해진다. 그는 로마에 있는 유피테르 옵티무스 막시무스 신전에 놓인 유피테르의 테라코타 조각상을 만들었다고 한다. 붉은 진사(황화수은)로 채색한 이 조각상은 (기원전 509년 로마 공화정이 출범하기 전 로마 왕국의 중심이었던) 옛 로마의 마지막 왕으로, 본인도 에트루리아 출신인 루키우스 타르퀴니우스 수페르부스가 의뢰한 것이었다.[4] 베이의 불카는 헤라클레스와 사두 전차인 쿼드리가quadriga 조각도 제작하여 신전의 페디먼트를 장식했다.

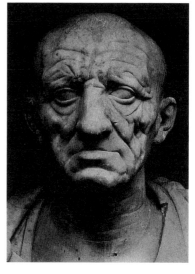

로마 귀족의 두상.
기원전 75-50년.
대리석, 높이 35cm.
로마, 폰다치오네
토를로니아.

공화정 말기에 등장한 최초의 진정한 로마 조각은 이전의 에트루리아 조각의 흔적과 헬레니즘 세계에 퍼졌던 그리스의 개념도 포함하고 있었다. 그럼에도 그것이 누가 보더라도 로마의 조각이라고 불릴 수 있었던 이유는 단순했다. 바로 작품의 주제 자체가 로마인 자신이었기 때문이다.

귀족과 상류층의 이미지가 보석에 새겨지고, 동전에 양각으로 등장하고, 가장 인상 깊게는 대리석 조각으로 표현되었다. 부유한 로마인의 두상에서는 그들의 근심 걱정과 스트레스가 그대로 드러난다. 양볼과 눈 아래, 이마에 깊게 파인 비대칭 주름은 연륜과 나이의 흔적이었다. 그리고 로마인들이 소중하게 생각했던 개인적인 고결함, 영혼의 엄정함이라는 에토스 때문에 이것이 조각에 생생하게 드러날 수 있었다.[5] 그리스 조각의 매끈하고 이상적인 표면과 비교하면 그 차이가 훨씬 더 크게 느껴진다.

이런 초상 조각의 실물과 같은 생동감은 오해의 소지가 있다. 이것이 정말로 조각가가 표현하고자 했던 인물과 똑같다는 증거는 전혀 없으며, 오히려 로마인의 외모적 특징을 강조하는 캐리커처로 평가되었을 가능성이 더 크다.

이것들은 또한 죽음의 특징이 드러난 얼굴이기도 하다. 죽음에 대한 에트루리아인들의 집착이 너무 강해서 그리스인들의 생생하고 건강한 몸에 대한 집착으로는 완벽하게 지울 수 없었던 것이다. 로마 공화정의 초상 조각은 어쩌면 죽은 지 얼마 되지 않은 사람의 얼굴을 곧바로 주조하거나, 밀랍으로 본을 뜨는 이마고imago라는 전통에서 나온 것일 수 있다. 이마고는

장례 행렬에도 동반되고 조문객이 직접 착용하기도 하고 집안의 사당에 보관되었다. 자신들의 가문이 정치적인 권력이 있었음을 드러내는 동시에 조상에 대한 기억을 이어가고자 할 때에 로마인들은 이마고를 만들었다. 이렇게 포착된 죽은 자의 퀭하고 핼쑥한 얼굴이 종종 대리석 두상으로 그대로 옮겨지기도 했을 것이다. 이는 살아 있는 사람의 이미지에 죽음의 불안한 인상을 남겼다.

　로마는 그리스 회화 역시 존경하고 모방했다. 물론 작품을 포함해서 그것을 만든 예술가들의 이름 역시 사라지거나 잊혔지만 말이다. 플리니우스는 『박물지』의 한 장章을 온전히 그리스 예술가와 그들의 로마 계승자의 이름을 기록하는 데에 할애했다. 그리고 그들이 명성을 얻을 수 있었던 이유와 관련된 일화도 간략히 실었다. 플리니우스에 따르면, 당시 예술가들은 대개 지위가 낮았지만 회화 자체는 로마 역사 초기에 이미 높은 완성도를 자랑했다고 한다. 물론 모두가 지위가 낮았던 것은 아니다. 예를 들면 베로나에서 활동한 것으로 알려진 베네치아 출신의 기사, 투르필리우스는 예외였다. 그리고 그는 기록에 남아 있는 최초의 왼손잡이 예술가로도 유명하다.[6] 사실상 플리니우스에게 예술가가 그리스인인지 로마인인지는 크게 중요하지 않았다. 중요한 것은 당신이 어디에서 왔는지, 그리고 발전하고 있는 회화에 무엇을 기여했는지 하는 것이었다. 대략 호메로스의 시대에 아테네의 에우메로스는 남성과 여성 조각을 구분한 최초의 인물이었고, 클레오나이의 키몬은 인물을 다른 관점에서 보여줌으로써 가장 기본적인 단축법foreshortening을 구사한 최초의 인물이었다고 한다. 아마도 당시에는 엄청난 발전이었겠지만, 우리가 그의 작품을 직접 보지 않고서는 절대 알지 못할 것이다. 당시의 회화는 단색으로 그려졌고, 미리 준비된 나무 패널에 그려진 그림은 회화보다는 드로잉이나 스케치에 가까웠다. 기원전 480년부터 기원전 450년 무렵까지 활동했던 타소스 섬의 폴리그노토스의 채색 회화는 엄청난 세부 묘사와 기술이 바탕이 되었다. 폴리그노토스는 아주 솜씨 좋게 인물을 표현했고, 실제와 같은 착시 그림으로 서로 실력을 겨루었던 헤라클레아 출신의 제욱시스와 파라시우스에 버금가는 수준이었다.

　장황한 연대기 끝에는 알렉산드로스 대왕의 이미지를 만들 수 있었던 코스의 아펠레스와 이발소나 신발수선 가판대의 그림을 그린 것으로 알려

진 비교적 덜 유명한 화가 피라에이코스 등도 등장한다. 플리니우스는 짤막한 여성 화가 목록도 추가했다. 그는 미콘의 딸 티마레테부터 시작한다. 그녀는 에페수스에 있는 "극단적으로 의고적인archaic" 아르테미스 그림으로 유명하다. 여성 화가들 중에서도 (현재 튀르키예인) 마르마라 해 남부 해안에 있는 키지코스 출신의 이아이아가 가장 뛰어났다. 그녀는 기원전 2세기 동안 "로마에서 붓으로 그림을 그렸으며", 상아에 이미지를 새기기도 했다. 그녀의 작품 주제는 주로 여성이었고, 작품의 완성 속도가 빠르고 초상화 솜씨가 좋은 것으로 유명했다고 한다. 그녀는 나무 패널에 아마도 도시의 공직자나 상인의 아내로 보이는 나폴리 출신의 나이든 여성의 초상화를 그렸다. 또한 거울을 이용하여 자신의 모습도 그렸다고 전해지는데, 이는 역사상 최초의 여성 자화상이다. 그녀의 초상화가 너무나 인상적이어서 초상화 가격이 당시 다른 화가들, 소폴리스와 디오니시우스에 비해서 훨씬 높았고, "그녀의 그림이 갤러리를 가득 채웠다"고 플리니우스는 기록하고 있다.

소폴리스나 디오니시우스는 물론이고 키지코스의 이아이아의 그림도 전혀 남아 있지 않기 때문에 우리는 플리니우스의 글을 통해서 그들의 화풍을 추측만 할 뿐이다. 그려진 이미지가 점점 더 실물과 비슷해지고 그림을 통해서 표현하려는 주제 또한 그 어느 때보다도 확대되었다. 호메로스나 에우리피데스의 희곡처럼 고대 문학의 한 장면, 또는 다양한 종교에서 숭배한 신의 이미지뿐만 아니라 실제 우리 주변의 풍경, 실존하는 인물들의 초상까지도 주제가 되었다. 개인 저택이나 피나코테카의 벽화는 가장 최신의 유행을 보여주었고, 점점 커져가는 로마 세계의 힘과 헬레니즘 시대 그리스의 세계시민주의를 반영하고 있었다. 이러한 세속적인 풍토에서는 소아시아 출신의 여성이 초상화로 로마를 사로잡았다는 사실이 그렇게 놀랄 만한 것이 아니었을지도 모른다.

살아남은 고대 로마의 그림 대부분은 벽에, 젖은 회반죽 위에 그려졌다. 그중에서도 가장 오래된 것으로 알려진 풍경화는 이아이아가 활동하던 시기로부터 몇 년이 지나 로마 상류층의 저택에 그려진 것이다.[7] 학식 있는 로마인이라면 누구나 그것을 보고 호메로스의 『오디세이아』에 나오는 장면임을 알았다. 한 세기 전의 시인이자 극작가인 리비우스 안드로니쿠스가 『오디세이아』를 라틴어로 번역했기 때문이다. 남아 있는 8개의 패널은 오디

『오디세이아』 풍경화 중 율리시스와 동료들이 라이스트리고네스 족의 공주를 만나는 장면. 기원전 1세기. 액자까지 모두 프레스코, 142×292cm. 바티칸시티, 바티칸 박물관.

세우스와 선원들이 식인 거인, 라이스트리고네스의 섬에 도착하는 것으로 시작한다. 이상하고 부자연스러운 바위의 배치와 야생 식물로 이곳이 이국적이고 위험한 곳임을 보여준다. 배경의 은은한 연보라색과 푸른색이 깊이감을 부여하며, 화가가 이 세계를 열심히 관찰하고 거리에 따른 색깔의 차이를 기억한다는 것을 알려준다. 이 그림은 바다 수평선을 묘사한 가장 오래된 그림으로 알려져 있다.[8] 인물들은 붓질을 길게 해서 그려서 기다란 막대기처럼 보이며 멀리서 본 실루엣으로 표현되어 있다. 그들의 그림자는 그리 뚜렷하지는 않지만 적어도 일관된 광원이 있음을 보여주며, 이후 수세기 동안 화가들은 이런 식으로 그림자를 표시했다. 오디세우스와 선원들은 샘에서 물을 긷는 키 크고 힘센 왕의 딸을 만난다. 그 샘에서는 염소 한 마리가 물을 마시고 있고 염소의 모습이 물에 비친다. 왕의 딸은 그들에게 아버지의 궁전이 있는 곳을 가리켰고, 거기에서 그들은 딸보다 훨씬 더 큰, 호메로스의 표현대로라면 "산처럼 큰" 그녀의 어머니를 마주친다. 오로지 오디세우스를 죽이고 그의 함대를 물리칠 생각뿐이었던 그녀의 남편은 먼저 공격을 개시하고 거인들은 항구에 있던 그리스 선박에 바위를 던진다. 오디세우스만이 겨우 살아서 마녀 키르케의 섬으로 도망을 치고, 그의 모험은 그곳에서 계속된다. 다만 벽화는 이 지점부터 훼손되어서 이야기가 흐지부지 끝나고 만다.

원근감이 느껴지는 오디세우스의 풍경화는 수백 년 전에 만들어진 아시리아의 궁전 부조와는 사뭇 다르다. 실제로 있을 법한 세계에 둘러싸인 인체를 묘사한 것은 이것이 처음이었다. 단순히 사람이 자연과 나란히 그려

진 것이 아니라, 온전히 자연의 일부가 된 것이다.[9]

이 벽화가 그려진 기원전 2세기는 로마의 초상 조각과 마찬가지로 회화 역시 한창 무르익던 시기였다. 남아 있는 벽화로는 당대 최고의 그림이 어땠는지 추측만 가능할 뿐이다. 플리니우스가 쓴 대로라면, 벽화는 장식용이어서 절대 제욱시스나 이아이아의 작품만큼 인상적이지는 않았을 것이기 때문이다. 게다가 화재가 나면 손쓸 방법이 없다는 단순하고도 현실적인 이유 때문에 벽화에 참여하는 예술가가 적기도 했다. 하지만 아이러니하게도 바로 그 이유 때문에 로마 세계에서 가장 많은 그림이 무더기로 살아남았다. 폼페이 남쪽 마을과 헤르쿨라네움의 벽화는 마을이 화산재에 뒤덮여 완전히 파괴된 덕분에 그대로 보존될 수 있었다. 기원후 79년 베수비우스 화산 폭발은 마을을 파괴했을 뿐만 아니라 수많은 주민들을 태웠고, 간접적으로 플리니우스의 죽음에 원인이 되었다.

화산재에 뒤덮여 보존된 그림들 중 바다가 내려다보이는 폼페이 외곽의 저택에 그려진 그림에서 우리는 예술가들이 얼마나 능숙하게 기이한 각본과 세부 묘사로 이야기를 표현했는지를 엿볼 수 있다. 한 방의 벽을 가득 채운 그림은 기이한 입문 의식과 디오니소스의 신비로운 결혼식을 보여준다. 입문 의식에 참여한 이들은 얕은 무대 위에서 연극을 하는 등장인물처럼 포동하고 입체적인 실물 크기의 인물로 표현된다. 베일을 쓴 여성은 결혼식 준비 장면에 계속해서 등장하고, 사티로스는 리라를 연주하며 무심하게 기둥에 기대어 있고 판 신의 추종자는 어린 염소에게 자신의 젖을 물리고 있다. 갑작스러운 공포에 휩싸인 베일을 쓴 여성은 입고 있던 히마티온 Himation을 들어올리며 디오니소스를 바라보고, 디오니소스는 그의 아내, 아리아드네의 품에서 멍한 상태로 느긋하게 앉아 있다. 의식이 본격적으로 시작되고 아리아드네가 채찍을 휘두르는 날개 달린 키 큰 여성에게 등을 돌리는 순간부터 분위기가 어두워진다. 작은 심벌즈를 치는 여성의 외투가 바람에 날리는 돛처럼 아리아드네의 벗은 몸을 감쌀 때가 변신의 순간이자 황홀한 절정의 순간이다. 마침내 아리아드네는 시녀의 도움을 받아 왕좌에 앉아 마음을 다잡고 머리를 묶으며, 디오니소스의 아내로서의 새 삶을 준비하고(『바카이』에 등장한 펜테우스의 어머니, 아가베가 생각나기도 한다), 통통한 에로스를 안은 채 거울에 비친 자신의 모습을 감탄하듯 바라본다.[10]

디오니소스의 의식.
기원전 약 60년.
벽화, 높이 162cm.
폼페이, 미스터리
빌라.

『오디세이아』의 풍경화와 마찬가지로 미스터리 빌라의 그림 역시 로마 회화의 시적인 힘을 단편적으로나마 보여준다. 게다가 호메로스의 상상력 그리고 동쪽에서 전해진 미스터리한 종교, 특히 디오니소스와 쾌락을 추구하는 그의 추종자들을 둘러싼 매력적인 이야기까지 감상할 수 있다. 이 그림들은 제국의 손이 어디까지 닿았는지를 보여줄 뿐만 아니라 로마 세계에 새롭게 도입된 다양한 이미지들까지 소개해준다. 로마 공화정의 초상 조각, 그리고 키지코스의 이아이아가 그렸던 초상화들이 지중해 정복 시대에 생겨난 고결한 로마인의 태도, 즉 모델의 존엄성과 진지함을 강조했던 것처럼 말이다.

카르타고와 코린트를 정복한 후에는 지배 그 자체가 로마의 미술과 문학의 주제가 되었다. 율리우스 카이사르가 기원전 58년부터 50년까지, 현재의 프랑스와 벨기에에 해당하는 북쪽의 갈리아족과의 전쟁, 고대 브리튼의 진압 등 자신의 전쟁담을 기록한 『갈리아 전기 *Commentarii de bello gallico*』는 그 자체로 강력한 문학작품이 되었다. 아우구스투스로 더 잘 알려진 카이사르의 후계자이자 입양한 아들, 옥타비아누스가 일으킨 로마의 새로운 비전은 이미지와 권력을 결합한 것으로, 고대 메소포티미아 초기의 정치적인 이미지

인 아카드인의 기념비 조각과 조각상을 떠오르게 한다.

아우구스투스는 수 년간의 내전 끝에 로마에 평화와 안정을 가져다준 황제로 역사에 남았다. 아우구스투스 시대의 정신, 팍스 로마나('로마의 평화')는 로마 제국 그 자체에서 뿜어져 나왔다. 로마의 작가 수에토니우스가 기록했듯이, 아우구스투스가 햇볕에 말린 벽돌의 도시를 "대리석의 도시"로 변신시켰기 때문이다(사실 파르테논 신전처럼 전체를 대리석 덩어리로 세운 것이 아니라 건물 외벽에 대리석을 붙이는 실용적인 방식이었다).[11] 로마 원로원은 원래 군사 훈련용으로 쓰이던 마르스의 벌판에 평화의 제단Ara Pacis을 건설함으로써 팍스 로마나를 기념했다. 건물 외부는 로마의 신화적 토대와 아우구스투스 시대의 화려한 행렬이 부조로 새겨졌다. 제단 내부는 풍성하게 꽃을 피운 아칸서스 나무로 장식되었는데, 기둥을 감고 있는 덩굴은 외부 벽까지 뻗어나가고, 나뭇잎, 열매, 꽃, 덩굴손이 여기저기 흩어져 있으며, 날아가는 백조와 조그만 야자수 잎도 찾아볼 수 있다. 이는 자연을 은유적으로 표현한 것으로 리드미컬하게 소용돌이치는 덩굴이 세상 만물을 지배하는 아우구스투스의 권력을 상징한다.[12]

정복과 지배에 대한 이런 미묘한 상징주의는 아우구스투스 시대와 그 오랜 유산을 본격적으로 정의하게 되었다. 플리니우스는 『박물지』에 로마의 경이로움, 즉 당시에 건설된 기념비적인 건축물들이 "세상을 정복하고자" 했던 로마의 오랜 역사를 요약해서 보여준다고 말했다. 또한 모든 방향으로 상상할 수 있는 가장 멀리까지 로마 제국이 확장될 수 있었던 것은 이런 정복욕 때문이며 로마 건축의 형태 자체가 그 정복욕을 상징하고 있다고 했다. 하늘을 찌를 듯이 솟아 있는 궁륭부터, 상상했던 것보다 훨씬 더

평화의 제단. 삽화.
기원전 13-9년.

평화의 제단 중
텔루스 여신의 부조
패널. 기원전 9년.
대리석. 로마, 아라
파키스 박물관.

넓은 공간을 이어주는 아치, 마치 인간이 만든 천국인 듯 넓은 공간을 품은 화려한 돔 지붕까지 말이다.

스톤헨지의 우뚝 선 바위부터 우르의 지구라트까지 원래 건축은 늘 일종의 지배 의식을 표현하는 수단이었지만, 로마의 건축은 이렇게 무겁고 고정된 형태를 가볍고 유동적인 이상향으로 변모시켰다. 로마의 건축이 예전과 확실히 다른 점은 겉에서 본 부피가 아니라 내부 공간을 중요하게 생각했다는 것 그리고 그리스 건축처럼 상징적인 공간(파르테논의 기둥이 하늘에서 서로 만나도록 설계되었음을 생각해보라)이 아닌 현실적이고 세속적인 공간을 표현했다는 것이다.

두 가지 기술이 이를 가능하게 했다. 바로 건축 자재로 콘크리트를 사용한 것, 그리고 높고 넓은 내부 공간과 거대한 정문을 가능하게 하는 아치형 궁륭을 이용한 것이다. 둘 다 로마의 발명품은 아니었다. 하지만 로마인들이 발견한 모든 것이 그러하듯이, 로마인들은 이 두 아이디어를 새롭고 완벽한 것으로 변모시켰다.

새로운 건축물 형태는 의심의 여지 없이 로마 제국의 상징이었다. 콜로세움으로 알려진 거대한 원형 경기장은 베스파시아누스 황제 시대인 70-80년에 지어지기 시작해서 그의 아들인 티투스가 완공했다. 시멘트와 돌로 지은 3층이 넘는 이 건축물의 거의 대부분이 아치로 이루어져 있으며 겉은 대리석으로 장식되었다(대리석은 이후 모두 제거되었다). 콜로세움은 아치형 구조뿐만 아니라 그 크기도 매우 놀라운데, 가장 긴 너비가 500미터가 넘어, 5만 명 이상의 관중이 계단식 좌석에 앉아 검투사의 전투나 동물 사냥을 관람할 수 있었다고 한다. 경기장에 모인 이들의 귀가 멀 듯한 함성은 로마 제국의 권력의 소리였다. 전차 경주가 열렸던 키르쿠스 막시무스는 그보다 5배 많은 관중을 수용할 수 있었으므로, 함성이 훨씬 더 컸을 것이다.

황제들은 아우구스투스 시절에 로마가 어떻게 변모했는지를 돌아보며, 그들만의 새로움을 추가하여 서로를 능가해보려고 앞다투어 노력했다. 트라야누스 황제는 카르파티아 산맥 부근에서 살던 다키아인과의 전쟁에서 승리한 내용을 거대한 기둥에 새겼다. 기단에서부터 위로 휘감아 올라가는 조각은 특히나 기둥 꼭대기에 가까워질수록 내용을 이해하기가 힘들지만, 중요한 점은 세세한 내용을 알리는 것보다 전쟁의 승리를 표현하는 것

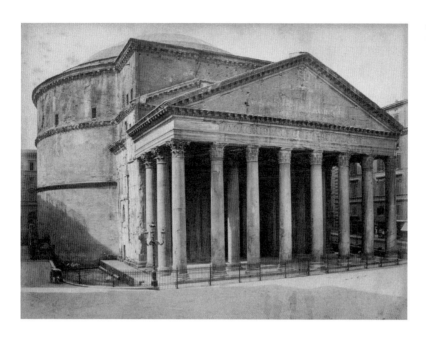

이었다.

트라야누스의 후계자 하드리아누스 황제의 통치 시절에, 모든 신들을 위한 신전인 "판테온Pantheon"이 로마의 중심지로, 아우구스투스 시절부터 작은 건축물이 있던 자리에 지어졌다. 하드리아누스는 원래 있던 건물의 명문을 판테온에 그대로 옮겼다. M AGRIPPA L F COS TERTIUM FECIT(루시우스의 아들, 마르쿠스 아그리파, 세 번째 집정관 임기 중, 이것을 짓다).[13] 아그리파는 아우구스투스의 오른팔로, 그의 명문을 그대로 이어받는다는 것은 예전 영광의 시대와 연결 고리를 만들려는 시도였다. 하드리아누스의 판테온 입구에는 한 덩이의 이집트 화강암에서 조각낸 12개의 기둥이 줄지어 있었는데, 이집트 사막 한가운데에서 4,000킬로미터가 넘게 떨어져 있는 로마까지 거대한 화강암을 옮겨왔다는 사실이 특히나 놀랍다. 포르티코Portico를 통해서 신전 안으로 들어가면 반원형 돔이 덮여 있는 지극히 단순한 원형 홀이 나온다. 내부는 눈부신 대리석으로 뒤덮여 있지만, 그 속은 대리석보다는 덜 멋지지만 구조적으로는 훨씬 더 튼튼한 콘크리트로 이루어져 있다. 바로 이 콘크리트 덕분에 그 어떤 건축물과도 겨룰 수 없을 만큼 큰 돔 구조를 완성할 수 있었다. 돔 중앙에는 열린 둥근 창, 오쿨루스oculus가 있어서 그곳을 통해 빛이 들어오고 빛을 받은 내부는 밝게 빛난

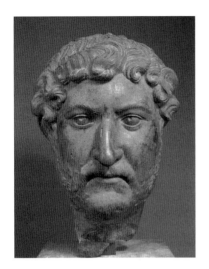

하드리아누스 두상.
125-150년경. 청동,
높이 43cm. 파리,
루브르 박물관.

다. 이는 아마르나 시대의 이집트인들이 숭배했던 유형의 태양 신전과 같다고 할 수 있다. 판테온이 스스로 전 세계를 통치할 권리를 가진 신성한 제국이라고 믿는 로마 자체를 상징했기 때문이다.

하드리아누스는 로마 외곽에 있는 자신의 별장을 수백 점의 조각들로 채웠다. 그 대부분이 로마에서 상당한 수요가 있었던 그리스 예술가들의 원본 복제품이었다. 하드리아누스는 새로운 유형의 황제 이미지도 정립했다. 전사 같은 느낌은 줄이고, 곱슬머리와 수염을 단정하게 정돈한 그리스 철학자의 모습으로 말이다. 하드리아누스의 이미지는 깔끔하게 면도한, 심지어 대머리이기도 한 선조들의 조각과 쉽게 구분이 되었다. 그의 꿰뚫어보는 듯한 눈빛은 예전보다 훨씬 더 강력해 보인다. 홍채와 동공을 채색으로만 끝내지 않고 실제로 돌을 조각하는 혁신적인 방법을 채택했기 때문이다.

이전의 아우구스투스나 마케도니아의 알렉산드로스의 이미지가 그랬던 것처럼, 하드리아누스의 이미지 역시 후대 황제들의 본보기가 되었고, 그중에서도 마르쿠스 아우렐리우스의 것이 가장 눈에 띈다. 이는 아우렐리우스에게 전적으로 적합했다. 그의 사후에 자기 수양의 격언들을 모은 『명상록 *Ta eis heauton*』이 발간되었을 정도로 그는 사상가로서 평판이 높았기 때문이다. 로마의 중심, 아마도 키르쿠스 막시무스에 놓여 있었을 청동 기마상에서 그는 정성을 들인 머리 모양을 하고 있다. 넘치는 활력에 몸을 떨면서 근육을 부풀린 채 힝힝 소리를 내는 강인한 그의 말에 반해 아우렐리우스는 차분하게 심지어 거의 무덤덤하게 말 위에 앉아 있다. 이런 독특한 취향은 이 조각상이 사실은 말을 탄 사람이 아닌 특정한 말의 실물 조각일지도 모른다는 생각이 들게 한다. 손바닥을 아래로 한 채 팔을 쭉 뻗은 아우렐리우스는 주변 사람들에게 명령을 내리고 있고, 동시에 말의 발굽 밑에는 죽어가는 야만인의 힘없이 늘어진 몸도 보인다. 마르쿠스 아우렐리우스는 스스로를 철학자처럼 보이고 싶었는지도 모르지만, 그는 로마 황제들 중에서 가장 군국주의적인 황제이기도 했다.[14]

로마인들은 그들의 건축 기술을 다양한 건물에 적용했으며, 마을과 도

시의 건설계획과 사회기반시설, 즉 도로, 상하수
도 구축에도 기술을 활용했다. 그중에서 가장 웅
장한 건축물로는 거대한 아치형 실내 장식을 자
랑하는 공공복욕탕, 즉 테르마에thermae가 있었
다. 그들은 최초의 공동 주택 단지, 인술라insula
도 지어서 도시 생활을 경험하기 위해서 몰려드
는 사람들에게 집을 제공했다.

그러나 로마 건축에서 가장 눈에 띄는 것은
실용적인 건물보다는 조각, 더 정확하게는 조각
과 건축의 이종 교배로 태어난 결과물이었다. 개
선문은 독립된 아치형 구조물로, 부조로 장식되
었으며 군사적인 승리를 기념하거나 위대한 지

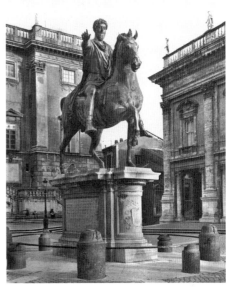

마르쿠스
아우렐리우스 기마상.
161-180년. 청동,
높이 4.24m. 로마,
캄피돌리오 광장
(현재는 로마,
카피톨리니 박물관).

도자에게 영광을 돌리는 명문이 새겨져 있었다. 도시 입구 또는 성곽 안에
있는 도로 위에 우뚝 솟은 개선문은 말 그대로 건축학적인 상징주의의 예시
였다. 개선문은 제국이라는 개념 그 자체를 보여주는 건축물인 동시에 초
기 건축 형태, 즉 3개의 돌을 쌓아 가장 기본적인 아치 형태를 만들었던 선
사시대의 고인돌을 생각나게 한다.

가장 훌륭한 개선문 중 하나는 베스파시아누스 황제의 아들 티투스를
위해서 로마에 세워진 것이었다. 67년 티투스는 아버지와 함께 로마령 유대
로 출병하여 로마의 지배에 반기를 든 유대인들의 반란을 잠재우고, 그 과
정에서 (그리고 베스파시아누스가 로마로 돌아와 황제의 자리에 오른 후에
도) 예루살렘 제2성전을 파괴했다(이는 바빌로니아인들에 의해서 파괴된
제1성전, 솔로몬의 신전을 대신하기 위해서 지어졌다). 로마인들은 2개의
개선문으로 티투스의 승리를 기렸는데, 키르쿠스 막시무스에 있던 개선문
은 전쟁으로 파괴되었고, 다른 하나는 로마의 주요 도로인 성스러운 길Via
Sacra에 있는 것으로 티투스가 죽던 해에 세워졌다(그의 형제이자 후계자 도
미티아누스가 만들었다).

성스러운 길에 있는 티투스의 개선문은 사실상 축하를 위한 기념비이
다. 안쪽 벽에 있는 조각 패널은 10년 전 유대에서 돌아오는 티투스의 승리
의 행렬 장면을 보여준다. 한쪽 면에는 군인들이 제2성전에서 가져온 금 촛

대, 예리코의 금 트럼펫 같은 전리품을 높이 치켜들고 있다. 반대편에는 티투스가 네 마리의 말이 끄는 전차를 타고 날개 달린 승리의 여신에게 왕관을 수여받고 있다. 여기에 등장하는 말은 파르테논 신전의 프리즈에 조각되어 있는 활력이 넘치는 기병대보다는 똑같이 줄을 맞춰 움직이는 서커스의 말과 더 닮아 있다.

　이것들은 승리의 행렬을 직접 목격했던 사람들의 눈에도 새로운 디테일이었음이 분명하다. 로마 시대의 유대인 역사가 요세푸스는 티투스의 승리 행렬의 화려한 장관을 이렇게 묘사했다.

온갖 다양한 형태로 만들어진 은과 금, 상아가 가득했다. 그 양이 너무 많아 옮겨진다기보다는 말 그대로 강물처럼 흘러가는 듯 보였다. 전리품 중에는 태피스트리도 있었다. 어떤 것들은 진귀한 보라색이었고, 또 어떤 것들은 바빌로니아인들이 완벽한 초상화를 수놓은 것들이었다. 빛나는 보석들이 금으로 된 왕관을 비롯해 여기저기에 박혀 있었다. 보석은 흔하지 않은 것이라는 생각이 잘못되었음을 증명하듯이 어마어마한 양의 보석이 휩쓸고 지나갔다.[15]

　요세푸스는 그중에서도 몇 층 높이의 이동 무대가 가장 놀라웠다고 썼

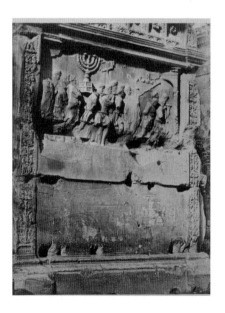

다. 그 무대에서는 함락당하는 요새, 불타는 신전, 전면적인 살육과 대혼란 등 로마와 유대 간의 전쟁 장면이 묘사되었고, 포로로 잡힌 유대인 장군들은 처형을 당하러 가는 길에 억지로 무대로 불려 올라갔다.

　티투스 개선문은 이러한 승리의 기억을 간직했고, 독수리에 의해서 하늘로 옮겨져 신들과 함께 살고 있는 티투스의 모습을 표현함으로써 그를 신격화했다.

티투스 개선문의 조각
패널, 로마, 81년.

특히나 개선문 맨 위의 명문에는 이러한 목적이 아주 분명하게 드러난다. "로마 원로원과 로마인들은 이 개선문을 신성한 베스파시아누스의 아들, 신성한 티투스 베스파시아누스 아우구스투스에게 바친다." 하드리아누스의 판테온 정면에 새겨진 기념비적인 명문과 마찬가지로, 티투스의 명문 역시 이집트의 명문을 능가하는 명료함으로 권력과 목적의식을 드러낸다. 로마인들이 고안한 세리프serif(획의 끝에 달리는 작은 선)가 있는 서체는 각각의 글자에 대담하고 흔들리지 않는 권위를 부여하며, 이후 몇 세기 동안 조각이나 인쇄용 서체에 영향을 미쳤다.

승리를 상징하는 잔인한 이미지와 대문자 명문이 새겨져 있는 개선문은 그리스 건축물의 섬세한 형태와는 거리가 먼 듯 보였다. 1세기 말, 오랫동안 약탈당했던 아테네가 결국 로마 제국에 편입되면서, 왕년의 위대한 도시는 그 자체로 죽어가는 기념물이 되었다.

로마에서도 똑같은 일이 벌어지고 있었다. 연이은 황제들의 자존심 경쟁 때문에 로마는 기념물로 가득 찼고, 자랑거리를 만들어야 한다는 황제의 부담감에 짓눌리고 있었다.

티투스 개선문에서 조금 떨어진 곳에 로마의 개선문들 중에서 가장 흥미로운 개선문이 있다. 315년 콘스탄티누스 대제에게 바쳤던 이 개선문에는 3개의 아치가 있는데, 그중 하나의 프리즈에는 콘스탄티누스가 일렬로 늘어선 작달막한 로마인들에게 연설을 하는 모습이 새겨져 있다. 몸의 형태가 잘 드러나지 않는 옷을 두르고 콘스탄티누스를 빤히 쳐다보는 인물들은 실제 사람보다는 상징에 가깝다. 이 점은 콘스탄티누스의 연설보다 더 관심을 끄는 원형 무늬 안의 이미지를 보면 더 납득이 간다.

원 안에는 평화의 제단 조각, 심지어 그리스의 조각상을 연상시키는 극적이고 생생한 이미지들로 가득하다. 이것들은 사실 200년 전인 하드리아누스 시절에 건물에 있었던 것을 재활용하여 콘스탄티누스와 공동 황제 리키니우스의 얼굴과 닮도록 얼굴

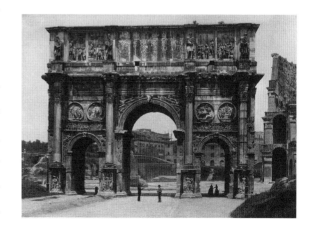

콘스탄티누스 개선문, 로마. 313-315년.

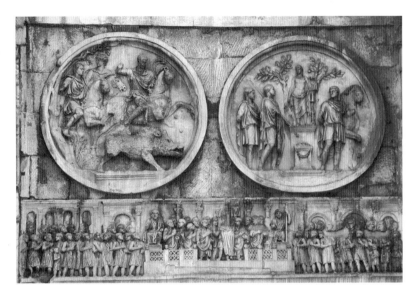

을 다시 조각한 것이다. 콘스탄티누스 개선문은 사실상 전리품(재활용된
조각상이나 석재)으로 뒤덮여 있다. 트라야누스의 부조 조각에서부터 현재
는 유실된, 마르쿠스 아우렐리우스의 개선문에서 떼어낸 패널까지 다양하
다. 마치 원하는 사진을 선택해서 앨범에 붙이듯이, 콘스탄티누스는 같이
등장하고 싶은 과거의 황제들을 선택했다. 양식이 서로 맞지 않는다거나
이미지가 서로 어우러지지 않는다는 점은 중요하지 않았다. 콘스탄티누스
의 개선문은 일관된 승리의 장면보다는, 로마 제국이 처음 세워질 때와 얼
마나 많이 달라졌는지, 고대 이집트의 유산과 얼마나 차이가 있는지를 보
여준다.

　　이는 로마에 세워진 마지막 개선문으로, 그리스의 상상력과 로마의 힘
이 극적으로 어우러지면서 시작된 로마 제국이라는 시대의 끝을 나타낸다.

로마 제국은 영토의 팽창으로 정의되기는 하지만, 그 대부분은 로마 공화
정 초기에 일어난 일이었다. 이어지는 침략과 정복으로 속주와 국경이 생겨
나고 다양한 무리의 사람들이 서로 뒤섞였다. 동쪽으로는 흑해의 비티니아
에서부터 서쪽으로는 카이사르가 갈리아에서 군사 작전을 펼치는 동안 방
문했고, 클라우디우스가 44년 마침내 정복한 브리튼이라는 작고 추운 섬까

지 로마 제국이 차지했다. 그로부터 70년 이상 지나고 하드리아누스가 황제의 자리에 올랐을 때 제국의 영토는 최대에 달했다. 제국의 수도에서부터 포장도로가 방대한 지역으로 뻗어 나갔다. 도로를 놓을 수 없는 곳에는 마을과 도시에 물을 공급하는 상수도와 다리를 놓았다. 시골 지역에 이런 구조물이 들어서면 그 감동은 로마에 화려하고 영광스러운 건축물이 들어서는 것과 버금갔다. 도로와 다리, 상수도는 영토 확장을 향한 끝없는 의지, 그 공간의 장악력을 상징하는 것이었고 로마의 이미지 제작자들은 처음부터 그 힘을 깨달았다.

로마의 이미지는 이 길을 따라 뻗어 나갔고, 서쪽으로는 브리튼에서부터 동쪽으로는 타드모르(현재 팔미라)에 이르기까지 제국의 가장 먼 모퉁이까지 나아가는 과정에서 그 지역의 전통을 만나며 새롭게 변모했다.

모자이크는 제국의 도로가 이어지는 모든 곳에 로마의 존재감이 드러났음을 알려주는 하나의 징후이다. (현재 튀니지의 엘 젬에 해당하는) 북아프리카의 티스드루스, 시리아의 로마 속주 안티오크부터 갈리아 지방과 브리튼까지 모자이크가 퍼졌다. 다른 많은 기술과 마찬가지로 모자이크 역시 로마의 발명품은 아니었다. 오히려 고대 문명만큼이나 오래된 것으로, 수메르에서 시작되어 이집트와 고대 그리스, 소아시아까지 번진 것이었다. 그리스는 색이 있는 조약돌로 시작해서 이후에는 테세라(각석)를 이용하여 독창적인 이미지를 창작했다. 플리니우스의 기록에 따르면, 소수스라는 이름의 모자이크공은 마치 연회가 끝나고 남은 것들을 바닥에 집어던진 다음 청소를 하지 않은 것 같은 바닥을 모자이크로 표현하기도 했다.[16] 비록 로마인들은 식당 바닥에 연회의 흔적보다는 사냥 장면을 그려넣는 편을 더 좋아했지만, 어쨌든 로마의 모자이크는 이런 독창성을 이어갔다. 리라를 들고 야생 동물을 길들이는 오르페우스의 모습은 로마 제국 전역의 모자이크 장식에 자주 등장하는 인기 주제였다.

로마 속주의 총독들은 베르길리우스의 『아이네이스』처럼 로마의 문학에 등장하는 유익한 장면을 더 선호했을 가능성이 높다. 영국 시골 저택의 목욕탕의 냉탕, 프리기다리움frigidarium의 바닥 모자이크에는 아이네이아스가 카르타고에 도착하여 여왕 디도와 사랑에 빠지는 장면이 남아 있다. 두 사람은 바람에 옷을 나부끼며 함께 사냥을 나가고, 폭풍우를 만나 동굴 안

으로 대피했다가 사랑을 나누게 된다. 모자이크공은 바람에 나부끼는 나무와 나란히 뒤엉켜 있는 두 사람을 표현했다. 사랑의 비극적인 종말은 모자이크의 중심부에 표현되어 있는데, 베누스가 자신의 옷을 벗어 던지는 것은 아이네이아스가 떠나고 디도 여왕이 자살했음을 상징하며, 큐피드가 아래쪽을 향하고 있는 횃불을 든 것 역시 관습적으로 죽음의 상징이었다.[17]

영국 목욕탕의 모자이크는 그 주제는 명확하지만 오스티아의 저택이나 심지어 갈리아 지방에서 발견된 똑같은 장면의 모자이크에 비해 세련됨이 부족하다. 아마도 그 지역의 예술가들이 로마 공방의 디자인 책을 보고 작품을 만들었기 때문일 것이다. 그들은 인간의 형태에 자신들만의 독특한 감각을 추가했다. 그래서 마치 그 지역의 배우가 그 지역의 말로 공연하는 『아이네이스』의 한 장면을 보는 느낌을 준다.

로마 속주의 이미지라고 해서 모두 질이 들쑥날쑥한 것은 아니었다. 굉장히 존재감 있는 양식과 높은 수준의 공예품도 찾아볼 수 있었다. 특히 로마 제국의 이집트가 좋은 예시였다. 프톨레마이오스 왕조 이집트가 로마에 패배한 이후 300년 동안, 그들은 나무와 린넨에 굉장히 매력적인 초상화를 그렸으며 살아 있는 이미지를 사후에도 계속 보존하기 위해서 그 초상화를 미라의 관에 부착했다. 이런 종류의 초상화가 많이 발견된 카이로 서쪽 사

여인 초상화. 100-150년경. 삼나무 패널에 납화법과 금박, 42.5×24cm. 파리, 루브르 박물관.

막 지대의 이름을 따라 "파이윰 초상Fayum portraits"이라고 불리는 이 그림은 몇 가지의 색깔과 붓질로 음영을 표현한 단순한 양식이었다.[18] 검은 머리의 젊은 여인은 시선을 아래쪽으로 향하고 있으며, 커다란 귀걸이는 빛을 받아 반짝이는 커다란 갈색 눈과 비슷한 느낌을 준다. 또 얼굴에는 자신감과 학식이 가득하다. 이 인물은 눈이 무척 크며 귀도 그만큼 크다. 하지만 이 초상화는 존재감과 생명력을 뿜어낸다. 정신적으로 강렬하고 매력 넘치는 이런 초상

화는 지금은 남아 있지 않지만 훨씬 오래 전에 활약한 키지코스의 이아이아의 그림과 비슷했을 것 같다. 파이윰 초상화는 고대 그리스의 회화, 로마의 유산, 이집트 종교에서의 사후 세계까지 여러 전통들의 접점을 보여준다.

로마인들은 엄청난 호화로움을 애호하는 이집트 미술은 선뜻 받아들였지만, 서쪽 국경 지대에서 정복한 사람들—갈리아, 브리튼, 이베리아, 켈트족—과는 통하는 것이 훨씬 적었다. 로마인들이 단순히 야만인으로 생각한, 어렴풋하게만 알고 있었던 켈트어를 사용하는 부족들은 현대의 오스트리아와 스위스 중심부를 포함하여 넓은 영토를 차지하고 있었다. 그들은 중앙아시아와 러시아 스텝 지대에서 넘어온 이주민이었기 때문에, 로마가 동쪽의 거대한 적인 페르시아와 쌓았던 역사적인 연관성을 기대할 수는 없었다. 켈트족이 살던 지역은 사람의 손길이 닿지 않은 자연 그대로의 모습이었고, 거대한 석재 건물보다는 수수한 목재 구조물이 많았다. 혹독한 북쪽의 기후에서 수천 년간 비바람을 맞은 거대한 선돌만이 이곳에 오래 전부터 인간이 거주했음을 보여줄 따름이었다.

켈트족은 숭배할 수 있는 자연의 모든 것을 숭배했으며, 계절의 변화와 자연의 생육이 반복되고 달라지는 데에서 리듬을 포착했다. 기원전 5세기경 켈트 미술은 첫 융성기를 맞이했다. 금속 가공품, 보석, 청동과 금으로 만든 무기 장식 등에서 기하학적인 장식품, 매듭, 동물 이미지가 풍부하게 발견되었다('라텐La Tène'으로 알려진 이 양식의 유물은 특히 스위스 호숫가 유적지에서 다량 발견되었다). 역시나 유목 생활을 했던 스키타이족의 미술의 동물 양식과도 밀접한 관계가 있다. 평화의 제단을 뒤덮고 있는 풍성한 덩굴보다는 켈트족의 패턴이 쉬지 않고 움직이는 생동적인 에너지를 더 잘 보여준다. 켈트족이 선호했던 상징들 중에는 3개의 가지가 뻗어나간 무늬, 트리스켈(트리스켈리온triskelion)이 가장 흔하며, 1,000년 전 미노아의 나선형 문양에서 처음 보였던 활력을 품고 있는 듯하다.

로마의 정복 이후 유럽 대륙과 브리튼의 켈트족은 적어도 도시 지역이나 군사 지대에서는 소멸되거나 로마에 흡수되었다. 오로지 브리튼의 외진 지역, 하드리아누스가 쌓은 방벽의 북쪽 지대에 살던 켈트족만이 완전

'데즈버러 거울'로
알려진 청동 거울.
기원전 50-기원후
50년. 청동,
35×25.8cm. 런던,
영국박물관.

히 독립적으로 살아남았다. 픽트족이라는 그들의 이름은 카이사르가 그들의 문신을 보고 "색칠을 한 사람"이라는 뜻으로 지은 픽티Picti에서 유래했다. 아일랜드에서는 트리스켈리온 이미지가 그림, 조각, 금속 가공품에서 지역 전통이자 집단 공동의 기억으로 살아남았다. 4세기 말경, 아일랜드가 기독교로 개종한 후에도 트리스켈리온 이미지는 되살아나 종교적 의미를 상징하는 데에 사용되었다.

당시 로마 역시 기독교 제국이었으며, 로마는 이미지 창작에 지대한 영향을 미친 권위와 믿음의 새로운 원천이었다. 로마인들이 그리스 세계를 드넓은 제국의 일부로 바꿔놓았던 것처럼, 새롭게 등장한 기독교도 로마를 탈바꿈시켰다. 7세기 초, 제국의 영광을 상징하는 건물들이 허물어지는 가운데, 하드리아누스의 판테온은 아우구스투스 시대의 기억을 전면 출입구에 새긴 채 기독교 교회 건물로 전환되었다. 왕년에는 아이네이아스의 배를 타고 아테네에서부터 로마까지 건너온 신들을 모시는 신전이었던 판테온이 말이다.

고통과 욕망

로마가 지중해에서 세력을 키워가기 시작하던 기원전 5세기와 4세기, 동쪽으로 한참 떨어진 히말라야의 작은 언덕에 있는 조그만 왕국의 어린 왕자는 삶에 대한 고민을 하고 있었다. 싯다르타 구아타마 왕자는 왕족으로 태어나 얻게 된 부와 호사를 모두 버리고, 대신 청빈과 명상의 금욕적인 길을 선택했다. 어느 날 성스러운 보리수나무 아래에서 그는 마침내 깨달음의 경지, 열반에 도달했고 자신이 발견한 것을 설파하기 시작했다. 그는 "깨달은 자", 부처로 알려지게 되면서 자신의 가르침, 다르마dharma에 귀를 기울이는 수많은 추종자, 수도승, 전도사를 모아 자신의 말을 퍼트렸다. 싯다르타는 고통의 근원은 욕망이며, 그 욕망을 버림으로써 완벽한 깨달음의 자기 인식에 도달할 수 있다고 말했다.

싯다르타가 죽고 100여 년간, 청빈한 삶을 살고자 했던 추종자들에게 필요한 것은 명상을 할 공간과 옷 한 벌, 그릇 한 개뿐이었다. 물질적인 세계는 허구일 뿐이라는 금욕적인 교리 때문에 초기 불교 추종자들은 명상을 하기 위해서 눈을 감았다. 그들에게는 이미지가 전혀 필요하지 않았다.

그러나 싯다르타가 죽은 뒤 200여 년 후에 불교는 두 번째 시작을 맞아 다시 태어

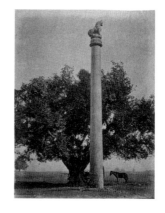

아소카 왕 석주,
라우리야 난단가르,
비하르. 기원전 243년.
사진은 1860년경.

121

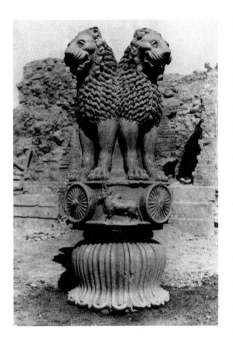

사르나트에 있는
아소카 석주의 사자
모양 기둥 머리.
기원전 250년경.
사암, 높이 215cm.
사르나트 박물관.

났다. 오늘날의 인도 대부분을 포함하는 광활한 영토를 지배하던 마우리아 왕조의 아소카 왕이 불교를 장려했기 때문이다. 아소카 왕이 군사 원정 동안의 대학살을 깊이 후회하면서 불교로 개종한 이야기가 기념비나 석주에 명문으로 새겨져 마우리아 왕조 전역에 퍼졌다. 폭력의 기억에 대한 깊은 회환, 자기 개선을 향한 열망 덕분에 아시아 이미지 제작의 위대한 전통이 시작될 수 있었다.

비록 파편으로만 남아 있기는 하지만, 아소카 왕의 석주 중에서 가장 중요한 것은 현재 우타르프라데시의 사르나트, 즉 부처가 최초의 설법을 했던 곳에 서 있다. 기단이나 받침대 없이 나무가 자라나듯 땅에서부터 쭉 뻗은 이 기둥의 머리에는 네 마리의 사자가 자랑스럽게 앉아 무시무시하게 포효하고 있으며, 각각의 사자 아래에는 부처의 법륜, 즉 다르마차크라dharmachakra가 놓여 있다. 석주 꼭대기에도 커다란 법륜이 있어 주변 세상에 다르마와 불교의 메시지를 널리 전파했다.[1] 기둥 머리에는 값비싼 보석이 끼워져 있어서 중국에서 순례를 왔던 법현은 몇 세기 후 비슷한 석주를 보고, 사자의 눈과 법륜 중앙에서 빛이 뿜어져 나오는 것마냥 "청금석처럼 밝게 빛났다"고 서술했다.[2]

부처의 가르침, 다르마는 석주의 측면에 새겨졌는데, 그중에는 동물의 보호를 호소하는 최초의 성명도 있다. 마우리아 왕은 사냥 포기를 선언하고 특정 동물들을 살육하지 말라고 명시했는데, 이는 수만 년간 이어진 인간과 동물의 관계가 새롭게 바뀌는 사건이었다. 지배해왔던 동물을 보호하는 인간의 모습을 최초로 문서로 기록한 것으로, 인도의 또다른 위대한 신념 체계인 자이나교 신자들도 같은 생각을 품고 있었다. 자이나교 예술가들은 "육신으로부터의 해탈", 카요트사르가kayotsarga 자세를 취한 인물을 조각했다. 두 팔을 내리고 똑바로 서서 꼼짝도 하지 않는 자세는 모든 생명체를 비폭력으로 대하는 자이나교의 가르침을 충실히 이행하는 자의 모습이었다. 그들은 발을 내디뎠다가 실수로라도 곤충을 밟아 죽이는 일이 없어야 했다. 자연을 지배하거나 길들이려는 시도 자체를 포기하고, 꼼짝하지

않는 신체는 덩굴이 팔다리를 휘감고 새가 머리에 둥지를 틀면서 자연과 하나가 된다.

아소카의 유산 중에는 부처의 최초의 이미지가 포함되어 있었다. 다만 처음에는 부처를 인간의 형상이 아니라 하나의 상징으로 표현했다. 산스크리트어로 avyaktamurti는 "표현할 수 없는" 이미지를 의미한다. 싯다르타는 법륜과 나란히 불타는 기둥, 보리수나무 아래의 텅 빈 좌대, 부다파다 buddha-pada라고도 알려진 발자국으로 표현되었다. 이렇게 수수께끼 같고 이해하기 힘든 상징은 이미지 없이 표현하는 브라만교의 오랜 전통이 이어진 것이었다. 브라만교의 경전 『베다Veda』는 산스크리트어로 암호화된 고대의 지식이었으며, 그중에서도 최초로 쓰인 『리그베다RigVeda』는 신을 향한 찬양의 시를 모은 것이었다. 『베다』의 기록에 따르면, 당시 사람들은 벽돌을 쌓아 그 안에 신의 우상을 묻는 불의 제단을 만들었으며, 그 위에 하늘을 향해 높이 뻗은 나무를 상징하는 기둥을 두었다(아소카의 석주 역시 이 기둥에서 나온 것이다). 베다 시대의 상징적인 세계는 이런 경전과 그것에 동반된 의식에서 발생한 것이었으며 이는 힌두교의 기원이 되기도 했다.

이러한 상징주의는 최초의 불교 성지에서 대규모로 되풀이된다. 탑, 즉 스투파stupa는 반구형의 돔 형태로 벽돌과 돌로 지어졌으며 오래된 봉분에서 그 형태를 따왔다. 그리고 스투파의 꼭대기에는 차트라chatra라고 알려진 우산 모양의 덮개를 씌웠다.[3] 스투파는 안으로 들어갈 수 없는 구조물이기 때문에, 순례자들과 여행을 온 상인들은 스투파 주위를 시계 방향으로 돌면서 그 안에 모셔진 유물을 숭배했을 것이다. 아소카는 8개의 스투파에 나누어 모신 부처의 사리를 다시 발굴하여 마우리아 제국 전역에 있는 엄청난

산치 대탑.
기원전 3-1세기.

수의 스투파에 재배분했다. 사리는 곧 동이 났을 테지만 조각된 이미지의 급증과 더불어 스투파 건설은 계속 이어졌다.

스투파에는 부처의 전생과 삶에 대한 이야기인 자타카Jātaka가 새겨졌다. 인도 마디아 프라데시 주의 산치에 있는 언덕에 자리한 초기 스투파에는 "이미지 없는 이미지"가 등장한다. 싯다르타가 깨달음을 찾아 한밤중에

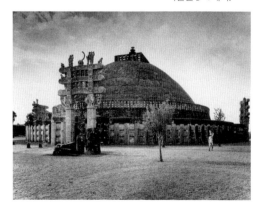

말을 타고 궁전을 떠나는 장면에서, 왕자는 탄 사람이 아무도 없는 말 한 마리와 빈 안장 위에 드리워진 우산으로 모습을 드러낸다. 그 주위에는 금욕적인 성지와는 어울리지 않는 화려하고 매력적인 여성들이 등장한다. 그들은 전통적으로 숲이나 들판의 길에 세워놓은 선돌에 새겨지던 고대의 정령인 야크시yakshi였다. 서툰 솜씨로 조각된 야크시는 즐거움과 위안의 원천이었으며, 에개 해의 섬에서 자주 보이던 다이달로스 양식의 인물처럼 똑바로 선 보초병 같은 인상을 준다. 하지만 에개 해의 조각과는 달리 고대 인도의 이 정령들은 자연의 즐거움과 욕망을 상징하며, 반드시 단념해야 할 세속적인 세계를 상기시키는 요소로서 불교 성지에서 몸을 흔들고 춤을 추는 모습으로 등장한다.

인도 동남부 크리슈나 강 유역 아마라바티 대사원은 인도 불교의 스투파 중에서도 가장 규모가 크다. 절정기에 그곳은 셀 수 없이 많은 조각상과 명문들로 가득 차 있었다.[4] 아소카의 석주에서처럼 사자가 지키고 있는 4개의 출입구를 따라 안으로 들어가면 외부 울타리를 지나 내부 통로가 나오며, 그 중앙에 돔 지붕을 받치고 있는 원통형 건물이 위치한다. 그리고 이 구조물 전체를 뒤덮고 있는 밝은색 석회암에는 온통 자카타가 새겨져 있다. 부처는 여기에서도 유령과 같은 존재로 등장하여 그의 이미지는 드러나지 않지만 그의 자취는 어디에나 남아 있다. 아소카의 석주에서 법륜이 다르마를 퍼트리는 상징 이미지로 사용되었듯이, 이곳에는 거대한 발자국 문양인 부다파다가 1,000개의 수레 바퀴살과 함께 조각되어 있다. 마치 부처의 발에 새겨져 있는 법륜이 그가 발을 디디는 곳마다 자취를 남기도록 말이다.

아마라바티에 남아 있는 것들 중에서 가장 인상적인 패널은 스투파 아래쪽 원통형 부분에 붙어 있던 석판에 새겨진 조각으로 싯다르타 왕자의 탄생을 묘사한 것이다. 최초의 스투파가 세워지고 200-300년 후에 만들어진 이 평판 조각에서 야크시 또는 로마의 여신과 비슷한 모습의 마야 왕비

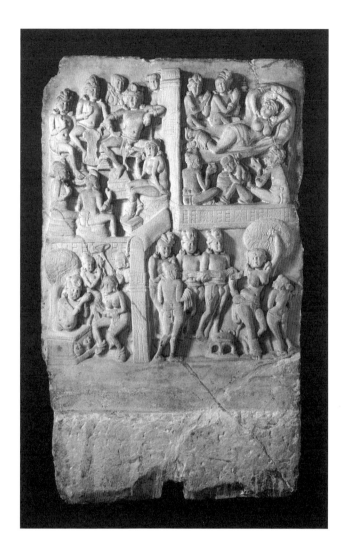

가 아들을 낳는 꿈을 꾸고, 남편인 슈도다나 왕은 궁정에서 신하들 사이에
앉아 그 꿈을 해석하고 있다. 마야 왕비는 나뭇가지를 잡고 선 채 싯다르타
를 낳는데 이 자세는 풍요와 출산 모두를 상징하는 관습적인 자세이다. 왕
비의 옆구리에서 나온 아들은 산파가 들고 있는 천에 찍힌 작은 발자국으
로 표현되어 있다. 마지막 장면에서 왕비는 역시나 천에 찍힌 발자국으로
표현된 아기를 선지자에게 건네고, 그는 아기가 커서 부처가 될 것임을 예
언한다.[5] 각 장면은 시각적으로 평면화한 건축적인 요소로 구분이 되어 있
으며, 한 장면에서 다른 장면으로 자연스럽게 시선이 이어진다.

아마라바티의 장인들은 전 지역에서 칭송받는 조각 양식을 창안했으며, 인도의 불교 조각 3대 유파 중 한 자리를 차지하게 된다. 다른 두 위대한 중심지인 북쪽의 간다라 지역과 남쪽의 마투라 시에서는 1세기경부터 부처의 이미지가 등장했다(아마라바티의 조각에서는 그 시기가 조금 더 늦었다). 이때 등장한 "구원의 큰 수레"라는 뜻의 새로운 불교인 대승불교는 싯다르타를 인간이 아닌 신적인 존재로 간주했다. 왜 하필 이때 부처의 이미지가 등장하게 되었는지는 알 수 없지만, 아마도 단순히 바라보고 숭배할 대상에 대한 수요가 늘었기 때문일 것이다.

간다라 왕국은 지금의 파키스탄과 아프가니스탄에 걸쳐 있는 북부 산악지대에 있었다. (현재의 페샤와르에 해당하는) 푸루샤푸라에 수도를 둔 쿠샨 왕조, 그중에서도 (125년부터 150년까지 재위한) 카니슈카 왕 치하에 이 지역과 조각 공방이 가장 번영을 누렸다.[6] 카니슈카 왕은 푸루샤푸라에 내부에 보관된 유물의 힘을 발산하는 차트라를 씌운 거대한 스투파를 세웠는데, 여기에서 가장 눈에 띄는 것은 새로운 부처의 이미지였다. 그리스 조각의 특징을 많이 품고 있는 이 이미지는 간다라 쿠샨 왕조의 가장 놀라운 혁신이었다. 근육이 발달한 영웅적인 몸과 그리스의 토가처럼 흘러내리는 옷을 보면, 고대 그리스 세계의 기억이 간다라 부처의 균형 잡힌 고전적인 외모에 그대로 보존되었음을 알 수 있다. 여기에서 보이는 그리스적인 특징은 수세기 전 알렉산드로스 대왕과 더불어 이 지역에 도착했고, 아마도 아프가니스탄 북부에 있는 박트리아에서 로마의 복제품 상태로 보존되어 있던 헬레니즘 조각 양식을 떠오르게 한다.[7] 간다라 부처는 작은 입, 쭉 뻗은 코, 깊이감 있게 새겨진 풍성하게 늘어트린 옷, 생기 있는 몸의 형태에서 고전적인 조각상의 균형 잡힌 특징을 보존하고 있다. 간다라 예술가들은 부처를 묘사한 32개의 특징, 이를테면 지혜를 상징하는 머리 위 돌기인 육계肉髻, 눈썹 사이에 있는 털인 백호白毫 등을 조각에 새겨넣음으로써 이러한 원형을 자신들만의 것으로 형상화했다. 부처는 종종 오른손을 든 시무외인施無畏印 자세를 취하는데, 이는 "두려워할 것이 없다"는 의미로 사람들을 안심시키는 자세이다. 또한 부처는 눈을 반쯤 뜬 채로 시선을 아래로 향하고 있는데, 이는 주변 세계에 관심이 없음을, 자신의 관심사는 오로지 자신의 구원임을 뜻한다.

간다라 부처는 아주 먼 곳에서 온 유행들이 혼합된 범세계적인 양식이다. "태양"을 상징하는 머리 뒤 후광은 당시 서아시아에서 기독교 최대의 경쟁상대였던 페르시아 미트라교의 신, 미트라의 태양 원반에서 온 것이다.[8] 후광은 신이나 왕의 신성한 권리를 나타내는 거룩한 천상의 왕관이면서, 동시에 과거 부처의 "이미지 없는 이미지"를 떠오르게 하는 똑바로 쳐다볼 수 없는 태양과 같은 존재의 상징이다.

부처는 대놓고 주변 세계에 무관심한 모습을 하고 있지만, 간다라의 불상은 사실상 양쪽을 멀리 바라보고 있었다. 서쪽으로는 이웃한 아프가니스탄, 그리고 더 멀리 중앙아시아와 로마 제국, 동쪽으로는 한韓 왕조가 지배하던 중국까지 말이다.

광활한 유라시아 전역에서 발전하고 있던 이미지와 종교는 불교의 본국을 찾아 중국에서 왔던 법현 같은 순례자들이나 상인들에 의해서 무역로를 따라 퍼져나갔다. 간다라의 불상 역시 마찬가지였다.[9]

우타르프라데시 북부의 자무나 강 우안에 자리한 마투라는 또다른 불교 조각의 중심인데, 이곳에서는 간다라와는 상당히 다른 부처의 이미지가 만들어졌다. 석재 조각가들은 그 지역에서 나는 붉은빛 사암으로 책상다리를 하고 발바닥을 위로 향한 채 앉아 있는 새로운 유형의 불상을 제작했다.[10] 이 새로운 이미지는 자이나교 현자들의 자세에서 따온 것이었다. 그들은 늘 ('육신으로부터의 해탈'을 의미하는) 카요트사르가 자세나 책상다리를 하고 앉아 명상하는 자세 중 한 가지로 표현되었기 때문이다. 자이나교와 불교의 조각가들은 이런 자세를 조각하면서 분명히 실질적으로 관찰을 하고, 시행착오를 거쳐, 인간의 신체에 요가가 미치는 영향까지도 연구했을 것이다. 마투라의 불상은 요가 호흡법을 실제로 재연하듯이 가슴이 넓고, 생명력

덩굴을 휘감은 자이나
싯다르타 바후발리.
6세기 말-7세기.
동합금, 높이
11.1cm. 뉴욕,
메트로폴리탄 미술관.

을 힘껏 들이마신 탓인지 어깨가 떡 벌어진 슈퍼히어로 같은 느낌을 준다.

현존하는 마투라 불상 중에는 눈에 띄게 둥글둥글한 조각이 있는데, 차분한 느낌의 간다라 불상에 비해서 훨씬 살집이 있고 호감 가는 외모를 자랑한다. 그는 눈을 크게 뜨고 장난기까지 느껴지는 강렬하고 즐거운 눈빛으로 앞을 똑바로 바라본다. 그가 기대하는 것은 우리의 구원이다. 그의 외향적인 본성은 선의를 위해서 제국에 불교를 널리 퍼트렸던, 그리고 영적인 자유의 메시지를 세상에 남긴 아소카 시대의 초기 작품들을 상기시킨다.[11] 부처는 널찍한 사자 모양의 좌대에 커다란 후광과 보리수나무를 배경으로 앉아 있고, 부처의 양쪽에는 불진拂塵을 들고 있는 활기 넘치는 수행원이 있어서 삼위일체의 형태가 완성된다. 간다라 불상이 추운 북부의 기후에 맞춰 두꺼운 토가 느낌의 옷을 입었다면, 마투라 불상의 도티dhoti는 투명하게 속이 비쳐서 마치 부처가 옷을 입지 않은 듯이 보일 정도이다. 부처는 대중적인 신이었으며, 불교의 명상이나 싯다르타의 청빈함, 아소카의 석주에서 보이는 꾸밈없고 소박한 정신과는 확연히 달랐다.

간다라와 마투라의 불상은 굽타 제국이 들어서면서 마치 한 인물의 서로 다른 면모처럼 합쳐졌다. 굽타는 3세기 중반부터 약 300년간 인도 아대륙을 지배했으며, 이때가 인도 이미지 제작의 전성기였다. 문학에서도 큰 성과가 있었다. 시인 칼리다사는 산스크리트어로 쓴 시와 희곡으로 유명했는데, 그중에는 힌두 대서사시 "마하바라타Mahābhārata"에서 따온 이야기를 담은 『샤쿤탈라Śākuntala』도 있었다.

지구가 태양 주위를 돈다는 이론을 내놓거나 숫자 0을 발견하는 등, 수학자와 과학자들도 놀라운 혁신을 이루어냈다.[12] 흔히 그러하듯이, 과학에서의 위대한 발전은 다른 창의력의 영역에도 그대로 반영되었다. 근엄하고

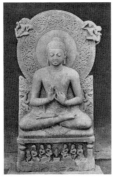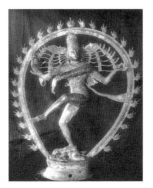

(왼쪽)불좌상, 마투라 부근 카트라. 2세기. 붉은 얼룩이 있는 사암, 높이 69.2cm. 마투라 주립박물관.

(가운데)불좌상, 사르나트. 굽타, 5세기. 사암, 높이 157.5cm. 바라나시, 사르나트 박물관.

(오른쪽)나타라자의 모습을 한 시바, 촐라. 약 1100년. 청동, 높이 107cm. 첸나이 주립박물관.

무표정한 간다라 불상의 얼굴이 따뜻하고 감각적인 마투라 불상의 몸과 만났다. 그 결과 우리가 사는 세계와 그 너머 어딘가의 세계에 동시에 존재하는 듯한 조각이 등장했다. 정성 들인 화려한 후광, 투명한 옷을 걸친 우아한 몸, 명상을 하는 듯 반쯤 감고 아래를 내려다보는 눈을 가진 굽타 왕조의 불상은 그 세련됨이 극에 달했다. 단단한 곱슬머리는 수행 중인 싯다르타를 태양으로부터 보호하기 위해서 그의 머리로 기어올라간 달팽이 이야기를 떠오르게 한다. 사르나트 유적지에 있는 명상 중인 부처의 조각 뒤에는 부처 내면의 경험을 그대로 표현한 듯한 굉장히 특이한 후광이 새겨져 있다. 아프사라스apsaras라고 알려진 아름다운 두 명의 요정이 후광에 그려진 꽃으로 날아왔다. 굽타 시대에 만들어진 부처의 이미지를 보면, 부처의 조각 그 자체로 속세와의 관계와 고민에서 벗어나 깨달음의 형태에 도달한 듯 보이며, 완벽한 자기 이해를 거친 신성한 단계에 들어선 것만 같다.[13]

이러한 초인간적인 부처의 그림이나 초기의 발자국, 빈 안장 같은 이미지 없는 이미지는 살아남을 가능성이 훨씬 적었다. 고대 지중해 회화가 그러했듯이, 그나마 많이 보존된 것은 벽화 형태뿐이다. 인도 서부의 불교 순례지인 아잔타에는 와고라 강 유역 협곡의 화산 암반을 깎아서 만든 수십 개의 석굴이 있다. 이 석굴 안에는 기원전 200년경인 마우리아 왕조 후반부터 수많은 그림과 조각이 가득했다. 굽타 시대에 그려진 벽화는 당시의 세련되고 세속적인 양식을 보여준다. 파드마파니Padmapani라고도 알려져 있는 관세음보살(보살은 열반을 찾는 인간들을 돕기 위해서 자신의 깨달음을 일부러 미룬 신비로운 존재이다)은 보석이 박힌 높은 왕관을 쓰고 진주 목걸이를 한 모습으로 묘사되어 있다. 관세음보살이 들고 있는 연꽃(파드마

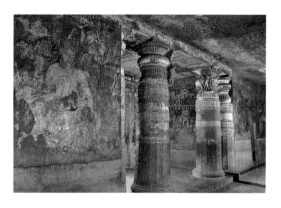

파드마파니 보살
벽화가 그려져 있는
아잔타 석굴 1번.
6세기.

파니라는 이름도 '연꽃을 든 사람'이라는 뜻이다)은 화려한 복장과 비교하면 망가지기 쉬운 연약한 것처럼 보인다. 사실 그의 옷 때문에 아직 속세의 것을 버리지 못한 싯다르타로 착각하는 경우도 있었다. 다른 모든 보살들처럼 관세음보살도 특정 성별이 없이 남성이나 여성 둘 다로 보일 수 있어서 더욱 초자연적으로 느껴진다.

그럼에도 관세음보살 그림의 화려함은 이상해 보인다. 불교 사원 안에 이렇게 세속적이고 화려한 이미지가 왜 있는 것일까? 아마도 부처의 가르침보다는 여행 중에 아잔타를 거쳐갔던, 그리고 그 장식에 돈을 지불했던 상인들의 재력과 관련이 있을 것이다.

이러한 세속적인 화려함은 과거의 정신적 삶을 중요시하던 사람들, 부처의 청빈함이나 고대 『베다』의 상징주의와 신비주의에 익숙한 사람들에게는 문제를 일으켰다. 세속적인 굽타의 이미지에 대한 이런 반응으로 인해서 결국 초기 불교와 자이나교의 이미지에 큰 영향을 끼쳤던 브라만교의 오랜 전통이 다시 유행하게 되었다. 이러한 움직임은 종교의 형태로 결실을 맺어 훨씬 더 정신적인 문화를 강조하는, 그리고 이후에 남아시아에서 가장 지배적인 종교가 된 힌두교를 탄생시켰다. 힌두교는 8세기경 아잔타에서 마지막 석굴이 장식된 후에 사실상 불교를 대체했다(비록 인도 동부의 팔라 왕조는 불교를 계속 이어갔지만 말이다). 9세기 중반부터 13세기까지 인도 남부에서 꽃을 피운 힌두교 조각상은 초기 불교 이미지에서 볼 수 있었던 에너지와 정신을 되찾았고, 대중성까지 얻었다.

힌두교의 조각상 중에는 불타는 바퀴 안에서 춤을 추는 창조의 신이자 파괴의 신, 시바Siva를 표현한 청동 조각상이 있었다. 인도 반도의 남부를 수세기 동안 지배한 촐라 왕조의 예술가들이 이 조각상들을 만들었다. 나타라자Nataraja의 모습을 한 시바 신은 뛰어난 춤꾼이었다(산스크리트어로 나타는 '춤', 라자는 '왕'을 의미한다). 그들의 원초적인 에너지와 눈을 뗄 수 없는 리드미컬한 움직임은 우주의 영원한 순환, 윤회의 일부였다. 이 우주 자체가 시바의 무대이며 그는 그곳에서 아난다 탄다바Ananda Tandava,

즉 "의식의 전당에서 추는 행복의 춤"을 춘다.[14] 그는 손에 든 북을 두드려 이 세상을 창조하는데 다른 손에 든 불은 또 파괴의 상징이다. 그는 "두려움이 없다"는 뜻으로 무드라mudrā 자세를 하고 있다. 그의 스카프와 땋은 머리는 춤의 리듬에 맞춰 흘러가고, 왼쪽 다리는 든 채로 균형을 잡고, 오른쪽 다리는 세속적인 환상의 검은 구름을 상징하는 난쟁이 괴물 무샤라가를 밟고 있다. 그는 여러 개의 팔다리로 우아한 동작을 풍부하게 표현한다. 그를 둘러싸고 있는 불타는 아치는 자연과 우주의 상징이며, 그 안에서 그는 춤을 통해서 존재와 무의 원초적인 리듬을 느끼고 균형을 맞춰간다.

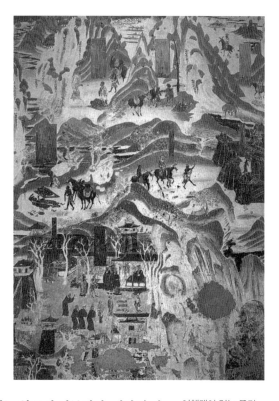

여행객이 있는 풍경, 또는 법화경 변상도. 모가오 석굴 217번 벽화, 둔황. 7세기경.

　그것들은 인간의 형태를 취할 필요가 없는 창조의 리듬이며, 시바의 상징을 통해서 가장 강력하게 전달된다. 남근의 상징인 링가linga는 매끈하게 다듬어 세워놓은 바위로, 뭄바이의 엘레판타 섬에 바위를 깎아서 만든 석굴 사원처럼 시바를 모시는 사원에 배치되었다. 이런 상징은 인더스 문명처럼 훨씬 오래된 문화에서도 찾아볼 수 있다. 기원전 2세기 인더스 문명에서는 시바의 오랜 조상처럼 보이는 신을 숭배했고, 그들 역시 남근 석상이라는 이미지 없는 이미지를 통해서 모습을 드러냈다.

비록 불교는 자신이 태어난 고향에서는 사라졌지만 이미지 제작에서는 거대한 물결을 일으켰다. 동쪽에서 치솟은 이 이미지 제작의 에너지는 비단과 귀중품들을 운반하던 상인들과 함께 교역로를 따라 널리 퍼져갔다. 국가 관리들, 남녀 수도자들 그리고 여행객들 역시 동에서 서로 숱하게 오갔다. 이로 인해서 사막과 산맥을 넘나드는 이 길을 따라 아잔타를 이어 두 번째 위대한 불교 미술의 유적지가 등장했다. 중국 한 제국의 동쪽 끝, 오아시스

가 있는 자그마한 도시 둔황 부근의 명사산 기슭에 모가오 석굴이라고 알려진 대규모의 석굴 사원 단지가 생겨났다.

모가오 석굴은 수도원의 방처럼 자그마한 명상실부터 부처와 보살의 벽화와 점토 조각상이 가득한 강당까지 그 크기가 다양하다.[15] 벽화는 아잔타와 엘로라의 석굴이 시기적으로는 앞서지만, 굴의 수만 놓고 보았을 때는 둘 다 모가오에 미치지 못한다. 그리고 모가오는 1,000년 넘게 이어진 불교 미술의 전통이 집약된 곳이었다. 벽화의 내용은 무척이나 다양하다. 부처의 일생을 담은 자타카 이야기뿐만 아니라 중국으로 전해지는 동안 매력을 잃기는커녕 훨씬 더 여성적으로 변모한 관세음보살의 이야기도 있다. 모가오의 한 그림에는 노상강도로부터 상인들을 보호해주는 관세음보살이 등장한다. 실제로 불교 승려들은 교역로를 위협하는 강도로부터 상인 겸 여행자들을 보호하는 역할을 오래도록 해왔다(그들이 석굴의 유지와 장식에 큰돈을 아낌없이 기부한 사람들이었기 때문이다).[16] 이런 벽화는 중국의 초기 산수화를 엿볼 수 있는 역할도 한다. 수준이 높고 고도로 양식화된 풍경은 오디세우스의 모험에서 보았던 고대 로마의 풍경을 떠오르게 한다. 하지만 서예와 밀접한 관련이 있는 이 섬세한 회화 양식의 기원은 확실히 서

프레아 칸의
사자상. 12세기
말-13세기.
사암, 높이
146cm. 파리,
국립 기메 동양
박물관.

구가 아니라 중국이었다.

끊임없이 반복되는 만트라처럼, 사람들은 특정한 형식의 부처 이미지를 끝없이 만들었다. 그리고 부처의 믿음을 담은 이 이미지는 시바와 비슈누를 믿는 힌두교 신자들과 함께 아시아 남쪽까지 널리 퍼졌다. 그들은 메콩 계곡을 따라 정착한 상인들과 함께 캄보디아 왕국에 도착했다. 그리고 부유하고 강력한 크메르 왕조의 지도자들은 불교와 힌두교의 이미지가 한데 뒤섞인 광대한 사원을 건설했다. 그들은 굽타 제국과 팔라 왕조의 차분한 인물 표현을 바탕으로 하면서도 독특하고 표정이 살아 있는 큰 입을 가진 새로운 유형의 불상을 제작했다. 사원에는 가파른 계단식 성소, 환상적인 조각을 품고 있는 돌 산, 숲에서 등장한 거인과 마치 신이 돌로 변해버린 듯한 신비로운 대형 두상이 있었다. 그중에서도 가장 대표적인 앙코르 와트에는 힌두의 대서사시 "마하바라타"와 "라마야나 *Rāmāyaṇa*"의 이야기를 조각했고, 날아다니는 아프사라스와 시바의 상징으로 생기를 불어넣었다. 이 위대한 사원의 문이나 계단 옆에는 종종 눈을 크게 뜨고 이빨을 드러낸 채 수호자의 역할을 하는 사자의 모습이 조각되었다. 이 사자들은 사르나트 석주에 등장하는 사자의 직계 후손으로, 부처 그 자신 그리고 그의 메시지의 힘을 상징한다.

황금빛 성인

처음에는 기독교도 불교처럼 이미지가 없었다. 나자렛의 예수가 죽고 수백 년이 흘러서야 그와 그의 추종자들을 묘사한 그림이 생겨났다. 처음에는 지하 묘실이나 비밀 예배당 벽에 암호화된 그림으로, 자기들끼리만 공유하는 상징으로 표현되었다. 양을 어깨에 둘러멘 목동은 베르길리우스가 묘사한 폼페이 벽화의 일부나, 로마의 저택에 그려진 호메로스의 『오디세이아』 장면과 헷갈릴 만하다. 그러나 기독교도들은 3세기 초부터 로마 외곽, 칼리스투스의 카타콤(지하 묘지)에 그려지기 시작한 목동 그림에서 보통의 그림과는 다른 무엇인가를 느낄 수 있었을 것이다. 그 그림은 「요한복음」 속 선한 목자로 변장한 예수이기 때문이다.[1]

아리송한 암호 같은 이미지는 지중해 주변, 콥트 정교회를 믿는 북아프리카 지역과 이 종교가 처음 등장한 로마령 팔레스타인까지 기독교가 퍼져 있는 곳이라면 어디에서든 나타나기 시작했다. 기독교가 금지된 로마 제국에서는 이런 초기 회화 대부분이 소실되었다. 로마 국경 지대의 마을인 두라 에우로포스(오늘날의 시리아)의 개인 소유 예배당의 거친 회반죽 벽에 남아 있는 그림들은 선한 목자의 모습을 한 예수, 기적을 행하는 사람으

선한 목자,
칼리스투스의 카타콤,
로마. 3세기.

나일 강의 모세. 두라
에우로포스에 있는
시나고그 벽화.
244-256년경.
다마스쿠스 국립
박물관.

로서 물 위를 걷고 절름발이를 치료하는 예수를 보여준다. 3세기 중반 사산 왕조 페르시아에 의해서 이 마을은 파괴되었지만 예배당의 그림은 모래에 묻힌 채 지금까지 살아남았다.

복음서의 이야기만 그린 것은 아니었다. 두라 에우로포스의 기독교 예배당 근처에 있던 시나고그(유대교 회당)에는 『구약성서』의 이야기가 생생하게 그려져 있었다.[2] 한 여성이 옷을 벗고 나일 강에서 모세를 구한 뒤, 강둑에서 기다리고 있는 다른 여성들에게 그를 건네는 그림이다. 그들은 마치 무대 위의 배우들처럼 관람객을 똑바로 쳐다보며 이야기를 분명하게 전달한다. 아무것도 걸치지 않은 여성의 이미지는 아마 뜻밖이었을 것이다. 특히나 『구약성서』가 위로 하늘에 있는 것, 아래로 땅에 있는 것, 땅 아래로 물속에 있는 것은 그 무엇도 '우상'으로 만들지 말라고 했기 때문이다.[3] 그러나 1세기 말부터 시나고그에는 유대인들의 이야기를 알려주는 그림과 모자이크가 있었다. 그것들은 쉽게 알아볼 수 있는 종교적 건축물이 없는 상황에서, 그곳이 밖과 분리된 신성한 공간이라는 느낌을 주는 믿음의 상징이었다.[4] 두라 에우로포스의 그림은 변칙과는 거리가 멀었다. 이 그림은 아마도 카라반의 도시인 타드모르(오늘날의 팔미라)나 번화한 대도시 안티오크에 있는 큰 시나고그나 신전의 이미지를 차용했을 것이다.

조용하고 은밀하게, 유대교와 기독교 그리고 불교의 종교 이미지들은 새로운 시대로 접어들었다. 새 천 년의 첫 세기에 종교 이미지는 구원을 위한 화폐가 되었다.

세 종교는 서로 다른 방식으로 연결되었다. 초기 기독교와 유대교 예술가들은 간다라와 마투라의 불상 조각가들이 직면했던 문제를 똑같이 겪었다. 어떻게 하면 사람들이 한 번도 본 적 없는 누군가의 이미지를 설득력 있게 구현할 수 있을까? 기독교의 이미지가 카타콤이나 예배당에 막 등장하기 시작했을 때에는 그 누구도 예수와 그의 제자들이 어떻게 생겼는지 알지 못했다. 시각적인 것과는 유독 거리가 멀었던 『성서』에는 그들의 겉모습에 대한 묘사가 전혀 없었다. 기독교의 추상적이고 영적인 본성을 어떻게 상상

해야 할지도 전혀 감을 잡지 못했다. 그리스의 신은 실제 사람의 모습을 하고 있었지만, 기독교의 신은 사람으로 태어났음에도 육체에서 분리된 관념 idea이었다.

초기 기독교 예술가들은 실용적인 해답을 찾았다. 그들은 주변에서 볼 수 있었던 로마 제국의 이미지를 빌려왔다. 이는 여러모로 잘 들어맞았다. 예수도 영적인 영역에서는 황제의 모습이 아니었을까? 그렇다면 그 역시 지지자들과 사람들에게 둘러싸인 채 왕좌에 앉은 모습으로 등장하지 않았을까?[5] 359년에 세상을 떠난 로마의 관리, 유니우스 바수스의 대리석 석관에는 바로 그런 모습의 예수가 등장한다. 베드로와 바울 사이에서 왕좌에 앉아 있는 젊은 예수는 아마도 자신의 새로운 약속이 적혀 있는 듯한 두루마리를 바울에게 건넨다. 마치 로마의 황제처럼, 또는 실제로 유니우스 바수스가 신하나 장군에게 명령이 적힌 두루마리를 건넸던 것처럼 말이다. 명문에 따르면 바수스는 로마에서 높은 관직에 오른 완벽한 인물이었고 쉰두 살의 나이로 세상을 떠났다. 그러나 그의 석관 조각을 보면, 그의 인생에서 가장 중요한 사건은 진급이 아니라 기독교 개종이었다. 바수스는 기독교인이었지만 로마인으로 남았다. 그래서 그의 석관 양쪽 끝에는 행복한 이교도 천사들이 포도를 밟아 질 좋은 로마 포도주를 만드는 장면이 나온다.

모든 기독교 이야기를 로마 양식으로 꾸밀 수는 없었다. 특히 예수의 순교와 죽음이라는 핵심 이야기는 더욱 그랬다. 로마인들은 예수가 십자가

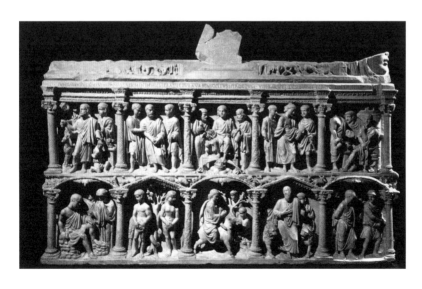

유니우스 바수스의 석관. 359년. 대리석. 바티칸, 산피에트로 대성당 박물관.

에 못 박혀 죽는 장면이나 끔찍한 공개 처형 방법과 관련된 이미지에는 전혀 관심이 없었다. (헬리니즘 시대의 "라오콘"이나 "죽어가는 골족"처럼 파토스로 가득한 조각을 제외하고) 그들의 관심 주제는 고통, 괴로움, 순교보다는 권력과 승리였다. 4-5세기에 십자가에 못 박힌 예수의 이미지가 처음 등장했을 때, 그것은 인간의 신체를 보여주는 완전히 새로운 방식이었다. 고통과 권력이 한 형태에 동시에 결합된 것은 고대의 그림과 조각에서는 볼 수 없던 것이었다.

이런 이미지들이 등장하기 시작하자, 유니우스 바수스 같은 로마 관리들은 기독교를 받아들인 것에 대한 보복을 두려워할 이유가 없었다. 312년경 로마의 황제 콘스탄티누스는 기독교로 개종하고 종교적 박해를 금지했다. 기독교는 신앙의 전쟁에서 승리했으며 (수십 년 후에) 로마 제국의 공식 종교가 되었다. 비잔티움이라는 옛 그리스 지역에 새로운 제국의 수도 콘스탄티노플('콘스탄티누스의 도시'라는 뜻으로 현재의 이스탄불)이 들어섰고, 이후 이곳은 비잔틴 시대라는 이름으로 이미지 제작의 황금기를 맞게 되었다. 콘스탄티노플의 시민들은 스스로를 옛 로마 제국의 후계자라고 생각했다. 라틴어보다는 그리스어를 사용하고, 고대 그리스와 소아시아 지역에서 살고 있었음에도 스스로를 기독교를 믿는 로마인이라고 생각했다.

콘스탄티누스는 일련의 웅장한 건축 의뢰를 통해서 기독교의 믿음이 로마 전역에서 승리했음을 자랑스럽게 선포했다. 그는 예수가 십자가에 못 박히고 묻힌 예루살렘에 성묘 교회를 짓고, 예수가 태어난 베들레헴에 예수 탄생 교회를 세웠다. 안티오크에는 팔각형으로 설계된 황금 교회, 도무스 아우레아를 지어 인기를 끌었지만 이후에 소실되었다. 기독교 역사가인 카이사레아의 에우세비오스가 남긴 글에 따르면, 도무스 아우레아는 "규모와 아름다움에서 유일무이하며", 넓은 교회 경내 가운데에는 "어마어마한 높이"로 솟은 예배당이 있었고, "금과 청동, 온갖 진귀한 물건들"로 장식이 되어 있었다.[6] 콘스탄티누스는 로마에 거대한 바실리카basilica 건축을 지시했고, 그곳을 로마의 은과 금 왕관으로 장식했다. 그곳이 이후에 산 조반니 인 라테라노 교회가 되었다. 바실리카란 원래 로마의 접견실로, 크고 단순한 공간에 빛이 들어오는 기다란 홀이 있고 그 끝에는 황제의 이미지를 놓거나 그의 왕좌를 가져다두는 애프스apse가 있었다. 콘스탄티누스는 통치

기간 초기에 (지금의 독일에 있는) 트리어의 궁전에서 살았는데, 그 옆에 아울라 팔라티나라는 바실리카를 지었다.[7] 기독교의 관습이 황제의 삶의 일부가 되면서, 바실리카의 목적도 달라졌다. 황제를 알현하던 장소로 쓰이던 곳이 주교가 신자를 맞이하는 신성한 공간으로 변모했다.

포도 수확, 모자이크, 산타 코스탄차, 로마. 350년경.

로마 건축에서 기독교 건축으로 바뀐 것들 중에서 가장 감동적인 건축물은 콘스탄티누스가 자신의 딸 콘스탄티나를 위해서 로마에 지은 영묘이다.[8] 중앙 돔은 자연광을 받아 밝게 빛나면서 주변 통로에 자연스럽게 녹아들며, 둥근 천장은 모자이크 패널로 장식되었다. 모자이크에는 목가적인 풍경이 등장하는데, 마치 술의 신 디오니소스가 지나갔을 법한 시골 느낌의 배경 때문에 두꺼운 기둥과 무거운 석재에 경쾌한 기운이 번진다. 지천사들이 포도 덩굴 속에서 놀며 포도를 수확한다. 꽃과 열매가 달린 가지를 배경으로 새, 꽃병, 요리용 솥, 은유적 인물, 황실의 계승을 기원하는 뜻에서 그려진 어린아이들의 초상이 보인다. 영묘의 애프스 한쪽에는 짙붉은 반암으로 만든 큰 석관이 있는데, 맨 위에 콘스탄티나의 간단한 초상과 함께 포도나무 덩굴 사이에 있는 명랑한 지천사들의 모습이 보인다. 이러한 그림 때문에 이곳은 영묘보다는 비기독교 사원 같은 느낌이 난다. 그리고 황제의 딸에게는 종교와 상관없는 그런 세상이 여전히 기쁨의 원천이었을 것이다.

산타 코스탄차 역시 처음에는 기독교와 전혀 무관한 건물이었으나, 교회에 봉헌되고 난 후에 지금의 기독교 장식이 추가되었을 것이다. 하지만 처음부터 건물에 있던 둥근 천장의 유리 모자이크는 그 자체로 새로운 종교의 정신을 빛내고 있었다. 로마의 모자이크 대부분은 색이 있는 두꺼운 돌을 바닥에 까는 것이었다. 하지만 기독교 예술가들은 색유리와 금은박을 결합하여 유리 타일에 붙이거나 혹은 타일 안에 끼워넣음으로써 공간을 빛으로 가득 채우는 압도적인 분위기를 자아냈다.

반짝이는 유리 모자이크는 콘스탄티누스의 개종 이후 몇 세기 동안 기독교 이미지에서 가장 강력한 표현 수단이었다. 벽, 아치, 기둥, 천장에는

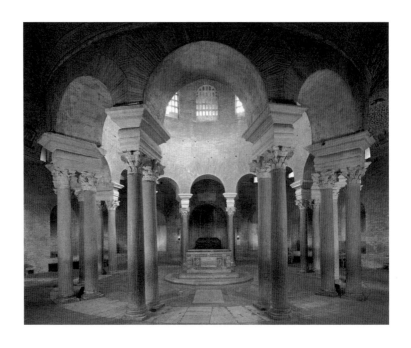

산타 코스탄차, 로마.
350년경.

풍요로운 자연과 지상낙원을 화려하게 표현하여 기독교의 구원이 얼마나 강력하고 매력적인지를 보여주었다. 예수가 서 있는 풀밭에서는 꽃이 피고, 양은 풀을 뜯고, 공작새는 우물을 마시고, 포도나무 덩굴과 나뭇잎은 성가대석 칸막이, 기둥머리, 조각이 되어 있는 상아 패널을 휘감았다.

이런 이미지를 만든 예술가들은 콘스탄티노플의 공방에서 훈련을 받았다. 그들은 그리스어를 쓰지만 스스로를 위대한 로마 제국의 일원이라고 생각하며, 페리클레스 시대 아테네의 영광과 헬레니즘 시대의 세계시민주의의 후계자라고 믿었을 것이다. 그리고 그들은 새로운 이미지의 원천, 바로 동쪽의 페르시아와 아랍의 이미지에서 발견할 수 있는 자연의 기쁨과 장식 충동에도 눈을 떴다. 고대 페르시아의 마지막 왕조인 사산 왕조는 로마 비잔틴 제국의 강력한 라이벌로서 4세기 동안 통치를 이어갔다. 사산 왕조의 왕들은 스스로를 아케메네스와 페르세폴리스 시대까지 거슬러올라가는 고대 이란 문화의 계승자라고 생각했다. 6세기, 호스로 1세는 바그다드 남쪽에 있던 사산의 수도 크테시폰에 궁전을 지어 페르시아 제국의 부를 널리 알렸다. 탁 카스라Taq Kasra라고 알려진 거대한 벽돌 아치 아래에 꾸며진 호스로의 알현실은 비잔틴의 궁전과 교회만큼이나 호화로운 모자이크와 유색 대리석들로 장식되어 있었다.

4세기 샤푸르 2세의 통치 때부터 왕의 전사다운 면모를 보여주는 사냥 장면이 사산 왕조의 은 그릇에 새겨지는 공식 이미지가 되었다. 사산인들은 자랑스러워할 이유가 충분했다. (두라 에우로포스를 함락하고 몇 년 후인) 260년 에데사 전투에서 로마인들을 무찌르고 발

레리아누스 황제를 생포했기 때문이다. 은 접시에 새겨진 이미지는 그들이 로마의 영향을 받았음을 보여준다. 춤추는 님프와 젊은 전사들은 고대의 원형을 그대로 따온 듯하다. 또 한편으로는 말에 올라타 활을 쏘는 용맹한 왕, 그가 무찌른 사자의 기품 있는 외모에서는 고대 이란과 메소포타미아의 이미지, 그리고 수천 년 전에 아시리아의 아슈르바니팔 궁전에 새겨진 사자 사냥 부조가 떠오른다.

콘스탄티노플의 은 세공인들은 자신들의 값비싼 은 세공품을 장식하기 위해서 고대 로마의 이미지를 차용하기도 했다. 7세기 초반에 만들어진 9개의 은 접시 세트에는 『구약성서』 가운데 「사무엘서」에 등장하는 히브리의 왕 다윗의 일생이 새겨져 있다. 골리앗과의 전투에서 다윗이 입고 있는 물 흐르듯 늘어진 옷은 헬레니즘 조각상의 극적이고 시적인 양식을 상기시킨다. 그의 몸은 둥글면서도 근육질이고 비기독교 시대의 가벼움과 우아함이 곁들어 있다.

접시에 찍힌 도장은 그 접시들이 헤라클리우스 황제 통치기에 제작되었음을 보여준다. 또한 그것들은 헤라클리우스가 예루살렘을 탈환하고 당시 세계에서 가장 큰 도시들 중 한 곳인 크테시폰을 점령 중이던 628-629년에 사산 왕조 페르시아와의 전투에서도 승리했음을 기념하는 물건이었을 수도 있다. 호화로운 은 접시는 로마 제국 말기에도 종종 제작되었으나, 이것들은 사산 왕조의 왕들이 만든 유명한 은 제품에 대적하고, 페르시아의 종교인 조로아스터교에 대한 기독교의 승리를 보여주기 위해서 제작된 것임이 분명하다. 『성서』 속의 다윗 왕은 비잔틴 황제들의 본보기였으며, 현

명하고 정의로운 통치자였고, 거인을 무찌른 자이자, 음악가, 시인이었다. 또한 적어도 은 접시에 등장하는 모습만 보면 기독교와 옛 로마의 영웅들 간에 연결 고리를 제공할 수 있는 인물처럼 보인다.

4세기 콘스탄티누스의 기독교 개종은 종교에서는 혁명이었지만 기독교 미술에서는 딱히 그렇지 않았다. 200년 후에 유스티니아누스 황제와 테오도라 여제가 통치하던 시기, 비잔티움은 앞으로 전설이 될 기독교 제국의 빛나는 성채가 되었다. 정치에서 유스티니아누스의 업적은 지난 세기에 잃었던 서로마 제국의 영토를 수복하고, 아프리카의 반달족과 스페인의 서고트족과 이탈리아 반도의 동고트족을 정복한 것이었다. 정교회 신앙은 서쪽의 게르만 민족 사이에서 발생한 이단과 기독교 교리에 대한 불만을 딛고 다시 영향력을 발휘했다.

드디어 콘스탄티노플은 그 어느 때보다 창의성과 새로운 사고의 중심이 되었으며, 진정으로 세계 최초의 위대한 수도 중 하나가 되었다. 이에 대적할 수 있는 도시는 (중국 당 왕조의 수도인) 장안이 유일했다. 사마르칸트 같은 중요 도시들에 기독교 인구가 늘어나면서 기독교는 점점 아시아 깊숙한 곳까지 퍼져나갔다. 또한 대주교의 관구가 동쪽으로 한참 떨어진 오아시스 도시로, 중국을 오가는 실크로드의 관문인 카슈가르에도 세워졌다. 동쪽의 이미지와 장식은 무역업자들의 카라반, 상인들의 주머니, 순례자들의 마음을 이동 수단 삼아서 실크로드를 거쳐 콘스탄티노플에까지 도달했고, 고대 그리스와 로마의 유산과 어우러졌다. 콘스탄티노플을 중심으로 한 이 거대한 범세계적인 소용돌이는 이미지와 건축의 전 방면에서 기준이 되었다.

유스티니아누스의 통치 기간에 동쪽과 서쪽에서 비잔틴 제국의 이중의 영광을 상징하는 교회 두 곳이 건설되었다. 바로 기독교의 진실의 빛을 널리 퍼트리는 등대 역할을 하던 이탈리아 해안의 라벤나에 세워진 단정하지만 보물 같은 산 비탈레 성당과 537년 크리스마스에 봉헌된 거대한 돔 구조의 성당인 아야 소피아였다.

처음에 아야 소피아는 콘스탄티누스가 바실리카 형태로 건설한 것이

었다. 이것이 화재로 파괴되자 유스티니아누스가 이 자리에 새로운 성당을 지었다. 이번에는 신성한 지혜(아야 소피아의 뜻)에 대한 봉헌이 진정으로 정당화될 수 있었다. 왜냐하면 수학자 밀레토스의 이시도로스와 트랄레이스의 안테미오스가 로마의 과학과 공학 기술을 이용하여 이 건물을 설계했기 때문이다. 그들의 지혜는 결코 능가할 수 없는 웅장한 건

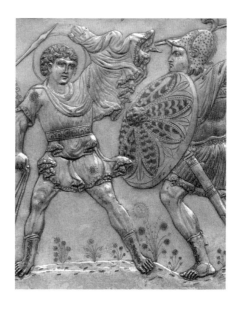

다비드와 골리앗의 전투 장면(세부)이 그려진 접시, 629-630년. 은, 지름 49.4cm. 뉴욕, 메트로폴리탄 미술관.

축물로 새롭게 태어났다. 그리스의 학자이자 역사가인 프로코피우스는 이 건축물에 대해 "보는 이들을 압도하지만, 소문으로만 들은 사람들은 믿기가 힘들 정도"일 것이라고 썼다.[9]

아야 소피아에 들어가면 그 주변을 에워싼 공간과 비현실적인 조명 때문에 확실히 압도당하는 느낌이 든다. 프로코피우스는 "누군가는 햇빛이 없으면 이 내부가 이렇게 빛나지 않을 거라고 할 수도 있다. 하지만 일단 빛이 들어오기만 하면 이 안은 풍부한 광채로 넘쳐난다"라고 썼다. 신도석 위로 넓은 공간이 펼쳐지고 그 위에 중앙 돔이 있다. 거대한 4개의 아치가 중앙 돔을 떠받치고 있고, 각각의 아치는 2층짜리 아케이드가 지지하고 있다. 그러나 마치 무중력 상태인 것 같은 느낌이 들어 프로코피우스의 표현대로 돔이 하늘에 떠 있는 듯하다. 이렇게 두드러지게 눈에 띄는 돔은 완전히 새로운 것이었다. 로마의 판테온은 안에서 보았을 때는 인상적이지만, 멀리서 보았을 때를 염두하고 설계한 것은 아니었다. 그러나 아야 소피아는 인간과 신의 존재를 상징하는 건축물로서 주변 경관을 압도했다.

유스티니아누스는 완공된 성당을 보면서 솔로몬의 신전보다 더 위대하다고 말했다고 한다. 그는 어쩌면 훨씬 가까운 시기에 만들어진 건축물을 생각했을 수도 있다. 대부호인 공주 율리아나 아니키아가 콘스탄티노플에 지은 성 폴리에욱토스 성당은 아야 소피아가 완공되기 딱 10년 전인 527년

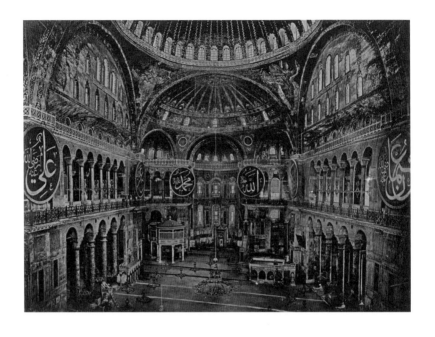

에 봉헌되었다.[10] 11세기에 파괴되어 지금은 그 일부만 남아 있지만, 그 건물은 아야 소피아 이전에 콘스탄티노플에 세워진 가장 규모가 크고 아마도 바실리카와 돔을 결합한 최초의 건축물이었을 것이다. (부를 비축하기에 안전한 장소인) 천장은 금으로 덮여 있었고 내부의 석조 부분에는 정교한 포도나무 덩굴과 함께 시가 새겨져 있었다. 유색 대리석과 보라색 반암, 반짝이는 자수정, 자개가 공들여 조각한 기둥머리와 공작새 등 다양한 조각상의 화려한 배경이 되어준다. 성 폴리에욱토스 성당은 아야 소피아의 분위기와 외형에 직접적으로 영향을 준 공간이었다. 적어도 조각가와 인부 몇몇은 두 곳 모두에서 일했을 것이다.[11] 두 성당의 궁륭에는 반짝이는 모자이크를 붙여 거대한 건축적 형태가 빛에 의해서 주변에 녹아들도록 했다. 키예프의 블라디미르 왕자를 대신하여 10세기에 러시아에서 온 특사들은 아야 소피아를 보고 이렇게 썼다(고 전해진다). "우리가 천국에 있는 건지 땅에 있는 건지 알 수 없었다. 땅에 있는 것들 중에서 이만큼 아름답고 이만큼 웅장한 건축은 어디에도 없다. 우리가 본 것을 어떻게 묘사해야 할지 모르겠다."[12] 성당의 명문에서 율리아나 공주는 자신의 성당이 솔로몬의 지혜(아마도 솔로몬의 신전)를 능가했음을 자신만만하게 뽐낸다. 유스티니아누스가 뽑은 수학자, 건축가의 지혜 덕분에 후대까지 살아남은 것은 아야 소피아였지만

말이다.

유스티니아누스의 통치 기간에 건설된 또다른 위대한 성당, 라벤나의 산 비탈레 바실리카는 아야 소피아보다 10년 후에 봉헌되었으며, 규모는 아야 소피아보다 작았지만 장식에서는 부족함이 없었다. 유스티니아누스는 튀르키예의 에페수스에 성 요한 성당, 예루살렘 시온 산에 테오토코스 신교회를 포함하여 다른 여러 곳에도 거대한 성당을 건설했다. 둘 모두 지금은 남아 있지 않지만 산 비탈레 성당의 내부를 보면 그것들이 얼마나 화려했을지 짐작

장식 기둥과 백합 기둥머리(왼쪽). 527년. 콘스탄티노플. 성 폴리에욱토스 성당에서 가져온 일부. 베네치아, 산 마르코 대성당.

할 수 있다. 동쪽 끝에 있는 애프스에는 유리와 금 모자이크로 초록 풀밭 위를 뽐내며 걷는 공작새와 백합을 배경으로 성 비탈리스를 포함한 성자들에게 둘러싸인 예수가 표현되어 있다. 그 양쪽에는 왕의 행렬이라는 세속적인 이미지도 함께 등장한다. 유스티니아누스 황제는 서로마 제국 내 그의 오른팔이자 산 비탈레 성당의 건축에 밀접하게 관여했던 인물인 라벤나의 주교 막시미아누스와 나란히 서 있다. 공중에 떠 있는 듯한 자세로 길쭉하게 표현된 유스티니아누스의 왼편에는 군인들이 위협적인 모습으로 모여 있다. 이는 만약 유스티니아누스가 종교적인 설득만으로는 정교회 포교가 힘들다고 생각되면 곧바로 군사력을 동원할 것임을 표현하는 그림이었다.

유스티니아누스는 성체 성사에 필요한 빵이 든 금빛 바구니를 들고 있고, 황후 테오도라는 포도주가 든 성배를 들고 있다. 두 사람 다 교회 의식을 돕는 모습으로 묘사되어 있으나, 현실은 둘 다 라벤나를 방문한 적도 없었다. 그들은 부재 속에서도 제국의 권력을 뿜어낸다. 테오도라는 가장자리에 금을 두른 가운을 입고 보석으로 번쩍이는 왕관을 쓰고 있다. 신하 한 명은 커튼을 들어 화려한 분수를 보여준다. 수행원 중 한 명은 값비싼 팔찌와 반지를 뽐내기 위해서 한쪽 팔을 들고 있다. 이는 라벤나라는 지방 도시에 깊은 인상을 심어주고자 고안된 범세계적인 장면이었다. 산 비탈레 성당이 봉헌되기 7년 전인 540년, 유스티니아누스 황제는 동고트 왕국의 수도였던 라벤나를 정복했다. 그때의 생존자들에게 이제 진짜 끝이라는 사실을 상기시켜주는 장면인 것이다.

산 비탈레 성당의 애프스 모자이크에는 보라색 가운을 입은 황제가 커다랗고 파란 구球 위에 앉아서 성 비탈리스에게 왕관을 내려주는 장면이 있다. 유니우스 바수스 시대의 초기 초상과 마찬가지로 그는 수염이 없고 눈이 크며 머리색이 짙은 로마인의 모습을 하고 있다. 그는 표정 없이 보석이 박힌 왕관과 두루마리를 들고 있는데 앞으로 수세기 동안 나타날 예수의 이미지와는 확연히 다르다. 비록 유스티니아누스 시대의 예수의 이미지가 로마 회화라는 기원으로부터 많이 분리되기는 했지만, 예수와 성모 마리아만의 고유한 외모적 특징은 아직 구축되지 않은 상태였다. 6세기 중반 콘스탄티노플에서 제작된 상아 조각에서 예수는 수염이 있고 낮은 코, 부풀어오른 귀를 가지고 있으며, 그리스의 강의 신처럼 표정이 우울해 보인다. 성모 마리아는 곱슬머리의 로마 소년을 안고 있는 부인처럼, 자기만족에 빠진 통통한 여인으로 묘사된다. 후대 사람들에게는 마치 배우 캐스팅이 잘못된 연극을 보는 느낌이다.

다음 세기에 모든 것이 바뀌었다. 예수와 성모 마리아의 모자이크와 그림이 확실히 로마에서 벗어난, 영적인 목적의 새로운 모습으로 등장했다. 이런 초기 그림과 성상(아이콘icon, 그리스어로 '이미지'가 이콘eikon이다)이 이집트 시나이 산 아래 붉은 모래사막에 세워진 성 카타리나 수도원에 보존되어 있다. 작은 채색 패널에는 성 테오도르와 성 게오르기우스의 보호를

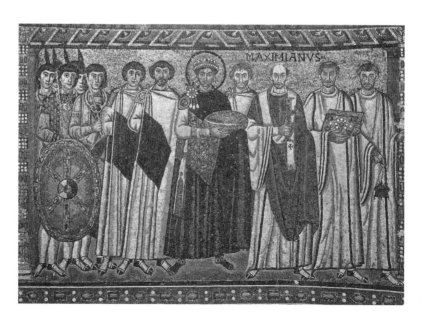

유스티니아누스와
수행원들, 모자이크,
산 비탈레, 라벤나.
약 547년.

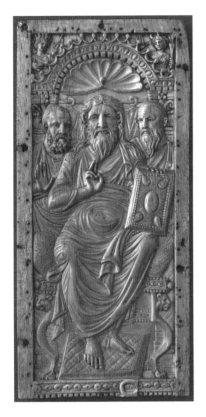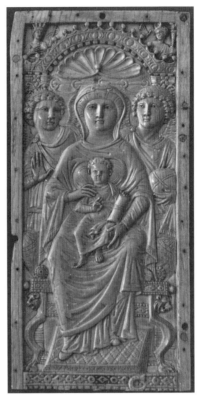

예수와 성모 마리아의
두폭 제단화.
약 550년. 상아,
각각 29.5×12.7-
13cm, 베를린, 보데
박물관.

받는 성모 마리아와 아기 예수의 모습이 등장한다. 뒤에는 하얀 옷을 입은
천사들이 놀란 표정으로 빛처럼 내려오는 성스러운 손을 올려다보고 있다.
성인들은 미소도 없이 앞을 쳐다보고 있다. 성모 마리아와 아기 예수는 골
똘히 생각에 잠긴 듯이 먼 곳을 바라보고 있으며 무엇인가를 알고 있는 양
비밀스러운 표정이다. 시나이 성상은 미래와 과거를 동시에 품고 있다. 호
기심 많은 얼굴의 천사들은 그리스 무용수들의 활력과 생명력을 가지고 있
지만, 성모 마리아와 성인들은 기독교에 대한 지식과 그 구원에 대한 굳은
약속을 보여주듯이 완전히 다른 종류의 생명력으로 가득 차 있다.

　이런 새로운 이미지는 기독교의 믿음과 그 메시지를 강력하게 보여주
었다. 로마 시대에 그랬던 것처럼 사람들은 신비로운 에너지로 가득 찬 이
런 이미지를 황제의 행렬 중에 높이 쳐들었고 적을 쫓기 위해서 도시 성곽
에도 배치했다. 사람들은 이 이미지들이 병자를 치료하고 행운을 가져다주
는 신의 가호의 원천이라고 믿으며 그것들을 숭배했다. 어떤 것들은 문자

그대로 신비한 기원이 있는 것으로 여겨졌다. 말 그대로 아케이로포이에토스acheiropoetos, 즉 "사람의 손길이 닿지 않은" 예수의 이미지는 자연스럽게 생겨나는 것이며, 성인의 뼈와 머리카락, 미라화된 팔 같은 유물처럼 신비한 힘으로 가득 차 있다고 여겨졌기 때문에, 영적인 존재의 물리적 증표로서 숭배되기도 했다.

이런 신비한 이미지들 중에서 가장 유명한 것은 (비잔티움의 의복 종류를 일컫는 말이기도 한) 만딜리온Mandylion, 즉 에데사의 나자렛 예수 초상이었다. 이 전설은 (현재 튀르키예에 있는) 에데사의 통치자 아브가르 왕이 예수에게 직접 와서 아픈 사람들을 치료해달라는 편지를 보낸 후, 이 만딜리온을 받은 이야기로부터 시작되었다. 예수의 제자 유다는 예수의 편지와 기적의 초상화를 가지고 에데사로 갔다. 예수의 초상화는 유명한 이미지로서가 아니라 예수의 유물로서 페르시아의 공격으로부터 에데사를 보호하는 데에 중요한 역할을 했다(이후 십자군이 파리로 가져간 후에 소실된 이야기도 전설의 일부가 되었다).[13] 예수의 생전에 제작되어 지금까지 남아 있는 이미지로는 베로니카의 수건이 있다. 성 베로니카가 갈보리로 향하는 예수의 땀을 닦은 후 생겨난 이미지로, 베로니카라는 이름 자체가 라틴어로 vera icona, 즉 "진실한 이미지"에서 따온 것이었다.

도시를 지키고 왕을 치료하는 그러한 신비한 이미지는 기독교의 대중화를 위한 연료가 되었고, 각종 이야기와 전설의 소재가 되었다. 그리고 곧 새로운 반응이 이어졌다. 이렇게 이미지에만 매료되다 보면 진정한 숭배와 믿음은 멀리하고 초자연적인 힘에만 관심이 쏠리는 것은 아닐까? 그렇다면 그런 이미지를 창작한 사람들은 고도로 비시각적인 책인 『성서』에 나와 있는 것처럼 진정한 믿음과는 동떨어진 이단자들이 아닐까? 논쟁이 들끓으면서 점점 열기를 더해갔고, 결국 단호한 조치에 들어간 8세기와 9세기에 수많은 그림과 조각상이 부서지고, 훼손되고, 파괴되었다. 이것이 최초의 성상 파괴주의 운동이었다.

(726년 공식적으로 비잔틴 제국의 정책이 된) 성상 파괴주의의 옹호자들에게는 모든 이미지라는 것이 거짓된 우상이자 기독교 교리의 왜곡이었다. 예수의 그림을 그리는 것은 그의 참되고 성스러운 재현 불가능성을 거부하는 것이었다. 성상 파괴주의는 사실상, 하느님이 다른 우상을 숭배하

는 것을 금하여 생겨났던『구약성서』의 우상 금지가 부활한 것이나 마찬가지였다. 또한 다른 종교의 이미지에 대한 불신, 즉 이슬람이 종교적인 형상을 금지한 것도 영향을 미쳤다.

이슬람은 아라비아 남쪽에서 떠오르는 세력이었고, 7세기 중반 이집트와 시리아까지 정복한 상태였다. 성상 파괴주의가 나타나기 10년 전인 717년, 아랍의 군대는

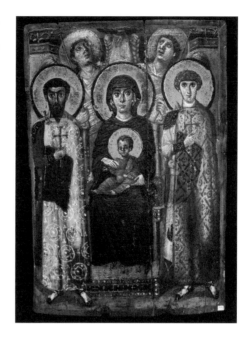

콘스탄티노플 함락에 실패했다. 비잔틴의 수도가 살아남기는 했지만 이슬람 세력을 무시하는 것은 불가능했다.[14] 교회 협의회의 열정은 심상치 않았다. 교회의 명령을 받은 인부들은 아야 소피아에 있는 예수와 추종자들의 모자이크를 거칠게 떼어내고 그 자리에 단순한 십자가나 "이미지 없는" 상징들을 채워넣었다.

기독교 이미지의 옹호자, 즉 성상 숭배자(iconodule, 그리스어 eiko-nodoulos에서 온 것으로 '이미지를 숭배하는 사람'이라는 뜻이다)들은 예수의 이미지를 예수의 실제 구현으로 본 것이 아니라 성스러운 메시지를 전하는 창구로 보았다. 시리아 출신의 기독교도인 다마스쿠스의 요한은 사해가 내려다보이는 수도원 방에서『신의 이미지를 비난하는 사람들에 대한 사과문』이라는 성명서를 썼다. 다마스쿠스의 요한은 예수 자체가 신의 이미지였기 때문에 예수의 이미지는 신의 본질과 기독교의 일대기를 "간략히 상기시키는 존재"로서 허용되어야 한다고 주장했다. 이미지는 그 주제와 닮을 수는 있지만 언제나 그 둘 사이에는 차이가 존재한다. 그러므로 사람의 이미지가 실제로 "살아 있거나 생각하거나 말하거나 느끼거나 팔다리를 움직이지는" 않는다는 것이다. 창조된 이미지와 눈에 보이는 아름다움은 눈으로 볼 수 없는 신의 진실에 도달하기 위해서는 꼭 필요한 수단이었다.[15] 성

스러운 이미지는 신성하거나 신비한 근원에서 나오는 것이 아니라 기발한 재주를 가진 인간의 손에서 나온다는 주장은 이후 수세기 동안 서구에서 논란이 될 "예술"이라는 개념의 진화 중 한 단계였다. 이미지의 힘과 한계 모두 신이 내린 창조물이 아니라 사람의 손으로 만들어진 것에서 유래한다고 볼 수 있었다.

성상 파괴주의가 정교회의 공식 정책으로 채택되고 예수의 이미지가 수없이 파괴되고 박해당한 지 30년이 지난 787년 이 정책은 폐지되었다. 당시에는 섭정을 하는 중이었지만 이후에 비잔틴 제국의 여제가 된 아테네의 이레네 덕분이었다.[16] 이레네는 수도원이나 교회의 성상을 되찾기 위해서 노력했지만, 30여 년 후에 테오필로스가 일으킨 두 번째 성상 파괴주의 운동을 막을 수는 없었다. 하지만 테오필로스의 아내, 테오도라 여제는 843년 남편이 죽기를 기다렸다가, 그의 조악하고 파괴적인 정책을 뒤집고 마지막으로 한 번 더 성상 파괴주의의 부정적인 분노를 억제시켰다. 그리하여 결정적인 순간, 이미지가 가진 힘과 한계에 대한 이해를 바탕으로 한 성상 숭배가 두 강력한 여성에 의해서 다시 자리를 잡았다. 전설에 따르면 성상 파괴주의의 첫 번째 조치가 칼케 문이라고 알려진 콘스탄티노플의 정문에서 예수의 초상화를 제거하는 것이었는데, 그때도 성난 여성들이 맹렬한 비난을 퍼부었다고 한다.[17]

테오도라가 성상과 이미지 창작을 부활시킨 후, ("중세 비잔틴"으로 알려진) 9세기 중반부터 13세기까지는 콘스탄티노플 공방의 황금기였다. 옛 로마의 이미지를 향한 열정의 부활은 더욱 정제된 기술의 발전으로 이어졌고, 교회와 황제를 위한 화려한 물건들이 제작되기 시작했다. 초기 기독교 예술가들의 반짝이는 유리 모자이크가 보석이나 성물을 보관하는 함 등 매우 정교하고 작은 물건에서 되살아났다. 그리고 여기에는 금속에 필라멘트filament를 이용해서 색깔별로 구역을 나눈 다음, 그 구역 안에 녹인 유리질을 부착시키는 기술인 칠보를 활용했다. 이 중에서도 콘스탄티노플에서 만들어진 스타우로테케(staurotheke, 예수가 못 박힌 나무 십자가 조각이 들어 있다고 알려진 성물함으로, 그리스어로 stauro는 '십자가', theke는 '상자나 함'을 뜻한다)가 가장 화려하다. 예수와 성모 마리아, 성자와 천사의 이미지를 칠보를 이용하여 굉장히 공들여 표현했다. 이 물건에 들인 노동력과 비

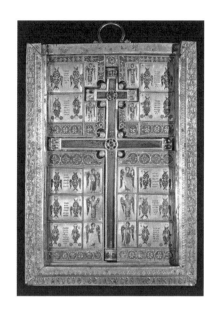

'림부르크
스타우로테케'로
알려진 스타우로테케,
성 십자가 성유물함
내부(왼쪽)와
뚜껑(오른쪽).
968-985년. 나무,
금, 은, 에나멜, 보석,
진주, 48×35cm.
림부르크 안 데어 란
성당.

용은 아기 예수를 감쌌던 천 조각과 무덤 속 예수에게 덮어주었던 천 조각 등 그 안에 있는 성물이 얼마나 대단한지를 강조했다. 귀한 보석과 금 그리고 뛰어난 솜씨는 그 안에 들어 있는 위대한 성물에 맞먹는 비잔틴의 뛰어난 상상력의 산물이었고, 황실의 화려함과 기독교 교회의 영광이 직접적으로 만나면서 생겨난 결과물이었다.

성상 파괴주의의 패배는 화려하게 채색한 필사본의 유행으로도 이어졌다. 비잔틴 콘스탄티노플에서 제작된 것들 중에서 아마도 10세기 후반 콘스탄티누스 7세 포르피로게니투스의 재임 기간에 만들어졌을 「시편」이 가장 눈에 띈다.[18] (현재의 지명을 따서) 「파리 시편집」이라고 불리는 이 필사본은 비잔틴 황제들에게 사랑받았던 시인이자 왕인 다윗의 일생을 담은 삽화로 유명하다. 그중 다윗이 리라 연주로 양, 염소, 개 등의 동물을 매혹하는 오르페우스처럼 차려입고 「시편」을 쓰고 있는 장면이 있다. 굉장히 선명하고 화려한 색채로 표현된 이 이미지는 과거에 이미지를 파괴하려고 했던 사람들에 대한 유쾌한 반격이었다. 배경이 된 저 멀리 흐릿한 푸른 산은 하드리아누스 시대에 로마의 저택 벽에서 볼 수 있었던 풍경화를 떠오르게 한다. 4세기 전에 헤라클리우스 황제를 위해서 제작된 은 접시처럼, 황제를 위해서 제작된 「파리 시편집」에도 당연히 창의력으로 자연을 정복할 수 있었던 모범적인 지도자이자 시인인 다윗의 일생이 그려져 있었다.[19] 「파리 시

편집」은 비잔틴 황제에게 바치는 찬가였다.

　　당시는 예술뿐만 아니라 정치에서도 황금기였기 때문에 성상 파괴주의 투쟁으로 인해서 연기되었던 영토 확장과 합병의 시간이 다시 찾아왔다. 최전성기를 맞은 비잔티움의 영광이 주변에 널리 퍼졌다. 기독교와 그에 관련된 이미지는 북쪽으로는 불가리아와 세르비아를 포함한 발칸 반도의 슬라브족, 동쪽으로는 (지금의 러시아와 벨라루스, 우크라이나를 포함하는) 키예프 공국의 슬라브족, 서쪽으로는 시칠리아와 이탈리아 남부의 노르만 왕국까지 퍼졌다.[20]

　　다른 지역으로 뻗어나간 콘스탄티노플 양식이 가장 독창적으로 자리를 잡은 곳이 10세기 말에 개종한 동슬라브 지역이었다. (아야 소피아를 보고 크게 감동한) 블라디미르 왕자는 비잔틴 황제 바실리우스의 여동생 안나와 결혼을 함으로써 콘스탄티노플과의 유대를 강화했고 그 결과 키예프 공국 지역에서 기독교가 국교가 되었다.

　　키예프 공국에 도착한 가장 유명한 이미지는 12세기에 제작된 성모 마리아와 아기 예수가 주인공인 작은 패널이다. 블라디미르라는 도시에 보관되었기 때문에 "블라디미르의 테오토코스"('테오토코스Theotokos'는 '신을 낳는 자'로 성모 마리아를 의미한다)라고 알려졌다. 블라디미르의 예술가들에게는 예수의 어머니를 이런 식으로 표현한 것이 너무나 새로웠다. 고개를 살짝 숙인 모습에서 아들을 보살피는 느낌뿐만 아니라 슬픔이 동시에 느껴졌기 때문이다. 이 그림은 인간의 연민이라는 굉장히 비로마적인 정신, 수백 년 전에 시나이의 성상에 처음으로 등장했던 영적 깨달음의 표정을 보여주었다. 그리고 화가들에 의해서 끊임없이 복제되었다.

　　그리스 화가들은 이 신비한 그림을 따라 천천히 북쪽으로 이동하면서 교회의 벽화 작업을 의뢰받으며 살아가게 되었다. 이런 떠돌이 화가들 중 테오파네스는 콘스탄티노플 교회의 유리 모자이크처럼 보이는 그림으로 명성을 얻었다. 그는 빠른 붓질을 이용한 효과로 모자이크의 반짝임을

재현했다. 모자이크 재료보다는 화구들이 가지고 다니기가 훨씬 더 쉬웠기 때문이다. 테오파네스는 키예프 공국에서 키예프에 버금가는 큰 도시인 노브고로드의 예수 변모 교회 벽에 그린 전지전능한 예수, 팬토크레이터 Pantocrator 이미지로 알려졌다.

그러나 비잔틴 양식을 가장 멋지게 해석한 사람은 테오파네스가 아니라 그의 제자였다. 수도사인 안드레이 루블료프는 모스크바 근방에서 활동하다가 1430년 안도로니코스 수도원에서 생을 마감했다. 그가 그린 블라디미르의 테오토코스 복제화는 모스크바로 옮겨진 원작의 자리를 대신했다고 한다. 하지만 그의 작품에서 느껴지는 인생의 깊이와 폭, 고통의 감정, 구원에 대한 약속은 비잔틴의 관습을 뛰어넘는 것이었다. 그가 이코노스타시스(iconostasis, 정교회 교회 건물에서 신도석과 지성소를 분리하는 그림 벽)에 그린 대천사 미카엘과 성 바울, 예수의 그림이 즈베니고로드의 성모 승천 대성당에서 발견되었다. 루블료프의 예수는 로마의 권위의 흔적을 모두 벗어버리고 인간의 존엄성과 연민을 품은 눈으로 우리를 똑바로 쳐다본다. 정면을 향한 그의 시선은 초기 종교화인 두라 에우로포스의 시나고그와 예배당을 장식한 신도들을 똑바로 쳐다보는 벽화를 생각나게 한다. 이러한 눈빛은 각종 종교적인 이미지에서 비슷하게 나타난다. 루블료프의 초상화는 공식적인 로마 초상화나 비잔틴의 초상화보다는 부처의 이미지에 더 가깝다.

루블료프가 동슬라브에서 회화 속 예수의 얼굴을 변모시키는 사이, 콘스탄티노플은 하강기에 접어들고 있었다. 200년 전 도시를 정복한 십자군은 도시의 보물을 약탈했고, 1세기 후에 한 황제는 "먼지와 공기 그리고 이른바 에피쿠로스의 원자 말고는" 금고에 남은 것이 없다고 불평하기에 이르렀다.[21] 더불어 동쪽에서는 오스만 제국이 계속해서 위협을 해왔다. 오스만 투르크족이 마침내 콘스탄티누스의 도시를 전복시킨 1453년, 비잔틴 세계는 크게 분열되었고, 불가리아, 세르비아, 키예프 공국으로 정교회 기독교가 확산되었다. 콘스탄티노플에 자리한 코라 수도원의 프레스코화나 모자이크처럼 몇몇 눈에 띄는 예외가 있기는 했지만, 비잔티움의 에너지는 다른 곳으로 옮겨갔다. 로마 카타콤과 시리아 사막의 비밀의 저택에서 볼 수 있었던 수수한 외형의 초기 기독교 이미지는 먼 길을 지나왔다.

구세주 예수
그리스도, 데에시스
중 가운데,
안드레이 루블료프 작.
1400년대 초.
패널에 템페라,
158×103.5cm.
모스크바,
트레티야코프 미술관.

기독교 이미지는 북쪽으로 슬라브 지역 그 위쪽까지, 서쪽으로는 아일랜드와 잉글랜드의 거친 해안, 남쪽으로는 아프리카에서 이집트를 거쳐 사하라 사막을 지나 아프리카 대서양까지, 그리고 누비아에서 에티오피아에 이르기까지 퍼져갔다. 이제 옛 로마의 기원과는 너무나 달라졌다. 그러나 기독교 이미지의 변형 중에서도 가장 위대하다고 꼽을 만한 것이 있었으니, 바로 이탈리아 반도의 도시와 마을에서 생겨난 것들이었다. 그것들은 정확히 로마와 그리스 세계로의 귀환을 기반으로 하고 있었다. 이는 한참 후에 고대의 "재탄생", 자연과 가시 세계에 대한 새로운 믿음으로 알려지게 되었다.

선지자의 이름

762년 압바스 왕조의 칼리프, 알 만수르는 티그리스 강 서쪽에 새로운 도시를 위한 기틀을 마련했다. 마디나트 알 만수르(이후 바그다드)라고 불린 이곳은 거의 90킬로그램에 달하는 벽돌을 쌓아 만든 완벽한 원형의 도시였다. 이 도시에 들어서기 위해서는 방위기점에 있는 4개의 높은 철문을 통과해야 했는데, 엄청난 무게의 문을 열고 닫기 위해서 소규모 군대가 필요할 정도였다. 알 만수르는 자신이 세운 수도가 폐허가 된 거대한 벽돌 아치가 있는 크테시폰의 사산 왕조의 궁전보다, 바빌론의 고대 도시보다 더 위대한 곳이 되기를 바랐다. 알 만수르의 바그다드 중심에는 "황금 문 궁전"으로 알려진 칼리프의 궁전이 있었다. 이 장엄하고 화려한 건물에는 "바그다드의 왕관"이라고 불리는 완벽한 정육면체의 초록 돔이 있는 알현실이 있었고, 이 돔은 파란 하늘을 배경으로 성채의 그 어떤 탑보다도 높이 솟아 있었다. 돔 위에는 긴 창을 든 기마상이 있었는데, 바람이 불면 움직일 수 있게 만들어져 알 만수르의 적이 어느 방향에서 다가오는지를 보여주는 역할을 했다고 한다.

압바스 왕조는 아랍 지역의 이슬람 통치자들 중에서 두 번째로 거대한 왕조였다. 그들은 로마와 페르시아 제국의 남쪽에서 새로운 종교인 이슬람교를 바탕으로 강력한 제국을 건설하기 시작한 우마이야 왕조의 뒤를 따랐다. 선지자 무함마드와 그의 추종자들은 아라비아 서부에 있는 메카라는 사막 도시에서 추방당한 뒤, 320킬로미터 떨어진 (이후 메디나로 알려진)

바위의 돔, 690년.
예루살렘.

오아시스 도시 야스리브에 자리를 잡았다. 그리고 히즈라hijra, 즉 이주를 했던 해인 622년을 이슬람력의 원년으로 삼았다. 선지자 무함마드가 죽자, 압바스 왕조는 "성전聖戰"이라는 뜻의 지하드 jihad라는 이름을 내걸고 예루살렘과 안티오크를 포함한 시리아와 팔레스타인의 비잔티움 도시들을 점령하고, 페르시아 왕조를 전복시켜 사산의 통치를 종식시켰다. 전성기를 누리던 이슬람 제국은 문화와 언어에서 서쪽으로 알 안달루스(무슬림 통치하의 이베리아 반도)부터 이프리키야(북아프리카) 지방을 지나 동쪽으로 서아시아 전역과 인더스 계곡까지 세력을 떨쳤다.

초기 기독교가 로마 제국의 이미지를 차용하여 새롭게 각색했듯이, 이슬람 역시 비잔틴과 페르시아 왕조로부터 이미지를 빌려와서 자신들의 새로운 종교에 맞게 고쳐나갔다.

초기의 이미지 차용이 가장 극적이기도 했다. 무슬림 아랍 군대가 성도, 예루살렘을 함락하고 몇 년 후에 우마이야 왕조의 칼리프인 압드 알 말리크는 이슬람교가 기독교와 유대교를 정복한 것을 기념하기 위해서 돔이 있는 모스크 건설을 지시했다. 두 종교 모두에서 예루살렘은 가장 성스러운 도시였다. 압드 알 말리크의 돔은 한때 솔로몬 신전이 위치했던 성스럽고 신비로운 장소인 거대한 바위 위에 세워졌다. 바빌로니아인들에게 파괴되어 남아 있던 것이라고는 주춧돌로 사용되었다고 알려진 바위가 전부였지만 이 바위에 얽힌 신비로운 사건들이 많았다. 이를테면 이 바위가 아담이 태어난 자리이자 유대인의 조상 아브라함이 자신의 아들들을 제물로 바친 곳이었다. 무슬림에게 이곳은 선지자가 천국으로 밤의 여행을 떠난 곳이었기 때문에 압드 알 말리크의 모스크도 바로 이 바위를 에워싸고 세워졌다.[1]

돔을 중심으로 8각 콜로네이드로 둘러싼 양식은 콘스탄티누스가 안티오크에 지었던 황금 교회, 도무스 아우레아와 닮았으며, 내부의 화려한 모자이크 장식은 비잔틴 교회 건축에서 빌려왔다. 이 바위의 돔 내부는 모자이크 장식이 풍부한 라벤나의 산 비탈레 성당이나 로마의 산타 코스탄차

같은 로마 기독교식 영묘를 생각나게 한다. 그러나 황제와 성자, 순교자의 그림이 있었던 비잔틴 교회와 달리, 바위의 돔에는 인간이나 다른 동물의 이미지는 하나도 없다. 금색과 파란색의 모자이크 타일은 『코란Quran』의 글귀를 보여주고, 자개와 금을 이용한 화려한 초록색 모자이크는 아칸서스 나뭇잎, 야자수, 포도나무 덩굴, 석류와 체리, 포도 같은 과일을 꽃병과 보석, 왕관, 펜던트, 티아라 등과 함께 뒤섞어 표현한다.[2] 내부 벽에 새겨진 글은 이슬람교에서 가장 중심이 되는 믿음을 설파한다. 신의 유일성, 그 선봉에 선 선지자 무함마드, 구세주가 아닌 신의 사도로서의 예수의 지위, 유대교와 기독교 전통의 실현으로서의 이슬람 등을 말이다. "은혜로우시고 자비로우신 신의 이름으로, 신은 없으나 단 하나의 신이 있으니 무함마드가 신의 사절이도다."[3]

압드 알 말리크의 모스크는 이후 몇 세기 동안 이어질 이슬람 이미지를 확립했다. 불교에서처럼 그들은 상징과 "이미지 없는 이미지"를 사용하여, 인간의 형태를 드러내지 않고 무엇보다 언어의 회화적인 사용을 예견했다.

이슬람의 이미지 혐오는 단순히 우상 숭배를 경계하는 『코란』이 아니라 선지자 무함마드의 언행록인 『하디스Hadith』를 따른 것이다. 그것은 우상의 완전한 금지나 광범위한 우상 파괴주의의 요구와는 전혀 달랐다. 세속적인 아랍 무슬림은 궁전을 장식하고 성스러운 것과 거리가 먼 일상적인 물건을 꾸밀 때에 여전히 이미지를 사용했다. 선지자 무함마드는 메디나에 있는 자택 커튼에 회화적인 이미지를 그려넣는 것은 반대했지만, 커튼을 잘라 쿠션으로 만드는 것은 받아들였다고 한다. 벽에 드리운 커튼보다 깔고 앉는 쿠션이 눈에 덜 띄기 때문이다.

조형적인 이미지의 금지는 이슬람교를 기독교나 불교와는 완전히 다른 종교로 구별짓는 하나의 방식이었다. 이슬람교의 관점에서 기독교와 불교의 이미지는 발전 초기 단계, 낙후된 문화의 흔적이었다. 무함마드를 통해서 이미 신을 온전히 드러냈기 때문에 인물을 그린 그림 같은 조잡하고 뻔한 도구는 필요가 없다는 의미였다. 이슬람교에서는 신의 의지가 오직 『코란』의 언어로만 표현이 되었기 때문에 명문이나 캘리그라피와 관련된 전통이 생겨나게 되었다.[4] 그리고 이슬람교의 대두와 함께 아랍어라는 문자 언어 역시 새로운 제국의 언어로 부상했다.

『코란』 필사본은 단순히 읽는 책이 아니라 유럽의 채색 필사본처럼 상당히 위신 있는 물건이었다. 그 가치는 사용된 잉크, 표지, 양피지의 종류가 아니라 캘리그라피의 수준에 따라서 매겨졌다. 처음에는 아라비아 지역의 이름을 딴 히자즈Hijazi라는 불규칙적인 서체가 사용되었으나 곧 더욱 양식화되고 균형 잡힌 쿠픽Kufic 체가 등장하여 바위의 돔 명문에 사용되었다. 글자는 선의 흐름을 따라가는 더욱 힘 있고 또렷한 형태를 갖추게 되었고, 종교적 담화를 노래하듯이 읊조릴 때의 그 억양을 시각화한 것처럼 보였다. 유대교의 율법서 『토라Torah』에서와 마찬가지로 『코란』의 유일한 장식은 글 읽기를 돕는 비회화적인 문장 부호, 그리고 텍스트의 단조로움을 깨기 위해서 종종 등장하는 꾸밈용 요소뿐이었다. 우리는 800년경 제작된 초기 『코란』 중 하나인 (필사본 일부가 남아 있었던 지역의 이름에서 따온) "타슈켄트 코란"에서 고도로 양식화된 쿠픽 체를 볼 수 있다. 넓적한 붓에 잉크를 묻혀 양피지에 쓴 글씨는 영적인 계시를 전달하고자 하는 열정으로 가득 차 있다.

이런 『코란』이 이슬람으로 개종한 마을이나 도시로 퍼져갔고, 이슬람 제국 곳곳은 더 넓은 아랍 이슬람 세계와 새로운 수도인 마디나트 알 만수르, 즉 바그다드와 유대감을 키워갔다. 이슬람의 범세계적인 본성은 우마이야 왕조, 특히 시리아, 팔레스타인, 요르단에 우마이야 왕자들이 건설한 궁전

건축에서 이미 드러났다. 왕과 같은 통치자, 사냥꾼, 목욕하는 나체의 여인이 등장하는 요르단 쿠세이르 암라의 목욕탕 그림은 분위기가 모스크나 교회보다는 로마의 저택에 가깝다.[5] 비슷하게 9세기 초에 지어진 또다른 사막 궁전인 무샤타 궁전은 더 장식성이 강하다. 무샤타의 주 출입구 양쪽에는 벽의 낮은 면을 전체적으로 뒤덮고 있는 두꺼운 장식 띠가 있는데, 일련의 삼각형 무늬와 함께 포도 덩굴이나 동물 모티프뿐만 아니라 사람의 형상도 종종 등장한다. 로마의 건축 장식은 평화의 제단의 조각처럼 식물 모티프가 무성하게 자란 포도나무 덩굴처럼 표면 전체를 뒤덮는 데에 비해, 이슬람의 파사드에 있는 식물 조각은 아랍의 거친 자연환경 때문인지 일정한 질서가 있는 정원 식물처럼 좀더 기하학적이고 대칭적이다. 그리고 로마의 건축이 경계나 문턱을 명확하게 구분하는 데에 비해(개선문을 생각해보라), 이슬람 건축은 경계가 없는 무한한 확장의 욕구에 귀를 기울인 듯하다.

이런 확장 욕구는 넓은 영토에서도, 단독 건물 내에서도 확인이 가능하다. 알 안달루스 남부 지역의 코르도바에 지어진 모스크는 이 자리에 있었던 다른 옛 건물에서 가져온 수많은 기둥들로 유명해졌는데, 규모가 큰 아야 소피아나 페르세폴리스의 아파다나와 비교했을 때에도 경계 없는 탁 트

대 모스크, 코르도바.
785-988년.

코르도바 대 모스크의
미흐라브.
961-976년경.

인 느낌을 준다.[6] 기둥들은 2단의 말굽형 아치를 떠받치고 있고, 빨간색과 흰색의 줄무늬 홍예석(아치를 이루는 쐐기 모양의 벽돌) 덕분에 아치에 생동감이 더해진다. 또한 기둥과 아치로 이루어진 기본적인 구성 단위가 끝도 없이 반복되면서 마치 미로 같은 분위기를 선사한다. 코르도바의 칼리프들은 시리아에서 추방당한 우마이야 왕조의 후손이었기 때문에 그들의 건축물에는 고향에 대한 갈망이 진하게 묻어 있었다. 반복과 확장은 새로운 유형의 아치를 만들어냈는데, 큰 아치의 곡선 안에 일련의 작은 아치(다엽형 아치)들이 들어가 있어서 마치 이런 세분화가 영원히 계속될 것 같은 느낌을 준다.

끝없는 반복의 효과는 코르도바 모스크의 미흐라브mihrab 장식에서도 나타난다. 미흐라브는 (현재 사우디아라비아인) 메카의 카바 신전의 방향을 보여주는 벽감壁龕과 같은 공간으로, 무슬림 신자와 순례자에게는 가장 중요한 곳이다. 미흐라브는 장식적인 말발굽 아치를 통해서 보았을 때 완전히 분리된 빈 방처럼 보이도록 설계되었고, 그 주변에는 예루살렘의 바위의 돔 벽에 적힌 긴 명문을 그대로 옮겨 적었다.

살라salah, 즉 기도의 방향을 알려주는 미흐라브뿐만 아니라, 북아프리카에 아랍의 존재를 공고히 하기 위해서 튀니지와 카이로의 모스크들은 그리스 신전 건축 양식을 따라 세상을 향해 열린 탁 트인 안뜰을 중심으로 건설되었다. 그리고 고대의 많은 건축물들과 마찬가지로 천체를 기준으로 모스크를 카바 신전 방향으로 설계했다. 모스크는 동지에 태양이 떠오르는 위치에 맞춰서 지었고, 카바 신전은 밤하늘에서 두 번째로 밝은 별이며 아랍어로 "남쪽"을 뜻하는 자누브Janūb라고 알려진 카노푸스 별이 하지에 떠오르는 위치에 맞춰 설계되었다.[7]

모스크의 특징으로는 높은 첨탑도 있다. 기도 시간을 알려주는 무에진 muezzin이 이 첨탑에서 신도들을 모스크로 불러모았다. 바그다드의 북쪽 도시인 사마라의 모스크에는 가파르고 좁은 경사로가 탑의 꼭대기까지 이어지는 나선형 첨탑이 있다. 이 첨탑은 건축물이라기보다는 기하학적으로 고안된 자연의 한 형태이자, 마치 진화 중인 살아 있는 유기체처럼 보인다. 그래서 이슬람 건축가뿐만 아니라 그리스 철학자들이 상상했을 법한 형태 같기도 하다.

수많은 모스크 중에서도 고대 페르시아의 도시 이스파한에 세워진 모스크가 가장 위대한 건축물로 꼽힌다. 마스제데 자메(금요일 모스크)라고 불리는 이 건축물은 투르크 셀주크를 상징하는 것으로 이슬람 건축에서는 혁명적이었다. 투르크 셀주크는 이슬람으로 개종하고 몇 년 후인 1000년 직후에 왕조를 세우고 이스파한을 중심지로 삼다.[8] 코르도바 모스크가 수많은 기둥들의 숲이라면, 이스파한 모스크는 거대하고 장식적인 아치형 벽감인 이완iwan 4개가 중앙 안마당을 둘러싸고 있는 탁 트인 공간이다. 장식적인 이완은 선지자의 메시지를 널리 퍼트리는 거대한 확성기인 동시에 신도들의 기도를 들어주는 수화기 같기도 하다. 이완의 아치 형태는 크테시폰 궁전의 거대한 아치에서 시작되었다고 할 수 있다. 알 만수르가 고대 페르시아의 장엄함을 상징하는 크테시폰 궁전을 보고, 원형의 도시 바그다드에도 그에 필적하는 건축물을 짓게 했던 것처럼, 셀주크족 역시 모스크를 통해서 그 지역에 자신들의 세력을 드러내고 싶어했다. 모스크의 안마당은 2층으로 된 연속적인 아치에 둘러싸여 있으며, 그 뒤의 구역들은 수많은 돔으로 마무리되었다. 마스제데 자메는 서유럽의 성당들처럼 오랜 기간에 걸쳐 지어졌기 때문에 정확한 건축 시기를 단정하기가 어렵다. 기독교 교회가 신성한 존재를 위한 집의 역할을 한다면, 모스크, 특히 반향실처럼 벽감이 가득한 이완이 있고, 넓은 정원이 딸린 형태의 모스크는 개방과 갈망의 건축이다.

이러한 개방의 정신은 과학과 학문의 새로운 시대를 뒷받침하는 지적인 호기심의 반영이기도 했다. 알 안달루스의 수도 코르도바는 8세기 초 아랍 군대가 이베리아 반도에 도착한 이후, 이슬람의 통치하에서 문화의 전성기를 누리던 곳이었다. 이슬람 지도자들은 기독교와 유대교 소수집단을 허

용했고, 철학과 학문을 열성적으로 옹호했으며, 게르만족에게 오랫동안 지배당했던 서유럽이 이슬람 세계에 의해서 촉발된 위대한 깨달음의 순간을 최초로 경험할 수 있도록 허락했다. 다마스쿠스, 카이로, 바그다드, 장안, 코르도바, 옛 서고트족의 수도인 톨레도, 세비야는 문학과 과학, 공예의 중심이 되었다.

그러나 약 8세기부터 10세기까지 이슬람의 학문과 과학이 가장 빛을 발하던 시기의 주요 도시는 바그다드였다. 수많은 학자들과 필경사들이 인도와 페르시아, 그리스에서 가져온 책들을 아랍어로 번역한 덕분에 고대의 지식이 되살아나고 보존되었다.[9] 기하학과 수학, 천문학과 의학 지식에 대한 갈증으로 과학계에서도 혁명이 일어났다. 실용적인 발명도 있었다. 8세기 중반 중국과의 전투에서 압바스 왕조가 승리한 덕분에, 중국인 포로의 제지기술을 전수받아 사마르칸트에 최초의 제지공장이 건설되었다.[10] 이제 새로운 생각을 손쉽게 기록하고, 더 간편하게 보관, 전달할 수 있었다.

10세기 중반 가장 위대한 아랍 학자들 중 한 명이 이라크의 바스라에서 태어났다. (서양에는 알하젠이라고 알려져 있는) 이븐 알하이삼은 인간의 눈과 시력을 연구하는 광학 분야에서 가장 위대한 발견을 했다.[11] 왜 달은 지평선 가까이에 있을수록 더 커 보일까? 몇 세기 동안 사람들은 그 이유가 지구의 대기 때문이라고 생각했다. 그러나 이븐 알하이삼은 그것을 정확히 심리학의 결과로 보았다. 하늘에 높이 떠 있는 달은 외떨어져 있어서 작아 보이고, 지평선 근처에 있는 달은 산이나 나무, 집과 비교가 되어 더 커 보이는 것이라고 말이다.

이븐 알하이삼의 가장 위대한 발견은 훨씬 더 단순했다. 우리는 실제로 사물을 어떻게 볼까? 사물의 이미지는 어떻게 그 사물에서 우리의 눈으로 전달될까? 그리스인들은 우리의 눈이 횃불과 같아서 빛을 내뿜으면 그것이 물체에 반사되어 다시 눈으로 들어온다고 완전히 잘못 알고 있었다. 이븐 알하이삼은 프톨레마이오스의 『광학Optica』(160) 이후로 가장 위대한 논문인 『광학의 서Kitāb al-Manāẓir』라는 책에서 그 반대로 사물이 내뿜는 광선이 사람의 눈에 들어오는 것이라고 썼다. 비록 눈이 이미지를 인식하고 그것을 의식으로 전달하는 과정에 대한 이해는 몇 세기 후에야 완성되었지만, 이븐 알하이삼의 발견은 서구 세계의 예술가들에게 심오한 영향을 주었다.

이런 과학적 발견을 배경으로 이슬람 예술도 함께 발전했다. 화려함을 향한 열정과 더불어 기하학적인 패턴과 캘리그라프 같은 명문에 깃들어 있는 통합의 이념이 유럽과 아시아 전역에서 만들어진 이미지를 집결시켰다.

그러나 이런 기하학을 향한 사랑은 결국 더욱 회화적인 스토리텔링의 욕망과 결합되었다. (스스로를 선지자 무함마드의 딸인 파티마의 후손이라고 주장한) 파티마 왕조는 처음에는 이프리키야(튀니지 해안 지역), 시칠리아, 시리아를, 이후 10세기 중반부터는 이집트의 중심부까지 북아프리카를 지배했다. 파티마 왕조의 카이로는 아랍 이슬람 세계의 중심이 되었고, 얼마 지나지 않아 그곳의 공방은 콘스탄티노플 공방과 경쟁하게 되었다. 우마이야와 압바스 왕조의 장식 이미지에서 보이던 엄밀한 기하학적 형태는 동물이나 사람의 모습으로 채워지기 시작했다. 옷감, 조각이 새겨진 나무 패널, 수정 물병 등 파티마 왕조의 공방에서 만드는 모든 특산품에 나타난 이 양식은 13세기에 이집트와 레반트 지역을 다스린 (투르크계 노예가 세운) 맘루크에도 받아들여졌다. 유리 제품과 법랑 세공품 그리고 유약을 바른 도자기 타일의 선명함과 반짝임은 비잔틴 장식의 화려함과 잘 어울렸다. 긴 나팔 모양으로 주둥이는 열려 있고 아래는 땅딸막하며 금색 바탕에 빨간색과 파란색으로 명문이 새겨진 모스크 램프는 맘루크 이집트와 시리아의 유리 공방에서 제작되었다. 램프에는 제작을 의뢰한 술탄이나 왕의 이름과 더불어 종종 『코란』에 나오는 아야트 알누르Ayat al-Nur, 즉 "빛의 구절"이 새겨지기도 했다. "신은 하늘과 땅의 빛이다. 그의 빛은 램프가 놓여 있는 벽감과 같고, 램프는 유리로 감싸여 있는데, 유리는 그 자체로 반짝이는 별과 같다."[12] 14세기 중반 술탄 하산을 위해서 만든 램프는 그때까지 제작된 램프들 중에서 가장 크기가 컸으며, 술탄이 카이로에 지은 거대한 모스크와 마드라사(madrasa, 이슬람교 교육 기관)를 밝히는 데에 사용되었다.

유약을 바른 도자기 타일 역시

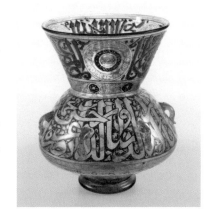

술탄 하산을 위한 모스크 램프. 약 1361년. 유리에 에나멜과 금박, 높이 38cm. 리스본, 굴벤키안 미술관.

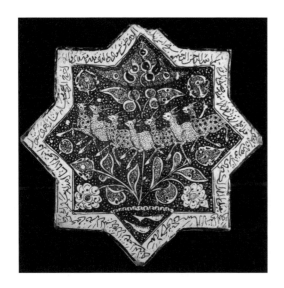

그 시각적인 효과가 어마어마했다. 종종 명문이 적히기도 했던 이 타일은 이슬람의 문자와 건축을 연결하는 역할을 했다. 타일은 이슬람과 페르시아에 채색 필사본의 시대가 오기 전, 사랑스러운 자연의 이미지를 보여주는 도구가 되기도 했다. 이를테면 이스파한 인근의 카샨이라는 페르시아 마을에서는 7마리의 가젤이 뛰어다니는 모습이 그려진 광택이 나는 커다란 별 모양 타일이 발견되었다. 그 가장자리에는 하느님을 칭송하는『코란』의 구절이 있었다. "이 목초

풀 뜯는 가젤 7마리가 그려진 카샨의 8각 타일. 약 1260-1270년. 광택 나는 프릿 도기, 30.1×31.2cm. 런던, 영국박물관.

지를 만드는 자 누구인가/그리고 거뭇한 그루터기로 만든 자 또한 누구인가."¹³ 밝고 생동감 있는 가젤의 모습은『천일야화 Alf laylah wa laylah』의 설화처럼 더 세속적인 소재를 반영한 것일 수 있다. 타일 표면의 광택은 유약을 바를 때에 더한 금속 성분 때문인데, 이런 공정을 개발한 이집트는 이슬람의 지배를 받기 전부터 러스터 도기lustre ware라는 이름의 도자기를 빚었다. 이렇게 화려하고 반짝이는 표면은 이슬람 장식의 완벽한 전형이 되었다. 이는 양식화된 쿠픽 체의 명문이나 타일, 건축에서 볼 수 있는 복잡하고 기하학적인 패턴만큼이나 장관이었다.

13세기 초반 페르시아와 이슬람 세계로 새로운 세력이 몰려왔다. 바로 위대한 전사 칭기즈 칸이 이끄는 동쪽의 유목민, 몽골이었다. 처음에 그들은 페르시아의 동부 도시들과 사마르칸트, 헤라트를 침략했다. 그리고 이후 1258년 칭기즈의 손자 훌라구는 바그다드의 방어를 뚫고 들어와 도시를 파괴하고 주민들을 무자비하게 살육했다. 그렇게 압바스 왕조는 막을 내리고 서아시아를 지배하던 아랍 세력이 종말을 고했다.

몽골 제국은 아시아 전역에서 세력을 키워갔다. 칭기즈의 또다른 손자인 쿠빌라이 칸은 1279년 남송 왕조를 물리치고 중국을 손에 넣어 원 왕조를 세웠다. 몽골은 키예프 공국에서는 킵차크한국, 중앙아시아에서는 차가

타이한국이라는 이름으로 그 지역을 지배했다. 바그다드가 함락된 이후 페르시아를 지배하던 몽골인은 일한국이라고 알려졌다.

몽골인들은 난폭함으로 명성을 떨쳤지만(그 시대의 누군가는 "그들은 와서 뿌리째 뽑고, 불태우고, 살육하고, 약탈하고, 떠났다"라고 썼다[14]), 그들의 등장으로 페르시아의 회화 이미지는 새로운 국면을 맞았다. 아랍인들이 고대 페르시아의 전통을 옛 지중해 세계의 궤도로 끌어들였다면, 일한국의 몽골족은 그 영향력을 다시 중앙아시아, 그리고 원 왕조가 지배하는 중국으로 돌려보냈다. 교역로가 재개되고, 그에 따라서 예술적인 영향력도 같이 이동하기 시작했다. 중국으로부터 용, 불사조, 연꽃, 구름 문양 등이 전해져 이슬람 예술의 일부가 되었다. 반대로 이슬람에서 중국 쪽으로는 직물, 카펫 그리고 페르시아에서는 파란 코발트 광석 등이 전해졌다. 중국은 이 광석을 유약으로 활용하여 가장 독창적인 자기 중 하나인 청화백자를 만들었다. 중국의 예술가들은 서아시아를 여행하면서 그들의 가장 오래된 미술 전통 중 하나인 시화첩을 널리 퍼트렸다. 16세기 페르시아의 역사가이자 궁정 사서인 두스트 무함마드는 시화첩의 서문에서 일한국의 아홉 번째 왕인 아부 사이드의 재임 기간인 14세기 초반에 페르시아 회화에서 "베일이 걷혔다"라고 썼다.[15]

시화첩들이 페르시아에 전해지자마자 일한국의 왕들은 페르시아의 시에 삽화를 의뢰하기 시작했다. 특히나 1010년경 시인 피르다우시가 쓴 위대한 페르시아의 장편 서사시, 『샤나메Shahnameh』, 일명 왕서王書가 의뢰 일순위였다.[16] 페르시아의 역사에 등장하는 전설 속 또는 실제 영웅의 연대기인 『샤나메』는 사산 왕조의 마지막 왕이 살해당하고 이슬람 시대가 도래하는 것으로 막을 내린다.

지금까지 남아 있는 『샤나메』의 초기 삽화본 중에서도 『대몽골 샤나메』는 페르시아 회화 고전기의 시작을 알리는 기념비적인 작품이다.[17] 이것은 일한국의 수도인 (오늘날의 아제르바이잔에 있는) 타브리즈에서 제작되었다. 지금은 여기저기 흩어졌지만 남아 있는 삽화를 보면 일한국 예술가들의 뛰어난 상상력을 엿볼 수 있다. 많은 그림들이 알렉산드로스 대왕의 페르시아 이름인 이스칸데르의 이야기를 담고 있다. 이를 통해서 페르시아의 몽골 지도자들이 과거의 영웅들 중에서도 가장 성공적인 외국인 침략자를

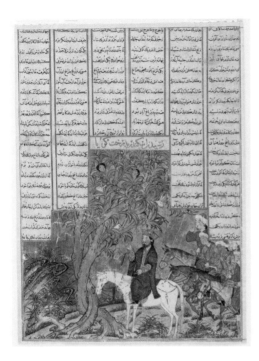

이스칸데르(알렉산드로스)와 말하는 나무,
『대몽골 샤나메』 중. 약 1330년. 종이에 잉크,
수채물감, 금, 40.8×30.1cm. 워싱턴, 프리어
미술관.

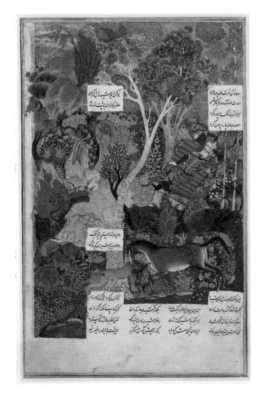

라흐시가 사자와 싸우는 도중 잠을 자는 루스탐.
선지자 무함마드를 위한 『샤나메』 필사본 중.
1515–1522년경. 종이에 물감, 31.5×20.7cm.
런던, 영국박물관.

유수프의 유혹, 비흐자드 작. 1488년. 종이에 불투명
안료, 30.5×21.5cm. 카이로 국립도서관.

엘리아와 누드 앗다르 왕자,
『함자나마』 중. 1564-1579년.
섬유에 불투명 수채물감,
81.4×61cm. 런던, 영국박물관.

찾고 있었으며, 다른 많은 제국의 건설자들 중에서도 알렉산드로스 대왕이 그들의 요구에 딱 들어맞았음을 알 수 있다. 『샤나메』에서 그의 세계 정복은 환상으로 가득 찬 위대한 여정으로 탈바꿈되었다. 그는 지구의 끝에서 말하는 나무와도 마주친다. 낮에 말하는 수컷 가지와 밤에 말하는 암컷 가지가 뒤엉킨 이 나무는 그에게 죽음이 임박했음을 경고하며 그의 정복 계획이 얼마나 헛된 것인지를 알려준다. "낯선 땅에서의 죽음/머지않아 찾아올 것이니, 왕관, 왕위, 왕좌/이 모든 것이 싫증나게 되도다." 이스칸데르가 마주치는 환상적인 바위와 풍경은 자연에 대한 새로운 관점이 되었고, 이는 페르시아 필사본 삽화의 전통적인 특징이었다. 이후 16세기 초 타브리즈에서 만들어진 필사본의 삽화에서, 영웅 루스탐은 환상적인 풍경 속에 잠이 들고 그 사이에 그의 말[馬] 라흐시가 사자를 죽인다. 배경에 있는 나무와 바위, 식물들도 모두 살아 있는 듯하다.

페르시아의 고전 회화는 비흐자드의 인물 표현에서 정점에 이르렀다. 비흐자드는 1500년 전후 수십 년간 헤라트에서 활동하다가 타브리즈에서 생을 마감한 화가로 그의 필사본 세밀화는 선명하고 매력적인 완벽한 세상을 창조했다. 비흐자드의 그림은 선지자 무함마드의 정복 정신을 내면을 향한 성찰의 여정으로 바꾼 신비로운 종파인 수피파가 이끄는 새로운 이슬람 세계의 비전을 보여준다. 비흐자드는 종종 수피파와 데르비시(극도의 금욕 생활을 하는 이슬람교 집단/역자)의 이미지를 그렸다. 또한 13세기의 수피파 시인 사디가 쓴 『부스탄Bustan』('과수원')처럼, 수피파 작가의 시에 삽화를 그렸다. 그중에서 『성서』의 요셉과 보디발의 아내에 해당하는 유수프와 줄라이카의 이야기를 담은 사디의 시에 그린 삽화가 있다. 줄라이카는 아름다운 유수프에게 욕정을 느끼고, 그를 유혹하기 위해서 7개의 잠긴 방이 있는 궁전을 짓고 그 방 안을 유수프와 자신이 사랑을 나누는 이미지로 장식했다. 비흐자드는 유수프가 덫에 걸린 것을 깨닫고 도망치려고 하는 순간, 줄라이카가 도망치는 그의 망토를 붙잡는 장면을 그렸다.

비흐자드와 함께 우리는 페르시아 회화의 새로운 시대에 접어들었다. 사파비 왕조의 통치하에 헤라트는 알 만수르의 바그다드보다 이탈리아 반도의 도시 국가들과 더 공통점이 많은 도시가 되었다. 앞으로도 보게 되겠지만, 서구와의 밀접한 관계는 위대한 이슬람 제국 중 하나인 오스만 제국

에서 명백히 드러났다. 아나톨리아를 중심으로 한 오스만 제국은 콘스탄티노플을 함락하고 맘루크 제국을 정복한 후에 그 세력이 정점에 달했다.

사파비와 오스만 왕조보다 더 부유한 왕조는 현재의 인도에 해당하는 히말라야 남부 평원에서 정권을 장악한 무슬림 왕조, 무굴이었다. 무굴 황제들은 부와 화려한 궁전으로 유명했으며 그중에서도 최고는 1550년대부터 거의 반세기를 집권한 아크바르였다. 정치적으로 그는 제국을 확장하고 강화했으며, 무역과 정복을 통해서 부를 쌓았다. 하지만 오래도록 남을 업적은 『함자나마*Hamzanama*』, 즉 "함자의 모험"으로 알려진 책의 제작을 의뢰한 것이었다. 『함자나마』의 삽화는 무굴 회화의 전통을 그대로 보여주었으며, 20년이 넘도록 황실 화실에서 제작되는 작품의 대다수를 차지했다.

『함자나마』의 제작은 환상적인 사업이었다. 『함자나마』는 자신의 조카인 선지자 무함마드를 대신해서 전투에 나섰던 것으로 명성이 자자한 페르시아의 영웅 아미르 함자의 업적에 관한 이야기집으로『샤나메』처럼 구전으로 전해지던 이야기들을 모았다.[18] 『함자나마』의 1,400장의 삽화는 무굴 황실의 인도인 화가들이 그렸으며, 그들에게는 2명의 페르시아인 감독이 있었다. 처음에는 사이드 알리, 그 다음에는 압둘사마드가 그 역할을 했으며, 둘 다 화려하고 장식적인 양식의 페르시아 미술을 인도로 가져와서 아크바르를 위해서 작업을 이어갔다. 『함자나마』 삽화 중에는 선지자 엘리아스 또는 엘리아가 바다에 빠진 무굴의 왕자 누르 앗다르를 구하는 장면이 있다. 그러나 진짜 중요한 것은 그들을 둘러싼 좁고 기다란 자연 풍경이다. 기다란 띠 모양의 장식 안에는 온갖 나무들로 빽빽한 숲과 거기에 앉아 있는 공작새, 뽐내며 바위 위를 걷는 물새와 그 틈에서 자라난 꽃, 하얀 잔물결이 이는 바다와 그 안을 뛰노는 수생 동물들로 가득하다. 이 삽화는 아마도 아크바르의 궁정 화가들 중에서 가장 뛰어났던 인도인 화가 바사완의 솜씨로 보이며, 그는 유럽의 유화를 아크바르의 궁정 회화에 적용한 것으로 유명한 인물이다.

『함자나마』 화가들의 위대한 업적과 이를 가능하게 한 아크바르의 긴밀한 관여에 대해서 역사가 아불 파즐 이븐 무바라크는 이렇게 썼다.

그토록 완벽한 화가들이 여기에 모였으니 그들의 작품은 세계적으로 유명

한 비흐자드의 작품이나 마법을 부리는 듯한 유럽의 작품에 버금갔다. 작품의 섬세함, 선의 명료함, 솜씨의 대담함, 거기에 다른 뛰어난 특색이 모두 완벽에 가까웠다. 그리고 무생물까지도 살아 움직일 듯이 보였다.[19]

독일과 영국의 상인뿐만 아니라 예수회 선교사들이 그림과 판화 삽화가 있는 책을 통해서 무굴의 예술가들에게 마법을 부리는 듯한 유럽의 회화를 전해주었다.[20]

그러나 무굴의 예술적 영감을 최대치로 보여주는 기념물은 그림이 아니라 아크바르의 손자인 샤자한 시대의 건축물이었다. 자무나 강 유역의 잘 정리된 정원의 넓은 대리석 단 위에, 샤자한은 열네 번째 아이를 낳고 몇 시간 만에 죽은 아내, 뭄타즈 마할을 위한 무덤을 만들었다. 강의 안개가 걷히면 새파란 하늘을 배경으로 시원한 대리석 단 위에 건물이 뿌연 유령처럼 모습을 드러낸다. 무덤 양쪽에는 대형 아치형 벽감인 이완이 있고, 질 좋은 하얀 대리석 이완에는 천국을 떠오르게 하는 『코란』의 명문이 새겨져 있다. 그러나 이 건축물의 이름인 타지마할은 "왕관의 궁전"이라는 뜻으로, 이 건물이 샤자한 자신과 그의 권력에 대한 기념물이기도 하다는 사실을 보여준다.[21] 그리고 실제로 샤자한은 그의 바람대로 타지마할에 묻혔고 그의 기념비 역시 뭄타즈 마할의 묘비 옆에 배치되었다. 지하 묘실에 있는 그의 무덤 명문에는 이런 글이 적혀 있다. "샤자한, 용맹한 왕이시여, 부디 그의 무덤이 영원히 번창하기를, 부디 그가 천국의 정원에 머무르기를!"[22]

우마이야 왕조와 압바스 왕조는 그들이 정복했던 비잔틴과 페르시아의 미술을 채택하여 새롭게 각색했으며, 건축에서는 여전히 고대 그리스 로마의 전통을 이어가고 있었다. 이렇게 최초의 이슬람 시대를 지배한 다양한 사고의 소용돌이는 16세기가 되자, 일련의 지역적인 양식이 되었다. 서아시아의 3대 초강대국, 무굴 인도, 사파비 페르시아, 오스만 튀르크에서는 각각 뚜렷이 구별되는 이미지 유형과 건축 양식이 나타났기 때문에, 가장 위대한 이슬람 건축물인 타지마할과 바위의 돔에서 어떤 뚜렷한 연관성을 찾기가 힘들다. 17세기에 만들어진 타지마할과 1,000여 년 전에 세워진 바위의 돔은 커다란 단 위에 돔형 건물이 지어졌고 『코란』의 명문이 새겨져 있다는 공통점이 있지만 그래도 양식은 확연히 다르다.

그렇다면 모든 건물, 물건, 이미지를 하나로 묶어서 우리가 '이슬람적'이라고 부를 수 있는 특징은 과연 무엇일까? 기하학과 캘리그라피가 공통적인 요소이기는 하지만 확실히 양식은 아니다. 무엇인가를 이슬람스럽게 만드는 것은 외형의 문제라기보다는 공통된 목적의 문제, 예술가들이 공유하는 공통된 지식의 문제라고 할 수 있다. 또한 끝없이 이어지는 무늬로 변형된 새로운 자연관도 이슬람 미술의 공통점이다. 물론 직접적인 관계를 찾아내는 것은 불가능하지만 채색 필사본이나 금속 공예 작품을 보면, 이슬람의 자연관은 서유럽 켈트족의 전통적 자연관과 놀라울 정도로 유사하다. 그러나 이슬람의 자연관에는 세계 속의 존재라는 새로운 감정, 자연의 일부로서 인간의 삶에 대한 새로운 감각이 있다. 알렉산드로스 대왕이 일군 헬레니즘 세계처럼 이슬람 세계 역시 조명을 받고 다른 세계와 연결되었지만, 그 규모는 알렉산드로스조차 상상할 수 없을 정도로 훨씬 거대했다.

10

침략자와 발명가

광활한 비잔틴 제국과 이슬람 제국이 보기에 서쪽 바다에 있는 조그맣고 습한 섬은 예술을 기대할 만한 땅은 아니었을 수도 있다. 그러나 로마 제국의 붕괴 이후 몇 세기 동안, 브리튼에는 기하학적인 패턴, 복잡하게 얽힌 동물 모티프의 정교한 금속 공예품, 채색 필사본과 석조 기념물 조각 등 자연 세계에 대한 놀랄 만큼 새로운 상상력이 등장했다.

(단 한 번도 로마 제국에 점령당한 적이 없는) 아일랜드에서 유지되던 켈트족의 전통, 즉 수도원에서 시작되고 번성했던 양식이 5세기 말부터 아일랜드 서쪽에 정착한 앵글족, 색슨족, 주트족 등의 게르만 부족 양식과 결합되었다. 이러한 양식의 혼합은 새로운 종교로 인해서 더욱 불이 붙었다. 597년 그레고리우스 교황이 보낸 브리튼 최초의 기독교 선교회는 캔터베리를 기점으로 로마 기독교 전통을 전파했다. 그리고 로마 기독교를 통해서 브리튼은 비잔틴 세계와 그 너머의 서아시아와도 접점을 가지게 되었다. 켈트족, 앵글로색슨족, 로마와 기독교 전통이 한데 뒤섞인 독특한 장식적 양식은 다시 유럽 본토로도 퍼지게 되었다.

새로운 양식의 전파 경로는 수도원의 필사실에서 제작되는 묵직한 채색 필사본이었다. 「마태복음」, 「마가복음」, 「누가복음」, 「요한복음」 같은 복음서에는 삽화가 많은 부분을 차지했다. 그것들 모두는 교회 의식에 사용된다는 실질적인 용도가 있었지만, 신성한 세계의 경이로움을 표현하는 수단이기도 했다. 화려한 장식의 복음서 대다수가 책의 시작을 알리는 "첫 구

절incipit"로 시작하는데, 바로 이 첫 단어가 찬양의 장엄한 이미지로 변모되었다. 영국 북동쪽 해안에 있는 린디스판 섬에서 제작된 복음서의 「요한복음」은 첫 구절의 'IN P'라는 글자를 포도나무 덩굴, 동물 형태, 다리가 셋 달린 회전 바퀴(켈트족의 트리스켈리온) 등이 뒤엉킨 세계의 축소판, 자연의 소용돌이로 표현했다. 심지어 알파벳에 그려져 있는 사람의 머리는 「요한복음」의 시작 부분에 선율

린디스판 복음서, 「요한복음」의 시작을 알리는 장식된 글자. 약 700년. 양피지, 약 36.5×27.5cm. 런던, 영국도서관.

을 덧붙여 읊조리는 것만 같다. "처음에 말씀이 있었다. 말씀은 신과 있었고, 말씀이 신이었다."

알려진 바와 같이 린디스판 복음서는 린디스판의 주교 이드프리스가 만들었다. 이런 책을 구상하고 그리고 쓰는 것은 엄청난 과업이었기 때문에 완성까지 몇 년이 걸렸을 것이다. 린디스판 복음서처럼 커다란 필사본은 장인들이 소규모 팀을 꾸려 공동으로 작업하는 경우가 보통이었지만, 이드프리스는 혼자서 작업했다. 이드프리스가 이렇게 작업에 몰두할 수 있었던 이유로는 린디스판이 고립된 지역이었다는 점이 한몫했을 것이다. 또한 끊임없이 변화하는 북해의 아름다운 경치가 그의 상상력을 자극했을 것이다. 이드프리스는 위대한 발명가였다. 그에게는 복음서 구상에 참고할 만한 도안들이 거의 없었기 때문에 어쩔 수 없는 선택이었다. 그는 흑연 펜촉을 이용해서 양피지에 밑그림을 그렸는데, 이는 이후에 연필이 되는 흑연 펜촉 그리고 철분염과 오배자(오배자 진딧물 때문에 오크 나무에 생긴 벌레집)로 만든 검은 잉크가 사용된 최초의 기록이었다. 그는 아주 다양한 안료를 사용했다. 붉은 연단, 인디고, 구리와 식초로 만든 취록, 비소를 성분으로 한 석웅황의 노란색, 이끼류나 바다 우렁이에서 추출한 보라색, 조개껍데기 가루를 이용한 흰색, 타고 남은 나무 조각처럼 탄소에서 얻은 검은색 등 무척 다채로웠다. 이드프리스는 이러한 안료를 거품 낸 달걀 흰자와 섞어서 펴 바

른 후에 말려서 고정시켰다.[1]

이런 화려하고 풍부한 색채의 복음서를 처음 본 수도사들에게는 책이 충격적이고 매일 경건한 의식에 사용하기에는 너무 강렬해 보였을 것이다. 5세기 그리스에서 만들어진 채색 버전의 「창세기」('코튼의 창세기')나 수십 년이 지나 시리아에서 제작된 또다른 「창세기」('빈 창세기')를 보면 예술가와 필사가가 이미지와 글자를 결합하기 위해서 어떻게 협업했는지를 알 수 있었다. 하지만 1세기 후에 아일랜드에서 만들어진 「켈스의 서」를 포함한 채색 필사본과 이드프리스의 복음서는 이미지와 글자의 결합이 훨씬 더 복잡하고 풍부해졌다. 초기 기독교 예술가들이 『성서』의 비시각적 특성을 로마 제국의 이미지를 빌려오는 것으로 해결했다면, 브리튼과 아일랜드에서는 글자 자체를 자연 세계에 대한 놀라운 상상력을 품은 이미지로 표현하는 방식으로 해결했다.

그런 상상력은 수도원을 앵글로색슨 왕국의 왕족과 전사들과 연결시켰다. 620년 동앵글리아의 왕 래드왈드가 죽자, 그의 시신을 나무 배에 안치하고 배 주변에 금과 석류석 세공품, 로마의 은, 돌로 만든 홀, 갑옷, 장식 방패, (야생 소의 뿔로 만들어 앵글로색슨족의 축제에서 에일이나 벌꿀술을 마실 때 사용한) 나선형 뿔잔 등을 둘렀다. (지금은 서턴 후 유적으로 알려진) 이러한 부장품은 래드왈드의 권력을 보여줄 뿐만 아니라 지중해부터 저 멀리 인도까지 이어진 유럽 전역의 무역 경로도 보여준다. 놀라울 정도로 정교한 버클과 잠금쇠에 사용된 석류석이 바로 인도에서 온 것이기 때문이다.

원래 가죽 동전 지갑에 붙어 있었던 금 잠금쇠에는 독수리처럼 생긴 새가 더 작은 새를 움켜쥐고 있고, 그들의 형태는 기하학적인 곡선으로 이루어져 있다. 양옆의 두 명의 전사는 늑대처럼 생긴 두 마리의 짐승을 잡고 있는데, 이 같은 "동물의 지배자" 모티프의 기원은 스키타이족 금속 공예품과 메소포타미아 인장의 초기 이미지로 거슬러올라갈 수 있다. 그러나 잠금쇠의 솜씨는 그런 초기 문화를 월등히 뛰어넘는다. 앵글로색슨족과 (로마 제국의 서쪽 가장자리인 라인 지역에서 살던 게르만 부족인) 프랑크족이 만든 버클, 잠금쇠, 무기 등은 금 줄, 칠보 석류석, 모자이크 유리로 끝없이 얽혀 있는 매듭이나 양식화된 동물과 사람의 형태를 표현했으며, 그 솜씨와

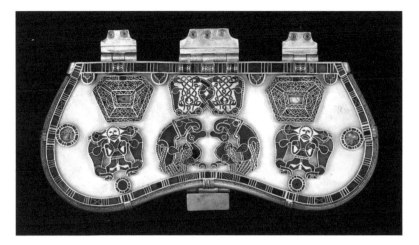

정밀도가 놀라울 정도였다. 이런 세공품을 소유한 사람들은 처음에는 다른 골동품 보석과 마찬가지로 그 경이로운 기술력에 놀랐겠지만, 보면 볼수록 탁월한 장식에 매료되었을 것이다.

그런 탁월함은 수도원과 왕궁이 있는 풍경 속에서 더욱 밝게 빛났다. 앵글로색슨족의 상상으로 탄생한 예술은 반짝이는 천국보다는 더 나은 날들에 대한 향수로 가득한 침울하고 위협적인 세상과 더 가까웠다. 이런 어두운 분위기는 고대 영어 서사시들 가운데 가장 길며 린디스판 복음서와 비슷한 시기에 쓰인 『베오울프*Beowulf*』에 그대로 드러난다. 베오울프가 괴물 그렌델을 물리치는 이야기는 장식적인 복음서나 금 세공인의 브로치처럼 복잡하게 뒤엉킨 세상에서 벌어졌다. 공포와 폭력이 아름다움과 장식품의 내밀한 정반대이듯이 어둠의 세계 반대편에는 늘 어슴푸레 빛나는 금과 은이 있었다.[2]

황야를 벗어나 안개 띠를 뚫고
신의 저주를 받은 그렌델이 탐욕스럽게 달려왔다.
베인족 사람들은 그들의 성채에서
먹잇감을 사냥하며 이리저리 배회했다.
흐릿한 구름 아래 그는 그것을 향해 움직였다.
그의 위에서 금으로 장식된 수직의 감시탑이
나타날 때까지.[3]

그런데도 풍경이 달라지고 있었다. 옛 로마의 건물들은 파손되었지만, 새로운 종교적 건축물, 즉 나무와 돌로 지은 수도원과 교회가 기독교가 전해지는 곳이라면 어디에서든 새롭게 등장했다. 새로운 종교가 정착하면서 기독교 이미지가 공개적으로 전시되는 일 또한 더 흔해졌다.

돌로 만들어진 십자가가 마치 고대의 선돌처럼 이곳저곳에 솟아올랐다. 8세기 중반에 앵글로색슨족의 노섬브리아(지금의 스코틀랜드) 왕국, 솔웨이 만의 북쪽 해안에 있는 교회 근처에 돌 십자가가 세워졌다. 이 십자가에는 『성서』의 장면이 새겨졌고 표면은 명문으로 뒤덮였다. 이를 시작으로 영국, 아일랜드, 이후에는 클론마크노이스와 모나스터보이스에까지 돌 십자가가 등장하기 시작했다.[4] 후네베르크 수녀는 높은 십자가를 보고 "매일 기도를 올리고 싶은 사람들의 편의를 위해서 색슨 민족의 귀족과 훌륭한 사람들의 땅 가운데 눈에 띄는 장소에 십자가를 세웠다"라고 기록했다.[5] 그것은 기도를 하는 사람들을 위한 것이었을 뿐만 아니라 공동체의 표식이기도 했고, 기억에 남을 인상적인 기념품이자 여행자들이 긴 항해를 끝내고 돌아왔을 때에 가장 먼저 볼 수 있는 표지이기도 했다.

(이후에 루스웰 십자가로 알려진) 노섬브리아 십자가의 양쪽 면에는 룬 문자로 된 명문이 새겨져 있다. 명문은 수도사이자 시인이 쓴 것으로 보이는 환상적인 시, "십자가의 꿈"에서 가져왔다. 10세기에 필사본에 최초로 기록된 이 시는 예수 그리스도가 못 박혀 죽은 십자가에 사용된 나무가 일인칭 시점으로 말을 하는 내용을 담고 있다.

> 그들은 나에게 시커먼 못을 박았다
> > 나에게는 아직도 그 깊은 상처가 훤히 보인다,
> 입을 쩍 벌린 증오의 못 자국.
> > 나는 차마 그들을 해하지 않았거늘
> 그들은 어찌 우리 둘 다 조롱하는가!
> > 나는 피로 흠뻑 젖었다
> 그 남자가 죽고 난 후
> > 그의 옆구리에서 뿜어져 나온 피로.[6]

나무가 스스로 목소리를 내서 희생과 살인에 대한 끔찍한 이야기를 털어놓는다. 십자가가 된 나무는 평범한 사람들의 대리인으로, 예수가 골고타 언덕을 올라갈 때 십자가를 대신 짊어졌다는 복음서의 등장인물인 구레네의 시몬에 맞먹는 역할이다.[7]

십자가의 패널에는 예수가 위엄 있는 모습으로 두 동물 위에 서 있다. 세월에 닳고 해져서 정확히 어떤 동물인지 분간하기는 힘들지만 아마도 수달일 것이다(성 커스버트가 밤에 바닷가에서 기도를 올리자 친절한 수달들이 그의 발을 따뜻하게 데워주고 말려주었다는 이야기가 있다). 그리고 수달들은 예수에 대한 존경의 상징으로 두 발을 교차하고 있다.[8] 그리고 패널 옆에는 룬 문자로 "짐승들과 용들이 사막에서 세상의 구세주를 알아보다"라고 적혀 있는데, 이는 예수가 사막에서 단식을 하는 동안 동물들이 그의 신성함을 알아보았다는 이야기를 인용한 것이다.[9] 또다른 조각에는 최초로 수도원을 세운 은둔자 바울과 안토니우스, 기독교 전설에서 동굴에서 사는 은둔자였던 막달라 마리아가 새겨져 있어서 예수의 금욕주의와 고행을 떠올리게 한다.[10] 십자가와 조각된 인물들의 형태는 그 기원을 로마로 볼 수도 있겠지만, 종교적 상상력은 아일랜드에서 온 켈트 기독교에 더 가까웠다. 루스웰 십자가는 그 두 전통을 결합한다. 두 동물 사이에 있는 예수의 조각은 인간과 다른 동물 간의 대립을 보여주는 "동물의 지배자" 이미지를 화합과 구원의 이미지로 변형시켰다.

브리튼에는 로마의 영향력이 여전히 강하게 남아 있었다. 한때 강력했던 로마 제국의 기억이 허물어져가는 기념비 속에 담겨 있었다. 단편적으로

만 남아 있는, 8-9세기 작자 미상의 고대 영시, "폐허"는 로마의 유적들을 보고 느낀 인상을 수메르 도시 애가의 우울한 어조로 기록하고 있다.

> 화려한 궁전과 사이사이 물이 흐르는 수많은 홀이 있었다. 높이 솟은 박공 지붕이 한둘이 아니었다. 떠들썩한 군인들의 목소리가 시끄러웠다. 삶의 기쁨으로 가득 찬 연회장이 넘쳐났다. 거스를 수 없는 운명에 모든 것이 산산조각 날 때까지는.[11]

그렇게 화려한 궁전이 무너져 사라질 수 있다면, 화려한 채색 필사본과 장식이 있는 수도원과 공들여 만든 교회 건축물은 어떨까? 천국의 영원한 영광을 증명하듯이 끝까지 살아남을까? 아니면 그것들 역시 언젠가 폐허가 될까?

그러나 걱정했던 일은 앵글족, 색슨족, 주트족이 기대했던 것보다 빨리 벌어졌다. 용머리를 단 기다란 배가 스칸디나비아에서 브리튼 해변에 도착하자 사람들은 겁에 질렸다. 린디스판의 수도사들은 793년 갑작스레 바이킹의 공격을 받았다. 수도원은 약탈당했고 종교인들은 지독한 불안감에 이드프리스 복음서를 포함해서 값비싼 보물들을 챙길 수 있는 대로 챙겨서 도망쳤다.

바이킹의 배와 검을 장식한 정교한 조각과 금속 가공품은 그들이 결코 평화로운 자들이 아님을 보여주었다. 다만 뱃머리와 검 손잡이, 버클을 장식한 양식은 린디스판 사람들에게 완전히 생소하지는 않았을 것이다. 어쨌든 앵글로색슨족은 3세기 전에 이곳에 정착한 북부 게르만족과 스칸디나비아 사람들이었다. 그들 역시 대담한 동물 장식과 복잡하게 얽힌 무늬에 똑같이 깊은 인상을 받았다. 한쪽에는 당당하게 걸어가는 짐승이, 다른 한쪽에는 정교하고 화려한 새가 새겨져 있으며, 또 위에는 볏이 달린 작은 동물 형상이 붙어 있는 청동 풍향계는 원래 바이킹의 뱃머리에 달려 있었다. 가장자리 구멍에 붙어 있는 긴 끈은 바람의 세기와 방향을 보여주는 것으로, 동물을 둘러싸고 있는 나뭇잎과 피어오르는 뿔피리 소리를 재현하고 있었다. 바이킹은 배의 양옆과 돛대에 금박을 입히고 채색한 동물들로 장식했기 때

문에 배가 마치 살아 있는 생물처럼 보였을 것이다. 『베오울프』의 시인은 "마치 한 마리의 새처럼 파도 위에 떠 있는 배가 바람을 타고 앞으로 밀려왔다"라고 썼다. 청동 장식은 『베오울프』의 배경이 된 스칸디나비아에서 온 것이었지만, 앵글로색슨 왕의 부장품들 사이에서 발견되었다고 해도 놀랄 일은 아니었다.

린디스판 복음서, 서턴 후 잠금쇠, 그리고 브리튼과 아일랜드의 돌 십자가 모두 각기 다른 방식으로 과거의 양식을 부활시킨 것이었다. 반쯤 숨겨져 있던 과거가 재발견되어 새롭게 등장한 셈이다.

돌 십자가에서는 로마 조각상의 인체 조각이 재현되었고, 채색 필사본과 금속 세공품에서는 앵글로색슨 예술가들이 게르만, 켈트, 지중해의 상상력에 의존했다. 로마 제국의 오래된 이미지는 브리튼 섬에서, 그리고 지중해 남부 이탈리아와 스페인에서 결코 사라지지 않았다. 하지만 의외로 로마의 부흥이 가장 활발하게 일어난 곳은 그보다 더 북쪽으로, 로마의 잔재가 오히려 가장 적게 남아 있던 곳인 프랑크 왕국의 샤를마뉴 궁정이었다.[12]

샤를마뉴는 자신의 기본 계획을 라틴어로 레노바티오 임페리 로마노룸 renovatio imperii Romanorum, 즉 로마 제국의 부활이라고 정하고 800년 크리스마스 날에 로마에서 대관식을 열었다. 그는 이후 서로마 제국을 계승하면서 기독교를 받아들인 카롤링거 제국의 유일한 지배자로서 최초의 신성 로마 황제로 불렸다. 그는 로마 제국의 부활을 위해서 법을 제정하고 개혁을 실시했다. 그가 세운 원대한 계획에는 단순히 로마 제국의 붕괴 이후 갈리아인을 지배한 프랑크 왕국을 기독교화하는 것뿐만 아니라 고대의 문서를 복원하고 글쓰기를 장려함으로써 사람들을 교육시키는 것도 포함되었다. 비록 샤를마뉴 본인은 글 읽는 법을 전혀 배우지 못했지만 말이다. 그는 베개 밑에 늘 메모장과 공책을 넣어놓았다. "하지만 무척이나 열심히 노력했음에도 너무 늦게 시작한 터라 진전이 없었다"고 전기 작가 아인하르트는 전한다. 그렇지만 그는 라틴어를 유창하게 말할 줄 알았고 그리스어도 읽을 줄 알았다. 고대 그리스, 로마 세계가 그에게 열려 있었다.

"레노바티오"는 신중하게 선택된 단어였다. 그것은 476년 서로마 제국

팔라틴 예배당, 아헨.
약 800년.

이 게르만족에게 패배하면서 단절된 영광스러운 기독교의 부활이었으며, 이는 샤를마뉴가 즉위하기 한 세기 전에 지중해를 침략한 아랍 무슬림 때문에 더욱 절박해졌다. 알 만수르가 바그다드에 기반을 마련한 지 얼마 지나지 않은 794년, 샤를마뉴는 바그다드에서 서쪽으로 4,800킬로미터 떨어진 옛 로마의 도시, 아헨에 궁전을 짓기로 결정했다. 또한 그는 북부 유럽에 기독교 신앙을 위한 새로운 거점을 만들었고, 이곳은 이후 500년 넘게 기독교의 중심지가 되었다. 아인하르트는 이렇게 썼다. "자신의 노력과 수고로 로마라는 도시가 예전의 자랑스러운 지위를 되찾는 것, 샤를마뉴에게는 이보다 더 중요한 것은 없었다."[13]

팔라틴 예배당은 아헨에 있는 샤를마뉴의 왕궁 건물들 중에서 유일하게 보존된 곳으로 산 비탈레 성당을 본떠서 건설되었다. 샤를마뉴는 로마에서 대관식을 치르고 돌아오는 길에 서유럽 로마 제국의 마지막 거점인 라벤나의 산 비탈레 성당을 보고 가장 인상적인 로마 기독교 건축물이라고 생각했다. 유럽 북부에서는 그런 건물이 놀랄 만한 광경이었을 것이다. 사람들은 목조 건축물이 로마 시대의 석조 건축물에 비해서 내구성이 비교도 되지 않는다는 사실을 알고 있었다. 목조 건물은 오래가지 못했다. 썩거나 불타거나 쉽게 무너졌다. 샤를마뉴의 석조 예배당은 그 견고함과 영구성으로 과거의 로마에서부터 카롤링거 왕조까지 이어지는 견고한 획을 그었다. 2층 높이로 세워진 예배당에는 8각형 돔이 올려졌고 2층 회랑에는 (처음에는 원래 나무로 만든) 샤를마뉴의 간소한 대리석 왕좌가 놓여 있다. 내부는 벽은 더 두껍고 창은 더 작아서 라벤나의 성당보다 덜 화려할지도 모른다. 그들에게는 북부 유럽의 부족한 햇빛을 건물 안으로 들이는 것보다는 건물 안의 온기를 유지하는 것이 더 중요했기 때문이다. 그러나 여전히 팔

라틴 예배당은 실제 사용된 재료에서부터 로마 남부 건축을 많이 닮아 있었다. 건물을 지을 때부터 로마와 라벤나에서 가져온 석재와 기둥이 이용되었고 (이후에 소실되었지만) 건물 밖에는 라벤나에서 가져온 금박을 입힌 청동 기마상이 설치되었다.[14] 로마에서 가장 오래되고 중요한 교회인 산 조반니 인 라테라노 대성당의 바깥에는 기마상이 있었고, 당시에는 그 기마상의 주인공이 샤를마뉴의 위대한 선구자이자 최초의 기독교 황제인 콘스탄티누스로 알려졌다. 샤를마뉴는 팔라틴 예배당 2층 창문을 통해서 기마상을 내려다보면서 자신도 콘스탄티누스 같은 권력을 가졌다고 생각했을지도 모른다.[15] (사실 라테라노 외부의 기마상은 기독교를 박해한 황제 마르쿠스 아우렐리우스의 조각이었고, 아헨에서 샤를마뉴가 내려다보던 기마상은 아마도 라벤나에서 가져온 동고트 왕 테오도리쿠스의 조각이었을 것이다.)

샤를마뉴는 자신의 "레노바티오" 계획을 실행하기 위해서 스페인, 롬바르디아, 브리튼 등 이곳저곳에서 학자들을 불러모았다. 그는 앨퀸이라는 요크 출신의 학자를 개인 교사로 두고, 그에게서 브리튼과 아일랜드의 수도원에서 전해져 내려오던 고전 수업을 받았다. 아인하르트에 따르면, 앨퀸은 "어디에서든 가장 학식 있는 사람"이었고, 베르길리우스와 오비디우스 같은 라틴 문학 작가에 능통했지만 종교적 저작에도 몰두했다.[16] 앨퀸의 가르침의 결과, 그리고 카롤링거 왕실 학교가 세워진 결과, 새로운 철학이나 과학보다는 고대 로마의 지식이 다시 부활하게 되었다. 이런 보존 정신은 콜룸바누스 같은 아일랜드 선교사, 프랑크 제국에 기독교의 토대를 마련한 보니페이스 같은 브리튼 출신 앵글로색슨족 선교사, 7세기 (현재의 룩셈부르크에 위치하며 이후 필경실로 유명해진) 에히터나흐 수도원을 설립한 노섬브리아 출신의 수도사 윌리브로드 등에 의해서 유럽 대륙으로 전해졌다. 프랑스 뤽쇠유 수도원과 스위스의 보비오 수도원, 장크트갈렌 수도원 역시 고대 필사본을 보존하고 복제하는 데에 열심이었던 곳으로 유명했다.

샤를마뉴는 에히터나흐의 필경실에서 영감을 받아 고전 복원에 더욱 열을 올렸다. 아헨에 세워진 새 필경실에서 사람들은 앨퀸이 직접 구상한 것으로 보이는 가독성 좋은 카롤링거 서체로 라틴어와 그리스어 고서를 베끼고 보존했다. 로마인들이 그리스 조각상을 대리석 복제품의 형식으로 보존

로르슈 복음서의
앞표지. 약 810년.
나무 틀 안에 코끼리
상아 부조,
37×26.3cm. 런던,
빅토리아 앤드 알버트
박물관.

했던 것처럼, 학자들은 로마의 문학작품을 연구하고, 복제하고, 필사본으로 남겨 보존했다.

샤를마뉴의 왕실 공방에서 만든 가장 세련된 작품으로는 (처음 복음서를 제작한 독일 남서부의 수도원 이름을 딴) 로르슈 복음서의 상아 조각 표지가 있다. 눈을 크게 뜬 성모 마리아는 긴 손가락으로 진지한 표정의 아들을, 예수는 책을 들고 있는 사람을 가리키고 있다. 한편 세례 요한과 예언자 스가랴는 묵직하게 땋은 머리를 길게 늘어뜨리고 행복한 표정을 짓고 있다. 그들이 걸친 옷은 깊은 부조로 조각되었으며 늘어진 천의 표현이 예전 그리스와 로마 조각상의 옷 표현과 닮아 있다. 이 상아로 만든 책표지는 수백 년 전 콘스탄티노플에서 활동했던 예술가의 양식으로 제작되었을지도 모른다. 하지만 그 "예스러운 느낌" 때문에 표지가 더욱 최신의 것으로 보인다. 왜냐하면 샤를마뉴의 "레노바티오" 정신에 충실한 작품이기 때문이다. 위쪽 패널의 메달리온 안에 있는 수염 없는 예수의 이미지, 그리고 그 메달리온을 떠받들고 있는 천사들의 코 모양 역시 너무나 예스럽다.

카롤링거 예술가들은 이런 이미지들을 통해서 샤를마뉴의 기독교적 레노바티오의 시각적인 형태를 창작했고, 비기독교 세상에 새롭고 역동적인 정신을 소개했다.

이런 역동성은 이드프리스 복음서에 그려진 선, 그가 금속 펜촉으로 그린 선의 형태로 거슬러올라간다. 드로잉은 종종 상상력을 직접적으로 각인해야 할 때, 새로운 아이디어가 신속한 표현법을 필요로 할 때, 즉 급변하는 변화의 순간에 나타난다. 하지만 이드프리스는 드로잉을 전체적인 구상의 일부로서만 사용했다. 아무런 장식이 없는 최초의 라인 드로잉은 9세기에 카롤링거 채색 필사본의 중심지였던 랭스 근교의 베네딕트 수도원에서 제작한 「시편」에 처음으로 등장했다. 초기 로마 필사본을 잘 아는 예술가들은 소규모로 모여서 같이 작품을 만들었다. 또 가시덤불 껍질을 물과 백포

도주에 녹여서 만든 잉크(본문은 더 진한 색을 내기 위해서 황산을 추가한 잉크를 사용한다)를 이용하여 점점 더 굵은 선을 쌓아가며 이미지를 완성했다. (나중에 붙은 이름이지만) 「위트레흐트 시편집」은 생생한 드로잉과 시 구절이 서로 경계 없이 뒤얽힌 배치, 글자가 가장자리 경계 밖으로 튀어나오는 점, 『구약성서』 속 모든 아이디어와 이미지를 세세하게 삽화로 표현한 점, 그리고 일상생활과 관련된 그림도 나온다는 점에서 무척이나 독특한 작품이다. 그 그림들을 보다 보면 마치 상상력 풍부한 9세기 독자의 마음속을 그리고 책에 적힌 글을 보고 떠오른 심상을 들여다보는 것만 같다. 각각의 이미지는 본문과 철저하게 대응한다. 「시편」 103편에서 우리는 신이 "바

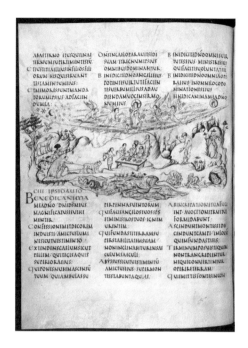

람의 날개를 단 채" 걷고, "천국의 새들"이 나뭇가지에 앉아 노래를 부르며, 높은 언덕에는 야생 염소가 있고, 어린 사자들은 먹잇감을 쫓으며 으르렁거리고, 바다 용인 레비아탄은 바다에서 놀고 있는 장면을 볼 수 있다.

　드로잉 양식은 획일적이지 않았다. 오히려 적어도 5명의 서로 다른 예술가들의 손을 거친 그림이라는 느낌이 든다. 활기 넘치고 세밀한 「위트레흐트 시편집」의 그림은 격식을 차린 고전주의 필사본이나 카롤링거 왕실에서 만든 상아 조각, 이드프리스의 미로처럼 장식적인 머리글자 등과 전혀 달랐다. 이것은 로마 회화의 회상이었다. 「위트레흐트 시편집」의 예술가들은 이 옛 기억에 생생함과 활력을 주입하여, 이후 수세기 동안 예술가들의 길잡이가 된 드로잉 책을 완성시켰다.

　카롤링거 예술가들의 재발견은 랭스와 메스 그리고 앨퀸이 수도원장으로 있었던 투르의 필사본 공방 등지에서 다음 세기까지도 계속되었다. 카롤링거 왕조의 권력이 작센에 근거지를 둔 샤를마뉴 왕정의 후계자인 오토 왕조로 옮겨갔음에도 필사본은 꾸준히 제작되었다. 당시 가장 주된 채색 필사본 공방은 보덴 호수의 섬 수도원인 라이헤나우, 트리어 그리고 로르슈에 있었다. 이때부터 이미지 사이에 여백을 크게 주는 새로운 미적 감각

그레고리오 교황의
편지. 약 983년.
트리어 시립 도서관.

이 생겨났다. 린디스판 복음서 같은 초기 필사본은 세세한 묘사로 가득 했으나, 이제 여백은 더 이상 두려 워하거나 채워넣어야 할 틈이 아니 었다.

오토 왕조의 트리어에서 제작 된 성 그레고리오 대제의 서간집 필 사본의 한 삽화는 교황인 그레고리 오가 성서대 옆에 앉아 커튼 뒤에 숨어 있는 서기관에게 「에스겔서」에 대해서 비평하는 장면을 보여준다.

그레고리오는 입을 다물고 서기관에게 커튼 틈으로 하얀 비둘기를 내다보 라고 재촉하고, 성령의 형태로 기독교의 신성함을 상징하는 비둘기는 교황 의 어깨에 걸터앉아 그의 입 안으로 신의 말씀을 불어넣는다. 납작하게 표 현된 인물과 풍성한 장식, 선명한 선, 미묘한 색의 변화, 로마 건축 양식 등 에 익숙한 독자들은 이 새로운 필사본에서 명료함과 공간감을 느꼈을 것이 다. 극도로 세련된 로르슈 복음서조차도 이 트리어 필사본에 비하면 약간 뒤떨어져 보였다.[17]

이름은 모르지만 이 필사본을 그린 예술가는 굳이 로마의 건축물을 보 러 직접 갈 필요가 없었다. 본인이 태어난 곳에서도 충분히 로마의 건축 양 식을 감상할 수 있었다. 콘스탄티누스가 트리어에서 지내는 동안 원형 경기 장, 목욕탕, 정교한 문, 바실리카를 지었기 때문에 이곳은 북유럽에서도 인 상적인 로마 건축물로 유명한 곳이었다.[18] 그렇기 때문에 필사본 예술가는 기독교의 구원이라는 새로운 지식에 비추어 수도원 도서관에 있는 필사본 뿐만 아니라, 아치로 된 건축물, 아칸서스 나뭇잎으로 기둥머리가 장식된 고대 그리스와 로마의 기둥 등을 보았을 것이다.

조각가들 역시 공간을 조각하기 시작했다. 앵글로색슨족이 복잡하게 얽힌 금속 공예품으로 강렬함을 선보이던 시기가 지나고, 오토 왕조의 주 요 도시인 힐데스하임 교회의 청동 문에는 아담과 이브의 부조가 등장했 다. 야외에 서 있는 두 사람 주위에는 과도하게 큰 식물과 드문드문 건축적

요소들이 있을 뿐 텅 비어 있다. 반드시 필요한 요소만 남긴 아담과 이브의 유혹의 장면은 로마의 부조 조각을 능가한다. 그러나 앵글로색슨족의 채색 필사본과 금속 공예품에서 그랬던 것처럼 좁은 공간에 많은 것을 채워 넣으려는 욕구가 군데군데 드러나기도 한다. 힐데스하임의 청동 문은 11세기 초 그 지역의 주교, 베른바르트가 제작을 의뢰했다. 열성적인 로마 조각 수집가였던 베른바르트는 자신의 고향에도 500여 년 전의 작품인 로마 산타 사비나 성당 문만큼 웅장한 것을 만들고 싶어했다. 베른바르트의 의뢰를 받은 이름 모를 조각가는 돌 벽을 배경으로 두 명의 도둑들 사이에서 십자가 형을 받는 예수를 등장시켜서 십자가에 못 박힌 예수가 조롱당하는 장면을 연출함으로써 산타 사비나 성당의 십자가에 못 박힌 예수를 뛰어넘는다. 그리고 인물을 얇게 표현하여 실제 공간과 같은 느낌을 강조했다. 베른바르트의 문은 왼쪽에 있는 『구약성서』 장면과 오른쪽에 있는 『신약성서』 장면을 시각적으로 연결을 지어 내러티브에 깊이를 부여한다. 이브가 돌이킬 수 없는 사태를 초래할 열매를 딴 나무는 오른쪽 십자가의 수직적 형태를 그대로 닮아 있어서 "십자가의 꿈"이라는 이야기의 말하는 나무를 떠오르게 한다.

샤를마뉴 시대에 시작된 전통의 부활 덕분에 200년이 넘는 시간 동안 과거 로마 세계, 이를테면 티투스의 개선문 명문이나 로마 초상 조각 등을 연상시키는 단순명쾌하고 명확한 이미지들이 제작되었다. 카롤링거 레노바티오의 명확한 형태는 린디스판 복음서의 복잡한 켈트족 장식이나 앵글로색슨 잉글랜드의 모든 이미지를 관통하는 미스터리한 마법과는 확실히 구분되는 것이었다.

수도사 앨퀸의 가르침에 부분적으로 영향을 받은 카롤링거 레노바티오는 매력적인 필사본의 형태로 브리튼으로 되돌아갔다. 1000년 무렵 명성이 자자하던 「위트레흐트 시편집」은 캔터베리로 옮겨졌고, 그것을 원본으로 삼은 「할리 시편집」은 처음 만들 때부터 원작을 부분적으로 그대로 베꼈다. 앵글로색슨 필경사들은 단순한 라인 드로잉에 마음을 빼앗겼고, 「시편」의 텍스트 위나 아래에 이미지가 함께 배치되는 형식을 포함해서 「위트레흐트 시편집」을 그대로 모방하기 위해 최선을 다했다. 이러한 포맷을 이용한 책들 중에는 「창세기」와 「출애굽기」, 다니엘과 예수 그리고 사탄의 이야기를

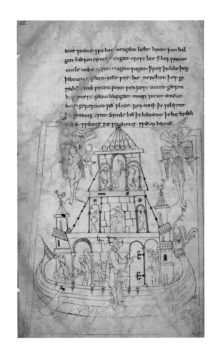

캐드먼 필사본 중
"노아의 방주 승선",
유니우스 필사본 11,
p.66. 약
32.4×20.3cm.
옥스퍼드 대학교
보들리언 도서관.

기반으로 한 시집이 있었고, 거기에 삽화로 이용된 일련의 드로잉들 중에는 「위트레흐트 시편집」에서 그대로 따온 것들도 있었다.[19] 사람들은 노아의 방주를 바이킹의 긴 배 모양으로 상상했으며, 배 위에는 고전 양식으로 급하게 지은 교회와 풍향계까지 구비했다.[20] 승천하는 예수는 축복기도의 자세로 배의 문을 닫는다. 노아의 아내는 이렇게 시끄러운 동물들과 함께 여행하는 것이 내키지 않는 듯 승선을 주저하고, 아들 중 한 명의 손에 이끌려 배에 오른다. 「할리 시편집」의 드로잉은 「위트레흐트 시편집」에 비해서 완성도는 떨어지지만 시의 내용이 연상되는 장면을 그린 덕분에 생동감이 넘치며, 시 자체는 노섬브리아의 앵글로색슨족 시인 캐드먼이 쓴 것으로 전해진다. 고대 이집트가 단어와 이미지를 직접적으로 결합시켰던 이후로 이런 적은 처음이었다. 마치 글과 드로잉이 같은 창조적 행위의 서로 다른 측면인 듯했다.

뱀, 두개골, 선돌

1만 년 전, 최초로 아메리카에 도착한 인간들에게 그들이 지나온 풍경은 마치 지상낙원처럼 보였을 것이다. 추운 북쪽 땅에서부터 남쪽의 열대우림과 산으로 이동해갈수록 자연 경관은 점점 더 강렬해졌으리라. 정착해서 장식품을 조각하기 시작하면서 그들이 만드는 이미지에 가장 먼저 영감을 준 것은 바로 그들을 둘러싼 풍부하고 다양한 자연 세계였다.

자연에는 놀랄 만한 것들이 많았지만, 굉장히 긴 에메랄드 색 꼬리 깃털을 가진 새만큼 진귀한 것은 없었다. 케찰이라는 새는 중앙아메리카와 남아메리카의 숲에 사는 가장 희귀하고 화려한 새였다. 초기 정착민들에게 이 새는 바다에서 불어오는 바람과 언덕에 내리는 비와 관련이 있는 굉장히 상징적인 동물이었다. 이런 관련성은 초기 정착민들의 상상력을 자극했고, 그들은 케찰과 구불구불한 뱀을 결합하여 깃털 달린 뱀, 즉 케찰코아틀Quetzalcoatl이라고 알려진 무시무시한 신을 만들어냈다. 케찰코아틀은 세상을 지배하고, 세상의 기원을 상징하며, 창조 신화에 따르면 청록색 깃털에 둘러싸여 어두운 물속에서도 빛을 내는 존재로 알려져 있다.[1]

케찰코아틀은 어떤 형태로 표현되든 고대 아메리카 문명을 관통하는 위대한 연속성의

케찰, 샤를 데살린 도르비니, 『자연사 사전』 vol.1, 파리 1849년, 5b판.

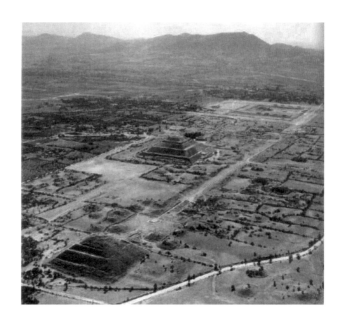

상징이다. 고대 아메리카는 메소아메리카로도 알려져 있는데, 최초의 문명인 올메크에서부터 2,000년 이상 후의 위대한 마지막 문명인 아즈텍까지를 아우른다. 그 연속성은 공통된 신을 섬기고, 고대 이집트의 초기 문명이 그랬던 것처럼 조각이나 그림 속 이미지가 크게 변하지 않고 유지되었기 때문에 가능한 것이었다.

열대우림 깊숙한 곳에 있던 케찰코아틀은 메소아메리카 최초의 대도시에 등장했다. 올메크의 중심지인 북쪽 고원지대에 자리한 테오티우아칸은 전성기였던 450년경에는 인구가 10만 명이 넘는, 지구에서 가장 큰 도시 중 하나였다.[2] 아메리카에는 다른 전례가 없었기 때문에, 이 도시를 건설하고 중심부에 돌로 거대한 피라미드를 세운 사람들은 자연 그 자체의 웅장함을 모델로 삼았다.[3]

태양의 피라미드는 고대 도시에 닦아놓은 넓은 중앙 대로의 중간쯤에 서 있다. 더 멀리 아래로 내려가면 규모가 작은 달의 피라미드가 광장을 내려다보고 있다. 꼭대기가 평평한 피라미드의 정상에 서면 한낮의 뜨거운 아지랑이 사이로 테오티우아칸의 도시 지형이 한눈에 내려다보인다. 밝게 채색된 건물과 거리, 저 멀리까지 뻗어 있는 각종 시설물들이 격자무늬 직선에 따라 정비가 되어 있어서 마치 도시가 끝없이 확장되는 것만 같은 느낌을 준다. 이 역시 위대한 자연에서 영감을 받은 것일 수도 있지만, 그보다는

인간의 기발한 독창성이 만들어낸 경이로
운 업적이었다. 또한 아직 금속이 등장하
지 않은 석기 시대 문화의 산물이라는 점
에서 더욱 놀랍기만 하다. 테오티우아칸
은 주로 근처 광산에서 채굴한 단단하고
검은 화산암, 즉 흑요석으로 부를 축적했
다. 그리고 이 흑요석을 이용하여 도끼부
터 귓불 장식까지 일상생활에 필요한 물
건이나 도구를 만들었다.

깃털 달린 뱀의
피라미드,
테오티우아칸.

 흑요석은 태양의 피라미드와 거의 같은 시기에 세워진 세 번째 피라미
드 장식에도 이용되었다. 피라미드 옆면에는 깃털 달린 목걸이를 하고 으르
렁거리는 뱀의 머리가 부조나 조각상으로 표현되어 있는데, 이것이 바로 깃
털 달린 뱀, 케찰코아틀이다. 또한 케찰코아틀 사이에 이상하게 각진 얼굴
에 송곳니를 드러내고 있는 것이 있는데, 이것은 불의 뱀, 슈코아틀Xiuhcoatl
이다. 슈코아틀은 전투에 참가하는 불의 뱀으로, 등에는 위협적인 악어 모
양의 머리 장식이 있다.[4] 무시무시한 얼굴을 한 뱀-괴물은 피라미드 정상에
놓인 인간 제물을 탐내는 굶주린 모습으로 등장한다. 그리고 희생자들의
시신은 마치 케찰코아틀에게 잡아먹힌 것처럼, 피라미드 주변에 묻혔다.

 인간을 제물로 바치는 의식은 광활한 우주를 향해 뻗어 있는 무대 위
에서 진행되었다. 태양의 피라미드와 주변 도시는 1년에 2번 태양이 세로
콜로라도 산봉우리 바로 위로 떠오르는 장면을 볼 수 있도록 설계되었다.
이 이틀은 옥수수 심기와 수확을 알리는 날로 테오티우아칸의 농업 주기에
서 아주 중요한 날이었다. 태양이 떠오르는 위치에 맞춰 건물을 짓는 것은
메소아메리카에서는 흔한 일이었다. 함부로 움직일 수 없는 건축물은 시간
을 알려주는 최적의 표지물이었기 때문에 고대 문명 내내 반복되어 나타났
다. 3월 말 태양이 떠오르면 태양은 피라미드의 경사면을 비추고, 다시 한
번 도시 거주민들의 눈앞에 테오티우아칸의 장관이 펼쳐진다. 그리고 그
모습을 본 사람들은 자신들이 이 우주의 중심이라고 생각했을 것이다. 경
외감에 휩싸인 그들의 반응은 그들이 자주 제작한 돌 가면에 그대로 드러
난다. 반짝이는 흑요석과 조개껍데기로 만든 가면은 눈을 크게 뜨고 입도

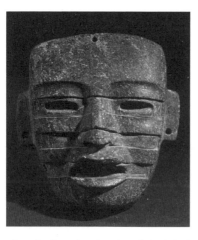

가면, 테오티우아칸.
멕시코시티, 국립
고고학 박물관.

벌린 모습인데, 놀라움의 감정 말고는 인간의 그 어떤 감정도 느껴지지 않는다.

6세기 중반 테오티우아칸은 뻗어 나가는 문명의 중심지였으며, 그 문명이 아우르는 도시와 민족은 같은 언어를 쓰지는 않았지만 같은 신을 숭배했고 수많은 공통점을 공유했다. 테오티우아칸 남쪽, 오악사카 계곡의 사포텍족은 메소아메리카의 초기 문자 형태를 발명했고, 산꼭대기에 위치한 몬테알반을 수도로 삼아 1,000년 이상 번성했다.

툴라 강이 내려다보이는 멕시코 계곡 산등성이에 톨텍의 수도 툴라가 있었다. 테오티우아칸의 몰락 이후 메소아메리카 최고의 도시가 된 툴라는 튼튼하게 생긴 기둥 조각상 "아틀란테스Atlantes"로 유명했다. 전설에 따르면, 900년경 깃털 달린 뱀에서 이름을 따온 토필친 케찰코아틀이라는 왕이 톨텍을 세웠다고 한다.

사포텍과 톨텍의 석조 도시들은 올메크와 마찬가지로 실제 거주보다는 의식을 위한 장소로 건설되었다. 도시 중앙에는 꼭대기가 평평한 계단식 피라미드가 있었고 사각의 광장과 경기장에서는 고무 공 경기가 열렸다. 건물들은 복잡한 계산을 통해서 천체의 정확성에 맞춰 정렬되었다. 이 계산의 바탕이 된 달력은 하나는 아이가 수정되어 탄생할 때까지의 기간을 상징하는 것으로 보이는 260일 달력, 그리고 365일 태양년 달력이었다. 사포텍과 톨텍은 신에 대한 그림이나 조각의 양식이 공통적이었으며 재료 또한 비슷해서 초창기부터 흑요석과 함께 옥은 가치가 있었다. 이렇게 메소아메리카 사람들은 서로 공동된 삶의 양식을 가졌으며, 지리적인 소속감이나 더 넓게는 우주를 향한 경외감까지 공유함으로써 스스로가 더 큰 세상의 일부라는 느낌을 받았다.[5]

아메리카 대륙의 메소아메리카 남쪽 지역, 현재의 페루에 해당하는 안데스

산맥 하곡과 해안 지역에서 또다른 문명이 꽃을 피웠다. 메소아메리카 북쪽의 문화와 마찬가지로 안데스 문화도 주로 석기에 의존했다. 비록 도구를 만들기보다는 보석이나 명판을 장식하는 용도로 사용하기는 했지만, 그래도 초기 안데스 문화는 금속 세공 기술을 알고 있었다. 그들은 옷감이나 도자기에 풍부한 자연 환경을 생생하게 기록했다.

앵무새의 길고 화려한 꼬리 깃털은 두건과 망토, 제의에 사용되었는데 이는 보기에 무척 인상적이었다. 게다가 앵무새는 날 수 있는 동시에 말도 할 수 있었기 때문에 신비한 동물의 상징이기도 했다. 공중에 떠 있다가 재빠르게 기다란 부리로 꿀을 빠는 벌새는 유혈 의식과 관련이 있었고 종종 전쟁 장면에도 묘사되었다. 벌새의 기다란 검처럼 생긴 부리가 궁수의 활을 상징했기 때문이다.[6] 독수리는 전쟁과 군사력의 상징이었고, 다소 예상 밖일 수도 있지만 부엉이도 마찬가지였다.

현재 페루 지역에서 테오티우아칸 문화와 거의 동시대에 꽃을 피웠던 모체 문화는 안데스 문화권에 속했고, 그들에게는 부엉이가 최고의 전사였다. 그래서 부엉이가 인간 제물을 죽이고 야행성 생활을 하는 자신들의 세계로 데려가는 모습이 표현되고는 했다.[7] 모체 문화에서는 매우 건조한 사막 기후에서 물의 증발을 최소화하기 위해서 고안한 등형토기鐙形土器를 사용했는데, 등형토기에 가장 흔하게 등장하는 동물 또한 부엉이였다. 물론 토기에는 호전적인 모습보다는 훨씬 유순한 모습으로 표현되었다.[8] 모체는 등형토기에 실물과 같은 초상을 새겨넣기도 했다. 문자 언어가 없었던 그들은 이름을 기록하지는 못했지만, 대신 면밀히 관찰하여 알아낸 세부 묘사를 통해서 그 초상의 주인을 알 수 있게 했다.

현재 멕시코 남부와 과테말라, 벨리즈, 온두라스에 해당하는 중앙아메리카 지역에는 북쪽의 테오티우아칸보다 몇 세기 앞서는 기원전 10세기경부터 다른 문명이 등장했다. 고대 마야 역시 새-신을 숭배했으나, 케찰이나 부엉이가 아니라 독수리같이 생긴 환상의 동물이었다. 이 새-신이 발톱으로 뱀을 움켜쥐고 있는 장면이 종종 등장하는데, 이는 멈추지 않는 자연계의 힘을 제어하는 신성神性의 상징이었다. 또한 마야 최고의 신, 이참나Itzamná의

현시로 여겨졌다.

다른 메소아메리카 사람들처럼 마야인들도 동물과 자연의 영혼을 숭배했을 뿐만 아니라 주위 세계를 지성과 호기심의 눈으로 바라보았다. 그들은 과학자이자 발명가이자 예술가, 작가였다.[9] 그들의 위대한 발명품들 중에는 지금까지 만들어진 그 어떤 문자보다 더 강렬하고 아름다운 표기 문자가 있었다. 그리고 마야의 문자는 네모난 픽토그램의 형태를 취하는 "상형문자"였다. 상형문자 중에는 '재규어'의 상형문자처럼 대상을 인식 가능한 상징으로 변형시켜서 있는 그대로 표현하는 것들도 있었다.

또 어떤 문자들은 그 단어를 발음할 때의 소리를 표현한 것들도 있었다.[10] 고대 이집트의 상형문자처럼 마야의 상형문자도 사물의 모양새를 보여주며 종종 내용에 정확성을 기하기 위해서 사물의 외형과 음성학적인 상징을 결합시키기도 했다.

이렇게 반은 그림, 반은 기호인 매력적인 상형문자는 거대한 선돌에 새겨져서 마을의 의례용 구역에 자리를 잡았다. 그림으로 된 명문에는 마야의 지배자, 그들이 사는 도시, 전쟁, 동맹, 왕조의 역사, 지배자의 신과 같은 능력 등에 대한 내용이 들어갔다. 초기에는 납작한 부조의 형태였지만, 시간이 갈수록 명문이 새겨지는 면이 4면으로 늘어나 사방으로 그들의 메시지를 전달하게 되었다.

마야의 지배자들은 별과 행성의 움직임도 면밀히 관찰했다. 그들은 천체를 관측하여 자신들의 이야기에 정확한 역사적 시간을 매길 수 있었다. 마야인들은 태양년과 태음월을 놀라울 정도로 정확하게 측정했기 때문에 해와 달이 완벽한 원 운동이 아니라 타원 운동을 한다는 사실까지 알아냈다. 그들의 "장주기long count" 달력은 현재의 세계가 창조되었다고 추정되는 기원전 3114년 8월 11일부터 날짜를 셌다. 그리고 실제로 이 날짜는 기준점으로서 다른 어떤 날짜보다 좋은 날이었다.

최초의 4면 조각은 티칼과 칼라크물과 더불어 마야의 가장 큰 도시들 중 하나인 (현재의 온두라스에 해당하는) 코판에서 발견되었다. 코판의 마야 조각은 와사클라운 우바 카윌이라는 왕(이후에는 이름을 오역하여 '18 토끼'라는 별명이 생겼지만 실제로는 '18은 카윌의 몸이다'라는 의미로 카윌이 마야의 왕이자 신과 같은 존재라는 뜻이었다)의 통치 시기에 가장 번창

했다. 장인은 화산암으로 그의 통치
를 기념하는 석주를 조각했다. 그리
고 한쪽 면에 명문으로 그가 집권을
시작한 정확한 날짜가 695년 1월 2
일이라고 기록했다. 이 기념 석주는
도시에서 가장 중요한 위치인 경기
장 옆 광장에 세워져, 선수들이 경
기장에서 엉덩이와 무릎으로 단단
한 고무 공을 튕기고, 그것을 보던
관중들이 환호성을 지르는 장면을
지켜보았다.[11] 경기장 양쪽 벽 위에

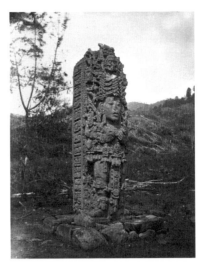

는 돌로 조각한 마코 앵무새의 머리를 올려놓아 경기장의 경계를 표시했다.
그리고 그 근처, 왁사클라운 우바 카윌의 통치가 끝나고 몇 년 동안에 제작
된 가파른 계단에는 바닥에서부터 꼭대기까지 코판 왕들의 잇단 승리의 이
야기가 상형문자로 새겨져 있었다(사실 왁사클라운 우바 카윌은 이웃 도시
국가에 끌려가 참수를 당했지만 그런 이야기는 생략되었다). 6명의 선대 왕
의 조각이 계단에 앉아 있어서 계단을 오를수록 시간을 거슬러오르는 느낌
을 주었다.

마야의 조각들 가운데 가장 눈에 띄는 것은 바로 누워서 팔로 상체를
지탱한 뒤 목을 틀고 있는 어색한 자세의 석재 조각상이다. 이후 ('재규어의
발'이라는 뜻에서) 착몰chacmool이라는 이름이 붙은 이 조각상은 아마도 포
로의 이미지였을 것이며, 인간 제물을 바치는 의식의 중심에 놓였을 것이
다. 사제가 흑요석 칼로 인간 제물에 상처를 내면 조각상의 배 부분, 접시처
럼 움푹 파인 곳에 그 피를 담았을 것이다.[12] 최초의 착몰은 마야 말기에 생
겨난 도시인 치첸이트사에서 만들어졌다. 이곳은 테오티우아칸 문화를 계
승한 톨텍과도 관련이 있었다. 그래서 치첸이트사에도 케찰코아틀의 마야
식 표현인 쿠쿨칸Kukulcan이 있었다. 사람들은 소라 껍데기 같은 나선형으
로 만든 놀랍도록 둥근 건물에서 쿠쿨칸을 숭배했다. 근처 쿠쿨칸 피라미
드는 측면이 계단으로 되어 있는데, 계단 양옆에는 뱀의 등처럼 물결치는
난간이 죽 놓여 있었다. 그리고 피라미드 중심부 방의 아래에는 포로인 착

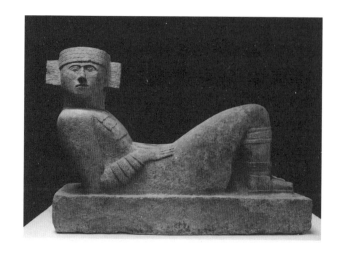

몰의 조각상이 있었고, 착몰의 눈에는 어둠 속에서도 빛나는 진주가 상감 되어 있었다.

테오티우아칸의 몰락 이후 700여 년이 지나고, 덥고 건조한 지역으로부터 북쪽으로 이동한 한 부족이 테오티우아칸의 유적이 있는 산악지대에 도착 했다. 멕시코 신화에 따르면, 아즈텍으로 알려진 이 부족이 처음 이곳에 왔을 때, 텍스코코 호수의 진흙 섬에 있는 노팔선인장 위에 독수리 한 마리가 앉아 있었다. 그 독수리는 그들에게 이곳에 자신들만의 거대한 도시를 세우라는 계시를 내렸고, 1325년 테노치티틀란('노팔선인장 바위의 장소')이 라는 도시가 건설되었다. 테노치티틀란은 멕시코 산악지대의 분지에 있는 호수를 메워서 건설한 것으로 유명했다. 섬과 호반이 좁은 둑길로 연결되어 있는 모습은 방문객에게는 실로 장관이 아닐 수 없었다. 14세기 말 이곳은 광활하고 유능한 제국의 중심에 위치한 성대한 도시가 되었다.

테오티우아칸의 유적은 아즈텍족에게 신성시되었다. 호수 도시 중심부에는 태양의 피라미드를 똑 닮은 피라미드가 세워졌고, 그 꼭대기에는 태풍과 비의 신 트랄로크Tlaloc, 태양과 전쟁의 신이자 아즈텍 신화에서 가장 강력한 신인 우이칠로포츠틀리Huitzilopochtli에게 바치는 2개의 사원이 있었다.

피라미드에서 몇 발자국 떨어진 곳에는 메소아메리카에서 가장 대담한 조각상들 중 하나인 ('뱀의 치마'라는 뜻의) 코아틀리쿠에Coatlicue를 표현한

높다란 석재 조각상이 있었다. 코아틀리쿠에는 우이칠로포츠틀리의 어머니이자 아즈텍 신들 중에서 가장 강력한 존재였다.[13] 그녀는 신성의 개입으로 임신을 했고(뱀의 산, 즉 코아테펙에서 기도를 올리는 동안 깃털 뭉치가 그녀의 가슴 위로 떨어졌다고 한다), 임신 때문에 명예가 더럽혀졌다고 생각한 복수심에 찬 자녀들에게 참수를 당하고 말았다.

목 부근에 얽혀 있는 산호뱀의 머리는 뿜어져 나오는 피를 상징하며, 그 아래로는 뱀으로 이루어진 치마, 사람의 심장과 손을 엮은 목걸이, 사람의 두개골이 있는 벨트가 보이며 팔에 붙어 있는 똬리 튼 뱀의 얼굴은 마치 괴물 같다. 그녀의 발에는 사나운 발톱과 더불어 노려보는 눈이 달려 있다.

코아틀리쿠에는 공포를 불러일으키는 존재이자, 복수를 연상시키는 인물인 동시에 삶과 부활의 상징이기도 하다. 등에도 앞면과 똑같이 수많은 생명체들이 달려 있어서 어느 방향에서 보더라도 비슷한 부활의 메시지를 전달한다. 조각의 대칭성은 그녀가 자기—창조의 행위, 자신을 두 배로 늘리는 속임수를 통해서 마치 그녀가 스스로를 생산하고 있는 것 같은 착각을 불러오며, 참수와 모성의 희생을 통해서 끊임없이 떠오르는 태양, 삶의 연속성을 약속한다. 자신들의 운명을 자연의 반복되는 순환, 태양과 별의 움직임에 맡겨야 하는 메소아메리카인들에게는 독립적인 그들의 문명이 코아틀리쿠에의 조각에 응축되어 있는 것처럼 보였다. 숭배자들을 향한 그녀의 무시무시한 무관심은 비의 신, 트랄로크의 이미지에서도 드러난다. 코아틀리쿠에가 성스러운 경내에 서 있는 동안, 트랄로크는 코아틀리쿠에 조각상의 아랫면에 웅크린 모습으로 조각되었기 때문

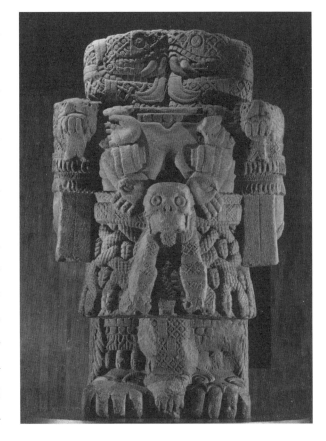

코아틀리쿠에('뱀의 치마'), 약 1500년. 안산암, 높이 257cm. 멕시코시티, 국립 고고학 박물관.

이다.[14]

　이후 역사 이야기에 따르면, 스페인에서 온 정복자 에르난 코르테스와 그의 부하들이 1519년 테노치티틀란에 도착했을 때, 아즈텍 지도자인 모테쿠소마는 코르테스를 그들의 메시아, 아즈텍인들의 '타고난 군주', 심지어 케찰코아틀 그 자체로 받아들이고 환영했다. 아즈텍인들의 이러한 착각은 사실 매우 가능성이 낮은 것으로, 코르테스와 그 이후 스페인 역사가들이 스페인의 폭력적인 정복과 아즈텍 금의 절도를 정당화하기 위해서 고안한 것이라고 할 수 있다.[15]

　그럼에도 그러한 변신은 아즈텍인들에게 드문 일이 아니었다. 모테쿠소마 역시 머리 장식을 썼을 때 스스로가 뱀의 신으로 변신한다고 믿었기 때문이다. 수많은 깃털로 만든 이 머리 장식에는 빛에 따라서 미묘하게 색이 변하는 초록색 케찰 깃털도 400개나 꽂혀 있었는데, 이는 저 멀리 남부의 열대우림에서 수입해온 것이었다. 페나초Penacho라고 알려진 이 화려한 머리 장식은 제물이 죽음을 통해서 새롭게 태어남을 상징했다. 이것은 앞선 마야와 테오티우아칸과 마찬가지로 아즈텍 문명에서도 중심이 되는 생각이었다.

　그러나 이 죽음과 부활의 순환은 코르테스의 도착과 함께 완전히 깨져

깃털 머리 장식.
높이 약 124cm. 빈,
민속 박물관.

버렸다. 눈 깜짝할 사이에 그의 부하들은 모테쿠소마를 죽이고, 세워진 지 채 200년도 되지 않은 테노치티틀란을 파괴하여 스페인 정복이라는 새로운 시대를 열었다.[16] 코르테스는 모테쿠소마의 머리 장식을 스페인의 국왕이자 신성 로마 제국의 황제인 카를로스 5세에게 전리품으로 보냈다.

고대 메소아메리카 문명은 처음 등장했을 때처럼 자연으로 돌아갈 운명에 처했다. 올메크와 마야의 신전은 밀림 속으로 사라졌고, 테노치티틀란이라는 아즈텍 도시는 파괴되었으며 테노치티틀란이 세워졌던 호수의 물도 모두 빠져버렸다. 그리고 그 폐허 위에 멕시코시티라는 근대적인 대도시가 자리를 잡았다. 고대 마야의 쇠퇴와 함께 그들이 만들어낸 문자 체계의 의미도 1,000년 넘게 망각되었으며, 문자가 없는 메소아메리카 사람들로서는 그들의 이름조차 어떻게 발음해야 할지 영영 알 수 없게 되었다.[17] 유일하게 남은 것이라고는 테오티우아칸 유적뿐이었다. 태양의 피라미드는 아직도 고대 아메리카 문명의 웅장함을 기리는 기념비로서 1년에 두 번 저 멀리 산 위로 떠오르는 태양과 일직선을 유지하고 있다.

12

소리와 빛

로마의 지배 이후 몇 세기 동안, 유럽의 풍경에는 거대한 원형 경기장, 사원, 목욕탕, 다리, 궁전, 아치 같은 적막한 폐허가 산재되어 있었다. 소작농에게는 땅을 경작하고 땔감을 줍는 일이 가장 중요하듯이, 산티아고를 찾아 남쪽으로, 또는 성지를 찾아 더 멀리 동쪽으로 여행을 떠난 순례자들에게는 이러한 폐허가 호기심과 경이감의 원천이었다. 그것들은 초기 영시인 "폐허"에 경이로운 말투로 묘사된 강력하고 신비로운 문명의 흔적이었다. 마치 호메로스가 당시의 유적인 미케네 그리스의 궁전을 보고 『오디세이아』를 썼던 것처럼 말이다.

밝은 건물과 강당, 그리고 높이 솟아오르는
샘, 뿔 모양 박공, 군중의 소음;
수많은 연회장이 왁자지껄
명랑함으로 가득 찼다 : 이상한 일에 모든 것이 바뀌어버렸다.

전염병의 시대, 사방에서 사람들이 죽어나갔고,
죽음이 사람들의 마음속 꽃을 꺾어버렸다;
그들이 싸우기 위해서 서 있던 곳, 쓰레기장
그리고 아크로폴리스, 폐허.[1]

10세기가 끝나갈 무렵 이 폐허의 풍경은 건축의 새로운 정신에 의해서 서서히 변모해갔다. 이 정신은 세력을 키워가던 기독교 교회와 수도원, 신성 로마 제국의 새로운 독일 황제들 덕분에 누리게 된 정치적 안정에 의해서 촉발되었다. 카롤링거와 오토 왕조의 건축물이 종종 화려한 고대 건축물의 단순한 모방에 지나지 않았다면, 뒤따라 등장한 새로운 기독교 건축은 종합적인 일관성과 기하학적인 명확성을 보여주었다. 이런 움직임은 롬바르디아, 카탈루냐, 부르고뉴 등 유럽의 서부와 중부 전역에서 나타나기 시작했고, 각지에서는 그 땅에 퍼져 있는 숭고한 영향력, 즉 고대 로마와 필적할 수 있는 권력을 구체화했다(그래서 이후 이 건축 양식에 '로마스러운' 건축이라는 뜻으로 "로마네스크Romanesque"라는 모호한 이름이 붙었다). 서부 유럽은 마침내 비잔티움 그리고 스페인과 북아프리카를 기반으로 한 이슬람 제국의 화려함에 견줄 수 있는 무엇인가를 가지게 되었다. 한 세기도 지나지 않아 새로운 기독교 건축은 북쪽의 스칸디나비아부터 남쪽의 시칠리아까지 그리고 예루살렘의 성지부터 서쪽의 잉글랜드와 아일랜드까지 유럽 곳곳에서 발견되었다.[2] 순례자의 길을 따라서 그리고 유럽의 도시 중심부에 교회와 수도원 건축이 견고함과 조화로움을 자랑하며 자리를 잡았다. 로마네스크 석조 건축물은 고대 로마의 건축물과는 확연히 구분되는 새로운 것이었다.

독일 남부 라인 강변에 자리한 슈파이어 대성당은 단단한 벽과 넓은 내부 공간을 자랑하는 교회로 이런 새로운 움직임을 바탕으로 세워진 초기 건축물이다. 콘라트 황제는 11세기에 이 건물의 개축을 지시하면서 이곳을 왕가(오토 왕조를 계승한 잘리어 왕조)의 묘지로 설계했다. 콘라트는 2개의 반원통 궁륭을 교차시킨 "교차 궁륭groin vault"이라는 복잡한 구조물을 이용하여 새롭고 높은 지붕을 얹었다.

이 교차 궁륭은 로마에서도 알

슈파이어 대성당의 본당. 1061년. 판화 출처 : 질 게일하보, 『고대와 현대의 기념물 : 전 시대의 다양한 민족의 건축사 컬렉션』, 파리, 1853년.

려져 있었지만, 이렇게 높고 넓은 교회 건물에 사용된 것은 슈파이어 대성당이 최초였다. 이 성당에 발을 들인 사람이라면 누구나 이곳을 예전에 보았던 또는 전해들었던 고대 로마의 위대한 건축물, 개선문이나 목욕탕과 비교해보았을 것이다. 그들은 머리 위로 90미터 넘게 솟아 있는 이 석조 건축물을 보며 감탄을 금치 못했을 것이다. 그리고 갑자기 이 건물이 붕괴될지도 모른다는 공포와 그럼에도 불에 타지는 않으리라는 안도감을 동시에 느꼈을 것이다. 지금까지의 다른 모든 교회는 훨씬 낮은 목재 지붕이었기 때문이다. 가장 압권은 높은 지붕이었다. 미사를 올리는 신부의 목소리, 성가대가 부르는 노랫소리가 벽을 타고 천장까지 메아리쳤다. 마치 건축물 자체가 소리로 빚어진 것처럼 말이다.

그들이 들은 성가는 "그레고리오 성가"로 훨씬 이전부터 교회 의식에 이용되었다. 성가의 제목은 6세기 로마에 음악 학교인 스콜라 칸토룸Schola Cantorum을 세운 그레고리우스 교황에게서 따온 것이었다. 이 학교에서는 느리고 신비롭게 진행되는 가톨릭 의식을 반영하여 비슷한 분위기의 음악을 발전시켰다.[3]

슈파이어 대성당과 비슷한 시기에 또 하나의 거대 교회인 베네딕트 수도원 교회가 부르고뉴 지방의 클뤼니에 건설되었다. 수도사이자 이 교회의 건축가인 군조는 음악가이기도 했다. 그는 마비된 몸으로 병원에 누워 있는 동안, 이렇게 거대한 규모의 교회를 건설하라는 계시를 받았다고 했다. 수도원 교회 건설에 따른 막대한 비용에 대한 손쉬운 핑곗거리가 필요했기 때문이다.[4] 10세기 초에 베네딕트회가 세운 클뤼니 수도원은 곧 전 지역에 흩어져 있던 수도사들의 중심지로서 기독교 유력 기관이 되었으며, 로마의 교황과도 밀접한 관계를 맺게 되었다.

군조가 지은 교회는 클뤼니에서 세 번째로 지어진 것이자 규모가 가장 큰 교회로 슈파이어 대성당을 넘어섰으며, 이는 이 교회의 건축을 의뢰했던 수도원장 휴 역시 바라던 바였다. 로마의 산피에트로 대성당과 잉글랜드의 캔터베리 성당과 함께 클뤼니 수도원 교회는 전 기독교 국가에서 가장 큰 교회였다. 수도원장 휴는 미사를 위한 웅장한 무대를 만드는 데에 여념이 없었다. 그에게는 성가대가 설 수 있는 넓은 공간뿐만 아니라, "그레고리오 성가"를 더욱 거대한 음향 환경 속에서 들을 수 있도록 높은 반원통의 궁륭

도 필요했다. 수도사들은 비좁은 성가대석을 오래 전부터 불평해왔는데, 이제 빛이 들어오는 예배당의 넓은 공간에서 성가를 부를 수 있었고 제단 뒤에 성유물을 보관할 공간도 충분했다. 특히 순례자들이 많이 찾아오는 여름철에는 더욱 편리했다.[5] 새 교회는 동쪽 팔에 2개의 익랑transept을 두었으며, 본당을 둘러싼 측랑의 경계를 구분 짓는 줄지어선 기둥들 때문에 공간이 끊임없이 펼쳐지는 듯한 느낌을 주었다.[6] 복잡한 내부 건축을 돌고 돌아 울려퍼지는 "그레고리오 성가"의 아름다운 선율은 코르도바 모스크의 기둥의 숲, 신도들에게 기도 시간임을 알려주는 무에진의 물 흐르는 듯한 목소리를 생각나게 한다.

클뤼니 수도원 교회의 평면도와 입면도, 부르고뉴. 약 1088-1130년.
판화, 1745년.

그 시대의 특징이라고 할 수 있는 뾰족한 아치가 처음 등장한 곳이 클뤼니였고, 이는 이슬람교를 믿는 스페인이나 시칠리아에서 흔히 볼 수 있었던 이슬람 건축의 메아리였다. 이슬람교는 서쪽에서 한창 영향력을 행사하고 있었다. 이슬람 학자들과 함께 공부를 하기 위해서 스페인을 여행했던 클뤼니 수도원의 원장, 가경자 피에르의 지시로 12세기 중반 클뤼니에서는 유럽에서 처음으로 『코란』이 라틴어로 번역되었다. 이때까지 코르도바를 제외한 유럽에는 동쪽과 남쪽에 존재하는 크고 위협적인 세력을 느끼고만 있었을 뿐, 이슬람교나 선지자 무함마드의 삶에 대한 지식은 거의 알려지지 않았다. 이슬람 아랍 세계의 진짜 지식과 경험이 유럽에 스며든 것은 제1차 십자군 원정 후인 11세기 말에 주로 성지를 방문했던 군인과 상류층의 이야기를 통해서였다. 수도원장 피에르가 『코란』의 번역을 지시한 것은 이슬람교를 이해하기 위한 최초의 시도였다. 그 전까지는 무함마드의 무덤이 거대한 자석 덕분에 공중에 둥둥 떠다닌다는 미신이 있을 정도로 신화나 전설 수준의 것들만 전해졌다.

그러나 클뤼니의 장식적인 조각은 이슬람 건축물에서 볼 수 있는 것과는 상당히 달랐다. 군조나 음악에 조예가 깊은 다른 수도사가 새 수도원 교회의 2개의 기둥머리에 "그레고리오 성가"의 8가지 선법旋法과 관련된 이미지를 새겨달라고 의뢰했다. 그렇게 해서 기둥에는 무용가이자 음악가, (프

클뤼니 수도원 교회, "그레고리오 성가"의 제3선법을 보여주는 기둥. 약 1100년. 클뤼니, 고고미술 박물관.

랑스와 부르고뉴 궁정에서 유명했던 방랑 광대인) 음유시인들이 다양한 악기를 연주하는 장면과 그 음악을 설명하는 글이 새겨졌다. 예를 들면 리라와 비슷한 6줄 악기를 든 남자가 앉아서 제3선법을 연주하는 식이었다. 이는 보에티우스의 『음악의 원리*De institutione musica*』, 『철학의 위안*Consolatio philosophiae*』 같은 철학적인 논문이나 음악과 우주적 조화를 연결하는 오랜 전통, 그리고 좀더 현실적인 예로는 평일 미사에 사용되는 노래인 교송交誦을 기록한 책인 『토나리움*Tonarium*』을 알지 못하면 이해할 수 없는 박식한 이미지였다.[7] 그리고 성가를 부르고 성서를 읊는 것이 일상에서 가장 중요한 교회의 입장에서는 이런 이미지가 교회와 가장 잘 어울린다고 생각했을 것이다.

이렇게 새로운 건축과 조각이 클뤼니에서 부르고뉴의 다른 교회들로 급속히 퍼져나갔다. 생라자르의 오툉 성당 입구 위쪽의 팀파눔tympanum이라는 반원형 벽에 "최후의 심판"이 부조로 조각되었다. 클뤼니의 중앙 출입구 위에는 이 땅의 영적 지도자로서의 예수의 이미지가 등장한 데에 반해서, 오툉의 팀파눔에는 「요한 계시록」의 장면이 재현되어 이 세상의 최후의 날과 적그리스도에 맞서서 예수가 승리하는 장면이 묘사되었다. 또한 당시에는 조각에 서명을 하는 경우가 거의 없었는데, 이 조각의 아래쪽 가장자리에는 "Gislebertus hoc fecit"(기슬레베르투스가 만들다)라는 글자도 새겨져 있었다.

기슬레베르투스에 대해서는 오툉으로 오기 전 클뤼니에서 활동했을 수도 있다는 것 외에는 알려진 바가 거의 없지만, 어쨌든 12세기 초 새로운 성당을 지을 때, 그가 조각 장식 대부분을 창작한 것은 사실이다. 그는 상상력이 풍부하고 발명 능력이 뛰어난 조각가였다. "최후의 심판"에서는 두 팔을 벌린 예수가 가운데에 크게 조각되어 있고 주변에는 명문이 새겨져 있

다. "OMNIA DISPONO / SOLUS MERITOS CORONO / QUOS SCELUS EXERCET / ME JUDICE POENA COERCET"(나 홀로 모든 것을 처분하고 정의로운 자를 왕위에 올린다, 내가 심판하고 벌하는 죄악을 따르는 자를). 예수를 둘러싼 인물들은 예수가 하는 말대로 행동한다. 선택받은 자들은 상인방 아래에서 기다리고 있다가 팀파눔 속 하늘로 올라가며, 팀파눔 안에서는 성 요한이 천국의 문을 여는 거대한 열쇠 옆에 서 있다. 반대편에서는 영혼의 무게를 재고, 반은 인간, 반은 파충류인 무시무시한 모습의 악마가 저주받은 자들을 지옥으로 끌고 가고 있다. 기슬레베르투스의 스타일은 가늘고 긴 형태의 인물에서부터 딱 붙은 옷의 주름 표현, 친절함과 폭력의 극명한 대조에 이르기까지 한눈에 이해가 되는 조각이었다. 천사들은 양쪽에서 상아로 만든 뿔피리를 불고 있다. 예수의 최후의 심판 장면은 타악기 모양의 표면에 조각이 되어서인지 확실히 리듬감이 느껴진다. 실제로 '팀파눔'이라는 단어는 문 위에 있는 조각 패널을 뜻할 뿐만 아니라 북을 의미하기도 한다.

기슬레베르투스는 이후에 대부분 파손되기는 했지만 생라자르의 북문 출입구 조각부터 내부의 조각상까지 대부분을 책임졌다. 그중에는 4개의 「천국의 강」과 「유다의 자살」 같은 『성서』의 장면도 있었고, 사자, 새, 싸움닭뿐만 아니라 환상의 생물도 있었다. 그는 어깨에 짊어진 기둥에 매달린 8개의 종을 울리는 음악가로 상징되는 「음악의 제4선법」을 재현하기도 했다. 그리고 이는 클뤼니 교회의 조각을 본뜬 것이었다(그가 나머지 7가지의 선법은 왜 베끼지 않았는지는 아무도 모른다). 그는 고대의 조각에서 힌트를 얻기도 했다. 북쪽 정문의 상인방에 조각된 「이브」는 이후 파손되기는 했지만 당시에는 가장 매력적인 인물 조각상 중 하나였다. 이브는 선악과 나무의 나뭇가지 사이에서 벌거벗은 채 서서, 보이지 않는 아담의 귀에 대고 무엇인가를 속삭이는 듯 보인다. 그리고 악마는 몸을 숙이고 나뭇가지를 이브 쪽으로 구부리며, 이브는 느긋하게 과일을 향해 손을 뻗는다. 어찌 보면 구불구불 흘러내리는 젖은 머리 때문에 강의 여신처럼 보일 수도 있다. 마치 고대의 나이아드가 환생한 것처럼 말이다. 하지만 기슬레베르투스의 이브는 정화보다는 유혹의 이미지였다. 풀어놓은 머리 자체가 탐욕의 상징이었다.

기슬레베르투스는 11세기와 12세기의 새로운 종교 이미지의 문턱에 서 있었다.[8] 조각과 회화에는 점점 환상적인 형태와 색, 움직임이 넘쳐났다. 마치 상상력을 가로막던 차단막이 제거된 것처럼 예술가들은 처음으로 자유롭게 자신들의 상상력을 마음껏 펼쳤다. 비록 당시 이미지 제작의 목적이 신의 본성을 드러내고 관람자를 물질세계 너머의 신성한 세계로 이끄는 것이라고 해도, 이미지 그 자체만으로도 충분히 감상할 거리, 즐길 거리가 있었다. 고대 그리스 조각상이 연상되는 자유로운 관능미도 느껴졌지만 이슬람교의 장식이나 캘리그라피의 형태와 유사점이 더 많았다. 12세기 영국의 역사가, 맘즈버리의 윌리엄은 캔터베리 성당의 내부를 보고 이렇게 말했다. "다채로운 색깔로 표현된 뛰어난 작품이 그 매혹적인 색채로 보는 이의 마음을 황홀하게 했고, 그 아름다운 매력에 이끌린 사람들은 모두 천장에서 눈을 뗄 수 없었다." 이스파한의 대 모스크나 아야 소피아를 보고도 같은 말을 했을지도 모른다.[9]

화려함과 현세에 대한 사랑은 필연적으로 반작용을 불러일으켰다. 마치 비잔티움의 유혹적인 이미지가 성상 파괴주의자들에게 공격을 받았던 것처럼 말이다. 11세기 말 수도사들은 금욕과 간소함이라는 이상에 전념하는 새로운 공동체를 세웠다. 그들은 처음 정착한 지역, 디종 남부 시토의 이름을 따서 시토 수도회로 알려졌다. 50년 만에 수백 명의 시토 수도회 수도

사들은 유럽 전역과 브리튼에서 클뤼니, 오툉과는 확연히 다른 건축 양식을 선보였다.

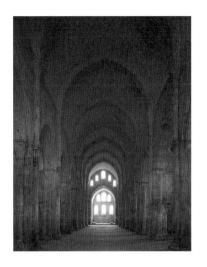

퐁트네 수도원의 본당. 1147년.

시토 건축의 검소한 양식은 한적한 수도원의 자연 풍광을 그대로 반영했다. 초기 수도원들 중 한 곳인 퐁트네는 숲과 언덕으로 둘러싸여 있었으며, 교회로 들어서면 자연 동굴에 들어온 것 같은 느낌도 났다. 거대한 벽 위에는 높은 반원통 궁륭이 올라가 있었고, 넓은 공간을 방해하는 장식 같은 것은 아무것도 없었다. 문과 창문마저도 그 수가 적고 단순했다. 그러나 이것은 단순히 촌스러운 퇴보의 문제가 아니었다. 꾸밈없는 양식은 클뤼니파의 과도한 장식과 오툉 성당 같은 건축물에 대한 의식적인 반작용이었다.

이런 반응은 역사적인 편지에도 남아 있다. 1125년 위대한 비평가이자 대수도원장 피에르의 경쟁자인, 시토회 수도원장 클레르보의 베르나르는 클뤼니 건축의 전형이었던 환상적인 조각에 대해서 저주에 가까운 비판을 퍼부었다.

회랑에, 책을 읽고 있는 형제들의 눈앞에 있는 저 우스꽝스러운 흉물은 대체 무엇이란 말인가? 저것은 기형적인 아름다움인가, 아름다운 기형인가? 저 추잡한 원숭이는 저기에서 무엇을 하고 있는가? 저 사나운 사자는? 무시무시한 켄타우로스는? 반인반수의 저 생명체는? [……] 저 멀리에는 앞은 말이고 뒤는 염소인 동물이 보이고, 이 앞에는 앞은 뿔이 달리고 뒤는 말과 같은 짐승이 있다. 간단히 말해서 온갖 다양한 모순된 형태들이 도처에 넘쳐서 사람들이 책은 뒷전으로 하고 조각만 볼 것 같다. 하루 종일 신의 율법을 되새기기보다 조각 하나하나만 얼빠진 듯 쳐다볼 것 같다![10]

베르나르는 클뤼니의 성당 건설에 든 막대한 비용뿐만 아니라 자연스럽지 못한 이미지로 사람들의 시선이 쏠리는 것도 반대했다. 아무리 클뤼니

성당의 우아하고 견고한 장식이 보이지 않는 음악의 형태를 바탕으로 빚어낸 것이라고 해도, 그것들은 궁극적으로 물질적인 것에 너무 치우친 마음, 세속적인 사치와 타락의 마음에서 생겨난 것이었다. 머지않아 물질주의에 대한 반응이 건축의 형태로도 등장했으며, 이번에는 음악이나 소리보다 더욱 가늠하기 힘든 무엇인가가 건축으로 구체화되었다. 건물은 이제 자연을 거스르는 듯 높이 솟아오르기 시작했다. 소리가 아니라 빛에 의해서 빚어진 것처럼 투명하고 무게감이 느껴지지 않는 건축물이 말이다.

이렇게 새로운 빛의 건축물은 그 기원을 한 개인의 열정에서 찾을 수 있다. 파리 생드니 수도원의 원장 쉬제는 야망이 크고 유능한 인물로 프랑스 왕들의 신임을 받았으며 정치에서도 중요한 역할을 했다. 1137년 그는 프랑스 왕가와의 밀접한 결속을 바탕으로, 프랑스에서 가장 오래되고 가장 인기 있는 수도원 교회 중 하나인 생드니 교회의 확장 공사를 시작했다.[11] 워낙 오래된 교회여서 공사가 절실한 것은 사실이었으나, 예수가 십자가에 못 박힐 때에 사용된 못을 비롯한 성유물을 보러 이곳을 찾는 순례자들이 점점 늘어나고 있었기 때문에 교회 보수는 피할 수 없었다. 서쪽 끝에 있는 두 탑 아래에 거대한 정문이 세워졌고, 거대한 청동 문이 자리를 잡았다. 그리고 문 양옆에는 『구약성서』 속 왕과 왕비의 모습을 보여주는 거대한 석제 조각이 위치했다. 팀파눔에는 오툉 성당의 것과 비슷한 "최후의 심판" 장면이 새겨졌고, 가운데에는 거대한 바퀴 모양의 색유리가 등장했다. 그리고 생드니 교회의 알록달록한 스테인드글라스는 서구 교회 건축의 대표 이미지로 남게 되었다. 색유리는 7세기부터 앵글로색슨 교회에 알려졌고, 12세기 초 노르만 정복 이후에 재건된 캔터베리 성당에서 효과적으로 활용되었다. 돌 벽과 대조되는 알록달록한 밝은 빛은 초기 기독교 건축의 모자이크를 생각나게 했다. 그러나 교회 내부 전체가 알록달록한 빛에 물들도록 설계된 것은 생드니 교회가 최초였다.

그러나 쉬제의 설계 중에서 가장 감동적인 부분은 바로 성가대석이었다. 성가대석은 생드니의 제단을 품은 채 높이 솟아 있었으며 성가대석 주변은 7개의 방사형 예배실(채플)과 연결되는 통로 때문에 뻥 뚫려 있었다.

로마의 바실리카나 비교적 최근에 건설된
클뤼니 같은 수도원 교회에서는 애프스
가 단순히 동쪽 끝에 있는 둥근 공간이었
다면, 쉬제는 이곳을 훨씬 더 극적인 곳으
로 변모시켰다. 회랑 위에는 높은 석조 아
치가 있었고 예배실은 끊임없이 변화하는
외부의 빛 덕분에 복잡하지만 흡입력 있
는 공간으로 완성되었다. 색유리 창은 비
스듬하게 배치되어 마치 빛이 물결치듯이
교회를 흘러간다는 느낌을 준다. 짙은 빛
깔이 내부를 밝게 비추어 교회 벽에 마치
사파이어, 에메랄드, 루비가 박혀 있는 것
같은 느낌이 든다. 또한 마치 마법의 주문
처럼 교회 안이 안전하고 황홀한 곳이라

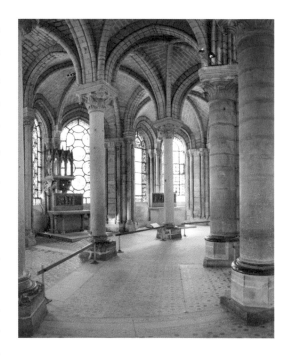

생드니 수도원 교회의
통로, 파리. 약 1140-
1144년.

는 생각에 빠지게 한다. 쉬제는 "성스러운 창문을 통해서 끊임없이 들어오
는 경이로운 빛이 교회 내부의 아름다움에도 구석구석 스며들고", 성가대석
안에 보관되어 있는 성물, 지하실에 있는 왕가의 무덤에도 완벽한 환경을
조성해준다고 썼다. 쉬제는 자신의 수도원 교회를 귀한 것으로 가득 채웠
고, 화려함과 부의 저장소로서 아야 소피아에 버금가는 교회를 건설했다.

　쉬제는 고대 로마의 영광을 되찾고자 했고, 그런 과정에서 고대 건축
물에서 완전히 벗어난 양식을 만들어냈다. 그가 최초로 고안한 이후 오래
도록 지속되었던 이 양식은 당시에는 단순히 "프랑스 양식"(그리고 몇 세
기 후에는 "고딕 양식")으로 알려졌으며, 12세기 초반 유명 대학과 학교가
열중하던 지적인 탐구의 상징이었다. 플리니우스, 키케로, 플라톤 같은 고
전 작가들에 대한 관심이 되살아났고, 이성적인 토론에 대해서 새로운 자
신감을 가지게 되었다. 특히 피에르 아벨라르는 자신의 철학적이고 신학적
인 논증으로 대중을 끌어들였으며, 고대 언어 학자인 엘로이즈 아르장퇴유
와 사랑에 빠진 것으로 유명했다. 아벨라르와 아르장퇴유는 고대 학문 부
흥에 일조했는데, 이는 부분적으로 고대의 문서를 보존하고 번역했던 아랍
학자들 덕분이었다. 그들의 번역본이 스페인을 거쳐 유럽으로 전파되었다.

쉬제는 이렇게 썼다. "눈에 보이든, 보이지 않든 모든 생명체는 하느님 아버지에 의해서 생겨난 빛이다. [……] 이 돌이나 이 나무 조각도 나에게는 빛이다. [……] 내가 이 돌에서 이러저러한 것을 인지했다면 그것들은 나에게 빛이며, 다시 말해서, 그것들이 나를 일깨운다."[12] 이는 눈이 빛을 발산하는 것이 아니라 흡수한다는 알하젠의 『광학의 서』의 핵심을 좀더 모호하지만 좀더 시적으로 표현한 것이었다. 자연을 관찰하고 이해하고자 하는 사람이라면 누구나 거울부터 무지개에 이르기까지 각종 시각에 관한 지식을 얻기 위해서 알하젠의 책을 알아야만 했다. 이후 수백 년간 풍경 속에 남아 있을 멋진 성당들이 생겨나는 동안에 위대한 궁정 연애시 『장미 이야기 Roman de la Rose』가 집필되었는데, 이 시인들 중 한 명도 『광학의 서』라는 책에 큰 관심을 가지고 있었다.[13]

빛의 건축은 처음에는 순례자들이 지평선 멀리에서 마주한 어두운 그림자, 지금까지 한 번도 본 적이 없는 어렴풋한 실루엣으로 감지되었다. 샤르트르에는 1200년경 화재를 당한 이후 놀라운 속도로 재건된 성당이 있었다. 그리고 성당 본관에는 하늘 높이 솟은 두 개의 탑이 있었으니 빛을 받아 반짝이는 이 탑은 저 멀리 밖에서도 훤히 보였다. 하지만 그보다 더욱 놀라운 광경은 순례자나 여행객이 성당 문 앞에 섰을 때에 펼쳐졌다.

성당의 전면 출입구 그리고 북쪽과 남쪽 출입구 기둥에 새겨진 조각상들은 마치 살아 있는 인물을 마주한 것 같은 잊을 수 없는 감동을 주었다. 서쪽 정문에 새겨진 긴 머리를 땋은 여인은 그리스 로마의 조각으로부터 영감을 받은 듯 보이며, 그녀의 주름진 길고 얇은 가운은 그리스 로마 기둥의 세로 홈 장식을 생각나게 한다. 하지만 그녀에게는 조각상이 제작되던 당시의 시대적 느낌도 난다. 그녀는 마치 뚜껑 없는 마차를 타고 더러운 도시의 거리를 지나는 귀족 여성과 같은 분위기를 풍긴다. 좀더 어두운 북쪽 출입구의 여성 조각은 『성서』의 유디트로 보인다. 그녀는 고대부터 조각된 인물들 중에서 가장 아름다운 이미지로 여겨져왔다. 그녀는 조심스럽게 족자를 든 채 몸을 옆으로 틀었다. 그리고 강렬한 눈빛으로, 하지만 전례없이 지적이고 사랑스러운 눈빛으로 바라본다. 그래서 그녀가 아시리아의 왕인 홀로페르네스를 무참하게 죽인 인물이라는 느낌은 거의 느껴지지 않는다.

성당 안으로 들어서면 높이 솟은 기둥과 중력에 도전하는 벽, 높이 달

려 있는 창을 통해서 들어온 빛으로 흠뻑
물든 내부까지 완전히 새로운 세상이 펼
쳐졌다. 시토회 교회의 창은 (색이 없는)
그리자유grisaille 창이었던 반면, 샤르트르
의 창은 풍부한 색으로 가득했다. 특히
구름 한 점 없는 여름 하늘의 색인 진파랑
이 눈에 띄었다. 서쪽 정문의 거대한 장미
창 아래에는 커다란 3개의 창이 있는데,
거기에는 작은 채색 판유리에 납으로 프
레임을 만들어 각각을 예수의 일생 이야
기로 채웠다. 하지만 대부분의 사람들, 특
히 시력이 좋지 않은 사람들은 성당 바닥

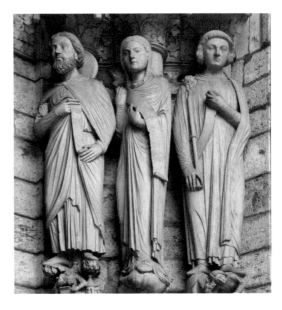

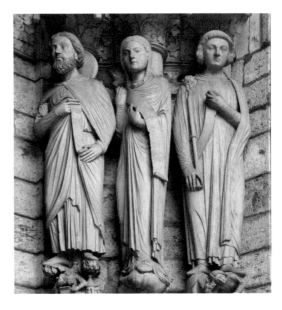 유디트 조각상
(가운데), 샤르트르
성당 북쪽 출입구.
13세기 초.

에 비친 그 이야기의 내용을 판독하는 것이 거의 불가능했을 것이다.

　샤르트르 성당이 건설되고 몇 년 후에 진정으로 위대한 빛의 건축물이
탄생했다. 아미앵 성당에 들어서면 광활한 회랑에 집어삼켜지는 듯한 느낌
이 든다. 이 좁고 높은 공간을 따라 들어가면 밝게 빛나는 성가대석이 나온
다.[14] 신도석은 7개의 구역으로 나뉘어 있는데, 이곳의 설계에 바탕이 된 기
하학적 원칙은 석재 절단에 대한 수학적인 지식이 전혀 없어도 그저 느낌만
으로 알아챌 수 있다. 신도석이나 측랑을 따라 안으로 들어가면 건물이 극
적으로 넓어진다. 우선 위쪽으로는 ('트리포리움triforium'이라고 알려진) 1.5
층 높이의 아케이드와 2층 높이의 채광 장치('클리어스토리clerestory')가 있고,
밖으로는 측면의 익랑이 있다. 또 생드니 교회에서처럼 반원형 성가대석 주
위에는 통로가 있어서 뻥 뚫린 느낌을 준다. 좁은 통로를 지나 펼쳐진 장면
은 한마디로 빛으로 가득 찬 극적인 공간이다. 기둥은 키 큰 나무처럼 내부
벽 꼭대기까지 높이 솟아 있고, 건물 꼭대기의 트레서리tracery라는 장식 격자
에는 레요낭rayonnant, 즉 '방사상의' 정교한 장식 무늬가 들어갔다.

　13세기에 이곳을 방문한 사람들, 아니 그후 사람들 누구나 이 교회에
들어서면 자연의 법칙을 거스른 곳, 현실과는 다른 아이디어로 빚어진 공간
에 들어온 것 같은 느낌을 받았다. 신도석 바닥에 그려진 미로에 이름이 적
혀 있는 아미앵 성당의 건축가, 로베르 드 뤼자르슈는 수도원장 쉬제가 세

운 생드니 교회를 모델로 삼았다. 그리고 하늘의 도시 예루살렘의 모습을 자신의 성당을 통해서 재현하고자 화려함과 조화로움을 더하고, 건물 안팎의 돌과 유리에 서로 이어지는 이야기를 담았으며, 성서에 묘사된 천상의 도시에 대한 비유를 가미했다.

일 드 프랑스와 파리를 중심으로 세워진 이런 성당들은 프랑스의 국왕, 특히 13세기 중반에 집권한 루이 9세의 권력이 커져가고 있다는 증거였다. 그의 어머니 카스티야의 블랑슈는 예술가와 장인의 열렬한 후원자였고, 그녀를 상징하는 문장, 빨간 배경에 금색 성 그림을 샤르트르 북쪽 장미창에 새김으로써 성당 건물에 대한 후원을 증명했다. 이후 성 루이라고 불리게 된 루이 9세는 레요낭 양식의 위대한 성당 건축을 지시했는데, 그는 아마도 어린 시절에 보았던 샤르트르 성당의 기억을 떠올렸을 것이다. 파리의 생트 샤펠은 수직으로 높이 솟은 참으로 아름다운 건축물이며 마치 겉면 전체가 채색 유리로 덮여 있는 듯하다. 그리고 안에는 성 루이가 수집한 각종 진귀한 성물이 보관되어 있었는데, 그중에는 생드니에서 보관하던 십자가 못을 능가하는 귀중품, 즉 예수가 갈보리로 가는 길에 머리에 썼던 면류관도 있었다. 성당 자체도 단순한 예배당이라기보다는 보석이 박힌 거대한 보물 상자에 가까울 정도로 화려했다.[15]

생트 샤펠은 그 규모나 섬세함에서 자신감과 낙관주의를 드러냈다. 이는 단지 왕족이 세운 건물이어서가 아니었다. 수도원과 궁정, 도시의 거리 어느 곳에서나 소리와 빛이 넘쳐났고, 그 생동감이 포스트-로마 세계의 텅 빈 어둠을 채웠다. 자연에 대한 신선한 감각도 등장했다. 켈트족의 영역에 남아 있던 이교도의 흔적, 젊고 즐거운 쇄신의 분위기였다. 13세기 말 『카르미나 부라나Carmina Burana』라는 시집에서 사람들은 자연에서 느끼는 무한한 기쁨과 인간의 행복 가능성에 대한 발달한 낙관주의, 욕망의 실현을 노래했다.

봄을 보라,
오래 기다린 반가운 봄,

삶의 기쁨을 다시 돌려주는구나.

목초지에는 보라색 꽃이 한창,

태양은 모든 것을 밝게 비춘다.

이제 모든 슬픔은 제쳐두자,

여름은 돌아오고,

겨울의 추위는 물러날 테니.

1세기 전의 수도원장 쉬제는 알지 못했던 섬세한 감정의 즐거움이 종교적인 이미지에 새롭게 스며들었다. 생트 샤펠 내부에 전시된 성모와 아기 예수의 상아 조각은 첫눈에도 신비로운 신의 모습이 아니라 인간적인 행복의 이미지로 보였다. 블라디미르의 테오토코스처럼 동방에서는 성모 마리아가 초현실적인 우아함을 보여주었다면, 샤르트르 성당의 조각상처럼 생트 샤펠의 성모 마리아는 살아 있는 사람을 모델로 한 듯 보였다. 세심하게 표현된 어머니와 아이의 유대감을 볼 때, 이것이 개인적인 경험을 바탕으로 만들어졌을지도 모른다는 생각이 든다. 성모 마리아는 몸을 살짝 젖혀 활기 넘치는 어린 소년처럼 묘사된 아기 예수의 무게와 균형을 맞추고 있다. 관람객을 향한 성모의 눈빛에는 겸손함과 자신감이 묻어 있다. 몸을 감싸고 있는 옷은 묵직해 보이며, 살짝 튼 몸과 섬세한 손의 표현에서 깊은 우아함이 느껴진다. 어머니와 아이의 손은 서로 닿아 있지 않지만 둥근 물체, 아마도 사과로 연결되어 있기 때문에 자신감, 매력, 사랑으로 가득한 두 사람만의 공간이 완성된다.

이러한 빛의 건축은 멀리까지 퍼져나갔고, 덩달아 프랑스의 건축가들도 바빠졌다. 일 드 프랑스의 상스 성당에서 일하면서 건축을 배운 기욤 드 상스는 12세기 영국의 캔터베리 성당 성가대석을 새로 세웠다. 프랑스에서 공부한 건축가들은 이외에도 스페인의 레온, 독일의 퀼른에 프랑스의 성당을 본뜬 성당을 건설했다. 스웨덴 남부의 웁살라 성당은 프랑스의 일류 건축가 에티엔 드 보네이유의 지휘 아래에 건축되었다. 당시의 작가들이 명명한 "프랑스풍 작품", 즉 오푸스 프랑키제눔opus francigenum은 급속도로 종교 건축에서 유일하게 허용되는 양식이 되었다.[16]

흔히 그러하듯이 새로운 양식의 가장 위대한 업적은 프랑스의 후원을

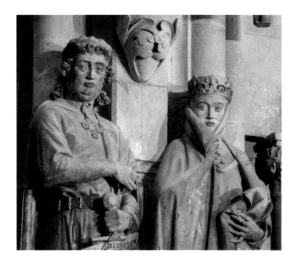

슈티프터피구른
(설립자 조각상) 중
에케하르트 2세와
우타, 사암,
나움부르크 성당.
약 1250-1260년.

받는 중심지 밖에서 등장했다. 13세기 중반에 지어진 (현재 독일의) 나움부르크 대성당에는 성당 설립자 12명의 조각상, 즉 슈티프터피구른Stifterfiguren이 있다. 이 조각상을 만든 사람의 이름과 신분은 남아 있지 않지만, 조각상이 보여주는 활기찬 사실주의의 정신은 조각가가 프랑스 양식의 거장이었음을 보여준다.[17] 그는 분명 샤르트르, 랭스, 아미앵의 조각상을 알고 있었을 것이고 어쩌면 그곳에서 활동을 했는지도 모른다. 프랑스 양식은 독일 땅에서 더욱 강렬해져서 샤르트르 성당 출입구에 있는 잊지 못할 유디트의 조각을 제외하고는, 프랑스보다 훨씬 높은 수준의 사실주의를 달성했다. 조각이 놀라울 정도로 진짜 같아진 데에는 세부 묘사나 부피감, 비율의 표현이 훌륭해진 것도 한몫을 했겠지만, 고대 그리스와 로마의 많은 조각품들과 마찬가지로 조각에 채색이 추가된 덕분에 물리적 존재감이 더욱 강화되었기 때문이기도 하다. 나움부르크와 마찬가지로 밤베르크와 마그데부르크에서도 사람들은 돌로 만들어졌음에도 살아 있는 듯한 조각상을 보고 충격을 받았을 것이다. 특히 성당 건축을 위해서 돈을 기부한 부자들은 성당 벽에 자리한 자신의 모습을 보고 감탄을 금치 못했으리라.[18] 이것은 과거에서 온 이미지, 고대인들을 본떠서 만든 이미지가 아니라, 마치 거울을 들이댄 것처럼 동시대인들의 외형을 있는 그대로 반영한 것이었다.

수많은 예술가와 우아한 작품들이 파리를 중심으로 퍼져 나갔지만, 그렇다고 파리가 유일한 중심지는 아니었다. 부르고뉴 공국이 점점 권력을 얻게 되면서 14세기 중반부터 발루아 가문의 후원하에 황금기가 시작되었다. 발루아 가문 최초의 공작, 용담공 필리프는 대표적인 예술가들에게 카르투지오회 수도원의 장식을 의뢰했다. 샹몰 수도원이라고도 알려져 있는 이곳은 필리프가 가족들의 무덤을 위해서 디종 외곽에 지은 수도원이었다. 브뤼셀에서 훈련을 받은 네덜란드 출신의 조각가 클라우스 슬뤼터르는 1400년경 용담공 필리프를 위하여 걸작을 제작했다. 바로 『구약성서』의 예언자들

에게 둘러싸인 유명한 샘(이후에 "모세의 샘"이라
는 이름이 붙었다)과 그 위에 서 있는 십자가에 못
박힌 예수와 막달라 마리아의 채색 금박 조각상이
다.[19] 묵직한 모직 옷을 입은 슬뤼터르의 인물들은
샤르트르의 유디트로 요약되는 우아함에서, 그리
고 파리와 부르고뉴의 조각 유파에서 보이는 기품
있는 양식에서 완전히 등을 돌린 듯 보인다. 모세
와 스가랴 그리고 다른 예언가들은 예수의 순교를
예언하는 듯 강인하고 극적인 면모를 드러낸다.[20]
샤르트르 초기 조각은 건축이라는 배경에서 자라
난 듯 보이지만, 슬뤼터르의 조각들은 건축과 분
리된 독립적인 존재이다. 슬뤼터르의 예언가들 주
변으로 그림자가 드리운다. 그들을 폭풍우로부터
막아주는 것은 천사들이 힘없이 뻗은 날개뿐이다.

"모세의 샘"의 받침대
중 다니엘과 이사야,
클라우스 슬뤼터르 작.
샹몰 수도원, 디종.
1395-1404년.

　　샹몰의 조각상이 인상적이었던 것처럼, 용담공 필리프는 예술 후원에
서도 자신의 형을 능가했다. 베리 공작인 그의 형 장 드 프랑스는 파리 남쪽
부르주를 중심으로 형성된 지역에서 살면서 본인이 공작이라는 현실적인
측면을 희생하면서까지 예술의 정교함에 집착했다. 그는 정치적 의무를 소
홀히 한 채, 므윙-쉬르-예브르의 웅장한 대저택에서 조각가 앙드레 보느뵈
와 함께 조각에 대해서 고민하고 계획을 세우느라 몇 주일을 보냈다. 그의
정치 고문과 보좌관들은 그가 공무를 등한시하는 것에 화가 났겠지만 예술
가와 장인들은 달랐다. 베리 공작은 아내인 잔 드 불로뉴와 함께 건축한 부
르주 성당의 예배당과 관련해서도 보느뵈와 논의를 했을 것이다. 공작은
네덜란드의 조각가 장 드 캉브레에게 무릎 꿇고 기도를 하는 실물 크기의
채색 석고상을 의뢰했다. 원본은 이후 소실되었지만 조각상이 만들어진 지
얼마 되지 않아 스위스에서 여행을 온 젊은 독일 화가 한스 홀바인이 스케
치를 남겼다.

　　홀바인의 그림은 조각이 아니라 살아 있는 공작을 보고 그린 것 같았
다. 공작은 명랑하다고 할 수는 없지만 참회하는 모습은 아닌 것이, 자신의
예배당이 완성되어 기쁜 듯 보였다. 푸아티에에 있는 베리 공작의 궁전 만

찬장, 장식 벽난로 주변 벽에는 공작과 그의 가족의 모습이 담긴 다른 조각상이 있었다. 그는 그림과 태피스트리 외에 채색 필사본도 많이 의뢰하고 또 사들이기도 하여 상당량의 필사본을 소장하고 있었다.

그중에는 「호화스러운 기도서」라고 알려진 달력도 있었는데, 제목에서도 알 수 있듯이 당시에는 가장 호화로운 책들 중 한 권이었다.[21] 이는 베리 공작이 아낌없는 후원을 했다는 증거이자, 화가인 파울 더 림부르크와 그의 형제인 얀과 헤르만이 상당한 야망을 품은 화가라는 증거였다. 이전까지는 한 쪽이 양피지 한 장을 독차지할 정도로 큰 그림책이 없었다. 맨 처음 12쪽에는 공작의 수많은 성들 중 한 곳 앞에서 계절에 따른 일상생활을 하는 장면이 등장한다(므왕-쉬르-예브르의 거대한 성은 뒷부분 "그리수도의 유혹" 이미지에 나온다). 12장의 그림은 모두 세밀한 관찰을 통해서 완성된 걸작으로, 초가지붕 위에는 눈이 어떻게 쌓이는지, 커다란 가위로 양털을 어떻게 깎는지, 물속에서는 몸이 어떻게 더 진한 색으로 보이는지 알 수 있게 해준다. 그리고 8월의 그림에는 수확을 돕던 일꾼들은 옷을 벗고 수영을 하고, 매 사냥을 하는 사람들은 그 앞을 지나가는 모습이 등장한다. 각각의 반구형 달력 위에는 태양의 신 아폴로의 이미지를 에워싸고 있는 황도 십이궁도 보인다.

10월의 그림은 아마도 형제 중에서 가장 재능이 있었던 파울 더 림부르크가 그렸을 것이다. 맨 앞에서는 씨 뿌리는 사람이 부드러운 대지에 발자국을 남기며 씨를 뿌리고 있고, 뒤에는 말을 탄 사람이 채찍을 든 채 돌을 달아 무겁게 만든 네모난 나무 쟁기를 끌고 간다. 땅에 내려앉은 까치들은 씨앗과 말똥을 쪼고 있다. 쟁기질을 하는 밭 뒤쪽에는 활과 화살을 든 허수아비가 서 있고, 흰 천은 펄럭이며 새를 쫓는다. 센 강을 기준으로 풍경은 분리된다. 뒤로는 작은 연회색 탑이 솟아 있는 루브르 궁전과 성곽 벽이 보인다. 거리에는 사람들이 인사를 나누며 지나가고 개 두 마리는 서로 싸우고 있으며 뱃사공은 배를 잡아매고 있다. 뱃사공 세 명의 모습은 강물에 비치고, 다른 인물들의 그림자는 뒤에 있는 궁전 벽에 짙게 드리워져 있다.

갑자기 평형 상태에 도달한 것처럼 시간이 멈췄다. 그리고 잠시 후에 다시 씨앗은 땅으로 떨어지고, 채찍은 말을 때리고, 쟁기는 움직이며, 거리의 조그만 인물들은 그들의 일상을 계속 이어간다. 한순간 정지된 듯한 현

실을 체험하게 해주는 요소로 각 인물에 드리워진 그림자만 한 것이 없었다. 이는 세계 어느 곳에서도 전례를 찾아볼 수 없는 것이었다. 로마의 그림에서는 한 번도 자연광과 공간감이 느껴진 적이 없었고, 중국의 그림에는 그림자라는 것이 없었다. 이 정지된 순간에 포착된 그림자 속에서 이미지 제작의 새로운 시대가 막을 열었다.

「호화스러운 기도서」는 1416년 한 해에 림부르크 삼형제가 모두 사망하는 바람에 미완성으로 남았다. 같은 해 6월 15일에 베리 공작마저 세상을 떠났다. 그러다 70년이 지나 이 책이 사부아 공작인 카를로 에마누엘레 1세 공작의 손에 들어가고 나서야 장 콜롱브라는 프랑스의 채색 화가에 의해서 미완성된 부분이 채워졌다. 이 무렵에 실제로는 이미 림부르크 형제가 각자 임종을 맞이했을 때부터, 영적인 고양과 지식의 메타포인 "빛"이 네덜란드에 등장한 새로운 회화 세계에서 중요한 역할을 차지하기 시작했다. 앞으로 만나보겠지만, 이러한 새로운 전통의 위대한 창시자 중 한 사람, 자연광을 이용한 가장 위대한 화가 중 한 사람이 바로 얀 반 에이크였다.

베리 공작의 「호화스러운 기도서」 중 11월, 림부르크 형제. 약 1416년. 모조 양피지에 불투명 물감과 잉크, 22.5×13.7cm. 샹티이, 콩데 박물관.

안개 속의 여행자

고대 그리스 로마의 회화와 마찬가지로 중국의 회화 역시 초기 수천 년 간의 작품은 하나도 남아 있지 않다. 기원전 200년경 권력을 잡은 한 왕조의 기록에 따르면, 당시의 예술가들은 비단과 종이 그리고 사원이나 묘지의 벽에 용, 부처, 악마와 황제를 그렸다고 한다. 하지만 안타깝게도 풍부하고 오래된 전통 가운데 극히 일부만이 단편적으로 남아 있다.

이런 단편들로부터 추측컨대, 초기 중국 회화는 풍경보다는 인체에 더 관심을 두었다. 현재까지 남아 있는 그림으로는 4-5세기경 족자에 먹과 수성 물감으로 그린 「여사잠도女史箴圖」가 있다. 이 그림은 292년 장화라는 관리가 쓴 시를 그림으로 표현한 것으로 황실 여성들을 위한 훈계가 담겨 있다. 장화의 시는 유교적 윤리관의 규칙에 따라 황실 여성들이 어떻게 행동해야 할지를 훈계하고 가르치는 규칙서 같은 것이었다.[1] 인물들은 머리카락처럼 가는 선으로 그려지고, 시의 구절로 구분된 가상의 공간에 떠 있다. 두 명의 여성이 광택을 낸 청동 거울을 보며 스스로의 모습에 감탄하는 장면이 있다. 한 명은 시녀에게 머리 단장을 받고 있고, 주위에는 옻칠한 화장품 상자가 여기저기 흩어져 있다. 그리고 옆에는 "자신의 얼굴을 치장할 줄만 알고, 자신의 인격은 꾸밀 줄을 모른다"라는 훈계 시가 적혀 있다. 또다른 장면에서는 기원전 38년에 한나라의 황제인 원제를 곰의 습격으로부터 용감하게 지켜낸 후궁 풍완의 이야기가 등장한다. 그리고 "검은 곰이 우리 밖으로 기어나오자, 풍완이 달려들었다. [……] 그녀는 자신이 죽을 것을 알

앉지만 개의치 않았다"라는 시로 궁중의 유교적 미덕을 높이 샀다.

「여사잠도」를 그린 것으로 알려진 4세기의 화가 고개지가 장화가 시를 썼을 시기에 제작된 초기의 그림을 그대로 모방했을지도 모르지만, 어쨌든 그는 훈계의 장면을 위해서 가장 기본적인 요소만 남겼다. 그림에서 가장 기본은 비단이나 종이에 붓으로 그린 먹 선이었다. 사원이나 무덤 벽에 그린 그림 역시 평면적으로 선으로 표현되기는 마찬가지였다. 중요한 것은 세밀한 관찰을 통한 묘사가 아니라, 정제와 환기의 감각이었다. 이후 어느 중국 비평가는 고개지에 대해서 이렇게 썼다. "그의 그림은 공중에 떠 있는 구름과 같고, 바쁘게 흘러가는 개울과 같다. 완벽하게 자연스럽다는 뜻이다."[2]

이는 고개지 이후 세기에 중국 회화에서 자연의 부상을 보여주는 효과적인 은유이다. 5세기경부터 불교가 박해를 당하면서 초기 불교 회화 역시 대부분 소실되거나 파괴되었다. 오로지 둔황의 석굴 사원만이 초기 불교 회화의 이미지와 넓은 장소에 장식적인 양식으로 그린 최초의 풍경 이미지를 어느 정도 오늘날까지 전해주고 있다. 중국 회화의 오랜 전통을 규정한 것은 종교가 아니었다. 사원과 궁정의 요구에서 벗어난 자연에 대한 경험이 오히려 중국 회화의 핵심이었다.

중국의 산수화는 자연 속에 사는 존재, 자연 세계를 있는 그대로 예찬하는 존재라는 새로운 인간관의 일부였으며, 인간은 야생에서 길을 잃기도 하고 동시에 은신처를 찾기도 했다. 화가의 임무는 이런 감정을 전달하는 것이었다. 8세기의 시인이자 예술가인 왕유는 자연으로 도피함으로써 위안을 얻는 고위 관리의 전형적인 인물이었다. 왕유에게는 수도 장안에서 하루만에 다녀올 수 있는 망천 계곡의 별장에 가는 것이 그의 일탈이었다. 그는

망천 계곡을 묘사하는 20수의 시를 남겼다.

사슴 울타리

인적도 없는 텅 빈 언덕

메아리치는 목소리만 들릴 뿐,

석양 빛이 깊은 숲속으로 들어와

푸른 이끼에 비친다.[3]

왕유는 각각의 시에 그림을 그렸는데 「망천도」라고 알려진 이 작품은 나중에 소실되었지만, 이는 머지않아 시와 그림을 결합하고자 했던 예술가들에게 모범이 되었다.

후대의 예술가들은 왕유를 (비록 그가 궁중에서 일을 한 적도 있었고 황제를 위한 시를 쓰기도 했지만) 궁중 생활의 화려함과 권력을 그림에 반영하기보다는 예술 작품에 철학적이고 종교적인 신념을 표현하기를 선호했던 높은 신분의 비전문가, 학자 겸 화가로 보았고, 그를 시화詩畵의 전통을 확립한 인물로 회고했다. 왕유와 같은 사람들은 시, 그림, 서예를 통한 자기 수양에 집착했고, 자신의 창작품을 팔아 돈을 버는 것을 극도로 꺼렸다. 그들은 자신의 작품을 서로에게 선물하는 편을 선호했다. (이후 "문인화가"로 알려진) 이 학자 겸 화가들은 모든 것을 깨우친 비전문가로서, 시골에 은거하면서 자연과 예술에 대한 사색에 빠진 채 산길을 거닐고, 돌아오는 길에 단순하고 소박한 그림을 남겼다.

북송시대인 10세기에 등장한 산수화는 자연을 관찰의 대상이 아닌 지각의 대상으로 보는 자연관을 기본으로 하고 있었다. 당시 한 화가의 이야

기를 들어보자. 그는 집 근처 산을 거닐다가 우연히 오래된 바위 동굴에 들어가게 되었다. "동굴 안의 길에는 물에 흠뻑 젖은 이끼가 가득했고, 안개에 뒤덮인 기암괴석이 있었다." 더 깊이 들어간 화가는 오래된 소나무 숲을 발견하고 감탄하며 그중 나무 한 그루가 "하늘로 승천하는 용, 또는 은하수를 향해 날아오르기 위해서 똬리를 틀고 있는 용과 닮았음"을 깨달았다. 형호라는 이름의 화가는 집으로 돌아와 자신이 보았던 장면을 수차례 그림으로 남겼다. 이후 그는 노인을 만나 '필법'을 배우게 되는데, 형호가 노인에게서 배운 그림이란 겉으로 드러난 외형이 아니라 사물의 진정한 본질을 측정하는 방법이었다. 노인은 그에게 말한다. "닮았다는 것은 사물의 형태는 취하되 그 정신은 무시한 것이다. 하지만 본질이란 정신과 대상을 모두 갖춘 것이다."[4]

왕유와 마찬가지로 형호도 전설적인 인물이었다. 그의 작품 원본은 남아 있지 않지만 그 정신은 그의 산수화에서 영향을 받은 수많은 그림과 필사본에 그대로 보존되었다. 족자 형태로 만들어진 그의 그림에는 높이 솟은 산과 어두운 협곡, 깎아지른 듯한 골짜기가 등장하며, 풍경을 감싸고 구불구불 이어지는 길에는 아주 조그만 인물이 두세 명 점처럼 등장하여 전체적인 장면이 얼마나 웅장한지를 증명한다. 그리고 북송시대 선구적인 산수화는 대부분 남아 있지 않아 당시의 그림을 더 전설로 남게 했다. 형호가 세상을 떠난 10세기 초에 태어난 이성은 스스로 은둔자가 되기로 선택한 화가로 바위투성이 산봉우리, 울퉁불퉁 비틀린 나뭇가지 같은 황량한 장면으로 유명했다. 다만 이성의 그림 대부분은 소실되었거나 복제품과의 구분이 힘들다. 그는 작품에 서명을 하지 않았기 때문에 그의 작품들 중 아직 남아 있는 것이 있는지는 확실하지 않다.

다음 세대 화가들 중에서 범관은 우뚝 솟은 봉우리가 특징인 북송 양식을 그대로 이어갔다. 그 역시 작품에 서명을 하지 않았지만, 그래도 남아 있는 작품 1점은 중국 초기 산수화에서 가장 중요한 작품이 되었다.

범관의 작품은 산의 특징과 자연을 생생하게 묘사한다. 두 명의 상인과 네 마리의 노새는 그들 앞에 높이 솟아 있는 산이 얼마나 웅장한지를 강조하는 역할이며, 전경과 산은 흐릿한 안개로 구분이 되어 있다. 범관은 이 그림을 특별한 필법, 우점준雨點皴으로 그려 바위의 거칠고 어두운 표면의

「계산행려도」, 범관 작.
11세기 초. 족자,
비단에 먹과 물감,
155.3×74.4cm.
타이베이, 고궁
박물관.

느낌을 그대로 전달한다. 높은 산꼭대기에서 좁은 틈으로 쏟아지는 폭포는 마치 기다란 비단 조각처럼 표현되었으며, 신비롭게도 중간에 두 갈래로 갈라져 울퉁불퉁한 나무 뒤, 그리고 숨겨진 사원 지붕 뒤로 안개처럼 흩어진다. 그리고 물은 중경에서 다시 등장하는데, 수많은 개울로 나뉘어 흘렀던 물이 강에서 다시 합쳐져서 전경의 거대한 바위 뒤로 힘차게 흘러간다. 범관의 그림에서 산은 마치 살아 있는 생물처럼 보인다. 그와 거의 동시대에 살았던 유명한 화가 곽희는 이렇게 썼다. "범관의 산은 피 대신 물, 머리카락 대신 나뭇잎, 영혼과 성격 대신 구름을 가지고 있다."[5]

곽희는 자신의 그림에서 이 살아 있는 자연의 이미지를 하나의 관념, 사고의 표현으로 보존했다. 그는 신종 황제의 황실 화가이자, 이후에 소실되기는 했지만 북송 왕조의 수도인 변경(지금의 카이펑)의 벽화를 그린 것으로 유명했다.[6] 현존하는 작품에서 우리는 그의 화풍에 스며 있는 자연관을 엿볼 수 있다. 이른 봄의 메마른 풍경을 그린 그림은 원래 황제가 자기 방에 걸어두고 즐기는 용도였다.[7] 이는 곽희의 상상 속 풍경으로 바위와 산, 나무가 공중에 둥둥 떠 있는 안개 속에 유령처럼 등장한다. 곽희의 붓놀림은 느슨하며, 먹에 물이 많이 섞여 있고, 묽어서 깊이감을 잘 드러내며, 산비탈에 매달려 있는 나무의 메마른 나뭇가지를 '게의 발톱'처럼, 즉 해조묘법蟹爪描法으로 표현한다. 한쪽에는 쓸쓸한 사원 건물 틈에서 폭포가 떨어지고, 또다른 쪽에는 이상하게 구불거리는 계곡이 안개 속으로 사라진다. 아주 조그만 인물들은 종종걸음을 치며 지나가고, 저 멀리 좁은 길에서 다시 나타난다. 이 풍경의 배경이 되는 시간대는 명확하지 않다. 빛은 은은하며 그림자가 없다. 중국 화가들은 자연스러운 빛의 효과나 다양한 색조 표현에는 거의 관심이 없었다. 그래서 중국 회화에는 그림자가 등장하지 않는다.[8]

중국의 화가들에게 중요한 것은 자연에 대한 인상, 풍경 속 분위기에 대한 생각이었다. 그래서 그들은 자신들이 비단에 먹으로 포착하고 싶었던 그 분위기가 무엇인지를 글로 적어 설명하는 데에 열심이었다. 4세기 화가이자 음악가인 종병은 산수화에 대한 글에서 "산과 물"을 그린 산수화가 풍경화와 동의어가 되기 위해서는 산과 물을 통해서 몽환의 여정을 그려내야 한다고 썼다. 몽환의 여정이라는 말은 종교적인 사고에서 비롯된 것인데 정확히 어떻게 가능한지 설명하기가 어렵다. 그는 전형적인 막연한 느낌으로 도교의 원칙을 언급하며 "산수는 그 형태를 통해서 도의 아름다움을 드러낸다"라고 썼다. 도교는 고대의 신비로운 신념 체계로, 도교에서는 자

「조춘도」, 곽희 작. 약 1072년. 족자, 비단에 먹과 물감, 158.3×108cm. 타이베이, 고궁 박물관.

연을 더 넓은 우주론적 연속체의 일부로 여겼다.[9] 서구의 화가들은 자연을 더욱 세심하게 관찰하기 위해서 자연에 다가갔으며 그것을 오일을 이용해서 채색 필사본과 나무 패널에 남겼다면, 중국의 화가들은 반드시 직접적인 관찰을 통해서 그림을 그려야 한다고 생각하지 않았다. 오히려 학자로서의 신분을 유지한 채, 자신의 기억과 기술적인 능력, 자신만의 필법 같은 고도의 예술적 기교를 이용했다. 10세기의 시인이자 화가인 소식은 이렇게 말하기도 했다. "닮음의 측면에서 그림을 논하는 자는 어린아이로 취급당할 만하다."[10]

북송의 그림이 웅장하고 당당하다면, 황실을 항저우가 있는 남쪽으로 옮겨야만 했던 남송의 예술가들이 그린 그림은 훨씬 더 차분하고, 잔잔한 시를 떠오르게 했다. 남송의 화가들은 텅 비어 있고 고요한 이미지, 보기만 해도 사라질 것만 같은 연약한 느낌의 표현에 탁월했다.[11] 남송의 대표 화가인 하규가 비단에 그린 조그만 정사각형 그림에는 호수 위로 늘어진 어두운 색의 나무와 정박해 있는 배로 가기 위해서 다리를 건너는 조그만 인물이 보인다. 배경의 산과 축축하고 나른한 분위기가 굉장히 묽은 먹물로 표

현되어 있다. 마치 평범한 날의 평범한 날씨를 보여주는 듯하다. 동시대의 화가 마원과 마찬가지로 하규의 그림에서도 비단과 종이의 여백 자체가 안개, 수증기 또는 단순한 공간을 나타내며 이미지의 일부를 차지하고 있다. 하규와 마원에 의해서 형성된 마하파馬夏派는 알려진 대로 자연에 대한 관조적인 반응을 전달하며, 해외에서 중국 회화 하면 떠오르는 이미지가 되었다. 잔잔한 호수 앞에서 말없이 경외감을 느끼는 순간이나 눈 덮인 겨울 풍경에서 느껴지는 단순함처럼 말이다.

이는 둔황의 석굴 벽을 장식했던 화려함과는 거리가 먼 새로운 불교, 즉 선불교禪佛敎의 교훈이기도 했다. 선불교의 불화승들은 불교에서의 공空과 참선이라는 개념을 왕유의 시대부터 전해져 내려온 수묵화와 결합시켰다. 그래서 사물, 동물, 식물 등의 본질적 형질을 단순한 몇 번의 붓질로 표현할 수 있게 되었고, 이미지 제작과 글쓰기를 중국의 초기 시화만큼이나 밀접하게 연결시켰다. 선불교의 화가들은 "문인" 예술가였으며, 항저우 주변 산 속 절에서 일하며 자발적으로 그림을 제작했다. 다만 이런 작품들 대부분은 사라졌고, 유일하게 13세기에 활동한 목계의 그림이 일본의 사찰에 상당량 남아 있다. 연한 먹으로 대략적으로 그린 그의 그림은 남송 예술가들의 그림보다 훨씬 더 자연에 가까웠다. 목계의 가장 널리 알려진 작품 중에는 암컷 원숭이와 새끼가 나뭇가지에 앉아 차분한 호기심의 눈빛으로 관람자를 바라보는 그림도 있다.

그러나 이런 차분한 성찰의 그림은 그리 오래가지 못했다. 1270년대 북쪽에서 침략해온 몽골은 1276년 항저우를 함락시키고 송 왕조의 종말을 고했다. 그리고 원이라는 새로운 외세의 지배가 시작되었다. 몽골은 서쪽으로 현재의 헝가리가 있는 곳까지 세력을 떨칠 정도로 거대한 제국을 세웠고, 중국의 원 왕조가 그 제국의 중심지였다. 칭기즈 칸의 손자 쿠빌라이 칸은 상도(현재 내몽골의 돌론 노르)의 중심지에 궁전을 세웠다. 이후 마르코 폴로가 이 궁전을 기억하며 제너두, 즉 도원경桃源境이라고 부를 정도로 화려했던 궁궐이었다. 궁전의 내부에 "사람과 동물, 새 그리고 온갖 다양한 꽃과 나무"를 그리기 위해서 고용된 예술가들에게 몽골이란 페르시아만큼이나 일거리가 많은 곳이었다. 하지만 문인 화가들은 새로운 통치자를 섬겨야 할지, 아니면 도시와 궁정을 떠나 양쯔 강 유역에서 자연을 위안삼아

지내야 할지 딜레마에 직면했다.

조맹부라는 유명한 서예가이자 화가는 송 왕조 황실의 자손으로서 자신의 위치를 인식하고, 다두에 있는 쿠빌라이 칸의 궁정으로 가서 관리로서 그를 모셨다. 그는 시인이자 서예가, 산수화가이기도 했지만 관리이기도 했기 때문에, 유목민 몽골족이 선호했던 대상인 말을 그리는 데에 많은 시간을 쏟을 수밖에 없었다.

또 어떤 이들은 500여 년 전 왕유의 삶을 본받아 자연으로 봄을 숨겼다. 그들은 그 어느 때보다 정제된 붓놀림으로 자연에 대한 고조된 통찰력을 포착하기 위해서 최선을 다했다. 그들은 조그만 땅덩어리를 경작하면서, 월금이라는 악기를 연주하고, 시를 쓰고, 그림을 그리며, 서예를 연습했다.

그중에서도 중국 남부 출신의 학자 겸 화가인 예찬만큼 태도가 품위 있고 그림 기법이 정교한 이는 없었다. 예찬은 몸을 씻는 것에 집착했는데, 구영이 1430년대에 남긴 그의 초상화에서는 마치 감정가처럼 하얗고 깨끗한 옷을 입고 연단에 앉아 있는 모습으로 등장한다. 그의 옆에는 물과 수건을 든 하인과 커다란 깃털 먼지떨이를 든 하인이 서 있다.

몽골의 지배하에 불안이 계속되고 끊임없는 세금에 시달리던 예찬은 편안한 자기 땅을 떠나 타이 호의 선상 가옥과 불교 사찰에서 말년을 보냈다. 그는 전경에는 나무가 있고, 길게 뻗은 물을 사이에 두고 배경에는 언덕이 있는 비슷비슷한 그림을 그리며 시간을 보냈다. 마치 비슷한 그림을 그리며 그 주제의 본질에 더 가까이 다가가려는 듯 말이다. 그림의 구도는 어느 날 아침 산 정상에 올랐다가 우연히 본 풍경을 바탕으로 한 것이었다. 그는 옥산 앞의 나무와 호수를 그리는 것으로 그때의 경험을 기념하고자 했다. 이후의 그림은 이전 그림의 기억을 바탕으로 그려졌다. 점점 더 많이 그릴수록 그 장면은 원래의 기억에서 멀어졌다. 그림을 그리는 행위가 반복될수록 원래의 기억은 더 단순해지고 간략해졌다.

예찬 이전의 중국 화가들에게도 그

「산수화」, 하규 작. 13세기. 비단에 먹과 물감. 22.5×25.4cm. 도쿄, 국립 박물관.

「우산임학도」, 예찬 작. 1372년. 족자, 종이에 먹, 94.6×35.9cm. 뉴욕, 메트로폴리탄 미술관.

랬듯이 예찬에게 이미지란 상징이 되었다. 숲은 적대적인 세상 속 변함없는 우정을 상징했고, 소박한 화풍과 메마른 붓질은 망명 생활의 굳은 의지를 반영했다. 그림에는 흥미로운 세부나 화려함이 없었다. 오히려 우울함, 순수함, 무심함, 심지어 지루함이 느껴졌다.[12] 이런 담백함, 심지어 무미건조함은 부정적인 것으로 보이기는커녕 오히려 크게 칭송받았고, 예찬은 당대에 가장 수요가 많은 화가였다. 그가 말년에 보여준 무심함과 호젓함은 외세, 즉 몽골의 지배에 대한 고결한 대응으로 여겨졌다. 그러던 중 원 왕조에 대한 반란과 혼란은 곧 끝을 맺었고, 1368년 명 왕조 최초의 황제, 홍무제가 즉위하며 중국이 세력을 되찾았다.

이로써 중국 문화의 부활과 찬양, 외세에 저항한 예찬과 같은 인물에 대한 숭배의 시대가 왔다. 예찬이 죽은 지 60년이 넘은 시점에 그려진 「행원아집도」라는 그림에서 명 왕조의 관리들은 아마도 남송 학파의 후계자 중 한 명이 예찬의 화풍대로 그린 그림을 보며 감탄을 하고 있다. 하인이 들고 있는 막대기에 매달려 있는 예찬풍의 그림은 그 귀퉁이만 살짝 보이지만, 「행원아집도」에는 실제 관리들이 모여 있는 모습, 심지어 1437년 4월 6일이라는 정확한 날짜까지 기록이 되어 있다. 그리고 이 날짜는 몽골이 무너지고 명 왕조라는 한족의 정통 왕조가 통치를 시작한 지 얼마 되지 않은 시점이었다. 그림에는 실제로 참석한 관리들의 이름까지도 기록되었다. 전습례는 파란 예복을 입고 그림을 살 것처럼 족자를 들고 있고, 그 옆에는 양부가 즐거운 모습으로 등장한다. 배경이 된 정원은 명의 정치가인 양영의 정원이다.[13] 즐길 거리는 그림뿐만이 아니다. 장기판도 준비되어 있고, 서예와 그림을 그릴 수 있는 탁자도 있다. 손님 중

224

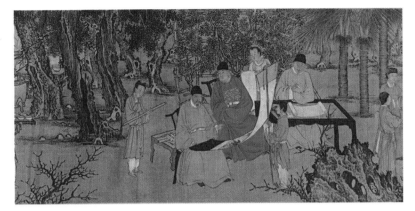

「행원아집도」, 사배 작. 약 1437년, 비단에 먹과 물감, 37.1×243.2cm. 전장 시립 박물관에 있는 원작의 모사본: 뉴욕, 메트로폴리탄 미술관.

한 명은 이미 붓을 손에 든 채 어디에서 영감을 얻을지 고민을 하듯이 종이를 바라보고 있다. 그는 아마도 전습례가 감탄하고 있는 족자 그림에서, 아니면 오랜 전통을 자랑하는 망명 화가의 그림, 이를테면 예찬의 소박한 그림에서 영감을 얻을 것이다. 예술 작품의 주제로 난관의 극복만큼 좋은 것은 없다. 예찬이 메마른 나무로 역경 속에서도 변함없는 우정을 상징했다면, 이제 사람들은 행복한 시대에 실제 친구들과 교류하고, 예술 작품을 감상하며 우정과 성공을 기념했다.[14]

「행원아집도」의 다른 장면에서는 탁자에 놓인 도자기가 등장하는데, 명 관리들은 세련된 도자기에도 관심이 많았다. 도자기 역시 넓은 의미에서 보면 빚어진 곳의 지역적 특색이 드러나는 산수화 같은 예술이었다. 태곳적부터 중국의 가마에서 제작된 항아리와 접시는 그 지역에서 구할 수 있는 원재료에 따라서 그 질이 달라졌기 때문이다. 고령토 같은 깨끗한 진흙은 물론이고, 특히 백돈자白墩子는 중국 남부, 한국, 일본 등지에서만 구할 수 있는 특별한 재료였다. 기원전 2900년경 도자기 물레가 발명된 후, 이러한 재료를 이용해서 도자기의 형태를 빚고 유약을 바르는 기술의 도약은 세계 어느 곳에서나 아주 위대한 전통 중의 하나가 되었다.

양영과 친구들이 감탄하면서 보던 도자기들은 아마도 7세기부터 13세기까지, 당과 송 왕조에서 만들어진 작품들로 양영의 입장에서는 상당히 오래된 유물이었을 것이다. 그중에서도 송 왕조 시대에 허베이 지방 북쪽에 자리한 딩저우라는 지역에서 생산된 정요 백자는 특히나 대단했다. 너무나 얇은 정요 백자를 굽기 위해서 도자기를 아예 뒤집어서 굽는 새로운 기술이

백자청화용문병.
명 왕조, 1403-1424
년. 도자기, 높이
47.8cm. 런던,
영국박물관(왼쪽).
청화파도백룡문병.
명 왕조, 1403-1424
년. 도자기, 높이
44.6cm. 런던,
영국박물관(오른쪽).

개발되었다. 그러다 보니 도자기가 바닥에 들러붙는 것을 방지하기 위해서 구울 때는 테두리에 유약을 바르지 않고, 굽고 나서 은이나 구리로 테를 둘렀다.[15] 연꽃과 모란, 오리, 용 등이 표면에 새겨졌는데, 이후에는 단단하게 마른 접시를 모양 틀 위에 눌러서 이미지를 찍어내기도 했다. 다만 이런 장식은 크게 눈에 띄지 않고 하얀 표면에 반짝이는 미묘한 그림자 정도로 분간이 가능했다.

머나먼 서쪽에서 전해진 안료는 명 왕조 도자기의 외형에 크나큰 영향을 미쳤다. 상인들은 페르시아에서 코발트 광석을 가져왔다. 카샨 인근 광산에서 채굴한 코발트 광석은 원래 도자기 타일을 장식하는 용도로 사용되었다.[16] 중국을 대표하는 청화백자는 원래 서아시아의 이슬람 시장에 수출하려고 14세기 초에 만들어지기 시작했으나, 중국에서도 크게 유행하게 되었다. 15세기 초 수십 년간 징더전의 황실 가마에서는 가장 수준 높은 도자기들이 생산되었다. 영락제 시대에 만들어진 도자기에는 구불구불한 용이 소용돌이 무늬 연꽃 문양에 둘러싸여 있다. 신선하면서도 화려하고, 마치 파란 하늘처럼 매력적인 청화백자의 외형은 새로운 황제와 그의 백성들에게 영감을 불어넣을 수 있다는 낙관론의 표현이었다.

양영은 명 왕조라는 광활하고 질서 정연하며 의식화된 세계의 중심지, 베이징에서 교양 있는 관리들과 모임을 열었다. 그러나 15세기의 예술가와 작가들에게는 단 한 곳, 양쯔 강의 반짝이는 도시, 명 황제의 비공식 예술 수도인 쑤저우가 있었다.

운하가 가로지르며 넓은 해자에 둘러싸인 거대한 성벽 도시 쑤저우는 중국에서 가장 큰 도시들 중 하나였으며, 높이가 250미터가 넘는 거대한 탑이 당당하게 서 있었다. 양쯔 강 삼각주에서 재배되는 쌀과 견직물 생산에 종사하는 장인과 방직공을 통해서 막대한 부를 쌓은 쑤저우는 중국 전역의 예술가들에게 매력적인 도시였다. 그들은 수익성이 좋은 일거리를 찾아 이 도시로 왔고, 그 자체로 예술 작품이 된 이 도시 안에서의 삶을 즐겼다. 쑤저우는 사원, 공공 건물, 저택 등 곳곳에 정원이 있는 것으로 유명했다. 철저한 계획하에 조성된 정원에는 개울이 흐르고 도시 성벽 밖의 세계를 모사한 것 같은 기암괴석이 가득했다. 수많은 다리들이 운하를 가로질러 놓여 있었는데, 그중에서도 가장 유명한 풍교는 당나라의 시인 장계에 의해서 시의 소재가 되었다.

달이 지고, 까마귀는 울며, 하늘에는 서리가 가득한데
강가의 단풍과 고깃배의 불을 시름에 졸며 바라보네.
쑤저우 성 밖 한산사에서부터
한밤중 종소리가 나의 배에까지 들려오네.[17]

예찬 같은 원 왕조의 반체제 인사들은 쑤저우에 모여들었고, 이곳의 세련된 분위기, 유람선, 극장, 사원, 정원을 즐겼다.[18]

쑤저우가 15세기 중반 수묵화 부활의 중심지가 된 데에는 심주와 문징명의 역할이 컸다. 이들의 그림은 예찬과 그의 추종자들이 선보인 비전문가적 화풍을 바탕으로 삼았으며, 이들이 활약하던 쑤저우의 옛지명(오현)을 따라 이들의 화파는 오파吳派라고 불리게 되었다.

심주는 쑤저우 인근에서 호젓한 삶을 살던 학자이자 화가였다. 그의 책상에는 옛 시집들이 잔뜩 쌓여 있었으며 예찬이나 황공망 같은 원 왕조 대가들의 그림을 따라 그리고 공부하며, 그들의 기백 넘치는 화법을 그대로 흡수하기 위해서 노력했다. 그는 대나무나 매화처럼 관습적인 주제도 그렸지만, (일상생활에 꼭 필요한 것은 아니지만) 게, 닭, 고양이 같은 살아 있는 생물도 스케치했다. 하지만 무엇보다 그를 돋보이게 한 것은 산수화였다. 실제 쑤저우 주변 경치를 담은 것도, 온전히 상상 속 산수를 담은 것

도 있었다. 어쨌든 모두 문인화가 화풍이었으며, 복잡한 세부 묘사나 매끈한 마무리와는 거리가 먼 즉흥적인 수묵화였다. 그리고 그는 자신의 그림에 시나 명문을 많이 남겼다. 안개 속에 솟아오른 산꼭대기에 몇 개의 선으로 표현된 무릎 꿇은 시인의 모습이 보이니, 그 옆에 적힌 시마저도 하늘에서 유령처럼 떠오른 듯 보인다.

> 흰 구름이 띠같이 산허리를 두르고
> 돌 비탈길 하늘을 날고 좁은 길이 아득하네,
> 홀로 지팡이에 의지해 저 멀리 바라보니
> 내 피리에서 나는 소리는 흐르는 물소리에 대한 화답이도다.[19]

심주의 제자 문징명은 스승보다 더 정신적인 의미에 집중했다. 그가 그린 「한림도」는 갈필渴筆 기법으로 그린 조그만 산수화로, 예찬의 영향을 받은 것이 분명해 보인다. 10세기 이성의 그늘진 형태와도 닮았지만 문징명 본인만의 주제가 분명했다. 차갑고 맑은 개울이 바위와 나무 사이를 구불구불 지나, 겨울의 정적을 깨고 졸졸 소리를 내며 숲 한가운데로 흘러간다. 주위의 나무보다 키가 더 큰 늙은 나무는 오른쪽으로 살짝 기울어 있고, 나무 꼭대기에는 겨우살이인지 무엇인지 모를 뾰족한 나뭇잎이 잔뜩 뒤엉켜 있다. 그가 그린 나무는 마치 영혼의 존재 같다. 선으로 그린 것이 아니라

먹물을 살짝 묻히거나 찍었기 때문에 붓 자국이 거의 남지 않았고, 그려진 대상이 공중에 떠 있는 것 같은 느낌이 나며, 동시에 자연의 미세한 진동과 존재감이 그대로 전해진다. 필법에 약간의 차이를 두어 바위, 나무, 물, 나뭇잎 등 사물을 그림으로써 각자 고유한 특성을 구분했다.

그림의 윗부분에 쓴 글에는 이 그림을 그린 10시간 동안의 이야기가 담겨 있다. 자신의 아내가 죽자 멀리 살던 이자성이 쑤저우까지 걸어서 조문을 와주었고, 그에게 선물을 주고자 이 그림을 그렸다고 한다. 그가 쓴 명문에 따르면 「한림도」는 선물이기는 하지만, 선물을 받으면 답례를 해야 한다는 관습 때문에 어쩔 수 없이 그린 것이라는 내용이 은근슬쩍 포함되어 있다.[20] 문징명은 범관과 비슷한 수묵화를 그렸던 10세기의 화가 이성에게서 배운 해조묘법을 사용했다. 또한 (기록에 따르면) 아마도 이름이 비슷하다는 이유로 이자성과 함께 이성에 대한 이야기를 나누었다고 한다.

문징명의 그림에서 자연이란 살아 있는 인격체이다. 그림 속에 인간의 모습이 더해질 때에도 그들은 수동적인 모습으로 서 있거나 주변 세계를 바라보거나 귀를 기울이고 있다. 그들은 마치 자연처럼 그림 안에 서 있다. 그들의 금욕적 태도에는 도덕적 차원, 고귀함, 견고함, 생존, 희생이 있다. 예찬의 작품처럼 문징명의 작품은 세상에 대한 암묵적인 반대를 의미한다.[21]

1644년 북에서 온 만주족 전사들은 명 왕조를 무너뜨리고 중국의 마지막 황실이자 새로운 왕조인 청 왕조를 열었다. 원 왕조 때처럼 중국의 모든 예술가들은 새로운 만주족 지도자를 인정하지 않았다. 그렇게 많은 예술가들이 은거에 들어갔다. 난징 출신의 화가 공현도 반체제 인사들 중 한 명으로 난징에 있는 자신의 집에서 은둔자처럼 여생을 보냈다. 공현 특유의 무

「방이성한림도」, 문징명 작. 1542년. 족자, 종이에 먹과 물감, 60.5×25cm. 런던, 영국박물관.

겁고 어두운 풍경이 1670년 제작된 「천암만학도」에 여실히 드러나는데, 그의 그림을 보면 이성과 범관의 빛나는 산이 생각나기도 하지만 동기창의 작품도 떠오른다. 동기창은 공현보다 나이가 많고 훨씬 존경받는 화가이자 수집가였다. 산수화 이론에 대한 글에서 거의 2,000년간 중국의 예술가들이 따랐던 전통적인 모범의 복제보다는 창의적인 독창성, 기氣의 중요성을 강조했다. 공현은 동기창이 말하는 독창적인 예술가들 중 한 명이었다. 수세기 동안 중국의 예술가들을 묶어두었던 전통에서 벗어나, 다른 영향력에도 마음을 연 선견지명이 있는 예술가였다. 그는 예수회 선교사들이 가져온 유럽의 이미지가 중국에 최초로 소개되던 시기에 난징에서 활동하던 화가들 중에서 가장 위대한 인물이기도 했다. 유럽의 이미지는 신기하고 충격적이었으며, 중국의 화가들이 알고 있던 수묵화에 비해서 훨씬 더 진짜 같고 세련되어 보였다. 빛과 어둠을 이용해서 음영을 만드는 키아로스쿠로 chiaroscuro라고 알려진 화법은 공현이 유럽의 화법을 이용해서 그린 산처럼 대상에 견고함을 부여했다. 비록 점묘법의 사용은 그를 중국의 전통적인 화법으로 되돌려놓았지만 말이다. 이미지 제작에 제약이 없어진다고 해서 이미지 제작자의 자유가 보장되는 것은 아니었다. 공현은 수많은 후원자가 있었고 성공을 거두었지만 결국에는 1689년 가난 속에서 생을 마감했다. 그의 장례비는 친구인 유명한 극작가 공상임이 지불해야 했다.

이러한 예술 형태 초창기부터 중국의 화가들은 고대 그리스 화가들이 그랬던 것처럼 자신들의 낮은 지위와 씨름했다. 학구적인 "문인" 화가들은 돈벌이나 공직을 업신여겼으며, 오히려 아마추어로서의 독립적인 삶을 선택했다. 그들은 물질적인 이득을 얻는 것보다는 감식안을 가지는 것을 더 높은 업적으로 인정했다. 또한 그들이 속한 문화에서는 예술 작품을 보고, 판단하고, 감상하는 것이 실제 예술 작품의 창조와 동등한 수준의 창조적 행위로 간주되었다. 예술 관람자 역시 예술가였던 셈이다. 붓을 이용하여 단색의 먹을 칠하는 회화 전통이 꾸준히 그리고 뚜렷이 이어졌음에도 불구하고 매우 다양한 작품들이 수없이 만들어졌다. 세계 최초의 풍경화 전통이 확립되었으며, 그림이 그려지고 있다는 자각을 드러내는 그림, 즉 최초로 자의식이 드러난 이미지도 생겨났다. 그리고 이러한 그림들은 종종 과거에 대한 경외를 드러냈다. 예술가들은 더 넓은 세상에 마음을 열었다. 예술

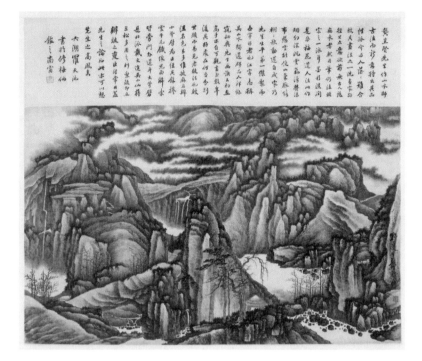

가들은 북쪽의 몽골에서, 산맥과 사막을 넘어선 곳에서, 중앙아시아에서, 저 멀리 서쪽의 유럽에서 넘어온 이주자들의 영향에 편견이 없었다. 그러나 이러한 영향들 중에서 동쪽 바다를 향해 구부러져 있는 일련의 섬들, 즉 일본과의 상호 작용만큼 중요한 것은 없었다.[22]

마음을 사로잡는 매력

일본의 도시 외곽, 숲이 우거진 언덕에는 높이 솟은 기둥과 살짝 곡선을 이룬 가로대로 만든 단순한 나무 문들이 여러 개 서 있다. 이 문을 따라 숲을 통과하면 너른 공터가 나오고 그곳에는 옆이 열려 있는 누각, 사원이 있다. 단순한 형태의 사원은 대나무 등의 목재로 지어졌으며, 초가 지붕은 짙은 자주색 천을 잘라 만든 긴 끈으로 장식이 되어 있어서 바람이 불 때마다 끈이 휘날린다. 숭배의 대상이 되는 신의 이미지나 조각상은 전혀 보이지 않는다. 오로지 바람에 바스락거리는 나무 소리, 요란스러운 까마귀 울음소리, 가까운 샘에서 똑똑 떨어지는 물소리만 들릴 뿐이다.

이 신사는 일본에서 가장 오래된 종교인 신도神道의 사원이다. 최초의 신사에는 여러 개의 바위와 나무밖에 없었고, 이곳에 깃든 영혼, 즉 카미神가 숭배의 대상이었다. 바람이 모래언덕을 만들듯이 이런 자연의 정신은 일본 최초의 조몬 토기를 빚어냈다. 조몬 토기는 기원전 1만4000년경 조몬인이 만든 것으로 신기한 조개껍데기와 밧줄 무늬가 특징이다.

토기, 조몬 시대, 기원전 4-3세기. 도기, 도쿄, 국립 박물관.

　　수천 년간 이 수렵채집인들은 화려한 토기를 빚었다. 불꽃 같은 모양의 토기도 있었고, 마치 내면의 에너지가 새어나오는 것처럼 복잡하게 장식된 인간

형태의 토기도 있었다. 이 토기에는 오
랜 시간의 여정이 그대로 보존되었다.
지질학과 기후의 느린 변화를 기록하듯
이 토기의 형태도 천천히 변화했다. 물
론 새로운 종류의 이미지가 등장한 3세
기 중반의 갑작스러운 변화도 기록되었
다. 매장지에서 종종 발견되는 이런 이
미지는 세상을 향한 더 큰 안정감과 영
속성을 드러내는 것으로, 논을 중심으

하니와 토우. 고분
시대, 약 6-7세기.
도기, 높이 57cm.
시가, 미호 박물관.

로 한 벼 재배 문화와 관련이 있었다. 농사에 필요한 청동 농기구뿐만 아니
라 청동 무기, 의례용 종과 거울도 마찬가지였다. 종종 인간이나 다른 동물,
집, 배 등의 형태를 한 원통형 토기는 무덤의 주인이 누구인지를 알려주는
역할을 했다. 당시 일본에는 문자 언어가 없었기 때문이다. 하니와埴輪라고
불리는 이 토우土偶는 암울한 느낌은 찾아볼 수 없고, 서아프리카 노크 양식
의 매장용 테라코타 두상처럼 낙천적인 분위기를 내뿜는다. 하니와가 가장
활발하게 만들어지던 5세기경에 제작된 개 모양의 토기는 어떤 웅장한 종교
적인 느낌이 전혀 가미되지 않은 채, 개의 낙관적이고 기민한 모습을 그대로
전달한다. 언젠가는 죽을 수밖에 없는 운명을 자연의 순리로 받아들임으로
써 겉치레나 감정에 휘둘리지 않고 죽음을 대하는 태도를 보여준다.

텅 빈 신사에서 느껴지는 자연의 정신, 수천 년간 도공의 손에서 빚어
지던 단순한 토기들은 일본에서 만들어지는 이미지들을 관통하는 특징이
었다.[1]

6세기 중반 더 크고, 더 무거우며, 더욱 세속적인 종류의 이미지가 등장
했다. 이웃한 반도의 (현재 한국 남서쪽) 백제 왕이 긴메이 천황에게 금과
동으로 만든 불상, 깃발과 우산 모양의 장식품, 경전 등을 선물로 보낸 것이
다. 처음 반응은 어리둥절함이었던 것으로 보인다. 부처의 외형은 "엄격
한 위엄"의 표현이었고, 이를 본 긴메이는 이렇게 말했다고 기록되어 있다.
"이전까지 한 번도 본 적 없는 것이다. 이것은 숭배를 해야 하는 것인가, 아
닌 것인가?"[2]

처음에 어떤 거부 반응이 있었는지는 모르겠지만 (몇몇 기록에 따르면

불상을 운하에 집어던졌다고도 한다) 이는 곧 극복되었다. 강렬한 이미지를 자랑하는 새로운 종교는 실크로드를 따라 일본에 도착했다. 실크로드는 중국의 시안, 동아시아의 여러 도시들, 그리고 부처의 고향인 인도를 거쳐, 콘스탄티노플과 서로마 제국까지 뻗어 있었다. 불교는 철저히 범세계적인 종교였고, 불교의 이미지는 상인들과 함께 이동하는 동안에도 계속 변화했다. 그리고 마침내 일본에 도착한 대승 불교는 중앙아시아와 중국을 가로지르는 긴 여행을 끝낸 상태로 새로운 땅에 도착하여 뿌리를 내릴 준비가 되어 있었다.

수수한 하니와와 특이한 조몬 토기에 익숙한 일본 사람들에게 이 청동 불상은 무서울 정도로 현실적이고 놀라울 정도로 커다랬다. 오랫동안 그것들은 세속적이지 않은 매력을 풍기는 수입품으로 간주되었다. 일본의 자생적인 불교 이미지는 아주 천천히 등장했다. 자연에 대한 숭배와 조그만 토우의 시대가 수천 년간 이어지고 나서야 두 번째 위대한 이미지 제작 전통이 시작된 것이다.

최초의 불교 사찰은 긴메이 천황의 딸이자 일본을 지배한 최초의 여성인 스이코 천황의 조카, 쇼토쿠 태자가 지었다. 일본에서 불교를 지지한 최초의 통치자는 스이코였지만, 불교의 교리에 따라 최초의 중앙 집권 정부를 세우는 데에 성공한 사람은 근면 성실한 쇼토쿠였다. 7세기 초 쇼토쿠는 야마토 강에 있는 궁전 근처에 호류지라는 절을 지었다.

호류지에 우뚝 솟은 건물은 틀림없는 계단식 탑이다. 인도 불교의 스투파처럼 중국에서 처음 만들어진 탑은 사람이 거주할 수 있는 건물이 아니라 유물을 저장하고 신성한 기운을 발산하는 장소로서 설계되었다. 호류지 탑의 기단 네 면에는 부처의 일생이 새겨져 있고, 안에는 부처의 사리가 들어있는 유물함이 있었다. 각 모서리에 있는 기둥은 꼭대기에 있는 장식, 즉 세계의 축을 향해 점점 상승하는 느낌이 든다. 마치 인도 최초의 통일 국가를 세운 아소카가 부처의 가르침을 널리 퍼트리기 위해서 높은 석주를 세웠던 것과 비슷했다.

탑은 이런 측면에서 상징적인 구조물로서, 로마의 개선문처럼 건축물보다는 조각에 가까웠다. 네모난 지붕이 여러 개 쌓여 있고 처마가 위를 향하는 일본의 탑은 반구형 돔이 땅을 향해 엎어져 있는 인도의 스투파와 완

벽하게 반대되는 형태였다. 마치 불교가 동쪽으로 전해지는 사이에 성물을 보관하는 건물에 대한 개념이 완전히 바뀐 듯하다. 호류지의 탑은 주변 배경에 자연스럽게 녹아드는 신사의 수수한 외형과는 딴판이었다.[3]

호류지 탑, 나라.
약 700년.

호류지 탑의 그늘 아래에는 부처의 성물과 불상이 모셔져 있는 금당이 있다. 벽에는 중국이나 한국에서 건너온 화가들이 그린 것으로 보이는 화려한 초기 불교 회화가 그려져 있는데, 둔황의 모가오 석굴 그림에 버금가는 것이었다.[4] 하지만 호류지의 보물 중에서 가장 인상적인 것은 늘어진 소매와 불꽃 모양의 후광이 있는 호리호리하고 우아한 입상으로, 일본어로는 '칸논'이라고 하는 관세음보살의 조각상이다. 부자연스러울 정도로 길게 늘어진 양식은 한국에서 발명된 것이어서 (한국의 백제를 뜻하는 일본어 구다라를 붙여서) 구다라 칸논(백제관음)이라는 이름이 붙었다. 녹나무 덩어리를 깎아서 만든 이 조각상은 밝은색으로 채색이 되어 있으며, 칸논의 머리에는 보석으로 장식된 왕관이 있고 머리 뒤로는 불꽃 모양의 신광身光(만돌라)이 있다. 탑과 마찬가지로 이 불상은 놀라울 정도로 상징적인 존재이다. 이 관세음보살은 세속적인 보살핌과 깨우침 사이에 있으며, 남자와 여자 사이에 있다. 그리고 야마토 강을 따라 펼쳐지는 일상의 현실과 어딘가에서 전해진 강력하고 저항할 수 없는 매력적인 메시지 사이에 있다. 굶주림, 고통, 욕망에서 벗어나게 해주겠다고 약속하는 메시지 말이다.

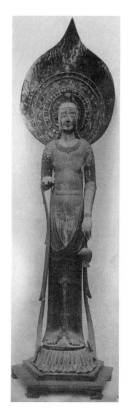

구다라 칸논. 7세기.
녹나무, 높이
209.4cm. 나라,
호류지.

백제 관음은 일본의 수도가 아스카였던 시기(538년부터 710년까지를 '아스카 시대'라고 한다)에 등장했고 일본 불교의 초기에는 중국과 한국이 조각과 건축의 본보기였다. 8세기 초 수도를 아스카에서 (현재 나라인) 헤이조쿄로 옮긴 이후 일본은 불교의 영향력 아래 국가의 단결을 상징하는 도다이지 같은 거대한 불교 사찰을 지었다. 그리고 도다이지의 대웅전에 놓을 높이 16미터가 넘는 거대 청동 불상도 만들었다. 특히나 정치적인 견해에서 보면 불상은 클수록 더 좋았다. (701년부터 756년까지 통치한) 쇼무 천황은 전염병으로 극심한 혼란이 일어나고 사회가 불안정해지자 대불大佛의 제작을 주문했다. 한국 이민자의 후손이었던 구니나카노 무라지 기미마로는 8년에 걸쳐 대불을 완성했는데, 이 불상 제작에 전국의 구리 매장량을 모두 소진하는 바람에 이후 수십 년간 목재 불상이 유행했다고 한다. 752년 봄, 불상이 3년 후에는 완성될 것이라 예상하고, 가면 춤극이 포함된 화려한 점안식(불상을 만들거나 불화를 그리고 나서, 일정한 의식을 치른 후에 거기에 눈동자를 그리는 일/역자)이 거행되었고, 인도에서 온 승려는 아직 도금이 끝나지도 않은 빛나는 불상 위에 올라가 눈을 그려넣었다.[5]

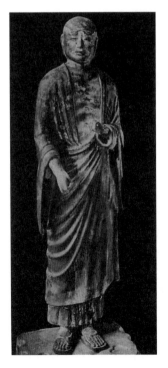

부루나. 약 734년.
건칠, 높이 149cm.
나라, 고후쿠지.

(비록 대웅전과 대불은 1140년에 파괴되었지만) 이렇게 거대한 불상은 큰 볼거리였다. 일반 승려들은 비슷한 시기에 헤이조쿄에서 실물 크기로 만들어진 부처의 제자들(예수의 열두 제자와 일종의 라이벌이라고 할 수 있는 열 명의 제자들) 조각상이 더 알아보기 쉽다고 생각했을지도 모른다. 그중에서 설법으로 유명했던 부루나라는 제자의 옷은 고행이 엿보이는 쇠약한 몸에 달라붙어 있다. 그의 표정은 주저함과 불안이 묻어나는 매우 인간적인 얼굴이다. 그는 말로 꺼내기 힘든 생각을 표현하려는 듯 눈썹을 찡그리고 입술을 벌린 채 먼 곳을 응시하고 있다.

이 불상은 건칠乾漆이라고 알려진 중국의 기술을 도입하여 만든 것이었다. 나무나 점토에 옻나무 진액을 바른 삼베를 계속 겹쳐서 불상을 만드는 방법은 (거대 불상을 제작하느라 비축량도 부족했던) 청동에 비해서 훨씬 더 가볍고 다루기 쉬웠으며, 미묘한 질감과 세부를 표현하기도 편했다. 그래서 부루나의 얼굴의 주름과 옷의 선으로 그가 전하고자 하는 메시지가

얼마나 긴급한 것인지, 그가 쇠약한 몸을 통해서 전하는 감정이 얼마나 극적인 것인지를 보여준다. 건칠 기법으로 만든 열 명의 제자는 중앙에 있는 불상을 둘러싸고 배치되었으며, 마치 종교극의 한 장면을 떼어온 것 같다는 평가를 받으며 참배의 대상이 되었다.

9세기 초까지는 일본의 공방에서 제작한 불상과 당 왕조의 중국에서 온 불상들이 확연히 달랐다.[6] 일본에서는 "당에서 만든 것", 즉 가라모노唐物라면 무조건 최고의 품질로 인정받았다. 하지만 부루나를 비롯한 실제 같은 조각들이 등장하면서 일본의 예술가들은 그들만의 감을 찾았고, 자신을 둘러싼 환경과 풍경에 대응할 힘을 얻었다.

고대 그리스인들이 페니키아의 알파벳을 받아들이고 구전으로 전해져 오던 시를 기록하면서 자신감을 얻었듯이, 일본의 예술가들도 부분적으로 한자를 받아들여 문자 언어에 대한 욕구를 충족시켰다. 일본 최초의 시선집, 『만엽집万葉集』은 8세기 중반에 편찬된 것으로, 비록 한자를 차용했어도 일본의 시 역시 당시의 문학계를 장악하고 있었던 중국의 시에 견줄 수 있음을 증명하는 책이었다. 『만엽집』의 업적은 신도의 기원으로까지 거슬러올라가는 세계관, 일본의 사상과 이미지 제작의 초기 단계 그 너머에 있는 세계관을 확고하게 정립했다는 것이다. 『만엽집』은 앵글로 색슨 브리튼에서 『베오울프』가 쓰이던 시기에 등장했으나, 각각이 보여주는 자연관은 사뭇 달라서, 일본의 것은 직접 관찰하고 경험한 자연에 가까웠다. 6세기에 스이코의 후계자 조메이 천황은 야마토(수도인 헤이조쿄 근방의 지역으로 이후 일본 전체를 일컫는 이름이 되었다)의 언덕에 올라 시를 남겼고 이것이 『만엽집』에도 실렸다.

야마토에 산이 셀 수 없이 많지만
그중 완벽한 것은 가구 산의 천국의 언덕.
그 위에 올라 나의 땅을 내려다보면
넓은 평야 위로 둥근 연기가 떠오르고 또 떠오르고
넓은 호수 위로 물새들이 날개를 펴고 날아오르니
야마토의 땅이여, 이 얼마나 아름다운가![7]

그리하여 일본 최초의 토속적인 회화의 이름은 아름다운 야마토의 땅에서 그 이름을 본떠서 지어졌다. 야마토에('일본의 그림')는 중국 회화와의 독립 선언이자 불교 조각과 건축의 장황한 반복과 생경한 형태에 대한 반작용이었다.[8]

('중국의 그림' 가라에와는 구분되는) 야마토에는 병풍, 소책자 형태의 시집, 부채, 옻칠한 상자의 뚜껑, 에마키라고 알려진 긴 두루마리 등에 그려졌다. 이것들은 모두 749년 헤이안쿄(지금의 교토)로 옮겨간 황실을 위해서 제작된 물건들이었다. 헤이안으로 천도를 한 이유에는 불교와 위압적인 청동 대불의 영향력으로부터 벗어나고자 하는 의도가 일부 담겨 있었다. 헤이안 궁정의 세련된 예술은 부루나의 금욕주의와는 그 분위기가 상당히 달랐다. 하니와 토우 중 행복한 개의 모습이 궁정 생활의 의식에 의해서 변형되어 다시 돌아왔다. 천황의 가족, 궁정의 음모와 관련된 시와 문학, 이야기들이 헤이안쿄의 시골 풍경과 함께 밝고 섬세한 색의 그림으로 등장하게 되었다. 이는 평화로운 즐거움('헤이안'은 '평화'를 의미한다)에 헌신하는 귀족적 예술로, 한 구역, 한 구역 천천히 펼쳐보도록 설계된 기다란 두루마리 그림, 에마키나 긴 의복의 소매에도 똑같이 적용될 수 있었다.

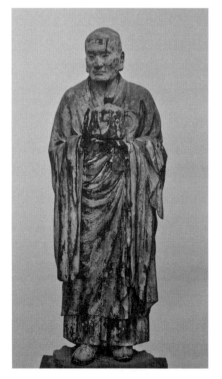

「아상가」, 운케이 작.
약 1208년. 침나무,
약 196cm. 나라 현,
고후쿠사.

이런 에마키 중에서도 『겐지 이야기源氏物語』로 알려진 헤이안 시대의 낭만 서사시만큼 복잡한 궁중 생활의 의례를 가장 잘 보여주는 것은 없다. 『겐지 이야기』는 궁중에서 일했던 여성, 무라사키 시키부가 1000년경에 쓴 책이다.

무라사키는 잘생기고 젊은 황자 겐지가 천황인 아버지로부터 정치적인 이유로 쫓겨난 뒤, 황위를 되찾기 위해서 노력하는 모습과 그의 많은 연애담을 그려냈다. 수많은 부차적인 줄거리와 반전이 있는 길고 복잡한 이 이야기는 헤이안 시대 귀족의 정교한 의례와 심미적인 열정을 반영한다. 궁정에서는 여성들이 중심적인 역할을 했다. 같은 시기에 세이 쇼나곤이 쓴 『마쿠라노소시枕草子』라는 일기에서도 헤이안 궁

「네자메 모노가타리 에마키」. 12세기 말. 두루마리, 종이에 먹, 금과 은, 26×533cm (전체 두루마리). 나라 현, 야마토 문화관.

정의 귀족 여성의 생각과 집착이 그대로 드러난다.[9]

여성들은 12세기 전반에 만들어진 『겐지 이야기』의 삽화에도 참여했다.[10] 무라사키의 서사시를 요약한 「겐지 이야기 에마키」는 가나仮名로 알려진 고도로 정제된 문자와 마음을 사로잡는 그림을 결합한 것으로 금박이나 은박을 입힌 종이에 그려졌다. 그리고 겐지의 이리저리 얽힌 로맨스 장면을 온나에女絵, 즉 '여성의 그림'이라고 불리는 양식으로 표현했다.

온나에 양식의 얼굴은 히키메 가기바나(引目鉤鼻, '눈은 실눈, 코는 메부리코')라는 기법으로 그려졌다. 사람의 얼굴을 최소한의 표현으로 마치 가면처럼 그리는 것이다. 후키누키 야다이吹拔屋臺, 즉 '날아간 지붕'으로 알려진 조감적 시각은 지붕과 벽을 제거하여 실내 공간을 드러냄으로써 관람자로 하여금 건물 속을 엿볼 수 있게 한다.

(두 부분만 남은) 초기 『겐지 이야기』의 그림은 고도로 절제된 표현으로 그려져 마치 복잡한 그림 퍼즐 같다. 그림 속 세계는 마치 항상 보름달이 뜨고 언제나 벚꽃이 만개한 장식적인 세계, 의례의 세계 같다. 어쩌면 한 편의 심오한 시 같기도 하지만, 상대와 일정한 거리를 유지하는 무척이나 자의식이 강한 세계 같기도 하다. 양식화된 구름은 궁정의 음모를 드러내주기도 하지만, 갑자기 위치를 옮겨 사생활을 보장해주거나 그림을 은근슬쩍 가리기도 한다. 300여 년 전에 활동했던 페르시아의 화가 비흐자드처럼, 일본의 화가들은 건물 내부, 감정적인 공간을 드러내는 것을 즐겼다. 그리고 폐쇄적이고 사적인 세계를 선택적으로 드러냄으로써 대상을 숨기거나 가리는 데에서도 역시 즐거움을 느꼈다.

『겐지 이야기』 두루마리는 사실 헤이안 궁정과 그 안에서 벌어지는 음모와 의례를 보여주는 마지막 숨결이었다. 12세기 말, 권력은 쇼군이라는

무사 계급에 넘어갔다. (세이타이쇼군, 즉 '오랑캐를 정벌하는 장군'의 줄임 말인) 쇼군은 현재의 도쿄 인근의 가마쿠라에 근거지를 마련했고, 사무라이들의 보호를 받으며 700년간 일본을 지배했다.

이는 피할 수 없는 냉혹한 정치적 변화였으며, 불교와 관련된 주제에 전념했던 조각가들의 공방이 다시 부활하는 전환점이 되었다. 조각가들은 훨씬 더 정교한 기술을 터득했고, 가마쿠라 시대 최고의 조각가로 꼽히는 운케이와 함께 당시 조각은 그 수준이 정점에 올랐다. 운케이는 1200년 경 유럽에서 제작된 그 어떤 조각보다도 완벽하고, 자신감 넘치며, 표현력이 풍부한 생동감 넘치는 조각을 만들어냈다. 그가 나라에 있는 고후쿠지를 위해서 만든 4세기의 인도 승려 아상가의 조각은 옻칠로 만든 초기 부루나의 조각상을 바탕으로 한 것으로, 일본 조각의 새로운 시대를 열었다.

두루마리나 병풍의 그림에서는 딱히 첨단 기술이 등장하지 않았다. 그저 중국으로부터 영향을 받은 불교 회화와 일본의 정서를 담은 야마토에를 동시에 이어가고 있었다. 대신 가마쿠라 시대의 쇼군과 사무라이들에게 가장 유행한 것은 중국에서 수입한 회화였다. 선 불교의 소박한 단색 수묵화가 단연 인기였다. 선종 불교의 승려는 금욕, 소박함, 우울함의 미학에 집착했고, 즉석에서 시를 짓거나 수묵화를 그리는 것뿐만 아니라 의식과 같은 다도, 정원 설계와 서예로도 감정을 표현했다. 선에 대한 강박은 가마쿠라 관리들로 하여금 화려한 궁중 생활로부터 멀어지게 했고, 스스로를 뛰어난 심미안이 있는 강인한 전사의 모습으로 표현하게 만들었다.

필경사와 채식사들이 큰 공을 들여 양피지에 세련되고 복잡한 그림을 그린 서아시아와 유럽의 수도원과 달리 선종의 승려들은 즉석에서 즉흥적으로 단색의 수묵화를 완성했다. 그들은 즉흥성과 공허함에 대한 선종의 심취를 담아냈다. "신성한 진리의 첫 번째 원칙은 무엇인가?" 6세기 양무제는 중국에 선종을 처음 소개한 인도의 승려 달마에게 물었다. 그러자 달마는 대답했다. "방대한 공空만이 있을 뿐 신성한 것은 없습니다."[1] 이 공은 단출한 형태의 일본의 시에 그대로 반영되어, 찰나의 경험을 이미지로 보여 주었다.

바람을 따라가니

후지 산에서 피어오르는 연기

하늘에 녹아들고

내 생각 또한

쉴 곳을 알 수 없어라.[12]

일본 선종의 승려들은 절에서 중국의 승려 겸 화가들로부터 영향을 받은 수묵화를 그렸다. 단 몇 번의 붓질로 잠자리, 대나무 잎, 깨달음을 경험한 선승의 모습이 완성되었다. 선승들은 수묵화와 시를 결합하는 중국의 전통을 모방하여, 종종 그림 위의 빈 공간에 글을 써넣었다. 가장 위대한 선화가들 중 한 명으로 알려진 15세기 인물인 셋슈 도요는 몇 차례의 붓질로 구름 속에서 갑자기 드러난 것 같은 산의 경치를 그려냈다.[13] 모든 것들이 외곽선이나 테두리 없이 결정적인 한순간에 공중에 떠오른 듯하다. 화가, 관람자, 이미지까지 모두 말이다.

1467년에 셋슈는 중국으로 건너가 중국의 화가들과 공부를 하고 그림으로만 익혔던 중국의 풍경을 직접 눈으로 확인했다.[14] 30년 후 그는 자신의 여행에 대한 기억을 파묵법破墨法으로 그린 그림에 글로 남겼다. 그는 소엔이라는 이름의 학생을 위해서 이 그림을 그렸는데, 중국에서 배운 것들을 알려주는 동시에, 결정적으로 자신이 중국에서 배워온 것이 일본의 풍경에 어떻게 접목될 수 있을지를 알려주었다.[15]

공존하는 두 가지의 전통, 즉 다채롭고 화려한 야마토에 그리고 중국의 영향을 받은 단색의 수묵화는 일본 풍경화의 평행하는 두 가지 환영, 즉 분열된 의식이었다. 하나는 중국에 가본 적이 있는 화가나 가라모노라는 중국의 것, 가장 매력적이고 힘 있는 것으로부터 영향을 받은 화가가 그린 금욕적이고 범세계적인 환영이었다. 또다른 하나는 일본의 풍경 속에서 탄생한 조용한 시가 떠오르는 토착적인 형식으로, 일본만의 것이라는 우월감도 없지만 그렇다고 중국의 것에 비해서 부차적이라는 열등감도 없는 회화였다.

일본의 일상 이미지들 중에서 가장 화려한 것은 교토의 지도와 같은 풍경에 기록되어 있으며, 「낙중낙외도洛中洛外圖」, 즉 "교토 안팎의 풍경"으로 알려진 이 그림에는 교토의 축제와 유명 건축물, 일상생활의 부산스러움이

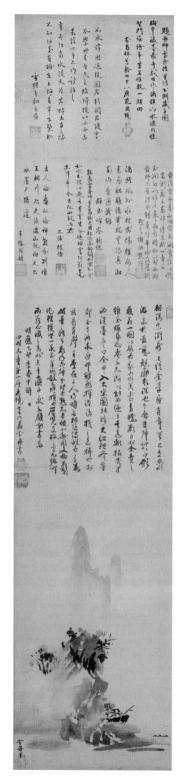

「파묵산수도」, 셋슈
도요 작. 1495년.
종이에 먹,
147.3×35.6cm,
도쿄, 국립 박물관.

녹아 있다. (이후 소실되었지만) 최초의 「낙중낙외도」는 1506년 도사 미츠노부가 그렸으며, 그가 시작한 이 유행은 도사파로 알려지게 되었다. 현존하는 가장 오래된 「낙중낙외도」는 1530년에 6폭 병풍(2틀)에 그려진 것으로, 사원과 절, 쇼군의 궁전, 바쁜 거리에서 소가 끄는 수레, 각자의 일상을 위해서 어디론가 가는 수많은 사람들 등 도시 생활의 다양한 모습을 담고 있다. 도시의 구경거리는 헤이안 시대부터 일본 회화에 자주 등장하던 금빛 구름에 의해서 드러나기도 하고 가려지기도 한다. 그리고 깊이감이 없는 이미지여서, 가장 원거리도 가장 근거리와 그 크기가 같다. 원근법이 사용된 그림처럼 선이 한 곳으로 수렴되지 않고 평행하게 이어져서 마치 아무리 멀어져도 이 장면이 끝없이 이어질 것 같은 느낌을 준다. 이러한 공간의 표현은 중국 회화의 전통에 야마토에의 장식적인 평면성이 결합된 것으로, 「겐지 이야기 에마키」이미지에서도 일본 특유의 매혹적인 평면적 이미지를 볼 수 있다.

　수묵화의 차분한 담백함과 야마토에의 대담한 매혹의 조화는 이후 일본 회화의 특징적인 양식을 형성했다. 16세기 중반 다이묘大名인 도요토미 히데요시는 교토 외곽 모모야마('복숭아 언덕'이라는 뜻)에 성을 건설했다. 그리고 히데요시의 성을 꾸미기 위해서 모모야마 장벽화障屛

畵라는 새롭고 장식적인 화풍이 탄생했다. 유럽 성의 태피스트리나 궁전이나 교회 벽을 장식했던 프레스코화, 벽화 등과 마찬가지로 말이다.[16]

　모모야마 회화에는 두 명의 위대한 라이벌이 있었으니, 가노 에이토쿠와 하세가와 도하쿠가 그 주인공이었다. 가노 에이토쿠와 그 추종자들은 가노파라고 불리며 쇼군인 후원자를 만족시키기 위해서 사방으로 뻗어나가는 두꺼운 삼나무나 사자 등 대담한 이미지를 그렸다. 가노 에이토쿠의 「중국 사자」에는 사나운 맹수들이 갈기와 꼬리 털을 바람에 휘날리며 함께 걸어오는 모습이 등장한다. 배경에는 금빛 구름이 보이고 구름 사이로 어둡고 험한 풍경이 부분적으로 드러난다. 금빛 구름은 예전부터 일본 회화에 등장했지만, 바로 이때부터 구름이 화면을 거의 다 채우기 시작했다. 그래서 성 내부의 컴컴한 어둠 속에서도 넓은 표면이 은은하게 반짝였고 구름 사이로 보이는 풍경은 또다른 흥미를 자극했다. 이렇게 무엇인가를 숨기고 가리는 것은 모모야마 시대에 크게 번창했던 가면극, 노能의 가면 속의 무표정과도 관련이 있었다. 그리고 이 무표정은 헤이안 시대 궁정 회화의 표정 없는 얼굴을 떠오르게도 한다.

　모모야마 시대 후기의 장벽화 중에는 날거나 앉아 있는 까마귀의 실루엣으로만 가득한 것이 있다. 새의 습성과 동작을 훌륭하게 포착한 이 작품은 마치 금빛 노을을 배경으로 한 듯 보인다. 가노파였던 이 화가의 이름은 전해지지 않아서, 인류 역사 전반에 걸쳐 살아남은 대부분의 이미지 창작자들처럼 '익명'으로 남아 있다. 이 까마귀 장벽화는 떠들썩하게 모여 있는 까마귀들의 배경이 금빛인 점, 자연의 한 장면을 생생한 디자인으로 변모시킨 점으로 보아 단연 가노파의 작품이다.

「까마귀」 장벽화 중 일부. 17세기 초. 종이에 먹과 금. 156.3×353.8cm. 시애틀 미술관.

노의 가면 : 여성(온나).
16세기 후반. 나무에
채색, 높이 20.6cm.
후쿠이 현, 스와 신사.

가노파는 교토에서 350년 넘게 위세를 떨친 화가 가문이었고, 가노 에이토쿠는 자신이 "큰 그림"이라고 불렀던 거대 장벽화로 유명했다. 1572년에 가노 에이토쿠의 위대한 라이벌, 하세가와 도하쿠가 자신만의 다양한 장벽화를 탄생시킨 것은 부분적으로 가노파의 크고 화려한 그림에 대한 반발이기도 했다.[17]

도하쿠의 가장 유명한 그림, 6폭 병풍(2틀)에 나누어 그린 안개 속 소나무는 대부분의 화면이 텅 비어 있어서 얼핏 미완성인 듯 보이기도 한다. 도하쿠는 셋슈 도요의 선화禪畵를 무척 아꼈으며, 『도하쿠의 예술에 대한 논평』이라는 책에서 셋슈 도요를 자신의 스승으로 꼽았다.[18] 그는 공중에 떠 있는 듯하며 여백이 많은 셋슈의 화풍을 받아들였으며, 가노 에이토쿠의 커다란 장벽화에 영향을 받아 셋슈보다 훨씬 더 웅장한 작품을 탄생시켰지만, 거기에 역사적인 회화 양식에 대한 깊은 지식까지 보여주는 미묘한 분위기를 추가했다. 그의 장벽화 「죽호도」는 13세기 중국 선종의 화가 목계의 화풍을 따라 그린 것이었다. 사자는 대나무 숲 위로 무엇인가가 튀어나올 것처럼 몸을 웅크린 채 위를 쳐다보고 있으며, 편평한 평면에 자연의 한 장면을 포착하여, 병풍 자체의 주름으로만 깊이감을 부여한다. 도하쿠의 호랑이는 가노 에이토쿠의 사자에 비해서 덜 무섭고 오히려 훨씬 더 믿음직스럽다.

17세기 초에 도쿠가와 막부가 열리고, 수도가 에도(현재의 도쿄)로 옮겨질 때까지도, 일본 회화에서는 대부분 원근법과 거리감의 효과를 사용하지 않았고 현재의 한 순간을 포착하는 것이 그림의 기본 개념이었다. 외국인들과의 접촉은 금지되었고 중국과 네덜란드로만 제한된 무역은 나가사키에서만 가능했기 때문에 실질적으로 일본은 고립되어 있었다.

이런 고립 속에서 일본 예술가들은 중국과 유럽을 통해서 조금씩 들어오는 이미지와 물건들에 더욱더 열광하게 되었다. 1,000년 전 청동 불상이 처음 들어왔을 때 그 이질적이고 신기한 광경에 놀랐던 것처럼 말이다. 그

들은 또한 그들의 과거인 『겐지 이야기』의 시대, 헤이안 문화의 영광에도 눈을 돌렸다. 18세기 초 오가타 고린이 세운 새로운 유파, (고린의 '린'과 '학파'의 '파'가 합쳐진) 린파는 장식적이고 평면적인 토착 예술에 크게 영향을 받았다. 고린이 금색 화면에 그린 보라색 붓꽃 그림은 헤이안 시대의 시 모음집, 『이세 이야기伊勢物語』에서 영감을 받은 것이었다. 이 그림은 일본이 깊이나 공간보다는 측면으로 리듬감 있게 이어지는 평면적인 형태를 더 선호한다는 사실을 그대로 반영한다. 또한 그림 속에서 고린은 당시의 세계관을 완벽하게 구체화했다. 바로 지금 현재, 지리적 고립 등 여러 가지 현실 때문에 어쩔 수 없이 과거의 것에 몰두할 수밖에 없는 상황을 말이다.

다른 예술가들은 이 감정을 또다른 방식으로 포착했다. 삽화가 히시카와 모로노부는 "덧없는 세상"이라는 뜻의 우키요에浮世繪라는 새로운 장르를 탄생시켰다. 앞으로 살펴보겠지만 서구에서 인기를 끌기 시작한 일상생활의 이미지, 일상생활의 시적 환기가 실제로 일본 예술과 동의어가 되었다.

그런 예술은 일본이 외부 세계를 향한 문을 닫기 전에도 있었다. 사무라이와 다이묘가 자신들의 화려한 성의 미닫이문에 금빛 그림을 그려넣을 때, 다도라는 정제된 의식을 즐기기 위해서 초기 신사의 분위기가 느껴지는 정자를 지을 때도 말이다.

다지미와 도키라는 도시 근방에 자리한 미노의 가마에서 구운 검은 유약을 바른 찻잔에는 하세가와 도하쿠의 친구이자 모모야마의 위대한 차 전문가, 센 리큐가 장려했던 몰두의 정신이 담겨 있다. 그 정신이란 무상함과 덧없음을 뜻하는 와비ゎび이며, 종이에 그린 수묵화, 바위나 나무의 형태,

검은 세토 찻잔.
16세기 말.
유약 바른 사기,
높이 9.3cm. 뉴욕,
메트로폴리탄 미술관.

꼿꼿이, 수수한 찻집의 외관에서도 드러난다. 이 전통은 센 리큐의 손을 거쳐 극도의 소박함에 도달했다. 심지어 그가 도요토미 히데요시의 오사카 성 안에 지은 다관은 한 면이 2미터도 채 되지 않으며 굉장히 단순한 재료로 만들어졌다.

　우리가 살아가면서 경험한 것에 딱 맞는 묘사나 이론을 찾기란 불가능하다. 그러나 인간의 이미지 창작의 역사를 훑어보는 기나긴 여정 중에 잠시 멈춰본다면, 아니, 미노의 찻잔에 감탄하고, 이 잔을 통해서 신선한 차를 마시면 어떤 느낌일지 상상하고, 눈을 돌려 백제 관음이나 『겐지 이야기』의 한 장면, 금빛 노을을 배경으로 날아오르는 까마귀를 둘러보는 시간 동안만이라도 잠시 멈춰본다면, 이 단순한 찻잔의 수수함과 매력이 세상 어딘가에 펼쳐져 있는 원대한 아름다움에 필적할 수 있다는 것을 알 수 있다.

새로운 삶

1336년 4월 26일 이른 아침, 이탈리아의 시인 프란체스코 페트라르카는 동생인 게라르도 그리고 하인 두 명과 함께 프랑스 남부의 집 근처에 있는 방투 산의 가파른 비탈을 올랐다. 프란체스코가 그날 저녁에 쓴 편지에서 고백한 것처럼 그날의 등반은 이상한 행동이었다. 그의 목적은 오로지 경치를 감상하는 것뿐이었다.

정상에 선 페트라르카는 온몸으로 바람을 맞으며 눈앞에 펼쳐진 눈부신 풍경에 감탄했다. 오른쪽으로는 리옹이, 왼쪽으로는 마르세유 근방의 바다가 보였고, 그가 기록한 것처럼 "직접 가려면 며칠이 걸릴 도시, 에그모르트에 파도가 부딪치는 것까지 다 보였다." 아래로는 론 계곡이 있었다. 하지만 아무리 눈을 가늘게 뜨고 보아도 맨눈으로 피레네 산맥은 보이지 않았다.

경치를 보려고 등산을 한다는 것은 페트라르카의 시대에는 신기한 일이었다. 산은 사람이 지내기 힘든 곳, 야생동물이나 용감무쌍한 여행객에게나 어울리는 곳이었다. 그가 보르고 산 세폴크로 출신의 고해 신부에게 쓴 편지에서 알 수 있듯이, 그가 방투 산 정상에서 발견한 것은 경관뿐이 아니었다. 그는 그곳에서 훨씬 더 심오한 것을 발견했다. 그는 산에 가지고 올라갔던 성 아우구스티누스의 『고백록*Confessiones*』 축쇄판의 한 구절에서 영감을 얻어, 그 광활한 풍광 안에서 인간의 마음과 종교적 신앙이 드러남을 경험했다. 사람은 높은 산, 넓은 바다와 강, "대양의 둘레와 별의 공전"에 감

탄하면서도, 아우구스티누스가 쓴 것처럼, 그 경치만큼 광활한 사람 자신의 마음은 무시하고 살았던 것이다.[1]

페트라르카는 넓은 세계를 향해 눈을 뜨고, 인간 시야의 한계를 시험했다. 그의 믿음은 인간의 마음도 똑같이 광대한 역량이 있음을 그에게 보여주었다. 산을 오르는 고된 여정이 그 자체로 상징적인 탐색으로 탈바꿈되었다. 페트라르카의 이야기는 14세기 초 이미지의 새로운 시대를 향한 문을 열었다. 그리고 이러한 변화는 페트라르카가 그토록 보고 싶고, 숨 쉬고 싶었던 고향, 이탈리아로 뻗어나갔다.

이러한 새로운 시대의 움직임은 토스카나 교회의 어둡고 좁은 신도석에서 처음 시작되었다. 1290년대 말 피렌체 북쪽의 작은 마을 피스토이아의 산 안드레아 교회에서 한 석공이 가느다란 반암 기둥 위에 놓여 있는 설교단을 장식할 조각 작업에 착수했다. 예수의 일생이 새겨져 있는 이 패널은 온갖 인물과 세부 묘사로 가득 차 있었다. 그중에서도 교회의 입구를 똑바로 마주하고 있는 조각, 높이 있는 둥근 창에서 들어온 빛이 극적으로 쏟아지는 곳에 위치한 조각은 무고한 유아 학살 장면이었다. 바로 유대의 헤롯왕이 베들레헴에 사는 두 살 이하 남자아이를 모두 죽이라고 명령하는 끔찍한 이야기가 그림의 주제였다.

처음에는 그저 폭력적이고 혼란스러운 장면, 수많은 인물들이 필사적으로 투쟁을 하는 장면으로 보인다. 하지만 어두침침한 신도석의 그늘에서 빠져나와 좀더 가까이 다가가보면 이 극적인 내용이 훨씬 더 선명하게 부각된다.[2] 세 명의 여인들은 이미 죽은 듯한 아이들의 시체를 안고 괴로워하고 있다. 그들은 아이들에게 다시 살아나라고 재촉하는 것처럼 아이를 흔들고 소리를 지른다. 군인들은 조그만 아이의 몸을 부모에게서 억지로 떼어내 아이의 몸에 칼을 찔러넣는다. 끔찍한 짓을 저지르는 군인의 얼굴에는 공포가 가득하다. 한 여인은 도저히 이 충격적인 장면을 마주하기 힘든지 손으로 눈을 가리고 있고, 헤롯 왕 가장 가까이에 있는 사람은 이 학살을 멈춰달라고 애원하고 있다. 왕은 고통스러워하면서도 꿈쩍하지 않는다. 그저 끔찍한 대학살을 지켜보며 무표정한 얼굴이다. 그는 마치 멈출 수 없다고, 이럴

수밖에 없다고 말하는 듯하다.

설교단 조각은 피사 출신의 조각가, 조반니 피사노의 작품이다. 그는 아버지인 유명 조각가 니콜라 피사노와 함께 일을 하면서 기술을 배웠다. 두 사람은 시에나 성당의 화려하고 인상적인 설교단을 함께 조각했지만, 야망 있는 아들들이 늘 그러하듯, 조반니는 훨씬 더 인상적인 작품을 남기고 싶어했다. 니콜라 피사노가 피사에서 활동하며 제작하던 조각이 로마 조각의 차분한 위엄과 숭고한 정신을 포착했다면, 조반니의 작품은 로마의 조각에서는 찾아볼 수 없는 격렬한 에너지로 가득 차 있었다. 작품의 크기가 크지 않은데도 그의 인물들은 모두 생생한 에너지로 똘똘 뭉쳐 있다. 유대의 로마 지방에서 일어난 끔찍한 사건에 대한 공식적인 설명을 듣는 것이 아니라, 직접 이 사건을 경험한 이들이 검열되지 않은 감정과 연민을 품은 채 전해주는 이야기를 생생하게 전해듣는 느낌이다.

페트라르카가 토스카나에서 어린 시절을 보내는 동안 피스토이아를 방문했다는 기록은 남아 있지 않지만, 만약 그가 조반니의 작품을 보았다면 크게 감동했을 것이다. 피사노 가족의 친구이자 시인, 단테 알리기에리 역시 그랬다. 피스토이아, 피사, 시에나의 조각은 그에게 새로운 경험을 선사했고 그가 토스카나어로 대서사시, 『신곡Commedia』을 쓰는 동안 그의 상상력에 영향을 끼쳤다. 조반니 조각의 인물처럼 단테의 『신곡』 속 주인공들은

동정과 관심을 불러일으키는 평범한 인간이었다. 특히 연옥과 지옥을 거쳐 천국으로의 긴 여정을 시작한 시인이자 영적인 손님, 단테 자신의 캐릭터는 더욱 그러했다. 페트라르카가 방투 산에서 아우구스티누스의 『고백록』에서 영감을 얻었던 것처럼 말이다. 단테는 처음에는 로마의 시인 베르길리우스 유령과 그 다음에는 세상을 떠난 연인 베아트리체와 동행하며 그들의 안내를 받았다.[3]

단테는 시에서 니콜라 피사노와 조반니 피사노의 이름을 언급하지만, 그가 특별히 칭송한 인물은 당대의 다른 유명 화가들이었다.

> 치마부에는 그림이라면 자신이 최고라고 생각했지만
> 이제는 조토에 대한 칭송이 자자하다
> 치마부에는 이제 한물간 명성을 유지하고만 있다.[4]

단테가 화가들에 대해서 내린 칭찬이 옳았는지도 모르겠다. 결국 조토와 치마부에는 조각가들보다 더 위대한 도전에 직면했고, 적어도 그들의 대담하고 훌륭한 혁신을 수용할 마음이 있는 사람들에게는 의심의 여지 없는 위대한 작품을 최근에 완성시켜서 자신들의 뛰어난 역량을 증명했다. 조각가들은 도처에 널려 있는 고대의 조각을 연구할 수 있었지만, 화가들에게는 모범으로 삼을 만한 실물과 같은 회화가 거의 없었다. 화가들은 대신 온갖 취향의 중심지인 콘스탄티노플에서 활동하던 그리스 예술가들의 양식을 공부했다. 모자이크와 채색 필사본, 가끔은 성상의 형태로 이탈리아에도 전해진 그리스 양식은 힘이 넘쳤고 굉장히 정형화되어 있었다. 성인들은 획일적인 금빛 배경 앞에 뻣뻣한 모습으로 묘사되어서, 마치 종교와 관련된 모호한 이야기보다는 뜻이 분명한 성명서처럼 보였다.[5] 화가들에게 이러한 묘사는 그들이 살고 있는 이탈리아 중부 마을의 일상적인 삶과는 너무나 동떨어진 것이었다. 차라리 팔라티노 언덕에 남아 있는 특이한 로마 양식의 벽화에서 훨씬 더 친숙한 느낌을 받았다. 그림의 내용 역시 이탈리아의 연대기 작가 야코부스 데 보라지네가 편찬한 『황금 전설Legenda aurea』 속 성인들의 삶이나 『성서』의 이야기여서 따로 참고할 만한 모델이 없었는데도 말이다.

치마부에, 조토 또다른 당대 화가인 두초는 그들이 조각과 경쟁을 해야 한다는 사실을, 그리고 『성서』 이야기를 보고 들었을 때 사람들의 마음속에 떠오르는 이미지를 표현할 수 있는 무엇인가를 새롭게 창조해야 한다는 사실을 알고 있었다. 비잔틴 미술처럼 화려한 표면과 효과, 금빛 바탕 위에 둥둥 떠 있는 이미지가 아니라 좀더 현실에 깊이 뿌리를 내린 무엇인가가 필요했다.

「십자가에 못 박힘」, 치마부에 작. 1277-1280년. 프레스코, 350×690cm. 아시시, 성 프란체스코 상부 교회.

그들의 성공으로 기독교 이미지 제작의 두 번째 시대가 열렸다. 이는 아시시의 성 프란체스코의 삶에서 영감을 받아 새롭게 시작하는 기독교 신앙과 그 발걸음을 함께했다. 고타마 싯다르타처럼, 성 프란체스코는 부유한 가문에서 태어났지만 영적인 헌신을 위해서 부유한 삶을 포기했다. 프란체스코의 메시지를 설파하던 수사들은 무엇보다 돈을 중요시하던 세상에 대고 영적인 삶의 중요성을 널리 퍼트렸다. 그들은 대부분의 사람들이 가난 속에 살고 있다는 데에 연민을 품었고, 일반인들의 삶을 이해하고 그들에게 일종의 탈출구를 제공하기 위해서 각종 이야기를 지어내야 할 필요성을 느꼈다. 새와 대화를 나누고 가난한 삶을 살아가는 그의 태도는 일종의 겸손이었을 수도 있지만, 그가 남긴 유산은 절대 겸손하지 않았다. 그가 1226년 죽고 난 후에 아시시에는 거대한 바실리카가 세워졌다. 사실상 건물 위에 또 하나의 건물이 있어서 두 개의 교회라고 할 수 있는데, 이곳은 프란체스코회 교회의 본부가 되었을 뿐만 아니라 내부 프레스코화로도 유명했다. 새롭게 등장하던 놀라운 양식으로 가상의 공간에 이야기를 담아낸 것이다.

치마부에와 그의 조수들은 상부 교회의 익랑 벽을 모두 십자가상으로 장식하여 엄격한 비잔틴의 관습에 익숙하던 사람들에게 충격을 안겨주었다. 조각상의 옷의 주름은 갑작스러운 폭풍우를 만난 것 같고, 천사들 역시 돌풍을 만난 것처럼 예수 주변에서 빠르게 돌고 있었다. 예수의 기념비적인 몸은 잠재된 에너지로 가득했으며, 무중력 상태로 하늘에 떠오르는 것 같은 동시에 돌바닥으로 추락하는 것 같기도 했다. 성 요한은 예수를 끌어내

리려는 듯 그가 허리에 두른 천 끝을 붙잡고 있고, 마리아는 경직된 공포의 몸짓으로 팔을 치켜들고 있다. 치마부에의 그림은 걸작이지만 그가 사용한 기술은 시간이 지나면서 그림을 망가뜨렸다. 흰색은 검은색으로 산화되고, 다른 색은 희미해져서 밝은 주황색과 칙칙한 푸른색만 남았다. 하지만 젊은 조토를 포함해서, 완성된 직후 이 그림을 직접 마주한 사람들의 눈에는 그림으로 그려진 이미지라는 것이 이야기를 전달하는 수단으로서 얼마나 강렬할 수 있는지를 보여주는 예시가 되어주었다.

조토는 치마부에를 도와 같이 일했을 것이다. 아시시에서도 벽화를 그리는 치마부에를 우러러보며 그에게서 그림을 배웠을 것이다. 그래서인지 아시시에서 그가 치마부에의 배턴을 이어받아 그린 그림들은 그가 얼마나 칼을 갈고 준비했는지를 보여준다. 그는 교회가 확장된 것처럼 보이는 착시 공간에 『성서』의 장면을 그려넣었다. 그리고 실제로 있을 법한 성숙한 인물들은 마치 팔을 뻗어 안을 수 있을 것처럼 보인다. 조반니 피사노가 그랬던 것처럼, 조토 역시 회화에서 새로운 가능성을 열었다. 그가 당대의 위대한 시인, 단테와 페트라르카에게 칭송을 받은 것도 전혀 놀랍지 않다. 페트라르카는 성모 마리아와 아기 예수가 그려진 조토의 작품을 소장하기도 했다고 한다. 그는 자신의 유언에 이렇게 썼다. "무지한 자들은 이 그림의 아름다움을 이해하지 못하지만, 예술의 거장들은 그림을 보고 충격을 받을 수밖에 없다."[6]

그후 1305년 조토는 파도바라는 이탈리아 북부 도시에 위대한 기념물을 남겼다. 그 도시에서 가장 부유한 상인이자 악명 높은 대금업자, 엔리코 스크로베니가 그에게 프레스코 연작을 의뢰했다. 스크로베니의 아버지는 과도하게 높은 세금을 부과한 죄로 단테의 『신곡』에서 일곱 번째 지옥 장면에 등장한 인물이었다. 예배당 건축을 의뢰한 이유도 스크로베니 자신의 죄를 면제받고 자신의 이름을 빛내기 위해서였다. 그는 (이 예배당이 지어진 지역에 있던 로마 아레나[원형경기장]의 이름을 딴) 아레나 예배당의 성가대석에 석조 모형의 모습으로 누워 있다. 그리고 조토의 걸작 앞에서 영원을 꿈꾸듯 눈을 감고 있다.

이 예배당의 벽은 마치 거대한 그림책의 페이지 같다. 액자처럼 틀이 둘러진 각 장면에는 마리아와 예수의 탄생, 예수의 어린 시절, 그의 죽음까지

가 담겨 있고, 14명의 우화적인 인물들이 각 벽의 아래쪽에서 미덕과 악덕을 재현한다. 그림은 복음서, 『황금 전설』, 그밖의 종교적인 글에 나오는 이야기를 담고 있고, 한 장면에서 다른 장면으로 넘어가며, 중요한 것은 그 내용이 내포한 도덕적 규범이 아니라 스토리텔링 그 자체였다.[7] 이야기의 화자, 즉 조토 본인이 말하는 내용은 틀림없이 실제와 허구가 혼합된 것이었다. 예배당은 지나치게 채색이 되어 있지만 자연광을 받으면 견고한 느낌을 준다. 그림이라는 허구의 공간 속 빛은 예배당으로 들어오는 자연광과 잘 조화를 이루어, 그림 속 장면에 더욱 현실감을 부여한다. 조토는 새로운 기법을 이용하여 파도바의 프레스코화를 그렸다. 벽을 구획해놓고 회반죽을 갓 바른 벽이 마르기 전에 곧바로 그림을 그리는 것이었다. 그림은 회반죽과 섞이며 결합했고, 말 그대로 건축의 일부가 되었다.

각각의 인물들은 정말로 살아 있는 듯 생생하며, 그 형태가 잘 정돈되어 있고, 종종 실제로 무게가 느껴지는 듯한 색색의 옷으로 그 윤곽이 드러난다. 또한 예수와 유다, 또는 요아킴과 안나의 얼굴, 당나귀를 타고 베들레헴으로 향하는 마리아의 단호한 태도 등 인물의 감정 표현 덕분에 우리는 이야기에 한층 더 몰입할 수 있다. 예배당의 그림 중에서 가장 감동적인 "애도" 장면에서 우리의 눈길을 사로잡는 것은 구경꾼들의 반응과 슬퍼하는 천사들의 괴로운 몸짓이다.

새로운 기법과 착시를 일으키는 양식의 결합은 아레나 예배당의 프레스코화에 조토의 잊을 수 없는 목소리, 진정한 인간성의 목소리를 선사한다. 그렇다면 인간성이란 무엇일까? 조토의 그림 속 인물들은 양치기, 인부, 피곤한 어머니, 걱정 많은 아버지처럼 평범한 사람들이다. 우리는 그림 속에서 그들의 기분과 개성을 느낄 수 있다. 그들은 영웅적인 인물과는 거리가 멀며 어떤 상황에 대한 반응을 숨김없이 보여준다. 예수를 붙잡고 있는 유다의 어색하고 육중한 체형, 갈보리로 십자가를 메고 가는 예수의 구부정한 자세, 조롱하는 사람들을 돌아보는 지친 모습 등에서 그들이 걸치고 있는 옷 때문에 몸이 불편해 보인다. 십자가형 장면에서 예수의 몸은 다소 왜곡되어 납작하게 표현되었다. 가느다란 두 팔은 고정된 채 다리는 공중에 매달려 있고, 죽음을 맞은 얼굴은 창백하다. 조토는 깊은 고통 때문에 몸이 왜곡되고 불편해지는 괴로운 장면에서 인간성을 가장 확실하게 느꼈

다. 고통은 그 대상을 애처롭고, 빈곤하며, 아름답지 않게 만들었다. 하지만 그 와중에 조토는 인식과 소통의 강렬한 순간을 창조했다. 예수가 강렬한 눈빛으로 유다를 바라보며 둘의 운명을 예언하는 장면, 또는 황금문 밖에서 안나와 요아킴이 입을 맞추느라 얼굴을 맞대고서 딸인 동정녀 마리아가 태어날 것임을 예언하는 장면이 바로 그것이었다.

조토는 인간 본성을 그린 최초의 위대한 화가였다. 그의 그림에서 우리는 기쁨과 고통에 의해서 서로와 그리고 세상과 연결되어 있는 개인으로서의 우리 자신과 마주하게 된다. 이야기의 주제 역시 고전 세계에서처럼 영웅이 어려움을 극복하는 내용이 아니었다. 오히려 실제 세상에서 실제 사람들 사이에서 의미를 찾는, 구원의 이야기가 주를 이루었다.

조토는 파도바에서 성공을 거두었는데도 250년 후에 활동했던 화가이자 작가인 조르조 바사리 때문에 피렌체의 화가로 기억된다. 조르조 바사리는 역사적인 전기이자 기발한 예술품 홍보의 장이었던 그의 책, 『미술가 평전Le Vite de' più eccellenti pittori, scultori, ed architettori』에서 조토를 투스카나에서 시작된 위대한 미술 전통의 시초로 지목했다.[8]

피렌체의 조토 추종자들은 대부분 그의 화풍을 그대로 되풀이했지만, 조토가 그림을 통해서 전달한 정서적 충격은 전혀 흉내 내지 못했다. 조토가 창조한 환영의 세상은 너무나 놀라웠고, 너무나 감정적으로 강렬했다. 14세기 후반 파도바에서 활동한 알티키에로라는 화가는 파도바에 조토와 매우 흡사한 화풍의 프레스코화를 완성했다. 그가 남긴 작품은 로마 정치가들의 전

기 모음인 페트라르카의 『유명인사록De viris illustribus』에서 영감을 받은 "Sala Virorum Illustrium", 즉 "유명한 자들의 전당"이었다. 자신의 서재에 앉아 있는 페트라르카의 초상화는 몇 해 전인 1374년에 세상을 떠난 시인을 향한 기념물이었다.[9] 조토는 리미니나 볼로냐 같은 마을의 화가들에게도 널리 영향력을 미쳤다. 하지만 조토의 제자인 타데오 가디와 그의 아들 아뇰로 가디가 작업한 산타크로체의 프레스코화처럼 그의 흔적이 가장 강렬하게 남은 곳은 피렌체였다. 파도바에서 처음 시작된 세계는 그들에 의해서 더욱 확장되고 풍요로워졌다.

조토와 치마부에와 함께 거론할 수 있는 사람이 있었으니, 그의 이름은 두초 디 부오닌세냐였다. 그가 있어야 14세기 초 위대한 혁신가 트리오가 완성된다. 그는 토스카나의 시에나에서 화가로 활동을 시작하여, 높은 종탑이 있는 거대한 시청, 푸블리코 궁에서 관리로 일하며 책 표지를 그렸다. 그는 뛰어난 재능 덕분에 「마에스타Maestà」라는 이름으로 알려져 있는 시에나 성당의 제단화를 의뢰받았다. 시에나 성당은 조토가 파도바에 프레스코화를 완성한 지 얼마 지나지 않은 1311년에 완공된 성당으로, 그가 그린 성모 마리아와 아기 예수는 그의 최초의 역작이 되었다.

두초는 파도바의 프레스코화를 보았을 것이고, 특히나 건축적인 세부에서 느낄 수 있는 착시 현상에 크게 감명을 받았을 것이다. 자기 아버지의

「마에스타」, 두초 디
부오닌세냐 작. 1308-
1311년. 나무에
템페라. 시에나,
두오모 오페라 박물관.

작품을 바라보는 조반니 피사노처럼, 두초는 자신이 조토보다 무엇을 더 잘할 수 있을지 고민했다. 그리고 「마에스타」 곳곳에는 실제로 두초가 조토와 차별을 두려고 했던 점들이 속속 드러난다. 그는 조각상의 창의력에 필적할 정도로 회화에 깊은 생동감을 부여했다. 그러나 이것은 회화에서만 가능한 착시를 바탕으로 한 것이었다. 당시 한 연대기 작가의 기록에 따르면, 1311년 6월 9일, 제작 중인 제단화 근처에 모여든 사람

들은 "그렇게 숭고한 그림에 쏟은 헌신 때문인지 영광의 종소리가 울려퍼지는 것 같은" 경험을 했다고 전해진다.[10] 사람들이 성당 높은 곳의 제단에 위치한 거대한 작품을 발견하고 감탄하며 더 가까이 다가갔을 때, 가장 눈길을 끈 부분은 아마도 성모 마리아와 아기 예수의 모습이었을 것이다. 금색 양단을 깔아놓은 대리석 왕좌에 앉은 성모 마리아, 그리고 끝 단이 금으로 될 투명한 보라색 옷, 성모의 무릎에 앉아 있는 아기 예수 그리고 그 둘을 둘러싸고 있는 성인과 천사, 천국의 유명인들이 보인다. 두초는 앞으로 적어도 100년간은 나올 수 없는 우아함과 실물 같은 생동감을 담아 그림을 그렸다. 두초의 「마에스타」는 이전의 모든 그림을 능가할 만큼 아름다울 뿐만 아니라 종교적인 미스터리에 설득력 있는 현실감을 부여했다.

두초는 눈부신 금색 바탕에 인물을 배치했고, 제단 안쪽으로 텅 빈 착시 공간이 생기도록 했으며, 성스러운 인물들을 실제 사람처럼 그렸다. 이는 비잔틴 전통과 새로운 이탈리아 회화 사이에서 균형을 잡는 작품이었고, 조토의 역작과 같은 최근 회화는 따라 그리기도 쉽지 않았다. 이탈리아의 회화가 14세기와 다음 세기까지도 가장 영광의 순간을 보낸 곳이 있다면, 그곳은 아마 시에나일 것이다. 시모네 마르티니는 두초의 도제로 일했을 것이다. 그리고 아시시의 성 프란체스코 성당에 프레스코화를 작업할 때뿐만 아니라 고향인 시에나에서 활동할 때, 그리고 1390년대 중반 아비뇽

에서 활동할 때까지 줄곧 스승의 착시 양식을 발전시켰다. 아비뇽은 1309년 로마에서 추방당한 교황청이 옮겨간 곳으로, 시모네 마르티니와 그의 아내, 동생은 일거리를 찾아 아비뇽으로 갔다. 바로 이곳에서 시와 그림의 위대한 만남이 이루어졌다. 시모네는 옛 지인인 페트라르카를 만나 그림을 의뢰받았는데, 바로 페트라르카가 사랑하는 뮤즈, 라우라의 초상화였다. 페트라르카는 짝사랑의 고통이 담겨 있는 그림을 부탁했고 본인은 「칸초니에레Canzoniere」라고 일러진 연작시 중 2편에서 시모네의 초상화를 언급했다 (이후 그림은 소실되고 시만 남았다).[11]

폴리클리투스가 진지하게 공부를 했더라면,
그의 작품 속 유명인사들이 모두 공부를 했더라면
1,000년이 지나고, 최소한도 보지 못했겠지
나를 정복해버린 이 위대한 아름다움을.

시모네는 천국에 다녀왔을 것이다
(이 여인은 원래 천국에 있으니까),
여인을 자세히 살펴보고 본 대로 따라 그렸다,
저토록 사랑스러운 얼굴도 있다는 증거로.

이 작품은 천국에서는 상상할 수 있으나
우리가 있는 이 아래에서는 그럴 수 없다,
이곳에서는 영혼을 위장할 육체가 있기에.

우리가 더 이상은 감당할 수 없는 작품
뜨거움과 차가움을 느낄 수 있는 이곳에서는
더 이상 선명한 시야를 가지지 못하는 평범한 인간으로서는.[12]

시모네는 페트라르카의 소중한 소장품을 장식할 이미지도 그렸다. 바로 페트라르카의 아버지에게 의뢰를 받은 베르길리우스 작품의 필사본 권두화가 그것이었다. 그는 위대한 로마의 시인이 양치기와 농부들 사이에 앉

아 있는 눈부신 풍경을 그렸다. 그 림 속에서 베르길리우스는 다음 시 구절을 떠올리는 듯이 펜을 높이 쳐 들고 있고, 장면 전체는 시모네의 영감의 원천, 바로 고대 그리스와 로마의 대리석 부조를 생각나게 하 듯 뿌연 흰색으로 칠해져 있었다.[13] 그리고 책의 권두화 반대쪽에는 페 트라르카가 사랑하는 라우라의 죽 음을 애도하는 시를 써넣었다.

1342년에 시모네 마르티니가 페트라르카를 위해서 권두화를 그 릴 당시 비잔틴의 회화와는 구분되는 "이탈리아" 양식의 회화 열풍은 이미 한창 진행 중이었다. 비록 당시 "이탈리아"라는 말이 뚜렷한 경계가 있는 단독 국가라기보다는 여러 도시국가와 공화국 모음을 의미하는 느슨한 용 어였지만 말이다. 이탈리아의 새로운 자치 도시들은 다른 곳에서 수입한 회 화와 조각과는 완전히 독립된 새로운 감각의 중심지였고, 그중에서도 토스 카나 지방의 두 라이벌, 피렌체와 시에나가 가장 눈에 띄었다. 피렌체의 화 가들이 조토풍의 언어로 예수의 이야기를 묘사하는 장면, 그 속의 건축과 인물 등을 생각했다면, 시에나 예술가들은 자신들의 그림이 더 넓은 세상 으로 뻗어나갈 수 있으리라고 상상했다. 금박을 입힌 배경, 양단으로 만든 묵직한 옷은 점점 사라지고, 자연스러운 진짜 풍경이 등장했다.

시에나의 화가 피에트로 로렌체티는 아시시에 있는 성 프란체스코 성당 에 「십자가에서 내려지는 예수」를 그렸다. 그림 속 예수의 몸은 마치 벽에서 미끄러져 진짜 교회 공간으로 내려오는 듯하다. 로렌체티는 그 아래에 일부 러 긴 의자를 그려 긴박한 상황 후에 쉴 곳을 마련했다. 조토의 인물은 마치 창문을 통해서 들여다보는 것처럼 벽 속으로 사라질 것 같다면, 로렌체티 의 프레스코화는 벽에 그대로 녹아들어 실제 교회 공간의 일부가 된 듯하다.

피에트로의 동생 암브로조는 과감히 도시 성벽 너머의 시골로 나가, 최 초로 진짜 풍경화를 그렸다. 시에나의 시민들은 두 달 동안 공화국의 각종

「좋은 정부가 도시와
마을에 끼치는 영향」.
암브로조 로렌체티 작.
1338-1339년.
프레스코. 시에나,
푸블리코 궁전,
평화의 방.

사안들을 대신 결정해줄 "9인회"라는 위원회를 뽑았고, 시청에는 그들을
위한 방이 마련되어 있었다. 암브로조는 바로 이 방 벽에 상상 속 두 도시의
풍경을 세세한 파노라마 형식으로 그려넣었다. 한쪽은 독재자가 지배하는
곳으로, 뿔과 송곳니가 달린 무시무시한 인물이 탐욕, 오만함, 자만심, 그
외 다른 불의의 상징들이 가득한 파괴의 궁정을 지배하고 있다. 그리고 당
연하게도 이 장소는 곧 병사들에 의해서 파괴되고 황폐화될 것이다. 이제
사람들을 공포에 떨게 하는 병사들이 전쟁의 상흔을 입은 풍경 속으로, 부
서진 다리와 불타는 마을로 쏟아져 나올 것이기 때문이다.

　반면 반대쪽에는 정의의 여신이 수호하는 이상적인 도시의 모습이 그
려져 있다. 파노라마 형식의 그림에는 부산스러운 일상의 모습이 기록되어
있다. 말을 탄 결혼 행렬, 빨간 옷을 입은 신부, 탬버린을 들고 춤을 추며
노래를 부르는 한 무리의 여인들, 제화공과 곡물상, 시끄러운 도시의 소음
때문에 괴로워하는 교사까지 시끌벅적하다. 외부의 보급품을 노새와 당나
귀 등에 싣고 도착한 이곳은 평화롭고 정돈된 풍경 속에 포도나무와 시골

저택이 여기저기 흩어져 있어서, 시에나 주변의 시골 마을을 떠오르게 한다. 사냥꾼, 여행객, 농부들은 날개 달린 벌거벗은 여인들의 보호 아래 자유롭게 돌아다니고, 여인들은 "모든 사람이 자유롭게 다니니……"로 시작되는 명문을 든 채 하늘을 날고 있다. 그리고 이 모든 것은 시에나 공화국 정부가 이끌어낸 안정과 부 덕분이었다. 이 그림이 전해주는 메시지, 진실과 정의를 통해서, 자유와 부가 승리할 것이라는 메시지는 방에 앉아 있는 위원회 위원들에게 명확하게 전달되었다.

암브로조는 1340년에 그림을 완성했다. 하지만 10년도 채 지나지 않아 시에나는 독재자의 지배를 받는 도시보다 더 고통스러운 곳이 되었다. 바로 베네치아에 정박한 상인들의 배를 통해서 들어온 흑사병이 유럽에 번졌기 때문이다. 암브로조와 그의 형 피에트로, 그의 조수와 제자 대부분을 포함하여, 이탈리아 반도 인구의 절반 이상이 흑사병으로 사망했다. 그렇게 회화 전통이 그들과 함께 사라지는 듯했다. 타데오 디 바르톨로 같은 14세기 후반의 화가들에게 로렌체티, 시모네 마르티니, 두초, 조토, 치마부에 같은 이전 화가들의 세계는 영광스럽지만 지금은 완전히 사라진 과거일 뿐이었다.

흑사병이 잠잠해진 후, 조토와 두초의 시대와 현재 사이에 다리를 놓아줄 예술가들은 얼마되지 않았다. 이미지 제작에 쏟을 힘이 남아 있지 않은 듯했다. 세상은 좀더 불안하고, 확신이 없는 곳이 되었다.

15세기 초반, 말발굽 소리 그리고 화가의 도구가 안장 주머니 안에서 달그락거리는 소리가 언덕에서부터 성문까지 난 길을 따라 들려오면 화가를 꿈꾸는 이들의 가슴은 희망으로 가득 찼을 것이다. 말을 탄 인물은 바로 젠틸레 다 파브리아노로, 그림 도구를 가지고 이 마을에서 저 마을로 떠돌아다니는 자유로운 영혼이었다. 그는 브레시아와 베네치아에서 출발하여 1420년 피렌체에 도착했다. 자연스러운 빛을 포착한 그림으로 명성을 얻은 젠틸레는 당대 가장 수요가 많고 유행에 민감한 화가들 중 한 명이었다. 앞선 시모네 마르티니처럼, 젠틸레는 호화로운 겉모습과 실제처럼 눈길을 끄는 세부의 절묘한 조화를 이루어냈다. 그가 피렌체의 산 니콜로 올트라르

노 성당에 그린 성모 마리아와 아기 예수의 패널을 보면, 바탕에 금박이 입혀져 있고 원호와 깊이 새긴 선으로 (이후 '압형 tooling'이라고 불리는 기술로) 장식이 되어 있다.[14] 성모 뒤 왕좌에 걸쳐져 있는 붉은 벨벳 천은 이곳이 편안한 곳이라기보다는 귀한 곳임을 암시한다. 아기 예수의 한쪽 발에는 금빛 술을 단 담요가 덮여 있고 한 손으로는 어머니의 옷의 앞섶을 벌리고 있다. 부드러운 분위기는 부수적인 요소들로 생기를 띤다. 성모의 하늘색 옷 끝단에는 금박이 둘러져 있는데 이것이 먼 산의 오솔길처럼 구불구불하게 옷이 자연스럽게 늘어지는 것을 방해한다. 아기 예수

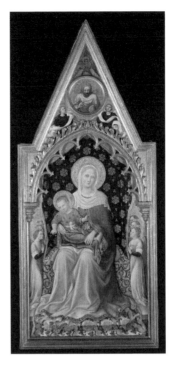

「천사와 함께한 성모자」, 젠틸레 다 파브리아노 작. 1425년. 나무에 템페라, 139.9×83cm. 런던, 내셔널 갤러리.

는 수행 천사에게 데이지 꽃을 건네는 듯 보이지만, 사실 꽃줄기는 그의 손가락에 닿지도 않았다. 아기들이 그러하듯 꽃을 떨어트린 것이다.

젠틸레의 그림 속 이렇게 작은 요소들, 전체를 조금 더 그럴듯하게 만드는 작은 세부들은 1세기 전만 해도 상상할 수 없는 것이었다. 이제 그림의 맡은 바 임무는 고귀하고 영적인 영역의 환기보다는 이 세상을 더 제대로 재현하는 것이었다. 그리고 그것을 젠틸레만큼 잘 해내는 사람은 없었다. 그는 자연광의 효과를 이용하여 자신이 전달하려는 내용 속 공간을 새롭게 창조했다.[15]

시에나는 다음 세기에도 상상력이 풍부한 이야기를 풀어낼 수 있는 공간으로 남았다. 1437년 보르고 산 세폴크로라는 작은 마을의 프란체스코회 수사들은 시에나에서 그림을 배운 화가에게 제단화 작업을 의뢰했다. 수사들이 기대했던 것보다는 조금 늦은 7년 후, 화가는 자신의 작품을 수레에 싣고 와 교회의 높은 제단에 설치했다.[16] 이 장면은 1세기 전 두초가 시에나 성당에 「마에스타」를 가지고 왔을 때만큼 장관을 연출하지는 못했지만, 이후 사세타라는 별명을 얻게 된 화가 스테파노 디 조반니는 곧바로 두초에 버금가는 화가가 되었고, 흑사병 이후 잠잠하던 시에나 회화의 부

활을 알렸다.

보르고 제단화의 성모 마리아는 정면이 아니라 성가대석을 바라보며 등을 보이고 있었다. 이는 매일 이 그림을 보며 예배를 드리는 수사들에게 확실히 경악할 만한 일이었다. 사세타는 성 프란체스코가 호수로 둘러싸인 낮은 언덕을 배경으로 십자가에 못 박힌 예수를 흉내 내듯이 양팔을 벌리고 공중으로 떠오른 모습도 그렸다. 눈을 크게 뜬 수척한 그는 아침 구름 위에 떠 있는 날개 달린 세 명의 여인, 순결, 복종, 청빈의 상징을 바라보고 있다. 성 프란체스코는 물결치는 호수에서 자존심의 상징인 무장한 남자를 짓밟고, 욕정은 붉은 거울에 비친 자신의 모습에 감탄하며, 늑대를 거느리고 있는 탐욕은 나무 압착기로 자신의 가방에 나사를 조이고 있다.

거대한 성인의 모습 주변에는 아치형 창문 모양의 커다란 패널 8개가 있어서 성인의 일생 이야기를 들려준다. 프란체스코는 영적 여행을 시작하며 길에서 마주친 가난한 기사에게 자신의 옷을 나눠준다. 그날 밤 미래의 성인은 편안한 침대에서 잠을 자면서 꿈속에서 예수의 십자가 표시가 있는 구름 위 성을 보게 된다. 원근선은 철저하게 계산되지 않았고 인물들의 비율이나 비례도 그리 정확하지 않다. 하지만 장면 전체를 비추는 묘한 빛처럼 모든 것이 매력적이고 그럴듯해 보인다. 프란체스코의 일생 이야기는 설득력이 있고 생기가 있다. 사세타의 입장에서 영적인 깨우침이란 누가 어디에서 무엇을 했는지를 설명하는 것만으로는 제대로 전달될 수 없는 것이었

(왼쪽)「세속의 아버지와 의절하는 성 프란체스코」, (오른쪽)「불쌍한 기사에게 망토를 주고 천궁을 꿈꾸는 성 프란체스코」, 사세타 작. 1437-1444년. 포플러 나무 패널에 템페라, 87×52cm. 런던, 내셔널 갤러리.

다. 이야기의 의미를 일깨우는 것은 수정처럼 맑은 아침 하늘로 떠올라가는 건축적인 형태에서 느껴지는 느낌, 지금 이 세상에 프란체스코의 이야기가 전해주는 울림 같은 것이었다.[17]

젠틸레가 그린 데이지를 떨어트리는 아기 예수, 20년 전 파울 더 림부르크가 그린 「호화스러운 기도서」의 벽에 그림자를 드리우는 조그만 인물들처럼, 사세타의

그림 속 부수적인 세부들은 그의 그림에 생명력을 선사했다. 성 프란체스코가 낳아주신 아버지를 거부하고 옷을 벗은 채 아시시의 주교에게 포옹을 받는 극적인 장면에서도, 한 인물은 주변에서 무슨 일이 일어나고 있는지 전혀 모르는 듯이 책을 읽으며 배경을 향해 걸어가고 있다.

이러한 실생활의 관찰은 시에나 회화의 한 측면이었다. 시에나에서 활동하던 또다른 화가들은 다른

길을 선택했다. 조반니 디 파올로는 화가 특유의 상상력만으로 완성된 세상으로 들어감으로써 현실의 얇은 허식, 겉치장을 깨부수는 데에 더 집중한 듯 보인다. 단테의『신곡』제3권, 천국의 삽화에서 그는 현실 세계의 정확한 묘사에 전혀 관심이 없어서 오히려 비잔틴 시대의 극도의 신비주의를 떠올리게 한다. 이는 조토의 유산에서 한 발짝 벗어난 것이었지만 당시 시에나의 조각에서는 여실히 드러났다. 야코포 델라 퀘르치아는 시에나에서 활동하던 가장 유망한 조각가였지만, 그의 스타일은 조반니 피사노의 강렬한 현실주의에서 한참 벗어난 것으로 보였다.[18] 마찬가지로 조반니 디 파올로도 현실에 닻을 내리지 않고, 실제와 같은 조각상을 모델로 삼지 않은 채 상상력을 동원해서 자유롭게 이미지를 만들었다. 그는 시에나 산 도메니코 성당의 프레델라(제단 아래쪽을 장식하는 띠 모양의 작은 그림)에 단테의 천국 중 천지창조와 추방 장면을 그렸다. 신은 원소와 행성(당시 알려진 행성), 그리고 황도 12궁의 각 궁을 표현하는 색과 빛의 바퀴를 돌린다. 이 바퀴는 단테가 묘사한 천국, 지구가 가치 없어 보일 정도로 아름다운 곳이자 7개의 구역 너머의 공간을 떠올리게 한다. 그림 속 아담과 이브는 야코포 델라 퀘르치아가 시에나의 공공 분수대에 조각한 아담과 이브의 모습을 본떠서 그린 것으로, 벌거벗은 천사에 의해서 동산에서 쫓겨나고 있다.[19] 프레델라를 따라가면 남자가 구원을 받아 천국으로 돌아가는 장면도 있다. 군데군데 꽃이 피어 있고 나무로 둘러싸인 천국의 풀밭에는 토끼들이 평화롭

게 풀을 뜯고, 형제, 연인, 부모와 아이, 친구 등 행복한 만남의 장이 펼쳐져 있다.

조반니의 매력적인 프레델라와 비슷한 시기에 완성된 사세타의 보르고 제단화는 이탈리아에서 활동하던 예술가들에게 100년 전에 조토와 두초가 앞장서서 갔던 길이 어느 방향인지를 확실히 느끼게 해주었다.

사세타의 제단화는 젊은 화가들, 특히 피에로 델라 프란체스카라는 이름의 화가에게 크게 칭송을 받았다. 그는 10대 때부터 제단화 패널을 그렸고, 사세타에게 제단화 의뢰가 넘어가기 전까지 스승인 안토니오 디 앙기아리의 공방에서 일했다. 피에로는 완성된 사세타의 제단화를 보면서 자신이 젊은 시절에 그렸던 부분을 뿌듯한 마음으로 감상했을 것이다. 어쩌면 자신이 작품 속에 남겨놓은 흔적을 찾아보았을지도 모른다. 그리고 사세타의 은은하게 투명한 색, 아침 햇살과 같은 아름다운 효과, 실제 세계로 종교적인 감정이 확장되는 방식 등 모든 요소들이 젊은 예술가 피에로 델라 프란체스카에게 깊은 감명을 주었을 것이다.[20]

피에로의 그림은 마침내 150년 전 조토가 파도바에서 완성한 프레스코화처럼 새로운 시대를 열었다. 그가 아레초의 산 프란체스코 성당에 그린, 한 번 보면 잊을 수 없는 「성 십자가의 전설」은 역사상 가장 위대한 벽화 중 하나로, 조토가 아레나 예배당에서 시작했던 프레스코화 전통의 정상에 서 있는 작품이다.

앞선 사세타처럼 피에로 역시 순수한 형태와 색을 바탕으로 했지만, 그의 작품은 신비주의만큼이나 수학에 뿌리를 두고 있었다. 그가 1460년대 후반에 그린 「예수의 책형」은 지금까지의 그 어떤 작품보다 철저하게 계산된 것인 동시에 미스터리한 것이었다. 「예수의 책형」 장면은 깊은 원근감이 드러나는 풍경을 배경으로 하는데, 예수는 로마식 기둥에 묶여 있고 흰색과 검은색이 섞인 도로 포장이 굉장히 정밀해 보인다. 분홍색 옷을 입고 앉아서 이 장면을 지켜보는 인물은 예수의 재판을 주재했던 유대의 로마 지도자, 본디오 발라도로 보인다. 전경에는 세 명의 인물이 서로 붙어 서 있다. 푸른 양단 옷을 걸친 남자는 튀르크풍의 모자를 쓰고 이야기를 하는 다른 남자를 바라보고 있고, 두 사람 사이에 아르카디아 출신으로 보이는 젊은 이는 먼 곳을 응시하고 있다. 깊은 원근감은 이 사건이 서로 다른 장소뿐만

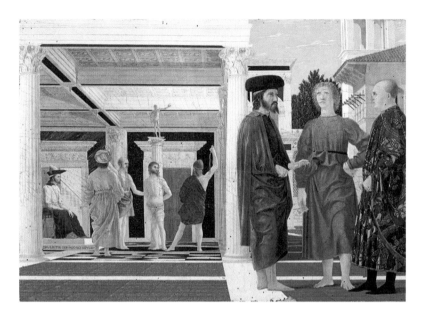

아니라 서로 다른 시간에 벌어진 일임을 암시한다. 위에서 떨어지는 빛을 받는 순교의 장면은 마치 전경에 있는 세 사람의 상상 속 장면인 듯하다.[21] 피에로의 손을 거친 그림은 단지 눈에 보이는 그대로의 사물이 아니다. 대상을 평가하고 상상하고 가시적인 세계로 질서와 의미를 투영하여 만든 사물, 사람의 마음속에서 재현된 사물이 된다.

피에로는 고향에서 보았던 사세타의 그림에서 큰 영향을 받았다. 하지만 그가 이렇게 지적이고 기술적으로 복잡한 이미지를 창조할 수 있었던 바탕에는 무엇보다 1430년대 말에 작품을 의뢰받아 잠시 여행했던 피렌체에서 본 작품들이 있었다. 그는 아마도 피렌체에서 마사초의 그림, 도나텔로의 조각, 브루넬레스키의 건축, 파올로 우첼로의 원근법을 보았을 것이다.[22] 이들을 포함한 다른 예술가들은 조토의 사실주의라는 도전을 받아들이고, 고대 그리스 로마의 이미지에 대한 새로운 이해와 더불어 과학적인 관찰에 대한 열정을 결합시켰다. 그 결과 그들은 사라졌던 고대의 회화가 재현된 것 같은, 고대의 천재들이 다시 부활한 것 같은 시각적인 힘이 넘치는 이미지를 만들었다. 하지만 무엇보다도 그들은 새로운 그림을 통해서 그들에게는 이야기를 들려줄 자유가 있음을 확인했다.

환상을 이차원에 배치하는 법

그것은 계시의 그림이자, 그림 그 자체의 계시, 무엇인가의 시작이었다. 수태고지 장면에서 대천사 가브리엘은 하늘에서 내려와 갈릴리 출신의 어린 여인 마리아에게, 곧 남편 요셉의 아기가 아닌 예수의 잉태를 예고 한다. 그는 기독교 신의 정신을 상징하는 비둘기의 개입으로 아기가 생길 것이며, 아기는 예수라고 불리게 될 것이라고 전한다. 마리아는 놀랍고 무섭기는 하지만 상당히 자연스러운 반응을 보인다. 마리아는 책을 읽으 러 정원에 나왔지만 책을 읽지 못한다.

1420년대 중반, 프라 안젤리코라고도 알려진 도미니크 수도회의 수사 프라 조반니는 피에졸레에 있는 산 도미니코 성당에 「수태고지」를 그렸다. 그의 그림은 마치 꿈과 같은 광경으로 보였다. 가브리엘의 연한 분홍색 옷, 마리아의 군청색 옷 등 눈부신 색들이 그림을 따뜻한 빛으로 가득 채웠다. 마리아가 독서에 몰두하고 있던 로지아(한 쪽 또는 그 이상의 면이 트여 있 는 방이나 복도. 특히 주택에서 거실 등의 한쪽 면이 정원으로 연결되도록 트여 있는 형태/역자)의 가는 기둥과 아치는 그 놀라운 순간을 더욱 섬세하 게 포착한다. 그림 속 공간은 상당히 그럴듯하다. 에덴에서 쫓겨나는 아담 과 이브가 마치 나쁜 정원사들처럼 표현되어 있는 정원은 실제로 걸어 들어 갈 수 있을 듯하고, 배경으로 보이는 마리아의 침실 역시 실재하는 정돈된 공간 같다. 새의 형태로 하늘에서 내려오는 성령이 금빛 광선 위에 나타나 고, 가브리엘은 이미 시작된 상황을 마리아에게 알려주고 있으니, 우리는

계시의 순간과 수태의 순간을 동시에
목격하게 된다. 눈부신 신성한 빛은
그림 어디에도 그림자를 남기지 않는
다. 마치 중국 화가들이 그랬던 것처
럼, 안젤리코에게도 그림자 없는 이미
지는 세월이 흘러도 변하지 않는, 본
질적인 진실의 이미지였다.

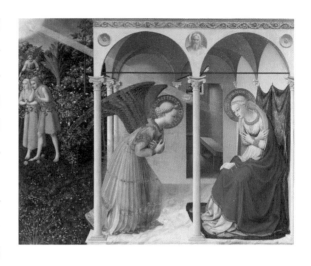

「수태고지」, 프라
안젤리코 작.
1425-1426년.
포플러 패널에 템페라,
190.3×191.5cm.
마드리드, 프라도 국립
미술관.

　　이러한 시대를 초월한 진실은 안
젤리코의 그림에 정확하고 화려한 형
태로 확고하게 자리를 잡으며 가시적
인 세계에 새로운 질서를 부여했다. 1세기 전에 조토와 두초의 영향으로 이
탈리아 예술에 큰 변화가 일어났다면, 이번에 두 번째 창조성의 폭발기가
찾아온 것이다. 프라 안젤리코와 함께 4명의 이름이 두드러진다. 건축가 필
리포 브루넬레스키, 조각가 로렌초 기베르티와 도나텔로, 화가 마사초가
그 주인공이다. 그들은 수학과 기하학에 바탕을 두고, 앞선 페트라르카가
그랬듯이 고대 그리스 로마 문학에 대한 유례없이 깊은 지식을 결합하여,
드로잉, 회화, 건축 등의 분야에서 새로운 기술을 개발했다. 그들이 살고
활동했던 피렌체라는 도시는 이탈리아에서 가장 부유한 도시가 되었다. 베
네치아만큼 힘이 있지는 않았지만 예술에서는 반박의 여지가 없는 선두주
자였다.

　　이 폭발하는 창조성의 상징으로 필리포 브루넬레스키가 산타 마리아
델 피오레, 즉 피렌체 대성당을 위해서 만든 둥근 지붕만 한 것은 없었다.[1]
고대 아테네에 파르테논이 있었다면, 피렌체와 피렌체 공국에는 브루넬레
스키의 돔이 있었다. 그 돔은 말 그대로 무한한 상상력과 야망의 표현이었
다. 많은 성당 관계자들은 전통적인 비계가 없는 구조물에 그런 돔 지붕을
얹는 것은 불가능하다고 생각했지만, 브루넬레스키는 그들의 생각이 틀렸
음을 증명해 보였다.

　　브루넬레스키의 수많은 혁신 중의 하나는 속이 빈 이중 쉘 구조의 돔을
만드는 것이었다. 대신 그는 내부에 늑재와 수평 형태의 돌을 쌓아서 피렌
체 시민들이 자신들의 드넓은 도시국가를 자랑스럽게 내려다볼 수 있게 했

다. 페트라르카에게 주변 세계를 둘러볼 산이 필요했다면, 이제는 인간의 손으로 만든 건축물을 통해서 그런 접근이 가능해진 것이다.

브루넬레스키는 뜻밖의 묘한 행운과 함께 일을 시작했다. 그는 피렌체 대성당 세례당에 달 새로운 문의 설계 공모전에 참가했다가 고배를 마셨다. 성당 맞은편에 위치한 팔각형의 예배당은 (실제로는 13세기에 지어진 것이지만) 로마 양식의 건축물이었기 때문에 문의 설계는 아무나 참여할 수 없는 어려운 작업이었다. 하지만 결과적으로 공모전에서 떨어진 것이 브루넬레스키로서는 이득이었다. 막상 스무 살의 로렌초 기베르티는 두 쌍의 문을 만드는 데에 평생을 쏟아부었기 때문이다.[2]

브루넬레스키는 아쉬움을 달래고자 친구인 도나토 디 니콜로 디 베토 바르디, 즉 도나텔로와 로마로 여행을 떠났다. 그들은 로마의 유적을 탐험하고, 조사하고, 스케치를 하고 고대 조각상에 감탄하면서 시간을 보냈다.[3] 당시 로마는 예전 같지 않았다. 교황청과 교회 협의회가 아비뇽으로 옮겨간 이후 로마는 황폐해진 채 방치되어 있었다. 하지만 브루넬레스키와 도나텔로는 그곳에서 변화의 바람을 느꼈을 것이다. 고대 문학작품에 대한 관심이 커져가는 만큼 과거에 대한 새로운 호기심이 생겨나고 있었기 때문이다. 로마는 반도 전체, 아니 그 너머까지 세력을 떨쳤던 제국의 수도로서 다시 주목을 받았다.

로마의 건축물을 스케치하다가 브루넬레스키는 자신만의 건축 언어, 즉 알란티카all'antica('고대 양식으로')를 창조하게 되었다. 성당의 돔을 건축할 때 자신만의 기계를 제작했듯이, 그는 고전적인 건축을 정확하게 베끼기 위해서 자신만의 드로잉 기법, 바로 투시도법을 개발했다. 그는 빛은 (모퉁이를 돌아 들어가지 않는) 직선으로 간주할 수 있다는 생각, 그리고 이 선을 편평한 평면에 옮겨서 깊이감을 나타낼 수 있다는 생각을 기본으로 하여, 색칠과 드로잉을 수학과 과학뿐만 아니라 직접적인 관찰을 바탕으로 한 활동으로 변모시켰다. 브루넬레스키의 투시도법은 200-300년 동안 서구로 흘러 들어온 아랍 이슬람 전통의 지식, 그중에서도 수학과 철학에서 기인한 것이었다. 다만 이슬람 전통에서는 "이미지 없는" 이미지에 전념하느라 현실 세계에서 그림에 이러한 지식을 활용할 기회가 거의 없었다.[4]

브루넬레스키는 피렌체에서 이러한 새로운 기술적 발견을 구체화시키

기 시작했다. 그는 산 로렌초 성당의 우아한 성구실(신부들이 미사를 준비하는 방)을 설계하면서, 신이나 성스러운 영감이 아닌 인간의 이성에 초점을 맞추었다. 말 그대로 성구실의 중심 공간을 완벽한 정육면체로 만든 것이다. 성구실 내부는 수학적으로 구상한 원과 사각형으로만 둘러싸여 있었고, 그 안에 서 있다는 것은 이성적인 사고의 투영을 마음속으로 느끼는 것이나 마찬가지였다.

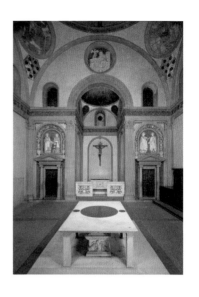

옛 성구실, 필리포 브루넬레스키 작. 피렌체, 산 로렌초. 1421-1428년.

(새로운 성구실이 지어진 후에 "옛 성구실"이라고 불리게 된) 이 공간은 도나텔로의 조각상으로 장식되었다. 그래서 이곳은 두 예술가가 로마에서 보냈던 추억이 고스란히 드러나는 공간이었다. 브루넬레스키는 도나텔로가 예배당을 위해서 만든 원형 부조 조각에 의구심을 가지고 있었다. 천장에 위치한 부조가 솔직히 아래에서는 알아보기가 힘들었다. 도나텔로의 새로운 부조 기술이 상당히 미묘하고 섬세해서 멀리에서는 보이지 않았기 때문이다. 한 세기 전 조반니 피사노가 인물을 조각 표면 밖으로 튀어나오게 조각하여 깊이를 표현했다면, 도나텔로는 브루넬레스키가 성구실 벽에 만들어낸 둥근 활 모양처럼 단순히 조각된 선과 원근법만으로 깊이감을 표현했다. 도나텔로는 한마디로 돌로 그림을 그렸다. 저부조低浮彫라고 알려진 이 조각 방식은 도나텔로의 위대한 발명품이었다. (그가 다른 예배당을 위해서 만든) 「예수의 승천」은 예수가 자신이 있어야 할 곳인 하늘로 올라가는 장면을 표현한 것으로, 멀리서 보면 그저 시커먼 대리석 판밖에 보이지 않지만, 가까이에서 들여다보면 예수와 제자들의 미묘한 형태가 마치 물 위의 잔물결처럼 드러난다. 인물들이 걸치고 있는 부드러운 천이 너무나 투명해 보여서 마치 파도와 함께 모두 쓸려갈 것만 같다.

이런 재기 넘치는 기법을 통해서 도나텔로는 정서적으로 매우 강렬하고 구체적인 느낌이 담긴 이미지를 포착하여, 고대 그리스와 로마의 조각을 떠오르게 했다. 샤르트르 성당의 출입구나 피사노의 설교단 속 인물과 같은 이전 세대에 조각된 얼굴과 몸이 감정으로만 채워져 있었다면, 도나텔로가 조각한 인물의 실제 표면은 형언할 수 없는 힘, 일종의 뿌연 아지랑이 같은 것으로 가득 차게 되었다.

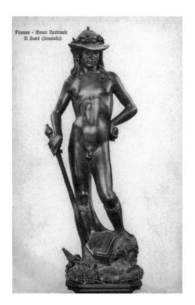

도나텔로는 세속적인 이미지도 많이 만들었다. 리본으로 장식한 모자와 발목 높이의 부츠만 신은 「다비드」 청동상을 보자. 불레셋의 거인, 골리앗을 죽인 다비드이건만 그는 겉모습만 보면 전투에 전혀 어울리지 않는다. 이는 굉장히 대담한 시도였다. 고대 그리스의 조각에서도, 심지어 프락시텔레스의 감각적인 조각에서도 누드가 조각되거나 주조된 적은 없었다. 챙이 넓은 모자가 한낮의 열기로부터 젊은이의 눈을 보호해주고, 그는 느긋한 자세로 한쪽 다리에만 체중을 싣고 있다. 손에 들고 있는 돌은 조약돌처럼, 마치 그의 몸에 드러난 곡선처럼 매끈하며, 들고 있는 검은 그의 가는 팔로는 들기 힘들 정도로 무거워 보인다. 피투성이가 된 골리앗의 머리가 그의 발밑에 있는 것으로 보아 그는 이미 골리앗을 죽였다. 그가 정말로 왕이 되기를 기다리는 용감한 젊은 전사, 거인을 단숨에 살해한 인물일까? 그는 오히려 아름다운 외모로 적을 꼼짝 못하게 만들 인물처럼 보인다.[5]

도나텔로는 젊은 화가 토마소 디 세르 조반니 디 시모네, 간단히 줄여서 마사초의 상상력을 자극했다. 마사초는 스물일곱 살의 짧은 생을 사는 동안 도나텔로의 감정적인 스토리텔링과 브루넬레스키의 원근법을 결합한 작품을 그렸다. 마사초는 산타 마리아 노벨라의 성당 벽에 십자가상 이미지를 그려넣으며 원근법을 시도했다. 그림은 마치 벽을 뚫고 들어간 것처럼 보이며 벽 안쪽에도 마치 브루넬레스키가 설계하고 도나텔로의 조각으로 장식한 또다른 예배당이 있는 듯이 환영을 만들어낸다.

얼마 지나지 않아 마사초는 비극적인 요절로 생의 마지막 걸작이 되고 만 프레스코화 작업에 돌입했다. 그는 1420년대 중반, 피렌체의 상인인 피에트로 브란카치가 지은 예배당에 베드로의 일생 연작 그리고 에덴 동산의 아담과 이브를 그린 작품 2점을 남겼다. 마사초는 프레스코화를 완성하기 위해서 마솔리노 다 파니칼레라는 또다른 화가와 함께 작업했지만 마사초

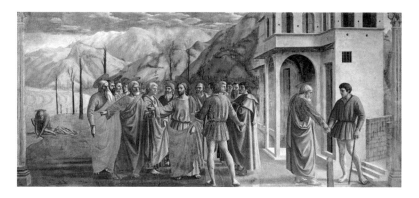

「세금을 바치는 예수」.
마사초 작. 약 1427년.
프레스코. 피렌체,
산타 마리아 델
카르미네 성당의
브란카치 예배당.

의 작품이 월등했다. 그림 속 인물들은 마치 조각처럼 단단하고 실제처럼 생생하며, 모두 기하학적으로 정의된 공간에 서 있다. 원근선은 예수의 이마에 있는 소실점消失點으로 수렴하며, 배경에는 메마른 나무와 눈 덮인 산과 같은 자연 풍경이 있다. 「마태복음」에 나온 「세금을 바치는 예수」 이야기는 갈릴리의 바닷가 작은 마을, 가버나움에 도착한 예수와 제자들이 '성전세'를 요구하는 관리를 만난 내용을 담고 있다. 베드로는 한쪽에서 예수의 지시대로 바다에서 잡은 물고기의 입속에서 돈을 찾고 있다. 그리고 마사초는 같은 그림 안에 관리에게 돈을 지불하는 예수의 모습도 그렸다. 장면은 굉장히 심각하면서 간결하지만 전체적인 분위기는 칙칙하지 않다. 묵직한 장면과 대비되는 밝고 낙천적인 색에서 프라 안젤리코의 「수태고지」 느낌이 난다. 게다가 마사초는 프레스코화에 가볍고 세속적인 인물을 등장시키면서, 안젤리코처럼 달걀을 이용한 템페라 기법으로 인물들을 마치 진짜처럼 설득력 있는 모습으로 그려냈다.

1428년 마사초가 로마에서 죽음을 맞게 되면서 브란카치 예배당의 프레스코화는 미완성으로 남았으나, 60년 후 필리피노 리피라는 화가에 의해서 완성되었다. 더 단단하고 더 실제와 같은 리피의 프레스코화는 단 수십 년 만에 회화가 얼마나 많이 바뀌었는지, 길고 오랜 관찰에 대한 열정이 얼마나 중요해졌는지를 보여준다.

그러나 15세기 초 예술의 새로운 경지를 개척하고, 프라 안젤리코의 잊을 수 없는 「수태고지」 장면을 가능하게 한 것은 피렌체의 예술가 3인방인 브루넬레스키, 도나텔로, 마사초의 업적 덕분이었다. 새로운 지성으로 세계를 관찰하고, 그것을 자신들만의 언어로 표현한 점에서 그들은 한 세기 앞

선 두초, 시모네 마르티니, 로렌체티 형제들과 같았다. 하지만 자연 세계를 보다 그럴듯한 이미지로 창조하는 방법에서는 앞선 세대보다 훨씬 감각이 뛰어났다. 그리고 결정적으로, 14세기 3명의 개척자, 조토, 두초, 피사노와 달리 브루넬레스키와 그의 세대에게는 후세에 관한 한 엄청난 이점이 있었다. 바로 그들에게는 모든 것을 기록으로 남겨줄 인물이 있었다는 것이다.

건축가이자, 작가, 철학자였던 다재다능한 인물, 레온 바티스타 알베르티는 1430년대 중반 교황의 수행원으로 피렌체에 왔다(그의 가족들은 몇 해 전에 이 도시에서 추방당했다). 도착 시점은 이보다 더 좋을 수 없었다. 마침 당시 피렌체는 새로운 발명과 건설로 생기가 넘치던 때였기 때문이다. 도나텔로는 공공 건물에 영웅주의와 사실주의를 바탕으로 한 조각상을 만들었고, 브루넬레스키는 피렌체 대성당의 돔을 세우는 동시에 산 로렌초 성구실의 정육면체 내부 공사를 완성해가고 있었다. 마사초는 이미 세상을 떠났지만 브란카치의 프레스코화는 모든 사람들, 특히 프라 안젤리코의 칭송을 받았고, 프라 안젤리코는 곧 산 마르코 수녀원의 화려한 프레스코화 연작의 작업에 돌입했다. 로렌초 기베르티의 세례당 청동 문은 공간 구성에 대한 새로운 합리적인 접근방식의 모범이 되었다. 그리고 루카 델라 로비아라는 젊은 조각가는 유약을 바른 테라코타 부조를 만들어 그의 새로운 기술을 알리기 시작했다.

　　알베르티는 그림, 소묘, 조각, 건축 등 모든 것을 직접 해본 사람으로서 날카로운 눈으로 작품을 보고 글을 남겼다. 단테와 페트라르카가 앞선 세대의 위대한 업적을 기록했다면, 알베르티는 특유의 엄밀함으로 당대의 작품에 접근했다. 그는 유명한 예술가의 공방에 방문하여 토론을 하고, 언쟁을 벌이고, 새로운 것을 발견하면서 시간을 보냈고, 그 결과 그때까지 나온 그림에 대한 책들 중에서 가장 독창적인 『회화론De pictura』을 놀랍도록 짧은 시간에 완성했다. 그리고 그는 세상을 재현하는 새로운 방법에 대해서 쓴 이 책을 브루넬레스키에게 헌정했다.[6]

　　알베르티는 새로운 예술이란 단순하게 지금까지 창작된 것들 중에서 가장 위대한 예술이라고 썼다. "하늘로 높이 솟아 있으며, 그 그늘로 토스

카나 사람들을 모두 뒤덮을 수 있을 정도로 거대한" 브루넬레스키의 돔은 고대인들은 "상상도 할 수 없는" 것이었다.[7] 알베르티는 오늘날 예술가들의 작품은 고전의 재탄생이라기보다는 고전을 뛰어넘는 승리이며, 인간 지성의 위대함과 자신감에 대한 확고한 주장은 단지 피렌체 예술가에게만 국한된 것이 아니라 자연을 직면한 모든 인간이 주도하는 것이라고 말했다. 그는 고대 그리스의 작가 프로타고라스의 말을 인용하여 "인간은 만물의 의미이자 척도이다"라고 썼다. 예술에서 위대한 재능은 두 가지에 뿌리를 두었다. 기하학에 대한 이해를 바탕으로 인체는 올바른 비율로 정확하게 모형화되어야 했고, 시와 웅변을 통해서 이해한 인간의 감정은 몸짓으로 표현되어야 했다. 이것은 무엇보다 힘들고 끈질긴 작업이었다. 알베르티의 이론은 본질적으로 인간 의지의 승리에 집착하는, 인간의 모습을 예술의 위대한 주제로 생각하는 도덕적 비전이었다.[8]

알베르티 가문의 문장紋章은 날개 달린 불타는 눈目이었다. 그는 "눈은 그 무엇보다 강력하며, 그 무엇보다 빠르고, 그 무엇보다 가치 있다"라고 썼다. 그에게 가장 중요한 것은 관찰이었다. 그는 금색의 사용을 혐오했고, 사물의 정확한 색을 알고 싶으면 눈을 가늘게 뜨고 보아야 하며, 자연광을 받았을 때의 진짜 색으로 색칠을 하라고 조언했다.[9] 다른 부분에서도 마찬가지이지만 여기에서도 알베르티는 몇 세기까지는 아니더라도 수십 년은 앞서 있었고, (보통 예술가들은 다른 사람이 쓴 글을 참고하지 않는 경향이 있는데도) 그의 책은 그 어떤 책보다 예술가들에게 많은 영향을 끼쳤다. 『회화론』에서는 누구나 전념을 다하면 무엇이든 할 수 있고, "만능인"이 될 수 있다는 자신감이 뿜어져 나왔다. 인간의 성취에는 끝이 없는 듯 보였다. Quid tum? 그 다음에는 무엇이? 알베르티 가문의 문장 옆에는 이런 모토가 적혀 있었다.

모든 예술가들이 피렌체와 알베르티의 이론을 따른 것은 아니었다. 이탈리아 북부의 도시와 궁정은 부르고뉴 궁정에서 전해진 전통을 따르는 경향이 있었다. 이는 안젤리코의 「수태고지」에 남아 있는 분위기와도 일맥상통하는 것으로, 태피스트리 도안이나 채색 필사본이 떠오르는 인기 많고 유행하

던 이미지였다.

　이 기품 있는 분위기는 젠틸레 다 파브리아노가 피렌체에 소개한 것으로, 젠틸레는 피렌체에서 최고로 부유한 은행가인 후원자, 팔라 스트로치의 의뢰로 「동방박사의 경배」를 그렸다. 젠틸레의 그림은 시모네 마르티니의 제단화를 연상시켰지만, 금색 배경을 이용한 마르티니와 달리 뻥 뚫린 자연 풍경이 배경이었다. 아마도 젠틸레의 평화로운 우아함은 스트로치에게 깊은 감동을 주었을 것이다. 젠틸레의 작품은 피렌체의 화가들, 특히 안젤리코에게도 영감을 주어 그는 「수태고지」에서 환하게 빛나는 열린 공간을 배경으로 그려넣었다.

　젠틸레는 자신의 제자이자 공동 작업자인 베로나 출신의 젊은 화가 안토니오 피사넬로에게 자신의 그림 도구를 물려주었다고 전해진다. 피사넬로는 1440년경 템페라 기법으로 「성 유스타키우스의 환상」을 그리면서 주인공이 본 환상을 표현하기 위해서 북부의 기품 있는 이미지를 차용했다. 전설에 따르면 플라키두스라는 로마의 사냥꾼은 자신이 쫓고 있던 사슴의 뿔 사이에서 십자가에 못 박힌 예수의 환영을 보고, 로마의 주교에게 세례를 받아 기독교로 개종을 하면서 유스타키우스라는 세례명을 얻게 되었다. 피사넬로는 한밤중의 장면을 그리면서 세밀화가의 장식적인 취향을 살려서, 짙은 색 나뭇잎을 배경으로 백조, 황새, 개, 토끼 등 동물을 그렸다. 그의 그림은 약 100년 후 「함자나마」라는 커다란 그림을 그린 무굴 제국의 페르시아 출신 화가와 비견될 만했다.

　무굴의 화가들처럼 피사넬로도 기존 양식에 의존하기보다는 자연을 관찰하고 그리는 데에 열중했다. 1430년대 말, 비잔틴의 황제 요하네스 8세 팔레올로고스가 페라라를 방문했을 당시, 피사넬로는 황제와 이국적인 수행원들을 관찰하고 그들을 그림으로 남겼다. 이때의 그림을 이용하여 주조한 청동 초상 메달에서는 황제의 옆얼굴과 마치 건축물의 일부인 듯이 높이 솟은 모자를 볼 수 있다. 메달 반대편에는 말을 탄 황제가 수행원과 함께 자신이 가장 좋아하는 취미인 사냥을 즐기러 나선 모습이 새겨져 있다.[10]

　하나의 이미지로서 그리고 화폐로서 두 가지 매력을 동시에 지닌 청동 메달을 한 손에 쥘 수 있을 정도로 조그맣게 만든 것은 피사넬로의 발명이었다. 그리고 메달 속 이미지는 성 유스타키우스의 환상과는 그 느낌이 확

연히 다르고 오히려 직물을 엮어서 짠 태피스트리를 생각나게 했다. 원래 부르고뉴 궁정에서는 고대 그리스 로마의 영웅이 등장하는 커다란 메달을 선호했기 때문에 이렇게 현재의 사건을 보여주는 메달은 완전히 독창적인 것이었고, 피렌체의 상업적인 분위기와도 훨씬 잘 맞았다.

피사넬로의 그림이 가진 힘은 원근법적 구조의 과학적 체계보다는 자연의 직접적인 관찰에서 나왔다. 브루넬레스키의 원근법은 확실히 도시에 어울리는 발명품이었다. 하지만 제멋대로인 자연 세계, 도시와 도시 사이에 있는 공간을

표현할 때에는 원근법을 어떻게 사용해야 할 것인가를 고민하는 예술가들은 거의 없었다. 그리고 적절한 해답을 찾은 이는 더더욱 없었다.

이 까다로운 문제를 당대의 가장 외골수 화가였던 파올로 우첼로가 해결했다. 그는 당시 다른 화가들과 마찬가지로 로렌초 기베르티의 피렌체 공방에서 교육을 받았다. 그리고 바로 이곳에서 이후 그의 작품 세계의 가장 중요한 특징이 될 매력적이고 신비로운 아이디어를 만나게 되었다. 바로 수학적인 원근법이었다.[11] 그는 분명히 알베르티의 글을 읽었고, 그를 개인적으로도 알았을 것이다. 그리고 그는 알베르티의 원근법과 구도 이론을 자연 세계에 적용하기 위해서 평생을 바쳤다. 피렌체와 시에나 간의 전쟁을 그린 그의 작품 「산 로마노 전투」는 특출한 용병 대장 니콜로 마우루치다 톨렌티노가 지원병이 도착하기 전까지 산 로마노 탑 근처의 아르노 계곡에서 시에나 군대에 대항하는 모습을 보여준다. 군인들 외에 자연과 원근법도 전투를 벌이고 있다. 부러진 창은 원근법의 기준선에 맞춰 인위적으로 바닥에 가지런하게 놓여 있다. 건축물을 그림으로 기록하기 위해서 고안된 브루넬레스키의 원근법과 그것을 성문화한 알베르티의 이론은 자연 세계의 풍부함과 다양함을 마주하고는 병사의 창처럼 부러지고 만다. 우첼로가 그린 동물이나 풍경을 보면 그가 자연을 사랑했다는 것을 분명하게 느낄 수 있다. 그러나 그의 원근법에 대한 집착 때문에 그는 오히려 비싼 대가를 치르고 말았다. 그는 빈곤한 은둔자로 생을 마감했다고 전해진다.[12] 그

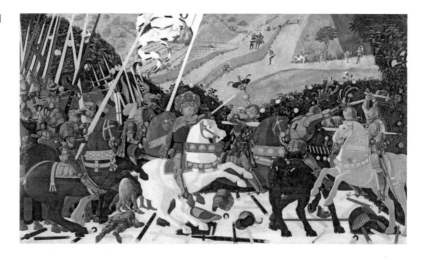

는 자연을 제단하고 억눌러 그것을 2차원에 질서정연하게 배치했기 때문에 그의 그림에서는 부자연스럽고 억지스러운 느낌이 난다. 황혼 무렵 숲에서의 사냥 장면을 그린 말년의 작품을 보면, 그가 대안적인 화풍, 피사넬로와 더 가까운 느낌으로 되돌아가기 시작했음을 알 수 있다. 마치 우첼로는 원근법적으로 표현된 저 덤불 안쪽을 통과해본 적이 없고, 그래서 한낮의 맑은 빛이 비추는 반대편으로는 탈출할 수 없을 것처럼 보인다.

이렇게 맑은 빛은 결코 진정한 자연광이 아니었고, 가시적인 세계의 직접적인 재현이 될 수 없었다. 화가가 실제로 두 눈으로 본 장면은 원근법과 같은 마법의 공식을 써도, 어떤 기계 장치를 이용해도 캔버스에 똑같이 옮길 수가 없었다. 빛이란 오히려 인간의 지성과 관련이 있었다. 한때 알베르티의 제자였던 피에로 델라 프란체스카는 그 누구보다 열심히 지성을 이용하여 자연광을 그림에 옮기려고 했다. 그는 브루넬레스키와 마사초만큼 수학적으로, 도나텔로가 만든 조각만큼 감각적으로 세상을 바라보았고, 그림을 그릴 때 자신만의 독특한 접근법을 만들어갔다.

피에로는 일생의 대부분을 토스카나 북부의 마을에서 보냈다. 그가 태어난 곳이기도 한 아레초의 산 세폴크로에서 살다가 이후에는 우르비노로 옮겨갔고 그곳에서 페데리코 다 몬테펠트로라는 군주 밑에서 일했다(그리고 그곳에서 「예수의 책형」을 그렸다). 피렌체에서는 초기 개척자들인 브루넬레스키, 마사초, 도나텔로에게서 느껴지던 지적인 엄격함이 피에로의 수학적인 이미지보다 훨씬 더 가벼운 느낌의 화풍으로 변모했다. 산드로 보티

첼리, 도메니코 기를란다요. 필리피노 리피는 1490년대를 이끄는 화가들이었고, 각자의 방식대로 피렌체의 전통을 따르고 있었다. 보티첼리는 1480년대에 그린 「프리마베라」와 「비너스의 탄생」 등 신화를 주제로 한 그림에서 토스카나의 햇빛을 받아 따뜻하게 빛나는 고대 그리스 로마의 조각상 같은 인물을 그렸고, 같은 1480년대에 그린 단테의『신곡』삽화에서는 문학에 심취한 그의 상상력을 뽐냈다. 기를란다요는 프레스코화와 놀라운 초상화에서 피렌체의 우아함과 자긍심을 포착했다. 마지막으로 보티첼리의 유일한 제자였던 리피는 날카로운 관찰을 통해서 마사초의 죽음으로 미완성으로 남았던 브란카치 예배당의 그림을 완성시켰다.

15세기 중반까지 보티첼리와 그의 세대 화가들의 업적을 보면, 이탈리아 반도 그 어느 곳도 피렌체를 따라올 수 없었다. 고대 로마의 조각과 문학은 학자들과 예술가들, 특히 조토가 위대한 작품을 남겼던 파도바 사람들의 상상력을 자극하기 시작했다. 파도바 대학은 점점 커져가는 지식인 운동, 이후 "인문주의humanism"라고 불리게 된 정신 운동의 중심이었고, 인문주의는 넓은 의미로 고대 문학과 문화의 비판적인 연구를 통해서 인간의 삶을 이해하자는 운동이었다.[13] 예술가들은 이런 문화를 배우기 위해서 자신만의 아이디어를 품고 이곳저곳에서 몰려왔다. 우첼로도 피렌체를 방문했고, 도나텔로도 파도바의 산 안토니오 성당에서 일련의 조각상을 작업했다. 하지만 과거에 대한 새로운 비판 의식을 가장 적극적으로 받아들인 사람은 바로 1440년대 피렌체에 도착한 젊은 화가였다.

안드레아 만테냐는 엄청난 고고학적 지식을 갖춘 최초의 화가였다. 그는 고대 조각과 건

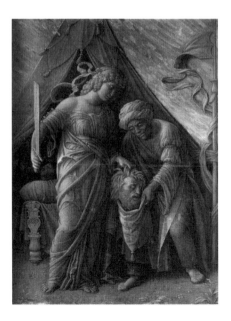

「홀로페르네스의 머리를 든 유디트」, 안드레아 만테냐 작. 약 1495-1500년. 캔버스에 디스템퍼, 48.1×36.7cm. 더블린, 아일랜드 국립 미술관.

축을 고전 작가에 대한 깊은 지식과 결합하여, 고대 로마의 눈부신 걸작을 연상시키는 이미지를 창작했으며 역사적인 정확성까지 겸비했다. 사실 수세기 전에 회화가 어땠는지를 제대로 아는 사람은 아무도 없었기 때문에 사람들은 만테냐가 창작한 이미지가 고대의 부활이라고 믿었다.[14] 그는 자신의 아이디어를 구축하기 위해서 드로잉을 이용했다. 그래서 그의 그림은 표면에 템페라 기법을 사용했는데도 언제나 명확한 선형적인 양식이 포함되어 있었다. 그는 그림으로 창조할 수 있는 환영에 마음을 빼앗겼다. 반드시 현실을 표현할 필요는 없었다. 그에게 중요한 것은 무엇인가를 흉내 내는 기술이었다. 만테냐가 그린 「홀로페르네스의 머리를 든 유디트」는 굉장히 폭력적이고 끔찍할 수 있는 참수 장면이지만, 만테냐에 의해서 평화롭고 숭고한 장면으로 변모되었다. 그는 한 가지 색으로만 그림을 그렸기 때문에 등장인물은 실제 사람이기보다는 조각상을 그림으로 옮긴 듯 보인다. 만테냐는 도나텔로에게서 힌트를 얻었다. 다만 그가 따라 한 것은 앞선 예술가의 열정이 아니라 도나텔로의 정밀함, 마사초의 실제와 같은 인물 표현이었다. 그는 피에로 델라 프란체스카처럼 마음속에서 떠오른 이미지를 그렸다기보다는 어마어마한 지성을 바탕으로 그림을 그렸다.

만테냐는 주로 토스카나 지방과 피렌체의 영향을 받았지만 유럽 전역에서 가장 강력하고 부유한 도시, 베네치아와의 연관성도 빼놓을 수 없다. 베네치아 공국은 오스만 투르크에 함락되기 전의 비잔틴을 포함하여 멀리

떨어진 도시들과도 무역으로 이어져 있었다. 피렌체 화가들이 종종 수출을 하기 위해서 이미지를 제작했다면, 베네치아인들은 오로지 자신들만의 즐거움을 위한 이미지 제작에서 더 행복을 느꼈다.

15세기 중반 피렌체의 정신이 베네치아를 장악할 수 있었던 데에는 야코포 벨리니라는 선구자적인 예술가의 노력이 컸다. 그는 납 같은 무

「예수의 탄생」, 야코포 벨리니, 1440-1470년, 종이에 금속 펜과 채색, 41.5×33.3cm, 런던, 영국 박물관.

른 금속 펜으로 드로잉을 그리고 이것을 모아 소묘집을 만들었으며, 그가 그린 기독교와 신화의 인물들은 원근법에 따라 자로 잰 듯이 정확히 그린 건축적 배경을 바탕으로 등장했다. 벨리니는 종종 배경에 정확히 어떤 건축물을 본떠서 그린 것인지 알 수는 없지만 고대 건축물처럼 보이는 것을 그려넣었다. 신화와 신이 등장하는 고대의 세계 그리고 과학적인 드로잉의 현대 세계가 결합이 되어도 전혀 어색하지 않았다. 벨리니가 둘 사이의 완벽한 타협을 이루어냈기 때문이다. 그의 드로잉은 그림에 대한 연구로서가 아니라 그 나름의 작품으로 제작되었던 것으로 보이며, 그의 아내 안나 린베르시의 유서에 "드로잉으로 그린 그림"이라고 언급이 되어 있었다.

야코포와 안나에게는 자녀가 넷 있었다. 그들의 딸, 니콜로시아는 안드레아 만테냐와 결혼했다. 또한 세 아들 중 두 명, 조반니와 젠틸레는 베네치아에서 이름난 화가가 되었다. 젠틸레는 위대한 외교관이자 역사적인 야외극과 초상화의 창시자였으며, 동생인 조반니는 특유의 화려한 색채로 세계적으로 유명해질 베네치아 회화의 전통을 확립했다. 독일의 화가 알브레히트 뒤러가 1506년에 베네치아를 방문했을 때, 그는 전설적인 조반니를 만나고 이렇게 썼다. "그는 나이가 아주 많았지만 그림에서는 여전히 최고이다." 아마도 뒤러는 자신이 조반니의 유일한 라이벌이라고 생각했을지도 모른다.

조반니는 매형인 만테냐에게서도 영향을 받았다. 조반니의 단단하고 선적인 화풍 그리고 정확한 형태는 조반니가 그린 바위, 마치 예술가의 마음에

서 채취한 듯이 잘 잘라서 다듬은 바위를 생각나게 했다.[15] 하지만 조반니는
색과 분위기를 중요하게 생각했기 때문에 자로 잰 듯한 정밀함보다는 더 깊
고 은은한 영적인 느낌에 치중했다.

　『성서』의 이야기를 주제로 한 그림 속 풍경을 보면 이 느낌을 확연히 느
낄 수 있다. 그는 밤새 홀로 고통을 감내하는 예수의 이미지, 「겟세마네 동
산의 고뇌」를 그릴 때 만테냐의 초기 작품에서 영감을 받았다. 예수는 세
명의 제자가 잠든 사이에 겟세마네 동산에서 홀로 기도를 드린다. 예수를
배신한 유다가 이끄는 로마 병사들이 그를 체포하러 근처에 있는 길로 다
가오고 있다. 회색 구름 아래로 아직 보이지는 않지만 지평선을 비추고 있
는 새벽의 햇빛이 보이고, 천사는 새파란 하늘을 배경으로 유령처럼 윤곽만
드러낸 채 둥둥 떠 있으며 예수는 그 천사를 향해 애원한다. 조반니 벨리니
의 그림에서 해방과 구원을 향한 탐색은 마치 반사되고 굴절된 빛처럼 언덕
과 주변 공기로 확대되고 흩어진다. 벨리니의 그림에서 감정의 깊이는 단지
배치의 문제가 아니라 기법의 문제였다. 그는 만테냐처럼 처음에는 템페라
기법을 이용했으나, 아침 하늘의 반짝임과 그러데이션은 유화물감이라는
새로운 매체의 효과였던 것으로 보인다. 곱게 간 안료와 아마씨유 같은 건
성유乾性油를 섞어 여러 차례 겹쳐 발라서 빛을 모으고 또 반사시키는 방식
은 유럽 회화의 혁명적인 발명품으로, 부르고뉴의 네덜란드 화가들이 가장

먼저 시작했다.

부르고뉴 북부에서는 유화물감을 이용하여 자연광을 받은 작고 세밀한 그림을 그렸다면, 베네치아 예술가들은 그림의 규모를 내세웠다. 조반니의 동생 젠틸레 벨리니는 어마어마하게 큰 캔버스에 거대한 행렬 이미지를 그렸으며, 이러한 전통은 비토레 카르파초에게 전달되었다. 이런 화가들은 화실에서 수상도시 베네치아의 거리 풍경을 그리기도 했다. 화가들은 도제의 궁전 안의 거대한 공간에 비계를 세워놓고 엄청나게 긴 행렬 장면을 완성했다. 그러면 마치 건물의 벽이 투명해진 것처럼, 궁전 안에서 야외극의 장면, 공화국의 영광스러운 역사적 순간, 이를테면 적국과의 전쟁에서 승리하는 장면이나 무역을 하는 장면을 볼 수 있었다. 화가들은 화려한 건물에 자리 잡은 자선 단체, 대학교의 의뢰도 받았다. 하지만 이렇게 화려한 장관 너머에는 더 깊고 중요한 무엇인가가 있었다. 눈으로 볼 수 있는 이 세계, 특히 바다와 인접한 베네치아에 도착하기까지 여행하는 동안 보았던 시골 풍경에 대한 새로운 즐거움이 바로 그것이었다.[16] 1490년대 베네치아 회화의 전형이었던 조반니 벨리니의 공방에는 바로 이 감정 표현을 배우고 싶어하는 화가들이 수없이 몰려왔다.

수많은 화가들 중에서 단순한 스토리텔링을 넘어 시의 영역에 가까운 분위기를 포착해내는 인물이 있었다. 조르조네라고도 알려져 있는 조르조 다 카스텔프랑코의 그림 속 풍경은 반투명한 여러 겹의 유화물감으로 따뜻한 분위기를 풍기며 풍경 자체가 진정한 시적 주제가 되었다. 조르조네는 풍경 이미지를 통해서 자연을 과학적 탐구의 정신에 입각하여 바라보는 것이 아니라 서정적인 탈출의 수단으로 보았다. 「템페스타」라는 제목의 그의 작품에는 폭풍우가 몰아치는 하늘을 배경으로 두 인물이 등장한다. 하얀 망토와 보닛만 걸치고 있는 여자는 아기에게 젖을 물리고 있고, 아마도 군인으로 보이는 남자는 지팡이를 짚고 여자를 바라보고 있다. 갑자기 번개가 치자 여자는 눈을 들어 구경꾼을 바라본다. 석양빛은 여자의 몸과 배경의 다리, 건물을 은은하게 비춘다. 또 몇 그루 되지 않는 자작나무 역시 어두운 하늘을 배경으로 은빛으로 반짝인다.

이 그림이 무슨 의미인지, 의미가 있기는 한 것인지, 아무도 모른다. 혹시 저 두 인물은 현대판 아담과 이브일까? 아니면 부모의 모습을 나타내는

풍자일까? 아이를 낳아 기른다는 것이 가끔은 폭풍우를 만나는 것처럼 힘
겨운 일일 수도 있다는 사실을 표현하려고 했을까? 어쩌면 조르조네는 스
토리텔링에 아무런 관심이 없었는지도 모르고, 무엇인가를 명확하게 나타
내려고 하지 않았을지도 모른다. 그래서 그의 이미지가 여전히 우리에게 의
구심을 남기는 것일 수도 있다. 안젤리코가 신성한 종교 이야기에 새로운
정밀함과 색감을 부여했고, 브루넬레스키와 그의 세대가 실제 세계와 고대
의 상상력에 새롭고 지적인 질서를 부과했다면, 베네치아의 영광에 흠뻑 젖
은 조르조네는 어딘가에 얽매어 있지 않은 예술의 관념, 유화를 통해서 표
현하는 시적인 이상에 전념했다. 이는 완전히 새로운 관념이었지만, 유화라
는 매체 자체는 네덜란드 북쪽에서 거의 한 세기도 전에 탄생했다.

화려하고 작은 것

12세기의 그림 설명서에 처음으로 등장한 유화물감은 15세기 초까지 밝고 광택이 나는 그림 매체로 알려졌다. 하지만 이때까지도 유화물감은 실용적이지 못한 재료로 여겨졌다. 건조에 시간이 너무 오래 걸렸기 때문이다. 안료에 따라서 어떤 것은 다 마르기까지 몇 주일이 걸리기도 했다. 하지만 플랑드르 화가들, 특히 얀 반 에이크가 그 문제를 해결했다. 바로 투명한 광택제에 소량의 건조제를 첨가하는 것이었다. 그 결과 이 세상을 놀라울 정도로 투명하고 세밀하게 반영하는, 수정같이 맑은 현실의 재현이 가능해졌다.[1]

베네치아의 화가들이 큼직한 붓으로 시적인 분위기를 포착했다면, 북쪽의 플랑드르 화가들의 붓은 굉장히 작았다. 다람쥐 꼬리 털 몇 가닥에 쇠테를 두르고 알록달록한 안료를 살짝 찍어 바르는 식이었다. 이렇게 세상을 축소시켜서 표현하는 전통은 필사본을 시작으로 몇 세기 동안 예술가의 공방에서 이어져 내려오고 있었다. 북유럽 공방, 특히 파리에서 제작된 채색 필사본은 세밀한 이미지를 표현하기 위해서 계란을 용매로 템페라를 이용했다. 앞에서 보았듯이 림부르크 형제가 베리 공작을 위해서 제작한 「호화스러운 기도서」는 15세기 초반 프랑스에서 만들어진 가장 야심 찬 필사본들 중 하나였다. 수십 년 후에 발랑시엔에서 활동하던 시몽 마르미옹과 프랑스의 국왕을 위해서 투르에서 활동하던 장 푸케는 템페라 회화의 선두 주자가 되었다.

「에티엔 슈발리에의
시간들」 중 에티엔
슈발리에와 그의
후원자 성 스테파노,
「성모자에게 경의를
표함」, 장 푸케.
약 1445년. 모조
양피지, 각각
20.1×14.8cm.
샹티이, 콩데 미술관.

파리에서 도제 수업을 받은 푸케는 복잡한 건축을 배경으로 한 세밀화
를 배웠다. 그러던 그는 피렌체와 로마로 여행을 갔다가 브루넬레스키, 프
라 안젤리코 등의 작품을 우연히 보게 되었고 새로운 이미지 제작의 세계에
눈을 뜨게 되었다. 그가 이탈리아에서 돌아와 투르에 정착한 지 얼마 지나
지 않아 그린 「에티엔 슈발리에의 시간들(슈발리에 기도서)」은 특히 초상화
에서 두드러지던 플랑드르의 사실주의와 피렌체 드로잉의 세심한 정확성이
결합된 것이었다.

림부르크 형제의 뒤를 이은 푸케와 마르미옹은 할 수 있는 한 계란 템
페라를 이용한 세밀화의 전통을 이어갔다. 하지만 유화물감이라는 새로운
매체가 소개되자 그들은 결단력 있게 다음 단계로 나아갔다. 자연광이 비
추는 훨씬 더 선명한 세계, 재기 넘치는 세부 표현이 가능한 세계로 말이다.
푸케가 이탈리아에서 돌아왔던 1440년대 후반 유럽 저지대 국가들(유럽 북
해 연안의 벨기에, 네덜란드, 룩셈부르크로 구성된 지역/역자)에서는 유화
물감의 시대가 시작되고 있었다.

조토가 인간 본성을 담아낸 최초의 위대한 화가라고 한다면, 얀 반 에
이크는 자연광을 실감나게 포착한 최초의 화가라고 할 수 있다. 부르고뉴의
선량공 필리프 시대에 총리를 지낸 니콜라 롤랭의 초상화에서 얀 반 에이크
는 성모 마리아에게 축복을 받으며 기도를 올리는 주인공의 모습을 그렸다.
엄청난 관찰력과 세심한 솜씨로 풍경을 완성했기 때문에, 우리는 마치 눈
덮인 산에 햇볕이 반짝이는 듯한 착각을 하게 된다. 이 그림은 유화로 그린

최초의 풍경화 중 하나이며, 상상력을 가미한 현실의 환기에서 타의 추종을 불허한다.

유화는 세상을 바라보는 우리의 인상이 어떻게 결정되는지를 보여준다. 시간에 따라 빛의 굴절이 달라지기 때문에 은은한 빛을 내는 금속, 부드러운 벨벳, 거친 돌, 반짝이는 물 등은 시시각각 그 모습이 달라진다. 니콜라 롤랭은 기도서에서 눈을 떼고 고개를 들어 첫눈에 성모 마리아와 예수를 발견한다.[2] 그들이 앉아 있는 로지아 너머에는 백합, 장미, 붓

「롤랭 대주교와 성모」,
얀 반 에이크.
약 1435년.
패널에 유화물감,
66×62cm. 파리,
루브르 박물관.

꽃이 핀 정원이 있고, 그 뒤로 까치와 공작이 뛰어노는 공간을 넘어 강을 가로지르는 다리 위에는 각자의 일로 분주한 사람들이 움직이고 있다. 또한 원경에는 푸른 언덕과 안개 낀 산도 보인다. 성모 마리아가 앉아 있는 쪽 마을은 교회 첨탑이 즐비하나, 롤랭이 앉아 있는 쪽은 산비탈을 따라 포도덩굴이 자라고 있고, 건물도 더 훨씬 세속적이다. 롤랭은 질 좋은 부르고뉴 포도주를 양조하는 포도 재배로도 이름 난 인물이었다.[3]

이렇게 볼거리가 많고 촘촘한 풍경을 부드러운 분위기로 그려낸 것은 반 에이크가 처음이었다.[4] 그의 그림은 세부 표현으로 가득하고 전경부터 원경까지 다양한 비율로 그려져서 마치 전체가 복잡한 퍼즐인 듯 보인다. 그의 그림이 이토록 경이로운 데에는 빛의 강도와 방향이 일정하다는 점이 한몫한다. 마치 갑작스럽게 조명이 켜진 순간이 포착된 것처럼 말이다. 이는 하나하나 따로 그린 진주, 오목하고도 볼록한 갑옷에 반사되는 빛, 세세하게 그린 도시 풍경 위로 쏟아지는 자연광 등 모든 것을 세심한 계산하에 그렸기 때문에 얻을 수 있는 효과였다. 강렬한 조명이 켜지는 순간을 재현하기 위해서 힘들게 환경을 설정하고 공들여서 실행을 해보았기 때문에 가능한 것이었다. 이는 관찰력 덕분이기도 하지만 아랍의 학자 알하젠과 빛의 굴절, 반사와 관련한 그의 가르침을 흡수했던 서양의 작가들이 이끌어낸 광학 현상에 대한 최신 지식 덕분이기도 했다. 실제로 알하젠의 『광학의

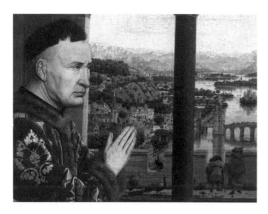

서」 필사본은 반 에이크 시대에 브뤼헤에 소개되었다.[5] 반 에이크가 거울에 비친 현실과 같은 그림을 창작할 수 있었던 것은 이렇게 새로운 과학적 지식과 정교한 그림 기법의 결합 때문이었고, 정말로 그의 그림은 사상 처음으로 거울처럼 정확한 묘사를 자랑했다.[6] 그뿐만 아니라 기독교 신앙의 복잡하고 암시적인 상징으로 가득한 믿음의 거울이기도 했다.

반 에이크가 그린 관찰과 환영, 지식과 믿음의 결혼식 장면은 이후 몇 세기 동안 예술가들과 관람자들에게 유화의 정수로 남아 있었다. 이 조그맣고 보석 같은 그림이 유독 인상적이었던 이유는 주로 그림의 생존력 때문이었다. 당시의 많은 그림들이 웅장한 크기를 자랑했고, 그래서 전쟁이나 성상 파괴를 거치며 살아남기가 쉽지 않았다.[7] 또한 그림의 화려한 세부 표현에서 네덜란드의 화가들은 타의 추종을 불허했다.

1425년 반 에이크는 부르고뉴의 선량공 필리프 밑에서 일을 하기 위해서 브뤼헤로 갔다. 지난 수십 년간 파리가 예술가들의 중심지였다면, 이제는 좀더 북쪽의 도시, 특히 겐트, 브뤼헤, 릴 등이 당시 앞서가던 예술가들을 끌어들였다. 브뤼헤에 도착한 지 얼마 되지 않아 반 에이크는 야심차게 결혼식 그림에 돌입했다. 이 그림은 부유한 상인 유도쿠스 베이트가 의뢰한 거대한 제단화로, 반 에이크는 현실과 환상이 뒤섞인 이 그림을 1430년대 초반에 완성했다. 반 에이크의 동생인 후베르트도 작품 초기에는 같이 작업을 했던 것으로 보인다. 후베르트에 대해서는 잘 알려지지 않았지만 겐트 제단화의 명문에 따르면 형보다 더 뛰어난 화가라고 일컬어지기도 했다(여동생인 마르가레트 역시 잘 알려지지는 않았으나 기량이 뛰어난 화가로 기록되어 있다). 그림의 기증자인 유도쿠스와 그의 아내, 엘리자베테 보를뤼트의 소박한 초상화는 접어서 여닫을 수 있는 패널에 그려졌는데, 위에는 수태고지 장면, 옆에는 세례자 요한, 복음서의 저자 요한으로서의 두 요한의 채색 조각상이 그려져 있었다.

겐트의 제단화는 정말 충격적인 작품이었다. 패널 속 장면은 단단하면

서도 가볍고 동시에 신성하기도 했다. 그리고 총 12개의 패널을 전부 펼치면 훨씬 더 놀라운 장면이 펼쳐졌다. 천국의 왕으로서 왕좌에 앉은 예수의 양옆으로 노래를 하고 악기를 연주하는 천사들이 있고, 양 날개에는 아담과 이브가 갈라진 머리카락 끝이 다 보일 정도로 너무나도 생생하게 묘사되어 있었다. 아래에 있는 5개의 패널에는 '어린 양의 경배' 장면이 있다. 천국에 사는 이들, 성인, 순례자들이 아름다운 풀밭에 모여 「요한 계시록」에 묘사되어 있는 성대한 축제 장면을 연출하고, 기독교 구원의 신비로운 상징인 제단에 놓인 양과 생명의 샘도 그려져 있다. 풍경에서는 그 어느 때보다 설득력 있는 자연광의 효과를 느낄 수 있다. 날개 패널 위쪽의 권운이나 어두운 색의 적운은 마치 기상학적인 정밀함을 바탕으로 그린 듯 세밀하다.[8]

반 에이크는 손톱이나 눈동자 같은 미세한 부분들을 그리며 광대한 산과 구름도 같이 그렸다. 장엄함과 세부를 한데 아우른 것이다. 그는 깊은 신앙심과 자연 세계의 면밀한 관찰을 결합한 새로운 회화 전통을 창출했다. 이러한 결합은 네덜란드의 위대한 화가, 로히어르 판 데르 베이던이 그린 표면에 맺혀 진짜 반짝이고 있는 듯한 눈물에서 확고하게 드러났다.[9]

로히어르는 깊은 슬픔과 신성함의 상징인 눈물을 최초로 진짜같이 그린 화가였다.[10] 그가 그린 「십자가에서 내려지는 예수」 제단화에는 10명의 인물이 등장하는데 모두 눈물로 얼굴이 얼룩져 있다. 그들은 마치 부조에 조각된 인물처럼 얕은 벽감과 같은 수평한 상자형 공간에 위치한다. 그리고 다양한 색상과 색조로 입체감을 드러내서 우리가 정말로 깊은 슬픔의 순간을 보고 있는 것만 같은 느낌이 든다. 모든 것들이 슬픔의 무게로 가라앉고 있는 듯하다. 특히 죽은 예수의 자세는 복음서의 저자 사도 요한과 신성한 여인이 부축하고 있는 쓰러진 성모 마리아의 자세에서 똑같이 반복된다. 성모 마리아의 새파란 옷과 과하게 긴 다리는 십자가 밑부분으로 이어져, 아들이 죽음을 맞은 장소를 가리킨다.

십자가의 가로가 과하게 짧고 모양이 이상해서 마치 석궁처럼 보이는 것은 우연이 아니다. 1440년경에 이 그림을 의뢰한 곳이 석궁 사수 길드였기 때문이다. 길드를 상징하는 작은 문양이 구석의 장식 무늬에도 드러난다. 화려한 금빛 옷을 걸친 아리마대의 요셉은 체념한 듯한 얼굴로 예수의 발을 잡고 있다. 반대편의 한 여인은 눈물로 얼룩진 얼굴을 감싸며 슬픔을

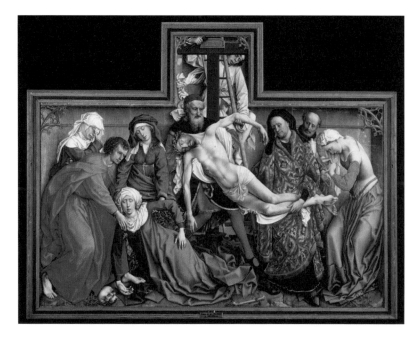

드러내는 관습적인 자세를 취한다. 오른쪽의 막달라 마리아는 슬픔에 몸이 뒤틀려 있다. 양손을 움켜쥐고 눈을 가리는 완전히 새로운 자세는 (역시나 석궁의 모양을 생각나게 하는 동시에) 스스로를 위안하려는 몸짓으로 보이며, 밀려드는 슬픔으로부터 스스로를 보호하려는 듯 팔을 들고 있다. 그녀는 앞으로 한 발 나오는 동시에 뒤로 물러서고 있다. 공감과 공포가 동시에 드러난 역설적인 자세이다. 이는 진정한 슬픔, 온몸을 통제하는 뒤틀린 에너지인 동시에 세상을 아름다움의 이미지, 일관성 있는 전체로 변형시키는 에너지이기도 하다. 세 사람을 제외한 모든 사람들, 심지어 죽은 예수의 얼굴에도 눈물이 흐르고 있다. 하지만 그들의 눈물은 마치 예수의 옆구리에서 흐르는 피처럼, 그들의 옷을 더럽히지 않는다. 마치 체액 자체가 대단한 위엄과 구속력을 가지고 있는 듯하다. 충격과 슬픔의 에너지는 각 인물들에게 조금씩 다르게 영향을 미치며 그래서 예수를 나무 십자가에서 내리는 끔찍한 장면을 본 인물들도 제각기 조금씩 다른 반응을 보인다.[11]

　　로히어르의 「십자가에서 내려지는 예수」는 '이야기 속 감정을 어떻게 더 직접적으로 전달할 수 있는가'라는 당시의 고민에 해답이 되었을 것이다. 이는 앞으로 수십 년 동안 예술가들의 마음에 선명하게 새겨졌고, 예술가들은 로히어르의 그림 속 생기를 그대로 베끼듯 인물의 자세를 따라 그렸

다. 반 에이크가 사물의 외형을 분석했다면, 로히어르는 패널 양쪽 인물에서 반복되는 리듬을 통해서 그림 안에 숨어 있는 것, 즉 극단적인 감정 상태에서 인간을 좌우하는 열정과 감정을 그림 밖으로 꺼내준다.

　로히어르의 그림의 기념비성, 풍부하고 강력한 감정, 그림 자체로 완결되는 듯한 느낌은 반 에이크에게서 온 것이 아니었다. 오히려 오늘날의 벨기에에 해당하는 투르네에서 활동했던 로베르 캉팽과 유사한 점이 많았다. 로베르 캉팽은 미스터리한 인물로, 반 에이크와 함께 공부를 했는지는 확실하지 않지만, 1420년대에 서로 만난 적은 있었다. 그는 자신의 그림에 좀처럼 서명을 남기지 않았으나 수많은 그의 모사가들, 추종자들의 복제품을 통해서 그의 그림이 어떠했는지를 확인할 수 있으며, 그의 위대한 제자 로히어르 판 데르 베이던이 그의 화풍을 그대로 물려받았다.

　프랑스에서는 부르고뉴와 미술 기법은 동일했지만 유화 작품도 제작되기 시작했다. 이를 이끈 인물이 바로 매체medium에 대한 야망을 품고 이탈리아에서 돌아온 장 푸케였다. 그는 오일과 계란 템페라를 섞어 「애도」라는 커다란 작품을 그렸으며, 이탈리아 회화뿐 아니라 로히어르의 그림에서도 영감을 받았다. 예수는 십자가에서 내려지는 중이며 세례 요한의 얼굴에는 눈물이 흐르고 있고, 성모 마리아의 창백한 얼굴은 깊은 슬픔에 일그러져 있다. 푸케는 어머니와 아들이 마치 동등한 것처럼 표현했으며, 극적인 힘이 느껴지도록 둘 사이의 관계를 포착한다(사실 마리아는 서른세 살의 나이에 죽은 아들보다 겨우 열네 살이 많았다). 나이 든 남자의 얼굴은 사선으로 비스듬하게 그려져 있어, 푸케가 피렌체와 로마로 여행을 갔다가 보게 된 마사초와 프라 안젤리코의 그림을 동경했음을 보여준다. 푸케는 그들 작품의 화풍을 북쪽으로 가져왔고, 플랑드르의 회화와 클라우스 슬루터르의 조각 속 사실주의와 그들의 화풍을 결합시켰다.

　푸케는 퐁텐블로에서 활동했던 예술가와 장 클루에 같은 궁정 초상화가를 비롯한 프랑스의 예술가들에게 영향을 주었다. 그러나 유럽 저지대 국가들과 프랑스에서 훨씬 더 광범위한 전통을 확립한 것은 반 에이크와 로히어르의 작품이었으며, 이것은 곧 채색 필사본과 관습적인 장식을 중시하는 오래된 부르고뉴 전형으로부터 벗어났다. 예술가들은 주변 세계를 관찰하는 법을 훈련했지만, 이를 상상력과 감정으로 가득한 더 고차원적인

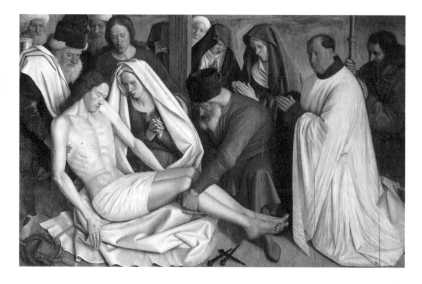

현실로 변모시키기 위해서 매혹적인 매체인 유화를 이용했다. 유화는 자연
광과 반사광의 다양한 효과, 직물, 보석, 물, 인간의 피부 같은 서로 다른
질감의 무엇이든 표현할 수 있었다. 그러니 예술가들은 유화와 사랑에 빠
질 수밖에 없었다.

그들이 자신과 주변 인물들의 얼굴로 시선을 돌리게 되는 것도 너무나
자연스러웠다. 건조가 느린 아마씨유는 인간의 얼굴을 오랫동안 자세히 관
찰할 수 있게 허락했고, 그 결과 개개인의 특징이 그림을 통해서 표출되었
다. 사람들은 넓은 세상의 일부로서 그림에 등장했으며 각각의 개성이 배경

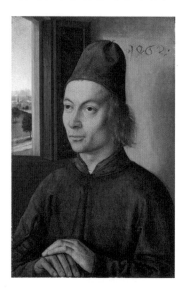

에 드러났다. 높다란 빨간 모자를 쓴 젊
은이의 이미지는 창문을 이용한 풍경이
포함된 초기 초상화 중의 한 점이다.[12]
그는 그림 맨 밑바닥이 튀어나온 선반
이라도 되는 듯이 손을 얹고 있다. 창
의 덧문이 열려 있어 남자의 옆모습을
액자처럼 구획하는 동시에 푸른 교회의
첨탑이 높이 솟아 있는 풍경도 드러내
고 있다. 그는 사색에 빠진 듯한 표정이
며, 마치 그의 생각이 창문을 통해서 밝
게 빛나는 창밖으로 흘러나가는 듯한

느낌도 준다. 남자의 옷과 모자는 그가 화가인 디리
크 보우츠가 활동했던 도시, 루뱅의 대학교와 관련
있는 인물임을 보여주는 듯하다.[13] 한 장면에 원경
과 근경을 모두 그려넣은 반 에이크의 그림처럼, 우
리는 실제로 대부분의 사람들, 특히 낯선 사람과 마
주할 때보다 더 가까이 다가가서 얼굴의 잔주름까지
상세히 관찰할 수 있는 초상화의 친밀감과 그들의
삶을 더 넓게 조망할 수 있는 감각에 동시에 마음을
빼앗기고 만다.

「어린 소녀의 초상」,
페트뤼스 크리스튀스,
약 1465-1470년.
오크 패널에 유화물감,
29×22.5cm. 베를린,
국립 미술관.

　가장 놀라운 플랑드르 초상화 중 하나는 반 에
이크가 세상을 떠날 즈음 브뤼헤에 도착한 화가의
작품이었다. 모델인 젊은 여성은 곁눈질을 하고 있
으며, 장시간 앉아 있느라 힘들어서인지 조금 화가 난 듯하다. 그녀의 넓은
이마, 매끈한 이목구비, 마른 몸에서 나이가 느껴진다. 그녀의 키는 배경에
있는 웨인스코팅 벽면을 간신히 넘는다. 정면에서 얼굴로 빛이 떨어져서,
당시 한창 유행했을 수수하지만 우아한 옷과 텅 빈 방과는 대조를 이룬다.
화가인 페트뤼스 크리스튀스는 모델의 얼굴, 그녀의 호기심 많고 궁금한 것
이 많은 눈빛에 온전히 시선을 집중하고 있다. 그녀의 신원은 원본 액자에
적혀 있었지만 소실된 지 오래이다. 그녀는 그림이 그려진 무렵인 1453년에
세상을 떠난 영국의 백작 존 탤벗의 조카였을지도 모르지만, 존 탤벗의 딸
인 앤과 마거릿도 브뤼헤로 충분히 여행을 갈 수 있었기 때문에 두 딸 중 한
명일 가능성도 있다.[14] 아마도 페트뤼스 크리스튀스가 조그만 책 크기의 패
널에 그림을 그린 덕분에 그림 속 주인공은 여행 가방에 손쉽게 그림을 넣
어 운반할 수 있었을 것이다.

　그런데도 보우츠나 크리스튀스, 심지어 풍경을 배경으로 초상화를 그
린 최초의 화가인 한스 멤링과 그의 사실주의 그림을 보고 충격을 받은 이
탈리아의 화가들까지도 초상화를 통해서 살아 있는 사람을 환기시키는 능
력에서만큼은 얀 반 에이크나 로히어르 판 데르 베이던, 또는 미스터리한
로베르 캉팽을 능가하지 못했다. 그들의 화법은 앞으로 다가올 모든 것들
의 토대였다.

플랑드르 초상화의 세련미와 정신적 깊이는 유럽 전역에서 유행하게 되었다. 이전에는 피렌체의 미술이 가장 선두였다면, 지금은 플랑드르가 그 자리를 차지했다. 원래 이탈리아의 여러 도시들의 초상화는 모델의 옆모습을 주로 그렸고, 얼굴을 납작하게 표현해서 깊이감이 거의 드러나지 않았다. 하지만 플랑드르 초상화의 4분의 3 각도가 이 모든 것을 바꿔놓았다. 실제 생활에서 사람들이 그러하듯이 개성을 숨기는 동시에 드러내려고 하는 모델의 미묘한 감정이 표출되었다.

브뤼헤의 그림은 인기를 얻었고, 인기가 많아질수록 수준은 더욱 높아졌다. 메디치 은행의 브뤼헤 지점장인 토마소 포르티나리는 가장 열성적인 후원자들 중 한 사람으로, 플랑드르의 화가 휘호 판 데르 휘스에게 피렌체의 성당에 놓을 거대한 세 폭짜리 제단화 작업을 의뢰했다. 1483년 초여름, 16명의 짐꾼들은 배에서 내린 제단화를 힘을 합쳐 피렌체 거리를 지나 산타 마리아 누오바 병원 안에 있는 산테지디오 성당까지 운반했다.[15] 휘호 판 데르 휘스는 1년 전에 세상을 떠난 상태였다. 그는 1470년대에 브뤼셀 근교 포레 드 스와녜의 수도원에서 제단화를 그리다가 결국 광기에 굴복하고 생을 마감했다.

그의 제단화는 이탈리아 화가들의 연구 대상이자 감탄의 대상이었다. 그 그림은 40년 전에 프라 안젤리코의 「수태고지」 이후로 피렌체에서 가장 흔히 그려지던 직사각형 패널 형태와는 상당히 다른 3폭 구조였고, 네덜란드 회화의 극치를 보여주었다. 아래쪽에서부터 빛을 받은 천사들의 얼굴이 보이고, 싸늘한 겨울 하늘을 배경으로 연약하고 섬세한 나무에는 갈까마귀가 앉아 있다. 지팡이로 사용했던 기다란 모종삽을 아직도 놓지 못하고 있는 거친 얼굴의 목자들은 하나같이 실제로 있을 법한 얼굴이다. 그들은 정말 순수한 열정으로 아기를 숭배하러 이곳에 막 도착해서, 건초와 함께 땅바닥에 누워 있는 놀랍도록 연약한 예수 옆에 자리를 잡았다. 아름다운 여행용 벨벳 드레스를 입은 포르티나리의 아내인 마리아 바론첼리가 무릎을 꿇고 있고, 그녀의 뒤에는 송곳니를 드러낸 용이 도사리고 있으며, 성 마르가리타도 뒤에 보인다. 어두운 헛간 안에는 발톱을 세운 악마의 모습도 숨어 있다. 하지만 이 모든 놀라운 세부 묘사 중에서도 피렌체의 화가들에게 가장 감동을 준 것은 아마도 포르티나리의 딸, 마르게리타의 4분의 3 초상

화였을 것이다. 실제와 꼭 닮은 그녀의 모습, 그림 속에서 느껴지는 상냥함, 천진난만함 등은 이전까지 회화에서는 볼 수 없는 것들이었다. 사람들은 눈을 크게 뜨고 감탄하며 바라볼 수밖에 없었다.[16]

휘호 판 데르 휘스가 토마소 포르티나리를 위해서 그린 제단화의 송곳니를 드러낸 용과 발톱을 가진 괴물은 유럽 북부의 상상의 숲에서 등장하는 것들이었다. 이탈리아 화가들이라고 해서 이런 사나운 이미지가 완전히 낯설지는 않았다. 다만 그들은 꿈과 같은 상상의 이미지에 너무 몰두한 나머지 자연의 적극적인 구현을 놓치게 될까봐 걱정이 많았다. 그들에게 상상의 이미지란 대체로 잘 정돈된 상상력이었기 때문이다. 그리고 반 에이크가 잘 알고 있었듯이, 유화의 극적인 효과는 환상이나 악몽, 기이한 이미지의 표현에 잘 어울렸다.

"가난은 늘 다른 사람의 발명품만 사용하고 스스로는 아무것도 발명하지 못하는 마음가짐이다." 15세기에 한 화가는 귀가 달린 나무, 곳곳에 눈이 박혀 있는 풀밭 그림에 이렇게 적었다.[17] 스헤르토헨보스에서 활동했던 이 예술가는 (원래 이름은 예룬 폰 아켄이지만) 히에로니무스 보스라는 예명을 지었다. 그의 그림 주제는 대부분 종교적인 것으로 은둔자와 성인, 예수의 생애, 민속 문학과 도덕적인 전래 동화 같은 이교도적인 상상력을 통해서 바라본 『구약성서』이야기가 주를 이루었다. 보스가 그림으로 전하고 싶었던 진짜 주제는 인간의 어리석음이라고 말할 수 있을지도 모르겠다. 그의 가장 야망 넘치는 작품은 15세기 말에 그렸던 에덴 동산과 천국과 지옥의 모습이었다. 세 폭 제단화 형식을 취한 이

「포르티나리 세 폭 제단화」의 오른쪽 날개, 휘호 판 데르 휘스. 약 1476년. 나무 패널에 유화 물감, 253×141cm. 피렌체, 우피치 미술관.

그림은 나사우 백작 헨드릭 3세의 브뤼셀 궁전에 걸기 위한 작품이었다.

접을 수 있는 제단화인 「세속적인 쾌락의 동산」을 닫았을 때의 외부 패널에는 천지창조 3일째, 투명한 구에 갇혀 있는 어두컴컴한 흑백의 장면이 등장한다. 하지만 양쪽 패널을 펼치는 순간, 갑자기 알록달록하고 이상한 생명체, 기이하고 잊을 수 없는 시각적 발명품들이 마음의 준비를 할 겨를도 없이 쏟아져 나온다.[18]

왼쪽 패널의 에덴의 동산은 지금까지의 그 어떤 것과도 비슷하지 않은 새로운 동산을 보여준다. 아담과 이브는 동물들로 가득 찬 풍경에 창조주와 함께 서 있다. 기린, 코끼리, 호저처럼 알아볼 수 있는 동물들도 몇몇 있으나, 대부분은 진화의 초기 단계인지 분간이 힘들다. 심지어 원시의 늪에서 나오는 중인 동물들도 보인다. 장식적인 분홍색 분수의 바닥에는 원통형 유리와 보석이 여기저기 흩어져 있고, 가운데에는 올빼미가 앉아 있다. 중앙의 큰 패널의 인간이 뛰노는 천국 장면에서도 이해할 수 없는 다양한 쾌락적 요소들이 가득하다. 솔직히 전혀 천국 같지가 않다. 커플들은 홍합 껍데기 안에서, 투명한 구 안에서 사랑을 나누고, 서로에게 낯선 과일을 먹인다. 사람들은 밝은색으로 칠해진 유기체 같은 구조 위에 올라 균형을 잡고 있고, 또 어떤 이들은 한데 뭉쳐 거대한 딸기를 받치고 있거나, 호수에서 나와 거대하고 흰 껍데기 안으로 들어간다. 반 에이크가 환상 속의 풀밭 중심에 어린 양의 경배 장면을 넣었던 것처럼, 보스는 그림 가운데에 둥근 웅덩이를 그리고, 그 안을 말, 낙타, 표범, 수사슴을 타고 다니는 남자들의 관심

「세속적인 쾌락의 동산」, 히에로니무스 보스(중앙 패널).

을 한 몸에 받는 벌거벗은 여인들로 가득 채웠다. 어떤 남자들은 여자들의 관심을 끌기 위해서 동물 위에서 묘기를 선보이기도 한다.[19] 구조물, 분수, 각종 장식품 등은 쉽게 부서질 것 같은 무른 재질로 만든 듯하고 색깔도 화려하다. 벽돌과 돌로 지은 튼튼한 고대 건축물과 달리, 상상하는 어떤 형태로든 유연하게 만들 수 있을 것 같다. 자연은 평면적으로 그려지고, 알 수 없는 인간의 존재 때문에 왜곡되었으며 완전히 인공적인 곳이 되어버렸다.

미심쩍은 즐거움으로 가득 찬 천국의 정원을 지나 이제 어둡고 섬뜩한 오른쪽 장면으로 넘어간다. 여기에서 보스의 끔찍한 상상력은 극에 달한다. 한 남자가 백파이프 소리에 고통스러워하고 있고, 여자는 지옥의 술집 같은 속이 빈 몸 안에서 술을 따르고 있다. 그 아래로는 시커먼 얼음이 깨지고 있고, 이상한 새가 발에 항아리를 끼고 왕좌에 앉아 벌거벗은 남자를 통째로 집어삼키고 있다. 거대한 허디거디hurdy-gurdy가 벌거벗은 죄인의 엉덩이에 새겨진 음악을 연주하는 밴드를 이끈다. 그들은 음악을 연주하는 동시에 다른 이들을 찌르고, 짓누르고, 불태운다. 배경의 도시는 불타고 있고, 도망치는 사람들은 시커먼 물속에 빠지고 만다. "실제" 자연은 전혀 등장하지 않고 불길한 징조들만 가득한 이미지로, 인간의 욕망에 눈이 멀어버린 완전히 인공적인 세계를 보여준다.

보스는 관찰을 통한 현실이나 자연의 법칙에 얽매이지 않은 허구의 세계를 탄생시켰다. 물론 그는 걷잡을 수 없는 상상력을 표출하기도 했지만, 과학 탐구의 새로운 시대, 세상의 넓이와 다양성에 대한 지식이 점점 커져가는 시대에 걸맞는 이미지도 그렸다. 그가 왼쪽 "천국" 패널에 그린 코끼리와 기린은 치리아코 데 피치콜리가 몇 년 전에 이집트를 여행하는 동안 그렸던 것을 보스가 따라 그린 것이라고 보고 있다.[20] 몇 년 앞서서 뉘른베르크에서는 하르트만 셰델이 옛날 연대기들을 바탕으로 현재까지의 모든 역사를 정리한 『세계사 연대기Weltchronik』를 엮어냈다. 그리고 안톤 코베르거는 세계 지도까지 들어 있는 이 책에 미하엘 볼게무트, 빌헬름 플레이덴부르프, 그리고 볼게무트의 젊은 제자 알브레히트 뒤러가 제작한 목판화 삽화를 추가하여 출간했다. 이는 최초의 역사 백과사전이었다.[21] 보스는 바깥쪽 패널에 있는, 천지창조 3일째 인간과 동물이 탄생하기 전의 지상낙원을 그릴 때에 셰델의 『세계사 연대기』의 삽화를 참고했다.

구경거리를 좋아한다는 점, 백과사전적이며 "만물을 꿰뚫어보는" 작품을 제작한다는 점에서 보스는 반 에이크의 후계자였다. 그러나 유화라는 매체는 "진짜" 세계를 보여주는 여러 방법들 중 단지 하나일 뿐이었다. 어쩌면 반 에이크와 보스가 서로 다른 방식으로 증명했듯이, 그들의 그림은 딱히 진실하지도 않았다.

외형이 (진실이 무엇이든 간에) "진실한" 그럴듯한 이미지를 창조하고 싶다면, 다른 대안도 있었다. 유화와는 달리 최근에 발명된 이 대안은 금속판에 이미지를 새겨서 종이에 찍어내는 방식이었다. 처음에는 금세공인이 디자인을 기록하기 위해서 판화를 이용했지만, 15세기 후반이 되자 판화 그 자체가 이미지 제작의 고유한 기법 중 하나가 되었다. 금속판에 선을 파거나 긁은 다음에 아마씨유로 걸쭉하게 만든 잉크를 채운 후 종이를 덮어 누르면 판화가 완성되었다. 고대 그리스 로마 시절부터 책을 만들 때는 값비싼 양피지를 이용했지만, 이제 종이가 그 자리를 대체했다. 최초의 제지공장은 1276년 이탈리아의 파브리아노에 세워졌다.

15세기 중반 라인 강 상류를 따라, 바젤, 콜마르, 스트라스부르 같은 도시들에서 최초의 판화가 등장했다. 보통은 예수의 이야기를 담은 그림으로 순례자들에게 판매할 목적으로 조그맣게 만든 작품이었다. 단순한 선 드로잉이 작품의 대부분을 차지했지만 새로운 판화 기술을 선보이려는 창의적인 화가들의 시도도 많았다. 당시 유럽 북쪽에서 일어나고 있었던 그림 제작의 위대한 혁명에서 영감을 받아, 최초의 판화가들은 정교하게 새긴 선과 아마씨유로 만든 진하고 윤기 있는 잉크를 결합하면, 네덜란드 예술가들의 그림에 견줄 수 있는 이미지를 창작할 수도 있겠다고 생각했다. 게다가 판화는 몇 번이고 계속해서 찍어낼 수 있다는 경제적인 장점도 있었다.

라인 강 상류의 콜마르(현재의 프랑스)에서 태어난 예술가, 마르틴 숀가우어는 플랑드르 화가들의 위대한 업적과 새로운 발명을 자기 눈으로 직접 확인하기 위해서 북쪽으로 여행을 떠났다. 그의 그림에서는 그가 얀 반 에이크와 로히어르 판 데르 베이던의 작품을 참고했음을 느낄 수 있지만, 판화에서는 새로운 이미지 제작의 유형을 개척했다.[22] 숀가우어는 어떨 때는 촘촘한 격자, 또 어떨 때는 펜 자국처럼 짧은 선이나 점을 새기고, 또 음영을 나타내야 할 때는 교차된 평행선 무늬를 새기는 등 다양한 기법을 이

용했다. 서로 다른 사물의 질감을 잘 표현하고 명암을 자유자재로 다룬 덕분에 거의 반 에이크의 그림에 견줄 수 있는 작품이 나올 수 있었다. 그의 판화 「십자가를 지고 가는 예수」는 반 에이크의 작품(이후 소실되었다)에서 영감을 받아 제작한 것으로, 플랑드르 예술가들의 섬세한 세부 표현과 꽉 들어찬 이미지를 그대로 모사했다. 숀가우어는 원경뿐만 아니라 나무 십자가의 티끌, 맨 앞의 개 두 마리의 털까지 설득력 있게 표현했다.

숀가우어는 네덜란드풍 이미지의 빽빽한 밀도와 감정적인 무게감을 남쪽에 퍼트린 수많은 예술가들 중 한 명이었다. 조각가 니콜라우스 게르하르트 폰 레이던은 돌과 나무로 성인들과 후원자들의 모습을 실제와 같이 조각하여 스트라스부르 성당에 생기를 주었다. 바젤에서는 콘라트 비츠가 얀 반 에이크에게서 영감을 받아 직관적인 원근법을 이용하여 그린 종교화에 놀랍도록 뛰어난 표현력을 담아냈다. 보스의 뒤를 따라 범상치 않은 상상력으로 북쪽의 이미지를 받아들였던 이들도 있었다. 1500년경 역시나 라인 계곡에서 활동하던 마티아스 그뤼네발트는 가차 없이 그로테스크한 종교적 이미지로 평생 명성을 얻었다. 특히 일곱 가지 버전으로 그린 십자가상으로 유명했다. 조그만 나무 패널에 그린 초기 작품 중 하나는 고통스러워하는 인물들의 자세, 강렬한 색, 잔혹할 정도로 세세하게 묘사한 죽어가는 예수의 몸을 통해서 감정을 과장했다. 그뤼네발트는 밀도 높은 그림을

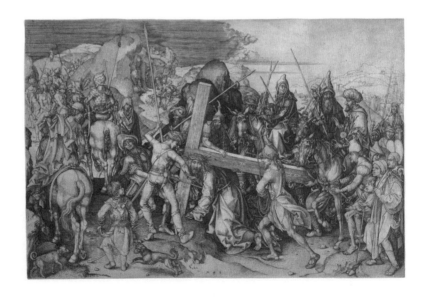

「십자가를 지고 가는 예수」, 마르틴 숀가우어. 약 1475-1480년. 판화, 28.9×42.9cm. 뉴욕, 메트로폴리탄 미술관.

그리는 북부의 전통을 받아들이고, 오히려 그것을 반전시켜 극단적일 정도로 강렬한 감정을 표현했다. 말 그대로 일식이라도 일어난 듯 빛은 어둠으로 변했고, 덕분에 그뤼네발트의 그림에서는 우주의 울림이 느껴진다.

숀가우어의 판화와 그뤼네발트의 그림처럼 독일인 틸만 리멘슈나이더의 조각 역시 실물과 꼭 닮은 네덜란드풍의 그림으로부터 영감을 받았다. 리멘슈나이더는 15세기 말 독일 남부의 뷔르츠부르크에 있는 프랑코니아라는 지역에서 활동을 시작했다. 그가 조각을 통해서 쏟아낸 감정은 죄와 구원에 대한 애절한 깨달음이었다. 그는 당시의 다른 조각가들과는 달리 조각에 색칠을 하지 않음으로써 이 애절함의 효과를 극대화했고, 원재료의 효과를 그대로 얻었다. 단색의 판화처럼, 눈길을 빼앗는 색이 사라지니 작품을 통해서 전하고자 하는 메시지, 즉 우울감, 보다 깊고 격정적인 감정에 오롯이 집중할 수 있었다. 그는 명료함과 솔직함을 자랑하는 조각을 통해서 16세기 초 마르틴 루터와 신교도 개혁가들이 독일어를 사용하는 지역에서 불러일으킨 저항 정신을 표현하고자 했다. 그러나 70년 전에 로히어르 판 데르 베이던이 그린 「십자가에서 내려지는 예수」의 인물을 3차원적으로 재현한 것 같은 조각도 만들어 과거의 종교적 이미지 역시 상기시켰다. 종교 개혁의 정신에 입각한, 하지만 무엇보다 플랑드르와 피렌체의 이미지를 이어받은 새로운 세계가 다가오고 있었다.

그 누구보다 뛰어난 재능과 야망을 겸비한 인물이 북쪽에서 새로운 세계를 향해 성큼성큼 걸어 들어왔다. 알브레히트 뒤러는 당시 유럽의 중심이었던 뉘른베르크에서 태어났다. 그는 획기적인 논문을 쓴 사상가이자, 최고 수준의 전문적인 기술을 획득한 화가이자, 엄청난 관찰력을 지닌 제도사이자, 남녀의 누드화를 그린 최초의 인물이자, 고도의 기교로 사람들을 놀라게 한 판화 제작자였다. 15세기 유럽에서 발달한 위대한 이미지 창작 기술인 유화와 판화 모두를 탁월하게 구사한 인물이 바로 뒤러였다. 게

「게」, 알브레히트 뒤러.
약 1494-1495년.
붓과 수채물감,
26.3×36.5cm.
로테르담, 보이만스 반
뵈닝겐 미술관.

다가 그는 「살바토르 문디(구세주)」의 포즈를 취한 자신의 모습을 그려 그 누구보다 높은 자신감을 표출했다. 사실 그는 열네 살부터 평생토록 스스로를 그림으로 남겼고, (2,000년 전 로마의 화가 키지코스의 이아이아가 자화상을 그린 적이 있기는 하지만) 사실상 자화상이라는 장르를 개척했다.

뒤러는 세상의 모든 주제를 다소 강박적으로 관찰했다. 그는 수채물감으로 게를 그렸는데, 1490년대 중반에 베네치아를 방문했을 당시 그렸을 것으로 보이는 이 그림은 생물체로서 게의 본질을 정확하게 포착한다. 세밀한 관찰을 통한 걸작으로 평가되는 이 그림은 무미건조한 과학적 드로잉이라기보다는 오히려 게의 초상화처럼 보인다. 뒤러는 개개의 소재들을 그리기 위해서 수채물감을 사용한 최초의 화가였으며, 그것도 이탈리아를 여행하는 중에 끊임없이 이런 시도를 했다.

판화 제작자로서 뒤러는 마르틴 숀가우어의 작품으로부터 영감을 받았으며, 숀가우어의 스승이자 셰델의 『세계사 연대기』에 삽화를 실은 목판화의 거장, 미하엘 볼게무트의 공방에서 이전 예술가들의 판화 작품을 두 눈으로 보았다. 1495년에 이탈리아에서 돌아와 뉘른베르크에 정착한 뒤러는 책에 실을 삽화로 첫 목판화 제작을 시작했다. 그는 고도의 목판 인쇄기술을 연마하여 1498년에 아포칼립스 같은 일련의 종교적인 주제를 담은 목판화집을 냈다. 당시 사람들은 세상의 종말을 예고했던 「요한 계시록」을 믿고, 최후의 심판이 2년밖에 남지 않았다고 생각했다. 하지만 종말은 오지 않았고 뒤러의 판화는 그에게 국제적인 명성을 안겨주었다.

반 에이크가 유화로 그러했듯이, 뒤러는 의식적으로 판화라는 매체를 극한으로까지 밀고 갔다. 말을 탄 기사 그리고 성 히에로니무스가 등장하는 커다랗고 세밀한 두 종류의 판화에서는 가는 선을 이용하여 질감과 빛의 무한한 단계적 변화를 표현했다. 그리고 이 두 '걸작'과 더불어 세 번째 작품은 그의 작품들 중에서도 가장 시선을 사로잡는 명작으로 간주된다.

그림은 온통 수수께끼로 가득하다. 풍성한 치마를 입고 월계관을 쓰고 있는 날개 달린 이 여인은 누구일까? 주먹 쥔 손으로 턱을 괸 채 침울한 표정의 이 사람은 누구일까? 허리에 차고 있는 열쇠, 들고 있는 컴퍼스, 발치

에 놓인 목수의 연장은 무엇을 의미할까? 뒤쪽으로 보이는 주춧돌 같은 구조물, 자, 모래시계, 마방진, 잠든 개 위쪽으로 보이는 수학적인 형태는 다 무엇일까? 큐피드는 판화가가 사용하는 조각칼과 평판을 들고 숫돌 위에 앉아서 심각한 채 인상을 쓰고 있지만 너무 서툴러서 귀엽기만 하다. 전체적인 이미지는 창의적인 업적의 어두운 면과 고뇌를 자세히 설명해주는 것처럼 보인다. 뒤러의 수수께끼를 풀 수 있는 열쇠 하나는 바로 이 그림의 제목 「멜랑콜리아 I」이다. 바다 위 폭발하는 듯한 달빛을 배경으로 날아가는 박쥐가 제목이 적혀 있는 현수막을 들고 있다. 제목의 숫자는 뒤러가 이 작품을

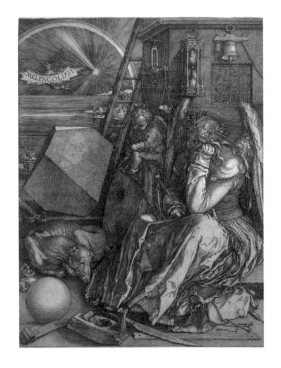

「멜랑콜리아 I」, 알브레히트 뒤러. 1513년. 판화, 31×26cm. 런던, 영국 박물관.

연작의 첫 작품으로 염두에 두었음을 의미한다. 다만 뒤러는 창조적인 천재성의 근원으로서 우울감이라는 모호하고 어두운 상태를 완벽하게 표현했지만 그후로 연작을 더 제작하지는 않았다.

인간 본성에 대한 북유럽적이고 회의적인 관점이 드러나는 뒤러의 「멜랑콜리아 I」은 지중해 남부의 영웅주의와는 확연히 대비가 되었다. 피렌체의 예술가들이 시각적인 표현을 위한 과학적 접근이나 정확한 측정을 신뢰했다면, 뒤러는 창의력의 반대편으로 눈을 돌렸다. 그가 그린 사람은 손에 넣을 수 없는 완벽함에 접근하기 위해서 고군분투하는, 그래서 자신의 자를 깨버리고 허공을 응시하는 우울하고 절망적인 인물이었다.

그의 그림의 우울한 인물은 톱, 컴퍼스, 숫돌 등 수학적이고 기하학적인 도구를 이미 충분히 가지고 있는 것으로 보아 과학적인 지식의 허무함을 깨달은 듯하다. 그러나 뒤러는 환상과 상상력을 위해서 과학적이고 이성적인 접근을 포기하지는 않았다. 보스의 「세속적인 쾌락의 동산」처럼 뒤러의 「멜랑콜리아 I」도 보는 이의 흥미를 불러일으키고 자극하는 복잡한 퍼즐이다. 다만 보스와 달리 뒤러는 자연과 '진짜' 세계를 관찰함으로써 끊임없이 그의 상상력의 고삐를 당겼다.[23] 그는 관찰, 발견, 측정, 깨달음에 너무 관

심이 많았다. "나는 치수를 재고, 번호를 매기고, 무게를 잴 것이다. 그것이 나의 목표이다." 그는 창조성에 접근하는 자신만의 방법을 설명하며 이렇게 썼다. 꿈의 세계로 파고드는 것, 환상 속 생물이나 건축물의 형태를 만들어내는 것은 뒤러에게는 해당 사항이 없었다.[24]

창조성의 영역에 드리워진 어둠은 당대의 상징이었다. 지난 2세기 동안 유럽, 즉 이탈리아 반도와 프랑스 북부 지역, 네덜란드 등을 지배했던 낙관주의는 쇠퇴의 길을 걷고 있었다. 그 결과 가톨릭 교회의 권위에 대한 불신은 커져갔고, 사람들은 교황의 권력 남용과 부패에 눈을 뜨고 있었다. 우울함을 세밀하게 분석한 뒤러의 작품은 이런 시대적인 분위기와 잘 맞아 떨어졌다.

마르틴 루터는 이미지가 기억과 설명을 위한 자료로서 유익한 점이 있다고 보았지만, 「이미지와 성례의 문제에서 천상의 예언자들에 대한 반론」(1525)이라는 논문에서 이미지에 놀랍고 기적적인 힘이 있다고 주장하는 가톨릭 교회를 비난했다. 그는 급진적인 전도사 안드레아스 보덴슈타인 폰 카를슈타트가 옹호하는 예술 작품의 전면적인 파괴 역시 비난했다.[25] 마르틴 루터는 오히려 성상 파괴의 폭력으로 가득 찬 언어를 통해서 이미지를 무력화하기를 원했다. "나는 우선 하느님의 말씀을 통해서 마음속에서 이미지를 찢어내고, 그것들을 가치 없고 경멸스러운 것으로 만듦으로써 이미지를 파괴하는 임무에 접근했다. [……] 그것들이 더 이상 우리의 가슴에 남아 있지 않아야 눈으로 보고도 해를 입지 않는다."[26]

카를슈타트는 부패한 교황의 지위와 조금이라도 관련이 있는 것이라면, 모든 종류의 교회 장식을 파괴해야 한다며 사람들을 자극했다. 조각상과 스테인드글라스는 깨버리고, 채색 필사본과 패널은 불태우고, 프레스코화와 벽화는 하얗게 칠해야 한다고 했다. 대신 루터는 다른 종류의 이미지, 오로지 신앙에 의해서만 정당화될 수 있는 중심 교리를 반영하는 이미지를 주장했다. 그는 이미지를 교육의 수단, 기독교 이야기의 등장인물을 상기시키는 용도로만 사용해야 하며, 종교 서적에 넣는 목판화 이미지 정도로만 활용해야 한다고 말했다. 그는 1520년대와 1530년대에 걸쳐 『성서』를 자국어로 번역하면서 자신의 책에 친구이자 루터교의 열렬한 신봉자인 루카스 크라나흐의 그림과 크라나흐의 공방에서 일했던 ("Master MS"라는 서명

만 남긴) 익명의 예술가의 그림을 함께 실었다.

크라나흐의 인쇄기와 그의 그림은 루터교 조직의 시각적 기반이었다. 그가 루터와 깊은 관계를 맺었다는 사실은 이후 프로테스탄트 (개신교)라는 이름이 붙은 이 종교가 단순히 이미지나 아름다운 것들을 싫어한 것이 아니라, 이탈리아와 네덜란드 회화에서 영감을 받은 자신만의 시각적 세계를 창조하고자 했음을 보여준다. 작센의 비텐베르크에서 궁정 화가로 활동했던 크라나흐는 자신의 공방에서 종교적인 회화뿐만 아니라 신화를 주제로 한 작품도 제작했다. 특히나 그는 이상화된 여성 누드를 즐겨 그렸는데, 겁탈을 당한 후에 스스로 목숨을 끊은 로마의 귀족 루크레티아를 반복해서 주제로 삼았다. 마치 여왕과 같은 자세로 아름다움을 뽐내는 루크레티아의 누드화만 무려 60여

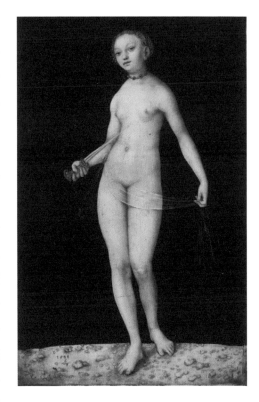

「루크레티아」, 루카스 크라나흐. 1533년. 나무에 유화물감. 36×22.5cm. 베를린, 국립 미술관.

점에 달했다. 그러한 반복은 시대의 정신과 부합했다. 당시는 인쇄기가 프로테스탄트 개혁의 엔진과 같은 역할을 했으며, 꾸밈없는 정신성을 중요시하면서도 감각적인 이미지에 대한 관심을 완전히 버리지는 못한 시대였기 때문이다.

네덜란드 회화의 유산은 프로테스탄트의 종교 개혁가들에 의해서 분열되었다. 한편으로 유화물감으로 그린 빛이 가득하고 풍부한 표면은 개혁가들이 경멸했던 물질주의의 상징이었다. 하지만 로히어르의 그림에서 볼 수 있는 직접적인 감정 표현, 보우츠, 페트뤼스 크리스튀스 등의 초상화에서 보이는 엄청난 개성과 친근함은 개인적이고 정직한 믿음을 중요시하는 루터의 요구와 잘 맞았다. 만약 알브레히트 뒤러가 너무 일찍 태어나지만 않았더라면, 종교 개혁가들은 그의 그림이 자신들의 믿음에 가장 부합하는 모범적인 작품이라고 생각했을 것이다. 하지만 뒤러가 1528년 뉘른베르크에서 쉰여섯의 나이로 세상을 떠날 때까지도 '개혁된' 이미지는 어떠해야 하는지 그 기준이 명확하지 않았다. 그래서 뒤러는 새로운 변화의 선구자 정

도로만 남았고, 게다가 그의 그림에는 효과적인 개혁을 위해서 종종 필요한 풍자적이거나 유머러스한 자극이 부족했다.

그러한 자극을 찾아 우리는 히에로니무스 보스가 죽고 얼마 지나지 않아 태어난 화가가 있는 북쪽으로 돌아가야 한다. 얀 반 에이크와 로히어르 판 데르 베이던이 15세기를 장악했다면, 16세기에는 피터르 브뤼헐이 있었다. 수많은 화가들을 배출한 가문의 선두주자였던 그는 히에로니무스 보스의 환상적인 상상력을 인간적인 영역으로 끌어들였기 때문에 그의 창의적인 풍경 그리고 인간 생활의 파노라마는 그 누구와도 비교할 수 없었다.

브뤼헐은 비믈빌트Wimmelbild, 즉 "복잡한 숨은 그림"이라고 알려진 등장인물이 수백 명에 달하는 커다란 그림을 통해서 이 인간적인 영역을 탐험했다. 그림에서 아이들은 온갖 종류의 게임을 하며 플랑드르의 마을을 뛰어다니고, 아이들이 해맑게 뛰어노는 이면에 폭력과 냉혹함이 도사리고 있기도 하다. 그는 상인인 니콜라스 용헬링크의 의뢰를 받아 제작한 6점의 연작에서 자연과 인간의 삶을 총망라했다. 안트베르펜에 있는 용헬링크의 거실에 걸린 이 연작에는 사계절이 담겨 있었다(작품이 총 6점인 것은 봄과 여름에 해당하는 그림이 각 2점이기 때문이다).[27] 브뤼헐은 이 풍경화 연작을 작업하면서 영감을 얻기 위해서 다양한 그림을 조사했지만 그렇게 큰 것은 찾지 못했다. 그나마 가장 근접한 것은 림부르크 형제의 「호화스러운 기도서」처럼 기도서에 등장하는 계절 풍경화였지만 그마저도 브뤼헐의 캔버스와 비교하면 너무 작았다.

각각의 큰 그림에는 계절에 따라서 변해가는 소작농의 삶이 펼쳐진다. 어두컴컴한 연초의 풍경을 시작으로, 건초를 만들고 추수를 하는 여름을 지나, 10월 중순에는 산에서 방목하던 소들을 불러들이고, 다시 눈밭을 배경으로 시커먼 숲을 걸어가는 사냥꾼들의 모습이 등장했다. 그리고 이것은 유럽 최초의 겨울 풍경화이기도 했다. 브뤼헐의 풍경화는 전경에는 농부들이 계절에 따라 활동하는 모습을 담고, 뒤로는 멀리까지 뻗어 있는 넓게 트인 풍경을 그려 한 계절을 그대로 포함한다.

연작 중 첫 번째 작품인 「흐린 날」은 늦겨울 궂은 날의 풍경을 보여준다. 먹구름이 몰려오는 하늘을 배경으로 잎이 다 떨어진 나뭇가지의 윤곽이 보인다. 아직 연초여서 저 멀리 성벽 위에는 눈이 쌓여 있지만, 따뜻한 바람

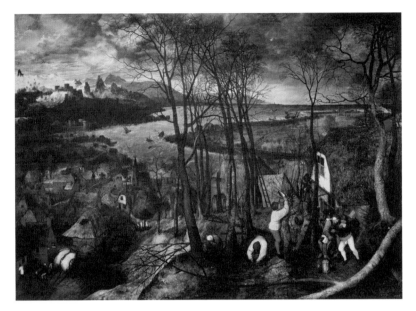

「흐린 날」 피터르
브뤼헐. 1565년.
나무에 유화물감.
118×163cm. 빈,
미술사박물관.

이 불기 시작했는지 강물은 불어났고 거친 물결에 배는 두 동강이 나고 말
았지만 선원은 용감하게 물가를 향해 노를 젓는다. 마을 사람들은 물가에
서 무슨 일이 일어났는지 전혀 모른 채 자기들 일로 바쁘다. 오두막의 지붕
을 고치는 사람, 장작을 줍는 사람도 보이고, 오른쪽 앞에는 신이 나서 장
난을 치는 사람들도 보인다. 한 명은 즐겁게 와플을 먹고 있고, 어린아이는
축제를 준비하는 것인지 침대보를 둘둘 감고 종이 왕관을 쓰고 소 방울을
달고 있다.[28]

　우리가 보는 것은 단순한 풍경이 아니라 인간 본성에 대한 관점이기
도 하다. 브뤼헐은 인간의 연약함, 자연 세계로부터 고립된 인간, 서로에게
서 고립된 인간을 그림으로 표현했다. 그가 그린 소작농들은 종종 서로에
게 무관심한 듯 보이며, 「추수」의 배경에 나무 토막에 묶어놓은 새에게 막
대기를 던지는 장면이나, 「아이들의 놀이」 속 자잘한 폭력의 장면처럼 잔인
한 행동을 할 때에도 전혀 거리낌이 없다. 아마도 그의 그림은 도발적인 보
스의 이미지가 없었더라면 탄생하지 못했을 것이다.

　그러나 그것은 회의론이나 풍자보다는 종교의 개입 없이 세상을 직접
적으로 바라본 관찰의 정신이라고 할 수 있다. 15세기 네덜란드 회화의 유
산 중에서 가장 오래도록 이어진 것이 바로 이 관찰의 정신이었다. 외형의

치밀한 관찰과 다양한 개성을 포착하는 섬세함이 결합된 초상화는 이 유산의 주류에 해당했으며, 이 시기의 예술가들 거의 대부분은 초상화를 연습했다. 다만 브뤼헐은 예외로 그는 인물의 정면은 잘 그리지 않았으며, 그가 그린 인물은 직접적인 관찰이 아닌 보편적인 이미지였다.

반 에이크가 니콜라 롤랭의 초상화를 그린 지 약 100년 후, 직접적인 관찰의 기술은 발달의 정점에 도달해 있었다. 분필로 그린 젊은 여인의 드로잉은 (이후 추가된) 명문에 따르면, 1540년경 제작된 것으로 헨리 8세의 궁정에서 일했던 레이디 그레이스 파커의 초상화였다. 이 작품은 독일의 화가 한스 홀바인이 말년에 그린 것으로, 그는 바젤 출신이지만 대부분의 일생을 영국 왕실에서 작업하며 보냈다. 종교 개혁이 일어나자 종교적인 이미지 제작에 대한 반감이 거세졌고 그 결과 수많은 예술가들이 일거리를 잃었는데, 한스 홀바인도 마찬가지였다. 이전의 뒤러가 그랬던 것처럼 홀바인 역시 종교 선전가에는 어울리지 않았다. 초기 판화「죽음의 춤」에서 모래시계를 들고 나이와 지위를 막론하고 사람들을 잡아가는 해골을 그렸을 때, 희생자들 사이에 신부와 수녀원장, 교황을 포함시키기는 했지만 말이다. 홀바인은 (게임용 카드보다 작은 크기의) 목판에「죽음의 춤」장면을 세밀하게 그려넣었고, 그것을 장인에게 깎게 하여 목판화를 완성했다. 홀바인은 이미 루터의『구약성서』번역본의 속표지를 디자인했었다. 그는 두 차례나 초상화를 그린 적이 있는 위대한 인문학자인 에라스뮈스와 대화를 하면서, 네덜란드 인본주의자가 주장하는 언어의 순수성과 사상, 그리고 진리의 원천으로서의 복음과 참된 빛으로서의 예수의 개혁 사상과의 관계를 이해하게 되었을 것이다. 이는 교황의 그늘진 세계, 성직자가 지옥에서 벌을 받기까지의 시간을 벌어주기 위해서 지불하는 비용, 즉 비도덕적인 면죄부 판매 등과는 완전히 반대되는 것이었다. 하지만「죽음의 춤」또한 때로는 코믹하게, 때로는 (해골과 같은 모습을 한 죽음이 어린아이를 데려가는 장면처럼) 비극적으로 홀바인이 마음껏 상상력을 발휘할 수 있는 주제였다.

그러나 이런 풍자적인 그림도 한때였다. 홀바인은 교회가 아니라 세속적인 세계를 위해서 일할 운명이었다. 그는 궁중의 사람들, 상인이나 철학자 같은 도시 거주자들의 초상화를 그리는 화가가 되었고, "근대적인 생활"이라고 부를 수 있는 것을 그린 최초의 화가 중 한 명이었다.[29] 홀바인의 작

품들 중에서 그 주제와 분위기가 모두 범상치
않은 것이 1점 있다. 바로 자신의 아내 엘즈베
스 빈젠스톡과 네 아이 중 큰 아이 두 명, 필리
프와 카타리나의 초상화이다. 홀바인은 토머스
무어가 활동하던 시기에 런던에서 궁정 화가로
일을 했고, 이 그림을 그린 1528년경 바젤에 잠
시 돌아왔다.[30]

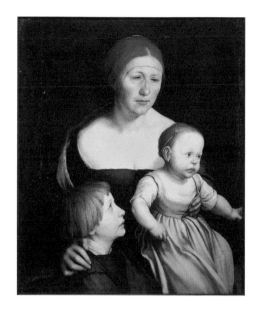

충혈된 눈으로 아래쪽을 바라보고 있는 엘
즈베스의 얼굴은 창백하고 지쳐 보인다. 그녀
는 네 아이를 키우느라 정신적으로나 육체적으
로 쉴 틈이 없었기 때문에 피곤할 수밖에 없었
다. 남편인 한스는 2년 동안 영국에서 일을 하
느라 집을 떠나 있었으므로 그녀는 홀로 네 아이를 키웠다. 딸인 카타리나
는 어머니의 피곤함을 흉내 내는 듯 파리하고 창백한 얼굴로 뒤쪽 텅 빈 어
둠을 향해 손을 뻗고 있고, 필리프는 그림 밖의 무엇인가를 걱정하는 듯 위
를 올려다보고 있다. 홀바인은 몇 년 후에 다시 영국으로 돌아가 명성을 얻
었고, 11년 후 그곳에서 생을 마감할 때까지 다시는 아내와 아이들이 있는
바젤로 돌아가지 않았다.

「화가의 아내와
자녀들의 초상」, 한스
홀바인. 약 1528-
1529년. 나무 패널에
부착된 종이에
유화물감,
79.4×64.7cm.
바젤, 시립 미술관.

홀바인은 초상화란 삶의 기록이어야 한다고 생각했고, 그가 그린 가족
초상화는 정확히 그 의도와 일치했다. 에라스뮈스가 사상과 표현에서의 순
수함, 마법이나 미신에 구애받지 않는 선명한 마음, 우리 주변 모든 것들,
생과 사의 견고함과 합목적성 등을 주장했던 것처럼 홀바인은 그 무엇에도
구애받지 않는 진실을 향한 욕망을 드러냈다. 이는 이후 한동안 유럽에서
사람들의 일생을 결정할 진실의 동맹이었고, 얀 반 에이크의 시대 이래 유
화에 의해서 구현된 견고하고 희망찬 약속을 충족시키는 듯했다.

그러나 가족 초상화 같은 눈에 띄는 작품을 제외하면, 홀바인의 그림
대부분이 그 주제를 미화한다는 점에서 아직은 무엇인가가 잘못된 느낌이
있었다. 색은 살짝만 넣고 분필과 은필(가는 금속 막대, 연필의 전신)을 주
로 사용한 드로잉이 새로운 진실의 동맹을 직접적으로 표현한다는 점을 고
려할 때, 겹겹이 쌓은 유화물감은 일종의 배신처럼 보였다. 뒤러처럼 홀바

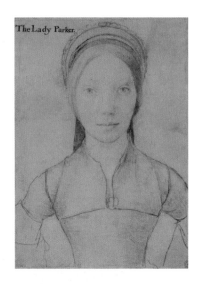

인의 핵심은 색이 아니라 선이었다.

홀바인이 그린 레이디 파커는 정확하게 절제된 솜씨로 그려진 덕분에 아무것도 없는 부분에도 선이나 음영이 있는 것처럼 느껴진다. 마치 생기 있는 피부 아래에 홍조가 나타났다가 사라진 것 같다. 굉장히 침착한 표정의 레이디 파커는 예술가와 초상화 관람자를 똑바로 쳐다보고 있다. 반 에이크가 세상을 똑바로 바라보는 자화상을 그렸던 것처럼 이 여성도 자신감 넘치는 솔직함으로 세상을 내다본다. 무엇인가를 알고 있는 존재, 지배하는 존재가 할 수 있는 행동이다.

구리빛으로 빛나는 왕들

형태를 그리기 위해서 표면에 자국을 남기는 것, 즉 드로잉은 인류의 이미지 제작의 역사만큼이나 오래되었다. 가장 초기의 드로잉은 아프리카 대륙에 거주하던 인간이 바위나 조개껍데기에 어떤 표시나 긁은 자국을 낸 것이었다. 사실상 이것들은 모두 사라졌다. 호모 사피엔스는 적어도 10만 년 전 아프리카에 처음 등장했고 2만 년에서 4만 년이 지나서야 세계의 다른 지역으로 이주하기 시작했다. 그리고 곧이어 술라웨시, 쇼베, 그외의 스페인 북부의 알타미라 등에서 제작된 이미지가 지금까지 전해지게 되었다. 이미지 제작 본능은 더 예전에도 있었을까? 인간의 이미지 제작은 아프리카에서 시작되었을까?

여러 정황상 그것이 맞는 듯하다. 패턴이 새겨진 돌이나 조개껍데기는 인류가 아프리카를 떠나기 전부터 존재했지만, 그런 것들이 수만 년간 보존될 가능성은 희박하기 때문에 수많은 풍부한 이미지들이 망각 속에 던져지고 만 것이다. 그런 흔적이나 자국이 알아볼 수 있는 이미지로 변형되는 데에는 아주 오랜 시간이 걸렸을 것이다. 아마도 실험적이고 새로운 이미지는 계속 나타났다가 사라지기를 반복하고, 또 수천 년 동안 잊히기도 했을 것이다.

약 2만5,000년 전, 나미비아 남부 훈스 산맥의 (이후에 '아폴로 11호'라고 이름 붙여진) 한 동굴 안에서 막대기처럼 가는 다리와 뿔이 달린 영양 같은 동물이 그려진, 한 손으로 들 수 있을 만큼 작은 돌판이 발견되었다.[1] 매

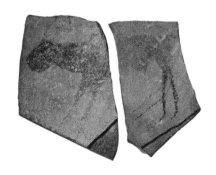

나미비아 아폴로 11호 동굴, 동물 묘사. 약 25,500–25,300년 전. 규암 판에 목탄, 합쳐서 대략 10cm. 나미비아, 국립 박물관.

끄러운 규암 표면은 드로잉을 남기기에 완벽한 재료였다. 이외에도 수많은 이미지들이 동굴 벽에 그려지거나 사람의 손에서 손으로 전달되었을 것이고, 사람들의 가슴을 뛰게 만든 이 드로잉의 선들은 그들에게 완전히 새로운 느낌이었을 것이다.

이는 아프리카 대륙에서 발견된 가장 오래된 실물 같은 드로잉이다. 인류가 세계 곳곳으로 흩어져서 남기기 시작한 이미지보다는 더 늦게 제작되었지만, 그보다 훨씬 더 오래된 전통에 속하는 그림이라고 할 수 있었다.

암각화는 아프리카에 남아 있는 고대 이미지의 대다수를 차지한다. 현재의 남아프리카 공화국, 나미비아, 보츠와나, 짐바브웨 그리고 모잠비크의 열대 우림 지역에서 살았던 수렵 채집인들은 인체와 더불어 코끼리, 기린, 영양 등의 동물을 그렸다.

통칭 산족으로 알려진 사람들은 인류 역사상 가장 오래 지속된 이미지 제작 전통을 창조했으며, 적어도 1만 년 전으로 거슬러올라가는 이 전통은 최근까지도 몇몇 지역에서 명맥을 이어갔다. 가장 보존이 잘된 산족의 그림은 남아프리카 공화국 드라켄즈버그 산맥의 게임 패스 셸터라고 알려진 고원지대의 사암 동굴에서 발견되었다. 사암 벽에 그려진 일런드영양은 갈색, 빨간색, 흰색 안료를 사용하여 색칠을 했는데 그 음영 처리가 무척 절묘하다. 극심한 고통에 쓰러지기 일보 직전인 일런드영양의 뒤에는 춤을 추는 자세를 취한 세 명의 인간도 등장한다. 사람들은 그 지역 산족에게 정신적으로 중요한 의미가 있는 동물, 일런드영양으로 변신을 하는 듯 다리에 발굽이 생겼다.[2] 확실하지는 않지만, 인간이 동물로 변신하는 장면은 어떤 환각의 상태를 보여주는 듯하다. 죽음을 극복하는 방법, 또는 죽음 그 너머의 세계를 보는 방법의 하나로 인간은 춤을 추며 죽어가는 동물의 영혼으로 들어가는 것이다.

게임 패스 셸터, 드라켄즈버그 산맥.

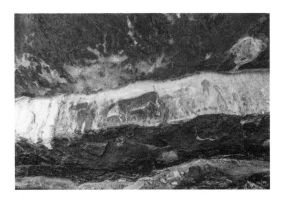

산족 예술가가 죽어가는 일런드영양과 주술 신봉자들을 그린 시기는 알려지지 않아서 200년 전일 수도 있고 2,000년 전일 수도 있다. 아프리카 대륙 전역에서는 서로 다른 전통이 수천 년간 고집스럽게 이어졌다. 니제르의 아이르 산맥의 한 동굴에는 똑바로 선 대칭적인 형태의 전사의 모습이 새겨져 있다. 그는 깃털로 만든 머리 장식을 쓰고, 창을 휘두르며 말의 고삐를 쥐고 있다. 아프리카 동부에서는 바위에 새겨진 기하학적인 문양이 소와 다른 동물의 낙인이나 목축을 하던 사람들의 문신과 관련이 있는 경우가 있었다. 탄자니아의 대지구대에 있는 콘도아에는 늘씬한 사냥꾼이 코끼리, 기린, 코뿔소, 영양 등 동물 옆에서 커다랗고 화려한 머리 장식을 쓰고 활과 화살을 들고 있는 그림이 있다. 서아프리카를 제외하고 이러한 그림과 조각은 북쪽의 모로코에서부터 동쪽의 소말리아까지, 그리고 남쪽의 남아프리카 끝까지 아프리카 대륙 전역에서 발견되었다.[3] 비록 아프리카에서 인간이 제작한 최초의 이미지는 지금까지 살아남지 못했지만, 그래도 이 대륙은 지구상 그 어느 곳보다 위대하고 다양한 암각화의 고향이라고 할 수 있다. 그런 암각화는 최초로 이미지를 제작한 인류의 직접적인 후손인 당시의 수렵채집인과 목축인의 삶과 신앙을 그대로 담고 있는 증거이다.

로마가 이집트를 정복하고 수 세기 동안, 무역로는 그 어느 때보다 붐볐고 더불어 새로운 왕국과 도시가 생겨나기 시작했다. 1세기에 건립된 (현재 에리트레아와 에티오피아에 해당하는) 사하라 남부의 악숨 왕국에도 높은 화강암 석주를 포함하여 궁궐과 묘지 등 기념비적인 석조 건축물이 들어서기 시작했다. 일부 건축물에는 높고 좁은 여러 층 건물인 것처럼 건축적인 세부 장식이 새겨져 있었다. 가장 높은 건물은 30미터가 넘어서 이집트의 오벨리스크를 능가했다. 악숨 왕국은 서쪽으로 로마 제국과 동쪽으로 이후에 생겨난 이슬람 세계를 잇는 교역로에 위치했기 때문에 그 지리적 특징이 왕국의 정체성이 되었다. 4세기에 기독교가 전파되자 악숨의 에자나 황제는 개종했다(당시는 로마도 콘스탄티누스가 개종을 한 지 얼마 되지 않은 시점이었다). 이에 따라 새로운 형태의 교회 건축이 등장했다. 높은 기단 위에 커다란 바실리카를 지었고, 머나먼 아시아 각지에서 등장한 불교 동굴 사

Dienné : la vieille mosquée reconstituée.

원처럼 바위를 깎고 벽화로 장식한 동굴 바실리카도 만들었다. 고원지대에 들어선 그런 건축물들은 동아프리카에 새로운 세계시민주의가 자리를 잡았다는 징후였다.

7세기에 동아프리카에 도입된 이슬람은 북아프리카 해안 지대를 거쳐 마그레브와 서아프리카 사바나 지역으로 퍼졌고, 새로운 형태의 이슬람 건축물이 우후죽순 생겨났다. 현재의 말리 지역에 9세기에 세워진 젠네는 서아프리카에서 가장 거대한 도시가 되었고, 이후 말리 제국의 수도가 되었다. 이후 말리 제국에 흡수된 팀북투의 투아레그족과 함께, 젠네는 아프리카에서 이슬람 건축과 이미지가 가장 풍부한 도시로 자리잡았다. 13세기에는 최초의 무슬림 술탄, 코이 콘보로 왕이 젠네를 지배하게 되면서, (아도비 점토라고 알려진 건축 재료인) 진흙을 이용해서 성벽으로 둘러싸인 모스크를 만들고 매년 흙을 새로 발라주는 의식을 거행했다.

흙을 빚어 짓고 흙으로 보수를 한 대 모스크는 악숨의 석주처럼, 위대한 유물이자 영속성의 상징인 동시에 멀리서 전해진 종교에 대한 국지적인 반응이기도 했다. 동쪽으로 시리아에서부터 서쪽으로 브리튼까지, 그리고 아프리카 북부 해안지역에서 로마의 통치에 대한 다양한 반응이 나왔던 것처럼, 이런 국지적인 반응이야말로 영속성을 부여하는 힘이었다.

서아프리카 삼림 지대, 오늘날 나이지리아의 대서양 해안 도시와 마을에서는 청동과 황동 주조가 가능해졌고, 이는 또다른 종류의 영속성을 탄생시

컸다. 철 제련과 단조鍛造는 이미 1,000년 전부터 알려져 있었지만 동의 발견으로 이전보다 더 복잡하고 기발한 금속품 창작의 가능성이 열렸다.

최초의 청동 주조는 9세기경 열대 우림 지대 내의 교역로에 있는 정착지, ('위대한 이그보'라는 뜻의) 이그보−우쿠에서 시작되었다. 아마도 니제르 삼각주와 동아프리카 그리고 아라비아 너머까지를 연결하는 사하라 교역로를 따라 들어온 물건들에서 영감을 받았을 것으로 보인다. 그러나 합금에 필요한 동, 주석, 납 등의 금속 모두 가까운 광산에서 채굴할 수 있었으므로 주조 기술 역시 오랜 시간을 걸쳐 국지적으로 발전되었을 것으로 보인다.[4] 이그보−우쿠 사람들은 가장 오래된 황동 주조법인 납

이그보 우쿠의 밧줄 감긴 물그릇. 9-10 세기. 납이 든 청동, 높이 32.3cm. 라고스, 국립 박물관.

형법을 이용해서 금속품을 만들었다. 바로 밀랍 모형을 진흙으로 감싸고 밀랍을 녹여 거푸집만 남긴 다음 그 안에 녹인 금속을 붓는 방식이었다. 이그보−우쿠 조각가들은 이 기술로 만들 수 있는 정교한 표면 장식을 무척이나 즐겼고, 그래서 그 어느 때보다 화려하고 장식적인 그릇을 주조했다. 처음에는 커다란 물그릇에 밧줄이 감겨 있는 것처럼 보이지만 가까이에서 관찰하면 밧줄 역시 청동으로 만들어졌음을 알 수 있다. 엄청난 기술력이 있어야만 흉내 낼 수 있는 조각의 착시인 것이다. 켈트족 족장이나 중국의 상 왕조, 청 왕조 통치자들의 무덤에서 발굴된 청동 물품들처럼 이그보−우쿠의 청동 용기들도, 적어도 지금까지 남아 있는 것들은 모두 무덤 속 묘실에서 발견되었다.[5]

수백 년 후에 이그보−우쿠에서 서쪽으로 한참 떨어진 요루바족의 중심지인 이페라는 마을에서 위대한 금속 세공의 전통이 또 한 차례 등장했다. 예술가들은 이집트 후기 왕조의 실물과 똑 닮은 조각을 연상시키는 테라코타 두상이나 황동 두상을 만들었다. 로마 시대 이후 유럽에서는 그러한 금속 조각이 만들어진 적이 없었고, 이후로도 100년 동안은 등장하지 않았다. 이페의 두상의 얼굴에 있는 줄무늬는 생명력의 물결처럼 느껴지며 심오한 자기중심성과 내적 평정심을 표현한다. 이것들은 내면의 에너지를 믿

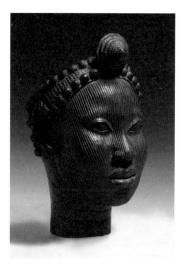

왕관을 쓴 두상, 이페. 14-15세기 초. 구리 합금, 높이 24cm. 나이지리아, 국립 박물관 기념물 위원회.

는 요루바족의 신앙과 관련이 있으며, 아셰이ase라는 이 에너지는 인간을 포함하여 모든 것들의 성격을 결정짓고 머릿속에 머물면서 얼굴을 통해서 표현된다고 알려져 있다.[6] 왕권을 상징하는 이미지로도 사용된 이 줄무늬는 고요한 영혼의 에너지를 나타내며, 스스로의 문화를 "결코 멈추지 않는 강"이라고 표현한 요루바족의 설명을 떠오르게 한다.[7] 성스러운 힘을 상징하는 이페의 두상은 불교 조각상과 비슷하지만 개개인의 개성을 훨씬 더 깊이 파고든다. 두상을 바라보고 있으면 그들의 일생을 알 수 있을 것 같은 느낌이 든다. 어쩌면 이 두상은 특정 개인의 초상 조각이 아니라, 모델 한 명을 두고 공방에서 만들어낸 여러 두상들 중의 하나일지도 모른다.

이페 예술가들이 만든 수많은 조각상들은 파괴되거나 분실되기도 했지만, 종종 그러하듯이 도구나 무기의 제작을 위해서 녹여졌다. 금속 주조의 기술적인 노하우는 결코 사라지지 않고 보존되다가 200년 후에 등장한 새로운 문화에서 다시 고개를 들었다. 또 한 번 니제르 삼각주 지역에 건설된, 베냉 왕국이 바로 그 주인공이었다.

베냉 왕국의 통치자들은 전통적으로 요루바족의 후손이었고, 이페 장인들의 금속 세공 재능을 물려받았다고 전해진다. 유아레라는 이름의 위대한 전사이자 왕, 즉 "오바Oba"는 베냉 왕국의 제12대 왕으로, 베냉이라는 도시를 모조리 불태우고 어마어마한 요새 도시를 새롭게 건설했다고 알려져 있다. 그는 새로운 관료 체계를 수립하고, 왕권 강화를 위한 왕실 의례를 도입하여 베냉 왕국의 확장을 위해서 시작한 전쟁을 뒷받침했다.

유아레가 건설한 도시와 궁전은 이그보-우쿠와 이페의 조각상에 견줄 수 있는 뛰어난 조각들로 장식되었다.[8] 황동 표범과 비단뱀이 유아레의 궁전을 지키고, 상아, 나무, 테라코타, 금속으로 만든 조각상은 조상들을 모시는 사원 내부에 위치했다. 선교사들 그리고 17세기 중반부터 대서양 노예

무역을 위한 네덜란드 무역소 설립에 참여했던 사람들로부터 이야기를 전해들은 한 네덜란드 지리학자는 유아레의 궁전 건물을 "네덜란드 서부 도시 하를럼만큼 큰" 곳이라고 묘사했다. 궁전 안에는 왕자의 대신들이 기거하는 수많은 방이 있었고, 나무 기둥으로 지탱하는 넓고 인상적인 회랑에는 베냉 왕의 전쟁 업적을 알리는 이미지로 가득 찬 금속 장식판이 지붕처럼 씌워져 있다고도 했다. 궁전 건물들의 지붕은 야자수 잎으로 덮여 있으며, "끝이 뾰족한 작은 탑"으로 장식이 되어 있는데, "작은 탑 위에는 구리로 주조한 실물과 같은 새들이 날개를 펴고 앉아" 있었다고 한다.[9]

이런 황동 장식판에는 의례용 용기를 들고 있는 성직자, 콜라 나무 열매가 담긴 상자, 상아로 조각한 트럼펫을 부는 시중 등이 등장한다. 어떤 판에는 산호 구슬로 만든 높다란 옷깃 모양의 장식인 오디그카odigka를 목에 두른 오바가 표범 두 마리의 꼬리를 잡고 공중에 흔드는 장면이 새겨져 있다. 이는 오바가 야생 동물까지 지배할 수 있다는 상징이자, 오바의 특권을 나타내기도 한다. 매년 왕권 강화를 위해서 열리는 이구에Igue라는 의식에서 표범을 제물로 바칠 수 있는 사람은 오바가 유일했기 때문이다. 전기 충격을 주는 능력이 있다는 이유로 베냉 왕국에서 숭배를 받았던 물고기 두 마리가 오바의 다리 대신 몸에 매달려 있는데, 이 물고기는 바다 밑바닥에서 찾아와 부를 전해주는 바다의 신 올로쿤의 상징이기도 하다. 오바는 자연을 길들이는 자, 거친 육지와 강을 제압할 수 있는 충분한 힘이 있는 자로 표현되었으며, 거친 자연은 인간이 길들인 동물과 야생의 동물, 두 종류를 이용해서 상징적으로 나타냈다. 그리고 이 동물들은 베냉 예술가들의 주된 작품 주제였다.[10] 유아레의 손자, 오바 이시지가 이요바iyoba 그러니까 "오바의 어머니" 즉 왕대비를 등장시킨 그림을 의뢰한 것은 혁신이었다. 이 그림을 통해서 새로운 유형의 베냉의 궁정 생활 이미지가 탄생했기 때문이다. 이들 중 최초는 16세기 초, 자신의 아들 오바 이시지가 이후 50년간 권력을 잡고 자신의 영역을 확장할 수 있게 도왔던 이디야였다. 베냉 왕국의 확장에 큰 역할을 한 인물로 존경받는 그녀는 지금까지 가장 유명한 이요바로 남아 있다. 그녀의 머리 장식은 수염 난 유럽인의 이미지에서 따왔다. 눈 사이에 세로로 절개된 부분에는 쇠붙이가 끼워져 있어 결의와 박력이 넘치는 인상을 준다. 원래 이 작품은 악의 왕국을 해방시키는 연례 행사에서 오바

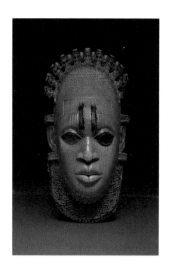

가 허리에 묶어 늘어뜨리는 펜던트 장식으로 고안된 것이었다.

베냉 사람들은 머나먼 곳에서 온 방문자들의 이미지를 남기기도 했다. 15세기 초 베냉에 정착한 포르투갈의 용병, 상인, 외교관들은 아프리카 해안을 따라 점점 이동하여, 15세기 중반에는 상 호르헤 다 미나에 요새를 새웠다. 그들은 베냉과 교역을 하면서, 그들에게 산호 목걸이, 의례용 의복, (이후 녹여서 궁전에 놓을 황동 조각상 제작에 사용된) 황동 주괴, "마닐라manilla"라고 알려진 반지와 팔찌를 팔았다. 그리고 베냉으로부터는 복잡한 무늬가 들어간 소금통, 사냥용 나팔 그리고 새 모양 손잡이가 달린 숟가락 같은 상아 제품을 사들였다.

포르투갈인들은 노예도 거래했다. 베냉 왕 본인이 노예 상인이었기 때문에 경쟁 세력의 사람들을 잡아서 포르투갈, 네덜란드, 영국, 프랑스 등에 팔았다. 포르투갈 상인들의 이미지는 길쭉한 얼굴과 수염, 옷차림, 아프리카에 도입된 최초의 총, 부싯돌총(플린트락)으로 분간이 가능했다. 베냉 사람들은 이런 외부인들의 이미지 제작에 열심이었고, 조상들을 위한 제단에 과거 왕들의 이미지, 조각한 상아, 다른 조각상이나 물건들과 함께 배치했다. 베냉 사람들은 외부인을 오바 유아레가 길들였다고 알려진 바다의 신, 올로쿤과 동급으로 생각했다.[11]

황동으로 만든 베냉의 포르투갈 용병은 아프리카에서 제작된 다른 인간 이미지와는 다르다. 초기 암각화에서부터 아프리카에서 발견되는 인간의 이미지는 더욱 양식화되고, 더 상징적이며, 실제 모델의 외형을 닮기보다는 독창적이고 창의적인 재현의 결과물에 가까웠다. 인간 이미지는 나무, 천, 식물 섬유, 그밖의 부패하기 쉬운 재료로 만든 조각상이나 가면에서 찾아볼 수 있었다. 그런 조각상이나 가면은 의례용 춤에 이용되어 덤불, 늪, 숲에 도사리고 있는 야생의 힘, 동물과 영적인 존재를 제압하려는 의도로 사

용되기도 했고, 의식 과정 중에 태어나서 죽을 때까지 인간의 삶의 여정을 연기할 때 이용되기도 했다. 이렇게 퍼포먼스에 사용된 화려한 형태의 가면은 북쪽으로 말리에서부터 남쪽으로 말라위와 모잠비크까지, 사하라 사막 이남의 서아프리카와 중앙아프리카 지역 거주민들에 의해서 수 세기 동안 반복적으로 제작되었다.

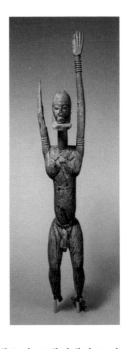

팔을 든 남성 조각, 말리 도곤족. 14-19세기. 나무, 높이 210.5cm. 뉴욕, 메트로폴리탄 미술관.

서아프리카에서는 15세기 후반부터 니제르 강을 따라 이어진 반디아가라 절벽에 농업 공동체인 도곤족이 살기 시작했다. 도곤족이 만든 조각상과 가면에는 그들의 전반적인 삶이 고스란히 담겨 있었다. 당시 동물과 사람들, 심지어 서아프리카에서 가장 부유하고 다양했던 이웃 부족들의 모습까지도 모두 엿볼 수 있었다. 천연 섬유로 만든 가면은 개오지 조개껍데기로 장식했고, 나무를 깎아 만든 토끼, 영양, 악어, 하이에나 등 동물 가면은 추모 의식에 사용했다. 죽은 자가 마을을 떠나 저 들판과 풍경을 지나고 사후 세계까지 가는 동안 동행하는 역할이었다.

도곤의 조각에서는 인체를 실제 해부학과는 아무런 상관이 없는 탄성이 가득한 가늘고 긴 형태로 나타냈다. 이런 조각상은 제단이나 사원에 놓이고, 제물을 바치는 의례에 이용되었다. 조각상의 주인을 대신하여 비를 관장하는 창조주이자 하늘의 신 아마Ama에게 기도를 올리는 용도였다.[12] 어떤 것들은 직접적으로 기도를 올리는 자세를 취하기도 했다. 마을 장로의 모습을 한 커다란 나무 조각상은 두 팔을 높이 들고 아마 신에게 수수 농사를 위해서 비구름을 보내달라고 애원하고 있다.

서아프리카와 중앙아프리카에 걸쳐서 주로 반투어를 사용하는 사람들이 만든 조각상과 가면은 주로 의식용이었기 때문에 두려움과 환희를 동시에 불러일으킬 수 있는 형태로 디자인되었다. 사용한 후에는 파손하거나 숨겨두었다가 몇 년 후에 다시 꺼내 재사용하기도 했다. 콩고민주공화국의 넓은 지역에서 살던 송예족은 나무로 만든 (송예족 말로 '가면'이라는 뜻의) 키프웨베kifwebe로 유명하다. 흑백의 줄무늬가 있는 그랜트얼룩말의 갈기를 생

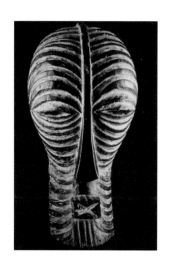

각나게 하는 이 줄무늬는 남성용 키프웨베의 특징이었고, 여성용은 수수한 단색이다. 이페의 청동 가면에서처럼 이 역동적인 줄무늬는 사람의 몸에서 뿜어져 나오는 에너지를 연상시킨다. 부어오른 둥그런 눈은 단순히 눈으로 보이는 세상 그 너머까지도 볼 수 있는 능력을 나타낸다. 새부리처럼 오므린 네모난 입은 노래를 하거나 말을 하느라 집중한 것 같다. 사하라 사막 이남의 모든 가면처럼 키프웨베 역시 단순한 관상용이 아니라 실사용을 위한 것으로, 의도적으로 이상하고, 풍자적이며, 무시무시하게 만든 가면은 변신의 순간과 연관된 주술에 사용되었다.[13]

인간 이미지의 추상화는 가봉 동부와 콩고민주공화국에서 살았던 코타족의 조각상에서 극에 달했다. 코타족은 매우 독창적인 유골함 조각을 만들었는데, 목제 기본 골조에 청동과 황동 판을 감싸서 만든 납작한 조각을 고리버들 바구니에 얹어 조상들의 유골과 유물을 지키는 용도로 이용했다. 유물을 숭배하는 수많은 전통에서와 마찬가지로 이 조각 역시 죽은 자와 대화를 하는 수단임과 동시에 유물이 가진 힘을 세상으로 퍼트리는 역할도 했다. 불교에서 탑 꼭대기에 깃대를 달아 부처의 말씀을 바깥 세상에 널리 전하는 것처럼 말이다.

코타 조각 중에는 노란 황동과 장밋빛 청동을 섞어 만든 얼굴이 있다. 머리는 정성을 들여 꾸미고 몸은 무늬를 새긴 청동 띠 하나로 대신했으며 가위처럼 생긴 두 다리로 서 있다. 송예, 코타, 도곤족의 조각에서 보았듯이, 서아프리카와 중앙아프리카에서는 목조 조각과 가면이 광범위한 지역에서 제작되었다. 가면을 쓰고 의식을 치르는 전통은 말리의 젠네 출신 도곤이나 지금은 콩고민주공화국이 된 루바 제국 출신 송예족처럼 초기 이주민들과 함께 널리 퍼졌을 것이다. 그 조각과 가면의 기원은 시간이 지남에 따라 망각되었지만, 아프리카 대륙에 상인들과 개척자가 도착하기 전 그리고 전쟁과 질병으로 인해서 광범위한 말살이 시작되기 전에 아프리카 대륙을 지배했던 모든 소수 군주 국가와 말리 제국, 쿠바, 콩고, 각종 왕국에서는 이런

조각과 가면을 제작했다.

이러한 고대 아프리카 군주 국가들 중에서 반투어를 쓰는 쇼나족의 조상들은 사하라 사막 이남에 위대한 기념물을 남겼다.[14] 그들은 현재의 짐바브웨의 남동부 언덕에 그레이트 짐바브웨라고 알려진 거대하고 복잡한 성채를 건설했다. 회반죽을 전혀 사용하지 않고 화강암 벽돌로만 쌓아 세운 두꺼운 성벽은 높이가 10미터에 달했고, 직선이거나 각이 지는 부분 없이 곡선으로만 이루어져 있었다. 종종 주변에 크고 매끈한 바위들이 흩어져 있기도 하는데, 이는 마찬가지로 둥근 형태의 출입구나 탑, 계단이 있었음을 의미한다. 지붕이 없는 성벽 내부 공간에는 다가daga라는 조그만 전통가옥을 지었고, 성벽을 좀더 매끈해 보이게 하려고 겉에 진흙을 바르기도 했다.

아프리카의 다른 어느 곳에서도 볼 수 없는 이 독특한 형태의 구조물 유적은 짐바브웨 고원에서 번성하던 문명의 중심지이자 거주지를 보호하는 역할을 했다. 이곳은 동쪽 해안의 번영한 도시 그리고 인도양 너머 지역과의 무역에서도 중요한 위치였다. 상인들은 짐바브웨 서부 마타벨렐란드 지역에서 채굴하거나 사금으로 채취한 금을 뱃길을 이용해 이집트에 팔았고, 북아프리카 왕국들과는 구리와 소를 거래했다. 시리아에서는 유리, 페르시아에서는 채색 자기, 중국에서는 청자 등 먼 곳에서 귀중품이 전해지기도 했다.[15]

성채 안에 있는 공방에서는 굉장히 불가사의한 물건을 제작하기도 했다. 무른 동석을 깎아서 만든 목이 긴 새는 독수리처럼 생겼지만 다리는 사람의 다리를 닮았고 발톱 대신 발가락이 달려 있었다. 단순화시킨 반듯한 형태 때문에 어떤 특정한 새를 나타내기보다는 하늘을 나는 조류의 상징처럼 보인다. 그것들은 주로 성채 안에서도 사람들이 사는 중

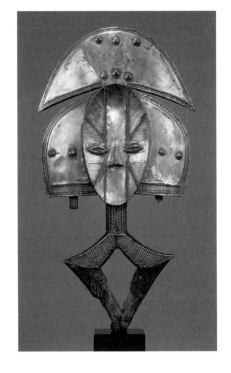

유물함 조각, 가봉 코타족. 19-20세기. 나무, 구리, 황동, 73.3×39.7× 7.6cm. 뉴욕, 메트로폴리탄 미술관.

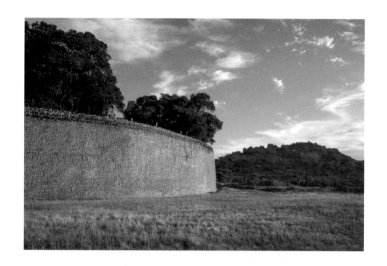

그레이트 짐바브웨,
성채 외벽.

심 거주지에서 동쪽으로 벗어난 조그만 보호구역 내, 화강암 돌기둥 위에 놓여 있었다. 아마도 지배 왕족과 관련이 있는 의식, 조상 숭배 또는 신을 향한 기도에 사용되었을 것으로 보인다.[16] 이렇게 기둥 위에 올라간 새 조각은 베냉이나 고대 이집트에서도 만들어졌다. 또 사람의 다리와 동물의 몸통이 결합된 형태는 고대 그리스의 스핑크스를 떠오르게 한다. 아마도 짐바브웨의 석조 새 조각은 인류가 1,000년이 넘도록 그림으로 그리고 또 바위에 새겼던 영적인 존재들 중 하나였을 것이다.

거대한 화강암 성벽과 탑은 군사적인 목적은 전혀 없었던 것으로 보이며, 그저 그레이트 짐바브웨의 지배자들이 얼마나 부유하고 품격이 있는지를 드러낼 뿐이었다. 대략 1450년경부터 무슨 이유로 이 지역의 세력이 위축되었는지는 모른다. 무역 상황이나 주변 나라의 변화 때문에 자급자족의 농업으로는 독자 생존이 불가능했던 것인지도 모른다. 어쨌든 이 위대한 아프리카의 유적지는 몰락의 길을 걸었고, 이후 재발견되어 화려했던 과거의 상징으로 남았다.

천재의 시대

평생 엄청난 명성을 얻었던 예술가치고 레오나르도 다빈치는 완성작이 눈에 띄게 적었고, 건축물도 전혀 짓지 않았으며, 남긴 조각도 거의 없다. 또한 길고 방대한 글이나 논문을 출간하지도 않았고, 당시 피렌체에서 흥하던 인본주의 문학이나 철학에 특별한 관심을 표명하지도 않았다. 오히려 그의 명성은 자연에 대한 지칠 줄 모르는 호기심에서 나왔다. 그의 과학적인 드로잉은 세상에 존재하는 거의 모든 것들을 망라했고, 그의 그림은 이러한 과학적 지식을 신비한 이미지로 변모시켰다. 레오나르도는 예술가가 어떠해야 하는지에 대한 개념을 바꿔놓았다. 그에게 예술가란 더 이상 이야기의 삽화가나 세련된 그림을 그려내는 마술사가 아니었다. 오히려 관찰, 분석, 상상을 바탕으로 세상의 완벽한 이미지를 창조하는 사람, 보편적인 시각을 가질 수 있는 사람이었다.

1460년대 아직 10대였던 레오나르도는 화가이자 조각가인 안드레아 델 베로키오의 공방에서 교육을 받기 시작했다. 당시 베로키오의 공방은 피렌체에서 가장 흥미진진한 곳이었다. 젊은 예술가들은 이곳에서 브루넬레스키의 원근법 이론, 알베르티의 회화 이론, 한 세기 전에 조토와 두초가 개척한 강렬한 화풍 등 새로운 아이디어들에 대해서 토론을 하고 또 실제로 실행도 해보았다.[1] 화가의 공방은 마치 그림에 대한 새로운 아이디어가 모두 녹아드는 도가니 같은 곳이었다. 그리고 사람들은 이제 수학, 광학 등 과학적 지식이라는 렌즈를 통해서 세상을 바라보기 시작했다. 인간이 세상

모든 것을 측정하고, 표현하고, 이해할 수 있을 것처럼 보였다.

레오나르도는 베로키오에게서 배울 수 있는 것을 모두 흡수하고, 피렌체의 다른 유명한 공방인 안토니오 폴라이우올로와 그의 동생 피에로, 그리고 기를란다요 가족 회사의 공방 같은 곳에서도 수학했다. 지금까지 남아 있는 그의 초기 드로잉, 언덕 위에서 내려다본 토스카나의 풍경을 보면 그의 영민하고 창의적인 생각이 드러난다. 그는 드로잉이 세상을 탐구하는 방법이 될 수 있다는 사실을 이미 깨우쳤다. 피렌체에서 10년을 보낸 레오나르도는 자신이 원하는 바를 추구하기 위해서는 메디치 가문이 상업을 독점한 도시와 세속적인 혼란으로부터 벗어나야 한다는 사실을 깨달았다.

서른 살이 된 레오나르도는 밀라노를 통치하던 공작, 루도비코 스포르차에게 작품 의뢰를 받을 수 있으리라는 희망을 품고 밀라노로 여행을 떠났다. 그곳에서 그는 독학, 독서, 토론, 질문, 관찰을 하면서 자신의 공책과 원고에 끊임없이 궁금증과 발견을 기록했다. 그는 해부학, 공학, 광학과 더불어 시, 음악, 미식(실제로 그는 뛰어난 요리사라는 평판이 있었다)을 공부했다. 그리고 전적으로 모든 것을 이해하겠다는 야심 찬 목표 아래에 인체의 각 부분에 대한 개인적인 연구를 천천히 이어갔다. 이토록 집요하게 연구를 이어간 이유가 고작 그림 때문이라는 것이 이상해 보일 수 있다. 하지만 레오나르도에게 과학과 그림의 근본은 같은 것이었다. 바로 오랫동안, 열심히 관찰하는 것 말이다.

레오나르도는 단테가 말했던 중세의 격언을 빌려와서 "L'occhio che si dice finestra dell'anima"(눈은 영혼의 창)이라고 썼다.[2]

특히 의뢰를 받은 한 작품에서 레오나르도는 자신이 고안한 것을 온전히 표현할 수 있었다. 1490년대 중반, 그는 밀라노 수도원 식당의 벽화 제작을 부탁받았다. 마침 주제도 그가 자신의 상상력과 대담함을 모두 펼칠 수 있는 것이었다. 바로 십자가에 못 박히기 전 예수가 제자들과 식사를 하는 장면인 최후의 만찬이었다. 그 장면에서 예수는 이들 중 한 명이 자신을 배신할 것이고, 또다른 한 명은 자신을 부정할 것이라고 예언한다. 레오나르도는 예수가 유다의 배신을 폭로하는 장면을 선택해서, 극적인 자세와 얼굴 표정으로 모여 있는 제자들의 충격을 드러내면서, 모두 하나가 된 듯 몸을 움직이는 모습을 포착했다.[3] 너무나도 극적인 장면이고 놀라울 정

도로 사실적인 그림이었기 때문에 처음 그림이 공개되었을 때 의자에 앉은 수사들은 놀라움을 금치 못했을 것이다. 마치 수도원 식당 자체가 상상의 공간 속으로 확장되는 느낌이 들었으리라.[4] 원근선은 예수의 머리 위로 집중되어, 극적인 사건이 펼쳐지는 차분한 중심이 되어주었다. 레오나르도는 구성과 기법에서 모두 창의적이었다. 어쩌면 너무 독창적이었는지도 모른다. 그는 (마사초와 다른 화가들이 이용한 원래의 프레스코화 기법과는 달리) 유화물감을 벽에 직접 바르는 새로운 방법을 적용했다. 그러나 이 방법은 표면 손상 속도가 너무 빠른 나머지, 이후 세대들은 수차례의 복원을 통해서 원본의 모습을 추측만 할 수 있을 뿐이다.

「담비를 안고 있는 여인」, 레오나르도 다빈치. 1489-1490년. 나무 패널에 유화물감, 54×39cm. 크라쿠프, 국립 박물관.

　레오나르도의 관찰의 힘을 더 명확하게 볼 수 있는 그림은 바로 밀라노에서 그렸던 초상화이다. 그림 속 체칠리아 갈레라니라는 이름의 젊은 여인은 전적으로 우연은 아니지만 이후 후원자였던 공작의 정부情婦가 된 인물이다. 머리에는 헤어네트를 단단히 쓰고 장식용 수술을 턱 아래에 묶었다. 흑옥 목걸이를 하고 수놓은 벨벳 가운을 입고 거의 알아보기 힘든 황금빛 베일을 드리운 갈레라니에게서는 열다섯이라는 나이가 무색한 자신감이 느껴진다. 그녀는 살짝 놀라운 이야기를 듣기라도 한 것처럼 그림 밖 왼편을 묘한 얼굴로 바라보고 있다. 레오나르도는 그녀의 밝고 강렬한 시선과 우아함, 마치 담비를 악기처럼 안고 있는 손의 힘을 그대로 전달한다. 담비는 (피사넬로가 그린 동물 그림처럼) 그림에서 가문의 문장 같은 역할을 하는 형식적인 요소임과 동시에 부드러운 털로 뒤덮인 살아 있는 동물로서 완전히 자연적인 요소를 의미하기도 한다. 인간과 살아 있는 동물 간의 친밀함에서 뿜어져 나오는 생명력과 총명함은 이전까지의 그림에서는 한 번도 포

『로마 유적지에 관한 안내서』 중 목판화 속표지 이미지, 도나토 브라만테. 약 1499-1500년.

착되지 않았다.[5]

지식과 아름다움의 초상으로서 체칠리아의 이미지는 이후 그녀의 삶에 대한 예언이기도 했다. 공작의 애정에서 벗어난 체칠리아는 밀라노의 유명인이자 성공한 시인이 되었다. 그리고 공작과 헤어진 것은 그녀에게는 행운이었다. 왜냐하면 10년도 지나지 않아 밀라노는 프랑스에 무너지고 공작과 그의 왕실도 추방을 당했기 때문이다. 레오나르도는 친구이자 건축가인 도나토 브라만테를 포함해서 다른 궁정 예술가들과 함께 밀라노를 떠날 수밖에 없었다. 레오나르도가 고대 로마의 조각과 건축에 조금이라도 관심이 더 있었더라면, 브라만테와 함께 로마로 갔을 것이다(브루넬레스키와 도나텔로가 100년 전에 그랬던 것처럼 말이다). 두 예술가 모두 로마가 고전을 연구할 수 있는 유일한 곳이라는 사실을 알고 있었다.

브라만테는 화려한 로마 건축에서 영감을 받은 설계로 밀라노에서 명성을 얻었다. 그 전에는 알베르티와 브루넬레스키처럼 로마의 건축을 연구하고, 측정하고, 그리고, 자신의 설계에 응용할 수 있는 정보를 수집하느라 며칠, 몇 주일, 몇 달을 보냈다. 그는 심지어 "친절하고, 소중하며, 유쾌한 동료" 레오나르도 다빈치를 위해서 『로마 유적지에 관한 안내서*Antiquarie prospectiche romane*』까지 썼다.[6] 책의 속표지에는 해부도에 등장할 것 같은 인물이 유적 사이에서 스케치를 하는 장면이 목판화로 표현되어 있다. 이는 정확한 측정이 얼마나 중요한지를 말해주는 동시에 밀라노의 두 예술가가 인체와 고대 건축물에 마음을 빼앗겼다는 사실을 알려주는 완벽한 상징이었다.

과거를 이해하고 해석하는 브라만테의 예민한 능력은 교황이 된 1503년부터 수많은 그림과 건축물을 의뢰한 율리우스 2세를 자극했다. 그는 이미 추기경이던 15세기의 마지막 10여 년간 열렬한 예술 후원자로 이름을 날

렸으며 로마에서는 위대한 전사 교황으로 칭송받았다.

율리우스 2세는 브라만테를 교황 전속 건축가로 임명한 지 얼마 지나지 않아, 기독교 세계에서 무척 중요한 역할을 하던 교회 중 하나인 산 피에트로 성당을 철거하고 그 자리에 훨씬 큰 건물을 세우도록 하는 놀랍도록 과감한 결정을 내렸다. 브라만테는 새로운 산 피에트로 성당을 설계하면서 고대 로마의 목욕탕 건축을 바

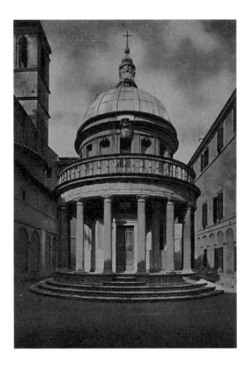

템피에토, 도나토 브라만테, 로마 몬토리오 산 피에트로 성당. 약 1502-1503년.

탕으로 거대한 내부 공간을 계획했다. 율리우스의 야망을 실현시킬 수 있을 만큼 큰 건축물 표본으로 목욕탕만 한 것이 없었기 때문이다.

레오나르도의 천재성이 작품의 규모가 작아질수록 더욱 선명하게 드러났던 것처럼, 브라만테 역시 상대적으로 자그마한 규모의 건축을 설계했을 때에 더 기억에 오래 남는 결과물을 내놓았다. 바로 템피에토Tempietto라고 알려진 조그만 원형 예배당이 그 주인공으로, 성 베드로가 십자가에 못 박혔던 장소인 로마의 언덕에 지어진 것이었다. 이는 브라만테가 고대 건축으로부터 배운 형태와 비율의 완벽한 표현이었고 말 그대로 적절한 건축이었다. 어느 한 부분도 불필요한 곳이 없이, 모든 부분이 전체적인 효과에 기여한다. 전체적으로는 딱 만족스러울 만큼 작으면서도 또 동시에 밖으로 열려 있는 확장성이 느껴져서, 로마 건축의 견고함과 장엄함을 고스란히 느낄 수 있다. 브라만테의 템피에토는 고대 로마의 사원, 그중에서도 테베레 강변에 있는 베스타 사원과 콘스탄티누스 황제가 지은 영묘인 산타 코스탄차를 생각나게 한다. 또한 콘스탄티누스 시대에 예루살렘에 지어진 성묘 교회 안에 있는 둥근 묘와도 비슷하다.[7] 이렇게 과거를 상기시키는 것이 브라만테의 의도였다. 브라만테의 템피에토는 당시 어떤 구조물보다도 고대 로

마 건축물과 견줄 만했으며, 동시에 당대 로마의 기독교 정신을 보여주는 전형적인 건물이기도 했다.

종종 비기독교적인 고대 건축의 형태 그리고 기독교의 의식 절차와 내용을 한데 결합하는 것은 초기 기독교 예술가들에게 그랬던 것처럼, 15세기 말에 태어난 예술가 세대에게도 작품의 토대가 되었다. 레오나르도는 앞선 브루넬레스키와 도나텔로의 시대와 조토의 시대를 잇는 다리 역할을 했다.

새로운 세대 중 두 명은 특히나 레오나르도와 가까웠기 때문에 그들은 사실상 레오나르도의 영적 자손이라고 할 수 있었다. 레오나르도가 20대일 때 태어난 미켈란젤로 부오나로티라는 격정적인 인물은 역대 가장 위대한 규칙 파괴자들 중 한 명으로 자라났다. 훨씬 더 차분한 스타일의 라파엘로 산치오는 미켈란젤로보다 거의 10년 후에 태어나 레오나르도의 이상주의를 끝까지 밀고 나갔다. 라파엘로는 레오나르도가 사망하자 상심이 너무 컸던 탓인지 1년 후에 세상을 떠났다. 하지만 미켈란젤로는 그 두 명보다 50년 정도를 더 살았다.

라파엘로는 레오나르도의 맑은 시적 분위기를 그대로 닮은 동시에 브라만테의 건축물에서 느껴지는 과감한 명료함도 물려받았다. 이는 스물다섯 살의 나이로 로마에 도착한 1508년에 그가 그린 「성모와 아기 예수」에서 그대로 느껴진다. 당시는 교황 율리우스 2세 아래에서 로마가 영광의 시대로 접어들고 있던 때였다. 브라만테의 템피에토처럼 라파엘로의 그림은 그 자체로 자기 충족적이면서도 동시에 확장성을 가지고 있다. 견고하고 거대한 형태는 마사초의 초기 그림을 생각나게 하지만, 은은한 빛을 내는 색과 우아함은 레오나르도뿐만 아니라, 라파엘로의 스승인 화가 페루지노의 분위기를 무척이나 많이 닮았다.[8]

로마에 도착한 젊은 라파엘로는 교황의 의뢰로 바티칸에 있는 교황의 개인 공간, 단순하게 르 스탄체le stanze라고 알려져 있는 방 내부를 장식하게 되었다. 율리우스 2세는 책을 좋아했던 인물은 아니었다(그는 율리우스 카이사르의 이름을 따서 교황명을 지었으며 서재보다는 군사 기지를 훨씬 더 좋아했다). 하지만 라파엘로가 당대 가장 위대한 벽화로 꼽히는 프레스코화 연작을 그린 곳은 바로 교황의 자그마한 개인 서재였다. 방 안의 각 네 면은 네 가지 학문—법, 신학, 시, 철학—을 상징하는 그림들로 채워졌다.

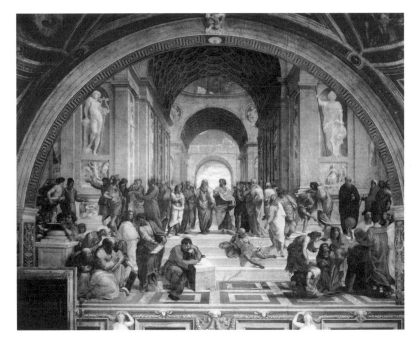

「원인에 대한 지식」,
라파엘로.
1509-1511년.
프레스코,
500×770cm.
바티칸, 서명의 방.

특히나 라파엘로의 위대한 이미지에 영향을 준 것은 철학이었다. 널따란 건축적 배경에 철학자들이 모여 있는 장면은 인간 이성의 위대한 전통과 다양성, 만물의 기원에 대한 호기심 등을 생각나게 한다. 위쪽에는 지식을 의인화한 인물과 나란히 「원인에 대한 지식」이라는 명문이 적혀 있다.

플라톤은 무대 중앙에 서서 자신의 책 『티마이오스*Timaios*』를 든 채 위를 가리키고 있고, 아리스토텔레스는 『윤리학*Ethika*』을 들고 정면을 가리킨다. 그 주변으로 여러 인물들이 철학적인 사유와 토론을 하는 듯한 다양한 자세로 등장한다. 두 명의 주인공과는 달리 나머지는 정확히 누구인지 알아볼 수 없지만, 오른쪽 아래에서 컴퍼스로 무엇인가를 측정하는 사람은 유클리드, 도표가 그려진 석판을 들고 있는 젊은이 옆에서 무엇인가 원고를 쓰고 있는 사람은 피타고라스를 생각나게 한다. 구걸용 그릇을 옆에 두고 계단에 아무렇게나 앉아 책을 읽는 사람은 디오게네스로 주변 일에 무관심한 모습이다.

라파엘로가 그린 철학자들의 초상은 당연히 철학자들의 실제 생김새를 알고 그린 것이 아니었다. 그의 그림은 인간의 사고 활동을 상징하는 이미지로, 아리스토텔레스와 플라톤의 대화가 수 세기 동안 철학의 기초가 되

었던 것처럼, 그리고 현실은 신성한 이상의 단순한 모방일 뿐이라는 플라톤의 이론이 100여 년 전에 서구에서 재발견되었던 것처럼 지식이란 오랜 시간에 걸쳐 축적된 전통에 기반한다는 사실을 보여준다. 더불어 (피타고라스 위에 서 있는) 이슬람 학자 아베로에스와 (유클리드 위에 있는) 페르시아의 조로아스터를 그림에 등장시킴으로써 지식이란 서로 다른 견해까지도 포함할 수 있음을 설명하고 있다. 이 프레스코화의 제목은 「아테네 학당」이지만 배경은 율리우스 2세가 살던 로마, 브라만테가 설계한 건축물과 더 가까워 보인다(참고로 브라만테는 교황에게 라파엘로를 추천한 인물로 라파엘로와의 먼 친척이다). 예를 들면, 배경이 된 로마의 공중 목욕탕은 기독교 성인이 아니라 아폴로나 미네르바 같은 신의 조각상으로 장식이 되어 있다.[9] 레오나르도가 「최후의 만찬」에서 수학적인 원근법의 중심을 예수의 머리 쪽으로 설정했던 것처럼, 라파엘로는 (레오나르도의 모습을 한) 플라톤과 아리스토텔레스라는 영웅적인 인물을 석조 아치와 구름이 떠가는 파란 하늘 앞에 세워놓았다. 계속해서 모양을 바꾸는 가벼운 구름이 마치 두 사람의 머릿속 생각을 상징하는 듯하다.

라파엘로의 「원인에 대한 지식」은 지금까지 그려진 인간의 이미지들 중에서 가장 복잡했다. 지식의 세계를 상징하는 인물들의 정체는 확실히 알려진 바가 없지만 총 52명의 인물들이 넓은 무대에 모여 있다. 그만큼 충분히 계획하고 수도 없이 드로잉을 한 결과물이라고 할 수 있다. 그런데 그중에 처음 계획에는 없었던 인물이 1명 있다. 바로 앞쪽에 앉아서 주먹으로 머리를 괴고 멍하니 앞을 바라보는 침울한 분위기의 인물 말이다. 라파엘로는 교황 율리우스의 삼촌인 프란체스코 델라 로베레(식스투스 4세)가 지은 바티칸 내 예배당에 갔다가 그곳에서 천장화를 목격하고는 이 인물을 자신의 그림에 추가했다. 라파엘로는 자신의 프레스코화가 꽤나 창의적인 작품이라고 생각했을지도 모른다. 미켈란젤로가 그린 시스티나 예배당의 천장화를 본 그는 이 작품이 훨씬 뛰어나다는 사실을 깨달았다. 벽이 아니라 석재로 된 둥근 천장을 뒤덮은 미켈란젤로의 그림은 창세기의 첫 장에 등장할 것처럼 힘이 넘치는 이미지로 가득 했고, 어둠 속에서 빛이 분리되어 나오는 바로 그 탄생의 순간을 표현하고 있었다. 라파엘로가 나중에 덧그린 인물은 바로 미켈란젤로였다. 이런 식으로 존경을 표시하는 것 말고는 라파

엘로가 할 수 있는 일이 없었던 것이다.

시스티나 예배당 천장은 눈부시게 휘황찬란했지만 완전히 뜻밖의 작품은 아니었다. 미켈란젤로는 이미 기가 막힐 정도로 야심 찬 이미지를 창작하여 자신의 능력을 인정받았기 때문이다. 미켈란젤로는 피렌체에 있는 도메니코 기를란다요의 공방에서 그림을 배웠다. 그는 1487년 열세 살의 나이에 공방에 들어갔지만 곧 그의 스승을 능가했다. 도메니코는 스스로 "이 소년은 나보다 더 많은 것을 안다"고 말했다고 전해진다. 그리고 미켈란젤로는 머지않아 스승의 말을 증명할 완벽한 기회를 얻었다.[10] 16세기 초반에 로마에서 잠시 활동했던 미켈란젤로는 다시 피렌체로 돌아가서 엄청난 대리석 조각상을 작업하기 시작했다. 이는 미켈란젤로가 감탄했던 도나텔로의 청동 「다비드」뿐만 아니라, 당시 로마에서 매일같이 발굴되던 고대 그리스와 로마의 조각상도 뛰어넘는 것이었다. 불과 몇 년 전에 로마에서는 망토를 두른 팔을 앞으로 뻗고 한 발을 앞으로 내민 로마 시대의 아폴로 조각상이 발굴되어, 바티칸에 있는 율리우스 교황의 정원에 전시되었다. 벨베데레의 뜰이라는 이곳의 이름을 본떠 조각상에도 「아폴로 벨베데레」라는 이름이 붙었다.

미켈란젤로가 단 하나의 대리석 덩어리로 만든 이 커다란 조각상은 원래 피렌체 대성당의 외부에 배치할 계획이었다. 하지만 성당 관계자와 예술가들은 이렇게 큰 조각상을 성당 외부 높은 곳에 놓기에는 너무 위험할 것이라고 판단하고, 시뇨리아 광장 앞으로 옮기기로 결정했다. 미켈란젤로로서는 더 잘된 일이었다. 그의 위대한 작품을 사람들이 더 제대로 볼 수 있었고, 또 근처에 있던 도나텔로의 청동 「다비드」와 비교하여 더 좋은 평가를 받을 수 있었기 때문이다.

미켈란젤로의 「다비드」는 고대 그리스, 로마 이후에 만들어진 최초의 기념비적인 누드 조각상이었고, 돌을 던져 골리앗을 죽인 어린 소년보다는 헤라클레스의 이미지에 더 가깝다는 이야기를 종종 들었다. 벌거벗은 상태 그 자체가 일종의 폭력으로 보이며, 부끄러움을 모르고 직접적으로 관능을 드러낸 것은 다비드가 자신의 힘과 아름다움에 자만심을 가지고 있음을 의미한다. 여기에서 최초로 압도적인 힘, 테리빌리타terribilità가 드러나며, 그것이 바로 미켈란젤로를 유명하게 만들었다.[11] 인상적인 근육, 커다란 손

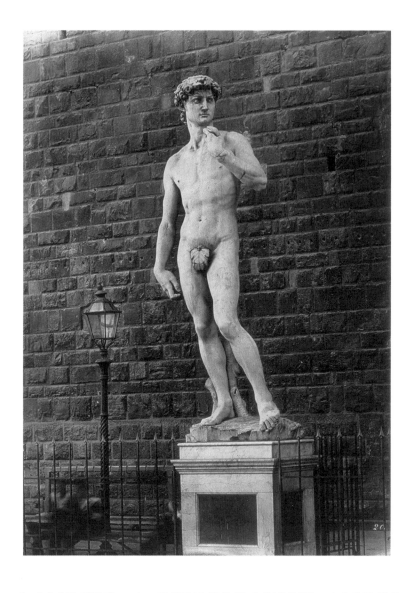

「다비드」, 미켈란젤로.
약 1502-1504년.
대리석, 높이 517cm.
피렌체 아카데미아
미술관
(사진은 약 1853-
1854년 시뇨리아
광장에 놓여 있던 때).

과 머리에서 신체적 그리고 정신적인 힘을 동시에 발산하는 조각상의 엄청
난 크기에도 불구하고 다비드에게서는 연약함이 느껴진다. 다비드가 적에
게 시선을 빼앗긴 채 고개를 돌리고 있어서 그의 몸이 아무런 보호도 받지
못한 채 관람자의 세심한 관찰에 노출되어 있기 때문이다.[12] 1504년 늦여름
사람들에게 처음 공개된 순간부터 이 조각상은 탐욕스러운 메디치 가문으
로부터 일시적으로나마 정치적인 자유를 얻은 피렌체 공화국 시민들의 상
징이 되었다. 또한 이 작품을 통해서 처음으로 인체가 깊은 감정과 욕망의
표현 수단이 되었다. 대부분 남성을 주인공으로 하는 나체는 미켈란젤로에

게 처음으로 중요한 주제가 되었다.

　인체는 미켈란젤로의 건축 설계에도 기초가 되었다. 그의 건축 설계는 실용적인 목적으로 지어진 구조물의 설계도라기보다는 조각상 디자인에 더 가까워 보였다. 미켈란젤로는 자신의 후원자인 위대한 로렌초를 위해서 라우렌치아나 도서관을 지을 때도 조각상을 디자인하듯이 예상하지 못한 과감한 형태를 응용했다. 그는 꿈속에서 도서관 설계 아이디어가 떠올랐다고 한다. 높고 좁은 현관 공간은 막혀 있는 창이나 벽감으로 장식되어 있고, 기둥이 하중을 지탱하는 중요한 역할을 하면서도 조각처럼 벽에 박혀 있다.[13] 열람실과 복잡하고 압축적인 현관 공간은 계단으로 연결되어 있는데, 아래쪽을 향해 풍성하게 흘러내리는 듯한 계단은 확실한 목적이 있었다. 누구든 이 계단 아래에 서면 어서 훨씬 더 조용하고 차분한 열람실로 올라가, 비스듬한 책상 앞에서 철학, 과학, 신학의 위대한 업적과 씨름하고자 하는 마음이 들었을 것이다. 그런 마음을 불러일으키는 것이 바로 이 계단의 목적이었다. 마치 미켈란젤로가 사색보다는 행동하는 삶을 제안하면서 학자에게 도전장을 내민 것 같다. 브루넬레스키의 건축이 그랬던 것처럼 미켈란젤로가 설계한 모든 요소들은 인체의 비례와 관련이 있는데, 그 비례를 그대로 반영할 때도 있었고, 몇 분 거리에 있는 위대한 대리석상 「다비드」처

라우렌치아나 도서관의
계단, 미켈란젤로
(바르톨로메오
아마나티가 완성).
피렌체.1524-1571년.

럼 거대한 영웅적인 존재를 통해서 그 느낌을 전달할 때도 있었다.

지식, 사색, 감탄의 대상이었던 인체는 3명의 위대한 예술가이자 천재들인 레오나르도, 라파엘로, 미켈란젤로의 작품을 하나로 묶을 수 있는 개념이다. 그들은 기술적 어려움을 극복하는 것이 가장 창의적인 도전이던 시절에 활동했다. 예를 들면 그들은 높고, 넓은 공간에 둥근 천장을 씌우고, 그 천장을 해부학적인 정확성을 바탕으로 그린 인체의 이미지로 가득 채웠다. 당시는 양식보다는 기술의 시대였고(그래서 그들의 작품은 더욱 실제와 닮을 수 있었다), 그래서 인체의 안팎을 열심히 연구했다. 라파엘로는 옷을 입지 않은 여성 모델을 처음으로 그린 화가였고, 레오나르도는 자궁 안에서 자라고 있는 태아까지 그림의 주제를 삼을 정도로 인체 내부에서도 아름다움을 찾아냈다. 고대 그리스와 로마에서는 여성의 몸을 그렇게 주의 깊고 정확하게 재현한 적도, 감정에 치우치지 않은 면밀한 관찰을 바탕으로 작품을 만든 적도 없었다.

그림의 주제로서 여성의 신체가 채택되지 못한 것은 물론이고, 여성이 그린 이미지도 찾아볼 수 없었다. 당시는 여성이 예술가가 되는 것은 거의 불가능했다. 플리니우스는 고대 그리스와 로마의 여성 예술가들의 소실된 작품의 목록만 따로 정리했을 정도로 작품의 수가 많았다. 하지만 15-16 기의 여성 예술가들은 목록을 작성하기조차 힘들 정도로 그 수가 적었다. 소수의 예외 중 한 명이 바로 조각가 프로페르지아 데 로시였다. 그녀는 피렌체, 밀라노, 우르비노, 나폴리, 로마처럼 한결같이 남성들이 득세하던 환경에서 벗어나 볼로냐에서 활동했다. 「요셉과 보디발의 아내 이야기」를 주

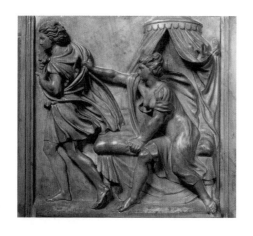

「요셉과 보디발의 아내」, 프로페르지아 데 로시. 약 1520년. 대리석. 54.5×59cm. 볼로냐, 산 페트로니오 박물관.

제로 한 그녀의 부조는 남성 예술가들의 이미지와는 그 관점이 달랐다. 이집트 관리의 아내(『성서』에 이름은 나오지 않지만 이슬람 전통에 의해서 줄라이카라고 불리는 인물로, 13세기 페르시아의 화가 비흐자드도 같은 장면을 그렸다)는 요셉을 유혹

하려는 것이 아니라, 오히려 침실에서 그를 곧장 쫓아내는 것처럼 보인다.

데 로시의 작품은 남아 있는 것이 거의 없으나, 그녀의 묘비명을 보면 그녀가 조각가로서의 경력을 쌓기 위해서 얼마나 끈질기게 노력했는지를 알 수 있다.

> 지금은 프로페르지아가 빛을 보지 못하고 여기 누워 있지만, 만약 그녀가 운이 좋았더라면 그리고 남자의 지위를 가지고 태어났더라면 대리석 조각 으로 이름난 장인들과 어깨를 나란히 했을 것이다. 비록 아쉬움은 남지만 그녀가 조각한 대리석에는 그녀가 뛰어난 재능과 기술로 여성으로서 이루 어낸 것들이 그대로 드러난다.[14]

16세기 초반 로마는 인상적일 만큼 웅장했고, 든든할 정도로 고대의 분위 기가 살아 있었으며, 야심차게 재건 중이던 도시였다. 하지만 지구상에서 가장 크고 가장 화려한 도시, 이를테면 중국 명 왕조의 베이징, 100여 년 전 오스만 튀르크에 함락된 콘스탄티노플 등에 비하면 여전히 뒤처진 도시였 다. 16세기 중반 술탄 술레이만의 오랜 통치 아래에 있던 오스만 제국은 그 장식적인 이미지와 건축으로 전성기를 누리고 있었다. 술레이만의 건축 담 당관인 미마르 시난이 설계한 아름다운 건물들은 바그다드에 서 카이로까지, 그리고 아라비 아 반도 서쪽 해안을 따라 아프 리카 북쪽 해안을 거쳐 헝가리 까지를 아우르는 술레이만의 정 복지와 제국의 영광을 상기시켰 다.[15] 이스탄불 남쪽의 중요한 무역 도시 (비잔틴 시대에는 니 카이아로 알려졌던) 이즈니크에 서 생산된 독특한 유약 색의 화 려한 도자기뿐만 아니라 궁중의

술레이마니예
모스크의 키블라 벽,
미마르 시난.
16세기.
사진은 약 1900년.

서예가, 화가들의 작품 모두 당시의 영광을 반영하듯 호화롭고 장식적이었다. 술레이만은 전투를 잘 치르고 나면 다이아몬드가 박힌 터번을 썼다고 한다.[16] 미마르 시난은 술탄 술레이만을 위해서 1550년부터 골든 혼이 내려다보이는 언덕에 모스크를 짓기 시작했다. 그는 700년 전 유스티니아누스가 지은 아야 소피아에 버금가는 모스크를 완성하고 싶었다.[17] 술레이만의 모스크에는 술탄과 그의 아내 (서양에는 록셀라나로 알려져 있는) 휘렘의 묘가 안치되었다. 모스크 주변, 병원이나 대학 같은 대규모 복합단지도 7년이라는 놀랍도록 짧은 기간에 완공되었다. 같은 시기에 로마에서는 산 피에트로 성당 건축이 지연되는 중이었다. 브라만테에게서 건축 지휘권을 물려받은 미켈란젤로는 성당을 완성할 자원이 부족하다고 불평했다.[18]

이즈니크의 장인들은 화려한 색으로 밑유약을 바른 네모난 도자기 타일을 생산하기 시작했고, 이 타일은 예루살렘과 다마스쿠스에 있는 대 모스크에도, 바위사원에도 그리고 이스탄불에 있는 시난의 대 모스크에도 이용되었다. 이즈니크 가마에서 구워진 초기 도자기는 주로 식물 문양의 장식에서부터 용기의 형태까지도 중국의 청화백자에서 영감을 받은 것이었다. 이즈니크에서 제작된 타일은 중국 도자기의 신선함과 페르시아 유약 타일의 전통이 합쳐진 것이었다. 짙은 코발트 청색, 밝은 빨간색, 에메랄드 초록색 등 독특한 색과 휘렘의 묘를 장식한 패널에서 볼 수 있는 꽃무늬 장식은 다른 도자기 장식에서는 느낄 수 없었던 밝음과 신선함이 있었다. 미마르 시

이즈니크의 도자기 타일 벽 세부. 약 1560-1590년. 이스탄불 술레이마니예 모스크에서 휘렘의 묘.

난이 대재상을 지낸 뤼스템 파샤를 위해서 지은 모스크 내부는 이즈니크 가마에서 구운 타일로 뒤덮였다. 특히 미흐라브 내부와 아치, 중앙 돔을 타일로 장식하기 위해서는 도안부터 철저하게 준비를 해야 했다. 이스탄불 서쪽 에디르네에 있는 미마르 시난이 설계한 셀리미예 모스크에서는 색색의 이즈니크 타일을 완벽하게 활용했다. 이 건물과 장식은 색의 제국이라는 오스만의 이미지를 분명히 드러냈다.

색은 삶이자 부이며 야망이었다. 서유럽, 특히 가톨릭인 합스부르크 제국에는 오스만 제국이 끊임없는 위협이었다. 다른 나라들은 교역이라는 목적 때문에 어쩔 수 없이 전쟁을 벌여야 하는 상황만 아니라면 이 막강한 권력과 동맹을 맺으려고 했다. 오스만은 동쪽으로 갈 수 있는 유일한 경로인 동지중해를 지배했기 때문에 베네치아 같은 무역의 중심지는 술탄과 그의 군대에 협조할 수밖에 없었다.[19] 한때 비잔틴 제국에서 가장 서쪽에 위치한 전초 기지 역할을 했던 베네치아는 콘스탄티노플의 함락 이후 이슬람 세계와 새로운 관계를 정립했

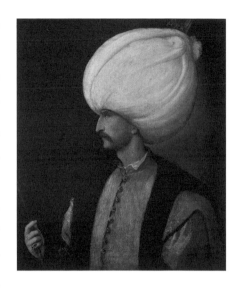

「술레이만 2세 술탄」, 티치아노. 약 1530년. 캔버스에 유화물감, 99×85cm. 빈, 미술사 박물관.

다. 주로 베네치아 상인들이 이스탄불뿐만 아니라 알렉산드리아, 카이로, 알레포, 다마스쿠스 등의 도시로 위험천만한 여정을 떠났다가 각종 이국적인 상품들을 가지고 돌아와 베네치아 시장에서 판매를 했기 때문이다. 이국적인 물건들과 함께 오스만의 이미지도 서유럽으로 유입되었기 때문에, 술탄 술레이만의 이미지를 판화나 그림으로 찾아볼 수 있었다. 베네치아의 한 화가는 어마어마하게 큰 터번을 두른 악랄한 술탄의 모습을 그림으로 남겼다. 터번 때문에 마치 술탄이 그 자체로 하나의 건축물인 것처럼 보인다.

　　(이후 소실되어 복제품으로만 알려져 있는) 이 초상화를 그린 주인공은 술레이만을 단 한 번도 본 적이 없으면서도 그의 이미지를 숱하게 그렸다(그는 주로 동전 뒷면에 그려진 술레이만의 이미지를 이용했다). 티치아노 베첼리오는 조반니 벨리니와 조르조네의 전통을 이어받아 활동하던 베네치아의 유명 화가였다. 티치아노의 초기 작품은 마치 이미 세상을 떠난 조르조네가 사후 세계에서 그린 것처럼 조르조네의 작품과 구별이 불가능했다. 그러던 티치아노가 회화의 새로운 시대를 알리는 무한하고 신선한 즐거움과 색감을 세상에 소개했다.[20] 피렌체와 로마 같은 이탈리아 남부의 예술가들과는 달리 티치아노는 "만능인"이 되는 것에는 전혀 관심이 없었다. 그는 자신이 건물을 설계한다거나 대리석으로 조각상을 만든다거나 자기 작품에 대한 논문을 쓸 수도 있다는 생각은 전혀 하지 않은 듯했다. 그의 관심은 오로지 유화물감에 있었다. 그는 여생 동안 유화가 조각보다 더 위대하

다는 것을, 건축은 고려의 대상도 아니라는 것을 증명했다.

티치아노는 페라라의 공작, 알폰소 데스테를 위해서 너무나 아름다운 고대 신화의 한 장면을 그렸다. 알폰소는 당대를 대표하는 예술가들에게 궁전 안에 있는 카메리노camerino라고 알려진 자신의 방을 장식해달라고 의뢰했다. 그곳은 알폰소가 공적인 업무에서 벗어나 책을 읽고, 방문객을 대접하고, 그림을 그리고, 잠을 자는 공간이었다. 마리오 에퀴콜라라는 학자가 선정한 그림의 주제는 신화 속 인물이기는 하나, 포도주와 사랑이라는 좀더 세속적인 것들의 상징이기도 했던 바쿠스와 비너스였다(참고로 알폰소는 만토바의 궁정에서 자신보다 더 똑똑한 여동생, 이사벨라 데스테를 위해서 일하던 신하 마리오 에퀴콜라를 데려와 자기 곁에 두었다).

조반니 벨리니의 「신들의 향연」이 가장 먼저 의뢰를 받은 그림이었다. 라파엘로도 초대되어 「바쿠스의 승리」를 그렸지만, 다 완성하지 못하고 세상을 떠났다. 피렌체의 화가 프라 바르톨로메오 역시 「비너스의 숭배」 제작에 착수했지만 얼마 되지 않아 사망했다. 다급해진 알폰소 공작은 이러한 주제와 관련해서는 잘 알려지지도 않은 티치아노에게 바르톨로메오의 그림을 완성해달라고 부탁했다. 바르톨로메오가 얼마 되지 않는 숭배자들과 제단 위에 서 있는 비너스를 다소 고상한 화풍으로 그리던 중이었다면, 티치아노는 이를 완전히 무시하고 매우 활발한 꼬마들, 푸티putti로 캔버스를 가득 채웠다. 사과를 줍고 있는 푸티는 그리스의 작가 필로스트라토스가 쓴 『이마기네스Imagines』에 묘사된 1세기에 나폴리 별장을 장식했던 벽화의 한 장면을 차용한 것이었다.[21]

티치아노의 그림에 만족한 공작은 그림을 2점 더 의뢰했다. 「바쿠스와 아리아드네」가 등장하는 세 번째 그림은 특히 너무나 인상적이어서 벨리니의 「신들의 향연」보다 더 뛰어나다는 평가를 받았다(「신들의 향연」 역시 티치아노가 방 전체의 분위기에 맞추기 위해서 약간 손을 보았다). 공작은 자신이 의뢰한 그림이 너무나 운 좋게도 당대 최고의 그림임을 깨달았을 것이다.

「바쿠스와 아리아드네」는 끔찍한 유기와 강제 납치의 이미지이다. 크레타에서 온 아리아드네는 연인인 테세우스가 미노타우로스를 죽이고 미궁에서 탈출하도록 도왔지만, 테세우스는 아리아드네를 낯선 낙소스 섬에 버

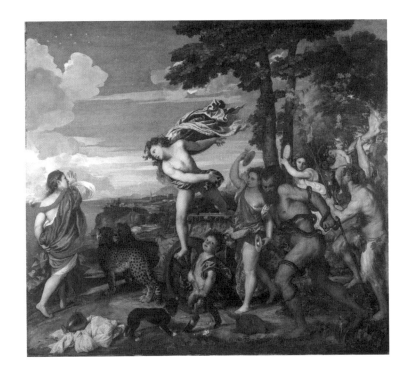

리고 가버렸다. 티치아노는 그리스와 로마의 문학작품에 묘사된 이 장면을
그림으로 남겼다. 오비디우스의 『사랑의 기교Ars Amatoria』를 보면 아리아드
네는 "노란 머리는 묶지도 않은 채 튜닉을 풀어헤치고, 맨발로" 해안을 정
처 없이 걷다가 무방비 상태로 바쿠스를 만나 정신을 차린다. 바쿠스는 사
자가 끄는 마차를 탄 채(티치아노는 이를 치타로 바꾸었다), 그녀를 쫓아가
고 술에 취한 시끄러운 수행원들은 마차에서 뛰어내려 (반항할 힘도 없는)
그녀의 가슴을 움켜쥔다. 그렇게 바쿠스는 아리아드네를 손에 넣었다. 전
지전능한 신으로서는 어려운 일도 아니었다.[22] 시인 카툴루스의 시에서는
바쿠스의 수행원들 중 한 명이 자진해서 "뱀에게 휘감겨" 있고, 다른 수행
원들은 "높이 든 손으로 탬버린을 치고, 청동으로 만든 심벌즈를 치며, 시
끄럽게 윙윙거리는 뿔피리를 불고, 끔찍한 소음이 나는 야만인들의 피리를
부는" 장면이 나온다.[23] 티치아노는 이 소음을 사람들의 몸을 휘감은 다양
한 색의 천으로 표현했다. 바쿠스로 하여금 마차에서 뛰어나오도록 유혹하
는 아리아드네의 파란 옷과 빨간 띠도 눈에 띄며, 바쿠스가 몸에 두르고 있
는 적포도주색의 비단 천도 빛나는 저녁 하늘이 배경이어서 더욱 생생하게

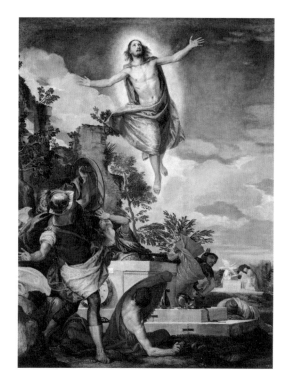

느껴진다. 아리아드네의 발 아래쪽에는 노란 비단 천이 놓여 있고 그 위에 쓰러져 있는 청동 꽃병에는 화가의 이름이 새겨져 있다. 티치아노는 그림을 멋지게 완성한 스스로에게 1등 상을 내렸다.

마치 무아지경에 빠져 춤을 추는 듯한 이 그림의 에너지는 시를 색으로 변형시키는 데에서 나온다. 필로스트라토스가 쓴 것처럼 그림이란 "색을 이용한 모방"이며 그 어떤 기술보다 색으로 더 많은 것을 성취할 수 있었다.[24] 「바쿠스와 아리아드네」 같은 티치아노의 초기 그림은 16세기에 정점에 달했던 화려하게 반짝이는 베네치아의 유리가 생각날 정도로, 그리고 더 멀리는 비흐자드의 페르시아 그림에서부터 이즈니크의 모스크 타일에 이르기까지 이슬람 세계의 이미지가 떠오를 정도로 선명한 색을 기운 있게 사용했다. 티치아노의 그림은 무역과 화려한 색의 제국인 베네치아에서 인정을 받았다. 당시 베네치아는 이슬람의 건축 형태가 대운하를 따라 줄지어 있는 궁전에 반영될 정도로 더 넓은 세계를 아울렀다.[25]

(베로나에서 태어나고 자랐다는 이유로) 베로네세라고 알려져 있는 파올로 칼리아리는 16세기 베네치아 색의 마술사들 중에서 두 번째로 유명했다. 피렌체의 화가들은 자신들만의 독특한 화풍으로 다른 지역의 화가들과 구분이 되었다기보다는 공통적인 기술적 도전을 했다는 점에서 한 부류로 묶였다. 반면 베로네세의 그림은 티치아노의 그림과 매우 유사했다. 그들은 확고한 베네치아만의 방식에 따라 그림을 그렸다. 베로네세가 그린 「예수의 부활」에서 예수는 기쁜 마음에 자발적으로 무덤에서 뛰어오른다. 로마 병사들은 너무 놀라 한 명은 검을 빼들려고 하고, 다른 한 명은 갑작스러운 출현에 스스로를 보호하고자 방패를 쳐든다. 그보다 50년 전에 그린 티치아노의 「바쿠스와 아리아드네」처럼 예수는 목과 하체를 감싸는 포도

주색 천을 걸치고 양팔을 벌린 채 하늘로 오르고 있다. 바쿠스가 마차에서 튀어나온 것처럼 예수는 무덤에서 뛰어오르고 있다. 전경의 로마 병사가 예수의 옷 색과 대비되는 군청색 옷을 입은 것 역시 티치아노가 그린 아리아드네의 모습과 흡사하다. 배경에는 성모 마리아와 막달라 마리아가 절망적인 표정으로 빈 무덤을 바라보고 있으니, 베로네세는 시간상 차이가 있는 두 사건을 한 장면에 그린 것이다. 천사는 두 마리아 위에서 무릎을 꿇고서 무슨 일이 일어났는지 설명하고 있는데 천사의 날개가 티치아노의 그림 속, 섬을 떠난 테세우스의 배에 달려 있는 돛처럼

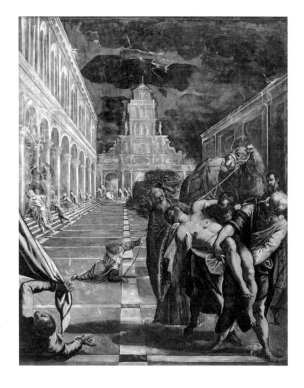

「마르코 성인의 유해를 베네치아로 가져오다」, 틴토레토, 1562-1566년. 캔버스에 유화물감, 398×315cm. 베네치아, 아카데미아 미술관.

보인다. 이렇게 그림이 비슷하다고 해서 베로네세가 티치아노의 구도를 그대로 빌려왔다는 것은 아니다. 베네치아 양식의 그림들이 반세기 넘게 크게 변화하지 않은 탓이었다.

티치아노와 베로네세는 예비 스케치를 하지 않고 캔버스에 곧바로 안료를 칠해 특유의 깊이감과 분위기를 연출하는 대단한 기술로 큰 명성을 얻었다. 야코포 로부스티는 16세기 베네치아 색의 마술사들 중에서 세 번째 인물이었지만, 작업방식은 나머지 둘과 달랐다. (아버지가 베네치아에서 섬유 염색업자로 일했기 때문에 '어린 염색업자'라는 뜻으로) 틴토레토라고도 불린 그는 눈부신 기술보다 독특한 화풍으로 더 유명했다. 그는 빠른 속도로 과감하게 그림을 그렸기 때문에, 그의 작품은 종종 미완성인 것처럼 보이기도 했다. 그런 점이 후원자들에게는 못마땅했기 때문에 그의 그림에 아무리 시적인 우아함과 즉흥성이 있다고 해도 그는 살아서는 결코 티치아노나 베로네세만큼 성공을 거두지 못했다. 그의 그림에서는 마치 꿈과 같은 환상의 세계로 접근하는 듯한 느낌이 들었고, 종종 미켈란젤로의 테리빌리타와 흡사한 감정적인 격렬함이 느껴졌다. 꿈의 영역에서 색이란 더 이상

자연의 색, 장식을 위한 색이 아니었다. 틴토레토의 그림 속 색은 오히려 눈을 꼭 감고 환영을 떠올릴 때 눈앞에 그려지는 색이었다.

티치아노, 베로네세, 틴토레토는 16세기 베네치아 색의 마술사 트리오로 남쪽의 레오나르도, 라파엘로, 미켈란젤로와 어깨를 나란히 했다. 피렌체와 마찬가지로 베네치아의 공방도 규모가 컸고 수많은 조수들이 동시에 그림 작업에 참여했다. 그중에서도 베로네세는 동생인 베네데토를, 틴토레토는 딸인 마리에타를 각별히 훈련시켜서 화가로 만들었고 그렇게 유화의 기법이 확고히 정립되었다. 16세기 중반 동양과의 무역으로 점점 부를 쌓은 베네치아 공화국은 무척이나 안정적인 곳이었기 때문에, 그 분위기를 반영하듯 베네치아의 미술도 수십 년간 거의 변화가 없었다. 베네치아라는 도시 자체가 수많은 화가들에게 감탄의 대상이 되었고, 잔물결이 이는 반짝이는 수상 도시는 마치 하느님의 도시, 예루살렘을 연상시키는 경이로운 곳으로서 작가들과 화가들에게 끊임없는 묘사의 대상이 되었다. 향기로운 향료, 비단, 벨벳 등 값진 물건을 가득 실은 배를 타고 베네치아에 도착한 무슬림 상인들에게 이곳은 전에는 본 적이 없는 지상낙원이었다.

베네치아의 이미지는 수 세기에 걸쳐 수많은 건축가와 건설업자들에 의해서 형성되어온 것이었다. 야코포 산소비노는 16세기 초반 앞서가는 건축가(이자 뛰어난 재능의 조각가)였고, 마르차나 도서관(성 마가 도서관)의 설계를 통해서 베네치아에 새로운 유형의 건축을 소개했다. 이는 대운하를 따라 즐비한 이슬람의 화려한 궁전의 아치, 곡선, 복잡한 장식의 파사드 그리고 비잔틴과는 대비되는 절제되고 직선적인 건축이었다.

그러나 당대 가장 위대한 건축가는 산소비노의 후계자인 안드레아 팔라디오였다. 그의 본명은 안드레아 디 피에트로 델라 곤돌라였으나, 비첸자 외곽에서 살던 백작이자 후원자가 30대인 그에게 팔라디오라는 고전적인 이름을 붙여주었다. 이름을 바꾼 것이 오히려 다행이었다. 곤돌라는 베네치아의 인상을 재정립하는 건축가로서는 너무 우스꽝스러운 이름이었기 때문이다. 그는 1570년에 출간된 『건축4서I quattro libri dell'architettura』에서 베네치아를 "로마의 장엄함과 웅장함이 남아 있는 유일한 전형적 도시"로 묘사했다. 전적으로 옳은 말이라고는 할 수 없지만 당시에는 개인이 할 수 있는 최고의 극찬이었다.[26]

　　팔라디오는 알베르티와 비트루비우스가 건축에 대해서 쓴 글을 바탕으로 저택을 설계했다. 두 사람 모두 자연환경과 밀접하고 완벽하게 균형 잡힌 건축 형태, 즉 그리스의 건축을 이상으로 삼았다. 여기에 팔라디오는 다양한 모양의 배열을 통해서 자신만의 우아함과 즐거움을 추가했다. 그래서 그의 건축은 부분적으로 조각의 느낌이 났다. 그가 북쪽 시골 지역에 지은 저택에서도 마찬가지였다. 베네치아 북쪽 마제르에 바르바로 형제를 위해서 지은 저택 역시 밝고 개방적인 느낌이 물씬 풍겼다. 특히 2층은 베로네세의 프레스코화로 장식하여, 신화 속 장면과 편안한 시골의 모습을 통해서 농장 경영주인 집주인의 귀족적인 취향을 반영했다.[27]

　　팔라디오가 베네치아에서 설계한 종교적 건축물들도 마찬가지였다. 그의 가장 위대한 작품 중 하나는 전염병이 한 차례 도시를 휩쓸고 간 뒤에 만들어진 일 레덴토레 성당이었다. 종교적 건축물에서 팔라디오의 가장 눈에 띄는 혁신은 바로 그가 발명한 파사드였고, 바로 그것이 일 레덴토레를 뛰어난 구경거리로 만들었다. 원래 기둥과 페디먼트가 있는 고전적인 성당의 파사드는 납작한 부조의 형태로 반복되고, 각양각색의 다양한 부분이 가상의 평면 공간에 억지로 끼워넣어져 있었다. 교회 내부의 건축적 공간의 단면, 즉 높은 중앙 신도석과 낮은 통로 사이의 높이와 형태의 차이가 건물의 전반적인 인상을 좌우했다.

그러나 팔라디오는 이중 페디먼트(정문 위 얕은 삼각형 모양)를 고안했다. 이는 페디먼트 하나는 포르티코(열주랑) 위에 놓여 있고, 또다른 하나는 원형 건물에 붙어 있는 로마 판테온에서 영감을 얻은 것이었다.[28] 팔라디오는 이러한 반복을 더 깊이 파고들어, 기억에 오래 남으면서도 독특한 일련의 형태를 만들어냈다. 복잡한 형태의 연속이 주는 효과는 한눈에도 이해가 가능했다. 대신 세부 장식은 최소한으로 줄여서 단순히 형태와 선으로만 구성된 교회 건물이 물가에서 솟아오르는 듯한 느낌을 선사한다. 어떻게 보면 견고하면서 단호한 모양새 같지만 또 한편으로는 건물을 감싸고 있는 빛과 물처럼 건물에서 투명하고 밝은 빛이 나는 듯도 하다. 팔라디오의 파사드는 베네치아 회화의 극적인 요소와 색에서 완전히 벗어날 수 없었고 대신 완벽한 한 쌍을 이루었다. 마치 티치아노, 베로네세, 틴토레토의 작품이 회화의 기본 요소로 환원될 수 있는 것처럼, 팔라디오의 건축 역시 매체의 기본적인 요소를 이용하여 있는 그대로의 순수한 양식을 보여주었다.

라우렌치아나 도서관에서 큰 효과를 발휘한 표현적이고 환상적인 조각적 형태를 생각해보면, 팔라디오 역시 부분적으로나마 미켈란젤로에게서 영향을 받은 듯하다. 사실 미켈란젤로의 상상력은 변함없는 에너지와 영감 그리고 경쟁 심리의 원천으로서 시대를 막론하고 거론된다. 1554년 피렌체에서는 미켈란젤로의 「다비드」에서 불과 몇 발자국 떨어진 베키오 광장 옆 로지아 데이 란치에 당대(와 사실 모든 시대)에 청동 주조에서 이룩한 위대한 기술적 성취를 보여주는 작품이 전시되고 있었다.

페르세우스가 고르곤 자매 중 한 명인 메두사의 머리를 들고 있고, 발밑에는 죽은 메두사의 시체가 쓰러져 있는 이

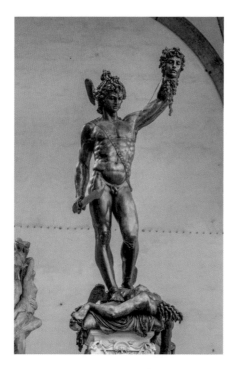

「메두사의 머리를 든 페르세우스」, 벤베누토 첼리니. 1545-1554년. 청동. 피렌체, 로지아 데이 란치.

장면은 로마의 시인인 오비디우스가 「메타모르포세이스*Metamorphoses*」에 기록한 전설의 한 장면이었다. 이 청동 조각상을 만든 벤베누토 첼리니는 대리석 조각으로는 미켈란젤로를, 청동 조각으로는 도나텔로를 능가할 수 없다는 것을 알고 있었다. 하지만 그는 청동상을 온전히 한 덩어리로 주조하는 기술적 대담함으로는 그들과 대적할 수 있을지도 모른다고 생각했다. 무엇보다 그는 자신의 후원자인 코시모 1세가 가장 좋아했던 바초 반디넬리의 작품보다는 자신의 작품이 더 낫다는 점을 알고 있었다. 그는 바초는 고대 조각상의 형태를 그대로 베껴 조각상을 만들지만, 자신은 살아 있는 실제 대상을 보고 작업을 한다며 자랑스럽게 이유를 댔다.

첼리니가 자서전에서 「페르세우스와 메두사」에 대해서 남긴 설명글은 예술가가 쓴 창의성과 창조에 대한 설명들 가운데 가장 흥미로운 것이었다. 메두사의 머리를 들고 있는 페르세우스의 거푸집 제작이 끝나자, 벤베누토와 조수들은 그 안에 쏟아부을 구리와 청동 조각을 녹이는 작업에 착수했다. 밖에서는 돌풍이 불고 있어서, 공방으로 불어 들어온 냉기에 용광로가 식을 위험에 처했다. 용광로의 불이 꺼지지 않게 애를 쓰느라 벤베누토는 병이 났고, 그는 자기가 죽을 것이라고 확신하게 되었다. 하지만 조수가 와서 청동을 녹이는 일이 실패할 것 같다고 말하자, 그는 누워 있던 침대에서 벌떡 일어나 다시 공방으로 달려갔다. 벤베누토는 용광로의 불이 꺼지지 않게 관리하면서 청동의 액화를 돕기 위해서 납과 주석 덩어리를 더 주입하라고 명령했다. 그러나 바로 그 순간 "공방 한가운데로 벼락이 떨어진 것처럼 불이 번쩍 솟으며" 용광로 꼭대기가 터져버리더니 청동이 쏟아져 나오기 시작했다. 벤베누토는 조수들에게 얼른 거푸집을 열어 그 밑에 가져다 대라고 했고 흘러나온 청동이 거푸집 안으로 쏟아졌다. 그 사이에 다른 사람들은 집에 있는 "모든 납 접시, 사발, 그릇"을 가져와서 주석과 함께 용광로에 집어던졌다. "순식간에 거푸집이 가득 찼다. 나는 무릎을 꿇고 하느님께 진심으로 감사를 올렸다. 그리고 긴 의자에 놓여 있던 샐러드 접시로 다가가서, 미친 듯이 먹고 마셨다. 나의 조수들도 모두 마찬가지였다."[29] 얼마 후에 거푸집을 제거했을 때, 벤베누토는 녹은 금속이 거푸집의 모든 부분, 페르세우스의 발가락 끝까지 완벽하게 가득 채웠음을 확인할 수 있었다.

마침내 세상에 공개된 조각상은 모든 이들의 감탄을 자아냈다. 심지어

바초 반디넬리도 그 위대함을 인정했다. 오비디우스가 기록한 이야기에 따르면, 페르세우스는 메두사를 똑바로 쳐다보았다가 몸이 굳을까봐 방패에 비친 그녀의 모습을 보고 메두사를 죽인다. 그리고 에티오피아 공주인 안드로메다를 바다 괴물로부터 구출한다. 첼리니의 조각상에서 바닥에 쓰러진 메두사의 몸에는 아직도 마지막으로 남은 생명력이 흐르고 있으며, 메두사는 마지막 숨을 내뱉으며 시선을 떨구고 있다. 페르세우스의 발을 둘러싸고 있는 메두사의 몸은 아직도 필사적으로 자기방어를 하는 듯이 한 손으로 자신의 발을 잡고 있고, 다른 한 손은 힘없이 늘어뜨리고 있다. 첼리니는 자신의 어린 정부이자 이후 자기 아들의 어머니가 된 도로테아 디 조반니를 모델로 삼았다. 하지만 페르세우스의 머리는 마치 환상적인 헬멧을 쓴 것처럼 이상화한 것으로, 미켈란젤로의 머리 조각으로부터 영감을 받은 것으로 보인다.[30]

첼리니가 자서전에 기록한 것처럼, 이렇게 크고 복잡한 청동 조각을 완성한 그의 기술에 모든 이들이 놀라고 말았다. 특히 작품을 의뢰했던 피렌체의 공작, 코시모 1세는 더욱 감명을 받았다. 로지아 데이 란치에 우뚝 서 있는 이 조각상은 공작의 권력을 상징하는 듯했다. 마치 연극의 한 장면 같은 설정은 1495년 로지아에 최초로 등장한 조각상, 바로 도나텔로의 「홀로페르네스의 목을 벤 유디트」를 생각나게 했다. 도나텔로가 죽은 지 거의 30년 후에 광장에 세워진 이 조각상은 피렌체 공화국의 기백 넘치는 시민의 상징이 되었다. 하지만 첼리니의 「페르세우스」는 변해버린 시간의 상징이었고, 공작의 독재적이고 영웅적인 정치의 상징이었다.[31] 얼마 지나지 않아 시민의 상징인 도나텔로의 청동 유디트는 다른 조각상으로 대체되어 로지아 뒤편으로 옮겨졌고, 이후 완전히 제거되었다.

유디트의 조각상은 세 명의 벌거벗은 인물들이 격렬한 싸움을 벌이고 있는 조각으로 대체되었다. 근육질의 젊은 남자는 놀란 여인을 높이 쳐들고 있고, 늙은 남자는 젊은 남자의 다리 사이에서 애절하게 방어 자세를 취하고 있다. 잠볼로냐라고 알려진 플랑드르 출신의 조각가, 장 드 볼로냐는 이 조각상이 어떤 주제를 염두하고 만든 것이 아니라 형식적인 구성 연습용이었다고 말했다.[32] 벤베누토 첼리니의 「페르세우스」처럼, 잠볼로냐의 세 인물 역시 기술적 위업의 결과물이었다. 근처에 있는 미켈란젤로의 「다비드」보

다 크기는 더 작았지만, 하나의 대리석 덩어리를 깎아 만든 작품이었다. 잠볼로냐는 세 명의 인물이 위를 향해 몸을 비틀고 있는 장면을 마치 불꽃이 피어나는 것처럼 가장 설득력 있고 에너지 넘치는 방식으로 표현했다. 마치 조각상 재료 자체의 순전한 무게와 중력을 거스르는 것처럼 말이다. 주제는 작품이 거의 완성되어갈 무렵에야 정해졌다. 바로 로물루스와 로마의 건국자들이 주변 부족 중에서 아내를

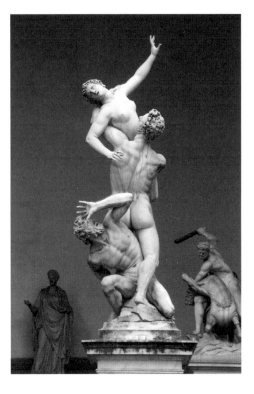

「사비나 여인의 납치」, 잠볼로냐. 1581-1582년. 대리석, 높이 약 410cm. 피렌체, 로지아 데이 란치.

구하는 장면으로, 사비나 사람들이 여자를 내놓지 않자, 로마인들은 일부러 축제를 열고는 축제 중에 갑자기 여자들을 로마로 납치해가는 내용이었다. 완성된 조각은 로지아 데이 란치에 전시되었고 이는 첼리니가 조각한 잔인한 「페르세우스」와는 정반대되는 내용이었다. 또한 당시는 토스카나의 통치자인 코시모 공작의 후계자, 프란체스코 1세가 권력을 잡은 시기였기 때문에 남성적인 독재 정치에 대한 반발로 이해될 수도 있었다.

로지아 데이 란치는 공개적인 무대였고, 그곳에는 가장 극적이고 에너지 넘치는 최신 조각상만이 전시되었다. 그러나 잠볼로냐의 시대에 이르자, 레오나르도를 거쳐 브루넬레스키, 조토까지 거슬러올라가는 위대한 기술적 발견의 시대가 끝나가고 있었다. 더 이상 정복할 세상이 없는 것처럼 보였고, 인간의 이미지에 대한 연구 또한 그 끝을 본 것 같았다.

그러나 새로운 세상이 이미 떠오르고 있었다. 비록 희미하지만 지금까지와는 다른 목소리가 들려오는 중이었다. 조각가 프로페르지아 데 로시처럼 예술가가 된 여성들이 점점 더 많아지고 있었던 것이다. 그들은 대부분 예술가들의 딸이었다. 라비니아 폰타나는 볼로냐의 화가로 아버지인 프

로스페로에게 그림을 배운 후에 초상화로 유명해졌고, 이후 로마로 건너가 활동하다가 산 파올로 푸오리 레 무라 성당의 대규모 제단화, 「성 스테파누스의 순교」를 제작했다(이후 화재로 소실되었다). 밀라노 출신의 페데 갈리치아 역시 초상화와 종교화로 유명해졌으나, 그녀를 세상에 가장 널리 알린 것은 상대적으로 새로운 장르인 정물화였다. 조명을 받은 복숭아, 포도, 체리 등은 어두운 배경 때문에 더욱 극적으로 표현되었다. 라벤나 출신의 바바라 롱기는 오빠와 함께 아버지의 공방에서 조수로 일하며 종교화를 그렸고, 스스로를 성 카타리나처럼 표현한 자화상도 그렸다. 자화상에서 그녀는 성인의 순교를 상징하는 못 박힌 바퀴를 옆에 두고 꿰뚫어보는 듯한 시선으로 그림 밖을 내다본다.

소포니스바 앙귀솔라는 16세기 중반 크레모나의 귀족 집안에서 태어났는데, 여섯 명의 자매들 모두 화가로서의 자질을 타고났다고 한다.[33] 앙귀솔라의 초상화나 자화상에서는 남성 우위의 시선과는 대비되는 세상을 향한 새로운 시선을 엿볼 수 있다. 그녀가 피렌체를 방문했었다는 기록은 남아 있지 않으나 그녀 역시 로지아 데이 란치에 자랑스럽게 전시된 조각상들 속 남성적인 오만한 태도, 강간, 여성의 죽음을 보았을 것이다. 그녀는 로마에서 지내며 작품에 대한 칭찬을 들었고, 미켈란젤로에게서 가르침을 받았을 수도 있다. 하지만 다른 남성 작가와 직접적인 교류를 하거나 가족을 벗어나 대규모 작품을 제작할 기회는 없었다. 이런 제한 때문에 오히려 그녀는 심리적 상태의 표현에 더욱 집중할 수 있었고, 결과적으로 그녀의 작품에

는 남성 화가들에게서 종종 부족해 보였던 깊이 있는 인간성이 드러난다. 그녀는 자신의 자매인 루치아, 미네르바, 유로파가 체스를 두는 장면을 그렸는데, 미네르바는 루치아가 지금 막 움직인 말을 보며 반응을 보이고 있고, 유로파는 미네르바의 반응을 보고 웃음을 터트린다.

앙귀솔라는 마드리드의 펠리페 2세의 궁정 화가로도 성공을 거두

었지만 결혼 때문에 처음에
는 시칠리아로, 이후에는 제
노바로 거처를 옮겼다. 1624
년 여름, 한 젊은 화가가 앙
귀솔라를 찾아와 스케치북
에 그녀의 초상화를 그렸다.

자화상, 소포니스바
앙귀솔라.
약 1561년. 캔버스에
유화물감, 36×29cm.
밀라노, 브레라
미술관.

　그 젊은 화가는 바로 안
토니 반 다이크였다. 그가 앙
귀솔라를 만났을 당시에 그
녀는 이미 아흔여섯 살이었
으나 그림에 관해서라면 여
전히 열정적인 대화가 가능
했다고 기록되어 있다. 어쩌면 그녀는 자신의 초기 자화상, 자신의 대담함
그리고 그림을 그릴 때의 기쁨을 이야기했을 것이다. 그리고 이러한 그녀의
열정은 자신의 다섯 자매들 외에도 많은 여성들에게 영감을 주었을 것이다.
도자기같이 섬세한 피부의 자화상은 그녀가 스페인 궁정에서 일하던 30대
초반에 그린 것으로, 입고 있는 옷의 고상함이 레오나르도가 그린 체칠리
아 갈레라니의 그림을 생각나게 한다. 하지만 예술가로서의 자기 자신을,
그리고 관람객을 바라보는 강렬한 그녀의 눈빛은 100년 전만 해도 표현이
불가능한 것이었다.

그림자와 그것이 주는 힘

1620년경 소포니스바 앙귀솔라가 제노바에서 노년을 보내는 동안, 머나먼 남쪽 로마에서는 또다른 화가 한 명이 자신의 경력을 쌓아가고 있었다. 그리고 그녀가 그리는 작품들은 대개 앙귀솔라가 놀라서 바라볼 수밖에 없는 것들이었다. 그중에서는 지금까지의 그림들 중에서도 가장 피비린내 나고 폭력적인 것도 있었다. 수염 난 남자가 인사불성인 상태로 깨어난 순간 그는 자신의 몸이 침대에 고정되어 있고, 차갑고 날카로운 칼날이 자신의 목을 파고들고 있음을 깨닫는다. 그는 허연 팔을 들어 필사적으로 방어 자세를 취한 채 고통 속에 몸부림치지만, 상처에서 뿜어져 나온 피는 하얀 침대 시트를 흠뻑 적신다.

유디트라는 이름의 유대인 미망인과 그녀의 하녀 아브라는 단호한 결의에 차서 자신들의 임무를 수행하고 있다. 그들의 제물은 베툴리아라는 도시를 점령한 아시리아 장군, 홀로페르네스였고, 이 이야기는 『구약성서』의 「유딧서」에 등장한다. 홀로페르네스는 유디트를 유혹하기 위해서 자신의 막사로 그녀를 초대했지만, 그녀는 장군을 살해했다.

화가인 아르테미시아 젠틸레스키는 다른 화가들이 그린 같은 주제의 그림들을 뛰어넘었다. 도나텔로가 피렌체의 로지아 데이 란치에 세운 청동 조각 버전의 유디트보다도 확실히 더 대단했다. 젠틸레스키의 작품과 비교하면 도나텔로의 유디트는 잠든 장군의 머리카락을 자르는 것처럼 보인다. 확실히 젠틸레스키의 그림만큼 폭력적이고 유혈이 낭자한 것은 지금껏 없

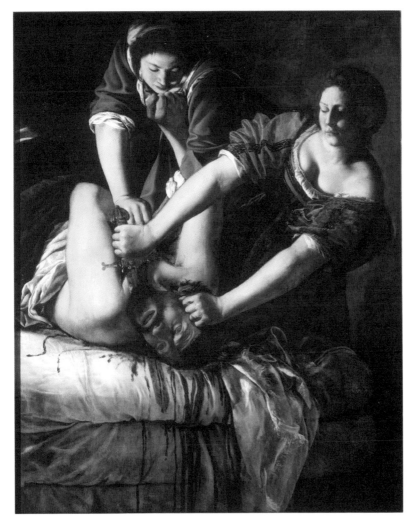

「홀로페르네스의 목을
베는 유디트」,
아르테미시아
젠틸레스키.
약 1613–1614년.
캔버스에 유화물감,
158.5×125.5cm.
나폴리, 카포디몬테
박물관.

었다.

젠틸레스키는 역시나 화가였던 자신의 아버지 오라치오에게 그림을 배웠다. 그녀의 초기작은 자연스레 아버지의 화풍을 그대로 보여준다. 심지어 초기에 그린 유디트와 홀로페르네스는 상대적으로 핏자국 하나 없이 고상한 모습이었다. 당시 로마는 영웅적이고 피도 눈물도 없는 이상적인 회화를 추구하고 있었다. 이는 미켈란젤로가 회화, 조각, 건축에 끼친 영향력 때문이었고 이런 분위기는 그가 죽고 50년이 넘도록 유지되고 있었다.

그러나 젠틸레스키의 유디트가 처음 공개되자 미켈란젤로의 영향력은 곧 완전히 새로운 분위기에 의해서 잊히기 시작했다. 아르테미시아가 태어

나기 직전인 1590년대 로마에 도착한 롬바르디아 출신 화가의 작품이 이런 분위기의 원천이었다. 그는 종종 아르테미시아의 아버지와 함께 작업을 하기도 했다.[1] 젠틸레스키는 자신이 살던 고장의 교회, 산타 마리아 델 포폴로에서 이 롬바르디아 출신 화가의 작품 두 점을 보고 감명을 받았을 것이다. 성 바울의 개종과 성 베드로의 십자가형을 주제로 한 그의 작품은 상당히 폭력적이고 극적이었으며, 빛과 어둠의 극명한 대조가 눈에 띄었고, 고통으로 괴로워하는 인체를 실제와 같이 세세하게 표현했다. 이는 미켈란젤로의 고상하고 영웅적인 이상과는 완전히 다른 것이었다. 여기에는 진짜 사람이 있었다.[2]

젠틸레스키는 노후에 그 화가를 아버지의 동료이자, 자신이 열세 살 무렵에 로마에서 달아난 극적이고 위험한 인물이라고 기억했을지도 모른다. 그녀는 또한 포즈를 취한 모델을 보고 곧바로 그림을 그리는 그의 습관에도 큰 감명을 받았을 것이다. 이런 접근법은 1595년 로마에 도착한 나이 많은 볼로냐 출신의 화가인 안니발레 카라치와도 공유했던 것으로, 카라치는 형인 아고스티노와 사촌인 루도비코와 함께 실물을 보고 곧바로 그리는 방식을 개척한 인물이었으며 당대 가장 수요가 많은 화가였다. 카라치가 로마로 옮겨가기 몇 해 전에 그렸던 푸줏간 그림처럼, 이 롬바르디아 출신의 화가도 놀랍도록 평범하고 저속해 보이는 것을 주제로 선택했지만 그의 그림은 곧 다른 화가들의 관심을 받았다. 그리고 그의 이름은 "어둡고 위험하며 극적이고 훌륭한 양식"과 동의어가 되었다. 그의 이름은 바로 미켈란젤로 메리시 다 카라바조였다.

카라바조는 레오나르도의 그림의 부드러운 스푸마토sfumoto(「바위 산의 성모」의 두 번째 버전에서처럼 그의 후기 작품에서 볼 수 있는 '자욱한 연기'의 느낌. 부드럽고 따뜻한 느낌이 나도록 형태를 흐릿하게 만듦으로써 색조의 섬세한 변화, 즉 키아로스쿠로chiaroscuro를 강조한다) 또는 미켈란젤로의 선명한 선 대신에 빛과 어둠의 극적인 충돌을 중요하게 생각했다. 이것이 바로 시대를 정의하는 양식이었다. 16세기 중반 트리엔트 공의회에서 교리가 정립된 이후, 가톨릭 교회의 새로운 권력이 어두운 배경 속에서 모습을 드러냈다. 종교개혁의 성상 파괴주의 이후 이미지가 다시 기독교 예배의 일부분으로서 효력을 발휘하기 시작한 것이다. 반종교개혁은 알려진 바

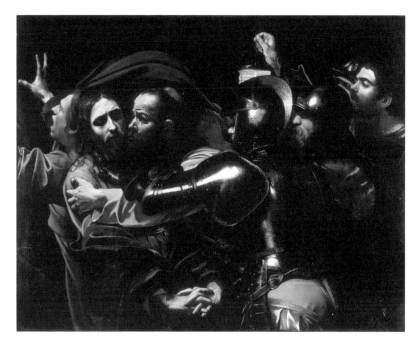

와 같이, 사회에서의 종교적 권위를 과거 수준으로 되돌리려고 했고, (종교
재판의 고문처럼) 직접적으로 때로는 폭력적으로 권력을 행사했다. 또한 명
확한 메시지가 담긴 이미지를 통해서 지적 탐구심을 자극하기보다는 감정
에 직접적으로 호소하려고 했다.[3] 레오나르도 시대의 지식과 실험 정신은
사라졌다. 이제 이미지의 역할은 설득하고, 회유하고, 제압하는 것이었다.
지식의 빛은 교회의 의식, 미스터리와 마법의 그림자에 가려졌다.

　　카라바조에게 그림자는 그가 살면서 활동했던 로마의 산 루이지 광장
주변 골목, 차가운 예배당의 어두운 구석이기도 했다. 그는 자신이 살던 거
리에서 그림의 분위기와 모델을 직접 가져왔다. 그가 그리는 자연은 오랫동
안 예술을 지배했던 고전적인 이상 같은 것이 결여되어 있었고, 오히려 먼
지, 땀, 일그러진 눈썹, 수심에 찬 얼굴, 공포, 폭력이 그 자리를 대신했다.
여러 명의 인물들이 구석에 옹송그리고 모여 있다. 두 사람은 무장한 병사
들에게 떠밀리는 중이고, 또다른 한 명은 두려움에 입을 벌린 채 그림 왼편
으로 달아나고 있다. 왼편에 있는 세 사람의 얼굴에서 이토록 격렬한 감정
이 느껴지지 않았더라면, 얼핏 여관에서 벌어진 소동, 군인들이 소란을 일
으켜 시끄럽게 구는 사람들을 쫓아내거나 체포하는 장면으로 보일 수도 있

다. 사실 카라바조는 예루살렘의 한 정원에서 유다가 예수에게 배신의 입맞춤을 하고, 예수는 군인들에게 체포되는 순간을 포착했다. 예수 바로 뒤에서 소리를 지르며 왼쪽으로 달아나는 사람은 성 요한이다.[4] 우리는 도덕적 충돌의 순간을 목격하고 있다. 바로 로마 제국의 권력이 부추긴 배신 행위와 거기에 대항하는 훨씬 더 강한 힘인 인간의 존엄성의 충돌이다. 그리고 인간의 존엄성은 자신의 운명을 침착하게 받아들이는 예수의 눈을 내리뜬 얼굴과 깍지 낀 손에서 느낄 수 있다.

「그리스도의 체포」에서 카라바조는 티치아노의 고도의 예술적 기교, 레오나르도의 키아로스쿠로 기법을 취한 후, 이것을 성인들이 등장하는 극적인 장면, 새롭게 권력을 휘두르는 가톨릭 교회의 힘이 느껴지는 장면에 풀어놓았다. 비록 카라바조가 그린 햇볕에 그을리고 발도 더러운 인물들은 교회 사람들에게 잘 받아들여지지 않았지만 말이다. 미켈란젤로가 그림의 주제에서 엄격한 위계질서를 준수했다면, 카라바조에게는 꽃, 그것도 죽어가는 꽃마저도 성인의 삶만큼이나 매혹적일 수 있었다. 그는 이상을 추구하는 화가가 아니라 과학자와 같은 회의적인 태도와 강렬함으로 세상을 보았다.

카라바조는 그의 시대와 잘 어울렸다. 당시는 오래된 미신, 특히 우주의 구성에 관한 미신을 해체하고자 하는 과학자 세대에 의해서 세상이 새롭게 해석되고 있었다. 코페르니쿠스부터 (아르테미시아 젠틸레스키도 알고 있던) 갈릴레오 갈릴레이까지 천문학자들은 인간이 더 이상 우주의 중심이 아니라는 비범한 결론에 도달했다. 태양을 숭배한 고대인들, 아즈텍 사람들, 미트라교 신자들, 아마르나 시대의 이집트인들이 직관적으로 옳았음이 증명되었다. 태양 원반은 실제로 신과 같은 힘으로 인간 생활의 중심을 차지했던 것이다.

이런 사고의 혁명으로 직접적인 관찰의 힘에 대한 새로운 확신이 생겨났다. 1611년 갈릴레오는 태양계의 중심은 지구가 아니라 태양이라는 코페르니쿠스의 이론(이후에 철회하라고 강요당한 그 이론)을 증명하기 위해서 망원경의 사용법을 사람들 앞에서 시연했다. 인간을 만물의 중심에 두는 오래된 책들은 이제 더 이상 지식의 주요 원천이 될 수 없었다. 플리니우스의 『박물지』는 수 세기 동안 굉장히 권위 있는 책으로 간주되었으나, 이제는

아니었다. 권력을 되찾은 가톨릭 교회의 입장에서, 이미지의 힘이란 유물함 속 성자의 발톱에 깃든 마법과 같은 비밀스러운 에너지에서 나오는 것이 아님이 확실해졌다. 이미지의 힘은 오히려 화가의 개인적인 화풍에서, 유화물감으로 시각 세계와 거의 분간이 되지 않는 작품을 창작할 줄 아는 화가의 능력에서 나오는 것이었다.

17세기 중반이 되자 유화는 유럽에 확고히 자리를 잡았고, 1532년 스페인의 탐험가 프란시스코 피사로가 잉카 문명을 정복한 이후에는 머나먼 페루에까지 유화가 소개되었다. 1610년 리마에서 세상을 떠난 예수회 화가 베르나르도 비티처럼 스페인과 이탈리아의 선교사 겸 화가들이 스페인 식민지로 넘어갔다. 그들은 유화 작품과 함께 세비야에서 1649년에 출간된 프란시스코 파체코의『회화의 기술Arte de la pintura』같은 유화에 대한 실용서도 가지고 갔다.

고대 잉카의 수도 쿠스코는 페루 학파의 중심지였고, 스페인, 크리올, 페루의 화가들은 대부분 종교적인 주제를 선택했다. 다른 화가들과 마찬가지로 페루 출신의 화가 디에고 키스페 티토는 잉카 귀족 가문의 후예인 케추아족으로, 플랑드르의 판화에서 구도를 빌려오고 베르나르도 비티에게서 영향을 받은 색감을 더해 마치 브뤼헐의 구도와 카라바조의 분위기가 합쳐진 듯한 그림을 그렸다. 키스페 티토는 이런 독특한 화풍으로 약 200년간 번창한 쿠스코파를 이끌었고, 쿠스코 대성당에 걸린 12점의 그림, 황도 12궁과 예수의 우화로 명성을 얻었다.

디에고 키스페 티토는 다른 사람의 위대한 기술적 발명에 의존하지 않고 자신만의 화풍으로 명성을 얻고 오랫동안 영향력을 끼치는 것이 가능하다는 점을 증명했다. 유럽의 화가들도 마찬가지였다. 안트베르펜이라는 플랑드르의 도시에서 공방을 운영했던 페테르 파울 루벤스도 유화물감을 진짜 살아 숨 쉬는 살갗과 피로 탈바꿈시키는 듯한 자신만의 양식을 개발했다. 이는 20대에 그가 이탈리아로 여행을 갔다가 만토바의 곤자가 궁정에서 살고 일하면서 터득한 것이었다. 그가 그곳에서 연구한 그림들 중에는 티치아노의「바쿠스와 아리아드네」도 있었다. 그는 키스페 티토보다 참고

할 수 있는 작품이 훨씬 더 많았다. 그래서 플랑드르 회화부터 미켈란젤로의 작품까지 수많은 예술품들을 강박적으로 모사했다.

　루벤스가 안트베르펜으로 돌아와서 그린 그림들은 남쪽 지방에서 마주쳤던 모든 그림들의 혼합이었다. 호화로움과 과장을 좋아하는 베네치아의 그림, 라파엘로의 빛나는 고전주의, 세심한 관찰을 바탕으로 한 안니발레 카라치의 현실 그대로의 사실주의, 카라바조의 극적인 빛과 어둠 등이 뒤섞여 있었다. 그는 이탈리아에서 보았던 조각상, 고대 그리스와 로마에서 전해진 묵직하지만 감각적인 대리석 인체 또한 잊을 수가 없었다.

　그렇게 루벤스는 흥미로운 조합을 통해서 웅장한 화풍을 완성했다. 그리고 그가 그린 거대한 캔버스들이 마드리드의 펠리페 4세나 런던의 찰스 1세 궁정의 갤러리나 방을 가득 채웠다. 되살아난 가톨릭 성당의 제단에 놓인 그의 그림은 종교개혁 이후 교황의 야망과 영향력을 상징했다. 그는 또한 안트베르펜에 있는 예수회 성당의 천장에 『구약성서』와 『신약성서』의 장면을 담은 40점의 커다란 패널화를 그렸다. 그 구성방식만 보면 미켈란젤로의 시스티나 성당 천장화에 버금가는 것 같지만, 자세히 들여다보면 그 색이나 활기는 티치아노, 틴토레토, 베로네세의 그림을 더 많이 닮았다. 천장은 이후 화재로 사라졌지만 덕분에 그는 다른 작품 의뢰를 많이 받게 되었다. 프랑스의 왕비 마리 드 메디시스가 의뢰한 24점의 그림은 파리에 있는 뤽상브르 궁전에 걸렸다. 이 그림은 왕비의 생애를 담은 연작으로, 남편인 앙리 4세가 죽고 나서 유배를 떠났다가 돌아온 왕비가 다시 권력을 잡으면서 그녀의 통치를 정당화하기 위한 용도로 이용되었다.

　루벤스의 그림은 유럽의 다양한 양식들이 섞여 있어서 단 하나의 왕국이나 도시 국가의 양식으로 규정할 수가 없었다. 그의 그림은 경계가 없는 범유럽적인 '외형'의 양식이었다.

이런 권력의 이미지 너머에는 몸의 이미지가 있었다. 그림, 유화 스케치, 드로잉 등 루벤스의 작품들을 모두 훑어보면 그가 가장 마음에 들어한 주제는 즐겁고 풍만한 여성의 나체였음을 확실히 알 수 있다.[5] 루벤스는 풍경화에서와 마찬가지로 옷을 걸치지 않은 몸을 그릴 때도 티치아노부터 구슬픈

느낌의 조르조네까지 거슬러올라가는 시적
인 정신을 포착한다. 카라바조와 그의 추종
자들이 직접적인 관찰을 통해서 세상을 포
착하려고 했다면, 루벤스의 그림은 좀더 인
위적인 기교가 드러나며, 웅장하면서도 동
시에 장황한 분위기를 자아낸다.[6] 그는 레
오나르도와 미켈란젤로처럼 해부학적 지식
이나 정확한 측정을 바탕으로 정의된 몸이
아니라, 육체적인 고통과 욕망을 겪고, 육
중하고 단단하며 원숙하고, 몸이라면 마땅
히 이래야 할 것 같다는 뿌리 깊은 느낌으
로 규정된 몸을 그렸다.

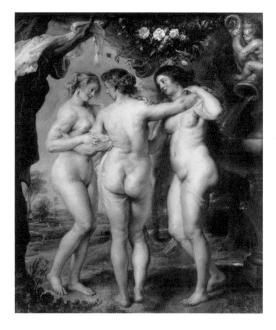

「삼미신」, 페테르 파울
루벤스. 약 1630-
1635년. 오크 패널에
유화물감,
220.5×182cm.
마드리드, 프라도 국립
미술관.

　　루벤스는 이 몸을 이리저리 뒤집고, 다
양한 각도에서 감탄하며 바라보고, 여러 가지 색을 이용해서 길이와 무게
를 쟀다. 그의 「삼미신」은 원을 그리며 서 있다. 그들의 몸은 고대 조각상을
생각나게 하고, 서로를 만지고, 잡고, 꼬집고, 어루만지며 탐색하고 즐기
는 그들의 얼굴과 자세는 각각 구분이 된다. 루벤스의 그림에서 종종 그러
하듯이, 그들의 손은 촉각의 상징이자 표현적인 몸짓의 상징이다.[7] 그들은
루벤스가 태어난 플랑드르에 실제로 있을 법한 풍경을 배경으로 걸치고 있
던 옷을 근처 나무, 그것도 손을 내밀면 닿을 만한 곳에 걸어놓았다. 정성
들여 꾸민 머리의 진주 장식, 왜 두르고 있는지 모를 속이 다 비치는 기다란
천을 제외하면 세 인물은 나체이다.

　　루벤스는 「삼미신」을 1630년대 초에 그렸다. 당시 그는 50대로 부유하
고 유명했으며 두 번째 아내 엘렌 푸르망과 결혼 생활을 시작한 상태였다.
루벤스는 푸르망의 모습을 무척 많이 그렸는데 대부분 나체를 그렸다. 그
녀는 「삼미신」에서도 왼쪽 인물의 모델이 되었다. (루벤스와 결혼할 당시 열
여섯 살이었기 때문에) 겉보기에 다소 성숙해 보이는 몸과 그녀의 앳된 얼
굴은 다소 어울리지 않았다. 은은한 금빛이 나는 피부, 세 여인이 서 있는
부드러운 풀밭, 무겁게 늘어진 장미꽃, 거침없이 물이 쏟아지는 분수, 저 멀
리 배경으로 보이는 완벽하게 깔끔히 손질된 사유지, 졸졸 흐르는 시내 옆

에서 한가롭게 풀을 뜯는 수사슴까지 모두가 풍요로움, 풍성함, 편안함이자, 여름 공기로 따뜻해진 평화로운 영토의 이미지이다.

안트베르펜에 있는 루벤스의 공방에서는 어마어마한 양의 그림이 제작되었을 뿐만 아니라 루벤스의 화풍을 익힌 화가들도 무척 많이 배출되었다. 그중에서도 가장 재능이 뛰어난 인물은 역시나 플랑드르 출신인 안토니 반 다이크였다. 그는 루벤스의 공방에서 몇 년 일하다가 독립하여 주로 초상화가로 활동했으며, 마리 드 메디시스와 앙리 4세의 딸인 앙리에타 마리아와 찰스 1세의 궁정 화가로서 영국에서 일했다. 그는 루벤스의 공방에서 미술을 배웠지만 벌거벗은 몸에는 별로 관심이 없었고, 더 장엄하고 정신적이며 시적인 힘이 있는 티치아노의 그림, 그리고 무엇보다도 꼭 닮은 모습을 포착하는 초상화법에 집중했다.[8]

이런 기술은 단순히 인상적이기만 한 것이 아니었다. 실질적인 지식의 원천으로서도 매우 쓸모가 있었다. 반 다이크의 가장 눈에 띄는 작품은 찰스 1세의 반신상으로, 가터 훈위를 나타내는 반짝이는 파란 리본과 레이스 옷깃을 두른 왕을 서로 다른 세 가지 각도에서 관찰하여 하나의 캔버스에 그린 것이었다. 이 그림은 로마의 조각가 잔 로렌초 베르니니에게 보내졌고, 그는 이 그림을 바탕으로 대리석 조각상을 만들었다. 반 다이크가 이렇게 독특한 구성을 시도할 수 있었던 것은 티치아노의 작품이라고 여겨지던 (사실은 베네치아 화가 로렌초 로토의 작품일지도 모르는) 「세 위치에서 본 금세공인의 초상」을 보았기 때문이다. 찰스 1세의 그림이 로마로 건너간 몇 년 후에야, 드디어 완성된 베르니니의 흉상이 다시 런던에 도착했다. 조각가와 화가의 합작품이었던 이 흉상은 몇 년 후에 일어난 화이트홀의 화재로 파괴되어 그림만 남아 있기 때문에 이것이 어떤 모습이었을지는 상상만 할 수 있을 뿐이다.

반 다이크가 찰스 1세의 초상화를 그리기 몇 년 전, 루벤스는 영국과 스페인 간의 평화협정을 성사시키기 위해서 런던으로 건너갔다가 「전쟁과 평화」라는 그림으로 영국 방문을 기념했다. 그리고 영국에서 지내는 동안 그는 찰스 1세에게 화이트홀 왕궁에 새로 지은 대연회장의 천장화를 의뢰받는다. 이 건물은 이니고 존스가 팔라디오 양식으로 지은 것으로 천장화가 완성되고 10년 후에는 왕이 처형된 곳이기도 하다. 천장화의 내용은 찰

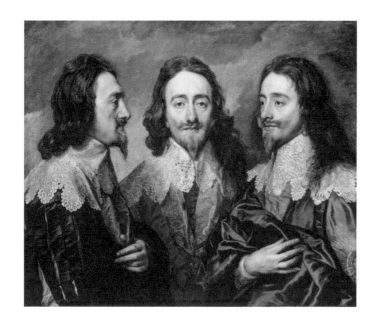

스의 아버지이자 재위 기간 동안 미술에 거의 관심을 보이지 않았던 제임스 1세를 찬양하는 것이었다.[9]

그와는 반대로 찰스 1세는 당대의 가장 대단한 미술 수집가들 중 한 명이었다. 그는 어마어마한 양의 그림을 모아 화이트홀에 전시했다. 그는 20대 시절에 스페인 국왕의 여동생과 결혼을 협의하기 위해서 마드리드에 갔을 때 그림에 대한 취향을 습득했다. 찰스는 아내 대신 베로네세, 티치아노 같은 화가의 그림과 잠볼로냐 같은 조각가의 작품을 가지고 영국으로 돌아왔다. 그는 화가에게 그림을 의뢰하는 법도 배워서 궁정 화가인 디에고 벨라스케스에게 자신의 초상화를 그리도록 했다. 그의 컬렉션 중 대다수는 빚을 갚기 위해서 소장품을 매각했던 만토바의 곤자가 공작의 컬렉션에서 온 것들이었고, 그중에서도 안드레아 만테냐가 그린 「카이사르의 승리」 9부작이 가장 유명했다. 이 9부작 그림은 올리버 크롬웰이 이끄는 영국 의회가 찰스 1세를 재판하고 처형한 1649년, 그의 컬렉션이 경매에 나오면서 다시 다른 곳으로 팔려갔다.

예술품 수집이 반드시 부와 권력을 과시하기 위한 것만은 아니었다. 자연

세계와 인간의 역사를 이해하고, 분석하고, 기록하는 방법, 지식의 수단이 될 수도 있었다. 이탈리아 학자인 카시아노 달 포초는 『종이 박물관Museo Cartaceo』으로 실제로 그렇게 했다. 그는 프란체스코 바르베리니 추기경의 비서로서 공무를 수행했을 뿐만 아니라 고대 그리스와 로마 연구에 몰두했고, 여전히 곳곳에서 재발견되고 있던 고대의 문학과 고고학을 공부하느라 열심이었다.[10] 그는 지식이란 이미지의 형태일 때에 가장 잘 요약될 수 있다는 생각에 사로잡혀, 동생인 카를로 안토니오와 함께 유, 무명 화가들에게 자연 세계의 다양한 이미지뿐만 아니라 그리스와 로마의 유물을 그리게 했다.[11] 백과사전적으로 광범위한 영역을 다루었기 때문에 그의 "박물관"은 플리니우스의 『박물지』에 버금가는 시각적인 자료가 되었고, 거기에 예술가의 눈을 통해서 본 세상이라는 부가가치까지 더해졌다.

이렇게 어마어마한 프로젝트에 참여하여 드로잉과 수채화를 그렸던 화가들 중에 니콜라 푸생이라는 프랑스 출신의 젊은 화가가 있었다. 그는 1624년 로마에 도착한 지 얼마 지나지 않아 카시아노를 만났다. 그리고 카시아노의 집에서 그림 교육을 받았다고 한다.[12] 푸생은 북적이는 공방에서 루벤스가 그렸을 법한 커다란 제단화를 그리는 대신, 홀로 조그만 그림을 그렸다. 그리고 그에게 영감을 준 것은 카시아노 달 포초와 동료들이 둥그렇게 둘러앉아 나누던 그리스와 로마의 신화, 새롭게 발굴되어 번역된 고대의 이야기였다. 푸생은 카시아노를 위해서 세례부터 병자성사까지 가톨릭 의식의 엄숙함과 신비로움을 기록하는 「일곱 가지 성사」 연작을 그렸다. 이 그림은 푸생의 다른 그림 50여 점과 함께 로마에 있는 카시아노의 저택에 걸렸다.

로마의 시골 지역을 거닐던 푸생은 고대의 유적이 이리저리 널려 있는

풍경, 어찌 보면 로마 공화정 시절부터 누구의 손도 닿지 않은 풍경을 보며 고대 로마 문명의 찬양자가 되었다. 그는 처남인 가르파르 뒤게와 화가인 클로드 로랭과 함께 스케치북을 손에 들고 캄파니아 지방을 거닐었다. 그는 문학이라는 렌즈를 통해서 풍경을 바라보았고, 사실상 모든 곳이 이야기의 배경, 신화의 장소였다.

그렇다고 해서 푸생의 그림이 자연의 직접적인 기록은 아니었다. 그는 구도에 대해서 끊임없이 고민했기 때문에 배경을 그려넣은 상자 안에 조그만 밀랍 모형을 배치하여 빛의 변화를 연구했다. 그 결과물은 다소 인공적인 느낌이 들기도 하지만 부자연스럽거나 생기가 없는 경우는 극도로 적었고, 오히려 시적인 주제와 구도의 완벽한 균형을 이루어냈다.

이렇게 구도가 뛰어난 그림들 중에 리라를 연주하는 노인 옆에서 춤을 추는 네 명의 인물이 등장하는 작품이 있다. 그늘진 옆모습으로 등장하는 바쿠스는 머리에 수확의 시기, 가을을 상징하는 마른 화관을 쓰고 있다.[13] 그는 오른손으로 어깨와 가슴을 당당하게 드러내고 머리에는 밝은 노란색 천을 두른 겨울의 손을 잡고 있다. 여름은 하얀 드레스를 입고 땅에서 붕 떠 있는 듯 보이는 금색 샌들을 신고 있다. 봄은 장미 화환을 쓰고 상대방을 무장 해제시키는 듯한 눈빛으로 그림 밖을 내다본다. 마치 관람자에게 "같이 춤추실래요?"라며 질문을 던질 것만 같다. 사실 질문은 의미가 없는 것이, 그녀는 우리가 이미 그 춤에 빠져 있음을 알고 있다. 날개 달린 나체로 등장하는 시간의 신, 사투르누스가 연주하는 리듬은 그 누구도 피해갈 수 없기 때문이다. 사투르누스는 아무것도 없는 플린스 아래에 앉아 있고 두 명의 어린 소년, 즉 푸티는 비눗방울을 불고, 모래시계를 들고 있다. 바쿠스는 화관을 쓴 두 얼굴의 기둥 조각으로 다시 한번 등장하는데 하나는 젊게, 하나는 늙게 표현되었다. 하늘에는 아폴로 신이 황금 마차를 타고 화려한 모습으로 서 있다. 마차 앞에는 새벽의 여명을 상징하는 아우로라가 금가루를 뿌리며 앞장서고, 그 주위에는 계절의 여신, 호라이가 있다. 이는 시간을 초월한 자연의 순환과 신의 자비를 일깨우는 그림이며, 끝없이 포도주를 공급하는 바쿠스까지 등장시켜서 인생의 공허함을 달래주기도 한다.

이후 「세월이라는 음악의 춤」이라는 제목이 붙은 이 그림은 푸생이 줄리오 로시피글리오시 추기경을 위해서 그린 것으로, 추기경은 자신의 저택

에 이 그림을 자랑스레 걸어놓았다. 푸생이 활동하던 시절에 로마는 재건 중이었다. 분수대, 성당, 궁전 등이 대담한 양식으로 개조되고 있었고, 이전 세기의 고전적인 건축 양식은 점점 더 과장된 연극적 분위기에서 재구성되거나 해체되었다. 이런 움직임은 수십 년 전인 16세기 말 교황 식스투스 5세의 주도하에 이미 시작되었다. 도시의 풍경은 고대의 이교도 기념물로 가득한 옛 로마에서 새롭게 부활한 가톨릭 교회의 흥겹고 화려한 중심지인 새로운 로마로 변모해가는 중이었다.[14] 넓은 대로는 커다란 광장을 향해 집중되었고, 광장 중앙에는 고대의 오벨리스크와 아름다운 분수대가 자리를 잡았다. 이러한 개조, 복원, 장식의 분위기는 점점 더 대담해지고 과감해져서, 17세기 중반 교황 우르바누스 8세와 알렉산데르 7세가 재위하는 동안에 극에 달했다. 새로운 성당들이 숱하게 건설되었다. 규모는 작아도 한결같이 야망이 가득했기 때문에 실내를 장식할 조각상과 대규모의 프레스코화가 필요했다.

　도시 전체가 전 세계에 그 힘을 과시하며 공중으로 부상하는 듯 보였다. 그리고 수많은 화가들 중에서도 유독 무중력의 환영을 창조하는 예술가가 한 명 있었다.

루벤스가 물감으로 진짜 같은 살갗을 표현했다면, 잔 로렌초 베르니니는 대리석을 살아 숨 쉬는 인체로 탈바꿈했다. (그 자신은 "가장 덜 나쁜" 작품이라고 말했지만) 그의 가장 위대한 작품은 1640년대 말 베네치아의 추기경 페데리코 코르나로가 비교적 최근에 지어진 조그만 예배당, 산타 마리아 델라 비토리아 성당을 장식하기 위해서 의뢰한 것이었다. 이 예배당은 스페인 출신으로 현실적인 지혜와 신비주의 경험을 결합하여 카르멜 수도회를 개혁한 성 테레사를 기리기 위해서 지어졌다. 성 테레사는 이그나티우스 로욜라, 필립보 네리, 프란시스코 사비에르와 함께 16세기에 가톨릭 교회로부터 성인으로 인정을 받은 위대한 신비주의자 중 한 명이었다.

새롭게 공식적인 영웅으로 임명받은 성인이었기 때문에, 베르니니가 재현의 주제로 성 테레사를 선택한 것은 특이한 일이 아니었다. 다만 그가 제작한 이미지가 다른 성인의 초상 조각과 사뭇 다르다는 점이 눈길을 끌었다. 성 테레사는 제단 위쪽 뒤가 막혀 있는 얕은 구멍 안에서 구름 위에 둥둥 떠 있는 모습으로 등장하고, 그녀 앞에는 천사가 서 있다. 또 그 주변에는 알록달록한 대리석과 조각 장식이 둘러싸고 있어서 그녀의 순수한 형태를 강조한다. 성 테레사는 자서전에서 신비주의적인 경험의 절정에서 황홀감과 환희를 느꼈다고 썼다. 베르니니가 보여주는 이 장면이 바로 그 유명한 황홀경의 순간이었다.

나는 종종 다음과 같은 환영을 보게 되어 주님을 기쁘게 했다. 나의 왼편에는 인간의 모습을 한 천사가 있었다. 흔하게 볼 수 있는 유형의 천사가 아니었다. [……] 그는 키가 크지 않고 작았으며 매우 아름다웠다. 그의 얼굴은 불처럼 이글거려서 격한 감정에 휩싸인 듯한 가장 높은 계급의 천사처럼 보였다. [……] 그의 손에는 금으로 된 기다란 창이 들려 있었는데 쇠로 된 창의 끝에는 불이 붙어 있었다. 그는 창으로 내 심장을 수차례 찔러 내 내장까지 관통시켰다. 그가 창을 뽑자 나는 주님의 위대한 사랑으로 완전히 불붙은 것 같았다. 그 고통이 너무 예리해서 나는 여러 차례 신음 소리를 냈다. 하지만 그 극심한 고통에 의한 달콤함이 너무나 커서 절대 잃고 싶지 않았다.[15]

　테레사는 신비로운 경험의 절정의 순간에 머리를 뒤로 젖히고 눈을 치
켜뜬 채 신음을 내뱉고 있고, 즐거워 보이는 천사는 불타는 화살을 빼내고
있다. 사랑으로 "완전히 불붙은" 황홀경의 에너지가 부풀어오른 그녀의 큼
직한 옷을 타고 번지고 있으며, 그녀가 올라타고 있는 구름과도 뒤섞인다.
그녀의 한쪽 발은 힘없이 구름 밖으로 축 쳐져 있다. 위쪽에 숨겨진 창에서
는 햇빛이 내려와 신성한 분위기를 자아낸다. 모든 것이 빛과 공기 중에 떠
있는 듯하다.[16]

　베르니니는 자신의 조각상이 그가 "아름다운 전체un bel composto"라고
부를 형태를 갖추기를 원했다.[17] 그는 실제와 같은 세부 표현보다는 전반적
인 효과, 즉 조각상이 특정한 공간에서 다른 건축물, 그림, 색, 빛, 분위기
와 함께 어떻게 작용하는지를 중요하게 생각했다. 그가 작업한 환경은 웅
장하기 그지없었다. 그의 초기 작품들 중에는 금동과 대리석으로 만든 천
개天蓋, baldachino가 있었다. 최근에 완공된 산 피에트로 대성당에 있는 이 천

개는 솔로몬 신전의 기둥을 연상시키는 4개의 나선형 기둥과 지붕 덮개로 이루어져 있으며 화려하게 장식된 지붕 위에는 거대한 천사들이 서 있다. 이 조각은 신도석 교차 지점, 즉 미켈란젤로의 돔 바로 아래, 그리고 성 베드로의 무덤 위에 위치했다. 베르니니는 브라만테, 미켈란젤로 등이 설계한 거대한 성당 건물에 가장 잘 어울리는 광장을 설계하기도 했다. 성당 앞의 공간을 마치 두 팔로 감싸듯이 둘러싸고 있는 2개의 콜로네이드를 세운 것이다.

화려하고 볼거리가 가득한 베르니니의 조각과 건축은 그저 즐거움을 위한 것이 아니라 그가 마음속 깊이 간직한 종교적인 믿음의 표현이기도 했다.[18] 그는 테레사가 자신의 삶에 대해서 쓴 글이나 이그나티우스 로욜라의 가르침과 같은 당시의 수많은 신학 서적에 정통한 사람이었다. 누군가는 그와 대화를 나누는 것이 논문을 읽는 것과 같다며 약간의 피로감을 호소하기도 했다. 미켈란젤로와 마찬가지로 교회에 대한 그의 충성심에는 의문의 여지가 없었다. 두 사람 모두 엄청난 에너지로 유명했다. 한 작품이 끝나면 쉬지 않고 다음 작품으로 넘어가고, 매번 훨씬 더 대담한 계획을 세우며, 마치 신의 영감을 받은 것처럼 그림과 대리석을 자유자재로 이용했다. 다만 둘 사이에 차이가 있다면, 미켈란젤로가 사랑에 대한 심오한 소네트를 썼던 데 비해, 베르니니는 이탈리아의 가벼운 즉흥극, 코메디아 델라르테Commedia dell'arte의 희곡을 즐겨 썼다는 점이다. 베르니니는 친구들과 하인들을 시켜 자기 집에서 연극 공연을 하기도 했다. 그는 교황청에서 열리는 오페라 같은 공연의 무대예술가로도 알려졌는데, 기발한 기계를 이용해 홍수와 화재 같은 무대 효과를 연출하여 예술가들을 깜짝 놀라게 했다.[19] 베르니니의 천재성에는 역설, 자아성찰, 유머가 담겨 있었다. 그는 유명해진다고 해서 반드시 심오함을 희생하는 것은 아님을 알게 되었다.

루벤스, 티치아노, 카라바조의 위대한 전통의 계승자들은 17세기 중반 스페인과 네덜란드에서 주목을 받기 시작했다. 그들의 목표는 기법적인 발명보다는 훌륭한 양식이었기 때문에 화가들은 끊임없이 새로운 화풍에 접근했고, 어떻게 해야 서로 다른 질감과 빛을 잘 표현할 수 있을지 고민하며 천재성을 발휘했다. 그리고 당시 두 명의 거물 화가의 작품에서 그림은 삶 그 자체의 메타포가 되었다.

디에고 벨라스케스는 세비야에 있는 프란체스코 파체코의 공방에서 견습생으로 지내던 젊은 시절부터 확실히 남달랐다. 그는 이미 스무 살 때부터 그림을 통해서 기법과 구성에서 절대적인 자신감을 드러냈다. 그는 곧 대단한 후원자 중 한 명인 스페인의 국왕 펠리페 4세에게 발탁되었고, 1623년 마드리드 궁정에서 일하게 되었다.

벨라스케스는 왕의 첫 초상화에서부터 후세를 위한 그의 이미지를 확실히 구축했다. 벨라스케스는 길고 좁다란 얼굴, 수동적이지만 똑똑해 보이는 표정, 합스부르크 특유의 부어오른 턱을 가진 펠리페를 다양한 모습으로 그렸다. 그중에는 뒷발로 선 말을 침착하게 다루고 있는 모습도 있었고, 보란 듯이 단정한 사냥복을 갖춰 입은 모습도 있었다. (부르고뉴 궁정의 전통대로) 우아한 검은 비단 옷을 입고 중요해 보이는 서류를 들고 있는 모습은 가끔은 펠리페가 실제로 국정을 살폈는지도 모른다는 인상을 준다.

사실 펠리페는 국정에 진지하지 않았다. 왕국의 재정을 안정시키거나 합스부르크의 권력을 굳건히 하기보다는 왕궁을 증축하고 꾸미는 일, 당시 가장 위대한 화가에게 그림을 의뢰하는 일에 더 열심이었다. 그의 증조부 찰스 5세는 티치아노에게 광대한 제국을 지키기 위해서 개신교도와 튀르크, 프랑스에 맞서 싸우는 위대한 전사, 신성 로마 제국의 황제, 보편 군주의 모습으로 자신의 초상화를 그리게 했다. 펠리페의 할아버지 역시 티치아노의 솜씨를 빌려 전투를 벌이는 모습을 초상화로 남겼으며, 이탈리아의 조각가 레오네 레오니와 그의 아들 폼페오는 그의 청동 조각을 만들며 강인하고 진지한 표정을 강조했다.

그와 반대로 펠리페 4세는 탐미주의자였다. 그는 벨라스케스를 이탈리아로 보내서 각종 그림과 조각을 사게 하고, 고대 조각상의 주형을 만들게 하여 자신의 궁전을 이 아름다운 이미지와 물건들로 가득 채웠다. 벨라스케스가 펠리페의 가장 인상적인 초상화를 그릴 때 배경이 된 장소도 마드리드에 있는 알카사르, 즉 궁전의 방이었다. 왕의 초상화라고는 하지만 왕은 역설적으로 배경에 흐릿하게만 등장한다. 그리고 그의 두 번째 아내인 오스트리아 출신의 마리아나 역시 왕 옆에 희미하게 그려졌다. 그녀는 왕의 첫 번째 아내인 프랑스의 엘리자베스 왕비가 죽고, 1649년에 결혼한 두 번째 아내이다. 원래 마리아나는 펠리페의 아들이자 후계자, 발타사르 카를로스

와 결혼할 예정이었으나 그는 어린 나이에 눈을 감고 말았다. 벨라스케스는 뒷발로 선 퉁퉁한 말 위에 앉은 왕자의 모습을 그리기도 했는데, 왕자를 훨씬 더 커 보이게 하려고 말을 당나귀 크기로 그렸다. 어쨌든 이런 이유로 마리아나는 슬픔에 빠진 왕자의 아버지를 첫 결혼상대로 맞아야 했다. 그래서인지 벨라스케스가 그린 단독 초상화에서도 그녀는 화려한 궁중 드레스를 입고 리본으로 장식한 머리를 한 채 앉아 있지만 어린아이처럼 입술을 뿌루퉁 내밀고 불만스러운 표정을 짓고 있다. 그리고 비록 희미하기는 하지만 거대한 초상화의 거울 속에서도 그녀의 불만스러운 표정은 여전한 것 같다. 사실상 이 초상화의 주인공은 두 사람의 딸, 마르가리타 공주와 왕비의 두 시녀였다.

마르가리타는 하얀 실크 드레스를 입고 화면 가운데에 서 있다. 푸석한 금발 머리를 늘어뜨린 그녀는 천진난만한 눈빛으로 그림 밖을 내다본다. 그녀의 눈빛은 아무것도 모르는 소녀의 순수함 그리고 권력의 허영심을 깨닫고 처음으로 남의 시선을 의식하게 된 자의식, 그 중간에 있는 것 같다. 그녀의 공허한 자존감은 난쟁이 시녀인 마리 바르볼라와 니콜라시토 페르투사토의 직설적인 눈빛과 대조를 이룬다. 심지어 니콜라시토는 마스티프에게 조심스레 발을 얹고 있고, 개는 눈을 감고 꾹 참고 있다.

시녀 중 한 명인 마리아 아우구스티나 사르미엔토는 마르가리타에게 빨간 물병을 내밀며 물을 마시라고 권하고, 눈에 띄게 키가 큰 다른 시녀, 이사벨 데 벨라스코는 호기심과 경의의 표시로 몸을 앞으로 숙이고 있다. 방 뒤쪽 문간에 서서 계단을 오르려다 말고 방을 들여다보는 남자(시종 호세 니에토) 때문에 그녀의 의문스러운 표정에 더욱 무게가 실린다. 이사벨은 무엇인가를 알고 있는 듯, 하지만 아무런 판단은 하지 않는 표정으로 우리를 바라본다. 그림 속 모든 인물들처럼, 그녀는 궁중의 예의에 걸맞게 따뜻함과 관심으로 우리를 맞아준다. 단 한 명만 달랐다. 바로 벨라스케스 자신이다. 그는 자신이 작업 중인 캔버스에서 물러나 서 있으면서, 그림의 가장 왼쪽 귀퉁이를 차지하고 있다. 그는 고개를 갸우뚱한 채 가슴팍에 붓을 들고 생각에 잠겨 있다. 어떻게 하면 권력의 이미지를 그리면서도 계급을 드러내 억지로 존경을 끌어내는 대신, 사람들의 마음을 움직이고 그들을 유혹할 수 있을까? 어떻게 하면 유화라는 유혹적인 매체를 이용하여 왕국

과 제국의 운명에 묶여 사는 이 꾸밈없는 인간들을 표현할 수 있을까? 어떻게 하면 이러한 권력의 문제와 그들의 일상생활을 반영하면서도 그 이상의 그림을 그릴 수 있을까? 어떻게 하면 창작에서 가장 중요한 요소인 인간의 눈, 그리고 눈을 통해서 무엇인가를 보는 행위를 그림에 담을 수 있을까? 한마디로, 어떻게 하면 궁정 화가의 자리를 지키면서도 즐겁게 그림을 그릴 수 있을까?

벨라스케스가 제안한 방법은 왕과 왕비를 제대로 등장시키지 않고 배경에 있는 거울에 반사된 모습으로만 표현해서 그림에 접근할 수 없게 멀리 배치하는 것이었다(대략 우리가 그림을 바라보고 있는 그 장소에서 포즈를 취한 것처럼 말이다). 벨라스케스는 심지어 그림을 그리던 시점에 펠리페의

후계자로 정해져 있던 그들의 딸마저도 그림에 포함시키지 않았다(펠리페가 첫 결혼으로 얻은 자녀들 중에서 유일하게 살아 있는 딸, 마리아 테레사는 루이 14세와 약혼했고 공식적으로 스페인의 왕좌는 포기한 상태였다). 대신 그는 두 명의 주변 인물에 초점을 맞추었다. 한 명은 호기심 가득한 눈빛 때문에 그림 속 그 어떤 인물보다 우리의 눈길을 끄는 키 큰 시녀, 이사벨 데 벨라스코였고, 또 한 명은 살짝 기울어진 머리로 미묘하게 관람자를 흉내 내는 듯한 벨라스케스 자신이었다. 이 그림은 이후 「시녀들」이라고 불리게 되었다. 그림이 그려진 당시에는 거의 언급이 되지 않았던 작품이어서 원래의 제목은 알려지지 않았고, 펠리페가 죽은 후인 1662년 작품이라는 설명과 함께 "한 가족의 그림" 정도로만 불렸다.

　　루벤스의 「삼미신」이나 카라바조의 「그리스도의 체포」 같은 그림을 보며, 우리는 넋을 잃고 그 이미지에 완전히 빠져들 수 있다. 반면 「시녀들」은 상당히 독특한 방식으로 우리를 작품 밖에 위치시킨다. 우리는 화가와 마르가리타 공주 그리고 시녀들의 시선에 의해서 고정된 채 오히려 그들의 관찰 대상이 된다. 심지어 개가 굳이 눈을 감고 있는 것마저도 우리의 존재를 거부함으로써 오히려 존재를 인정하고 있다는 역설처럼 보인다. 우리는 벨라스케스에게 이 자리를 떠나도 되는지 허락을 받아야 할 것 같고, 벨라스케스가 이 그림을 끝낼 때까지 또는 개가 고개를 돌려 자신을 발받침대로 쓰고 있는 이를 향해 짖을 때까지, 아니면 마르가리타가 시녀가 주는 물병을 들고 시원하고 깨끗한 물을 마실 때까지 기다려야 할 것 같은 느낌을 받지만, 실제로 우리는 그림 밖의 세계에 있기 때문에 그림에 관여를 할 수가 없다. 이 작품은 어떻게 하면 그림이 그 자체로 하나의 세계가 될 수 있는지를 보여주는 가장 위대한 사례들 중의 하나이다.

벨라스케스는 마법과 같은 극단적인 그림을 그리면서도 착시를 일으키는 전통적인 화법을 버리지 않았다. 그리고 그의 그림은 여전히 이성의 영역 안에 남아 있었다. 그가 그린 세계는 늘 있을 법한 것들로 가득했다. 16세기 중반 그리스의 크레타 섬에서 태어난 또다른 화가의 작품을 보면, 그가 물감을 이용해서 표현한 세상은 우리가 관습적으로 현실 또는 자연이라고

부를 수 있는 정도를 훨씬 벗어났음을 알 수 있다.

엘 그레코('그리스인'이라는 뜻이며, 그의 실제 이름은 다소 기억하기 어려운 도미니코스 테오토코풀로스이다)가 그린 황홀하고 환상적인 그림은 스페인의 종교적 수도인 톨레도에서 크게 유행했다. 그는 원래 비잔틴 양식, 즉 옷에는 지그재그로 하얀 하이라이트를 남기고 뻣뻣하고 평면적인 형태로 그리는 교육을 받았다. 하지만 얼마 지나지 않아 그는 적어도 안드레이 루블료프의 시대로 거슬러올라가는 오래된 관습은 버리고, 크레타를 떠나 처음 베네치아로 여행을 갔다가 보았던 이탈리아 화가들과 비슷한 화풍을 받아들였다.

엘 그레코의 작품은 대부분은 종교적인 주제를 다루었다. 이탈리아의 교회와 수도회에서도 그랬고 이후 스페인의 톨레도로 옮겨가서도 마찬가지였다. 「라오콘」이 유일하게 고대 신화를 주제로 한 그림이었다. 베르길리우스에 따르면, 라오콘은 트로이의 성직자였으며 그가 두 아들과 함께 죽는 장면이 고대에 조각상으로 제작되었다가 이후 1세기에 로마에서 발견되기도 했다. 엘 그레코의 그림에서 라오콘은 뱀을 쥔 채 공포에 질린 표정이며, 마치 어두운 공간에 쓰러져 둥둥 떠 있는 것처럼 보인다. 한편 그의 아들 중 한 명은 또다른 뱀과 몸싸움을 벌이고 있으며 그가 뱀과 함께 만들어낸 둥근 형태가 배경으로 보이는 도시를 액자처럼 감싸고 있다. 배경의 도시는 아마도 트로이일 테지만 실제로 엘 그레코는 자신이 가장 잘 아는 톨레도를 모델로 삼았을 것이다. 흐릿한 형태로 그려진 라오콘의 또다른 아들은 라오콘 옆에 반대로 누워 있고, 두 명의 우아한 나체의 인물이 이 장면을 관찰하는 듯 옆에 서 있다. 그들은 이 상황을 심판하며 서 있는 신일 수도 있고, 이런 상상 속 장면에 거리감을 주기 위해서 엘 그레코가 일부러 그려넣은 구경꾼일 수도 있다.

환영의 경험(성 테레사와 같은 황홀경의 상태로 그림을 그리는 것은 상당히 어려울 것이다) 또는 (시각적인 장애 같은) 다른 신체적 문제가 아니라 엘 그레코가 앞선 푸생이나 틴토레토처럼 작업 시에 이용한 밀랍이나 진흙 모형이 그의 그림을 부자연스러워 보이도록 만들었다. 또한 그에게는 그림의 기본적인 요소인 색, 화법, 형태만으로 이 세계를 온전히 정의하여 보여주고자 하는 순수함이 있었다. 엘 그레코의 인물들은 종종 공중에 떠 있는

「라오콘」, 엘 그레코.
1610-1614년.
캔버스에 유화물감,
137.5×172.5cm.
워싱턴 DC, 국립
미술관.

듯하고, 실제로 그의 그림에는 캔버스라는 바탕 외에 다른 지면이 등장하지 않을 때가 있다. 하지만 엘 그레코의 그림을 모아놓고 보면 그만의 독특한 논리가 드러난다. 바로 벨라스케스, 푸생, 루벤스, 카라바조, 젠틸레스키 등의 그림처럼 모든 위대한 작품의 진실한 주제, 즉 그림을 그리는 행위 그 자체에 기반을 둔 논리 말이다.

열린 창

네덜란드의 풍경 위로 흐릿한 구름이 흘러간다. 늦여름, 농장의 일꾼들은 옥수수를 수확하다가 쉬고 있고, 쌓아놓은 옥수숫단은 말라가고 강은 들판을 가로질러 흘러간다. 구름은 여름 수확 현장에 그림자를 드리우고, 저 멀리 교회, 시청, 풍차 옆을 지나는 강 위로 햇볕이 부서진다.

평범한 분위기로 그려진 평범한 하루이다. 얀 판 호이엔은 부드러운 회색과 갈색조의 묽은 물감으로 빠르게 작업했다. 밝게 빛나는 색이 단 한 군데도 사용되지 않은 단조로운 풍경은 그만의 특징이었다. 여러 층의 투명한 유화물감이 마치 천천히 변화하는 대기효과처럼 캔버스 표면을 떠간다. 사물이 대기 중에 녹아들어서, 그림 속 장면은 인간의 손이 닿을 수 없는 광활한 하늘로 떠올라 사라진다.[1]

얀 판 호이엔은 17세기 초 네덜란드에서 새로운 종류의 풍경화를 그렸다. 지평선은 낮고, 색은 차분했으며, 분위기는 담담했다. 신화 속 영웅이나 역사적 인물은 등장하지 않았고 그저 평범한 생활 속 일상의 장면이었기 때문에, 바깥세상의 드로잉을 바탕으로 그린 것이었다. 수 세기 동안 그림이 본질적으로 책의 삽화 역할을 하는 스토리텔링이었다면, 이제 화가들은 물감과 스케치북

「아른험의 정경」 얀 판 호이엔. 약 1644년. 패널에 유화물감, 26×41.5cm. 암스테르담, 국립 미술관.

을 들고 광장으로 나가 자기가 본 것을 기
록하기 시작했다. 플랑드르의 화가이자 역
사가 카렐 판 만더르는 1604년에 『화가 평
전*Schilderboeck*』에서 화가들에게 작업실을 나
서서 "사생화naer het leven"를 그리도록 촉구
했다.[2] 세상 자체가 이미지를 만들도록 하
자는 것이다.

　　직접적인 관찰의 정신은 과학 분야에
서도 부상하고 있었다. 독일의 천문학자
요하네스 케플러는 판 만더르의 『화가 평전』과 같은 해에 출간된 책에서, 이
미지는 인간의 눈이라는 렌즈를 통해서 상하, 좌우가 뒤집힌 상태로 망막
에 맺히며, "눈에 보이는 것들의 색색의 광선이 망막에 칠해진다"라고 썼
다.[3] 망막에 맺힌 이미지에 대한 케플러의 이론은 600년 전에 알하젠이 쓴
『광학의 서』라는 책을 기반으로 한 것이었다. 그가 본다는 행위를 "그림을
그리는 행위"를 이용해서 묘사했다는 것은 회화나 드로잉이 우리가 세상을
보는 방법을 이해하는 데에 얼마나 중요한지를 깨닫게 한다.

　　네덜란드의 17세기 회화는 유럽 미술의 위대한 전통 중의 하나로 자
리를 잡았다. 가장 작품 수가 많고, 가장 창의적이며, 가장 보기 좋으면서
가장 심오한 그림이었다. 유럽의 정치와 경제에도 새로운 시대가 열렸다.
1580년대 저지대 국가들의 북부 주들이 스페인의 합스부르크에 독립을 선
언하면서 네덜란드 공화국이 탄생했다. 길고도 격렬한 투쟁을 거치는 동안
북쪽의 신교도는 남쪽의 가톨릭으로부터 분리되었다. 그리고 1600년경부
터 새롭게 형성된 북네덜란드 주는 시민들이 통치하는 부유한 도시 문화,
경험적인 관찰에 의한 회화 이미지, 신을 찬양하기보다는 돈을 중시하는
분위기와 같은 독보적인 정체성을 확고히 했다.

　　공화국의 부는 네덜란드 동인도회사에서 오는 것이었다. 원래는 무
굴 제국과 무역을 하기 위해서 설립된 회사였지만 점차 일본이나 인도네시
아처럼 더 먼 곳까지 배를 보내게 되었고, 경쟁 국가인 포르투갈이나 영국
과 교역권을 놓고 전투를 벌이기도 했다. 예수회 선교사들과 함께 이 무역
업자들은 머나먼 곳에서 신기한 물건들을 가지고 왔다.[4] 1602년에는 미델

뷔르흐라는 항구에 중국 최고의 도자기 생산지인 징더전(경덕진)의 도자기가 처음으로 들어왔다. 네덜란드 사람들은 포르투갈 무역선을 나포하여 탈취한 이 도자기를 스페인의 무장상선 카라크carrak의 이름을 따서 크락자기 kraakporselein라고 불렀다. 또한 여기에는 잘 부서진다kraken는 의미도 담겨 있었다. 그외의 값진 보물로는 일본의 도자기와 칠기장, 인도네시아의 네덜란드 식민지 바타비아(현대의 자카르타에 해당한다)의 은식기, 실론(스리랑카)의 상아 조각, 남인도의 직물 등이 있었다. 때로는 인도양과 태평양에서 온 어마어마한 양의 향신료와 이국적인 조개껍데기도 상자에 담겨 배를 타고 왔다.[5]

이런 신기한 수입품은 예술가들의 상상력을 자극했고, 정물화의 테이블에 놓인 양탄자, 꽃병, 조개껍데기처럼 그림에도 직접적으로 등장했다. 한편 상인들 사이에서 예술품 구매 열풍이 불자, 그들은 자택의 벽을 그림으로 꽉꽉 채우기 시작했다. 화가들은 아무리 열심히 그림을 그려도 새롭게 부유층이 된 상인들의 어마어마한 수요를 충족시키지 못했다. 자연히 화가들은 너무나 기뻐하며 더욱 상상력 넘치는 주제와 장르로 그들의 수요를 충족시키기 위해서 노력했다.[6]

즐거움 그 자체가 그림의 주제가 되었다. 주디스 레이스테르가 20대 초반에 그린 자화상에서 그녀는 환하게 기뻐하는 음악가를 그리며 이젤 앞에 앉아 있다. 장면 전체에 퍼져 있는 근심걱정 없는 진정한 쾌활함이 우리에게 그대로 전해진다. 그녀는 의자에 기대어 자신만만하게 우리를 환영하며 맞아주고, 한 치의 오만함도 없이 작업 중인 자신의 작품을 감상하도록 허락한다. 그녀가 그리는 바이올린 연주자의 거침없는 자유로움은 어쩌면 화가가 자신의 삶에서 느끼는 즐거움의 상징일지도 모른다.[7] 그녀는 모노그램으로 "JL"과 별을 그려넣어 자신의 이름으로 말장난을 했다(네덜란드어로 leidstar가 '북극성'을 의미한다).

레이스테르의 그림을 보면 그녀가 자신의 고향 하를럼에서 활동하던 프란스 할스에게 그림을 배웠을지도 모른다는 생각이 든다. 적어도 그녀가 할스의 자유롭고 에너지 넘치는 화법을 동경했다는 것은 거의 의심의 여지가 없다. 할스의 동생인 디크와 레이스테르의 남편인 얀 민스 몰레나르 역시 할스의 화풍을 모방했다. 할스의 낙관주의도 마찬가지였다. 프란스 할

「자화상」, 주디스
레이스테르.
약 1630년.
캔버스에 유화물감,
72.3×65.3cm.
워싱턴 DC, 국립
미술관.

스 이전에는 그 어떤 그림에서도 이렇게 남의 눈을 의식하지 않고 웃는 얼굴을 볼 수 없었다. 로히어르 판 데르 베이던이 최초로 진짜 같은 눈물을 그렸다면 200년 후에 할스는 최초로 위대한 미소를 그렸다. 초기 네덜란드 화가들에게 눈물은 신성함의 상징이었다. 레이스테르와 할스 그리고 하를럼의 동료들의 그림 속 웃고 미소 짓는 얼굴들은 좀더 물질적인 새로운 세계, 자유롭고 풍족한 세계의 상징이었다.

그렇다고 해서 하를럼이나 암스테르담, 다른 네덜란드의 도시들에서 활동하던 화가들이 도덕적으로 무관심할 것이라고 생각하면 안 된다. 아직 교회는 완전히 망각되지 않았다. 레이던 출신의 화가인 (공교롭게도 얀 판 호이엔의 사위이기도 하다) 얀 스테인은 우화 같은, 때로는 낯 뜨거운 배경 이야기로 유명한 인물이었다. 스테인의 가장 인기 있는 주제 중의 하나는 알 수 없는 병에 시달리는 여자와 수상할 정도로 옷을 잘 차려입은 의사의 방문이었다. 한 그림에서 의사는 여자의 맥을 짚으며 가짜 치료를 준비하고 있다(벽에 붙어 있는 뻐꾸기 시계가 그가 의사 자격이 없음을 암시한다). 하

「아픈 여인」,
안 스테인.
약 1663-1666년.
캔버스에 오일,
76×63.5cm.
암스테르담, 국립
미술관.

지만 여자는 그저 웃으며 눈을 반짝이고 있어서 그녀가 아픈 원인은 사실 다른 데 있음을 넌지시 알려준다. 그녀의 머리 위로 걸려 있는 불룩한 류트는 그녀가 사랑하는 사람의 아이를 임신하고 있다는 뜻이다.

스테인이 그려내는 이야깃거리가 숨어 있는 디테일, 소작농의 사랑, 어수선한 여관의 풍경, 술에 취한 커플, 계략을 꾸미는 연인들 같은 것들은 1세기 전의 피터르 브뤼헐을 생각나게 한다. 브뤼헐이 그랬던 것처럼 스테인의 그림 대부분은 쇼를 위한 것이었다. 사람들을 가르치기보다는 즐겁게 하는 것이 목적이었다는 뜻이다. 스테인의 그림에서 유일한 교훈은 즐거움이란 많을수록 좋다는 사실인 듯하다.

스테인은 세속적인 즐거움, 레이스테르와 할스는 씩씩한 웃음, 판 호이엔은 안개 낀 단색의 풍경으로 유명했다. 모든 네덜란드 화가들은 각자 무엇인가로 이름을 날렸다. 당시는 자유의 시대이자 전문화의 시대였다. 또한 여관 풍경, 활짝 핀 이국적인 꽃, 얼음 위에서 스케이트를 타는 사람들, 밤 풍경, 조감도, 특별한 종류의 빛을 이용한 단체 초상화 등 특정 상품으로 시장을 장악할 필요가 있는 시대였다. 예술가들은 언젠가 자신의 가장 돈 많은 고객과 부유함을 겨룰 날을, 새로운 자본주의의 시대가 제공하는 온갖 사치품과 존경을 누리며 살 날을 꿈꾸게 되었다.

새로운 장르를 개척하면 확실히 수익성이 좋았다. 안트베르펜 출신의 화가 암브로시우스 보스하르트는 1590년대 개신교도에 대한 박해를 피해 북쪽 지방인 미델뷔르흐로 이주한 후에 사실상 꽃 그림 장르를 개발했다. 그가 공들여 대칭적으로 구성한 꽃다발은 어두운 벽 또는 단순한 석재 아치를 배경으로 등장했으며 종종 중국산 도자기 꽃병과 함께 배치되었다. 꽃은 식물도감 삽화에 버금갈 정도로 과학적 정밀성에 입각하여 채색이 되었다. 보스하르트는 아들들과 처남인 발타사르 판 데르 아스트에게 그림을 가르쳤고, 최고 품질(그리고 가격)의 꽃 그림은 보스하르트와 동음이의어

가 되었다.

그러나 한 화가는 시장 주도의 분업을 딛고 모든 유형의 그림과 주제를 섭렵하며 스스로 출세의 길에 올랐다. 심지어 자화상이라는 새로운 장르의 시대를 열기도 했다(물론 자화상이라는 장르의 명칭은 당시에는 없었고 수백 년 후에야 이름이 붙었다). 그는 자신의 인생이 담긴 이미지를 그림으로 남겼고, 특히 나이가 들어감에 따라 달라지는 생각과 감정의 깊이를 보여주는 데에서는 타의 추종을 불허했다. 알브레히트 뒤러처럼, 그는 그림으로 인간의 삶에 대한 깊이 있는 질문을 남기고, 그와 동시에 마음을 사로잡는 뛰어난 판화도 제작했다. 뒤러가 목판화를 이용했다면, 그는 에칭에 몰두했기 때문에 그가 판화로 그린 풍경은 스케치에 더욱 가까워 보였다.

렘브란트 하르먼스 판 레인은 굉장히 재능이 많았고 스스로도 그것을 알고 있었다. 그는 이전 세기의 위대한 화가인 티치아노가 베첼리오라는 성 대신에 티치아노라는 이름을 서명으로 남긴 것을 흉내 내어, 작품 활동 초기부터 자신의 그림에 렘브란트라는 이름을 남겼다. 렘브란트는 티치아노의 화려한 화풍까지 그대로 흉내 내고 따랐으며, 심지어 빛이나 대기의 효과에서는 위대한 베네치아 화가를 능가하기도 했다. 그는 굉장히 열심히 그리고 꾸준히 작품 활동을 했으며, 초연한 마음으로 세상의 모든 것을 새로운 눈으로 담았기 때문에 역사, 영웅적 인물, 일상 이야기 등 주제를 막론하고 모두 분야를 섭렵하여 자신의 그림 세계에 옮겨놓았다.

그중에서도 그는 자연적인 노화 현상을 자주 그렸다. 노인을 그린 사람이 그가 처음은 아니었다. 렘브란트가 네 살이던 1610년에 소포니스바 앙귀솔라는 70대 후반의 자화상을 그리며 세상과 타협하지 않는 당당한 노인의 모습을 남겼다. 하지만 앙귀솔라도 렘브란트만큼 오랜 기간 철저한 조사를 통해서 노화의 영향을 분석하지는 않았다. 렘브란트는 세상을 떠나기 몇 해 전부터 그의 가장 감동적인 작품 중 하나인 자화상을 남겼다. 렘브란트는 팔레트와 몰스틱(캔버스에 묻은 물감을 건드리지 않기 위해서 화가들이 사용하는 막대기), 붓을 들고 여전히 작업을 하고 있는 본인의 모습을 그렸다.[8] 소량의 물감을 붓 끝에 묻혀 긁듯이 그린 탓에 체념한 듯한 그

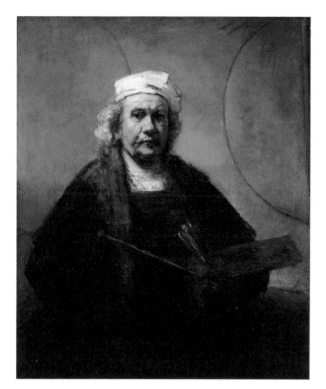

의 표정은 마치 바스러져 사라질 것만 같다. 그가 들고 있는 팔레트 역시 흙색 안료로 몇 번의 붓질만에 완성했다. 짙은 색 모피가 둘러진 옷을 입고 서 있는 그의 하체 쪽은 컴컴한 반면에 화가의 하얀 모자에는 하이라이트가 비친다. 모자를 가까이에서 바라보면 그저 흰 물감 칠 몇 번과 따뜻한 레몬색 그림자가 전부이지만, 몇 발자국만 뒤로 물러나서 보면 작업 중인 늙은 화가를 따뜻하게 지켜주는 우아한 모자로 변신하는 것을 알 수 있다.

자화상,
렘브란트 판 레인.
약 1665년. 캔버스에
유화물감,
114.3×94㎝. 런던,
켄우드 하우스.

　　　단 몇 번의 붓질로 최대의 효과를 이끌어내는 경제성이 그림 도처에서 발견된다. 뒤쪽 벽에 보이는 두 개의 곡선은 새로 작업을 시작한 그림의 일부일 수도 있고 단순히 벽에 그려진 무늬일 수도 있다. 그저 손으로 그린 평범한 원이 아니기 때문에 두 개의 반구가 등장하는 지도의 외곽선일지도 모른다는 생각이 든다.[9] 캔버스의 가장자리 너머까지 확장되는 텅 빈 형태를 보면 그것들이 대충 그린 평면 도형의 일부임을 알 수 있다. 하지만 우리가 그 확실하지 않은 이미지를 보고 느끼는 것은 나이가 듦에 따라 하락하는 자신감, 불확실함이다. 특히나 큰 성공을 누린 렘브란트가 세상을 떠나기 몇 년 전부터 가난에 시달리다가 파산했고, 자신의 집과 그림까지 몽땅 팔아야 했다는 사실을 아는 사람의 눈에는 더욱 그렇게 보였다.

　　　요하임 폰 잔드라르트는 렘브란트가 죽은 지 몇 년 지나지 않은 1669년에 그에 대한 최초의 전기를 썼으며, 그 책에서 노인을 그린다는 참신함에 대해서 언급했다. "노인의 피부와 머리카락을 묘사할 때 그는 대상의 위대한 근면성, 인내심, 경험을 그대로 보여주었고, 평범한 삶에 매우 가까이 접근했다."[10]

그러나 렘브란트가 이 "평범한 삶"에서 본 것은 그의 눈에서 이미 신비로운 유화의 세계로 변신한 장면이었다. 자연광의 효과, 실물과 똑같은 외형을 포착할 수 있는 마법과도 같은 유화물감 덕분에 그의 그림은 마치 '사생화'처럼 보인다. 렘브란트는 이미 물감으로 이루어진 것 같은 세상을 우리에게 보여주었다. 살갗, 천, 창문, 탁자, 무기, 갑옷, 펼쳐진 책, 방이나 풍경 속 분위기 등 모든 것이 하나의 물질로 이루어진 듯하다. 물감으로 칼날의 날카로움, 보석의 반짝임, 늙은이의 주름진 피부, 폭풍우가 몰아치는 어두컴컴한 풍경까지 그려낼 수 있었고, 심지어 칙칙하고 답답한 빈 공간을 통해서 가난, 고통, 공허함까지 표현할 수 있었다.

렘브란트는 외형의 진실을 넘어 이미지 그 자체의 진실까지 파고들었다. 그의 그림 그리고 17세기 네덜란드의 그림은 얼핏 장인과 같은 대단한 기술을 가진 사람이 세밀한 관찰을 바탕으로 그린 것 같지만, 실제로는 전혀 "사생화"가 아니었다. 오히려 사생화처럼 보이게 만드는 위대한 발명품에 가까웠다. 네덜란드의 무역선이 부를 찾아 세계를 누비며 그 깊이는 알 수 없지만 표면만은 반짝이는 물 위에 떠 있었듯이, 네덜란드의 회화 역시 물과 같아서 반짝이는 표면만큼이나 어두운 깊이가 있었다. 렘브란트의 자화상은 종종 동시대인 프란스 할스의 그림과 나란히 걸렸다. 할스의 그림은 재빠른 붓놀림으로 모델에게 활기를 선사하고, 몇 번의 물감 덧칠로 주름진 높다란 옷깃과 미소 때문에 생긴 주름살을 표현했다. 렘브란트가 깊은 어둠 속에서 반짝이는 보석을 다루듯이 인생의 깊이와 감정을 헤아렸다면, 할스는 눈부신 빛과 야단스러운 웃음소리를 드러내면서 떠들썩한 그림을 그려냈다.

할스와 렘브란트는 다른 17세기 네덜란드의 화가들과 마찬가지로 그럴듯한 외형을 만드는 데에는 통달했기 때문에, 오히려 그들이 무엇을 발명했는지 알아채기 힘들 때가 있다. 우리는 화가의 빈틈없는 솜씨와 한결같은 통찰력 덕분에, 캔버스에 공들여 옮겨놓은 정확한 현실을 보고 있다고 생각할 수 있지만, 사실은 그것이 교묘한 발명의 결과물일 때가 있다. 얀 판 호이엔은 플랑드르 화가 얀 브뤼헐이나 로엘란트 샤베리처럼 야외에서 스케치를 하고, 뒤러처럼 정확한 선으로 자신이 본 것을 기록했지만, 다시 스튜디오로 가져와서 마무리했다.

「소가 있는 강 풍경」, 알베르트 코이프. 1645-1650년. 패널에 유화물감, 43×72.5cm. 암스테르담, 국립 미술관.

종종 "생물"이 아닌 다른 예술 작품이 모델이 되기도 했다. 풍경화가 알베르트 코이프는 이탈리아에 가본 적도 없으면서 이탈리아의 풍경에 도르드레흐트 토착 소를 그렸다. 그는 프랑스 화가 클로드 로랭의 빛나는 풍경화, 베르길리우스의 『목가*Eclogae*』라는 고전 문학에서 영감을 받아 작업실에서 이 그림을 그렸다(장소도 모르고 어떤 그림이 편안한 작업실 밖에서 완성된 것인지도 알 수 없지만, 그가 야외에 나가서 그림을 그리기도 했다는 이야기가 전해진다).

정물화도 마찬가지였다. 로테르담의 화가 빌럼 칼프는 파리에서 어린 시절을 보내고 1653년 암스테르담으로 이사한 후에는 정물 화가로 이름을 날렸다. 그는 매번 준비하는 것도 힘들어 보이는 호화로운 물건들을 꼼꼼하게 그렸다. 로브스터가 작업실 탁자에서 얼마나 오랫동안 버틸 수 있을까? 특히 무더운 여름철에 그린 것이라면? 그는 빛의 사실주의에 입각해서 로브스터와 수렵용 나팔을 그리면서, 눈 속 수정체에 빛이 비쳐 반짝이는 것처럼 매우 작은 흰 반점을 넣어 그림에 활기를 주었으며, 이는 실제로 관찰해서 그림을 그렸다는 느낌을 강하게 풍기는 눈속임의 기술이었다.[11]

「뿔로 만든 술잔이 있는 정물」, 빌럼 칼프. 약 1653년. 캔버스에 유화물감, 86.4×102.2cm. 런던, 내셔널 갤러리.

야코프 판 라위스달이라는 풍경 화가가 그린 네덜란드의 시골 풍경 역시 마찬가지로 예술적인 발명이었다. 그는 자연의 빛, 거리에 따른 대기의 변화, 달라지는 날씨의 효과 없이도 다른 드로잉과 자신의 기억을 바탕으로 풍경을 그렸다. 높다란 여러 층의 구름이 하를럼의 도시 풍경 위로 솟아 있다. 경치는 뻥 뚫린 채로 사방으로 뻗어 있고, 조그만 건물과 첨탑이 저 멀리 지평선의 위치를 드러내는데, 지평선은 땅 자체의 형태 때문에 살짝 곡선을 이루고 있다.

심지어 가장 그럴듯한 이미지, 이를테면 네덜란드 회화 중에서 가장 인기를 끌었

던 보스하르트의 꽃 그림도 대부분 플로
리스트의 값비싼 판타지 같은 상상력을 기
반으로 한 발명품이었다. 값비싼 각양각
색의 꽃이 마치 실제와 같은 환상을 불러
일으키며 풍성하게 꽂혀 있는 장면은 사실
색과 형태의 배치를 위해서 세심한 주의를
기울인 결과물이었다.

「명나라 화병에 담긴 꽃의 정물」 암브로시우스 보스하르트, 1609-1610년. 동판에 유화물감, 68.6×50.7cm. 런던, 내셔널 갤러리.

측정과 배치, 외형에 집착하는 그림 같으면서도 사실은 관찰보다는 창작에
중점을 두고 있다는 것이 역설적이다. 실제로 창문이 활짝 열려 있었을지는
모르겠지만, 어쨌든 진짜 풍경은 화실이라는 필수 공간에서 그려졌다.

　이 화실은 하얀 벽으로 이루어진 단순한 공간으로 늘 한결같은 빛이 들
어오게 하기 위해서 북향의 높다란 창이 나 있었다. 한쪽 구석에는 안료에
오일을 섞어서 갈 수 있게 돌판이 놓여 있었고, 이렇게 만든 물감은 돼지 방
광 안에 보관했다. 견습생들은 한편에서 그림을 그리려고 나무 틀에 캔버
스를 붙였을 것이다. 화실 안에는 그외에도 다양한 소품, 갑옷, 의상, 옷감,
작은 조각상, 악기가 있었고, 선반 위에는 (필수도서인 카렐 판 만더르의
『화가 평전』에 케플러의 논문까지 포함해서) 책과 논문, 벽에는 판화가 있었

을 것이다. 화가들은 종종
자신의 작업이 잘 되어가
고 있음을 보여주기 위한
방법으로 화실을 그림의
주제로 선택하기도 했고,
가끔은 자신이 직접 그 안
에 등장하기도 했다.

　화실을 그린 작품들
중에는 일반적인 화가들
의 작업 현장과 완전히 다
른, 마룻바닥과 선반에 자

「바래가는 들판이 있는 하를럼 정경」 야코프 판 라위스달. 약 1670-1675년. 캔버스에 유화물감, 62.2×55.2cm. 취리히, 쿤스트하우스.

「회화 예술」,
얀 페르메이르,
약 1666-1668년,
캔버스에 유화물감,
120×100cm.
빈, 미술사 박물관.

신들의 그림 계산서가 이리저리 흩어져 있는 것도 있었다. 벨라스케스의 「시녀들」처럼, 요하네스 페르메이르의 「회화 예술」은 이전까지 다른 작업실 이미지, 다른 그림과는 사뭇 달랐다. 그 규모와 구도에서 또한 그 본질에서 페르메이르의 작품은 회화를 넘어서는 독특함을 발산한다. 마치 세상을 그린 이미지가 아니라 그 자체로 중력과 빛을 갖추고 있는 하나의 세계 같다.

화가는 우리에게 등을 진 채 이젤 앞에 앉아 있다. 그는 흰색과 검은색이 섞인 등이 트인 더블릿(14-17세기에 남성들이 입었던 짧고 몸에 딱 맞는 상의/역자)을 입고 선명한 빨간색 스타킹을 신었다. 그는 몰스틱에 팔을 얹은 채 붓을 들고서 역사의 뮤즈, 클리오처럼 포즈를 취하고 있는 모델의 파란 화환을 그리고 있다. 모델은 노란 책과 트럼펫을 들고는 마치 자신의 명

성을 이미 알고 있다는 듯 수줍은 얼굴로 아래를 보고 있다. 두꺼운 태피스트리 커튼이 옆으로 살짝 끌어당겨져, 가면 석고 모형, 아마도 판화 모음집으로 보이는 펼쳐진 책, 실크인 듯한 값비싼 천 등 탁자에 놓여 있는 소품들이 드러난다. 뒤쪽 벽에는 네덜란드 지도가 걸려 있다. (합스부르크의 상징인 머리 둘 달린 독수리가 붙어 있는) 도금한 샹들리에와 화가와 모델의 머리 때문에 살짝 가려지기는 했지만, 지도에는 개신교가 우세한 북부와 스페인 합스부르크의 통치하에 가톨릭이 우세한 남부가 모두 표시되어 있다. 1648년 베스트팔렌 조약으로 북부는 독립했고, 페르메이르가 이상적인 화가의 작업실을 그린 것은 그로부터 거의 20년이 지난 때였는데도 말이다.

페르메이르는 매우 꼼꼼하게 그림을 그렸기 때문에 작품 수가 적다. 지금까지 남아 있는 것이 대략 36점에 불과한데, 그 대부분은 인물이 등장하는 실내 장면으로 무엇인가 사연이 있는 듯한 모델이 등장한다. 연인이 보낸 것이 틀림없는 편지를 읽고 있는 여자, 창밖을 내다보며 딴 데 정신이 팔린 듯 기타를 연주하는 귀족 부인, 골똘히 생각에 잠긴 듯 도기 주전자에 우유를 붓는 소젖 짜는 소녀처럼 말이다.

그러나 그림이 전하고자 했던 진짜 이야기는 그림 그 자체였다. 페르메이르는 그곳이 그가 처음으로 접한 세계라고 해도, 자신이 그리는 물건의 이름과 용도를 모른다고 해도 최선을 다해 집중하여 색과 형태, 모양을 그렸다.[12] (그림에서 가장 많이 사용된 파란색과 갈색을 더 돋보이게 하기 위해서 배치된) 화가의 빨간 스타킹과 클리오의 파란 옷, 전경의 묵직한 커튼의 무늬 등 그림의 요소 하나하나를 더 자세히 들여다볼수록, 우리는 이 그림이 견고하고 그럴듯한 진짜 현실에서 분리된 공간, 색색의 형태가 서로 맞물려 있는 가상의 공간이라는 것을 더 잘 알 수 있다.

머리의 리본, 손에 들고 있는 편지, 문틈을 타고 내려오는 한 줄기 빛, 무엇인지 알 수 없는 탁자 위 물건들, 이런 것들이 페르메이르의 그림에서는 눈에 들어오기 전까지는 아무런 주관도 개입하지 않는 온전한 관찰 행위의 결과로서 존재한다.

이러한 무심함은 화법과도 관련이 있었다. 페르메이르는 분명히 카메라 옵스큐라camera obscura를 알고 있었다. 이는 반대쪽 벽에 반전된 이미지를 투사하는 렌즈나 작은 구멍을 이용하여 어두운 방 안에서 이미지를 포

착하는 장치였다. 그렇다고 카메라 옵스큐라가 새로운 발명품은 아니었다. 레온 바티스타 알베르티는 1430년대부터 로마에서 이 장치를 이용했고, 그 기원은 아리스토텔레스의 글에서 영감을 받은 아랍 과학자의 발명품이었던 것으로 보인다.

페르메이르의 그림을 보면 그가 분명히 카메라 옵스큐라를 알았을 것이라고 확신할 수 있지만, 그렇다고 해서 그의 그림이 그 장치에 의존했던 것은 아니었다. 카메라 옵스큐라를 설치할 정도로 어두운 방에서는 미묘한 색의 차이를 따지는 것은 물론이고 붓이 어디에 있는지 찾지도 못했을 것이다. 그런 환경에서 이렇게 품이 많이 들고 시간이 오래 걸리는 세세한 그림을 그린다는 것은 분명 어려운 일이었다. 대신 페르메이르는 카메라 옵스큐라의 무심함을 흉내 내는 화법을 고안했다. 앞선 케플러와 알하젠의 설명에 따라서 그는 마치 자신의 눈이 하나의 장치인 양 이용했다. 그리고 카메라 옵스큐라를 이용해서 만든 이미지의 특징이라고 할 수 있는 아주 작고 희미한 빛의 점들로 그림을 가득 채웠다. 이를 위해서 페르메이르는 사물을 오랫동안 아주 열심히 집중해서 관찰했고, 그 결과 완성된 그림은 한순간을 즉각적으로 담아낸 것처럼 보였다.

결국 화가로서의 명성과 영광 그리고 색과 빛의 성지인 화실 주변에 모여든 성스러운 아우라, 이것이 「회화 예술」의 진정한 주제이다.[13] 페르메이르는 자신의 그림이 얼마나 대단한지를 깨달았고, 그래서 특이하게 배경에 있는 지도 아래쪽에 "I Ver. Meer"라는 서명을 남겼다. 그리고 1675년 마흔셋의 나이로 세상을 떠날 때까지 델프트에 있는 자신의 집에 이 그림을 보관했다.

렘브란트는 그림을 넘어서서 독특하게 살아 숨 쉬는 듯한 캔버스를 창조했다. 페르메이르 역시 다른 방식으로 지금까지 알려진 모든 기법을 초월했다. 그는 세상의 시각적인 인상에 전적으로 항복하여, 의도치 않게 케플러의 시각 이론, 즉 인간의 눈이 빛의 수동적인 수용기라는 도발적인 발견을 설명했다. 화가와 과학자 모두는 인간의 눈의 기능과 빛의 구조를 더 심도 있게 이해하면서 시각 세계를 직면하게 되었다. 1666년 아이작 뉴턴은 닫힌 창문 틈으로 들어온 한 줄기의 빛이 유리 프리즘을 통과하면 무지개색으로 흩어져 어두운 방 벽에 비치는 것을 보며, 색이란 사실 별도의 속성

이 아니라 빛의 파장임을 증명했다. 이는 시각 세계를 설명하는 새로운 방식이었다. 페르메이르의 「회화 예술」 속 벽에 걸린 지도에 적힌 "새로운…지도NOVA…DESCRIPTIO"라는 단어가 강조하는 바와 같이 페르메이르는 물감이라는 매체를 이용해서 이를 성취했다.

페르메이르의 추종자들은 그의 업적을 잘 알고 있었다. 그리고 기껏해야 그와 어깨를 견줄 수 있을 뿐 절대 그를 뛰어넘지 못했다. 레이던 출신의 화가 가브리엘 메취는 여인의 품에 안긴 병든 어린아이를 그리면서 페르메이르를 염두에 두었다. 하얀 벽에 걸린 지도, 색을 이용해서 그림을 분할하는 방식, 높은 창문에

「아픈 아이」, 가브리엘 메취. 약 1664-1666년. 캔버스에 유화물감, 32.2×27.2cm. 암스테르담, 국립 미술관.

서 들어오는 빛 등이 페르메이르의 영향이었다. 이야기는 단순하다. 죽이 들어 있었을 도기 그릇은 텅 비어 있고, 축 늘어진 아이는 하녀인지 엄마인지 모를 여인에게 보살핌을 받고 있다. 이 그림은 네덜란드 회화의 흔한 주제로, 당시 성장과 변화를 겪고 있던 네덜란드 공화국 자체에 대한 근심의 표출이었다.[14] 지금의 부와 팽창주의가 얼마나 지속될까? 거품이 언제쯤 터질까? 이러한 걱정이 메취의 그림 「아픈 아이」에 그대로 녹아 있다. 세심한 관찰은 버리고 꼭 필요한 것들만 그렸기 때문에 빨강, 노랑, 파랑으로 칠해진 표면의 디테일 상당 부분이 생략되어 있다.[15]

페르메이르의 객관적 실재성과는 다른 무엇인가가 생겨나고 있었다. 그림이 자연광에서 한 발짝 벗어나 인위적인 창작의 영역으로 들어서면서 설명하기 힘든 문제들이 쌓여가는 듯했다. 네덜란드 공화국이 설립된 이후 화가들의 작업실에서 볼 수 있었던 뛰어난 재치와 화려함은 페르메이르의 시대 이후 더 이상 지속되지 못했다. 1672년 프랑스와 네덜란드의 전쟁이 발발하면서 영광의 시대는 끝이 나고 말았다. 네덜란드 공화국은 무역과 투기를 통해서 부를 획득했지만 수많은 예술가들이 가난으로 죽어갔다. 자본주의라는 새로운 시대에 접어들면서 빈부 격차가 심해지고 있다는 확실한 증거였다. 렘브란트는 끝내 파산했고 그림을 계속 그리면서도 마지막

10년 동안은 계속 살림살이를 줄여야 했다. 페르메이르 역시 말년에는 재정적인 어려움을 겪었고, 상당한 빚을 진 채 아내인 카타리나와 11명의 자녀들을 남기고 세상을 떠났다.

17세기에 네덜란드 공화국은 유럽에서 가장 부유한 나라였지만, 주요한 무역 상대국인 중국 명 왕조와 무굴 인도가 풍요로움에서는 훨씬 더 앞서 있었다. 네덜란드에는 무슬림 무굴 황제들의 화려한 왕궁에 버금가는 건축물이 전혀 없었다. 하지만 무굴의 세 번째 황제 아크바르가 의뢰한 「함자나마」에서 보았던 것처럼 세밀화에서만큼은 무굴과 네덜란드의 화가들이 비슷한 위업을 달성했다. 무굴의 공방에서 제작된 우아하고 강렬한 작품들은 유럽 화가들에게도 큰 사랑을 받았다. 그들은 도자기나 다른 귀중품들과 함께 배를 타고 건너온 미술품들을 보며 감탄을 금치 못했다. 렘브란트는 무굴의 그림을 직접 수집했고 모사하기도 했다. 대신 화려한 색과 금빛 글씨는 마치 수묵화처럼 차분한 갈색 톤으로 바꾸었다.[16]

아크바르의 아들, 자항기르는 늘 궁중 화가들과 동행하며 여행이나 군사 작전 중에 마주한 자연의 아름다움을 기록하게 했다. 그는 "이 시대의 기적"이라고 부를 정도로 아끼던 화가, 만수르에게 카슈미르의 꽃과 개울가에서 본 새, 그가 가장 좋아했지만 마투라에서 델리로 가던 길에 죽은 매 등

「샤 자한」,
렘브란트 판 레인.
약 1656-1661년.
잉크와 수채 물감,
22.5×17.1cm.
클리블랜드 미술관.
레너드 C. 한나 주니어
기금.

을 그리도록 했다. 나뭇가지에 우아하게 앉아 뒤쪽에 있는 나뭇잎에 앉으려는 나비를 주시하고 있는 카멜레온을 그린 만수르의 그림 역시 자항기르를 기쁘게 했을 것이며, 이국적인 생물에 대한 그의 관심을 충족시켜주었을 것이다. 원래 동아프리카가 서식지인 카멜레온은 아마 포르투갈 상인들에 의해서 인도의 무역항 고아를 거쳐 무굴 제국의 궁전에 들어갔

을 것이다.

만수르의 카멜레온은 커다란
세계의 축소판으로, 중국 도자기
에 그려진 환상적인 용이나 뒤러
이후 유럽 화가들이 그렸던 동식
물을 생각나게 한다. 참고로 뒤러
의 판화는 자항기르의 궁중 공방
에서 연구, 복제되었다.

자항기르는 늙어가는 인체나 죽음 역시 그림의 주제로서 가치가 있다
고 생각했다. 그는 발찬드라는 화가에게 아편 때문에 수척해져 죽어가는
무굴의 군대 재정관인 이나야트 칸의 모습을 기록하라고 명령했다.[17] 자항
기르는 이렇게 썼다. "화가들은 마른 사람들을 묘사할 때 심각하게 과장을
하는 바람에 실제 모습과 전혀 닮지가 않았다. [……] 나는 그것이 너무도
이상하여 화가에게 그를 닮게 그리라고 명령했다. [……] 그리고 그는 다음 날
죽었다."[18] 발찬드의 그림은 거의 해부도 같아서 초췌하게 늘어진 피부 밑으
로 뼈와 근육이 오롯이 드러난다. 강렬한 주황색 바지 그리고 그의 빈약한
몸을 받쳐주는 파란색과 노란색의 베개, 베개 받침이 죽어가는 남자의 창
백함과 공허함을 더욱 강조하고, 가브리엘 메취의 「아픈 아이」도 생각나게
한다. 이나야트 뒤쪽의 벽에 있는 좁고 어두운 구멍은 그의 죽음이 임박했
음을 알려준다.

22

인간이 되기로 선택하는 것

중국의 황제가 청동 항아리, 옥벽, 채색 자기, 족자, 오래된 서적 같은 각종 골동품에 둘러싸인 채 널따란 나무 침상에 앉아 있다. 장식이 가득한 받침대 위에는 분재가 놓여 있고 화로 안에서는 불이 타고 있다. 18세기에 60년간 중국을 통치했던 건륭제는 한 손에는 빈 족자를 들고 다른 한 손에는 먹물을 묻힌 붓을 들고 있다.[1] 뒤쪽에는 수묵 산수화가 그려진 병풍과 함께, 건륭제 자신의 초상화도 무심하게 걸려 있다. 헐렁한 옷에 건巾을 쓴 모습이 침상에 앉아 있는 '진짜' 건륭제의 모습과 똑같다. 이는 그림 속 그림 위의 그림인 것이다. 이는 일종의 게임과 같다. 실제 그림에는 마치 설명처럼 시 한 편이 같이 적혀 있는데 그 시는 이렇게 시작한다. "하나인가 둘인가?"[2] 우리가 보는 것은 황제 한 명인가, 두 명인가? 아니면 둘 다 황제의 초상화인가? 예상 외로 실제와 더 닮아 보이는 쪽은 병풍에 걸려 있는 초상화이다.

(실제로 네 가지 버전이 알려져 있는) 「하나인가 둘인가?」는 청 왕조의 공방에서 제작되었다. 청 왕조는 17세기 중반 중국 북쪽의 유목민족인 만주족이 중국을 정복하며 세운 왕조로 약 300년간 지속되었다. 건륭제의 그림을 그린 화가의 이름은 정확히 알려지지 않았지만, 아마도 이탈리아에서 온 화가 주세페 카스틸리오네가 중국 황실에서 랑세녕이라는 가명으로 활동하면서 중국의 회화 양식을 모방하여 그린 것으로 보고 있다. 그는 원래 기독교 회화를 전파하기 위해서 밀라노에서 중국으로 온 예수회 화가였으나, 일

생을 강희제와 옹정제 밑에서 일했고, 그의 마지막 황제인 건륭제와 황실 인물들의 초상화까지 남겼다. 그는 건륭제가 사랑했던 말 그림으로 유명해졌고, 그중에서도 유럽과 중국 양식을 절묘하게 혼합한 1728년 작 「백준도」가 가장 유명하다.[3]

「하나인가 둘인가?」 역시 마찬가지였다. 종이에 먹을 이용하는 전통적인 중국의 형식과 원근법과 명암법을 이용하는 유럽의 화풍이 만나 지금까지 수 세기 동안 중국 회화를 규정했던 평면적이고 선적인 이미지와는 사뭇 다른 작품이 완성되었다. 이 그림은 인상적이었지만 중국 화가들은 어느 정도 거리를 두었다. 유럽 회화의 실물 같은 외형과 유화의 밝고 반짝이는 색은 중국의 회화, 서예, 시의 정제된 양식과 비교하면 무거우면서도 저속하게 느껴졌기 때문이다.

그런데도 유럽의 기법은 쓸모가 있었다. 원근법을 이용해서 그림을 그리면 줄지어 선 건물의 정밀한 모습을 엿볼 수 있으며 도시나 풍경의 정확한 크기를 측정할 수 있었다. 그뿐만 아니라 제국의 지배하에 있는 것들을 한 그림에 담을 수 있으니 이미지가 그 자체로 통제나 지배의 한 형태가 될 수도 있었다.[4] 1759년 쑤저우 출신의 서양이 건륭제를 위해서 그린 「고소번화도」라는 긴 두루마리가 정확히 이런 용도였다. 이 그림은 쑤저우에서 일어나는 세세한 활동과 사건을 담고 있을 뿐만 아니라 도시의 거리와 집을 지형학적으로 기록하는 역할을 했다. 이는 일본의 화가들이 중국의 회화 전통에 따라 그렸던, 그래서 실질적인 도시의 크기를 알려주기보다는 분위기나 감정을 불러일으키는 데에 더 역점을 두었던 「낙중낙외도」의 평면적인 도시 풍경과는 사뭇 다른 것이었다. 유럽의 원근법은 한 사물을 다른 사물과의 관계 속에서 드러내는 표현 방식이자 측정 방식이기 때문에 그 자체로 지배와 통제를 확고히 하는 역할을 했다.

중국은 원근법 같은 유럽의 미술 발명품에 마음을 열었지만, 유럽은 동아시아에서 제작된 이미지에 대해서 개방적이지 않았다. 중국의 자연관은 대상과 너무나 동떨어져 있어서 묘사보다는 환기에 가까웠고, 그 결과 그

들의 그림은 적어도 유럽인들의 입장에서는 회화라기보다는 먹으로 그린 드로잉에 가까웠다. 오히려 유럽인에게 큰 영향을 끼친 것은 중국의 정원이었다.

건축가 윌리엄 체임버스는 영국에 고전 건축 양식을 소개한 인물로 명성을 얻었다. 그는 1776년 런던의 템스 강변에 정원을 둘러싸고 있는 거대한 궁전인 서머싯 하우스를 완성했다. 체임버스는 중국의 건축과 정원을 무척이나 좋아했으며, 젊은 시절 스케치북을 들고 광둥을 거닐었던 이야기를 평생 동안 언급했다.[5] 머나먼 유럽에서는 고대 그리스와 로마와는 상당히 다르지만 자신들만의 유구한 역사를 가진 동쪽의 문명에 대한 관심이 커져가고 있었고, 체임버스가 중국 회화에 대해서 쓴 책이나 논문 역시 이러한 관심의 일부였다. 중국이 문명화되었다는 사실은 그곳에서 건너온 섬세하고 세련된 도자기만 보더라도 알 수 있었다. 중국 도자기는 유럽 내에서 매우 높은 가치를 인정받았고(또한 복제되었다), 청화 백자가 단순히 '차이나China'라고 알려지게 된 것도 같은 이유였다.

체임버스가 보기에 중국의 정원은 유럽 정원의 무미건조한 기하학이나 대칭성보다 더 심오한 자연관을 드러냈다. 중국의 정원은 시적인 감각이 바탕에 깔려 있으면서도 다양성과 뜻밖의 요소가 형태를 좌우했다. 그는 『중국의 건축물, 가구, 의복, 기계와 식기의 디자인Designs of Chinese Buildings, Furniture, Dresses, Machines and Utensils』(1757)이라는 책을 쓰면서 "중국인에게 정원 설계 예술이란"이라는 장을 포함시켰다. 중국 정원에 대한 그의 관점이 늘 정확한 것은 아니어서, 종종 기상천외하고 그로테스크한 면을 과장할 때도 있기는 했다. 그는 몇 년 후에 쓴 『동양 정원론Dissertation on Oriental Gardening』에서 물로 연주되는 오르간 소리가 울려퍼지고 고대 왕들의 조각상이 서 있는 지하 묘지를 묘사한다. 이런 거칠고 다채로운 분위기는 철저하게 원근법의 원칙에 따라 설계된 것 같은 유럽 정원의 답답한 기하학과 직선에서 벗어나 기분 전환이 되어주었다.

통제되지 않은 야생의 자연, 관습에서 벗어난 자연을 그린 작품들이 18세기 초 유럽에서 점점 늘어나는 듯했다. 프랑스의 화가인 앙투안 바토는 (이후

사라졌지만) 중국 황제의 초상화를 비롯해서 중국 양식으로 보이는 그림을 여러 점 남겼다. 그는 목가적인 풍경에서 유흥을 즐기는 귀족들을 그렸고, 그의 그림에서는 기쁨과 슬픔 같은 감정의 덧없음, 이미 지난 과거의 즐거움이 기억이라는 황금 필터를 거쳐 자꾸만 회상되는 서글픔 같은 여타 유럽의 회화와는 사뭇 다른 독특한 분위기가 느껴졌다. 이런 그림은 바토가 처음 개척했다고 알려진 새로운 회화 장르인 페트 갈랑트fête galante로 묶을 수 있었다.

이런 아련한 야유회 장면을 그린 그림들 중에서 수 세기 동안 중국 회화에서 흔하게 그려졌던 주제인 "떠남의 아쉬움"을 생각나게 하는 것이 있었다. 바토는 잘 차려입은 행락객들이 그리스의 아름다운 섬 키테라를 떠나는 장면을 보여주었다. 그리스의 여행가 파우사니아스는 사랑의 여신 아프로디테에게 바치는 사원들 중에서 키테라의 사원이 가장 오래되고 성스럽다고 묘사했다. 프락시텔레스가 조각한 「아프로디테」가 있는 크니도스 섬보다도 훨씬 더 말이다. 키테라의 아프로디테는 세련된 느낌은 덜했지만 더욱 자연에 가까웠고 사랑할 준비가 되어 있는 "나무로 만든 무장한 이미지"라고 파우사니아스는 기록했다.[6] 키테라 섬은 방문하는 모든 사람들에게 사랑의 주문을 던지는 자유와 욕망의 장소였다. 바토가 그린 사랑의 순례자들은 차례로 섬을 떠나는 중이다. 몇몇은 벌써 빨간 덮개가 씌워져 있는 금빛 배로 향하고 있고, 몇몇은 출발을 주저하며 누군가가 일으켜 세워주기를 기다리고 있으며, 아프로디테 상은 장미, 화살 통, 가죽으로 장식이 되어 있다. 큐피드 한 명은 화살 통을 깔고 앉아 연인에게 가지 말라고 애

원하고 있는 여인의 옷을 잡아당기고 있고, 또다른 큐피드들은 안개 때문에 어두워진 주변을 밝히기 위해서 횃불을 들고 하늘을 날고 있다. 행락객 각각의 개성은 뚜렷하지 않다. 다 같이 출발의 꿈을 실천하는 한 무리의 구성원들일 뿐이다.

바토는 중국 회화를 동경했

지만 그에게 직접적인 영향을 준 것은 북유럽 회화였다. 그가 태어난 발랑시엔은 원래 스페인령 네덜란드에 속했다가 최근에 프랑스에 이양된 곳으로 플랑드르 회화는 그에게 깊이 뿌리박혀 있었다. 신진 화가로서 그는 자신의 후원자인 은행가, 피에르 크로자가 소장한 베네치아 화가들의 작품과 루벤스의 작품을 모사했다. 바토는 원래 무대 미술가인 클로드 질로의 조수였다. 질로는 이탈리아에서 탄생하여 전 유럽에서 순회공연을 하던 코메디아 델라르테에서 영감을 받아 그림을 그렸다. 그래서 무대 장치 같은 극적인 그림에 익숙하던 바토의 눈에 이러한 (매우 중국적이지 않은) 전통은 무척 새로웠다.[7]

바토는 「키테라 섬의 순례」로 왕립 회화 조각 아카데미의 정회원이 되었다. 이 아카데미는 지난 세기에 루이 14세가 세운 것으로, 화가들은 제대로 된 의뢰를 받기 위해서 모두들 이곳에 들어오고 싶어했다. 아쉬운 출발의 장면으로 아카데미에 행복하게 입성한 것에서부터 바토의 천재성이 느껴진다.

바토는 이후 수많은 작품을 그리며 페트 갈랑트의 분위기를 확립했다. 페트 갈랑트에는 우아함, 달콤함, 슬픔, 사랑의 분위기가 있었으며, 프랑수아 부셰 같은 화가의 에로틱한 몽상에서 빠질 수 없는 시적인 모호함도 있었다. 부셰는 그 당시 가장 실제와 같은 그림을 그리는 화가는 아닐지라도 가장 열정적인 화가였다. 부셰의 중국을 향한 열정은 '중국풍' 태피스트리 디자인과 1738-1745년에 중국 판화를 바탕으로 제작된 「중국인의 인생의 장면들」에 표현되었다.[8]

부셰의 제자들 중 한 명은 그림에 새롭게 주어진 자유를 자신의 가장 솔직하고 정교한 작품에 불어넣었다. 바토가 사랑의 진지함과 우울함을 수면 위로 끄집어냈다면, 장 오노레 프라고나르는 에로틱한 방종에 깊이 빠져들었다. 그는 식물을 심으면 바람이 불어 자연스레 그 씨를 퍼트리는 것처럼, 자연 그대로의 자유롭고 자발적인 방식으로 그림을 그렸다. 그는 자연 속에서 즐겁게 노는 귀족들을 보여주었기 때문에, 그의 캔버스가 페트 갈랑트의 세세한 묘사로 가득 찬 것도 당연한 일이었다. 그리고 전체적인 분위기 역시 확실히 쾌락을 향하고 있었다. 그네를 타는 정부의 모습을 즐겁게 바라보는 이름 없는 귀족을 위해서 그린 그림 역시 분명히 그러했다. 어

두컴컴한 나뭇잎 사이에 숨어 있는 남자가 그네 줄을 당기고 있고, 정부는 마치 꼭두각시라도 되는 것처럼 그네에 매달린 채 공중에 떠 있다. 귀족 남성은 정부의 속옷을 슬쩍 훔쳐보고 만족스러웠는지 장미 덤불 안에 누워 모자를 벗어던진다. 정부의 치마는 풍성하게 부풀어 있고, 한쪽 발에서 벗겨진 신발이 공중으로 날아오른다. 굉장히 기분 좋

은 상상의 장면이지만 결코 오래가지 못할 순간이다. 그네 아래에 있는 석조 큐피드 상은 두려운 얼굴로 위를 보고 있다. 그는 그네를 매단 줄이 풀어지고 있음을 이미 본 모양이다.

프라고나르의 「그네」는 첫눈에는 경박해 보일 수 있지만 그 기교만큼은 절대 하찮지 않다. 이 그림은 1725년 왕립 아카데미가 주최한 무료 전시회, 살롱에서 처음 소개되었다(살롱전은 처음에는 매년, 이후에는 루브르 궁전에서 2년에 한 번씩 열렸다. 그리고 18세기 말부터는 루브르 궁전 일부가 루브르 박물관이 되었다). 이 작품은 살롱전에 출품하기 위해서는 반드시 고전 신화나 성서, 역사 속 숭고한 장면을 표현해야 한다는 아카데미의 규칙에 대한 기분 좋은 반기로 여겨졌다.

1750년대 중반부터, 자신만의 독특한 정물화로 사람들을 놀라게 했던 장 시메옹 샤르댕이 살롱전 전시를 조직하게 되었다. 샤르댕은 정물화라는 장르를 탁자에 놓인 물건들의 단순한 재현에서 위대하고 극적인 장면으로 탈바꿈시킨 인물이었다. 살구병이 있는 정물 속 포도주 잔, 과일, 커피 컵, 포장이 되어 있는 소포 등은 바토의 키테라를 떠나는 순례자들처럼 오페라의 극적인 피날레를 위해서 모여 있는 듯 보였다. 샤르댕은 자신의 회화 기법을 철저히 비밀에 부쳤다. 그가 어떻게 흐릿한 대기 효과를 연출했는지, 살구병이 있는 정물 속 커피 컵처럼 페르메이르의 시각 효과가 생각날 정도

「살구병이 있는 정물」,
장 밥티스트 시메옹
샤르댕. 1758년.
캔버스에 유화물감,
57.2×50.8cm.
토론토, 온타리오 아트
갤러리.

로 실물 같은 그림을 어떻게 그렸는지 모두 비밀이었다. 빵 덩어리나 오렌지 주변의 "흐릿함", 컵의 맨 윗부분을 표시하는 두껍고 하얀 선 같은 것을 보면 어떤 시각적인 장치를 이용한 것도 같지만, 또 단순히 눈을 가늘게 뜨고 본 것 같기도 하다. 그의 그림에는 실눈을 뜨고 본 듯한 부분, 눈을 감아도 보이는 잔상 같은 부분이 상당히 많았다.[9] 위대한 비평가 드니 디드로는 1767년 샤르댕을 "우리가 아는 가장 뛰어난 마술사"라고 언급했고, 그의 초기 작품들은 그가 여전히 건재함에도 불구하고 굉장히 수요가 많다고 전했다.

「볼테르」,
장 앙투안 우동.
1778년. 대리석,
높이 47.9cm. 뉴욕,
메트로폴리탄 미술관.

프라고나르와 바토 그리고 샤르댕 덕분에 프랑스는 예술에 대한 비판적 이해의 새로운 차원이 열리는 곳, 삶에 대한 새로운 감각이 퍼져 있는 곳, 개인의 지성과 재치가 돈과 권력에 맞서 싸우는 곳으로 인식되기 시작했다. 프란스 할스나 주디스 레이스테르의 작품처럼, 지난 세기 네덜란드 회화에 등장했던 야단스러운 즐거움은 훨씬 심오한 무엇인가로 변모되었다. 그림의 주인공은 와자지껄한 웃음 대신 미소를 지었다. 사람들은 여유롭게 미소를 지으며 잘못된 논쟁에 대해서는 해명을 할 수 있었고, 인간 이해의 상징으로서 새로운 지식과 행동을 소개할 수도 있게 되었다. 이러한 미소가 위대한 조각가 장 앙투안 우동이 만든 볼테르의 흉상에 잘 포착되어 있다. 그는 프랑스의 작가이자 철학자인 볼테르를 로마의 황제나 관리의 초상 조각처럼 묘사했다.

1768년 런던에서는 왕립 미술 아카데미가 개설되었고, 윌리엄 체임버스가 (중국풍은 아니었지만) 12년 후에 설계한 서머싯 하우스에서 최초의 '살롱전'을 열었다. 이는 프랑스 왕립 아카데미에 부분적으로 영향을 받은 것이었지만, 동시에 프랑스 예술가들의 우세에 대한 반작용이기도 했다. 영국 예술가들은 더 세련되고, 더 재능 많은 프랑스를 보며 힘든 시간을 보내고 있었다. 프랑스의 예술가들은 가장 최신식, 가장 뛰어난 양식의 본보기였다. 그들이 런던에 오자 모든 이들이 주목했다.[10]

왕립 미술 아카데미의 설립 회원들 중 한 명은 영국 회화의 인지도를 위해서 끊임없이 노력하고, 바토가 페트 갈랑트를 개척했듯이 자신도 새로운 회화 장르를 개발했던 인물이었다. 윌리엄 호가스의 "근대적이고 도덕적인 주제"는 극적인 상황에 처한 주인공들을 보여줌으로써, 마치 책의 삽화처럼 일련의 그림을 통해서 이야기를 전달할 수 있었다. 이는 판화로 제작되어 더욱 인기를 끌었고, 이런 그림의 성공은 영국이 이야기를 전달하는 그림, 특히나 삿대질을 하며 욕할 수 있는 도덕적인 메시지가 있는 그림을 선호한다는 사실을 반영했다.

호가스의 「결혼식 풍속」 연작은 허술하게 계획된 동맹의 파멸을 보여준다. 한 귀족이 무기력하고 무절제한 아들, 스콴더필드 자작을 도시 상인의 딸과 약혼시키려고 계획을 짜고 있다. 그들은 서로에게는 거의 관심이 없고 각자의 쾌락만 쫓았기 때문에, 결국 남편은 아내의 연인인 실버텅 변호사에게 살해당하고, 자신의 연인이 살인죄로 사형을 당했다는 소식을 들은 스콴더필드 자작 부인 역시 자살로 생을 마감한다.[11] 연작 중 두 번째 작품인 「대면」에서는 젊은 커플이 아침을 먹고 있는데 오후 1시임에도 둘 다 잠이 부족한 모습이다. 호가스는 무절제하고 우울한 남편이 방탕한 밤을 보낸 후 의자에 늘어져 있는 모습, 밤새 카드 놀이를 하고 음악 레슨을 받느라 피곤한 아내가 기지개를 켜는 모습을 보여준다. 거꾸로 뒤집힌 의자와 케이스 안에 아무렇게나 넣어놓은 바이올린이 암시하듯이 아내는 애인과 밀회를 가진 듯하다. 젊은 남편의 주머니에 여성, 아마도 연작의 뒷부분에 등장할 매춘부의 모자가 들어 있는 것으로 보아 남편 역시 부적절한 밤을 보냈음을 알 수 있다.[12] 몹시 화가 난 집사는 손에는 아직 지불 전인 영수증 한 뭉치를 들고, 주머니에는 설교 책을 꽂은 채 밖으로 나간다.

　　호가스가 그린 장면은 귀족 부부의 파경에 대한 풍자임과 동시에, 자연스러움과 대조되는 인위성, 즉 프랑스의 화풍과 분위기가 영국의 회화에 끼치는 악영향에 대한 공격이기도 했다. 그러나 호가스 역시 위대한 예술가들과 장인들이 프랑스에 있다는 사실은 인정할 수밖에 없었다. 그는 생애 첫 해외여행을 파리로 떠났고, 그곳에서 「결혼식 풍속」 판화에 참여할 판화가들을 모았다.[13]

　　영국 예술가들은 불만이 많았지만 어쨌든 프랑스의 우위는 부정할 수가 없었다. 서퍽 출신의 젊은 화가, 토머스 게인즈버러는 프랑스 망명자이자 판화가 그리고 바토의 추종자인 위베르 프랑수아 그라벨로와 함께 런던에서 그림을 배웠다. 게인즈버러는 초창기 작품부터 바토, 부셰, 프라고나르의 감각적인 낙관주의, 즉흥적인 붓놀림을 흡수하여, 영국에서 프랑스 회화를 얼마나 독창적이고 성공적으로 해석했는지를 최초로 보여주었다.[14] 그는 여기에 영국의 예술가와 수집가들 사이에서 점점 인기를 얻고 있던 네덜란드 회화까지 접목시켰다. 그는 위대한 네덜란드 화가, 야코프 판 라위스달의 숲 그림을 검정 분필 드로잉으로 따라 그리는 등 그의 작품을 흉내 냄으로써 화가에 대한 통찰력을 가지게 되었다. 게인즈버러는 전체적인 구도, 빛과 어둠의 정형화, 깊이감을 주기 위한 인물이나 동물의 활용, 구름의

표현 등 모든 것을 모방하고자 했다.[15]

「판 라위스달을 따라 그린 강, 소, 인물이 있는 숲 풍경」, 토머스 게인즈버러. 맨체스터, 휘트워스 미술관.

게인즈버러는 네덜란드 화가들이 그리던 시골 풍경까지 따라 그렸다. 「시장에서 돌아오는 농부」는 영국 시골 저택의 주인을 위해서 그린 것으로, 영국 풍경화 유파의 새로운 시작을 알렸다. 말을 탄 시골 사람들은 키테라 섬에서 출발하는 것이 아니라, 불장난을 할 시간이 있음에도 시장에서 돌아오는 중이다. 뒤로 보이는 풍경에서는 루벤스의 그림에서 보이던 시골의 편안함과 자연의 풍요로움이 느껴진다. 나뭇가지와 나뭇잎 사이로 빛나는 아침 하늘을 노란색과 분홍색 물감을 두껍게 칠해서 표현한 점 역시 위대한 플랑드르 화가의 풍부한 색채를 모방한 것이었다.[16] 캔버스 전면을 뒤덮은 그의 경쾌하면서도 섬세한 붓놀림을 보면 그가 마치 글씨를 써 내려가듯이 한 획, 한 획, 캔버스를 채워나갔음을 알 수 있다. 멀리서 보면 숙련된 중국 화가들의 서예적이고도 회화적인 솜씨가 생각난다.

게인즈버러의 풍경화는 라위스달이나 루벤스처럼, 또는 1,000년 전부터 풍경을 그렸던 중국 화가들처럼 드로잉과 기억을 바탕으로 작업실에서 완성되었다. 그는 나뭇가지나 돌 같은 것을 작업실로 가져와서 세심하게 관찰한 후에 풍경화를 그리기도 했다. 그가 사망하고 몇 달이 지나지 않은 1788년 8월, 게인즈버러의 라이벌이자 당시 왕립 아카데미의 회장이었던 조슈아 레이놀즈는 (왕립 아카데미의 정규 강의에서) 게인즈버러의 작업 방식을 사람들에게 알려주었다. 나뭇가지와 그루터기, 나뭇잎을 모아서 작업실 안에 조그만 모형 풍경처럼 설치하는 방법, 그리고 밤에 촛불을 켜놓고 그림을 그리면서 자신의 기술과 상상력을 동원하여 햇빛의 효과를 재현하는 방법 등을 말이다.[17] 많은 감정가들처럼 레이놀즈도 게인즈버러의 그림은 마무리가 덜 된 듯이 붓자국이 지저분하다며 '마감 처리' 부족을 불평했지만, 그럼에도 그의 실제 풍경과 같은 자연스러움에는 감탄을 금하지 못했다. 그의 그림은 가까이에서 보면 긁힌 자국과 붓자국 때문에 너무 혼란스럽지만, 뒤로 물러나서 보면 "마치 마법처럼" 모든 것이 잘 맞아떨어진다.

당시 가장 잘나가던 초상화가 레이놀즈는 이렇게 즉흥적이고 시간상 효율적인 접근법을 발전시키는 것에 대해서 고민을 해보았을 것이다. 그러

나 그는 끝까지 훨씬 성실한 기법에서 벗어나지 않고 상류층 모델들의 겉모습을 기록하는 데에 전념했다. 레이놀즈는 초상화의 모델을 마치 무대에 선 배우처럼 표현했고, 모델의 성격과 특색이 캔버스에 잘 드러나도록 여러 장치들을 활용했다. 그는 30대에 이탈리아를 여행하면서 자신의 화풍을 정립했다. 라파엘, 코레조, 마사초, 만테냐 같은 화가들의 고향인 이탈리아에 흠뻑 빠진 그는 종종 대가들의 작품을 모사함으로써 베네치아 회화, 특히 틴토레토의 극적인 색채, 미켈란젤로의 "그랜드 매너Grand Manner"를 흡수했다.

레이놀즈가 영국으로 돌아와 그린 초상화에서는 모델의 위엄과 인생의 굴곡이 느껴졌다. 이는 모델의 부와 사회적 지위를 표현했던 반 다이크의 초상화와 비교되는 점이었고, 반 다이크의 후계자들이 보여준 궁정풍 이미지와도 사뭇 달랐다. 레이놀즈만의 특색 있고 매력적인 초상화들 중에는 어린이를 모델로 한 것도 있었다. 자주 복제 대상이 되었던 「순수의 시대」에는 풀밭을 배경으로 흰 드레스를 입고 앉아 있는 맨발의 어린 소녀가 등장한다. 이것은 원래 초상화가 목적이 아니라 남의 눈을 신경 쓰지 않는 천진난만함 또는 어린 시절에 대한 환기가 목적이었다. 거트루드 피츠패트릭 부인의 다섯 살 때 모습이 담긴 「콜리나」(거트루드의 별명) 그리고 제5대 데번서 공작과 결혼한 후에 자녀들과 함께 있는 조지아나 스펜서의 초상화 같이, 귀족 어린이가 등장하는 초상화에서도 레이놀즈 특유의 천진난만함이 느껴졌다.

레이놀즈 이전까지 아이들은 주로 인간보다는 천사의 모습으로 그려졌고, 초상화의 대상이 되는 경우도 극히 드물었다. 휘호 판 데르 휘스가 그린 포르티나리의 딸 그림은 주목할 만한 예외였다. 어린이가 진지한 회화의 주제가 되기까지 그리고 어린이가 본질적으로 순수하다는 믿음을 가지게 되기까지, 그래서 세상을 향한 열린 마음을 표현하는 소재로 어린이

가 이용되기까지는 오랜 시간이 걸렸다. 철학자 존 로크는 이런 어린 시절을 "타불라 라사tabula rasa", 즉 "아무것도 쓰여 있지 않은 흰 종이"라고 부르며 점점 경험으로 채워나가야 한다고 했다. 레이놀즈는 어린아이들은 원래 너무나 자연스럽게 포즈를 취하는데 "댄스 선생님을 만나면서부터 자세가 부자연스러워지기 시작한다"라고 말했다.[18]

어린이를 순수한 본성의 상징으로 보는 사상이 퍼지게 된 데에는 프랑스의 철학자 장 자크 루소의 영향이 컸다. 그는 『에밀Émile』(1762)이라는 책에서 상상의 학생들을 교육하면서 시험이나 검사로 학생들을 가두지 말고 타고난 호기심과 경험으로 세상을 발견하

「콜리나」(거트루드 피츠패트릭 부인)」, 조슈아 레이놀즈. 1779년. 캔버스에 유화물감, 141×124.5cm. 콜럼버스 미술관. 미술관 구입, 더비 기금(1962.002).

도록 해주어야 한다고 말했다. 수 세기 동안 예술가들은 어린이를 그저 어른의 축소판으로만 묘사했지만, 이제는 어른과는 다른 심리적 특성을 지닌, 어른과는 구별되는 존재로 표현하기 시작했다. 장 앙투안 우동은 맏딸 사빈을 비롯하여 각기 나이가 다른 네 딸들의 모습을 조각으로 남겼는데, 이는 지금까지 만들어진 가장 위대한 어린이 조각이었다. 게인즈버러도 평생 그림으로 두 딸의 어린 시절부터 성인이 될 때까지의 성장 과정을 기록했다.

프랑스의 화가 엘리자베트 루이즈 비제 르 브룅이 그린 딸 줄리의 초상화 역시 인상적이었다. 그녀는 하얀 두건을 쓴 줄리가 들고 있는 거울 속에 비친 모습을 그렸다. 줄리는 무덤덤한 표정의 옆모습으로 거울에 비친 자신의 얼굴을 편견 없는 호기심의 눈빛으로 바라본다. 우리는 자신의 얼굴을 바라보고 있는 줄리에게 정체를 들킨 것마냥 줄리의 옆모습과 정면을 번갈아 바라본다. 거울 속 그녀의 얼굴에는 무엇인가를 이해하는 양 미소가 번지는 듯하다.[19]

비제 르 브룅의 줄리 초상화는 어머니와 다른 딸들의 초상화 그리고 자화상과 함께 1787년 파리의 살롱전에 전시되었다. 이것은 당시의 시대상을

「거울을 보는 줄리
루이즈 르 브룅」,
엘리자베트 루이즈
비제 르 브룅.
약 1786년.
나무에 유화물감.
73.7×61cm.
개인 소장.

담은 위대한 전시 중 하나였다. 부모와 자식 간의 사랑, 성격 형성에 가장 중요하고 의미 있는 단계인 유아기의 기억 등이 예술가와 작가들에게 가장 중요한 주제로 떠오른 시기가 바로 그때였기 때문이다. 야생의 자연과 같은 어린이의 순수한 마음은 부패해가는 도시, 인간 문명의 번잡함과는 상반되는 것이었다.

루소에게 자연이란 손에 넣을 수 있는 것, 과학으로 굴복시킬 수 있는 것, 원근법을 이용한 그림 같은 것으로 이해할 수 있는 것이 아니라, 인간의 삶과는 동떨어진 거친 것이었다. 페트라르카가 방투산에서 내려다본 풍경에 감탄했던 것처럼, 루소는 알프스의 절묘한 경치와 거침없는 야생을 찬미했다(그래서 수많은 귀족 여행객들이 편안한 마차에서 벗어나 그를 따라 산을 올랐다). 반면 점점 더 확장되는 도시 세계는 자연에나 인간에게나 고통을 받는 곳이었다. 시골 사람들이 일을 찾아 도시로 밀려들기 시작했고, 공장들이 또다른 산업화의 징후들과 함께 속속 세워졌으며, 도시 환경은 더욱 암울해졌기 때문에, 사람의 손이 닿지 않은 자연 경관과 야생 동물이 과거 그 어느 때보다 중요한 입지를 가지게 되었다. 하지만 도시의 성장은 멈출 수가 없었고, 약 5,000년 전에 최초의 도시 국가가 성립되었을 때만큼이나 삶이 급변했다. 1761년 루소가 『신 엘로이즈*Julie, ou la nouvelle Héloïse*』라는 책을 썼을 당시 지구상에서 가장 큰 도시는 피킹(현대의 베이징)으로 인구가 거의 100만 명을 육박했다.

균형이 깨지고 있었다. 인간 세계는 점점 확장되었고, 태곳적부터 존재했던 생물과 환경과의 끈끈한 유대감은 심오한 의문의 영역에 놓이게 되었다. 인간의 야망으로 인해서 야기되는 문제, 점점 퍼져가는 새로운 위기감,

자연에 대한 낭만적인 반응으로 사람들은 마음이 혼란스러웠다. 1785년 로버트 번스는 "새앙쥐에게"라는 시에서 이렇게 썼다.

> 인간의 지배가 자연의 동맹을 깨버린 걸
> 진심으로 미안하게 생각한다,
> 그리고 너희를 깜짝 놀라게 하는
> 나쁜 의견을 정당화하는 것까지도.
> 나에게, 불쌍한 너희는, 같은 지구에서 태어난 동료인 것을,
> 우리 모두 언젠가는 죽을 운명인 것을!

18세기 말 쾌락의 섬, 키테라는 고대 로마의 도시라는 웅장한 배경으로 대체되었다. 또한 고고학이라는 학문이 새롭게 각광을 받았다. 선구자적인 여행가이자 학자 로버트 우드가 쓴 『발베크 유적』과 『팔미라 유적』 같은 책은 고대 도시 유적의 설계도와 정확한 측정치를 기록하고, 현대의 시리아에 해당하는 팔미라의 벨 신전 같은 건축물을 낱낱이 조사하는 현장을 보여주었다.

고대의 발견이 대거 쏟아져 나왔다. 화가들은 '고전주의' 양식으로 작업을 하기 시작했지만. 이용한 매체는 고대에는 없었던 판화와 유화물감이었다. 이탈리아의 고고학자이자 예술가 조반니 바티스타 피라네시는 로마 건축물을 주제로 잊을 수 없는 시적인 이미지를 창작했다. 그는 로마의 환상적인 과거와 발굴 중인 현실을 잘 섞어서 에칭으로 표현했다. 그가 1747년부터 죽을 때까지 30년 넘게 작업한 「로마의 풍경」 연작을 보면 그에게 수도교나 거대한 아치형 구조물처럼 복잡한 건축물을 건설할 수 있는 공학 지식이 있었음을 알 수 있다.

헤르쿨라네움이나 베수비우스 화산 폭발로 1,600여 년 전에 파괴된 폼페이 같은 고대 로마 도시들의 재발견은 고대 이탈리아 지역의 세세한 생활 방식이나 풍요로웠던 로마 벽화를 다시 한번 세상에 드러냈다. 그중에서도 예술가들의 감탄과 경쟁심을 가장 크게 불러일으킨 것은 고대의 조각이었다. 고대 그리스의 조각상에 대한 관심은 독일의 역사학자 요한 요아힘 빙

PALMIRA URBS NOBILIS SITU, DIVITIIS SOLI, & AQUIS AMOENIS, VASTO UNDIQUE AMBITU ARENIS INCLUDIT AGROS, A
QUA. VOCATUR AD TIG

켈만이 1755년에 쓴 『회화 및 조각에서 그리스 미술품의 모방에 관한 고찰 *Gedanken über die Nachahmung der griechischen Werke in der Malerei und Bildhauerkunst*』덕분에 더욱 불이 붙었다. 빙켈만에게 고대 조각상들은 완벽함과 순수함에서 첨단을 달리고 있었다. 여기에서 말하는 순수함은 루소가 말한 때 묻지 않은 자연의 순수함이 아니라, 인간 업적의 최정상, 인간 문명에서 가장 위대한 산물이라는 의미에 더 가까웠다. 그리스 조각이 원래는 화려하고 밝은 색으로 채색이 되어 있었던 것(또는 빙켈만이 사실 한 번도 그리스를 방문한 적 없었던 것)은 중요하지 않았다. 그들은 그저 그리스 조각에 대한 환상에 휩싸여 있었다. 서정적인 문장으로 고귀한 웅장함을 표현한 그의 책은 고대의 조각상에 대한 새로운 취향을 불러일으키기에 충분했다.

예술가들에게는 이제 한 가지 생각밖에 없었다. 조각상과 건축물을 직접 보기 위해서, 유적을 그림으로 남기기 위해서 로마로 떠나는 것이었다. 프랑스의 화가 위베르 로베르는 로마에 있는 프랑스 아카데미에서 공부했던 경험을 살려 폐허 그림 전문가가 되었다(그래서 '폐허의 로베르'라는 이름으로 알려져 있다). 그는 니콜라 푸생이 한 세기 전에 그랬던 것처럼 로마 주변 평원으로 나가 스케치를 했다. 당시 아카데미에서 대상을 수상하는 것은 황금 티켓을 손에 넣는 것이나 마찬가지였다. 이탈리아 유학의 기회를 간절히 원했던 바토는 끊임없이 고배를 마셔야 했다. 한편 프라고나르는 소위 로마 프랑스 아카데미의 '연금 수령자'였다. 위베르 로베르가 티볼리에

있는 빌라 데스테와 빌라 아드리아나의 유적을 보고 그린 그림은 바토의 그림으로 커져가던 고대에 대한 환상에 현실성을 부여했다.

「호라티우스 형제의 맹세」(세부), 자크 루이 다비드, 1784년. 캔버스에 유화물감, 265×375cm. 파리, 루브르 박물관.

로마의 유적과 로마의 회화를 경험한 후에 이것을 새로운 화풍의 회화로 끌어올리기 위해서는 새로운 야망을 가진 예술가가 필요했다. 1775년 드디어 로마행을 결심한 자크 루이 다비드는 (그 역시 바토처럼 이미 로마 대상 수상에 두 차례나 실패한 상태였다) 로마의 작가 리비우스의 고대 역사서와 플루타르코스의 『영웅전Bioi Paralleloi』에 기록된 고대 영웅들의 고귀하고 금욕적인 전기를 읽으면서 전향을 결심했다. 그는 파리로 돌아오자마자 새로운 역사화를 그렸다. 그는 커다란 캔버스에 호라티우스 가문 출신의 젊은 세 아들이 갑옷을 입고 이웃한 가문과 전투를 치르러 떠나기 직전, 검을 든 아버지에게 충성을 맹세하는 장면을 그렸다. 점잖고 서정적인 바토의 그림과는 달리 다비드의 「호라티우스 형제의 맹세」에는 단순 명쾌함과 도덕성이 느껴진다.

로마를 위해서 죽음을 각오하는 호라티우스 가문의 초연한 정신을 그린 다비드는 「소크라테스의 죽음」에서는 감옥에 갇힌 그리스 철학자가 추종자들에게 둘러싸인 채 독약을 마시고 죽기 직전의 모습을 그렸다. 소크라테스의 동지들은 절망감과 혼란에 빠져 있고, 소크라테스는 독배를 향해 손을 뻗은 채 최후의 말을 남기려고 한다. 소크라테스는 다른 사람들과는 반대로 오히려 담담한, 심지어 행복한 모습이다. 플라톤은 그가 죽기 전 "진정한 철학자는 죽음을 그의 직업으로 삼는다"고 말했다고 기록했다.[20] 죽음은 영혼을 육체에서 해방시키고, 온갖 욕망을 품고 있는 육체는 늘 지식의 장애물이다. 소크라테스의 자세는 완벽한 균형을 이루고 있고 굳이 애쓰지 않아도 고귀해 보인다. 부드러운 형태와 맑은 색감은 그의 깨끗하고 맑은 마음을 그대로 옮긴 듯하다. 그림 전체를 비추는 균일한 조명까지도

무엇이든 분석될 수 있고 이해될 수 있는 분위기를 시사한다.[21]

다비드가 아무리 플라톤의 『파이돈Phaedo』에서 소크라테스의 죽음에 대한 구절도 읽어 보고, 로마에서 본 것들에 깊은 영향을 받았다고 할지라도, 그림의 전체적인 인상은 더욱 최근의 본보기인 푸생의 그림에 빚을 지고 있다. 이전 세기 프랑스의 푸생과 그 추종자들의 그림에 비하면 다비드의 그림은 덜 고전적이었다. 하지만 다비드는 프랑스 혁명과 나폴레옹 보나파르트의 득세 등 떠들썩한 사건들을 그림으로 기록했다. 그리고 바토, 프라고나르, 호가스, 게인즈버러 시대의 그림에서 느껴지는 인간의 감정이 그의 보수적인 양식인 고전주의에서는 상당 부분 억제되고 무시되었다.

프랑스 혁명과 함께 구시대는 휩쓸려 사라졌다. 귀족이라는 특권 계급과 사회적 불평등뿐만 아니라 인간의 삶에 대한 깊은 감수성, 연민, 감정적 이해도 구시대의 산물이었다. 비제 르 브룅 같은 화가가 작업 중인 자신의 꾸밈없는 자화상을 남기거나, 과장되거나 거짓된 감정 없이 부모로서의 애착으로만 가득한 딸 줄리의 초상화를 그린 것도 구시대였으므로 가능한 작업이었다. 살롱전에서 마지막 성대한 전시를 연 지 2년이 된 1787년, 비제 르 브룅은 혁명군이 베르사유로 몰려온다는 소식에 파리를 떠났다.

장 앙투안 우동에게 버지니아 주 리치몬드에 있는 국회의사당에 설치할 조지 워싱턴의 조각상 제작을 제안한 사람은 주 프랑스 미국 공사 토머스 제퍼슨이었다(국회의사당 건물은 제퍼슨과 프랑스 건축가, 샤를 루이 클레리소가 설계한 것으로 님에 있는 로마의 신전 메종 카레를 본떠서 지었다). 이미 미국 건국의 아버지 벤저민 프랭클린과 해군사령관 존 폴 존스의 흉상을 제작한 바 있었던 우동은 미국이 영국을 향해 독립선언을 한 지 9년이 지난 1785년 미국으로 건너갔다. 그가 만든 워싱턴의 전신상은 격식을 차린 옷을 입고 지팡이를 든 채 당당한 자세를 취하고 있다. 또 한 손은 파스케스 fasces에 얹고 있는데, 파스케스는 고대 로마의 정의의 상징인 나무 막대기 다발에, 농업의 미덕을 상징하는 쟁기날이 꽂혀 있는 상징물이다.

우동의 모델들은 신기할 정도로 닮은 자신의 초상 조각을 보고 깜짝 놀랐을 것이 분명하다. 특히 워싱턴은 늘어진 토가 대신 평상복을 입고 포즈를 취하겠다고 주장했기 때문에 그의 조각상에서는 현실감이 두 배로 느껴졌다.

워싱턴이 최신 의상을 고집한 이유는 (우동은 다른 조각상들은 늘 로마 장군과 같은 모습으로 제작했다) 미국 출신의 화가 벤저민 웨스트 때문이었다. 런던에서 국왕 조지 3세를 위해서 일하던 웨스트는 당시 앞서가는 역사화 화가였다.[22] 워싱턴은 약 10년 전에 완성된 웨스트의 가장 유명한 작품을 염두에 두고 있었다. 실제 전쟁에서의 한 장면을 상상해서 그린 이 그림은 영국 장군 제임스 울프가 (영국인들이 북아메리카에서 프랑스를 몰아내고 캐나다를 영국의 식민지로 세웠던) 퀘벡 전투에서 목숨을 잃는 장면을 묘사했다. 웨스트는 전투 중에 장교들에게 둘러싸인 채로 죽음을 맞는 울프를 그리면서, 십자가에서 내려진 죽은 예수의 전통적인 포즈를 그대로 따랐다. 울프는 마치 순교자처럼 그려졌으며, 북아메리카 원주민까지 수심에 잠긴 얼굴로 앉아 그의 죽음에 애도를 표하고 있다. 최고의 역사화인 만큼 그림에서

「조지 워싱턴」, 장 앙투안 우동. 약 1788년. 대리석. 버지니아 리치몬드 국회의사당.

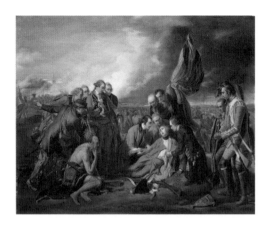

는 숭고함이 느껴진다. 하지만 웨스트는 등장인물들에게 현대적인 복장, 로마 귀족들의 복장이 아니라 진짜 전투에서 그들이 입었던 옷을 입힘으로써 과감하게 한 발 더 나아갔다.

유럽에 아카데미들이 설립된 이후 역사화는 그 위상이 정점에 달했다. 생의 마지막 순간까지 철학적인 이야기를 남기는 소크라테스처럼, 고대 역사 속 위인들의 모범적인 행동과 유익한 장면만큼 예술가들에게 동기부여가 되는 것은 없었다. 그런데 이 정서를 웨스트는 근본적으로 뒤집어버렸다. 동시대에도 역사가 진행되고 있다는 인식은 혁명적인 몸짓이었다. 금욕과 자유의 고전적인 이상은 꼭 옛 고전을 읽거나 역사화를 보며 상상하는 것만이 아니라 현재에서도 경험할 수 있는 것이 되었다.

우동의 조각상에서처럼 (적어도 「울프 장군의 죽음」에서 확인할 수 있는) 웨스트의 그림의 "현재성"은 다가올 이미지가 가지게 될 양상이었다. 고전 세계에 대한 강한 흥미는 약 300년이 넘는 시간 동안 유럽의 이미지 제작을 지배해왔지만, 이제 거기에 역사적 현재 그리고 그것이 이끌 미래에 대한 새로운 집착이 추가되었다. 로마 내에서도 고대 세계에 대한 새롭고 시적인 반응이 생겨나고 있었다. 당시 이탈리아의 대표적인 조각가이자 프랑스의 우동에 필적하는 인물, 안토니오 카노바의 작업실이 바로 이런 새로운 분위기의 중심지였다.

카노바는 부드러운 대리석으로 진짜 피부와 같은 따뜻함을 표현하고, 촉각을 시각적으로 드러냈기 때문에, 그의 현재성이란 바로 육체적인 친밀감에서 나오는 현재성이었다. 벌거벗은 세 명의 여인이 서로 다정하게 포옹을 하고 서서, 서로의 아름다움을 드러낸다. 그들에게는 술이 달린 기다란 천만 있을 뿐이고 머리는 무척 공을 들여 근사하게 단장했다. 전체적으로는 체중을 한쪽 다리에 실은 고전적인 자세이지만, 서로 감탄하며 섬세하

게 어루만지는 손은 디테일이 살아 있으며, 그들의 몸에서 느껴지는 충만함과 무게감은 그들을 의고주의에 빠트리지 않고 현재를 살고 있다는 느낌을 준다. 그들은 유피테르의 딸들로, 베누스 여신을 자진해서 도와주는 세 명의 미의 여신들이다. 여행 중이던 영국의 공작은 카노바의 원작을 보자마자 베드퍼드셔에 있는 자택의 조각 갤러리에 설치하고 싶다며 똑같은 조각을 주문했다. 그 정도로 조각의 매력이 상당했던 것이다.

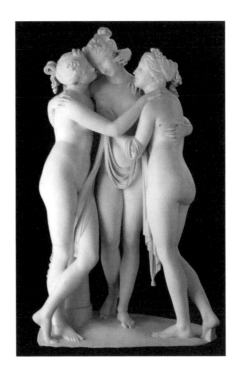

　카노바는 고대 그리스 조각가의 환생, 현대의 페이디아스라는 칭송을 받았다.[23] 그는 자신의 유명한 작품, 「큐피드와 프시케」처럼 단순히 고전적인 주제만 다루거나, 모델들을 옛 로마의 귀족이나 부인처럼 표현하는 데에서 그치지 않고, 웨스트가 그랬던 것처럼 완벽한 동시대성을 갖추었다. 그의 전 작품은 시대를 초월하면서도 동시에 그 순간을 담고 있었다.

자유, 사랑, 자연스러움, 행복, 모두 위대한 이상이다. 그리고 현실에서는 손에 넣기 힘든 것들이다. 프랑스 혁명은 독재 왕정에 대한 해방의 정신에 의거하여 일어났지만 결국 나폴레옹 보나파르트에 의해서 훨씬 더 심각한 전제주의로 흘러갔다. 자크 루이 다비드는 이탈리아를 함락하러 생 베르나르 고갯길을 따라 알프스를 넘어가던 중, 앞발을 든 말(실제로는 노새)에 올라탄 기세등등한 나폴레옹의 모습을 그렸다. 카노바는 로마 제국의 조각적 언어에 입각하여 마치 기념비적인 조각상처럼 나폴레옹과 그의 가족들의 이미지를 명시했다. 이는 바토와 프라고나르의 그림에서 보이던 행복한

즐거움과는 상당한 격차가 있었고, 앞선 웨스트의 그림에서 보이던 현재성과도 상당한 차이가 있었다.

현실은 대부분의 예술가들이 애써 상상하는 것보다 더 어둡고 가혹했다. 바토가 쾌락이 가득한 꿈의 세계를 그렸다면, 스페인의 예술가 프란시스코 데 고야는 완전히 다른 삶의 환영, 밀실 공포증을 느끼게 할 정도로 악몽 같은 고통의 영역을 그렸다.

고야도 젊은 시절에는 조반니 바티스타 티에폴로를 상기시키는 행복과 매력이 가득한 그림을 그렸다. 티에폴로는 18세기 이탈리아의 가장 위대한 화가로 바토만큼 파란 하늘 그림으로 유명했고, 왕실을 위한 태피스트리 도안에 차분한 시골을 배경으로 아무 걱정 없는 소풍 장면, 연을 날리거나 춤을 추는 모습 등을 그렸다. 1788년 고야는 엘 파르도의 왕궁 내, 미래의 국왕 카를로스 4세의 딸들의 침실을 장식할 태피스트리 도안을 그렸다(태피스트리 자체는 끝내 제작되지 않았다). 그 도안에는 한 무리의 귀족들이 "국자 게임"을 하거나, 눈가리개를 한 사람을 둘러싸고 춤을 추거나, 나무 숟가락으로 장님 치기 놀이를 하는 장면이 그려져 있었다. 가벼운 주제인데도 고야는 뛰어난 구성 능력을 보여주며 특유의 신비로운 그림 표면을 연출했다. 앞쪽 여성의 머리 장식을 보면 검은색과 노란색으로 얼룩진 것 같은 새하얀 물감이 눈에 띄며, 흰 물감 부분은 마치 솜사탕 같은 질감을 보여준다. 이는 이전까지는 좀처럼 볼 수 없었던 효과이며, 스페인 왕실에서 일했던 고야의 위대한 선구자, 벨라스케스의 화려한 기교와 천재성을 생각나게 한다.

뒤로 보이는 산과 호수는 마치 공연장의 그림 배경 같다. 그리고 여기에서 사물의 덧없음, 쾌락의 허영, 심지어 가장 호화로운 삶의 표면 바로 아래에서 부풀어가고 있는 어둠을 엿볼 수 있다. 그는 스페인 왕에게 스페인 왕실 화가로 임명되었고, 화려한 배경 속 왕족들의 모습을 그리면서도 모델들을 있는 그대로 표현했다. 그들의 권력은 너무나 분명했기 때문에 실물보다 더 나아 보이게 그리는 아첨 따위는 필요하지도 않았다. 그래서 고야는 오히려 그들의 다소 천박한 모습까지도 그대로 그렸다. 그는 모델들의 꾸밈없는 인간성을 자유롭게 표현했고, 때로는 이젤을 옆에 두고 어둠 속에 숨어 있는 자신의 모습을 그림에 넣기도 했다. 마치 벨라스케스가 150

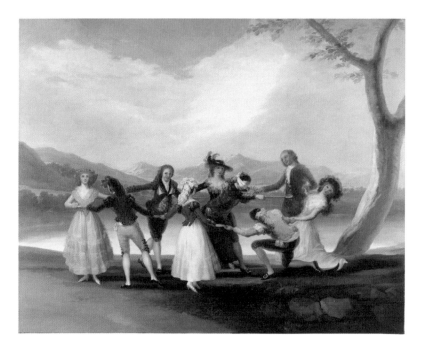

「장님놀이」, 프란시스코 데 고야 이 루시엔테스. 1788년. 캔버스에 유화물감, 269×350cm. 마드리드, 프라도 국립 미술관.

년 전에 그랬던 것처럼 말이다.

고야는 나이가 들수록 꾸밈없는 인간성을 훨씬 더 악랄하게 표현하기 시작했다. 특히 조슈아 레이놀즈처럼 쉰 살에 질병을 앓은 후 난청을 겪게 되면서는 더욱 그랬다(그나마 화가에게 생길 수 있는 고통 중에서 난청은 최악은 아니었던 것 같다). 고야는 최초의 위대한 에칭 연작 「로스 카프리초스」에서 광기와 욕망, 마녀와 매춘부가 등장하는 온통 뒤죽박죽인 세계를 그렸다. 그중에서도 "이성이 잠들면 괴물이 눈을 뜬다"라고 불리는 작품에는 아마도 예술가나 작가인 듯한 프록코트를 입은 남자가 책상에서 잠이 들자, 부엉이와 박쥐가 섞인 것 같은 새가 위쪽의 어둠 속에서 퍼덕이며 날아오는 장면이 그려져 있다.

고야의 판화는 호가스의 풍자적인 이미지를 생각나게 하며, 고야가 존경했던 영국의 판화제작자 토머스 롤런드슨과 제임스 길레이에게서도 직접적인 영향을 받았다. 하지만 풍자도 고야의 손을 거치면 인간 세계에 대한 훨씬 더 심오한 지적으로 바뀌는 듯했다. 그의 환상적인 이미지는 결코 직접적인 관찰의 결과가 아니었고, 그가 반도 전쟁 동안의 끔찍한 삶을 기록했던 「전쟁의 참상」이라는 에칭 작품도 마찬가지였다. 그러나 그것은 중요

「물에 빠진 개」,
프란시스코 데 고야 이
루시엔테스.
약 1820–1823년.
벽화였으나 캔버스로
옮겨짐. 131×79cm.
마드리드, 프라도 국립
미술관.

하지 않았다. 직접적인 관찰의 결과가 아니었다고 해도 고야는 인간의 폭력에 대한 충격적인 이미지를 통해서 1808년 프랑스의 스페인 침공, 나폴레옹의 동생 조제프 보나파르트에 의한 스페인 점령, 연이은 부르봉 왕조의 페르난도 7세의 공포 정치, 스페인 종교 재판의 부활 등을 낱낱이 전했다.

고야는 말년에 마드리드 외곽에 있는 "귀머거리의 별장"(고야가 아니라 이전 소유주 때문에 붙은 이름이었다)을 샀고, 두 방의 벽에 아주 어두운 느낌의 벽화를 남겼다. 그가 거친 회반죽 위에 남긴 프레스코화 연작은 "검은 그림black paintings"으로 불린다(이후 벽화는 캔버스로 옮겨졌다). 마녀들의 안식일을 그린 기다란 이미지는 순례길에 오른 절망적인 인물들의 겁에 질린 이미지 반대편에 위치했다. 하지만 그보다 더 놀라운 작품은 벽 끝 쪽에 그려진 더 조그만 프레스코화였다. 하나는 홀로페르네스의 머리를 자르는 유디트였고, 다른 하나는 자신의 자식을 먹고 있는 우울의 신 사투르누스의 끔찍한 이미지였다. 이는 자기 파괴적인 몰락의 상태에 들어선 세상을 보여주는 광기와 절망의 이미지였다. 비록 고의였을 가능성은 매우 낮아 보이지만(마드리드의 왕실 소장품 중에 비슷한 주제를 다룬 루벤스의 그림이 있었고, 이 그림은 루벤스의 작품에 대한 고야의 응답에 가까웠다) 사투르누스라는 악마 같은 인물은 고야 자신에게 남은 시간의 파괴를 암시하는 듯했다. "Saturnine"이라는 단어는 납이나 납 중독과도 관련이 있는 말이다. 납이 포함된 안료, 납이 들어간 냄비를 이용하면 이런 부작용을 겪을 수 있는데, 종종 고야의 난청과 병약함의 원인으로 납 중독이 거론되기도 한다. 결국 이 그림은 세계관뿐만 아니라 개인적인 역경까지도 담고 있는 공포의 이미지인 것이다.

그러나 고야가 우울증을 앓았다는 증거는 없다. 세상의 공포를 직면하고 그것을 이미지로 변형시키려면 강인하고, 심지어 낙관적인 성격이 필요

408

하기 때문이다. 그는 도덕과 이성에서 동떨어진, 익숙한 것들과는 멀어진 세계를 보여준다. 귀머거리의 별장 벽화들 중에서 모래언덕 또는 파도 또는 그저 황량한 공간으로 보이는 곳에서 길을 잃은 무방비 상태의 개가 바로 고야의 세계를 상징한다. 우리는 고야가 그린 대부분의 인간 이미지보다 이 애처로운 동물에게서 훨씬 더 동질감을 느낀다.

이런 이미지를 통해서 고야는 아무리 지성이 만연한 시대라고 해도 삶의 표층이란 얼마나 얇은지, 창의적인 상상력이 어떻게 구원의 원천이 될 수 있는지 알려준다. 고야의 아들 프란시스코 하비에르가 아버지의 짧은 전기에서 언급한 것처럼, 고야는 그림에 "신비한 힘"이 있음을 확신했다.[24] 그의 위대한 태피스트리 그림이 보여주듯이, 결국에 삶을 살아갈 가치가 있게 만드는 것도 바로 신비한 힘이었다.

고야가 스페인 왕실을 위해서 태피스트리를 디자인하던 시기, 중국에서는 건륭제의 통치가 끝을 향해가고 있었다. 그는 60년간의 눈부신 번영과 영토 확장을 마무리 짓고 1799년에 눈을 감았다. 프랑스의 아카데미나 고야가 회원이었던 스페인의 아카데미처럼 건륭제도 황실 아카데미 같은 것을 설치하여 황제의 업적을 기록하고 나라의 영광을 미화하고자 했다. 앞선 벨라스케스, 루벤스, 반 다이크가 공식적인 이미지 창작에서 탁월한 능력을 보여주었다면, 고야는 그와 더불어 개인주의를 드러내기 시작했다. 이런 움직임은 중국에서도 마찬가지였다. 동아시아 회화에서 아주 중요한 역할을 하던 "공식적인" 이미지 제작, 전통의 권위 등에 문제를 제기하며 좀더 개인주의적이고 정통적이지 않은 화풍이 등장하기 시작했다.

수도인 베이징과 남쪽의 쑤저우를 연결하는 도시, 복잡하게 얽힌 강과 운하의 중심지인 양저우가 이런 "별난" 화풍의 중심지였다. 펜으로 빠르게 그린 스케치 같은 그림들이 부자 고객들에게 팔리기도 했는데, 이는 1644년 명 왕조가 몰락한 이후에도 살아남은 명 초기 화가들의 작품에서 영감을 받은 것이었다.

1770년대 이런 "괴짜 화가들" 중에서 최고봉인 나빙은 고향인 양저우를 떠나 베이징에서 이름을 날렸다. 그는 8개의 두루마리에 그린 유령 그림

으로 유명했다. 나빙은 이 유령들을 자신이 직접 보았다고 주장했다. 「귀취도鬼趣圖」라는 제목의 그림에 등장하는 시체 먹는 귀신이나 유령은 악몽 같은 공상에 가깝지만 초자연적인 불교의 사상도 생각나게 했다. 나빙은 젖은 종이와 먹을 이용하여 으스스한 분위기를 자아냈다. 1797년에는 독특하고 코믹한 분위기의 환상의 세계를 띠 모양의 긴 두루마리에 그리기도 했다.

나빙의 유령은 이상한 존재였지만 늘 끔찍할 정도로 무섭지는 않았다. 그들은 독특한 세계관을 가진 나빙의 머리에서 나온 상상 속 존재였다. 그가 실제로 유령을 보았는지 여부는 알 수 없지만, 그가 다른 것들을 참조하여 유령을 그린 것은 확실하다. 특히 「귀취도」의 마지막에 그렸던 2개의 해골은 200년 전인 1543년에 안드레아스 베살리우스가 쓴 『사람 몸의 구조De humani corporis fabrica』의 해부학 삽화에서 따온 것이었다. 이후 나빙이 다른 작품에서 능수능란한 솜씨로 그린 악몽과 같은 환상적인 캐릭터들은 고야가 귀머거리의 별장에 그린 '검은 그림'과 닮아 보인다. 나빙의 그림에도 고야의 개처럼 파도에 삼켜지고 있는 특이한 인물이 등장한다.

18세기에 쏟아져 나온 회화와 조각, 문학의 이면에는 전통적인 진실에 대한 깊은 회의감이 자리 잡고 있었다. 특히 세상은 신성하게 창조되었다는 생각, 지배자 역시 신성한 이유로 정해졌다는 생각에 의심이 들기 시작한 것이다. 이렇게 커져가던 회의감은 극적으로 그리고 전적으로 다음 세기에 등장할 이미지의 외양을 깨부수게 되었다.

그렇다고 해서 자유와 자기 결정권의 이상이 완전히 사라진 것은 아니었다. 그것들은 그저 모습을 바꿔 앞으로 수 세기 동안 인간 세계가 맞게

「귀취도」(세부), 나빙.
1797년. 두루마리,
종이에 먹과 물감,
26.7×257.2cm. 홍콩
예술박물관, 쉬바이자이
컬렉션.

될 위대한 발명의 결과로, 새로운 현실로, 어마어마한 삶의 변화로 나타났다. 우리가 18세기의 문학에서와 마찬가지로(가장 사적이고 친밀한 표현 수단인 소설이 18세기에 유럽과 중국에서 최초로 등장했다는 사실을 잊어서는 안 된다) 그림에서 배우는 것은 바로 이것이다. 인간이 되기 위해서는 신에 의해서든 인간에 의해서든 우리의 삶에 부과된 추상적인 힘을 넘어서서 개인적인 감정의 진실을 믿어야 한다는 사실 말이다.

시적인 충동

18세기에 유럽에서 그려진 풍경화는 대체적으로 빛이 가득하고, 종종 부자연스럽기도 했지만 대체로 낙관적이었다. 그러나 1789년 프랑스 혁명 이후의 풍경화에는 어둠이 드리우기 시작했다. 배경에는 먹구름이 몰려들고, 과거의 영웅적 행위 대신에 인간이 정복할 수 없는 텅 빈 광활한 자연, 인간의 나약함 등이 그림의 주제가 되었다. 캔버스의 그 촘촘한 틈 사이로 그리고 구도, 색, 붓 자국 같은 이미지의 모든 요소들 사이로 의혹이 스며들기 시작했다. 처음에는 소소한 트집이나 중요하지 않은 걱정처럼 보여서 곧 사라질 듯했다. 그러나 머지않아 이런 불안한 의혹은 거대한 파도가 되어 밀려왔고, 50년 전만 해도 상상할 수 없었던 이미지들이 등장하기 시작했다.

이렇게 새로운, 하지만 어두컴컴한 분위기에서 예술가와 작가들 사이에서는 공통의 의식이 꿈틀대기 시작했다. 정치 혁명에 자극을 받고, 점점 더 산업화되는 세상의 망령에 혐오를 느끼며, 자연과 인간의 삶에 대한 새로운 감각이 배어들어 있는 이 의식은 국경과 대륙을 넘어 널리 퍼져나갔다. 그리고 시인과 예술가들이 처음으로 자신들을 설명하기 위해서 사용한 단어, 낭만주의Romanticism가 이 감정을 한마디로 압축했다.

낭만주의는 인간의 자유와 운명에 대한 감각을 세상에 투영하는 것이라고 할 수 있었다. 처음으로 커튼을 열어 새로운 소리의 세계로 우리를 안내한 인물은 독일의 작곡가 루드비히 판 베토벤이었다. 3번 교향곡을 여는

극적인 화음에서부터 6번 교향곡 속 빛나는 자연의 세계를 지나서 마지막 9번 합창 교향곡의 절정에 이르기까지, 우리는 그의 음악에서 어둠과 빛을 통과하며 여행을 이어나간다. 마치 인간의 삶에 대한 완전히 새로운 관점이 복잡한 음악에서 전부 드러나는 듯했다.

그러나 그 여행에는 정해진 목적지가 전혀 없었다. 중요한 것은 계속 움직이고 있다는 점이었다. 독일의 철학자 프리드리히 폰 슐레겔은 1798년, 낭만주의란 절대 충족될 수 없는 자유에 대한 분투라고 말했다.[1] 그것은 무엇인가와 연결되는 과정, 무엇인가가 되어가는 과정이었다. 그리고 그것은 모든 문제가 해결된 완전한 이미지의 창작을 통해서가 아니라, 더 넓은 자연의 세계로 열려 있는 빛의 섬광과 파편을 통과하면서 얻을 수 있는 것이었다. 중국에서 몇 세기 전부터 그러했듯이, 유럽에서도 어마어마한 크기와 압도적인 힘을 자랑하는 산과 강이 그림의 주제가 되었다. 자연의 웅장함, 위대함, 고귀함이 인간의 공포와 욕망과 함께 메아리쳤다.

그중에서도 영국의 화가 조지프 말러드 윌리엄 터너만큼 빛나는 황혼, 거친 눈 폭풍과 태풍 등 자연에 몰두한 사람은 거의 없었다. 터너의 그림을 보면 우리까지 거친 자연 현상 속에 내던져진 것 같은 느낌을 받는다. 한니발의 군대가 어마어마한 눈보라를 헤치고 알프스 산맥을 넘다가 바위에 웅크리고 있을 때도, 수평선을 넘어가는 해가 북아프리카 항구로 서글픈 핏빛 노을을 드리우며 고대 카르타고 제국이 쇠퇴의 순간을 맞이할 때도 우리는 그 현장에 함께 있는 듯하다. 우리는 독창성의 한가운데에 던져진 것 같은 느낌도 받는다. 마치 캔버스 그 자체도 폭풍우를 만난 것처럼, 빛을 무한하게 굴절시키는 듯한 물감이 캔버스를 가득 뒤덮고 있다. 터너는 폭풍우를 직접 경험해보기 위해서 배의 돛대에 스스로를 묶었던 일화로 유명하다. "나는 4시간 동안 고생을 했고 탈출할 생각은 하지 않았다. 그저 내가 경험하는 것을 반드시 기록해야겠다는 느낌이 들었다."[2] 1842년 처음 전시된 「눈보라. 항구 어귀에서 멀어진 증기선」은 소용돌이치는 비가 시커먼 증기선을 완전히 집어삼키는 모습을 보여준다. 이는 그의 마음속에 자리한 감각과 인상을 끄집어낸 창의적인 재현이었다. 경험과 기억은 별개였다. 터너의 가장 큰 조력자였던 비평가 존 러스킨은 터너의 그림을 두고 뛰어난 기억력의 위업이라고 말했다.[3]

「부표가 있는 바다
풍경」, 조지프 말러드
윌리엄 터너.
약 1840년.
캔버스에 유화물감,
91.4×121.9cm.
런던, 테이트 갤러리.

터너의 기억은 종종 극단적인 자연을 담고 있었고, 비관주의와 공허함
이라는 감정을 강조했다. 그가 말년에 그린 바다 그림은 견고한 외형과는
상당히 거리가 멀었기 때문에, 많은 사람들은 그것을 그림이 아니라고 생각
했고 그저 물감을 긁거나 흩뿌리기만 한 것이 아니냐며 비난했다. 한 비평
가는 그림이 아무것도 보여주는 것이 없다며, "크림 또는 초콜릿, 계란 노
른자, 건포도 젤리" 같다고 말했다. 터너는 그의 비평에 대해서 이렇게 반박
했다. "불명료함이 나의 강점이다."

터너는 극한의 자연에 대한 묘사에 너무 몰두한 나머지 비평가들의 생
각에는 크게 관심을 두지 않았다. 그는 대기를 관통하는 밝은 빛에 완전히
마음을 빼앗겼다. 그리고 마치 물과 빛으로만 이루어진 것 같은 자신의 작
품을 통해서 그 효과를 전달했다. 1840년작, 「부표가 있는 바다 풍경」에서
는 멀리에서부터 밀려오는 지저분한 갈색과 회색 파도가 보인다. 수평선은
비 내리는 하늘과 뒤섞여 구분이 되지 않는다. 터너의 바다는 결코 파랬던
적이 없었다. 전경에 보이는 지저분한 얼룩, 아마도 그림 제목대로 부표일
것으로 보이는 짙은 갈색과 황토색 자국이 없었더라면, 바다와 하늘이 어
느 정도의 크기인지 짐작도 할 수 없을 것이다. 게다가 해안에 서서 바다를
내다보고 있는 것인지, 아니면 터너가 그랬던 것처럼 바다 한가운데에서 폭

풍우를 맞고 있는 것인지도 알 수가 없다.

낭만적인 상상력은 파도의 표면을 스쳐 지나갈 수도 있고, 하늘로 올라가 구름 속에서 사라질 수도 있었다. 존 러스킨은 물었다. "바다에서 나는 진한 향은 누구의 손에 의해서 대리석 돔이 되는가?" 존 컨스터블은 1822년 8월의 어느 날 아침 햄스테드 히스에서 캔버스를 앞에 두고 앉아 이런 질문을 던졌을지도 모른다. 햄스테드 히스는 남서쪽으로 부는 부드러운 바람을 타고 은빛 구름이 흘러 하늘을 가득 채우는 곳이자 아래로는 황야의 모래흙과 넓게 펼쳐져 있는 목초지, 풀, 나무가 보이며, 저 멀리 도시가 내려다보이는 곳이었고, 화창한 날, 석탄을 떼는 연기로 하늘이 어두워지기 전에 세인트 폴 대성당의 돔까지 내다볼 수 있는 곳이었다. 컨스터블은 하늘을 바라보았고, 자신이 본 것을 기억나는 그대로 그렸다. 마치 과학자처럼 아침 하늘에 뜬 구름의 형태를 분석하고, 회색과 흰색 유화 물감으로 구름을 그럴듯하게 그려냈다.

컨스터블의 구름 그림은 터너의 바다 풍경처럼 공허해 보일지도 모르지만, 사실은 자연의 형태에 감정을 이입하고, 자세하게 관찰하고, 집중해서 그린 산물이었다. 러스킨에게 이렇게 정확하고 진실된 자연은 회화의 목적 그 자체였다.

또한 낭만주의 회화는 정확함이 반드시 조화를 이끌어내는 것은 아니며, 오히려 그 반대일 수도 있다는 사실을 보여주었다. 제임스 워드는 요크셔 북쪽의 고데일 스카라는 화강암 협곡을 그렸다. 누군가는 이 그림을 보고 오르거나 정복하고 싶다는 유혹을 느낄 수도 있겠지만, 대부분은 자연 세계가 인간의 삶에 얼마나 무섭도록 무관심한지, 거대한 바위 협곡의 존재만으로 압도당하고 제압당하는 기분이란 어떤 것인지를 절감하게 된다. 우리는 이 그림에서 지금까지의 다른 어떤 그림보다도 더 강력한 조화로움과 변화하는 명암을 느낄 수 있다. 마치 베토벤의 관현악 편곡처럼 말이다. 우리는 여기에서 숭고한 감정 그리고 단순한 아름다움을 넘어서 더 어둡고, 더 모호한 공포와 창의적인 황홀감의 세계로 들어서는 자연의 감각을 느낄 수 있다. 어둠과 공포가 그림에 처음 등장한 것은 아니었다. 17세기 이탈리아의 화가 살바토르 로사는 노상강도와 마녀가 살고 있는 바위투성이의 거친 풍경을 그렸고, 스위스의 화가 헨리 퓌슬리는 셰익스피어와 밀턴의 작품

「고데일 스카(요크셔 크레이븐 지역의 리블스데일 경 소유 이스트 말함 영지에 있는 고데일 전경)」, 제임스 워드. 1812-1814년. 캔버스에 유화물감, 332.7×412.6cm. 런던, 테이트 갤러리.

을 주제로 초자연적인 장면을 상상하여 그리기도 했다. 하지만 자연에서 완전히 다른 수준의 힘과 공포를 느끼게 만든 것은 역시나 어마어마한 크기와 낭만적인 어둠을 자랑하는 워드의 「고데일 스카」가 처음이었다.

이런 감정은 당시의 위대한 철학 서적, 즉 1757년에 출간된 에드먼드 버크의 『숭고와 아름다움의 관념의 기원에 대한 철학적 탐구A Philosophical Enquiry into the Origin of our Ideas into the Sublime and Beautiful』와 독일의 철학자 이마누엘 칸트의 1790년작, 『판단력 비판Kritik der Urteilskraft』으로 설명이 가능했다. 그러나 자연이 형상을 빚어내는 힘에 대하여 윌리엄 워즈워스만큼 단순명료하게 묘사한 사람은 없었다. 1798년에 집필을 시작한 『서곡The Prelude』이라는 장편 시에서, 그는 자신의 마음속에 깊이 자리해 있는 어린 시절 자연과의 조우를 그려낸다. 어린아이였던 워즈워스는 어느 날 밤 호수 한 켠 바위 사이에 묶여 있는 조그만 배 한 척을 발견하게 된다. 그는 그 배를 타고 호수로 들어가 멀리에 있는 "바위투성이 봉우리"로 향한다.[4] 잔잔한 호수에서 노를 저어가던 그는 갑자기 바위 봉우리 뒤에서 "자발적인 힘의 본능에 의해/머리를 치켜세우고 있는/거대한 절벽"을 만나게 된다. 아마도 고데일 스카와 크게 다르지 않았을 것 같은 시커먼 절벽의 부피감에 워즈워스는 곧바로 떨리는 손으로 배를 돌려 호숫가로 돌아왔다. 그는 이어서 이렇게 말한다.

> [……]그 광경을 본 후,
> 며칠 동안, 나의 뇌는
> 그 알 수 없는 존재가 무엇인지 생각하느라
> 멍하니 갈피를 잡을 수 없었다. 내 머릿속에는
> 어둠이 있었다. 그것을 고독이라고

또는 텅 빈 황폐함이라고 부르리라.

워즈워스는 독일의 하르츠 산맥에서 지내던 1798년에 『서곡』을 쓰기 시작했다. 슐레겔이 "낭만적인" 시는 어떠해야 하는지 자신의 견해를 정립하고 있던 때였다. 슐레겔에게 낭만주의는 어쨌든 삶의 다른 부분과는 분리된 것이며 종교와는 다른 믿음의 원천이었다. 그리고 워즈워스와 슐레겔이 둘 다 궁금해했던 질문은 인간과 자연의 관계에 대한 것이었다. "우리는 자연 위에 있는가 혹은 그 안에 있는가?" 자연은 우리에게 무슨 의미인가? 그리고 우리가 드넓은 바다나 멀리 뻗어 있는 산을 보며 느끼는 이 감정은 무엇인가? 이 세상은 우리를 위해서 만들어졌는가? 우리가 그렇게 중요한가?

이런 질문들은 독일의 예술가 카스파르 다비트 프리드리히가 그린 황량하고 동떨어진 풍경에서도 느껴진다. 터너 그리고 베토벤과 동시대 인물인 그는 사람이 지나기 힘든 산길, 쓸쓸한 해안가, 텅 빈 바다, 끔찍할 정도로 고요한 겨울 풍경을 그렸다. 프리드리히의 그림을 보면 마치 세상의 끝 그리고 다른 세상의 경계에 다다른 것 같은 느낌을 받는다. 그림 속 인물들도 우리에게 등을 보인 채 먼 곳을 응시한다. 우리는 그곳에서 무엇인가 신성하고 경이로운 것, 적어도 산속에 웅크리고 있는 용이나 하늘을 날아가는 천상의 존재를 볼 수 있지 않을까 기대하지만, 보이는 것이라고는 춥고 텅 빈 황량한 세상뿐, 진실을 찾는 우리 자신 외에는 아무것도 없다.

1810년에 그가 그린 작품은 같은 해 베를린에서 열린 프로이센 예술 아카데미의 연례 전시에 소개되었고, 이 그림으로 그는 적어도 독일 내에서는 이름을 알리게 되었다. 국왕은 이 작품을 구입했고, 비평가들은 그림을 두고 논쟁을 벌였다. 프리드리히는 「해변의 수도사」에 대해서 직접 간단한 설명을 남겼다.

바다 풍경을 그렸다. 전경에는 황량한 모래사장이 있고 뒤로는 요동치는 바다 그리고 요동치는 공기가 있다. 한 남자가 검은 옷을 입고 생각에 잠긴 채 바닷가를 걷는 중이다. 끔찍한 소리로 울어대는 갈매기들이 그 주변을 날고 있다. 마치 혹시나 그가 거친 바다로 뛰어들까봐 그에게 경고를 하는 것 같다.[5]

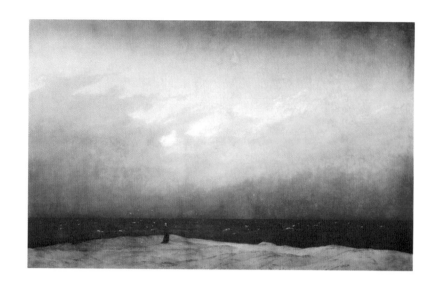

　　전경은 허공으로 사라지고, 우리는 이 장면에서 발 디딜 곳을 찾으려고 애를 쓴다. 물리적으로 발을 디딜 곳이 없다. 오히려 아찔할 정도로 넓게 트인 공간 안에 둥둥 떠 있는 느낌이다. 오로지 조그만 수도사만이 이 풍경의 크기를 알 수 있게 해준다. 심지어 날씨조차 이 그림의 주제가 아니다. 이 그림은 무無를 캔버스에 담아낸 최초의 위대한 작품이다. 프리드리히는 애초에 2척의 배를 그렸다가 마음을 고쳐먹고 그림에서 지우고 텅 빈 바다만 남겼다.[6] 수십 년 후에 시인 매슈 아널드는 도버 해안에 서서 바다가 들려주는 "길게 멀어져가는 거친 파도소리"를 들으며 "밤바람의 숨결을 따라, 거대하고 음울한 황량한 절벽 아래/자갈로 뒤덮인 세계"라는 시 구절을 썼다. 프리드리히의 그림을 보면 이 시가 생각나는 것은 당연한 일일지도 모른다.

　　프리드리히의 그림은 터너의 그림과 마찬가지로 수없이 많은 스케치북에 기록한 다양한 관찰의 결과물이었다. 하지만 터너와 달리 프리드리히는 진실한 색과 빛의 세상으로 탐험을 나선 적이 없었다. 터너가 스스로 폭풍의 눈에 뛰어들었다면, 프리드리히는 잔잔한 해안가에 남아서 밖을 내다보기만 했다. 그곳에서 유일한 움직임이란 천천히 뜨고 지는 해, 밤하늘을 가로지르는 달과 별뿐이었다. 프리드리히가 자연광을 담은 그림을 종교적인 치료제로 제안했다면, 터너는 오로지 빛과 색에만 시선을 두었다. 터너의 비관주의는 진짜였고, 프리드리히는 일종의 믿음에 매달렸다. 그의 세계에서 느껴지는 고요함과 무심함은 그 자체로 위안의 원천이었다. 마치 종교

에서 "죽음이 무엇을 의미하는지 혹은 의미하지 않는지" 같은 어려운 질문을 꺼냈다는 것 자체만으로도 위안이 되는 느낌이었다. 프리드리히는 이전까지는 삶의 영속성을 드러내는 배경으로 그려지던 겨울을 죽음의 시간으로 묘사했다.[7] 그리고 그의 겨울 풍경에서는 워드의 「고데일 스카」의 어두운 그림자와 터너의 바다 위 뒤엉킨 거품에서는 찾아볼 수 없었던 아름다움과 안도감을 다시금 찾을 수 있을 것 같다.

낭만주의 회화라고 해서 모두가 심각한 질문에 몰두하거나 우울감에 시달린 것은 아니었다. 워즈워스 시의 주된 주제는 어린 시절부터 지켜오던 감정인 행복과 즐거움이었다. 그리고 회화에서도 어른의 우울감을 주제로 한 그림만큼 어린 시절의 즐거움을 표현한 것들이 많았다. 19세기 초반 독일의 저명한 화가 필리프 오토 룽게 역시 이러한 행복을 그림에 담았다. 그는 자연의 유기적인 순환과 인간 삶의 여러 단계들을 상징하는 「하루 네 번의 시간」이라는 연작을 계획하고 아이디어를 발전시키는 데에 일생의 대부분을 보냈다. 그림으로 끝이 아니었다. 그는 나중에 이 그림을 전시할 때의 음악과 건축까지 함께 고려함으로써 미래의 이미지 제작에 방향성을 제시했다. 그의 작품에서 눈에 띄는 고결한 빛의 상징주의, 갱생, 신성한 조화 등은 독일의 낭만주의 시인 노발리스의 작품을 생각나게 한다. 그중에서도 1800년에 출간된 『밤의 찬가Hymnen an die Nacht』 그리고 이전 세기에 실제와 같은 어린이의 이미지와는 다소 거리가 있는, 꽃에 둘러싸여 달콤한 노래를 부르는 천사 같은 아이들을 황홀하게 묘사한 소설, 『하인리히 폰 오프테르딩겐Heinrich von Ofterdingen』이 더욱 그러하다.[8]

룽게는 서른세 살의 나이에

('작은 아침' 첫 번째 버전을 위한 준비 드로잉) 「아침」, 필리프 오토 룽게. 1808년. 잉크와 연필, 83.7×62.8cm. 함부르크 미술관 판화관.

폐결핵으로 세상을 떠났기 때문에 「하루 네 번의 시간」 연작은 마무리가 되지 못했다. 대신 꽃과 무성한 식물, 가끔은 거대한 잎으로 가득한 단편적인 습작, 드로잉, 판화가 많이 남아 있다. 그는 춤을 추는 듯한 천사들의 배치에 광기에 가까울 정도로 집착했고 신성함과 자연의 순결함을 드러내기 위해서 상형문자 같은 상징을 이용했다. 물감으로 그린 「아침」에는 풀밭에 아기가 한 명 누워 있고, 천사들이 주변에서 아침 햇살의 상징인 장미를 뿌리고 있다. 위쪽에는 새벽의 상징 오로라가 백합을 들고 서 있다.

어린아이에 대한 룽게의 관점이 더욱 잘 드러나는 작품은 자신의 자녀인 오토와 마리아를 그린 초상화이다. 두 아이는 이제부터 삶을 열어가는 미래의 주인공으로서 기념비적인 모습으로 등장한다. 워즈워스가 시로 쓰고, 루소가 언급했던 것처럼, 어린 시절은 자유와 창의성이 빚어지는 중요한 시기였다.

18세기 말의 시인이자 예술가인 윌리엄 블레이크가 직접 쓰고 삽화까지 넣은 책인 『순수의 노래Songs of Innocence』 그리고 『경험의 노래Songs of Experience』도 어린 시절의 발달이 주된 주제였다. 이 책은 블레이크가 아내인 캐서린과 함께 직접 인쇄하고, 색칠하고, 제본한 조그만 책으로, 시의 배치도 독특했고 채색 인쇄법을 사용한 것도 신선했다.[9] 블레이크는 "양"이라는 시에서 모든 생명체 중에서 가장 순수한 이들에게 묻는다. "너희는 누가 만들었니?"

블레이크는 『순수의 노래』가 인기를 끌자 5년 후에 『경험의 노래』를 냈다. 다시 한번 창의성이 책의 주제가 되었다. 하지만 차이점이 있었다. "어떤 신성한 존재가 호랑이처럼 흉포한 고양잇과 동물을 창조할 수 있을까?"

호랑이, 호랑이, 밤의 숲속에서
밝게 타오르는 호랑이.
어떤 불멸의 손 또는 눈이
이렇게 무시무시한 대칭을 만들 수 있었을까?

동일한 창조자가 양과 같은 완벽의 상징도, 호랑이도 만들었을까? "양을 만드신 분이 너도 만들었을까?" 블레이크의 그림을 보면 대답은 "그렇

다"인 것 같다. 그가 그린 사자는 양과 즐겁게 장난을 칠 것 같은 솜 인형처럼 생겼지, 그가 시에서 묘사한 끔찍한 생물과는 거리가 멀었다.

『순수의 노래』 중 '양', 윌리엄 블레이크. 1789년. 케임브리지, 피츠윌리엄 박물관.

블레이크는 이 조그만 책들을 만들기 위해서 "릴리프 에칭relief etching"이라는 새로운 판화 기술을 개발했다. 이미지와 글자를 결합하고 나중에 색을 입히는 방식이었다. 그는 겉으로 보기에는 수수했던 초기부터 상상력의 영역으로 위대한 여정을 떠났다. 종종 너무 개인

적이어서 이해하기 모호한 지점까지 파고들었지만, 어쨌든 그는 늘 상상력의 창조적 힘에 대한 믿음을 가지고 있었다. 그의 초기 시화詩畫는 『성서』나 서사시를 바탕으로 한 것이었으나, 대신에 그전과는 완전히 다르게 해석했다. 그의 조그만 수채화와 템페라화에 등장하는 수염 난 대주교, 천사, 망토를 걸친 인물들은 모두 구불구불한 선으로 이루어져 있으며, 근육질 몸과 큰 눈의 조각 같은 얼굴이 마치 판화처럼 섬세하게 묘사되어 있다. 그는 다른 이미지, 대부분 회화 이미지를 복제하는 판화가로서 훈련을 받았고, 그 일로 생계를 유지했다. 블레이크는 신이 사라진 산업혁명 시대의 한 중간에서 『성서』를 모티프로 한 새로운 이미지를 창작했고, 그에게 유일하고 진실된 해방의 원천은 역시 언제나 청년다운 상상력이었다.

『경험의 노래』가 출간되고 몇 년 후에, 블레이크는 종이에 이미지를 인쇄하고 잉크나 다른 매체를 이용하여 그림을 마무리하는 새로운 모노타이프monotype 기술을 이용하여 12점의 커다란 채색 판화를 제작했다. 그러자 과거의 프레스코화처럼 질감이 느껴지는 거친 표면이 완성되었고, 이는 블레이크가 정확히 원하던 것이었다. 12점의 작품 중에서 대놓고 『성서』를 주제로 하지 않은, 동시에 블레이크 자신만의 이해하기 힘든 신화를 다루지도

않은 작품은 단 1점이었다. 그 작품에서는 아이작 뉴턴이 근육질의 슈퍼 히
어로로 변해 바위에 앉아서 나침반을 들고 측정하고, 생각하고, 창조하는
장면이 나온다.[10] 뉴턴은 위대한 과학자보다는 신성한 창조자처럼 보인다.
마치 블레이크 자신처럼 예술가이자 시인의 모습에 더 가깝다. 이 세상은
측정하거나 설명되는 것이 아니라 개인적인 생각과 감정의 깊은 샘을 통해
서 경험되는 것이었다. 블레이크는 자신의 마지막 작품들 중 "예루살렘"이
라는 시화에서 이렇게 말한다. "나는 체계를 창조해야 한다. 그렇지 않으면
다른 이의 체계에 예속되기 때문이다/나는 판단하거나 비교하지 않는다,
나의 일은 창조하는 것이다."

블레이크는 죽기 전 마지막 20년간 가난에 허덕이며 서사시 「예루살렘」
을 썼다. 그는 1809년 런던 소호에 있는 어머니의 집에서 작품 전시회를 열
고자 했지만 실패했다. 1820년대에 그와 아내는 템스 강 인근 스트랜드의
어두운 골목에 있는 우중충한 방 두 칸짜리 집에서 살고 있었다. 바로 이때
그는 풍경화가 존 린넬을 중심으로 한 젊은 화가들에게 "재발견되었다." 존
린넬은 경제적인 이득보다는 개인적인 비전을 펼치는 데에 열심이었던 블
레이크에게 큰 감동을 받았다. 블레이크의 개인적 자유에 대한 비전은 그들

에게 영감을 주었고, 블레이크의 깊이 있는 시 역시 마찬가지였다. 열아홉 살의 화가 새뮤얼 팔머는 1824년 블레이크를 찾아갔다가 침대에 누워 있는 그를 발견했고 그에게서 단테의 『신곡』 삽화 작업을 하던 "죽어가는 미켈란젤로"의 모습을 보게 되었다. 팔머는 또한 블레이크가 만든 조그만 목판 인쇄물도 무척이나 좋아했다. 이는 로버트 존 손턴이 베르길리우스의 목가적인 시를 기리며 쓴 교과서에 들어갈 삽화였다. 팔머가 보기에 그 그림에는 "가장 깊은 곳에 있는 영혼까지 관통하고 거기에 불을 붙일 수 있는 신비롭고 꿈결 같은 은은한 빛이 있었고, 그 안에서는 이 세상의 천박한 햇빛과는 다른, 완벽하고 거리낌 없는 기쁨이 새어나왔다."

블레이크를 숭배하며 한데 뭉친 팔머와 예술가들은 영국 남동쪽 켄트에 있는 쇼어햄이라는 마을에서 같이 살면서 수염을 기르고, 망토를 입고, 스스로를 "고대인"이라고 불렀다. 그들에게는 밀턴, 블레이크, 자연이 신이었다. 팔머는 1825년부터 쇼어햄에서 지낸 5년 동안 그를 사로잡은 달빛을 배경으로 영국 시골의 목가적인 풍경에 과거의 황금 시대를 결합하여 상상의 그림을 그렸다.

팔머가 쇼어햄에서 그린 초기 작품들 중에서 적갈색 잉크로 시골 풍경을 그린 조그만 드로잉은 여러 겹의 무거운 잉크 자국과 진한 색조 때문에 미스터리한 분위기가 감돈다. 팔머의 기법은 유럽의 회화보다는 중국의 수묵화에 더 가까웠다. 「옥수수가 가득한 계곡」에는 늦은 여름의 풍경 속에서 책을 읽고 있는 인물이 등장한다. 주위에는 높다랗게 자란 옥수수가 보이고 일부는 이미 수확이 끝났다. 팔머는 그림 옆에 성서의 한 구절을 인용했다. "너의 우리 안에는 양이 가득할 것이다. 계곡은 옥수수로 가득할 것이며 그들은 웃고 노래할 것이다."[11] 옥수수 다발 사이에 누워 책을 읽고 있는 인물의 예스러운 옷차림으로 보아, 그는 엘리자베스 여왕 시대의 시인이거나 시골의 호젓함 속에서 목가적인 시를 읽고 있는 베르길리우스의 재현으로 보인다. 그리고 전체 장면은 위에 떠 있는 보름달 덕분에 묘하게 빛이

「옥수수 가득한 계곡」, 새뮤얼 팔머. 1825년. 아라비아 고무와 혼합한 세피아와 잉크, 18.2×27.5cm. 옥스퍼드, 애시몰린 박물관.

난다.

그것은 "황혼의 희미한 시적인 빛"이었다. 그리고 단순하고 순수한 베르길리우스적 분위기가 느껴졌다. 이런 분위기는 기독교적 미덕을 찾아 떠나는 꿈의 여정을 그린 존 버니언의 『천로역정*Pilgrim Progress*』에서나 느낄 수 있는 것이었다.[12] 팔머는 워즈워스처럼 "종교적인 사랑의 정신"이 깃든 자연 세계를 마주했다. 자연은 단순한 자연이 아니라, 늘 그 너머의 어떤 감정에 의해서 빛을 받고 있었다. 팔머가 글로 썼듯이 "눈의 신경을 자극할" 뿐만 아니라 "때때로 영혼의 눈에 천국의 광휘를 쏟아붓기도 하는" 것은 바로 신의 창조물이었다.[13]

필리프 오토 룽게가 프리드리히에게서 영향을 받았다면, 새뮤얼 팔머에게는 블레이크가 있었다. 하지만 팔머는 어떤 존재의 더 밝은 면에 주목하기를 선호했기 때문에 결과적으로 그의 작품은 블레이크의 작품보다는 좀더 온화하고, 다소 건전하다고 할 수도 있었다. 팔머는 베르길리우스 그리고 로마 시의 목가적인 분위기를 연상시킬 정도로 자연을 향해 따뜻한 감정을 품고 있는 세상을 묘사하려고 노력하면서, 그와 동시에 그 감성에 영국적인 색채를 더했다. 블레이크가 낭만주의 상상력의 전형을 보여주는 악몽 같은 환영 속에서 어둠과 공포를 자주 등장시켰다면, 팔머의 세상은 훨씬 더 친숙하고 안심이 되는 느낌이었다.

블레이크의 시적인 환영의 깊이는 그의 그림의 인상적인 색과 디자인에 잘 어울렸다. 그는 기량이 뛰어난 판화가였기 때문에 그 일으로 생계를 유지했고, 채색 인쇄라는 새로운 기술을 발명하여 초기 『경험의 노래』에서부터 마지막 책인 『예루살렘』까지 그 기술을 활용했다.

한편 일본에서는 블레이크의 시대가 오기 전부터 이미 채색 목판 인쇄가 한창 진행 중이었다. 화려한 색채와 우아한 명암을 자랑하는 우키요에浮世繪는 일본 이미지의 전형이 되었다. (예외적으로 몇몇 네덜란드 상인들이 들어오기는 했지만) 1635년부터 1868년까지 도쿠가와 막부는 일본을 바깥세상과 단절시켰기 때문에 에도 시대의 일본은 그 자체로 바다에 둥둥 떠있는 고립된 세상이었다. 가장 초기의 우키요에 이미지는 커다란 병풍에 그

려져서, 17세기 소위 모모야마 시대 영주들의 성을 장식했다. 그러던 우키요에가 인쇄물과 책의 삽화로 변신하여 요시와라 유곽의 매춘부, 무대 위의 가부키 배우, 화려한 거리와 골목의 주민들의 모습을 담기 시작했다. 그중에는 대놓고 성적인 행위를 담은 춘화도 있었고, 풍경, 새, 꽃을 그린 건전한 그림도 있었다.

초기의 우키요에는 17세기 말 히시카와 모로노부가 흑백의 선으로만 사무라이와 매춘부를 그린 것에서 시작되었고, 우키요에라는 용어 자체는 1681년에 처음 사용되었다. 흑백 목판 인쇄는 4세기에 중국에서 건너온 이후 일본에서 1,000년 넘게 이어져오고 있었다. 그러다가 18세기에 와서 스즈키 하루노부가 채색 판화 기법을 발명했다. 하루노부의 방법은 서로 다른 색을 인쇄할 때는 서로 다른 판목을 이용하는 것으로 ('양단'이라는 의미의) 니시키에錦絵라는 이름으로 알려졌다. 블레이크처럼 하루노부 역시 이 새로운 기술을 시의 영역으로 들어가는 발판으로 이용했다. 하루노부의 판화를 보자. 전체적인 분위기는 애잔하다. 그림 가득 향기로운 냄새가 풍기고 여인은 달빛에 비친 벚나무를 바라보고 있다. 여인은 무늬가 있는 기다란 옷을 입고 있으며, 파이프로 담배를 피우고 있었던 듯하고, 아래쪽 평상에 놓인 매화의 향기가 어우러진다. 시는 여인의 머리 위 구름 속에 떠 있다. 하루노부는 9세기 일본 시인 아리와라노 나리히라 그리고 변화와 영속성에 대한 그의 고민을 오마주하여 이렇게 물었다. "봄이 왔지만 옛날 같은 봄이 아닐 수도 있을까?"[14]

하루노부의 판화 속 여인들은 요시와라 유곽의 매춘부들로 『겐지 이야기』에 등장하는 헤이안 시대의 아름다운 귀족 여성들을 생각나게 한다.[15] 하지만 그들의 정제되고 이상화된 아름다움은 요시와라 매춘부들의 현실감

은 전혀 드러내지 못한다. 그들은 그림자가 없는 세상 또한 도덕성이 없는 세상을 보여준다. 모든 것이 평평한 이미지의 아름다움에 굴복한다. 블레이크에게 채색 판화는 인기를 위한 것이기도 했지만, 동시에 인간의 자유를 위한 운동의 일환으로 정치적인 의미도 가지고 있었다. 하지만 우키요에 작가들, 즉 모로노부, 하루노부 그리고 그들의 추종자들에게 채색 판화는 쾌락과 아름다움의 정적인 세계로 완전히 넘어가버렸다.[16]

기타가와 우타마로는 요시와라 거리에 있는 나니와 찻집에서 일하던 아름답고 유명한 종업원이 거울에 비친 자신의 모습에 흠뻑 빠진 모습을 목판화로 남겼다. 아마도 남자 손님에게 차를 대접하면서 그를 유혹하기 전, 머리를 손질하는 장면인 듯하다. 우리는 그녀가 거울을 보는 동안, 오로지 거울에 비친 모습만 볼 수 있다. 우타마로는 반사된 표면이라는 효과를 주기 위해서 그림 전체에 반짝이는 운모雲母 가루를 뿌렸다.[17] 거울은 불교와 신도 전통에서 성스러운 것으로 여겨졌다. 그 이유는 거울의 희소성 때문이기도 하지만 사람들이 거울에 신비로운 보호의 힘이 있다고 믿었기 때문이기도 하다. 마치 거울에 반사되는 것만으로 얼굴 이미지를 그대로 보존할 수 있다고 생각한 것이다. 거울을 들여다보는 것은 자신을 직면하는 것으로, 허영심의 순간이기도 하지만 동시에 자기 성찰의 순간이기도 하다. 그래서 우타마로의 판화는 에도 시대의 일본 전체에 대한 상징이 되었다.

우키요에 목판화의 전통이 진화해가면서 소재 역시 배우와 매춘부에서 벗어나 일본의 경치까지 확대되었다. 당시 목판화의 위대한 두 인물, 안도 히로시게와 가쓰시카 호쿠사이 덕분에 일본의 풍경은 그 자체로 아름답기로 이름난 하나의 캐릭터가 되었다.

호쿠사이는 우키요에 중에서도 가장 인기 있는 작품으로 유명한데, 「가나가와의 높은 파도 아래」, 줄여서 「거대한 파도」에서 그는 마치 그 끝이 손가락처럼 생긴 솟구치는 큰 파도와 후지 산을 표현했다. 호쿠사이는 70대

의 나이에 여러 각도에서 본 후지 산의 모습을 「후지 산 36경」이라는 연작 판화로 남겼다. 불교 전통에 따르면 후지 산은 사람을 보호해주는 성스러운 산으로, "후지"라는 글자가 "죽지 않는다"라는 의미라는 유명한 해석도 있듯이, 후지 산에 오르면 목숨을 지킬 수 있다고 여겨졌다(후지 산의 후지의 한자는 富士인데, 그 이름의 어원이 불사不死에서 나왔다는 전설이 있다/역주).

호쿠사이는 주변의 모든 것에서 삶과 시적인 아름다움을 보았다. 그가 뒤늦게 시작한 드로잉은 목판화로 재생산되었는데, 이를 묶은 것이 총 15권 분량이었다. (단순히 '스케치'라는 의미의) 망가漫畫에는 육지와 바다의 풍경, 용, 시인, 신, 식물, 자연 경관 등 무척이나 다양한 주제의 그림이 실려 있는데, 마치 특별한 규칙이나 순서 없이 자연스럽게 누적이 된 것처럼 책 속에 수많은 주제들이 무작위로 뒤엉켜 있다.

호쿠사이의 「거대한 파도」에서 후지 산은 비록 원경에 조그맣게 등장하기는 하지만, 그래도 이 그림은 거대한 파도에 집어삼켜지는 후지 산의 초상화라고 할 수 있다. 이는 초기 일본의 회화나 판화에서 보였던 평면적이고 비현실적인 세계와는 완전히 달랐고, 호쿠사이가 네덜란드 상인들에 의해서 일본에 전해진 유럽 미술로부터 어떤 영향을 받았는지를 보여준다. 그는 초기 판화와 그림에서는 다소 어색하게나마 수학적인 원근법을 시도하려는 모습을 보여주었다. 그러나 「거대한 파도」를 제작할 무렵에는 깊은 공간감이 예전보다 훨씬 더 미묘해졌다. 유럽의 회화에서 볼 수 있는 한곳으로 모여드는 엄격한 선은 성스러운 산의 완만한 경사면 정도에서만 볼 수 있게 되었다.

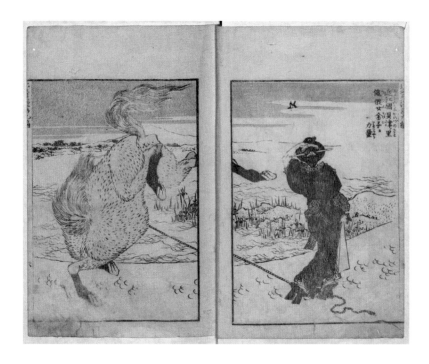

「(덴신 카이슈)
호쿠사이 망가」 vol 9
중 일부, 가쓰시카
호쿠사이. 1819년.
종이에 목판화,
23×16cm.
뉴욕, 메트로폴리탄
미술관.

안도 히로시게는 사무라이 계급이었고 아버지의 가업을 물려받아 소방
관으로 일했기 때문에 우키요에 화가로서 실력을 닦을 시간이 충분했다.[18]
그는 처음에는 배우나 아름다운 여성들의 판화로 시작했다가, 1830년대부
터 도카이도 그리고 교토에 있는 산조 다리와 에도에 있는 니혼바시를 잇는
길을 따라 여행을 하면서 풍경을 그렸다. 60대가 된 그는 유명세를 타게 만
든 연작, 「에도 명소 100경」을 제작하여 에도와 그 주변의 풍경을 판화로 남
겼다. 사원과 절, 비와 눈이 내리는 다리, 봄과 가을의 축제, 매실과 벚꽃이
가득한 정원, 달빛이 내리쬐는 정자, 대나무 장대에 매달려 바람에 나부끼
는 종교 관련 현수막, 무섭게 쏟아지는 폭포, 북적이는 시장 거리, 단풍나
무와 가을의 보름달, 에도 만과 스미다 강의 풍경 그리고 멀리에서도 늘 그
실루엣이 보이는 후지 산과 쓰쿠바 산이 모두 그의 소재였다.

히로시게의 판화가 남달랐던 데에는 그가 프러시안블루(수십 년 전 유
럽에서 최초로 제조된 화학 안료)를 사용했다는 점도 한몫한다. 그는 일본
에서는 1830년대 이후부터나 사용할 수 있었던 안료, 프러시안블루를 사용
하여 자신의 이미지에 깊고 묘한 빛을 부여했다. 목판에 물을 묻혀 번짐 효
과를 내는 보카시bokashi라는 기술을 이용하면 마치 무지개 같은 색의 그러

데이션을 표현할 수 있었다. 「간다 묘진 신사의 새벽」이라는 작품의 하늘에 칠해진 프러시안블루를 보면, 푸른색이 흐려지다가 하얀색 그리고 떠오르는 태양의 주황색과 빨간색에 자연스럽게 녹아드는 것을 볼 수 있다. 왼쪽에 있는 신사의 승려의 옷은 새벽 하늘과 일치하는 그러데이션을 보여준다. 우리에게 등을 돌리고 있는 세 인물은 먼 곳을, 아마도 우리에게 보이지는 않지만 삼나무 줄기 뒤로 떠오르는 태양을 바라보고 있는 듯하다.

히로시게의 에도 풍경은 곧 사라지고 말 잔잔한 우아함의 이미지였고, 세상의 덧없음이라는 우키요에의 주제에 그대로 부합했다. 히로시게가 연작을 시작하던 시기에 외국의 무역선은 벌써부터 일본의 굳게 잠긴 문을 열기 위한 시도를 하고 있었다. 히로시게가 죽은 지 1년이 된 1859년, 요코하마 항은 개항을 했고, 몇 년이 지나지 않아 히로시게가 속했던 사무라이 계급은 몰락하고 말았다. 곧 에도 시대도 막을 내려, 히로시게의 위대한 연작에만 남게 되었다.

유럽에서 19세기 전반기의 위대한 상징은 룽게의 빛이 가득하고 장미꽃이 흐드러진 풀밭이나 팔머의 여름 저녁 풍경도 아니었고, 프리드리히와 터너의 폭풍우가 몰아치는 스산한 바다도 아니었다. 매슈 아널드가 "깊이를 알 수 없는, 짜디짠 소외의 바다"라고 묘사한 것이 그 시대의 가장 중요한 주제이자 배경이 되었다. 마치 인류의 운명이 드넓고 차가운 바다에서 표류하는 듯했다.

이런 인간의 운명을 그 무엇보다 잘 드러낸 그림이 있었다. 거대한 캔버스는 난파를 당한 인물들이 뗏목을 타고 있는 장면을 포착한다. 몇몇은 살아 있고, 몇몇은 이미 목숨을 잃었다. 1816년 7월 프랑스의 소형 구축함 메두사 호가 아프리카 북서부(지금의 모리타니아) 해안에서 좌초되는 사건이 발생했다. 불운한 귀족 선장과 장교들은 항해에 적합한 보트에 올라탔고, 말단 선원과 승객들은 해안가에 도착할 수나 있을지 걱정되는 급조한 뗏목에 태웠다. 그리고 이후 2주일 동안 뗏목에서는 악몽 같은 폭력, 굶주림, 식인이 벌어졌다. 그들이 마침내 구조되었을 때, 150여 명 중 생존자는 10명뿐이었다. 프랑스의 화가 테오도르 제리코는 1819년 살롱전에 전시한 작

품에서 가장 잔혹한 순간, 바로 생존자들이 마침내 아르귀스 호를 발견하지만 이 구조선이 그대로 수평선 너머로 사라지는 장면을 담았다.[19]

제리코는 이 이야기를 생존자인 앙리 사비니와 알렉상드르 코레아드가 쓴 책을 읽고 알게 되었다. 이 둘은 보상 문제로 정부에 소송을 제기한 상태였다. 제리코는 이 끔찍한 이야기를 정치와 깊이 관련된 현대적인 비극의 이미지로 묘사했다. 그의 그림은 뗏목의 줄을 끊어버렸던 귀족들, 평범한 인간들의 목숨에 무관심한 귀족들의 잔인함에 대한 노골적인 공격이었다. 제리코는 혁명의 분노와 에너지를 포착하여 새로운 유형의 그림을 개척했지만, 반대로 이를 뒤집어 이상주의의 공허함과 인간의 삶 저변에 깔린 우울함을 드러냈고, 이러한 비극도 변화를 위한 정치적 투쟁이 될 수 있음을 보여주었다.

그는 커다란 캔버스를 채우는 일반적이고 이론적인 방법에 따라 그림을 완성하기 위해서 셀 수 없이 많은 스케치를 하고 연구를 거듭했다. 그는 식인과 신체 절단이라는 끔찍한 장면을 잘 묘사하기 위해서 지역 시체 안치소에서 인간의 신체를 연구하기도 했다. 시체 더미의 그림자를 배경으로 떠오른 절단된 두 팔과 다리를 보면, 그가 얼마나 연구에 몰두했는지가 드러난다. 그것들은 카라바조가 그린 성인들의 팔다리와도 닮아 있지만, 차이점은 제리코가 그린 더러운 발바닥과 때 묻은 다리는 그들의 몸에서 분리되어 있다는 것이다. 제리코는 절단된 머리를 포함해서 사람의 유해를 화실로 가져와서 너무 부패가 심해 폐기할 수밖에 없을 때까지 보관했다.

뗏목에 탄 사람들을 그릴 때는 밀랍 조각상뿐만 아니라 전문적인 모델을 기용하기도 했다. 제리코는 같은 수업을 듣는 친구들에게도 모델을 부탁했다. 그중에는 스물한 살의 화가 외젠 들라크루아도 있었다. 외젠은 제리코의 작업실에서 반쯤 헐벗은 채 누워서 뗏목에 탄 인물의 모델이 되어주었고, 제리코는 어떻게 하면 이 인물을 죽은 것처럼, 혹은 죽기 직전인 것처럼 묘사할 수 있을지 고민하면서 그의 모습을 스케치했다(외젠은 전경 가

운데에 있는 인물로 팔을 뻗은 채 고개를 숙이고 있다). 그리고 병원 영안실에서 보았던 시체들처럼 그의 피부를 창백한 색으로 칠했다.

들라크루아는 캔버스에 크게 그려진 그림을 확인하기 위해서 제리코의 작업실을 다시 찾았다. 그는 자신이 시체처럼 보이는 것에는 조금의 걱정도 없었고, 오히려 공포에 사로잡힌 아름다움이 깊은 인상을 준다는 것을 깨닫고 거기에서 새로운 이상을 발견했다. 그리하여 들라크루아는 이 기묘한 아름다움을 탐구하는 데에 여생을 보내게 되었다. 종종 혐오스러움의 경계에 있는 폭력과 거북함을 다루기도 했다. 그러한 이상은 들라크루아가 읽었던 시와 문학, 셰익스피어, 괴테, 바이런, 월터 스콧에서도 발견할 수 있었다.[20] 자크 루이 다비드의 그림에서 보이는 이론적이고 아카데믹한 관습, 이를테면 명확한 형태와 정돈된 색에서 벗어나 들라크루아는 낭만적인 상상력의 어둡고 폭력적인 열기를 캔버스에 남겼다.

그러한 열기는 색, 특히 보석같이 빛나는 붉은색에 의해서 만들어졌다. 이 붉은색은 티치아노와 베로네세 같은 베네치아 화가들의 붉은색뿐만 아니라 스테인드글라스의 은은하지만 깊은 색조를 생각나게 했다. 들라크루아의 그림을 보고 나면 가슴에 남는 것이 바로 이 붉은색이었다. 마치 그림의 주제는 서서히 사라지고 전하고자 하는 이야기도 지워지지만, 화가의 이름과 동의어나 다름없는 빛나는 버밀리언vermilion의 색조만이 끝까지 머릿속에 남아 있는 듯하다. 격렬한 에너지 때문에 생겨난 열기는 루벤스의 소용돌이치는 듯한 구도를 생각나게 한다. 특히나 거대한 짐승과 사람들이 목숨을 건 피의 전투에 완전히 정신을 빼앗긴 채 서로 뒤엉켜 공격하는 사자 사냥 그림에서 그러한 에너지와 열기가 강하게 드러난다. 「사르다나팔루스의 죽음」에서는 페르시아에 포위당하여 정복을 당하느니 차라리 자기가 가진 모든 것을 파괴하고자 했던 아시리아의 마지막 왕, 그리고 그의 손에 목숨을 빼앗긴 부인들을 묘사하며, 에로티시즘과 뒤섞인 폭력, 성과 죽음의 불편한 만남을 그려냈다.

정치적으로도 혁명 때문에 열기가 피어오르고 있었다. 들라크루아가 그린 가장 유명한 그림은 1830년 7월혁명으로 부르봉 왕가가 전복되던 때에 그려졌다. 자유를 상징하는 여성은 무장한 대중을 이끌고 쓰러진 전우와 바리케이드를 넘어 앞장서고 있으며 그녀의 손에는 머스킷총과 프랑스

「민중을 이끄는 자유의 여신(1830년 7월 28일)」(세부), 외젠 들라크루아. 1830년. 캔버스에 유화물감, 260×325cm. 파리, 루브르 박물관.

혁명기인 삼색기가 들려 있다. 들라크루아는 「민중을 이끄는 자유의 여신」을 그리며 다시 한번 제리코의 뗏목을 생각했다. 깃발은 비도덕적으로 수립된 질서에 대항하는 사람들의 절박한 희망의 상징이었다. 그리고 쉽게 가늠할 수 없는 낭만주의의 본성에 걸맞게, 명백한 선전이라고 보기는 힘들었다. 자유의 여신 왼쪽에 있는 실크해트를 쓴 남자는 어떤 걱정에 사로잡힌 듯이 가던 길을 멈춘다. 마치 신념을 위해서 목숨을 버릴 수 있을지 고민하고 있는 듯하다. 자유의 여신 역시 망설이는 듯한데 옷이 흘러내릴까봐 걱정이 되어서라기보다는 자신이 생각한 순수한 혁명의 이상과 검은 연기가 치솟고 시체가 나뒹구는 현실 간의 대비 때문인 듯하다.

이렇게 정치적인 주제를 그리기도 했지만 여전히 들라크루아에게 낭만주의는 고도로 개인적인 것이었다. 그의 그림은 늘 본질적으로 그의 상상력의 초상화였다. 제리코와 달리 그는 역사적인 재현, 끊임없는 기록과 철저한 조사로 창작되는 그림에는 관심이 없었다. 중요한 것은 뛰어난 기교로 완성된 이미지 그 자체였다. 그는 야생동물, 이를테면 사자나 호랑이가 숲이나 황야에 모습을 드러낸 그림이나 그들이 인간이나 다른 동물과 목숨을 건 싸움을 벌이는 그림을 즐겨 그렸지만, 사실 야생동물을 실제로 본 적은 한번도 없었다. 대신 그는 파리 식물원에서 때때로 친구인 조각가 앙투안 루이 바리와 함께 동물들을 스케치했다. 그의 호랑이는 블레이크가 "무서울 정도로 대칭적"이라고 묘사한 호랑이와 비슷할 수도 있지만, 그가 동물

에게서 발견한 용맹함은 실제로 야
생에서 목숨을 걸고 마주친 것이 아
니라 동물원에서 먹이를 주는 시간
에 관찰한 것이었다.

수많은 예술가들이 과거에서
벗어나고자 했지만, 역사는 여전히
그림의 가장 주요한 주제였다. 제
리코의 「메두사 호의 뗏목」이 그 시
대의 표준이 되었듯이, 야망이 있는
이들이라면 굵직한 역사적 주제를

「뱀에 놀란 호랑이」,
외젠 들라크루아,
1854년. 마호가니에
붙인 종이에 유화물감,
32.4×40.3cm.
함부르크 미술관.

그리는 것이 목표였다. 예술가들은 굉장히 정확한 연필 초상화로 유명했던
장 오귀스트 도미니크 앵그르처럼 초상화를 그리며 생계를 유지하면서도
언젠가는 엄청난 대작을 그릴 날을 꿈꾸었다. 하지만 앵그르는 달랐다. 그
는 「메두사 호의 뗏목」에서 느껴지는 고통과 공포가 극도로 불쾌하다고 보
았으며, 루브르 박물관에서 그런 그림은 치워버려야 한다고 생각했다.

잘 정돈되고 광이 나는 앵그르의 그림은 거칠고 험한 들라크루아의 정
신과 상충되었다. 두 사람은 라이벌이었다. 그런데도 사실상 두 사람의 그
림은 추구하는 방향은 다를지라도 색과 표면, 이국적인 주제에 의존했다는
점에서는 무척 비슷했다. 들라크루아가 그림 사방에 자신의 붓자국을 남겼
다면, 앵그르는 캔버스에 자신의 존재감이 드러나는 부분을 말끔히 지우고
표면을 매끈하게 표현하기 위해서 최선을 다했다. (그림 소유주가 「발팽송
의 목욕하는 여인」이라고 이름 붙인) 앵그르가 그린 목욕하는 여인의 뒷모
습은 은은한 암시를 보여주는 걸작이다. 화면에는 아주 조그만 코와 속눈
썹 말고는 그녀의 뒷모습만 보인다.[21] 뒤에서 떨어지는 빛이 그녀의 등과 긴
의자의 하얀 천을 비추는데 이 하얀 천의 표현은 놀라울 정도로 사실적이
며 마치 예전의 네덜란드 회화가 생각나는 정적인 분위기와 형태를 포착하
고 있다. 앵그르는 당대의 반 에이크였다. 빛이 축 늘어진 천에 떨어지느냐,
여인의 팔에 묶여 있는 천처럼 단단하게 감싸고 있는 천에 떨어지느냐에 따
라서 그 표현이 달라지듯이, 빛 그 자체가 그림의 주제였다. 그리고 처음에
는 강렬한 자연주의의 인상을 받지만 그림을 자세히 들여다보면 앞뒤가 맞

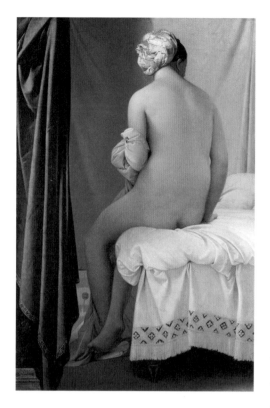

(『발팽송의 목욕하는 여인』이라고 불리는) 「목욕하는 여인」, 장 오귀스트 도미니크 앵그르. 1808년. 캔버스에 유화물감, 146×97cm. 파리, 루브르 박물관.

지 않는 부분이 눈에 들어온다. 여인의 오른쪽 다리는 단순히 그림의 균형을 위해서 포함시킨 듯 형태가 밋밋하며 초록 커튼 뒤에서 쏟아져 나오는 물은 다른 그림의 일부인 듯 부자연스럽다. 앵그르가 그린 인물들은 종종 이런 식으로 뼈가 없는 것 같았다. 하지만 이는 중국 회화의 인물처럼 양감量感이 없다는 말이 아니라, 인체의 내부 구조와는 상관없이 보는 이에게 만족감을 주는 균형 잡힌 이미지를 만들기 위해서 문자 그대로 살갗의 양감에 집중했기 때문에 나온 결과였다.

앵그르는 탁월한 기술을 이용하여 시적인 낭만주의와 아카데미 미술의 정확함이라는 극단을 잘 절충한 화가였다. 그의 작품은 세밀하고 진짜 같은 외형뿐만 아니라 색이 주는 매력과 매끈한 표면도 매력적이었다. 다른 화가들, 이를테면 전투 장면으로 유명한 폴 들라로슈와 오라스 베르네 같이 앞서가는 역사화가들은 인기 있는 역사와 신화 이야기 중에서 누구나 좋아할 만한 일화, 매력은 있지만 궁극적으로 누구에게도 해를 끼치지 않는 스토리텔링 드로잉을 그리며 "중도"를 걸었다. 그리고 사람들은 이런 그림이나 삽화에 에로틱하거나 폭력적인 반전이 들어가는 것을 선호했다.[22]

감각, 개인주의, 상상력의 자유에 호소하며 정형화할 수 없는 낭만주의는 이렇게 중도를 걷는 그림들을 자기편으로 끌어들였다. 낭만주의는 간단히 말하면, 결국 젊음이란 어떠해야 하는지, 현재란 무엇인지에 대한 정의였기 때문이다. 이제 우리가 나아가야 할 방향은 역사보다는 시였다. 터너와 들라크루아가 그림에 대한 새로운 세계를 열던 시기에 그들의 라이벌이라고 할 수 있는 다비드와 앵그르는 푸생과 16세기 이탈리아 화가들의 작품까지 거슬러올라갈 수 있는 오랜 전통을 드디어 마무리 짓고 있는 듯 보였다. 화가들은 그들의 시를 완성하기 위해서 역사적인 자료보다는 개인적인 기억에 의존했다. 18세기 후반의 예술가들에게는 워즈워스가 『서곡』에서

묘사했듯이, 경험을 일깨우는 것, 마음속에 저장되어 있는 순간을 일깨우는 것이 가장 중요한 성취였다. 그중에서도 장 바티스트 카미유 코로만큼 기억을 불러일으키는 사람은 없었다. 카미유 코로는 20대에 그림을 시작해서 1875년 사망할 때까지 60년 넘게 활동하면서 꿈에서 본 것만 같은 온화하고 시적인 기억의 세계를 그렸다. 그가 그린 세상은 시간이 멈춘 듯한 변하지 않는 세상으로, 이미 실제로는 철도가 놓였다고 해도 절대로 그림 속에는 철도가 끼어들 틈이 없었다.

코로는 평생 야외에서 스케치를 하고 채색을 했다. 그는 빛의 각도에 따라서 시시각각 변하는 미묘한 그러데이션을 포착하는 기술을 터득했다. 그의 후기 작품들을 보면 그는 색에는 크게 관심이 없었고 밝은 색조는 거의 사용하지 않았으며, 은빛 톤의 명암에 더 집중했다. 1860년대 이후 작품은 마치 갑자기 떠오른 과거의 기억처럼 변함없는 황혼과 몽상의 세계, 부드럽고 은은한 빛을 내는 시적인 분위기를 담고 있다. 「숲속의 빈터, 빌 다브레의 추억」에는 숲에 앉아 있던 여인이 빈터를 뛰어가는 수사슴의 발굽 소리에 놀라 순간적으로 뒤를 돌아보는 장면이 그려져 있다. 여인은 아마도 책을 읽다가 사슴 소리에 시선을 빼앗긴 듯하다. 코로의 후기 작품에는 홀로 있는 인물, 그중에서도 책을 읽는 인물이 자주 등장하는데, 이는 그림 속 세계가 마치 소설에서 튀어나온 세계임을 암시하는 것이었다. 일상생활의 걱정으로부터 도피할 수 있는 글자로 펼쳐진 소설 속 이미지 말이다.

시인인 테오도르 드 방빌은 1861년 "코로의 세계는 나무, 개울, 지평선이 고요한 환영에 불과한 꿈의 세계, 우리의 영혼에 직접적으로 말을 걸어오는 영혼이 넘쳐나는 세계이다"라고 썼다.[23] 보들레르는 "천천히 우리의 마음을 뒤흔든다"라고 말했다.

「숲속의 빈터, 빌 다브레의 추억」, 장 바티스트 카미유 코로. 1869-1872년. 캔버스에 유화물감, 99×135cm. 파리, 오르세 미술관.

1820년 북아메리카로 여행을 떠난 영국 출신의 젊은 화가가 마주한 야생의 풍경은 꿈속에서 본 풍경 같았으리라. 그곳의 자연환경은 그의 고향인 랭커셔와는 확연히 달랐다. 토머스 콜은 가족과 함께 열일곱 살의 나이에 오하이오에 정착한 후에 꾸준히 이름을 알려 결국 미국 최고의 풍경 화가가 되었다. 그는 터너처럼 인물을 그리는 데에는 재주가 없었다. 그의 관심은 오로지 더 큰 그림, 드넓은 풍경을 담은 대작에 쏠려 있었다. 그는 매사추세츠의 홀리요크 산 기슭을 굽이쳐 흐르는 코네티컷 강에 마음을 빼앗겨 그 강을 자신의 풍경화의 주제로 삼고, 야생의 개척자들의 경험을 그림에 담았다. 목초지와 농경지는 맑고 밝은 아침 햇살 속에 빛나는 반면, 야생은 계속되는 폭풍우에 어두침침한 상태로 저 멀리 번갯불만 번쩍인다. 풍경은 변화하고 있고, 콜은 스스로를 단조롭게 정중앙에 위치시킨다. 내려다보기 좋은 위치에 걸터앉은 조그만 인물은 관람자의 시선을 의식한 듯 고개를 돌려 뒤를 본다.

콜은 허드슨 리버 화파로 알려진 미국 회화 전통의 시작점에 서 있었다. 같은 화파인 프레더릭 에드윈 처치는 뉴욕의 캐츠킬에 있는 작업실에서 콜과 함께 공부를 했던 인물로 역시나 미국 회화의 주요 인물이 되었다. 그는 콜보다 훨씬 더 훌륭한 화가였고 그들이 이상으로 여기던 야생을 찾기 위해서 콜보다 훨씬 더 멀리까지 갔다.

처치가 그린 「안데스의 중심」에는 눈 덮인 산을 배경으로 **빽빽한** 수목과 숲, 폭포가 보인다. 또한 나비나 케찰처럼 가까이에서 관찰한 이국적인 생물들, 꽃, 덩굴, 이끼, 나뭇잎 등 다양한 것들이 등장한다. 이 그림은 독일의 자연학자이자 철학자인 알렉산더 폰 훔볼트에게서 영향을 받아 1850년대 에콰도르로 떠났던 두 차례의 탐험을 바탕으로 그린 것이었다. 처치는 뒤쪽에 훔볼트가 등반했던 것으로 알려진 침보라소 산도 그렸다.[24] 방대한 5권의 책 『코스모스*Cosmos*』(1862년에 출간된 마지막 권은 훔볼트가 죽고 3년 후에 나왔다)에 요약되어 있는 훔볼트의 자연관과 세계관은 눈부신 다양성이었다. 에콰도르의 산을 등반한 그는 "깊은 땅과 높은 하늘은 다채로운 형태와 다양한 현상으로 스스로를 드러낸다"는 것을 알게 되었다.

처치는 콜롬비아와 에콰도르를 여행하며 신기한 새와 식물의 모습을 드로잉과 오일 스케치로 남겼으며, 침보라소와 다른 눈 덮인 안데스 산의

「안데스의 중심」,
프레더릭 에드윈 처치.
1859년. 캔버스에
유화물감,
168×302.9cm.
뉴욕, 메트로폴리탄
미술관.

경관을 스케치했다. 이 그림들은 다시 뉴욕에 있는 화실로 돌아와 「안데스의 중심」을 작업할 때에 이용했다. 그 이전의 수많은 낭만주의 풍경 화가들, 특히 프리드리히, 터너, 워드가 그랬던 것처럼 그가 창작한 환영은 기억 그리고 상상력에 기반한 재현에 의존했다. 예를 들면, 눈부시게 빛나는 케찰 새도 훨씬 북쪽인 멕시코와 파나마에서만 발견되는데, 처치는 여행 초기에 스케치했던 것이었지만 그림에 등장시켰다.[25]

페루의 쿠스코 회화 전통이 예수회 선교사와 스페인의 식민주의에서 기인한 것처럼 미국의 풍경화 역시 근본적으로 유럽의 유화 전통에서 기원했고 신세계의 식민지적 비전을 드러냈다. 1857년 미국 출신인 처치는 비범한 나이아가라 폭포 그림으로 이름을 날렸지만, 그 작품은 미국에서 이전에 제작된 그 어떤 풍경화보다도 영국의 풍경화가 리처드 윌슨의 그림과 더 공통점이 많았다. 윌슨은 폭포를 직접 본 적도 없고 그저 영국 포병대 중위인 윌리엄 페리가 그린 자세한 드로잉을 바탕으로 그림을 그렸는데도 말이다.

북아메리카의 토착민들, 여러 다양한 부족의 원주민들은 풍경에 대해서 완전히 다른 반응을 보였다. 광활한 대초원에서 살아가던 그들은 생활에서 일어나는 사건들, 주로 전투 장면을 도식적이고 기하학적인 양식으로 기록했다. 처음에는 무두질한 버펄로 가죽을 이용하다가 이후에는 상인들과 군인들에게서 얻은 종이에 그렸다.[26] 남부 샤이엔족의 하울링 울프, 수족의 블랙 호크, 카이오와족의 워하우가 인디언 예술가들 중에서 이름이 널리 알려진 이들이었다. 워하우가 그린 들소와 얼룩무늬 뿔소로부터 영적인

힘을 받는 남자는 놀랍도록 직접적인 화풍으로 그려졌다.[27] 고대의 "동물의
지배자" 모티프가 생각나기도 하지만 동물의 지배자가 두 마리의 짐승을
길들이는 내용이라면, 워하우의 그림에서는 그 반대로 인간이 동물에게서
힘을 흡수하고 있다.

　워하우는 미국이 대평원으로 영토를 확장하는 데에 저항했다는 이유로
형을 선고받았고, 플로리다 마리온 요새의 감옥에 있는 동안 그림을 그렸
다. 워하우를 비롯해서 다른 예술가들이 이 감옥에서 그린 그림은 유럽 정
착민들의 폭력적인 식민지화에 대한 반응과 그들의 경험을 담고 있었다. 그
들의 작품은 언덕에 앉아 계곡을 내려다보는 토머스 콜의 그림이나 이국적
인 남아메리카의 생물 다양성에 감탄했던 처치의 그림과는 비교할 수 없을
정도로 완전히 달랐다. 워하우의 드로잉은 북아메리카 원주민들이 그린 다
른 이미지들과 마찬가지로 변화하고 있는 세계, 암울해지고 있는 세계에 대
한 증언을 담고 있었다.

일상의 혁명

들라크루아가 위대한 낭만주의 작품을 그리고, 호쿠사이가 저물어가는 에도 시대의 황혼 속에서 작업을 하는 동안, 유럽에서는 이미지를 창조하는 새로운 수단이 발명되어 세계에 대변혁을 일으키고 있었다. 19세기 중반은 사진술이 처음으로 세상에 나온 위대한 시대였다. 1839년 파리, 화가이자 무대 미술가이자 발명가인 루이 다게르는 감광 화학물질을 이용하여 투시된 상을 고정시키는 마법과 같은 기술을 선보였다. 그는 은을 도금한 동판에 담은 이 이미지를 자랑스럽게 "다게레오타이프daguerreotype"라고 명명했다.

인간의 위대한 업적이 대부분 그러하듯이, 빛과 화학물질을 이용해서 이미지를 고정시키는 신기술 역시 한 사람이 홀로 고안한 것은 아니었다. 10여 년 전에 프랑스의 발명가 니세포르 니엡스는 "헬리오그래피heliography"라고 칭했던 과정을 발견했다. "태양으로 그린"이라는 뜻의 이 과정은 역청이라는 감광 물질을 바른 판을 이용하여 이미지를 고정시키는 것이었다. 다게르가 자신의 발명품을 세상에 알리던 바로 그 시기에 영국에서는 윌리엄 폭스 탤벗이 음화를 이용하여 종이에 다수의 이미지를 인화하는 방법을 고안했다. 그는 이 기술을 "탤보타이프talbotypes" 또는 "캘러타이프calotypes"라고 불렀는데, 그리스어로 칼로스kalos는 "아름다운"이라는 뜻이었다.

폭스 탤벗의 친구였던 과학자 존 허셜은 1842년에 또다른 기술을 발명했는데, 감광 화학 처리를 한 종이에 물건을 곧바로 올려놓는 방법이었다.

우뭇가사리, 애나 앳킨스. 약 1853년. 시아노타이프. 런던, 자연사 박물관.

시아노타이프cyanotype(또는 '청사진법') 이라고 알려진 이 기법을 가장 먼저 사용한 예술가는 식물학자인 애나 앳킨스였다. 그녀는 1843년 『영국의 해조류 : 시아노타이프 인상*Photographs of British Algae: Cyanotype Impressions*』이라는 책에서 해조류를 포함해서 수많은 식물 표본을 시아노타이프로 기록했고, 이는 삽화로 사진을 넣은 최초의 책이었다.[1]

이 마법 같은 신기술은 급속도로 번져갔다. 다게르가 파리에서 자신의 발명품을 자랑한 지 몇 달도 되지 않은 1840년, 다게레오타이프는 이미 브라질까지 건너갔고 새로운 것에 관심이 많았던 황제, 동 페드루 2세는 브라질 최초로 카메라를 사용했다. 미국에서는 다게르와 함께 연구했던 새뮤얼 모스가 뉴욕에서 시연회를 연 이듬해에 보스턴에 최초의 사진 작업실이 문을 열었다. 모스가 가르친 매슈 B. 브래디는 당대 가장 유명한 사진가가 되었다. 1861년 남북전쟁이 발발하자, 브래디는 최초의 종군 사진가가 되었다. 당시 기술로는 움직이는 이미지를 포착하여 사진으로 남기는 것이 무척 힘들었기 때문에 그의 사진은 주로 포즈를 취한 장군, 전사자들로 가득한 배수로와 들판 등을 담았다.

사진술을 단순한 외형의 기록 이상으로 만들기 위해서는 화가로 훈련받은 예술가가 필요했다. 귀스타브 르 그레이는 프랑스 화가 폴 들라로슈의 제자로 어느 정도 그림으로 성공을 거뒀고 파리 살롱전에도 전시를 했던 경험이 있었다. 하지만 르 그레이가 사진 작품을 살롱전에 출품하자 그들은 강력하게 출품을 저지했다. 살롱 심사위원의 눈에 사진은 회화와 동등한 위치가 아니었기 때문이다.

그러나 르 그레이는 굴하지 않고 열정적으로 신기술에 전념했다. 그는 직접 사진술을 가르치고, 논문을 쓰고, 협회를 설립하고, 새로운 주제와 사진 기법을 탐구하기도 했다. 그는 공식적으로 고대 건축물을 기록하는 임무를 맡아 프랑스 주변의 역사적인 건축물을 사진으로 남겼고, 퐁텐블로 숲에서 사진을 찍으며 화가들의 뒤를 따랐다. 그는 파리에서 부유층을 위

한 초상 사진 스튜디오도 열었지만 결과적으로 사업에 실패했고, 마음을 졸이던 구식 초상화가들은 가슴을 쓸어내렸다. 그는 이집트로 날아가 나일 강 유역의 고대 유적들을 최초로 사진으로 기록하며 말년을 보냈다.

세상을 가장 놀라게 한 르 그레이의 사진은 1850년대 프랑스 지중해 해안에 있는 세트에서 찍은 바다 풍경이었다. 그는 유리 음화로 수많은 알부민 프린트(달걀 흰자와 소금을 이용하여 종이에 사진용 화학물질을 입히는 방법)를 제작했고 어둠 속에 빛나는 하늘 아래에서 시커멓게 젖은 바위로 들이치는 파도를 포착했다. 그는 작품을 위해서 2개의 유리 음화를 이용했다. 하나는 하늘을 찍고 하나는 바다를 찍어 수평선에서 합치는 방식을 이용하면 하늘 쪽의 과도 노출을 피할 수 있어서 밝게 빛나는 구름을 그대로 담을 수 있었다.

화가들에게 사진술이란 의심할 여지가 없는 도전이었다. 카메라가 훨씬 더 짧은 시간에 홀바인이나 앵그르처럼 대상을 포착할 수 있다면, 화가는 왜 굳이 그림을 배우는 것일까? 많은 화가들의 수입원이었던 초상화는 이제 완전히 사진에 그 자리를 내어준 것 같았다. 존 허셜에게서 "유아기 수준의 탤보타이프와 다게레오타이프" 기술을 소개받았다고 직접 언급했던 영국의 사진가 줄리아 마거릿 캐머런은 단순히 외형의 기록으로서뿐만 아니라 미학적인 대상으로서 초상 사진에 매력을 느꼈다.[2] 그녀는 1874-1875년에 「국왕 목가」를 비롯한 앨프리드 테니슨의 시에 삽화를 그렸을 뿐만 아니라 그의 초상 사진도 찍었는데, 마치 역사극의 한 장면을 연기하는 듯 애절한 표정을 지은 테니슨의 얼굴은 사진이 아니라 렘브란트나 반 다이크의 그림 같은 느낌이었다.

사진술의 성공과 편리함 때문에 파리 최고의 공방에서 훈련을 받은 수많은 젊은 화가들조차 들라로슈보다는 다게르와 르 그레이의 뒤를 잇기로 결심하게 되었다. 그러나 사진술은 화가들에게 영감을 주기도 했다. 사진은 화가들의 경쟁심을

「앨프리드 테니슨」, 줄리아 마거릿 캐머런, 1866년, 유리 음화를 이용한 알부민 프린트, 35×27cm. 뉴욕, 메트로폴리탄 미술관.

(왼쪽)「큰 파도, 세트」, 귀스타브 르 그레이. 1857년. 유리 음화를 이용한 알부민 프린트, 33.7×41.1cm. 뉴욕, 메트로폴리탄 미술관.

(오른쪽)「파도」, 귀스타브 쿠르베. 1869년. 캔버스에 유화물감, 112×114cm. 베를린, 구 국립 미술관.

자극했을 뿐만 아니라 새로운 사실을 깨닫게 했다. 바로 캔버스에 그려진 그림은 사진처럼 단순한 외형의 재현이 아니라는 것, 자연 세계에 대한 물리적인 인상을 재창조함으로써 그림이 오히려 사진보다 더 현실감을 줄 수 있다는 것이었다.

카메라는 단지 초상 사진 작업실뿐만 아니라 바위투성이 해안, 깊은 숲속, 도시의 거리 등 어디든 설치가 가능하다는 사실 덕분에 화가들의 시선도 바뀌게 되었다. 그들은 수 세기 동안 회화를 지배해온 웅장한 역사나 신화의 장면에서 눈을 돌려, 주변 세계의 일상과 그 안에서 살아가는 사람들을 보여주어야겠다는 충격적인 결정을 하게 되었다. 비평가 테오필 토레는 이렇게 썼다. "이전까지는 흔한 능력을 가진 평범한 인간은 절대 그림의 직접적인 주제가 될 수 없었다."[3]

1849년 귀스타브 쿠르베는 「돌 깨는 사람들」이라고 알려진 두 명의 노동자를 그렸다. 쿠르베는 길을 내기 위해서 돌을 깨는 사람들의 모습을 그리면서 세상의 무게, 삶의 고단함을 표현했다. 망치를 든 나이 든 남자는 이 일을 할 만큼 원기왕성해 보이지 않고, 망치로 바위를 내리칠 때마다 뼛속까지 그 고통스러운 진동이 전해질 것만 같다. 그의 조끼나 옆에서 무거운 돌 바구니를 나르는 어린 소년의 셔츠 모두 잔뜩 낡았다. 뒤쪽으로 어둠 속에 언덕이 솟아 있어 하늘을 다 가리는 바람에 파란 하늘은 귀퉁이에 아주 조그맣게만 드러나 있다.

이후 소실되어 공교롭게도 사진으로만 남아 있는 「돌 깨는 사람들」은 당시 새로운 움직임에 대한 선언이나 마찬가지였다. 시골의 일꾼들은 당시 사실주의Realism로 알려진 새로운 유형의 이미지를 위해서 길을 닦고 있었다. 이는 사진으로 포착할 수 있는 사실주의와는 완전히 다른 것이었다. 사

진은 마치 조그만 창을 통해서 무엇인가를 내다보듯 관람자와 대상 사이에 거리감이 생기기 마련이지만, 그림은 캔버스에 매체의 물리적인 흔적이 그대로 남기 때문에 캔버스 표면에 현실이 그대로 구현된다. 사진의 표면은 눈에 보이지 않지만, 그림은 볼 때마다 그것을 손으로 만지는 듯한 느낌까지 받을 수 있다. 우리는 종이를 통해서 그 너머의 상상의 이미지까지 보는 것이다.

쿠르베가 세트에서 그린 바다는 르 그레이의 사진처럼 이러한 대비를 드러낸다. 묵직하고 힘이 넘치는 쿠르베의 파도는 그에 비해 낭만적으로 묘사된 르 그레이의 이미지를 시적으로 보이게 만든다. 쿠르베의 파도는 물리적으로 실재하는 것 같다. 차가운 물은 해안으로 밀려와 우리의 발을 적실 것만 같고, 두껍게 내려앉은 구름은 너른 바다 위로 점점 다가오는 듯하다. 우리는 파도 소리를 들을 수 있고 짠내를 맡을 수 있으며 두 뺨으로 찬기를 느낄 수 있다. 반면 르 그레이의 사진은 편안한 호텔 응접실에 앉아 창문을 통해서 잔잔한 바다 풍경을 내다보는 듯하다.

쿠르베가 그린 현실은 실제적이고, 무거우며, 자기를 내세우지 않아서 심지어 추하기도 하다. 그의 그림은 (보통 화가들의 그림을 사는 사람은 감정가들인데도) 감정가들에게 잘 보이려고 그린 것이 아니라 일반 사람들의 감정을 자극하기 위한 것이었다. 들라크루아가 단테와 셰익스피어의 책에 삽화를 그렸다면, 쿠르베는 그의 작품을 세상에 알린 후원자이자 평론가인 샹플뢰리가 수집한 대중가요 책에 싣기 위해서 노동자들을 그렸다.[4] 그는 그것이 어떤 의미든, 서민을 잘 이해하는 사람이 되고 싶었고, 그의 목표는 그의 민주주의적 비전을 주창하는 그림을 그리는 것이었다.[5]

이런 저항의 의미로 그는 장례식 장면을 그렸다. 그는 자신의 출생지인 스위스 국경 근처, 오르낭을 배경으로 그린 그림을 1851년 파리 살롱전에 출품하여 명성을 얻었다. 오르낭 마을의 장례식 장면을 담은 기다란 그림에는 시커먼 구덩이 상태의 묘지, 까만 옷을 입고 줄지어 서 있는 문상객들, 성직자들과 소년 성가대원이 등장한다. 저 멀리 황량하고 험준한 자연을 배경으로 사람들 머리 위로 십자가상이 솟아 있지만, 이상하게도 더욱 보는 이의 관심을 끄는 것은 다른 방향을 바라보고 있는 전경의 개 한 마리이다. 수 세기 동안 화가들은 죽음을 구원이나 비극으로 표현했다. 하지만 쿠

르베에게 죽음은 아무 의미도 아니었다. 그저 시체를 땅속 어둑어둑한 구덩이에 던져넣는 것, 그 이상도 이하도 아니었다.

이것이 바로 일종의 사실주의의 정의였다. 과거의 회화가 기억도 하지 못할 그 옛날부터 학문적 전통, 교회, 왕실에 의해서 규정된 지배층의 의견에 따랐다면, 사실주의 회화는 마치 삶 그 자체처럼 단순히 그곳에 있는 것이었다. 고대 신화의 영웅주의, 종교의 초월성은 벗어던지고 이제 일상을 살아가는 사람들의 힘들고 단조로운 삶이 그림의 주제가 되었다.

쿠르베는 터너와는 상당히 다른 화가였다. 쿠르베는 인물을 자주 그렸고 공상이나 신화에 빠져드는 일은 거의 없었다. 하지만 그들 그림의 밑바닥에 깔려 있는 사실주의가 두 화가에게 공통점을 주었으니, 바로 두 사람 모두 바다를 결코 파란색으로 묘사하지 않았다는 점이다. 쿠르베의 그림에는 존 컨스터블의 그림이나 오일 스케치에서 느낄 수 있는 자연에 대한 직접적인 인상도 드러났다. 빛의 움직임, 물의 질감, 나무의 무게감, 부풀어오른 구름의 부피감, 하늘의 선명함이 그대로 전해졌다. 화가이자 왕립 아카데미의 회장이었던 벤저민 웨스트는 젊은 컨스터블에게 이 문제에 대해서 모진 조언을 했다. "당신이 그린 하늘에서는 [……] 늘 선명함이 목표가 된다. [……] 당신에게 엄숙하거나 침울한 하늘을 그리지 말라는 것은 아니다. 당신이 그리는 어두운 색은 어두운 은색처럼 보여야 한다. 어두운 납색이나 어두운 석판색이 아니라."[6]

컨스터블은 이 조언에 주의를 기울였다. 그가 그린 풍경이나 시골 장면에서 하늘은 밝게 빛난다. 반면 아래쪽은 희끄무레한 얼룩과 점으로 극적인 빛과 어둠, 즉 '키아로스쿠로'를 연출하여 생기를 준다. "어두운 은색"은 은이 코팅된 사진 건판을 생각나게 할 수도 있다. 그러나 컨스터블은 사진으로는 표현할 수 없는 것을 그려냈다. 그의 캔버스는 아로새겨진 디테일과 물감의 질감으로 잔물결이 번지고 있다.

컨스터블의 작품들 중에 여름의 옥수수 밭으로 이어진 나무가 우거진 길, 어린 양치기 소년이 개울물을 마시려고 잠시 멈춘 모습을 그린 것이 있다. 우리는 여기에서 어떤 낭만을 느낀다기보다는 이 장면이 얼마나 시적인지는 몰라도, 그 자체로 실존하는 세상인 것 같은 느낌, 현실을 완벽하게 전달하고 있다는 느낌을 받게 된다. 그리고 이것이 바로 모든 위대한 그림

을 특징 짓는 요소이기도 하
다. 소년이 입은 조끼의 붉
은색, 장인의 솜씨로 몇 번
의 붓질만에 그린 노란 농작
물 밭, 은빛 하늘을 배경으
로 풍성하게 자란 커다란 나
무를 보면, 빛과 어둠이 뒤섞
이고, 다양한 색이 뒤섞인 복
잡한 장면을 컨스터블이 얼
마나 잘 구성했는지 알 수 있
다. 현실감은 정돈되지 않은

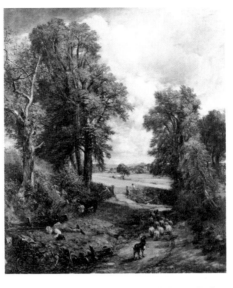

「옥수수 밭」.
존 컨스터블.
1826년. 캔버스에
유화물감,
143×122cm. 런던,
내셔널 갤러리.

듯한 디테일에서 나온다. 경첩에 매달려 있는 울타리, 여기저기 무작위로
얼룩진 햇빛, 소년이 있는 쪽 비탈 위로 보이는 들쑥날쑥한 옥수수, 멈춰 서
서 머리를 들고 귀를 쫑긋 세운 양치기 개까지 모두 사실적이다. 개울에 엎
드린 어색한 소년의 자세도 물에 비친 자신의 아름다운 모습에 흠뻑 빠진
나르키소스의 자세가 아니라 그저 갈증이 나서 물을 들이키는 모습 그 자
체이다.

컨스터블은 그림 표면의 질감이 드러나도록 거칠게 표현했기 때문에
아무리 구도가 완벽하고 균형감이 있더라도 17세기의 클로드 로랭이나 18
세기의 고전적인 풍경화를 그렸던 웨일스 출신의 화가 리처드 윌슨의 작품
과는 확실히 차이가 있었다. 컨스터블은 구매자들을 만족시키기 위해서 캔
버스를 말끔하게 마무리하려고 주의를 기울였지만, 커다란 '스케치'(거칠
고 자유롭게 그린 준비 그림)에는 유화 물감에 대한 감각적인 사랑을 그대
로 표출했기 때문에 물감을 꾹꾹 누르거나 긁어내면서 피사체의 색과 명암
을 포착하려고 했다. 「뛰어오르는 말」, 「건초 수레」, 「옥수수 밭」의 실제 크기
스케치는 무척 대담하다. 표면의 마무리가 말끔한 작품이 판매에는 더 도
움이 될지도 모르겠지만, 그림에 대한 컨스터블의 마음과 사랑이 더 충실히
담겨 있는 것은 바로 이런 스케치일 것이다.

워즈워스처럼 컨스터블은 어릴 적 기억을 가득 품은 채 경건한 마음으
로 자연으로 걸어 들어갔다. 그는 이 경건함을 프리드리히의 종교적인 경외

감의 영향을 받지 않은 일상의 언어로 전달했다. 풀밭 위로 그리고 나무 사이로 반짝이며 떨어지는 빛에 대한 느낌, 그 부드러움과 단단함으로 표현했다. 그의 고향인 이스트 버골트 그리고 그 주변의 데덤 계곡, 스투어 계곡은 컨스터블의 영감의 원천이었다. 「옥수수 밭」에는 데덤까지 이어지는 시골길이 나오는데, 이곳은 컨스터블이 매일 등하교를 하느라 지나가던 길이었다. 어린 시절의 기억은 자연에 대한 친밀감을 주었고, 거칠게 부서지는 파도나 웅장한 풍광과는 거리가 먼 자연은 컨스터블에게 영감을 주었다. "물레방아에서 떨어지는 물소리, 버드나무, 오래되어 썩은 널빤지, 지저분한 우체통, 벽돌, 나는 이런 것들을 사랑한다"라고 컨스터블은 기록했다.[7]

컨스터블은 또한 이렇게 썼다. "그림은 나와 함께 있지만 감정의 또다른 단어이다."[8] 그의 최초의 전기 작가는 컨스터블이 예술가란 "아름다운 아이를 두 팔에 안았을 때"와 똑같은 황홀감으로 나무를 보며 감탄하는 사람이라고 말했다고 전한다.

1833년 알렉시 드 토크빌은 "민주주의란 밀물과 같다. 멀어졌다가도 더 큰 힘으로 되돌아온다"라고 썼다.[9]

우크라이나에서 태어난 러시아 예술가 일리야 레핀은 19세기 동안 평범한 사람들의 공감을 산 냉혹한 이미지를 그렸다. 그는 원래 상트페테르부르크에서 종교 이콘화를 그렸으나, 1870년대 파리를 방문한 이후 지금까지의 자신의 그림에 의문을 품기 시작했다. 그는 파리에서 무거운 미술 관습에서 완전히 벗어난 듯 보이는 새로운 양식의 그림, 특히 프랑스 화가 에두아르 마네의 그림을 접했다.

러시아로 돌아온 레핀은 자신의 뿌리를 되찾겠다는 열의에 가득 찬 채 고향인 차가예프(현재 우크라이나의 추후이브)로 이사를 했다. 쿠르스크 지방에서 벌어진 종교 행렬을 담은 그림은 그가 프랑스 회화의 밝고 가벼운 이미지를 만나지 않았더라면 탄생할 수 없는 작품이었다. 하지만 그림의 주제는 여전히 러시아스러운 것으로, 동시대의 사회상을 담은 역사적인 그림이었고 레핀 자신의 어린 시절 기억으로부터 영감을 받은 것이었다. 깃발, 금박 입힌 성물함, 성상을 높이 쳐들고 밀려드는 사람들은 성직자부터

「쿠르스크 지방의 종교
행렬」, 일리야 레핀.
1880-1883년.
캔버스에 유화물감,
175×280cm.
모스크바,
트레티야코프 미술관.

관리, 소작농까지 모든 사회 계층을 아울렀다. 그림의 초점은 아버지로 보이는 인물에 이끌려 절뚝거리며 걸어가는 곱추 소년에 맞추어져 있다. 레핀도 익히 알고 있었을 쿠르베의 「오르낭의 장례식」에서는 문상객들이 조용하고 정적으로 등장한다. 그러나 레핀의 그림 속 보통 사람들은 다가올 개혁의 주인공으로서 역동적이고 힘이 넘치는 모습으로 표현되어 있으며, 사회적 불평등에 의해서 분열되었지만 아직은 흔들림 없이 의연한 모습이다.

레핀이 그린 예술가와 작가들의 초상화, 그가 말년에 러시아를 위해서 작업한 그림들 모두, 이미지의 원천은 평범한 사람들의 삶이었다. 레핀의 친구 레프 톨스토이(레핀이 직접 그린 초상화도 많다)는 삶의 소소한 부분까지도 꿰뚫어보는 관찰자이자 항상 자신이 살고 있는 지금을 글로 쓰는 작가였다. 러시아 문학계에 톨스토이가 있었다면, 미술계에는 레핀이 있었다고 할 수 있다.

민주주의와 노동 운동의 물결과 사진의 불가항력적인 힘에 의해서 사실주의가 19세기 초반 전 세계를 휩쓸었다. 멕시코는 독립을 위한 길고 피비린내 나는 전쟁 끝에 1820년대 스페인의 지배로부터 자유를 얻었다. 화가들은 멕시코 고유의 주제에 다시 관심을 가지게 되었고, 새로운 자유민주주의 세계의 사회 정의를 향한 욕망에 부합하는 사실주의 화풍으로 그것들을

표현했다.

그러나 해방 운동이라는 극적인 사건과는 거리가 먼 예외의 인물도 있었다. 과나후아토 주의 외떨어진 지역, 라 푸리시마 델 링콘에 거주하면서 활동했던 에르메네힐도 부스토가 그 주인공이다. 그는 그림을 독학했다는 사실을 사람들에게 상기시키고 싶어했고, 그의 자화상은 실제로도 전통적인 말끔한 마무리가 부족했다. 부스토는 존 컨스터블처럼 날씨에 매우 집착해서 폭풍우나 극심한 더위 등을 포함하여 매일의 상황을 달력에 표시했고, 종종 마을에 떠도는 추문을 기록하기도 했다. 아침이면 그는 스페인-멕시코 세계에 수백 곳이나 되는 가톨릭 기관들 중 하나인 교구 성당에 가서 자신의 업무

「비센타 드 라 로사」,
에르메네힐도 부스토,
1889년. 판자에
유화물감,
17.3×13.5cm.
멕시코시티 국립
미술관, INBA.

를 수행했는데, 그중에는 성당을 장식하거나 종교적인 이미지를 그리는 일도 포함되어 있었다.[10] 그는 확실히 스스로에 대한 자부심이 있는 사람으로, 1891년에는 직접 만든 튜닉을 입고 자화상을 그렸다. 빳빳하게 세운 옷깃에는 자신의 이름, "H BUSTOS"가 새겨져 있었다.

부스토는 라 푸리시마 지역과 이웃 마을인 산프란시스코 델 링콘 사람들의 초상화를 즐겨 그렸다. 그의 조그만 작업실이 어떤 모습이었을지 상상이 된다. 모델이 된 사람들은 자신의 모습이 캔버스에 어떻게 표현될지 궁금해하며 집중한 채로 앉아 있었을 것이고, 아마도 그 그림은 모델이 평생 처음 가져보는 자신의 이미지였을 것이다. 부스토는 모델을 실제보다 더 멋지게 그리는 데에는 관심이 없었다. 그는 모델이 농부든 성직자든 상관없이 그의 개인적인 인간성과 실질적인 상태를 있는 그대로 기록하고자 했다. 모델의 신원은 대부분 알려지지 않았고 그저 초상화와 이름만 남아 있다. 부스토가 1889년에 그린 비센타 드 라 로사의 초상화만이 정확한 모델이 확정된 작품이다.

19세기 유럽의 노동자들을 그린 위대한 화가들 중에서 본인이 소작농인 인

물이 있었다. 1814년에 노르망디의 작은 마을에서 태어난 장 프랑수아 밀레는 1848년 혁명으로 제2공화정이 시작되자 파리를 떠나 소작농을 그리기 시작했다. 밀레는 가족들과 함께 퐁텐블로의 작은 마을인 바르비종에 정착했고, 30년 동안 줄곧 그곳 사람들을 그림으로 남겼다. 이전 화가인 새뮤얼 팔머처럼 밀레도 양치기나 농부들을 그렸으며 그들을 목가적인 이상향 속에 존재하는 주민들이 아닌, 삶에 지치고 빈곤한 일꾼들, 장작을 옮기고, 흙을 파고, 몸을 굽혀 밀단에서 떨어진 이삭을 줍는 가난하고 늙은 시골 사람들로 묘사했다. 밀레의 「이삭 줍는 여인들」에는 끊임없이 반복되는 작업을 하고 있는 듯 몸을 숙인 두 여인이 등장한다.[11] 밀레는 노동의 단조로움과 감정적인 공허함을 포착했으나, 어쩐지 신화의 분위기가 아직도 남아 있는 듯하다. 밀레가 본 세상은 쿠르베가 주제로 선택했던 불편하고, 종종 추하기까지 한 현실은 아니었다. 그는 『성서』와 고전 문학이라는 필터를 통해서 세상을 바라보았고, 자신이 사회주의자가 아님을 확실히 하기 위해서 애를 썼다. 그는 "나의 마음을 가장 많이 움직이는 것은 바로 인간적인 측면이다"라고 설명했다.[12]

「날아가는 기러기를 바라보는 양치기들」, 장 프랑수아 밀레. 1866년. 종이에 파스텔과 콩테, 57.2×41.9cm. 보스턴 미술관.

밀레는 힘들고 단조로운 노동에 대해서 동정 어린 시선을 보여주었지만, 동시에 일상생활에서 기분 전환이나 위안을 발견했다. 두 명의 여성 양치기가 한낮에 쉬다가 날아가는 기러기 소리에 시선을 빼앗기는 장면이 있다. 한 명은 그 광경을 보려고 벌떡 일어나 있고, 다른 한 명은 기러기에는 관심이 없는 듯 기대어 앉아 시선만 위로 향하고 있다. 사실 그녀는 정말로 기러기에 관심이 없는 것이 아니라 고단한 노동에서 잠시 해방되어 쉬느라 꼼짝할 수 없었던 것이다.

밀레는 「날아가는 기러기를 바라보는 양치기들」이라는 이 파스텔화를 1866년에 완성했다(사실 똑같은 주제로 그린 세 번째 그림이었다). 오노레 도미에라는 캐리커처 화가와 함께 밀레는 당시 가장 뛰어나고 선견지명이

있는 데생 화가였지만 그의 양치기 그림은 아직 이전 시대의 모습을 담고 있었다. 특히 독일과 영국에서는 이미 새로운 산업화 과정에 의해서 자연이 많이 변형된 상태였다. 소설가이자 비평가인 조리 카를 위스망스는 이렇게 물었다. "밤중에도 꺼지지 않는 용광로, 연기를 뿜어내는 거대한 굴뚝을 그릴 풍경화가는 누구인가?"[13]

부스토가 그린 「비센타 드 라 로사」의 피곤하지만 진지한 표정은 고단한 일상이 그녀의 삶을 지배하고 있음을 보여준다. 밀레가 그린 소작농 여인들의 축 늘어진 몸도 마찬가지였다. 산업화로 변해가는 세계에서 그림의 주제도 변할 수밖에 없었다. 이제 새로운 삶의 패턴, 새로운 기계, 새로운 피로한 얼굴과 지친 몸을 어떻게 마주할 것인가?

터너가 자연에서 서사를 보았다면 독일의 화가 아돌프 멘첼은 산업화된 작업 현장에서 그와 유사한 놀라운 본질을 느꼈다. 카스파르 다비트 프리드리히가 낭만적이고 종교적인 렌즈를 통해서 바라본 풍경을 그렸다면, 멘첼은 사실상 모든 것을 그렸다. 그는 18세기에 많은 사랑을 받은 프로이센의 지도자, 프리드리히 대왕의 일생과 같은 역사적인 주제를 포함해서 마치 사진을 찍듯이 강렬한 시선으로 주변 세계를 포착했다. 멘첼은 특히 역사적 장면을 그릴 때면 마치 직접 목격하고 있는 듯 정확하게 그렸고, 150년이 지난 후에 보아도 마치 살아 숨 쉬는 듯한 생생한 세계를 캔버스에 담았다. 1847년에 그린 베를린-포츠담 철도는 인상적이고 새로운 주제를 묘사한 최초의 그림 중 하나였다. 터너 역시 영국의 메이든헤드 다리를 지나는 기차를 그린 「비, 증기, 속도, 그레이트 웨스턴 철도」를 불과 3년 전에 그렸다.

이후 멘첼은 자신의 출생지인 (현재 폴란드) 상부 슐레지엔의 대규모 금속 세공 공장으로 가서 야망 넘치는 공장 그림을 위한 소재를 모았다. 1875년에 완성된 「철강 공장(모던 키클롭스)」는 하얗게 달아오른 철이 노동자들의 손에 의해서 철도의 선로로 만들어지는 공장의 내부 모습을 보여준다. 멘첼은 이 공장에서 몇 주일을 보내면서 노동자와 기계를 그렸고, 철도 선로 제작이라는 복잡하고 위험한 과정을 이해하기 위해서 노력했다.[14]

이것은 정말 생소한 소재였다. 프랑스에서는 화가 프랑수아 보놈이 공

「철강 공장」, 아돌프
멘첼, 1872-1875년.
캔버스에 유화물감,
158×254cm.
베를린, 국립 미술관.

장 내부를 그렸고, 앞에서 보았듯이 쿠르베가 노역에 지친 노동자들을 그
렸다. 하지만 그 어떤 화가도 힘들고, 떠들썩하며, 위험한 노동의 현장을 이
정도로 꼼꼼하게 그린 적은 없었다. 마치 멘첼 그 자신이 압연기를 만들고,
선로 제작 과정을 준비하고, 각 과정에 노동력을 투입할 것만 같다. 왼쪽에
있는 노동자들은 몸을 씻고, 전경의 두 인물은 보잘것없는 점심을 먹고 있
으며, 점심을 가져온 여인은 위태로운 자세로 기대어 그림을 들여다본다.
습하고 묵직한 연기가 공장 안을 가득 채우고, 용광로의 흰 열기가 파도처
럼 부글거리며, 노동자들이 입은 칙칙한 색의 작업복과 그들의 얼굴이 불빛
에 은은하게 빛난다. 가운데에서는 누군가가 빨갛게 달궈진 철제 봉 하나
를 집게로 끄집어내고 있다. 이제 이 철제 봉을 식혀서 증기 해머로 단련할
일만 남았다.[15]

밀레가 그린 소작농의 이미지처럼, 멘첼이 그린 노동 현장은 노동을 영
웅적으로 그렸던 과거의 그림을 되돌아보게 만들었다. 실제 산업화된 세계
에서 노동의 현실이란 반복과 지루함의 연속이었다. 공장은 신화 속 불칸의
대장간이 아니었다. 밀레의 그림에서처럼 날아가는 기러기를 보며 얻는 위
안은 사실 세상의 관찰자보다 시인의 시점에서 나올 수 있는 것이었다. 노
동이 여러 생산 단계의 일부로 분화되면서 사람들은 자신의 노동의 결과물
을 보며 자랑스러워하거나, 스스로의 창의성에 만족할 수가 없게 되었다.

그런 지루함과 혼란이 일상생활로, 새로운 도시의 일과 여과생활로 쏟

아져 들어왔다. 프랑스의 시인이자 비평가인 샤를 보들레르가 보기에는 화가로서 이러한 세상을 포착하는 것은 너무나 중요한 임무였다. 그는 자신의 에세이, 「현대 시대의 화가*Le peintre de la vie Moderne*」에서 그림을 "영원하고 불변하는" 것인 동시에 순간적으로 흘러가는 한순간을 포착하는 거울이어야 한다는 견해를 펼쳤다.[16] 그는 당시 인기 있던 삽화가 콘스탕탱 기스를 진정한 예술가로 보았다. 그는 크림 전쟁을 직접 목격하고 드로잉을 그렸던 만큼 일상생활에 대한 스케치도 많이 남겼다. 「일러스트레이티드 런던 뉴스*Illustrated London News*」에 판화로 재현된 기스의 그림은 당시의 최신 유행에 따라서 그려졌으며, 당대의 시대정신에 적절히 대응하고 있었다.

매우 매력적이지만 궁극적으로 부차적인 인물이었던 기스보다 더욱 관심을 끈 사람이 있었으니, 보들레르의 또다른 지인 에두아르 마네가 그 주인공이었다. 그는 (역시나 역사적인 주제를 그리기도 했지만) 그림의 주제나 그것을 캔버스에 적용하는 방법이라는 두 가지 측면에서 모두 현대의 가장 위대한 화가로 꼽혔다.[17] 마네의 느슨한 붓질은 보들레르가 즉흥적인 스타일이라고 칭송했던 디에고 벨라스케스와 프란스 할스를 생각나게 하지만, 그의 그림에 등장하는 인물들은 관람자들과 함께 웃고 떠들며 어울리기보다는 오히려 자신만의 생각 속에서 길을 잃은 듯, 심지어 관람자들과 거리를 두는 듯한 모습을 보인다. 생 라자르 역의 철책 옆에 앉은 여인은 체념한 듯한 텅 빈 표정으로 우리를 바라보고 있고, 그녀의 어린 딸은 등을 돌리고 산업과 진보의 위대한 상징인 철길을 바라본다. 화가의 작업실 안에서 젊은 남자가 아침 식사 자리에서 식탁 옆에서 밀짚모자를 쓴 채 포즈를 잡고 거만하고도 무관심한 눈빛으로 그림 너머의 공간을 바라보고 있다. 또한 여성은 기다란 의자에 옷을 걸치지 않고 누워 반항의 눈빛으로 빤히 쳐다본다. 그녀는 고객을 기다리는 매춘부처럼 보인다.

마네의 그림에는 이런 시선이 숱하게 등장한다. 할스가 웃음을 최초로 그렸다면, 마네는 권태로움을 최초로 그렸다. 당시는 도처에 지루함의 감정이 퍼져 있었고, 그래서 온 세계가 어떤 유의미한 일을 찾아 부유하는 듯했다. 이런 현대 직업의 세계는 마네의 「폴리 베르제르의 술집」에 잘 포착되어 있다. 여자 바텐더는 신사 손님을 바라보면서 대기 중이다. 그녀는 손님에게 샴페인 한 잔을 더 따를 준비, 진부한 이야기와 치근덕거림을 들을 준

비가 되어 있다. 그녀는 자신의 일을 즐기는 것처럼 보이지 않는다. 뒤로 보이는 커다란 거울에 샹들리에와 쇼를 즐기는 손님들이 비치고 있고, 캔버스 꼭대기에 공중 그네를 탄 초록 부츠 한 쌍이 살짝 등장하여 흥미를 부추긴다. 그 무엇도 자연스럽거나 편안하지 않다. 거울에 비친 여자 바텐더와 술병까지도 그럴듯해 보이지가 않는다. 수 세기 동안 화가들이 자연을 진지하게 관찰하고 기록해온 것을 무시라도 하는 듯 태평하고 유머러스하게 그려져 있다.

마네는 재빠르게 그림을 그렸다. 들라크루아처럼 뜨거운 열정을 표현하려는 것이 아니라 도시 생활의 혼란과 사람들 간의 괴리감 그리고 생소함을 보여주려고 했다.[18] 「풀밭 위의 점심 식사」라는 그림에는 옷을 입은 남자두 명, 아무것도 입지 않은 여자 한 명, 거의 나체인 여자 한 명이 등장한다. 처음에는 조르조네가 그린 자연에서 느긋하게 누워 있는 나체의 여인이 생각나면서, 풍경 속의 누드라는 전통에 대한 의도적인 공격처럼 보였다. 하지만 마네는 공격의 방향을 관음하듯 바라보는 사람들에게로 돌렸다. 그림에 의해서 심문을 당하고 조사당하는 듯한 느낌을 받는 것은 관람자들이었다. 누드란 무엇일까? 우리는 오랫동안 여성을 어떻게 그려왔을까? 무엇까지는 그려도 된다고 용인할 수 있을까? 왜 그럴까? 그림이란 무엇을, 어떻

게 의미해야 할까? 마네가 던진 질문들은 회화의 새로운 시대를 여는 근본적인 질문이었다. 특히나 모두 굉장히 현대적인 질문들이었다.

쿠르베와 컨스터블이 그랬던 것처럼, 마네의 그림에도 많은 의미가 담겨 있었다. 그의 그림은 일상생활을 스냅숏으로 찍은 듯한 사진 같은 느낌을 주지만, 모순적으로 그는 고도로 뛰어난 예술적 기교로 그림을 그렸다. 그가 사용하는 색깔도 무척이나 현대적이어서, 들라크루아의 불타는 듯한 붉은색이나 강렬한 색조 대신에 어느 한 부분이 튀지 않는 은은한 색을 이용했고, 초록, 분홍, 노랑, 짙은 색이 조화롭고 섬세하게 균형이 잡혀 있다. 이는 담담한 무심함을 암시하는 방법이기도 했지만 새로운 발명품의 결과이기도 했다. 바로 이미지 제작 과정에 사진만큼이나 변화를 일으킨 전구가 탄생했기 때문이다.

은은하게 빛나고 숨 쉬기가 힘든 가스 등은 19세기 초반에 알려졌고, 그전까지는 오랜 기간 초와 불에 의존해왔다. 1879년 토머스 에디슨이 발명한 탄소 필라멘트 전구는 더 밝으면서도 흔들림이 없는 빛을 냈고, 펄럭이고 번쩍이는 촛불이나 어둑어둑한 가스 등에 비하면 자연광과 더 흡사했다. 전등 빛은 인간이 움직이고 의사소통하는 방식을 바꾸었고, 무엇보다 우리가 세상을 경험하는 방식을 변화시켰다.[19]

최초의 카바레 극장 중 한 곳인 폴리 베르제르의 내부를 밝힌 것도 흔들림 없이 밝게 빛나는 전등이었다. 그렇게 마네가 남긴 그림은 전구의 시대, 최초의 위대한 작품이 되었다. 얀 반 에이크와 그의 추종자들이 처음으로 수정같이 맑은 자연광을 묘사한 이후 수 세기 동안 자연광의 묘사는 그림의 목표가 되어왔다. 중국 화가들은 수묵화에 균일한 빛을 드리우지만, 이 역시 어두워진 겨울 저녁 흔들리는 촛불 아래에서 완성한 것이었다. 인간이 그린 최초의 이미지 역시 송진이나 피치를 적신 횃불 아래에서 제작되었듯이, 예술가들은 수천 년 동안 빛의 제약을 받아왔다.

이제 인공적인 조명이라는 새로운 발명품이 역사의 그늘까지 밝게 비춰주었다. 언제 어디에서든 스위치만 켜면 밝은 빛이 들어왔다. 어느 예술가가 에디슨의 꺼지지 않는 탄소 필라멘트(원래는 필라멘트를 일본산 희귀한 대나무 종으로 만들었다) 전구로 불을 밝혀 최초의 그림을 그린 지 100년이 넘도록 그 영향력은 아직도 계속되고 있다.

마네는 자신이 강력한 영향력을 미친 예술가들, 인상주의Impressionism라고 알려진 운동과 관련된 인물들과 함께 전시회를 연 적은 없었다. 그들과 달리 마네는 야외에서 그림을 그린 적이 거의 없었고, 시인인 스테판 말라르메의 표현대로 "공기만으로 투명한 공간"이나 자연광의 느낌을 포착하는 데에는 관심이 없었다.[20] 예술가들은 수 세기 전부터 스케치북을 들고 야외로 나가기 시작했지만, 최근 들어 테오도르 루소, 샤를 프랑수아 도비니, 밀레 같은 퐁텐블로의 바르비종 화파는 숲으로 직접 들어가 스케치를 하고 바깥 풍경을 연구했다. 1824년 파리 살롱전에 전시된 후에 마네에게 큰 영향을 준 존 컨스터블은 햄스테드 히스에 앉아 구름을 그렸고, 터너 역시 자연을 최대한 직접적으로 경험하며 수백 장의 스케치를 남기고 자연에서 받은 인상을 마음속에 저장해두었다. 코로 역시 나이가 들어 야외에서 작업을 했지만, 그는 자연을 자신만의 시적인 상상력의 수단으로 사용했기 때문에 인간의 이야기를 꾸며내기 위해서 자연에 이런저런 디테일을 추가했다.

실질적인 어려움도 있었다. 어떻게 하면 바람이 불거나 비가 오거나 타는 듯이 뜨거운 햇볕 아래에서 커다란 캔버스를 두고 작업을 할까? 물감은 어떻게 옮기고 섞을 것이며, 붓은 어떻게 씻을까? 살롱전에 전시되기 위해서는 어느 정도 큰 캔버스에 그려야 눈에 띌까? 그러던 중 1841년, 런던에서 생활하던 미국 출신의 초상화가 존 고프 랜드가 메탈 튜브 물감을 발명했다. 이로 인해서 예술가들은 물감을 훨씬 쉽게 운반하고 보관할 수 있게 되었다. 또한 19세기 동안 예술가들의 팔레트에 합성 물감이라는 새로운 안료가 추가되었다. 처음 수십 년 동안은 파랑, 초록, 노랑뿐이었지만 이후 금속 카드뮴 덕분에 밝고 선명한 색도 제작이 가능해져서 예술가들이 자연 풍경의 미묘한 뉘앙스를 더욱 잘 표현할 수 있게 되었다.

캔버스의 크기 문제에 대해서는 딱히 멋들어진 해결책이 나오지 않았다. 1820년대부터 바르비종 화파의 화가들이 작업실과 연결된 길이나 숲으로 나와 그림을 그리기는 했지만, 완전히 야외로 나가서 커다란 캔버스에 그림을 그린 최초의 인물은 클로드 모네였다. 1860년대 모네는 도르래를 이용해서 커다란 캔버스를 올리고 내릴 수 있도록 자기 집 정원에 도랑을 팠다. 이렇게 다소 어색한 장치를 이용해서 그린 그림이 바로 「정원의 여인들」이었다. 그림 속 네 명의 여인(그중 셋은 모네의 동반자인 카미유가 모

「바람에 흔들리는
포플러」.
클로드 모네.
1891년.
캔버스에 유화물감.
100×73cm.
파리, 오르세 미술관.

델이었다)은 풍성한 여름 드레스를 입고 계절을 즐기는 중이다. 이 그림은 색이나 구성이 아카데미 미술의 관습에서 벗어났다는 이유로 1867년 파리 살롱전에 출품을 거절당했다. 그런데도 모네는 이 그림을 시작으로 평생 자연광의 효과를 캔버스에 물감 자국으로 표현하기 위해서 노력했다.

모네는 바르비종 화파 그리고 쿠르베, 컨스터블, 마네에게 영향을 받은 여러 화가들 중 한 명이다. 파리의 한 구역의 이름을 딴 바티뇰 화가들은 자기들끼리 뭉치기 시작했다. 함께 야외로 나가 그림을 그리기 위해서이기도 했지만, 공식적인 살롱전에서 벗어나 자신들의 작품을 사람들에게 보여주고 아카데미 위원들의 비난을 피하려는 심산도 있었다.

무엇보다 중요한 것은 화가가 야외에, 그림의 주제 바로 앞에 있다는 것이었다. 모네는 화가인 프레데릭 바지유에게 이런 편지를 썼다. "자연에 직접적으로 들어가 혼자 있으면 더 잘 그릴 수 있지 않겠나? 내가 혼자, 개인적으로, 느끼게 될 것들을 단순히 표현하기만 하면 되는 것 아닌가."[21] 오로지 자연을 직접 마주하고 그 안에 흠뻑 빠져야만 끊임없이 변하는 시야와 풍경에 대한 감정적인 반응의 변화를 캔버스에 풀어낼 수 있었다. 구름이 흘러감에 따라서 감정적인 분위기가 완전히 달라질 수도 있고, 눈이 쌓여서 풍경이 변하거나 꽃이 피면서 정원의 모습이 바뀔 수도 있었다. 아카데미 회화가 영원한 가치, 과거의 숭배를 바탕으로 형성되었다면, 모네는 그 대신 실제로는 아무것도 같지 않다는 것을 보여주었다. 그는 자신의 이 관점을 증명하기 위해서 매일 서로 다른 시간에 이젤 앞에 앉아 곡식 더미나 성당의 파사드를 반복해서 그렸다. 해가 뜨고 지는 것 그리고 별자리는 예측이 가능하지만 그밖의 모든 것들은 예외 없이 자연의 무작위성의 영향을 받는다. 센 강 강둑의 구불구불 물결치는 포플러 나무는 바람이 불면 크게 흔들리며 요동을 친다. 은빛 나뭇잎이 돌풍이나 회오리를 만나기도 하고 큰

가지가 출렁거리거나 밑줄기가 기울어지기도 한다. 모네는 자연의 보이지 않는 힘을 그려냄으로써 마법과 같은 효과를 연출했다. 전구는 어두운 밤에 빛을 밝힐 수 있지만 오로지 예술가만이 자연을 움직이고 변화시키는 그 힘을 감지하고 표현할 수 있었다.

「정원의 여인들」을 그리고 몇 년 후에 모네는 파리 외곽의 라 그르누예르라는 유명한 리조트에서 피에르 오귀스트 르누아르와 함께 작업했다. 그들은 물에 비친 빛이 끊임없이 변화하는 것을 바라보며, 시각적인 인상을 캔버스에 물감 칠로 옮겨놓으려고 애썼다. 처음에는 야외에서 그림을 그린다는 것이 과감하고 색다른 작업이었기 때문에, 지나가는 사람들의 호기심을 자극할 수밖에 없었고 그에 따라 "거친" 붓질이 따라올 수밖에 없었다. 결국 이 붓질 자체가 인상주의로 알려진 양식의 가장 중요한 요소가 되었지만 말이다.

바티뇰 화가들로 알려진 이들이 1850년대에 파리로 점점 모여들기 시작했다. 카미유 피사로는 1830년 덴마크령 버진 아일랜드에서 태어나 카라카스에서 몇 년간 활동하다가 1850년대 중반 파리로 여행을 떠났다. 모네는 4년 후에 파리에 왔다가 아카데미 스위스에서 피사로를 만났다. 아카데미 스위스는 모델을 두고 드로잉을 그리는 사립학교이자 격식을 차리지 않는 분위기로 유명했다. 마네는 1860년 바티뇰 지구에 작업실을 빌렸고, 2년 후에 롱샴 경마장에서 에드가르 드가를 만났다. 프로방스 출신의 폴 세잔은 1년 후 아카데미 스위스에 등록하여 그곳에서 피사로와 친구가 되었다. 같은 해 리모주에서 온 르누아르는 샤를 글레르의 작업실에 갔다가 그곳에서 모네, 바지유, 알프레드 시슬레를 만났다. 시슬레는 유일하게 영국 출신이었지만 태어난 곳도 파리였고 거의 평생을 프랑스에서 활동했다. 바티뇰 그룹의 마지막 멤버는 베르트 모리조로 파리에서 줄곧 살면서 1868년에 마네를 만났고, 그전 몇 년간은 살롱전에 출품을 한 화가였다.

1860년대 모네와 그의 세대 화가들에게는 이전까지의 유명 화가들과 합의를 보는 것이 새로운 도전이었다. 앵그르의 훌륭한 드로잉, 쿠르베의 두꺼운 물감과 냉혹한 주제, 들라크루아의 색과 에너지 넘치고 이국적인 구도, 코로의 꿈결 같은 자연 풍경 등이 그들이 넘어야 할 산이었다. 또한 그 당시는 프랑스 살롱의 권위, 전시에 걸릴지 말지를 결정하는 심사위원의 권

한을 감안할 수밖에 없는 시기이기도 했다.

1874년 4월, 바티뇰 그룹은 나다르라고도 알려진 사진가이자 열기구 전문가인 가스파르 펠릭스 투르나숑이 사용하던 카퓌신 거리의 작업실에서 첫 전시회를 열었고, 전시회에는 약 30명의 예술가들이 참여했다. 그들은 비평가들과 대중의 부정적인 반응에 전혀 놀라지 않았다. 이미 수십 년간 그런 반응에 익숙해져 있었기 때문이다. 어떤 이들은 그림이 그저 장난에 지나지 않는다며, 더 심하게는 자신들의 취향에 대한 공격이라며 비웃었다. 또다른 이들은 그림을 보고도 자신들의 생각을 확신하지 못했다. 한 비평가는 그림은 추하지만 "환상적이고, 흥미로우며, 무엇보다 살아 있다"라고 기록했다.[22] 그림은 자연을 닮지 않았지만 그럼에도 여전히 극도로 진짜 같고, 이 세상에 들어가 있는 듯한, 이 세상을 누비며 바라보는 듯한 느낌을 주었다. 모네가 제출한 「카퓌신 거리」는 갤러리의 창문으로 내다보면 보이는 바로 그 활기가 가득한 밝은 거리를 실제로 담고 있었다.

바티뇰 그룹이라고 해서 모두가 자연 세계에 깊이 몰두한 것은 아니었다. 에드가르 드가는 예리한 관찰자이자 솜씨 좋은 데생 화가였지만 미묘한 자연광에는 거의 관심이 없었다. 그래서 그는 모네처럼 정원에 도랑을 판다거나, 바르비종 화파 이후 많은 예술가들처럼 더위와 비를 견뎌가며 야외에서 그림을 그리지 않았다. 그는 모네, 시슬레, 피사로, 모리조처럼 자연광의 변화하는 효과를 기록하는 자연의 관찰자가 아니었고, 대신 인공적인 생vie factice의 기록에 몰두했다.[23]

드가는 파리의 카페-콩세르(음료를 마시고 식사를 하면서 연주나 공연을 즐길 수 있는 주점/역주)나 극장에서 인공적인 것들을 찾았다. 특히 파리 오페라 극장에서 자신의 마음에 쏙 드는 대상, 발레를 발견했다. 그는 무용수들(그는 여성 무용수만 그렸으며 남성은 한 명도 그리지 않았다)의 생활을 샅샅이 포착하여 여러 각도에서 드로잉을 하고 채색을 했다. 연습실에서 쉬는 모습, 무대에서 리허설하는 모습, 이후에는 음악 연주자나 관중, 안무가도 없이 홀로 무대에서 춤을 추는 모습도 그렸다. 발레는 움직이거나 휴식 중인 인간의 온갖 다양한 자세를 표현하기에 좋은 소재였다. 때로는 우아하지만 때로는 어색하거나 이상한 자세도 있었고, 심지어 다른 무대 장치나 오케스트라석 더블베이스의 스크롤 부분에 가려져 몸의 일부

가 잘린 장면도 있었다. 드가는 정식 발레 동작들도 그렸지만, 어린 무용수들이 입고 있는 의상, 부드러운 신발도 그렸으며, 몸을 구부리고, 스트레칭하고, 포즈를 취하고, 심지어 휴식 중에도 무의식적으로 움직임을 연습하는 습관도 기록했다.

멘첼이 사실적인 장면을 포착하고 캔버스에 담은 방식과 비교하면 드가의 작품은 기록물로 보기는 힘들었다. 멘첼의 그림에서 우리는 보통 상태의 사물, 대상의 변하지 않는 단순한 속성을 느낀다면, 드가의 그림에서는 화가의 마음을 거쳐 새롭게 만들어진 이미지를 만나게 된다.

드가의 그림은 사진과 많이 닮아 있기도 했다. 마치 셔터와 렌즈에 갑자기 포착된 사건처럼 피사체는 흐릿하고 스냅숏처럼 그림이 뚝 끊겨 있기도 하다. 그는 오페라 극장에서의 교습 장면을 보여주는 「리허설」이라는 그림에서 배경에 빨간 셔츠를 입고 서 있는 안무가 쥘 페로를 그려넣기 위해서 그의 다게레오타이프를 이용했다. 페로는 상트페테르부르크에서 발레교사로 일하던 안무가로 은퇴 후에는 파리에서 살면서 오페라 극장에서 종종 발레를 가르쳤던 인물이다. 이 다게레오타이프 이미지는 원래 그가 명함을 만들려고 찍은 사진이었다.[24] 대중들은 그림 속 페로를 알아보았을 것이며, 또한 드가의 그림이 얼마나 "사진적인지도" 느꼈을 것이다. 왼쪽 위, 나선형 계단을 내려오는 다리는 마네가 그린 「폴리 베르제르의 술집」의 공중

그네 위의 다리가 생각난다. 마치 사진을 찍을 때처럼 의도하지 않게 포착된 디테일 같아 보이지만, 사실 드가는 의도적으로 이 다리를 추가했다. 그래야 좀더 진짜 같은 느낌이 나고 관람자에게 약간의 놀라움과 함께 작은 충격을 줄 수 있기 때문이다.

위스망스는 1880년에 전시회에서 드가의 그림을 보고 "현대 생활의 화가가 태어났다. 그 누구와도 닮지 않고, 그 누구에게도 영향을 받지 않고, 완전히 새로운 취향과 완전히 새로운 기법을 선보이는 화가가 나타났다"라고 썼다.[25]

미국의 화가 메리 카사트를 초청해서 바티뇰 그룹과 함께 전시를 열게 한 인물도 드가였다. 카사트는 펜실베이니아 아카데미에서 그림을 배웠지만, 다른 여느 화가들처럼 진정으로 성공을 거둘 수 있는 곳, 진정한 영감을 받을 수 있는 유일한 곳은 파리라는 것을 알고 있었다. 그녀는 1866년 파리에 도착해서 장-레옹 제롬, 토마 쿠튀르와 함께 공부하면서 젊은 화가들이 꿈에 그리던 파리 살롱전에서 입상하기 위해서 충분히 아카데믹하면서 전통적인 화풍을 발전시켰다.

그녀는 드가의 그림을 처음 보고 큰 충격을 받은 뒤 살롱이라는 관료 집단과 공적인 명예에서 벗어나 독립적인 미술로 눈을 돌리게 되었다. 그녀는 1879년 바티뇰 예술가들이 스스로 "타협하지 않는 이들Intransigeants"이라고 이름 붙인 네 번째 전시에서 처음으로 작품을 선보였다.

카사트가 그린 여성들은 전형적인 미인은 아닐 때가 많았다. 역사적으로 남성의 눈으로 묘사된 여성이 아니었다는 뜻이다. 여성에 대한 이전과는 다른 시선을 보여준 것 그리고 수 세기 동안 성 모자상이라는 이상적인 모습으로만 그려지던 어머니와 아이를 있는 그대로 드러낸 것은 당시 이미지 창작에서 가장 중요한 변화 중의 하나였다. 이렇게 단순하고 직접적으로 전달하는 진실은 수면에 비치는 빛 그림이나 피사체가 빛을 받아 대기 중에 흩어지는 듯한 그림만큼이나 눈에 띄었다. 카사트는 어머니와 아이의 이미지를 1880년경부터 그리기 시작했고 결국 이 이미지에 전념하게 되었다. 그녀가 그린 그림은 어머니와 아이 간의 사랑의 유대 관계가 느껴지면서 심리적으로 깊이 파고들었다. 그와 동시에 점점 몸이 커지고 무거워지는데도 계속 엄마에게 안기기를 바라는 아이를 보며 부모의 육체적 스트레스와 힘겨

움도 그대로 느낄 수 있었다.

당대의 다른 많은 예술가들과 마찬가지로 카사트도 히로시게, 호쿠사이, 우타마로 등의 목판화에 새겨진 일본의 목가적인 풍경에 깊은 감명을 받았다. 일본의 목판화는 20–30년 전부터 유럽에 전해지기 시작했고, 1890년에는 파리의 에꼴 데 보자르에서 대규모 전시회도 열렸다. 이 전시회에 큰 자극을 받은 카사트는 직접 인쇄기를 사서

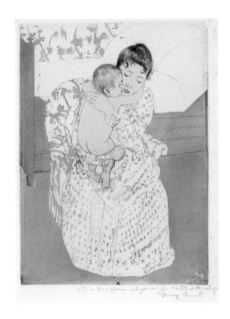

「어머니의 보살핌」, 메리 카사트. 1890-1891년. 종이에 드라이포인트, 소프트그라운드 에칭, 애쿼틴트, 36.8×26.8cm. 워싱턴 DC, 국립 미술관. 체스터 데일 컬렉션(1963.10.255).

컬러 인쇄 기술을 발전시켜, 일본 목판화 특유의 섬세하고 선적인 이미지를 재현했다. 카미유는 카사트의 판화를 보고 아들에게 이런 편지를 보냈다. "번지거나 얼룩진 곳이 전혀 없이 훌륭하고 섬세한 색조였고, 사랑스러운 파란색과 생생한 분홍색이 [……] 일본 작품만큼이나 훌륭했다."[26]

그녀의 판화를 보면 (특별히 정해진 순서는 없지만) 현대 어머니의 하루 일과를 엿볼 수 있다. 빨래하기, 옷 입히기, 편지 쓰기, 버스를 타고 센 강 건너기, 재봉사 방문하기, 차 마시기, 저녁 램프 불빛 아래에서 휴식하기까지 말이다. 피사로가 지적했듯이, 채색의 섬세함과 매력은 확실했지만, 내용이 이상화된 것은 아니었다. 「어머니의 보살핌」을 보면 젊은 어머니에게 매달린 아기는 무겁고 연약해 보이며, 어머니는 생각에 잠긴 듯 눈을 감고 있지만 피곤해 보이기도 한다.

카사트의 작품은 약 1세기 전 윌리엄 블레이크가 이루어낸 혁신적인 채색 인쇄와도 견줄 만했고, 스즈키 하루노부와 우키요에 화파의 선구적인 작품들도 생각나게 했다. 현대 생활의 생소하면서도 인공적인 아름다움이 일본의 상상력이라는 필터를 거쳐 포착되었다. 카사트의 이미지는 향수를 자극하는 목가적인 작품으로, 사실주의로 보기는 힘들었지만 당시 유럽과 일본의 예술계에 반향을 불러일으켰다.

1869년 라 그르누예르에서 제작한 르누아르와 모네의 눈부신 그림에서부
터 1886년의 마지막 그룹 전시에 이르기까지, 인상주의는 가까스로 20년간
이어졌고 이 시기는 살아 있는 창의력의 시대였다. 마지막 전시를 앞둔 얼
마 전부터 바티뇰 그룹의 예술가들은 각자 흩어지기 시작했고 몇몇은 서로
불화가 생기기도 했다. 다툼과 분열이 끊이지 않았다. 그룹을 지키기 위해
서 용감한 시도를 했지만 결국 실패했던 피사로는 이렇게 썼다. "모두 너무
인간적이었고 너무 슬펐다."²⁷ 르누아르가 마지막 전시에 출품한 「우산」은
1881년 작업을 시작했지만 잠시 내팽개쳤다가 4년 후에 다시 이어 그린 것
이었다. 이 작품은 라 그르누예르에서 모네와 그린 그림과는 사뭇 달랐다.
색조는 이전보다 더 부드럽고 고전적이며, 그림에 직접적인 자연광이 떨어
지기보다는 모든 것들이 파란 우산이라는 여과 장치를 거쳐 고상하게 변화
한 것처럼 보인다.

그리고 바티뇰 그룹이 보인 불굴의 의지와 심술궂음은 그림이란 무엇
이 될 수 있는지, 세상을 바라보는 예술가가 된다는 것이 무엇을 의미하는

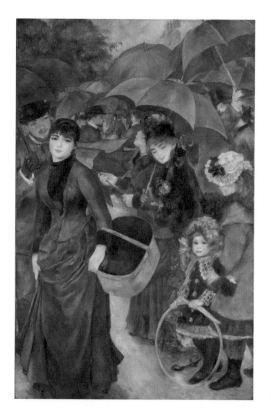

「우산」, 피에르
오귀스트 르누아르. 약
1881-1886년.
캔버스에 유화물감,
180.3×114.9cm.
런던, 내셔널 갤러리.

지를 바꿔놓았다. 그들
이 지었던 이름들 중에서
"타협하지 않는 이들"이
그들과 가장 잘 어울렸
다. 그들은 이미 세상에
존재하는 방식에는 적응
할 의지가 없는, 타협이
란 없는 급진주의자들이
었다. 그들은 시대를 뒤
흔드는 또다른 민주주의
정신의 물결을 일으켰다.
드 토크빌이 말했던 것처
럼, 그들은 더 큰 힘을 모
아 돌아오기 위해서 잠시
후퇴했을 뿐, 전통주의자
들의 가슴에 공포를 불러

일으킬 사람들이었고, 새로운 목소리가 들려지기를, 새로운 아이디어가 널리 퍼지기를 요구하는 사람들이었다.

모네, 카사트와 그들 그룹의 타협하지 않는 시선은 대부분 평평한 이미지에 기록되었다. 사진이라는 충격적인 매체가 발명되었고, 회화에서는 세밀한 사실주의가 득세했다. 때문에 상대적으로 조각은 현대 생활과 변화의 정신을 포착하는 방법으로 충분하지 않다고 간주되었다. 유럽의 주요 조각가들은 로마에서 주로 활동했으며 카노바의「삼미신」이 전형적으로 보여주는 부드럽고 고전적인 양식을 따랐다. 그러던 중 19세기의 마지막 해에 오귀스트 로댕이 등장했다. 그의 충격적인 청동 조각은 아무런 예고도 없이 갑자기 등장한 것이어서 더욱 놀라울 수밖에 없었다.

　단테의『신곡』앞부분을 바탕으로 만든「지옥의 문」이라는 출입문은 수많은 인물 조각들로 둘러싸여 있다. 로댕은 이 작품을 위해서 다양한 신체 부위를 연구하고 조각했다. (세례자 성 요한의 몸통과 다리로 이루어진)「걷는 사람」에서도 마찬가지였다. 1900년경 석고로 본을 뜨고 수 년 후에 청동으로 주조된 이 작품은 드가의 기이한 인체 구도와 많이 닮아 있으며, 제리코의 잘린 팔다리도 생각난다. 하지만 로댕의「걷는 사람」은 앞을 향해 힘차게, 맹목적으로 걸어가고 있다.

　로댕이 소설가 오노레 발자크를 모델로 만든 조각상 역시 거침이 없다. 아래에서 올려다본 모습은 제임스 워드의「고데일 스카」의 석회암 암석만큼이나 인상적이다. 그러면서도 너무 앞서나가지 않고 과거에 대한 감각에 의해서 어느 정도 억제되어 있다. 청동 표면의 질감은 모네와 르누아르의 그림에서 보이는 얼룩덜룩한 빛의 효과와 비슷해 보일 수 있지만 "타협하지 않는 이들"과의 비교는 거

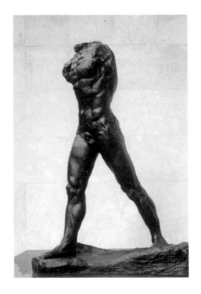

「걷는 사람」
오귀스트 로댕.
약 1905년. 청동. 높이
213.5cm.
파리, 오르세 미술관.

기에서 끝이었다. 과거에의 의존과 아카데믹한 관습의 파괴, 전통적인 시공간의 감각을 방해하는 철도, 전구, 전신 등 새로운 기술이 출현했지만, 여전히 전통이 세상을 지배하고 있었다. 로댕은 미켈란젤로의 「노예」를 미완성의 표현적인 조각 형태의 전형으로 보았고 그 누구보다 미켈란젤로를 숭배했다. 그와 비슷하게 드가 역시 급진적으로 보이는 것에는 관심이 없었다. 그는 이렇게 말했다고 한다. "내가 하는 것은 위대한 장인들을 연구하고 따라 한 결과물일 뿐이다. 내가 아는 것은 아무것도 없다."[28]

민주주의적 사실주의의 시대에 사진은 적어도 그림의 거짓, 즉 영웅주의, 추켜세우기, 화가의 명백한 실수를 드러낸다는 장점이 있었다. 1878년 사진가 에드워드 머이브리지가 달리는 말의 사진을 찍어서 보여주기 전까지 우리는 말 다리의 움직임을 수 세기 동안 잘못 인식해왔다. 인간의 눈이 인식하기에는 너무 빨랐기 때문이다.

이러한 진실의 폭로는 국가 간의 물리적인 충돌의 이미지를 보여줄 때에 가장 효과적인 듯했다. 전장의 현실을 기록한 최초의 전쟁 사진은 그 시대의 가장 충격적인 이미지 중 하나가 되었다. 이전까지는 화가들이 전쟁을 영예로운 일로 그려냈다면, 사진은 현실을 보여주었다. 로저 펜턴이 1855년에 촬영한 크림 전쟁의 알부민 프린트는 사병들의 삶을 보여준 최초의 이미지였고, 세바스토폴의 풍경 속에서 그들의 삶을 낱낱이 기록했다. 친구인 귀스타브 르 그레이처럼, 펜턴 역시 파리에 있는 폴 들라로슈의 작업실에서 그림을 배웠기 때문에 화가의 눈으로 사진 속 인물의 포즈와 구도를 바라보았다. 「죽음의 계곡 그림자 안에서」는 폭력적인 전투를 향한 조용한 목격자의 시선으로, 여기저기 떨어지는 포탄 공격에서 벗어난 텅 빈 협곡의 흙길을 보여준다. (펜턴에게 사진을

「죽음의 계곡 그림자 안에서」, 로저 펜턴. 1855년. 사진, 20.6×16.4cm. 런던, 빅토리아 앤드 앨버트 박물관.

의뢰했던 미술품 거래상인 토머스 애그뉴가 붙인) 제목은 「시편」 제23장에서 따온 것이자, 테니슨의 시에서 따온 것이기도 했다. 시의 내용은 펜턴이 사진을 찍기 두어 달 전에 있었던 일로, 영국 경기병 여단이 러시아 포병대를 공격했다가 실패한 사건을 다루었다.

> 반 리그(여기서 league는 거리를 나타내는 단위이다/역자), 반 리그,
> 반 리그 더 앞으로,
> 죽음의 계곡으로
> 600명의 병사가 달려가네.
> '전진, 경기병 여단이여!
> 대포를 향해 돌격!' 그는 외쳤고,
> 죽음의 계곡으로
> 600명의 병사들이 달려가네.

그런데도 사진 자체는 닥치는 대로 현실을 기록하지도 않았고, 회화보다 더 깊은 진실을 품고 있다고 주장할 수도 없었다. 아돌프 멘첼이 오스트리아-프로이센 전쟁 중인 1866년에 그린 부상당하거나 죽은 병사들의 드로잉이 펜턴이나 브래디의 전쟁 사진보다도 오히려 더 고도의 사실주의를 담고 있었다. 또한 오로지 공허함과 황량함만을 전달하는 펜턴의 사진보다 테니슨의 시가 오히려 더 우리를 감동시켰으며 전쟁의 공포나 소란을 더 진하게 전달했다. 전쟁이란 예술가의 해석이 필요한 심리적 현실이었다. 점점 더 많은 민간인 사상자들이 발생하는 대규모 전투의 시대에 이러한 해석은 더욱 중요해졌다. 현대적인 전쟁 이미지의 위대한 전신은 1810년대에 고야가 전쟁의 참상을 그린 에칭 연작이다. 이 이미지들은 나폴레옹이 지배하는 프랑스와 스페인 간의 반도전쟁의 공포를 참혹하고 무시무시한 인간의 통찰력으로 바라본다.

산과 바다

1856년 존 러스킨은 산이 인간의 심장에 공포를 드리우는 순간, 이윽고 그것이 삶과 아름다움의 원천이 되며, 인간의 마음을 "기쁘게 하고 성스럽게 한다"라고 썼다.[1] 일본의 조메이 천황과 이탈리아의 시인 페트라르카 같은 얼마 되지 않는 진취적인 인물들은 산에 올라 발밑으로 보이는 경치에 감탄했다. 예술가들은 수 세기 동안 산을 그려왔다. 앞에서 보았듯이 10세기 중국에서는 이성, 범관 그리고 그들의 후계자들이 산수화라는 장르를 개척했고, 붓과 먹으로 족자 위에 범접할 수도 없이 높은 산을 그려놓고 그 모습을 보며 경탄했다.

산이 그림의 주인공이 된 것은 19세기에 들어와서의 일이었다. 러스킨이 말한 대로, 이 거대한 자연이 드디어 인간의 세력 안으로 들어온 것 같았다. 사람들은 산을 면밀하게 관찰하고 진짜처럼 그려냈다. 앞에서 보았듯이 미국의 화가 프레더릭 에드윈 처치의 1859작 「안데스의 중심」은 에콰도르의 침보라소 산을 그렸다. 유럽에서는 러스킨의 조언에 따라서, 영국의 화가 존 브렛이 발 다오스타의 경치를 세심하게 그려냈다. 러스킨이 위대한 화가로 꼽은 터너는 1802년에 스위스의 알프스를 방문했다가 생 고타르 고개를 최초로 수채화로 그렸다.

그러나 19세기 회화에서 가장 눈에 띄는 산은 따로 있었다.[2] 첫 번째는 바로 호쿠사이가 끊임없이 그렸던 후지 산으로 「가나가와 해변의 높은 파도 아래」의 모습이 가장 유명했다. 두 번째는 프랑스 남부의 석회암 산인 생

빅투아르 산으로 폴 세잔의 작품 덕분에 우리의 뇌리에 깊이 박혀 있다.

세잔은 정물화나 초상화를 그릴 때와 똑같은 마음가짐으로 산을 그렸다. 그는 실물 그대로를 그리는 동시에 영속성을 품고 있는 이미지를 창조하고자 했다. 그는 "나는 자연을 그릴 때 푸생이 되고 싶었다"라고 말했다.[3] 생 빅투아르 산의 산등성이는 푸른색과 황토색이 뒤섞여 있어 순수한 색감과 동시에 눈부시게 투명한 공기를 느낄 수 있다. 각각의 붓질은 산을 바라보는 행위, 물감으로 기록되는 관찰의 순간을 캔버스에 그대로 전하고 있다. 나무가 우거진 평지는 평평해 보이지만 위로 점점 솟아 있는데, 세잔이 그림을 그리기 위해서 선택한 위치에서는 그런 경사가 나올 수밖에 없었다. 세잔은 마치 이미지가 캔버스 안의 맑은 빛을 받아 공중에 떠 있는 것처럼, 모든 것들을 캔버스 위로 끌어올린다. 몇몇의 분홍빛 지붕이 전경의 규모를 가늠할 수 있게 해주는데, 이것들이 없었더라면 지평선 아래의 이미지는 세잔이 말한 것처럼 "빛의 진동", 순수한 색의 테셀레이션tessellation일 뿐이다. 초록색과 밝은 황토색으로 이루어진 뿌연 들판에는 지형이나 지물을 표시하는 어두운 색의 붓자국이 중간 중간 섞여 있어서 따뜻하지만 정체되지 않은 공기의 느낌, 그림이 포착된 순간의 전반적인 감각을 전해준다.

세잔의 가장 중요한 업적은 마음과 눈, 자연의 관찰과 이미지의 창작 사이의 완벽한 균형을 지적인 해결 과정을 통해서 이루어냈다는 것이었다.

처음에는 보기 힘들 수도 있다. 세잔의 그림은 마치 미미한 지진이 일어나는 동안에 그린 것처럼, 아니면 세잔이 어디에 선을 긋고 어디에 색을 칠해야 하는지 전혀 몰랐던 것처럼 흔들려 보이기 때문이다. 어쩌면 세잔은 "윤곽선이 나를 피해갔다"라고 말할지도 모르겠다. 하지만 그럼에도 그의 산을, 초상화의 얼굴을, 정물화의 오렌지와 사과를 들여다보면 볼수록 세잔의 그림을 독특하게 만드는 것이 무엇인지를 알려주는 것이 바로 이 떨림인 듯하다. 그 떨림은 그가 실제로 주제를 바라보고, 어떤 감정을 느끼고, 그의 인식을 통해서 그림을 구성하는 과정을 그대로 보여준다. 세잔의 접근법은 자연을 향한 느린 연구였다. 그는 젊은 화가인 에밀 베르나르에게 보낸 편지에 자연이란 "전능하신 영원한 아버지 하느님이 우리 눈앞에 펼쳐내주

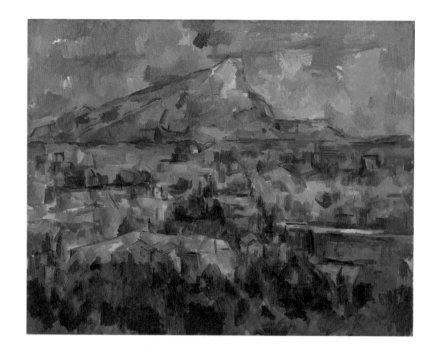

신 장관"이라고 썼다.[4]

　　이런 끈기 있는 과정을 통해서 세잔은 한 치의 의심도 없는 이미지, 진실한 빛과 자연의 느낌이 가득한 이미지를 창작했다. 하지만 그렇다고 해서 그의 이미지가 과거의 이미지에 대한 꾸준한 연구로부터 자유로운 것은 아니었다. 세잔의 작품은 유럽 회화의 요약으로, 푸생의 견고한 고전주의와 들라크루아의 자유로운 색, 엘 그레코의 상상력 풍부한 과장이 모두 들어가 있었다. 그는 말년에 이렇게 말했다. "나는 인상주의를 마치 박물관에서 보았던 예술 작품들처럼 견고하고 오래가는 것으로 만들고자 했다."[5] 생 빅투아르 산 그림의 인상은 우유부단함과는 거리가 멀었고 오히려 견고하고 웅장했다. 마치 전 세계의 도시 곳곳에 세워지고 있던 장엄한 철도역처럼, 인간의 노력에 대한 기념비인 양 느껴졌다.

　　이러한 지적이고도 시적인 구조는 세잔을 회화의 운명을 바꾸는 중심축으로 만들었다. 그는 인상주의와 프랑스 문학계에 뿌리를 두고 있었지만, 그의 캔버스는 깜짝 놀랄 만한 20세기의 이미지를 향해 가고 있었다. 세잔은 평생 자연 속의 누드, 보통은 목욕을 하는 누드의 가능성을 탐구했다.

　　그가 말년에 생 빅투아르 산을 그리면서 함께 그렸던 목욕하는 사람들

은 위대하고 진보적인 이미지 중의 하나이다. 「대 수욕도」는 뻥 뚫린 야외, 편안하고 즐거운 분위기, 부끄러운 줄 모르는 아름다운 사람들의 모습을 통해서 우리에게 이것은 회화, 즉 인위적인 구성이라는 사실을 상기시킨다. 가장 핵심은 왼쪽에 서 있는 인물, 다리는 굵고 머리는 작은 여인이다. 그녀의 쭉 뻗은 몸의 형태는 뒤쪽에 보이는 나무와 비슷해 보인다. 아마도 사냥꾼, 아폴로에게 쫓겨 나무로 변해버린 다프네인 듯하다. 하지만 목욕하는 사람들을 보면, 우리가 아폴로가 되어 다프네를 쫓게 된다. 여인의 변신은 그저 형태의 문제가 아니었다. 그녀는 새로운 이미지의 시대로 발을 내디딘 것이었다. 실물과 같은 그럴듯한 재현이라는 전통적인 관념과는 동떨어진 새로운 이미지의 시대 말이다.

그림을 구성할 때에 자신만의 독특한 과학적 접근법을 이용하고, 이를 통해서 시적인 방식으로 주제를 전했던 화가가 있었다. 조르주 쇠라는 서른셋이라는 젊은 나이에 세상을 떠났지만, 화가로서의 짧은 시간 동안 조그만 작품 여러 점과 대형 작품 5점을 제작했다. 각각은 수많은 예비 조사와 스케치를 바탕으로 그려졌으며 인간의 눈에 색이 미치는 영향에 대한 심오한 과학적 이해가 깔려 있었다. 쇠라는 캔버스에 아주 작은 점이나 얼룩을 셀 수 없이 찍으면서 "시각적인 혼합"을 의도했다. 노란 점과 빨간 점을 나란히 찍으면 주황색, 파란 점과 노란 점을 찍으면 초록색으로 보이는 것처럼, 두 색을 나란히 찍었을 때에 눈이 그 중간색 톤으로 인식하는 특성을 이용한 것이다.

쇠라는 자신의 그림을 환한 색과 빛의 효과를 묘사한다는 뜻에서 "크로모-루미니즘chromo-luminism"이라고 불렀으나, 작은 점을 찍는 화법에 주목하여 단순히 "점묘파pointilliste"로 더 많이 알려졌다. 그는 주로 휴식을 즐기는 파리 사람들의 모습을 그림에 담았다. 1844년 (규칙이 엄격한 살롱에 대항하여 열린 전시인) 앙데팡당전 1회에 출품했던 「아스니에르에서의 물놀이」에는 센 강변에서 물놀이를 하고 누워 있는 노동자들의 모습이 등장한다. 그리고 2년 후에 여덟 번째이자 마지막 인상주의 전시에 출품한 「그랑자트 섬의 일요일 오후」는 휴일에 강변을 산책하는 사람들이 주인공이다. 이 크고 복잡하게 구성된 캔버스는 견고함, 연출되고 각색된 느낌을 주었다. 이는 세잔의 "포착된 순간"과는 사뭇 다른 것이었다.

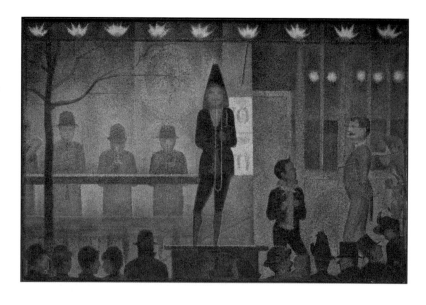

「서커스 사이드 쇼」,
조르주 쇠라.
1887-1888년.
캔버스에 유화물감,
99.7×150cm. 뉴욕,
메트로폴리탄 미술관.

　　쇠라가 몇 해 전에 그린 「서커스 사이드 쇼」는 즐거운 주제와는 달리 음울하고 우울한 분위기가 먼저 느껴진다. 지휘봉을 들고 콧수염을 기른 서커스 단장과 연주자들이 천막 안으로 고객들을 끌어들이기 위해서 사이드 쇼를 열고 있다. 아래에는 모자를 쓴 구경꾼들의 실루엣이 보이고, 어린 소녀는 티켓을 사려고 매표소로 올라가고 있다. 위에는 파이프에 고정되어 있는 가스등이 캔버스와 평행하게 놓인 채로 은은하게 빛나고 있다. 나뭇가지에 잎이 하나도 없는 것으로 보아 추운 계절임을 알 수 있고, 뿌연 연보라색 색조는 옅은 안개가 끼었음을 알려주는 동시에 그림 전체의 색조를 부드럽게 혼합하면서 조명으로 불을 밝힌 저녁의 느낌을 전해준다. 이 뿌연 안개 속에서 유연한 몸의 트롬본 연주자가 나타나는데, 수염 난 얼굴은 넓적하지만 다리는 가늘고 여성스러우며, 스키타이족의 머리 장식처럼 특이한 원뿔형 모자를 쓰고 있다. 쇠라의 화법은 매우 복잡하고 공을 들여야 하는 것이었지만 그는 세상의 세세한 것에는 거의 관심이 없었다. 그가 그리는 형태들은 마치 안개를 통해서 보는 것처럼 부드럽고 개략적이다. 쇠라는 우리가 지각의 메커니즘을 통해서 세상을 바라보는 방식을 포착함으로써 부자연스럽고 인공적인 것이 오히려 더 실재와 가까워 보일 수 있다는 점을 보여주었다. 만약 쇠라의 그림에 세부적인 묘사가 과했다면 오히려 우리는 그가 보여주려고 했던 그림 그 자체에 집중하지 못했을 것이다.

세잔과 쇠라는 무엇인가를 본다는 것이 결코 단순한 행위가 아님을 알고 있었다. 우리는 대상을 바라볼 때, 늘 우리의 지각, 경험, 기억을 떠올리며, "무엇인가와 비교해서" 바라볼 수밖에 없다. 페르메이르와 렘브란트 같은 과거의 예술가들도 순수하게 있는 그대로 눈에 보이는 것만 기록하기 위해서 노력해보았지만, 그럼에도 개개인의 화풍은 구별이 가능했다. 캔버스에 화가 자신이 개입될 수밖에 없었다. 세잔의 어린 시절 친구인 소설가 에밀 졸라는 그림이란 "기질을 통해서 바라본 자연의 단면"이라고 썼다.[6]

세잔과 쇠라 둘 다에게 그것은 확실히 정치적 감정보다는 시적인 감정과 연관이 있는 미학적 기질이었다. 메리 카사트의 예에서 보았듯이, 일본 예술에 대한 찬양은 유럽의 미학적 기질을 형성했다. 세잔의 생 빅투아르 산의 전신이었던 호쿠사이의 후지 산도 이러한 광범위한 찬양의 일부였다. 실제로 19세기의 마지막 40년간 프랑스의 유명한 화가들은 일본 예술의 수집가는 아니었을지 몰라도 모두 숭배자이기는 했다. 그들은 일본의 판화를 유심히 관찰하고, 병풍 뒤에서 무늬가 있는 기모노를 갈아입었으며, 작업실 벽에 화려한 부채를 걸었다. 18세기에 바토, 부셰, 프라고나르에게 중국이 있었다면, 19세기 유럽의 예술가들에게는 일본이 있었다. 그들에게 일본은 지금까지의 이미지 제작 과정을 미묘하지만 결정적으로 바꿔놓은 상상력의 땅이자 미학적 영감의 땅이었다. 그들은 일본 판화처럼 강렬한 색을 사용하기 시작했고, "감각적인 인상과 육체적인 즐거움이 가득한 부유하는 세상"에 흠뻑 빠져들었다.[7] 파리와 에도는 겉보기에는 비슷한 점이 없었지만, 둘 다 그들만의 방식으로 쾌락과 향수에 전념했다.

네덜란드의 화가 빈센트 반 고흐는 우타가와 히로시게와 우타가와 구니사다를 비롯한 일본 예술가들의 목판화를 600점 넘게 가지고 있었다. 그는 1886년 파리로 이사를 온 직후부터 사 모으기 시작한 판화를 아파트 벽에 잔뜩 붙여놓고 그 색과 구도를 연구했으며 유화로 모사하기도 했다. 1880년 스물일곱에 화가의 길에 입문한 반 고흐에게 가장 먼저 영감을 준 것은 장 프랑수아 밀레와 쥘 브르통의 그림으로, 그림을 그리는 것만으로도 개인적인 구원을 받을 것만 같은 소작농의 삶의 이미지였다. 그는 런던과 파리에서는 화상, 벨기에에서는 전도사로 활동하려다가 실패하고 마음을 추스르던 중이었다. 밀레에게 그랬듯이 반 고흐에게도 소작농이란 진정

성과 전통의 상징이었다. 산업화로 모든 것들이 다 사라지고 휩쓸리는 세상 속에서 소작농은 모든 것의 근원이라고 할 수 있는 땅과 토양의 기념비적인 존재였다.

그러나 반 고흐는 곧 밀레는 미래가 아님을 깨닫게 되었다. 1886년 파리에 도착한 그는 앙데팡당전에서 처음으로 쇠라의 그림을 보았고, 완전히 다른 관점으로 눈이 뜨이는 경험을 했다. 순수한 색만으로도 충분히 감정적, 물리적으로 강력한 영향력을 줄 수 있음을 깨달은 것이다. 그는 1888년 2월 쇠라의 작업실에서 마지막으로 「서커스 사이드 쇼」를 보고는 곧바로 기차를 타고 아를 지방으로 가서 그곳에서 2년을 살았다.[8]

반 고흐는 쇠라의 화법을 그대로 따른다거나 물감의 혼합이라는 과학적인 접근법을 채택하기보다는, 서로 섞이지 않는 색의 물감을 짧은 붓질로 캔버스에 빽빽하게 채우는 자신만의 기법을 탄생시켰다. 붓에 물감을 듬뿍 묻혀 두껍고 거칠게 칠한 그림은 세잔의 반투명하고 암시적인 세계 또는 쇠라의 반짝이는 작은 점이 더 단단하게 굳어진 것 같은 느낌, 그래서 심리적으로 더 강렬한 현실에 들어선 것 같은 느낌을 주었다.

일본 판화가 반 고흐의 손에서 마법과 같은 주문을 풀어내기 시작한 때는 그가 아를에 도착한 후부터였다. 쇠라의 반짝이는 색과 밀레의 소작농이라는 주제의 의기양양한 결합 덕분에 반 고흐의 가장 미스터리한 그림이 탄생했다.

땅에 씨를 뿌리는 사람은 커다랗고 노란 해를 등지고 있어서 시커먼 실루엣으로 등장한다. 두꺼운 나무는 화면을 가로지르고, 안개 낀 아침 하늘을 배경으로 단 한 번의 붓질로 그려낸 분홍색과 초록색 새순이 등장한다. 반 고흐는 극도로 인공적인 색을 사용했다. 그는 자신의 발견이 마음에 든 듯이, 동생인 테오에게 보내는 편지에 이렇게 썼다. "노랑과 보라 같은 동시 대비 색을 이용하여 씨 뿌리는 사람을 칠할 수 있을까? [……] 될까, 안 될까? 왜 안 되겠어?"[9] 반 고흐에게는 색 그 자체가 창조적이고 절대적인 힘이었다. 땅에 씨를 뿌리는 예수처럼, 예술가 역시 씨 뿌리는 사람이 되어 거친 캔버스 표면에 색을 뿌렸다.[10]

반 고흐의 「씨 뿌리는 사람」의 가지치기 된 나무의 형태, 꽃이 돋아난 새순은 이차원적이고 패턴과 같은 특징, 자연 세계를 향한 섬세한 관점 등

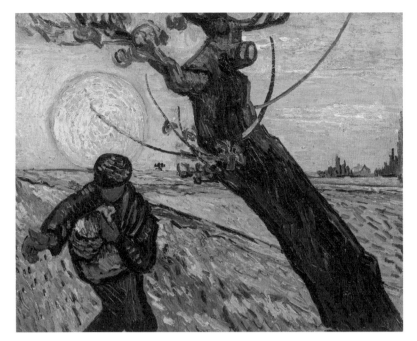

「씨 뿌리는 사람」.
빈센트 반 고흐.
1888년. 캔버스에
유화물감,
32.5×40.3cm.
암스테르담, 반 고흐
박물관.

에서 일본 목판화를 생각나게 한다. 우타가와 히로시게의 「가메이도의 매화 정원」은 반 고흐가 실제로 소유하고 모사하기도 했던 그림으로 캔버스를 양분하는 굵은 나무 몸통과 꽃이 핀 가지가 「씨 뿌리는 사람」의 나무와 비슷하게 닮아 있다.[11]

어쩌면 반 고흐는 전혀 다른 그림의 나무에서 힌트를 얻었을지도 모른다. 그는 폴 고갱과 더불어 그 유명한 고난의 시절을 보내기 위해서(이 고난의 시절은 결국은 반 고흐의 광기와 자기 훼손으로 끝을 맺었다) 아를로 떠나기 몇 달 전에, 고갱은 반 고흐에게 자신이 그린 「설교 후의 환영」을 보냈다. 고갱은 이 그림이 실제 세계의 경험에 뿌리를 내린 환상적이고 종교적인 주제를 좋아했던 반 고흐의 흥미를 끌 것이라고 생각했기 때문이다. 고갱은 「창세기」에서 가나안에서 돌아오는 길에 천사들과 밤새 씨름하는 야곱의 이야기를 주제로 선택했다. 이는 정신적 고난에 대한 은유이자, 고갱 자신의 물질적인 곤경을 반영하는 것이기도 했다. 증권 중개인이라는 직업(한때는 이 일로 성공을 거두었다)을 잃고, 덴마크에서의 생활도 실패하여 이혼을 하게 된 고갱은 금전적인 문제를 해결하기 위해서 퐁타벤의 브르통이라는 마을에 갔다가 이 그림을 그렸다. 하지만 평생 가난에서 벗어나지

못했던 그는 싸구려 캔버스에만 그림을 그리고 물감도 아껴 썼다(그러면서 자신은 물감을 두껍게 칠하는 것을 싫어한다고 여러 차례 주장했다). 그를 이렇게 심오하고, 거의 성스럽기까지 한 환영으로 이끈 것은 바로 궁핍한 생활이었다.

고갱은 반 고흐에게 「설교 후의 환영」을 보내며 이런 설명을 덧붙였다.

브르통 여인들 여럿이 모여서 기도를 드리네. 그들의 옷은 아주 진한 검은 색이야.[……] 진한 보라색 사과나무가 캔버스를 가로지르고, 떨어진 나뭇잎은 에메랄드 그린색 구름처럼 뭉쳐 있으며, 작은 틈으로 연두색 햇빛이 드리운다네.[……] 나는 인물들을 그리며 소박하면서도 미신에 사로잡히기 쉬운 순박함을 잘 포착했다고 믿네.[……] 나에게 풍경과 레슬링 장면은 설교 후 기도하는 사람들의 상상 속에서만 존재하는 것이라네.[12]

고갱의 친구 에밀 베르나르는 그의 평면적인 형태와 강렬한 색이 일본 판화에서 온 것이라고 보았고, 야곱과 천사의 레슬링 장면 역시 호쿠사이의 망가를 참고한 것이라고 생각했다.[13]

고갱에게 그런 꿈같은 이미지는 가시적인 세계와는 분리되어 존재하는 이미지의 상징이었다. 반 고흐가 세잔이나 바티뇰 그룹의 예술가들처럼 눈앞의 현실을 필요로 했다면, 고갱은 자신의 상상력 속에서 더 간편하게 이미지를 불러왔다. 그는 친구인 화가 에밀 슈페네커에게 이렇게 말했다. "예술은 추상이라네. 자연이 존재하는 곳에서 꿈에 몰두함으로써 자연으로부터 얻어낼 수 있는 것이며, 결과보다는 창작하는 과정에 대해서 더 많이 생각해야 하는 것이네."[14]

고갱은 그림이 진화함에 따라, 부패한 문명의 힘에 물들지 않은 순수한 환영을 그리기 위해서 브르타뉴의 소작농이나 아를의 풍경에서 벗어나 새로운 주제를 찾아야 할 필요성을 느끼게 되었다. 1889년 새로 들어선 에펠탑 근처 샹드마르스 공원에서 열린 파리 만국박람회의 식민지 구역에서 고갱은 타히티의 마을에 대한 것을 보게 되었고, 캄보디아의 앙코르와트 복제품이나 자바 마을의 무용수 등 다양한 전시에 마음을 빼앗겼다.[15]

2년 후 그는 천국을 찾아 남태평양으로 떠났다. 스테판 말라르메는 고

갱이 떠나기 전에 주최한 만찬에서 미국 작가 에드거 앨런 포가 쓴 시 「까마귀」를 번역해서 낭독했다. 그 시의 "우아한 까마귀"는 레노어라는 여인을 잃고 슬퍼하는 남자의 방에 들어와 "방문 위의 흉상 조각"에 자리를 잡는다. 그리고 애절한 시의 각 연이 끝날 때마다 "이젠 끝이야"를 외친다.

"이젠 끝이야." 고갱은 폴리네시아의 섬들을 두 차례 방문하는 동안 이 말을 종종 내뱉었을 테고, 두 번째 방문 끝에 그는 세상을 떠났다. 그가 1891년 여름 프랑스의 식민지 타히티에 도착해서 그리기 시작한 그림 역시 「설교 후의 환영」(고갱은 여행 경비를 마련하기 위해서 이 그림을 경매에 부쳐 비싼 값에 팔았다)처럼 평면적이고 색감이 풍부했다. 대신 이곳에서 그린 그림은 섬의 풍경과 타히티 사람들의 생활에서 느껴지는 "야만적인" 분위기가 흠뻑 배어 있었다.[16] 이곳은 고갱이 찾던 천국이 아니었다. 타히티의 문화는 폴리네시아의 다른 섬들과 마찬가지로 쇠퇴하고 있었다. 주로 유럽인들의 착취와 질병 때문이었고 기독교 선교사들이 전통 신앙을 파괴한 때문이었다. 그는 폴리네시아를 처음 방문하고서 펴낸 책 『노아노아*Noa Noa*』에서 이 섬 사람들에게는 "기쁨과 뒤섞인 씁쓸함"이라는 우울한 분위기가 있다고 썼다. 그리고 이런 분위기는 그의 그림에도 포착되었다.[17] 이후 그는 타히티인 아내 파후라의 그림을 그리면서, 우울한 표정으로 침대에 나체로 누워 있는 아내 뒤로 까마귀를 그렸다. 이 까마귀는 포의 까마귀처럼 우아하기보다는 코믹한 느낌이 강했지만, 옆에 쓰여 있는 그림 제목인 「네버모어NEVERMORE」로 확실히 정체를 알 수 있었다.

고갱은 1893년 파리로 돌아왔다. 그리고 의기양양하게 타히티의 아름

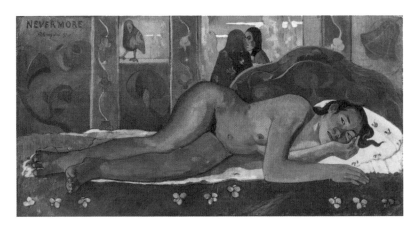

「네버모어」, 폴 고갱.
1897년. 캔버스에
유화물감,
50×116cm.
런던, 코톨드
미술학교.

다움을 그림으로 남겼으나 여전히 가난을 면치 못했다. 그는 자신이 그린 타히티 그림이나 낯설고 이국적인 주제를 소개할 목적으로 『노아노아』라는 책도 썼지만 소용이 없었다. 결국 2년 후에 그는 다시 돌아올 생각 없이 폴리네시아로 향했다. 병과 불운에 고통스러워하던 그는 1897년 싸구려 포대에 그린 절망적인 제목의 그림에 자신의 정신 상태를 그대로 담았다. 「우리는 어디에서 왔는가? 우리는 누구인가? 우리는 어디로 가는가?」 그는 유럽에 두고 온 딸 알린이 죽었다는 소식을 듣고 자살을 시도했다가 실패했고, 결국 새 터전을 찾아 1901년 마르키즈 제도를 향해 북쪽으로 1,300킬로미터를 항해하다가 히바오아 섬에 도착하게 되었다. 그는 "쾌락의 집"이라고 알려진 건물을 손수 짓고 출입구 주변을 마르키즈 사람들의 정교한 문신이 생각나는 조각들로 장식했다. 그는 이곳에서 "폴리네시아" 이미지 제작에 몰두했고, 바로 이곳에서 18개월 후에 죽음을 맞았다.

남태평양 한가운데에 있는 마르키즈 제도는 아름다운 자연뿐만 아니라 테에나나 사람들로 알려진 거주민들의 문신과 장식품으로도 유명했다. 테에나나 사람들은 어릴 때부터 문신을 시작하여 성인이 되어서도 계속 문신을 추가하며, 계급이 높은 (그래서 시간적 여유가 많은) 사람들은 온 몸이 검은색으로 보일 정도로 빈틈없이 문신을 새긴다. 인간이나 새의 뼈로 만든 바늘에 숯으로 만든 안료를 묻히고, 좌우 대칭의 반복적인 무늬를 몸에 새겨넣는다.[18] 이런 문신 도안은 세대를 거쳐 전달되는 기억 속 이미지였고, 이렇게 형성된 테에나나의 이미지는 폴리네시아의 이미지와 동의어가 되었다.

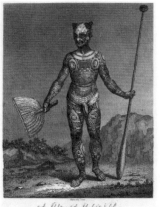

누카히와 섬의 주민, 그림 빌헬름 고틀리브 틸레시우스 폰 틸레노, 판화는 J. 스토어러 작. 1813년. 동판화, 26.4×20cm. 뉴욕 공공 도서관.

몸을 문신으로 장식하는 것은 폴리네시아, 미크로네시아, 멜라네시아 등 남태평양 섬들의 거주민들에게서 발견되는 오랜 이미지 제작 전통 중 하나이다. 현대 인도네시아의 술라웨시 섬에서 발견된 4만 년 전의 동굴 그림은 인간이 창작한 재현적 이미지 중에서 가

장 오래된 것에 속할 정도로 이곳의 이미지 제작 전통은 역사가 깊지만, 남태평양 지역이 너무 광범위하기 때문에 이곳의 이미지를 특징적인 하나의 양식으로 규정할 수는 없다.

동식물은 이미지 제작의 재료였다. 나무를 깎아 카누를 건조할 때에는 돌이나 조개껍데기를 단 자귀를 이용했고, 돛은 판다누스 잎을 엮어 만들었다. 신의 조각상은 나무를 깎아 만든 다음 천연 염료로 칠을 했고, 나무껍질을 엮어서 짠 매트에는 매력적인 기하학적 무늬를 넣었다. 몸을 장식할 때는 문신(tatoo, 타히티 말인 타타우tatau에서 기원한 말로 '때리다'라는 뜻이다)뿐만 아니라 고래 이빨, 개오지 조개껍데기, 자개, 새 뼈를 이용했다.

하와이 제도는 사용하는 언어로 보면 타히티나 마르키즈 섬과 먼 친척 관계로, 600년경부터 동폴리네시아인들이 정착해서 살던 곳이었다. 하와이인들은 자신들만의 공예품과 이미지 제작 전통을 발전시켰으며, 그중에서도 아후울라'ahu 'ula라고 알려진 화려한 색의 깃털 망토 그리고 의식이나 전투가 있을 때에 족장이 사용하는 깃털로 만든 헬멧과 깃발이 유명했다. 아후울라는 수많은 새들의 깃털로 만드는데, 마모새mamo와 하와이오오새'ō'ō에게서 얻은 노란색과 검은색 깃털, 이위새'i'iwi에게서 얻은 빨간 깃털을 엮어 자연 섬유를 제작했다. 아후울라에는 (지금은 그 의미가 잊혔지만) 조상들의 상징이 새겨졌고, 무엇보다 단순하고 강렬한 형태 때문에 멀리에서도 눈에 띄었으며 옷을 입은 사람이 어느 부족인지, 그들이 평화를 원하는지 전쟁을 원하는지도 식별이 가능했다.

가장 오래된 아후울라는 15세기경에 만들어진 것으로 눈에 확 띄는 선명한 빨간색과 노란색 깃털을 사용했으며, 이런 전통은 19세기까지 이어졌다.[19]

이런 물건들은 단순히 감상을 위한 것이라기보다는 목적이 있는 물건이었다. 이는 태평양의 섬들에서 제작된 조각상도 마찬가지였다. 그중에서도 가장 큰 것은 화산재가 굳어서 생긴 응회암으로 몸통을 만들고 길쭉한 머

아후울라. 18세기. 하와이 섬. 149.9×274cm. 버니스 파우아히 비숍 박물관.

리를 얹은 모아이mo'ai로, 아시아에서 가장 먼 지점인 이스터 섬에 남아 있다. 우리는 모아이에서 바다 건너 북쪽으로 4,800킬로미터 떨어진 중앙아메리카 올멕인들의 거대 두상을 떠올린다. 섬 주변의 돌 제단을 배경으로 한 이 두상은 변화하는 세상에서 가족과 공동체를 한데 뭉치게 하려고 소환된 조상들의 이미지였다.

뉴질랜드 마오리족이 조각한 카누 뱃머리와 노, 예배당 장식은 19세기 유럽인들이 들이닥친 이후에도 살아남은 얼마 되지 않는 전통 중의 하나이다. 19세기 초에 개종한 마오리족 예술가들은 기독교 성당을 장식하기 위해서 "와카파코코whakapakoko"라는 성모와 아기 예수를 조각했지만, 모코moko라는 문신으로 가득한 그들의 얼굴을 보면 로마의 교황청보다는 태평양으로부터 힘을 불러모으고 있는 것 같다.

마오리족과 마찬가지로, 파푸아뉴기니 섬들의 나무 조각가들도 태평양에서 가장 뛰어난 조각을 제작했다. 파푸아뉴기니의 산악 우림 지대의 코레워리 강 상류에서 살아가던 이냐이에와 사람들은 16세기까지 거슬러올라가는 가장 오래된 나무 조각상을 제작했다. 사냥꾼들은 아리파aripa라고 알려진 이 조각상에 자신만의 비밀 이름을 지어주고 활과 화살, 사냥개와 함께 탐험을 떠날 때마다 자신들을 지켜달라고 기도했다.

방어하듯이 머리 위로 손을 올리거나 장식적인 머리장식을 나타내는 불꽃 모양의 후광이 달린 납작한 여성 조각상은 신화에 등장하는 자매의 모습으로, 이냐이에와 부족의 조상인 코뿔새를 상징하며 영적인 존재로서 동굴이나 바위 대피소 같은 곳에 보관되었다.[20]

18세기 제임스 쿡의 항해 이후로 태평양의 섬들이 드디어 바깥 세상에 알려지게 되었지만, 영국이나 프랑스 같은 외국 정부의 통제나 파괴적인 정착 과정 중에 많은 부분이 변형되기도 했다. 수많은 예술가들이 자국이 합병시킨 천국 같은 섬들을 찾아나섰다면, 고갱이 타히티에서 보낸 것과 같은

시간을 경험했을 수도 있을 것이다. 18세기와 19세기를 거쳐 태평양의 섬 주민들이 기독교로 개종하게 되면서 이미지에 종교적 믿음을 담아 숭배하는 것이 금지되었고, 결국 토착 문화가 파괴되기에 이르렀다. 무엇인가를 제작할 때에 필요한 재료도 사라지기 시작했다. 아후울라에 필요한 깃털을 제공하던 새들이 20세기 초에 이르자 거의 멸종했다. 태평양의 섬들은 가장 넓으면서도 가장 풍부한 창의력의 터전이었으나, 이곳의 이미지 제작 전통 대부분이 20세기 동안 사라지고 말았다. 파푸아뉴기니의 이냐이에와 사람들을 포함해서 많은 부족들도 함께 사라졌다.

고갱은 「설교 후의 환영」을 가로지르는 나무를 뛰어넘고자 했다. 그는 시간을 초월하여 믿음과 상상력의 마법과 같은 세계에 들어가기를 원했다. 하지만 그 대신 그가 들어선 곳은 점점 늘어가는 자연 착취와 제국주의로 어두워진 세상이었다. 고갱의 그림은 일본 판화의 강렬한 색과 쾌락적인 분위기를 빌려왔는데도 절망에 가까운 우울함에서 벗어날 수가 없었다. 세상과는 다소 분리된 상징, 외로움이라는 감정으로 가득 찬 분위기는 당시의 수많은 미술에 드러나는 공통된 특징이었다. 반 고흐의 「씨 뿌리는 사람」은 500년간 이어져온 유화라는 전통의 씨를 뿌리는 마지막 인간이었다. 고갱이 그린 누드는 행복하지 않은 어색한 모습으로 기대어 있었다. 이제 변화의 시대가 온 것이다.

좀처럼 무리를 지어 활동하지 않았음에도 이후 "후기 인상주의"로 묶여서 일컬어지는 세잔, 고갱, 쇠라, 반 고흐의 그림은 세기말에 등장했다. 이제 산업화로 인간의 삶이 달라졌다. 점점 커져가는 도시에는 사람들이 가득했고, 전통적인 생활방식은 사라져갔으며, 순간적으로 앞이 보이지 않을 만큼 눈부시게 밝은 전구 때문에 밤과 낮이라는 근본적인 생활 리듬까지 깨지게 되었다. 상징주의와는 거리가 먼 그들의 그림들은 이미지 제작의 오랜 전통이 이제 막바지에 접어들었음을 알려주었다. 이전까지는 자연을 보며 거의 실물과 같은 이미지를 제작했다면, 새로운 시대를 앞둔 상황에서 후기 인상주의자들의 그림은 과거와의 작별 인사를 의미했다.

빈틈없이 칠해진 표면과 자유롭고 독창적인 형태를 보면 그들이 미래

의 이미지 제작을 위한 새로운 씨앗 역시 품고 있다는 것을 알 수 있다. 인위적인 상징에 점점 더 집착하는 이미지 말이다. 그러나 그런 상징을 새로운 아이디어라고 보기는 힘들었다. 최초의 동굴 벽화부터 풍부한 상징적 우화로 가득한 뒤러의 「멜랑콜리아 I」까지 인간이 만든 대부분의 이미지는 이러한 상징으로 구성된다. 하지만 19세기가 끝날 무렵 상징이라는 것은 새로운 길로 접어들었다. 모호하기는 하지만 시와 그림을 결합하거나 그것을 음악과 합치는 등으로 말이다. 이러한 움직임은 1880년대 프랑스에서 공식적으로 상징주의Symbolism라는 이름으로 불리게 되었다.[21] 그중에서도 에드거 앨런 포는 낭만주의적인 사고를 극단으로 치닫게 만들면서 상징주의의 선구자가 되었고, 그의 작품은 영적인 느낌으로 가득한 모호한 형태가 특징이었다. 스테판 말라르메는 그 누구도 확실히 알 수 없는 "암시와 환기야말로 상상력을 매력적으로 만드는 것"이라고 썼다.[22] 암시를 통해서 세상을 환기시키는 것은 자연을 궁극적으로 불가지의 영역으로 보는 자연관을 반영했다. 현실로 착각하게 만드는 허상은 더 이상 그림의 목적이 아니었다. 대신 예술가들은 이제 이 이상하고, 신비롭고, 시적인 불가지성不可知性을 환기시키기 위해서 노력했다. 샤를 보들레르는 "교감"이라는 시에서 "자연은 살아 있는 기둥들로부터 이따금 혼돈의 말이 새어나오는 신전이다"라고 썼다.[23]

화가에게 이 "혼돈의 말"은 고갱이 보여준 것처럼 팔레트의 다양한 색채였다. 피에르 보나르의 그림에서는 색 그 자체가 시적인 주제, 분위기, 색조가 되었고, 뜨거운 색과 차가운 색 사이의 불협화음이 종종 눈부신 시각적 환희를 빚어냈다. 세잔처럼 보나르는 본다는 행위 그 자체를 재현할 수 있을 듯한 이미지를 주로 그렸다. 1892년작 「크로케 경기」는 보나르의 초기 작품 중 하나로, 그림의 분할이 고갱의 「설교 후의 환영」과 비슷하다. 두 그림 모두 환영과 같은 장면은 오른쪽 상단에, 실제 현실 장면은 왼쪽에 구분되어 등장한다.[24] 보나르는 의심의 여지 없이 고갱의 작품을 찬양했으며, 죽을 때까지 그의 작업실에서 고갱의 작품을 따라 그렸다. 젊은 시절 보나르는 화가들 무리에 속해 있었다. 모리스 드니, 에두아르 뷔야르가 포함된 나비파Les Nabis로 히브리어로 나비는 "선지자"라는 뜻이었다. 그들은 자신들이 미래를 본다고 주장했겠지만, 고갱이나 반 고흐와 달리 그들은 그림

의 주제를 찾아 멀리 여행을 갈 필요가 없었다. 그저 식탁이나 욕조에도 그들에게 필요한 모든 색과 빛의 수수께끼가 다 들어 있었다.

　형언할 수 없는 감정적, 정신적 상태를 환기시키기 위해서 화가들은 모호한 상징을 이용했다. 노르웨이의 화가 에드바르 뭉크의 유명한 작품들 중에는 다리 위에 서 있는 남자가 울부짖자 주변의 물과 하늘까지도 같이 진동하는 장면이 있다(가장 형태적으로 뛰어난 것은 1895년에 석판으로 완성한 것이며, 2년 전에 물감으로 그린 버전도 있다). 저 멀리 배에서 보이는 십자가 형태의 돛대는 예수가 십자가에 못 박힌 골고다 언덕을 생각나게 한다. 뭉크에게 고통이란 늘 종교적인 열정이나 고행보다는, 고통스럽거나 해결되지 않은 사랑의 감정과 연관이 있었다. 그리고 그는 이런 감정으로, 1890년대에 「절규」도 포함되어 있는 연작 「생의 프리즈」를 그렸다. 뭉크가 그린 생이란 우울과 불안이라는 극단적인 감정, 흡혈귀의 성적 욕망, 타오르는 질투가 그 내용이었다. 호숫가에서 달빛을 받으며 춤을 추는 사람들을 그린 「생명의 춤」에서 그는 고통스럽고 격정적인 사랑을 나누고 있던 툴라 라르센이라는 여인을 모델로 이용해서 순수함과 욕망, 절망의 상징으로 표현했다.

　에드바르 뭉크의 인물들은 어떤 질병에 걸린 것 같기도 하고, 극단적인 심리적 상태에 의해서 왜곡된 눈으로 세상을 바라보는 것 같기도 하다. 뭉크

「생명의 춤」 에드바르 뭉크. 1899-1900년. 캔버스에 유화물감, 125×191cm. 오슬로, 노르웨이 국립 미술관.

는 광기에 사로잡혀 있었고 나이가 들면 자신이 미쳐버릴 거라고 확신하고 있었다. 실제로는 20세기까지 온전한 정신으로 건강하게 살았지만 말이다.

상징주의는 도시의 생활 정신, 특히 파리의 세기말 분위기도 묘사했다. 고갱이 폴리네시아에서 그림을 그리고, 반 고흐가 아를에서 활동을 했다면, 화가이자 그래픽 아티스트 앙리 드 툴루즈 로트레크는 몽마르트의 카바레와 술집을 그림으로써 프랑스 수도의 퇴폐적이고 우아한 이미지를 새롭게 구축했다.

로트레크가 주로 사용한 매체는 석판화로 미리 준비한 평평한 돌 표면에 기름기 많은 잉크로 그림을 그린 다음 찍어내는 방식이었다. 이는 빠르게 이미지를 제작할 수 있는 수단으로서 광고나 홍보물에 이용하기에 적당했으며, 목판이나 동판은 전문적인 장인이 직접 그림이나 글을 옮겨서 새겨야 했지만, 석판은 예술가가 직접 그림을 그리기만 하면 끝이었다. 제리코와 들라크루아도 1820년대에 석판에 그림을 그린 적이 있기는 했지만 수십 년이 지나 마네가 완벽한 기술을 익힌 후에야 진지하게 그림의 매체로 받아들여졌다.[25] 마네는 1875년 말라르메가 에드거 앨런 포의 「까마귀」 번역본을 내놓을 때, 그 삽화에 석판을 이용하기도 했다.

다색 석판화는 1890년대에 진가를 발휘했다. 새로운 전기의 시대, 도시 생활의 흥분을 포착하는 포스터와 판화에 이 채색 석판화가 이용되었다. 툴루즈 로트레크는 유동적인 선과 밝은 평면적인 색을 이용하여, 새로운

「미스 로이 풀러」 앙리 드 툴루즈 로트레크. 1893년. 그물무늬 종이에 채색 석판, 37×26cm. 뉴욕, 브루클린 미술관.

상업 광고의 시대, 최초의 위대한 이미지로 불릴 만한 30편 정도의 포스터 시리즈를 제작했다. 그의 판화의 평면성과 힘이 넘치는 선은 종종 일본의 판화와 비교되었다. 그는 1893년 2월 당시 폴리 베르제르에서 인기를 끌던 시카고 태생의 무용가 로이 풀러가 특유의 불의 춤을 주는 장면을 석판화에 담았다. 그는 얇은 치마와 베일을 흩날리는 그녀를 단순하지만 역동적인 형태로 표현했으며, 마치 일본 목판화의 움

직임을 재현하는 것 같았다.[26] 풀러는 파리에서 새로운 종류의 춤으로 선구자적인 인물이었고, 발레는 (20세기 초 러시아의 공연 제작자 세르게이 디아길레프가 등장하기 전까지는) 쇠퇴의 길을 걷고 있었다. 그렇게 로트레크는 1890년경 무용수들의 이미지를 그리기를 중단한 드가의 빈자리를 채웠다. 밝은 색의 베일과 반짝이는 금색, 은색 먼지는 전기를 이용한 스포트라이트를 받아 밝게 빛났고, 11년 전에 마네가 그린 「폴리 베르제르의 술집」의 밝은 조명도 생각났다. 풀러의 소용돌이치는 베일은 그 시대의 상징, 새로운 전기 시대의 상징이었다.

태평양은 지구의 대양 중에서도 가장 넓고 깊다. 서쪽 끝에는 일본, 타이완, 류큐 섬 그리고 그 너머에 중국이 있고, 북서쪽으로는 극도로 추운 유라시아와 시베리아가 베링 해협까지 이어져 있으며, 이 베링 육교를 통해서 인간은 최초로 아메리카 대륙으로 진입할 수 있었다. 남태평양에는 남양제도의 섬들이 흩어져 있으며, 이곳에는 아시아에서 건너와서 대양의 크고 작은 섬들로 천천히 퍼져나간 사람들이 살고 있었다. 앞에서 보았듯이 이미지 제작의 전통은 고대 그리스와 크레타 섬의 항해 문화처럼 섬들의 고립과 바다에 대한 의존 때문에 형성되었다. 뉴질랜드와 뉴기니는 오스트레일리아와 인도네시아의 섬에 사람들이 살기 시작하기 전까지는 태평양 서쪽에서 가장 큰 섬이었다.

　태평양을 가로질러 반대편 남쪽으로 내려가면 안데스가 솟아 있었다. 이는 지구에서 가장 긴 산맥으로, 그곳의 운무림과 무한히 다양한 동식물군이 프레더릭 에드윈 처치의 「안데스의 중심」에 기록되어 있다. 북아메리카의 험준한 태평양 해안은 또다른 이미지 제작의 본고장이었다. 이곳은 폴리네시아와도 연관이 있지만, 알래스카에서부터 뉴멕시코까지 넓게 뻗어 있는 더 넓은 세상, 즉 북아메리카 대륙의 원주민의 이미지와도 연관이 있었다.

　알래스카의 태평양 해안과 하이다 과이 섬은 틀링깃족, 치므시족 그리고 하이다인들의 고향으로, 이들 세 토착 부족은 환태평양을 따라 뻗어 있는 해안과 섬에서 모여 살았다. 하이다족은 기다란 삼나무 줄기에 동물이

나 조상의 모습을 조각하여 전설을 알려주거나 사회적인 지위를 표시했다. 태평양과 내륙의 산맥을 내려다보는 기다란 나무, 이후 "토템 폴totem pole"로 알려진 이 나무는 하이다족의 존재를 표시하는 것으로, 18세기 말까지 섬의 모든 마을에서 찾아볼 수 있었다.[27] 다음 세기에도 토템 폴의 수는 계속 늘어났기 때문에 다양한 높이의 조각 기둥들이 집 앞에 세워졌으며, 어떤 것들은 곰, 비버, 늑대 등 앉아 있는 동물 형상의 배 부분에 타원형 출입구도 있었다.[28] 대부분은 주인의 지위를 나타내는 것들이었지만, 꼭대기에 있는 상자에 고인의 뼈를 넣어두는 장례식용 기둥도 있었다.[29] 토템 폴은 1778년 제임스 쿡을 포함하여 유럽에서 건너온 상인과 방문객들이 전해준 금속 도구를 이용해서 제작되었다. 그러나 낯선 이들의 방문으로 인한 비극적인 파괴도 피할 수 없었다. 유럽인들은 금속 도구뿐만 아니라 천연두도 가져왔기 때문이다. 천연두는 수많은 목숨을 앗아갔고 결국 하이다족과 다른 토착 부족들은 19세기 말 쇠퇴의 길을 걷게 되었다.

하이다 섬 카융 마을의 어느 집 앞에는 높이가 12미터에 달하는 커다란 토템 폴이 있었다. 뒤쪽에서 속을 파낸 나무를 조각한 이 토템 폴에는 두 가지 이야기가 숨어 있다. 하나는 어부가 잡은 물고기를 하이다족의 창조신 까마귀, 예틀에게 빼앗기는 전설이다. 어부는 색다른 갈고리를 이용하여 까마귀를 잡으려고 했지만 부리밖에 잡지 못했고, 이후 까마귀는 사람의 모습으로 변신해 어부의 집에 들어가서 자기 부리를 찾아온다. 그는 나중에 모자와 막대기를 들고 족장의 모습으로 변신하여 나타났다. 그리고 부리가 부러진 상태로 카융 토템 폴의 맨 꼭대기에 자리 잡게 되었다. 그 밑으로는 두 번째 이야기가 나온다. 마법의 방울을 가지고 있는 한 여성 주술사가 도박으로 돈을 몽땅 잃은 몹쓸 사위를 찾기 위해서 의식을 치른다. 그 결과 찾아낸 사위는 고래에게 잡아먹힌 채로 고래의 뱃속에 웅크리고 있다.

그리고 그 밑에서는 쥐를 닮은 커다란 귀가 달린 또다른 바다 괴물이 등장한다.[30]

삼나무 기둥의 뒤를 파내고 이렇게 엄청난 조각을 해낸 장인은 어쩌면 태평양 북서 해안 부족들의 또다른 명물인 삼나무 카누를 건조했던 이들과 동일할지도 모른다. 초기 불교 시대 인도의 아소카 석주에서부터, 고대 이집트의 오벨리스크, 초기 기독교 시대 영국의 앵글로 색슨 십자가, 로마 그리고 그 이전에 에티오피아 악숨 왕국의 돌 기둥에 이르기까지 인간은 오래 전부터 수직적으로 이미지를 쌓아왔다. 하이다족의 토템 폴 역시 인간의 뿌리와 지배에 대한 상징이었고 무역을 통해서 커져가는 부의 상징이었다. 하지만 그 어떤 기둥도 하이다족의 토템 폴만큼 원시적인 힘이 강조되는 것은 없었다. 영적인 힘을 부여받은 동물 이미지, 즉 "토템"(북아메리카 오지브와족의 언어인 두뎀doodem에서 나온 것으로, '씨족'을 의미한다)이라는 개념 자체가 확실히 활기차고 강력한 표현방법이었다.

토템 폴을 조각하는 하이다족의 전통은 19세기 중반 정점에 도달했다. 산을 그리는 것, 긴 여행을 떠나는 것, 고층 건물을 세우거나 높다란 기둥에 이미지를 새겨넣는 것, 모두 인간의 지배 의식의 상징이었다. 아메리카 대륙의 다른 곳에서는 이러한 상징적인 구조물의 전통이 조금 다른 방식으로 극에 달하고 있었다. 바로 마천루의 시대가 시작된 것이다. 인간이 직접 세운 철골 구조물은 자연이 빚은 위대한 작품과 그 규모를 겨루었다. 실제 건축물로 보면 프랑스 북부의 대성당이나 고대 이집트와 메소아메리카의 피라미드 정도만이 마천루와 경쟁할 수 있었다. 시카고와 뉴욕에 처음으로 등장한 고층 건물들은 영국의 산업 건축에서 최초로 사용된 기술인 철골 구조를 적용했고, 더 나아진 내화 장치, 환기 장치, 전기 조명을 설치했다. 특히 엘리베이터의 발명 덕분에 고층 건물을 올라야 하는 수고로움 없이도 편안하게 일과 생활을 이어갈 수 있게 되었다. 시카고 태생의 로이 풀러의 드레스를 표현한 툴루즈 로트레크의 판화처럼, 마천루는 그 어느 때보다 확장된 도시의 삶, 전기로 움직이는 새로운 시대의 상징이 되었다.

하이다족의 토템 폴은 지배의 상징이기도 했지만 기억을 보존하는 방법이기도 했다. 유럽과 마찬가지로 북아메리카에서도 사람들이 상징에 열광했던 이유는 그 상징을 통해서 개인적인 경험 속으로, 폐쇄적인 공동체

속으로 여행을 떠날 수 있었기 때문일 것이다. 이것은 아무리 파헤쳐도 어느 정도까지는 늘 비밀로 남아 있을 수밖에 없는 형태의 언어였다. 이런 비밀스러운 언어의 씨앗은 색, 패턴, 표면의 마감이 그림의 주제가 된 순간까지도 빠짐없이, 이미지 제작의 역사에 깊이 자리 잡고 있었다. 예를 들면 벨라스케스가 그린 드레스의 세부 묘사, 페르메이르가 그린 벽, 렘브란트가 그린 초상화의 어두운 구석처럼 말이다.

그러나 이러한 형태가 인간 감정의 새로운 언어로 받아들여질 수 있었던 것은 1800년대 후반에 들어와서부터였다. 물론 그때까지도 여전히 신비롭고 특이한 것으로 여겨지기는 했다. 스웨덴의 예술가 힐마 아프 클린트 같은 선구자들은 처음에는 그다지 진지한 대접을 받지 못했다. 아프 클린트는 (전통적인 풍경화도 그리기는 했지만) 자연을 모방하지 않는 그림을 계속해서 그렸으며, 그녀의 작품은 사후 20년이 지날 때까지도 전시를 금지당했다. 이후 "추상abstraction"으로 알려진 그림을 그렸던 다른 선구자들과 마찬가지로 아프 클린트도 심령론이나 오컬트로부터 영감을 받았고, 마치 교령회의 영매처럼 영적인 지침하에 그림을 그렸다. 또한 그녀에게 깊은 영향을 준 것은 1894년 스톡홀름의 대형 전시에서 보았던 에드바르 뭉크의 상징주의였다.[31]

아프 클린트가 그린 연작 「신전을 위한 회화」는 구불구불한 선과 나선을 이용해서 태고의 혼돈을 환기시키는 그림으로 시작한다. 그녀의 연작에 이해하기 힘든 상징이 가득한 것처럼, 그녀가 그리는 이미지는 해석하기가 힘들다. 그럼에도 아프 클린트는 크기 자체만으로도 화가로서의 그녀의 야망을 보여주는 그림을 제작했다. 앨범 안에 꽁꽁 숨겨두고 혼자만 즐기는 이미지가 아니었던 것이다. 1907년 가을, 그녀는 높이가 3미터에 달하는 그림 10점을 연작으로 발표했다. 그녀는 자기 표현대로 "인간 삶의 네 부분"을 보여주면서 얼핏 필리프 오토 룽게의 상징주의를 떠올리게 했다. 종이에 템페라로 그린 그림에는 이상한 물체가 등장하는데, 그 형태는 자연의 것을 본뜬 듯하지만 색은 무척 인공적이다. 이것은 클린트가 몰두하고 있던 웅장한 주제, 바로 진화, 분화, 성장, 정신과 마음의 통합을 상징하는 것이었다. 당시에는 이런 야심 찬 프로젝트를 지지해주고 감상해주는 관람자가 아무도 없었을지도 모르지만, 이러한 상징은 앞으로 약 100년간 이미지

에 등장하게 될 주제였고, 앞으로 또 어느 방향으로 나아갈지 알 수 없는 주제였다. 존 러스킨은 이렇게 썼다. "바다의 파도는 은혜롭지만 그럼에도 여전히 무엇이든 집어삼키려고 하고 무섭다. 하지만 파란 산의 조용한 물결은 영원한 자비의 고요함 속에서 하늘을 향해 떠오른다."[32] 그것들은 새로운 정신의 상징이었다. 새로운 세상을 건설하고자 하는 창조적인 자유의 정신 말이다.

「그룹 IV, 10점의 대형 그림, 1번, 유년기」, 힐마 아프 클린트 작. 1907년. 캔버스에 부착한 종이에 템페라, 322×239cm. 스톡홀름, 힐마 아프 클린트 재단.

26

새로운 세계

위대한 그림은 그 자체로 끝인 동시에 시작이다. 생 빅투아르 산과 더불어 폴 세잔의 「대 수욕도」는 가시 세계의 기록에 전념한 지난 6세기 동안의 유럽 회화의 정점이다. 또한 동시에 완전히 다른 세계의 시작이기도 하다. 우리가 어떻게 보고, 어떻게 생각하고, 어떻게 꿈을 꾸는지, 인간 마음의 작용을 파고들고 삶의 숨겨진 비밀을 파헤쳐 눈에 보이는 자연의 이면을 탐구하는 이미지의 시대가 온 것이다. 이제 수천 년간 이미지 창작에 부여되었던 전제와 관습의 대부분을 과감히 떨쳐낼 시대가 왔다.

이제 무엇을 그리고 조각할 것인지, 그 주제의 선택보다는 그것이 어떻게 보이는가가 문제였다. 1910년 프랑스의 예술가 앙리 마티스는 피부가 붉게 빛나는 5명의 음악가가 전라로 산등성이에 앉아 있는 그림을 그렸다. 우리는 불필요한 것이 모두 배제된 가장 원초적인 음악 제작의 순간을 목격하고 있는 듯하다. 1명은 일어나서 조그만 바이올린을 연주하고, 또다른 1명은 플루트를 불며, 나머지 3명은 입을 벌려 노래를 부르고 있다. 그의 또다른 그림에서는 5명의 벌거벗은 인물들이 빙글빙글 돌고 있는데, 여기에서 우리는 춤의 기원을 목격하는 듯하다. 노래하는 사람이나 춤추는 사람은 결코 새로운 주제가 아니었다. 중요한 것은 색이 주는 힘과 단순함, 그려진 선의 섬세함, 인물들의 배치가 주는 안정감이었다. 그래서 우리는 귀청을 찢는 듯한 거친 음악 소리, 떨리는 하모니, 각각의 색이 상징하는 음이 빚어낸 화음, 자신들의 멜로디를 전달하고 싶어하는 원시 연주가들의

「음악」, 앙리 마티스
(1869-1954).
1910년. 캔버스에
유화물감,
260×389cm.
상트페테르부르크,
에르미타주 박물관.
작품 번호 : ГЭ-9674

갈망 등을 상상할 수 있다. 인물들은 마치 오선지의 음표들 같아서 바이올
린 연주자는 음자리표, 플루트 연주자와 가수들은 점점 높아졌다가 으뜸
음으로 떨어지는 악보를 나타내는 듯하다.[1]

마티스는 지칠 줄 모르고 그림을 그리고 또 그렸다. 그는 스스로 "그
림을 그리는 감각이 응축된 상태"라고 설명하는 단계에 이를 때까지 전체
적인 구성과 선의 배치, 정확한 색조와 톤을 계속해서 수정하고 조정했다.[2]
모네부터 세잔까지 이전 세대의 화가들은 사물을 응시하고 그것을 자신만
의 비전으로 바꾸어 캔버스에 옮겨놓았다면, 마티스는 드로잉을 통해서 그
리고 전체적인 디자인에 대한 신체적인 감각을 통해서 이미지를 창작함으
로써, 모든 구성 요소들이 서로 잘 들어맞는 방법을 직관적으로 알아냈다.
"예술 작품은 그 자체로 완전한 의미를 전달해야 한다"라고 그는 썼다. 보
는 이가 그림의 주제를 파악하기도 전에 그 색과 형태를 통해서 깊은 인상
을 심어주는 것이 그가 말한 의미였다.[3]

마티스는 아카데미의 규칙에서 벗어난 회화가 가야 할 방향을 자기 식
대로 해석하고 그에 따랐다. 경쟁 심리가 그를 부추기기도 했다. 몇 해 전,
몽마르트에 사는 젊은 스페인 화가의 작업실에서, 그는 첫눈에 이해하기 힘
든 충격적인 그림을 목격했다. 그는 이 그림이 품위 있는 사회는 고사하고
예술가들에게조차 그림으로 받아들여질 수 있을지 의문이 들었다.

그 스페인의 예술가 파블로 피카소의 그림에는 벌거벗은 5명의 여인이
등장한다. 그들 뒤로는 옷감이 걸려 있는데 옷감의 선과 주름이 인체의 각

진 드로잉과 뒤섞여 있다. 우리는 관람자 쪽을 응시하고 있는 여인들의 얼굴에 가장 먼저 시선이 간다. 그림의 제목 「아비뇽의 처녀들」에서 알 수 있듯이, 그림의 주인공은 사창가 여인들이고 관람자인 우리는 그곳을 방문한 사람들이 된다. 이곳은 아비뇽 거리에 있는 사창가로, 피카소가 바르셀로나에 있었을 때부터 잘 알던 곳이었다.

매춘부의 등장만으로 충분하지 않았는지, 3명의 얼굴은 공들여서 흉하게 그려놓았다. 적어도 유럽의 기준으로 보면 그랬다. 피카소는 그들의 얼굴을 그릴 때 선적인 형태를 거의 캐리커처 수준까지 밀어붙임으로써 파리의 트로카데로 궁전에서 보았던, 그리고 직접 수집하기도 했던 아프리카 가면의 형태를 환기시킨다. 그들의 얼굴은 좀더 불편하고, 날것이며, 잔인한 표정과 코믹한 표정 사이에 있고, 그들의 시선 교환은 위험한 욕망을 불러일으킨다. 전경에 있는 그릇 속 과일은 남성의 성기에 대한 시각적 장난으로, 피카소가 의심의 여지 없이 남성일 것이라고 추측한 관람자를 그림의 공간으로 끌어들이는 역할을 한다.

적어도 「아비뇽의 처녀들」에서 피카소는 세잔과 비할 수 있는 추함을 그렸다. 세잔은 그림을 고전적으로 구성하여 박물관에 전시된 위대한 작품과 겨뤄보기를 바랐지만, 피카소는 그런 변형도 하지 않았다. 대신 그는 자신이 묘사하는 참혹한 세상에 그대로 남아서 대립과 교착 상태를 있는 대로 연출했다. 세잔이 죽고 1년이 지난 1907년(피카소는 같은 해에 「아비뇽의 처녀들」을 그렸다) 파리에서는 세잔의 작품 전시가 열렸다. 그중에서 「목욕하는 사람들」의 벌거벗은 여인들만 따로 떼어내어 무대 앞으로 불러낸 것이 바로 「아비뇽의 처녀들」 같았다. 피카소가 그린 왼쪽 여인은 세잔이 그린 길고 검은 머리의 여인을 그대로 가져온 듯하다. 그림은 우리에게 질문을 던지고 반응을 요구한다. 우리는 무관심하게 있을 수가 없다.

「아비뇽의 처녀들」에는 아직 또다른 거북함이 남아 있으니, 바로 그림의 4분의 1 정도는 완성되지 않은 상태로 남겨둔 것이다. 이 부분 덕분에 날것의 느낌이 나기도 하지만, 완성된 그림을 두고 만족하는 것 자체가 불가능해진다. 마티스는 피카소의 작업실에서 이 그림을 마주하자마자 그가 감수했던 위험, 그의 성공과 실패를 바라보며 이런 느낌을 받았을 것이다. 그림은 늘 즐기기 위한 것이었지만 피카소는 똑바로 쳐다보기 힘든, 또는 즐

기기 힘든 그림을 그렸다. 하지만 마티스와 다른 이들도 잘 알았다시피, 결국에 중요한 것은 그 위험의 정도였다.

피카소는 바르셀로나를 떠나 파리에 정착한 지 3년이 지나 「아비뇽의 처녀들」을 그렸다. 그는 몽마르트에 있는 세탁선이라는 이름의 건물에 작업실을 차리고, 소위 청색 시대라고 불리는 시적인 사실주의를 비롯하여, 우울한 서커스 곡예사를 그린 장밋빛 시대를 거치며 작품 활동을 했다. 그리고 마침내 회화의 새로운 선언문이라고 할 수 있는 「아비뇽의 처녀들」을 그렸다. (실제로는 60년 넘게 더 살았지만) 그가 이 그림을 그린 직후에 세상을 떠났다고 해도, 그는 아마 20세기 미술의 위대한 인물들 중 한 명으로 명성을 굳혔을 것이다.

다음 해에 피카소는 조르주 브라크가 기하학적이고 정육면체 같은 모양으로 그려낸 프랑스 남부 레스타크의 풍경화를 본 후, 「아비뇽의 처녀들」을 그릴 때부터 가지고 있었던 문제를 풀어내기 시작했다. 그림의 전통에 대고 너무 세게 주먹을 내리친 나머지 모든 것들이 흩어져버렸지만, 그 조각조각들을 어떻게든 다시 모아서 합쳐야 했던 것이다. 피카소는 이 기나긴 과정을 위해서 브라크와 긴밀하게 협력했고, 그렇게 6년 정도가 지나자 두 사람의 그림은 서로 구분이 되지 않는 지경에 이르렀다. 비평가 루이 보셀이 브라크의 그림이 기하학적인 선과 큐브로 이루어져 있다고 말하며 두 사람의 그림에 "입체주의Cubism"라는 이름을 붙였다(사실 마티스는 몇 개월 전에 입체주의에 대한 이야기를 들었다).

입체주의가 조각난 이미지를 다시 붙이는 방식은 겉으로 보기에는 정말 간단했다. 그림은 대략 기하학적으로, 선과 평면을 이용해서 구성하고, 사용하는 색은 거의 단색에 가까운 갈색과 회색으로 축소했다. 이 과정은 화가의 기분이나 개성이 전혀 표현되지 않아 철두철미하게 비개인적이었다. 비개인성은 기교라는 덫으로부터의 탈출, 즉 그림을 그리는 일은 기술을 갈고닦아 사물을 최대한 닮게 표현하는 것이라는 생각으로부터의 탈출을 의미하기도 했다. 피카소와 브라크는 사물을 닮게 그리는 대신에 그려진 이미지는 언제나 부자연스럽고, 관습적이며, 화풍의 문제일 뿐이라는 사실을 보여주려고 애썼다. 그리고 그런 이미지는 캔버스에만 있는 것이 아니라 이 세계에 하나의 병으로, 신문으로, 이런저런 사물의 일부로 존재할지

도 모른다.

동시에 입체주의는 그 순수한 형태에서 바깥 자연 세계와 동떨어져 있었다. 온전히 인간의 삶, 관념, 지성에 몰두했다. 입체주의가 반자연주의라는 명백한 증거들 중의 하나는 초록색이 완전히 빠져 있다는 점이었다. 1910년경 피카소의 그림은 선과 면의 배치가 모두 온전히 갈색과 회색으로만 이루어져 있었다. 그해 여름에 기타 연주자를 그린 그림에서 확인할 수 있듯이 장소, 사물, 사람 모두가 희부옇고, 깨진 유리를 통해서 바라본 것 같았다.

완전히 새로운 종류의 그림 같았다. 지금까지 존재했던 것과는 그 내부 구조가 완전히 달랐고, 세상 속에서의 존재를 자각하는 방식도 너무 달랐다. 그림의 표면은 복잡하게 얽혀 있는 선과 형태로 나뉘어 있고, 피카소의 「건축가의 테이블」 가운데를 가로지르는 T자형 자처럼 사물은 그 선과 형태 속에 숨어 있다. 펼쳐놓은 책에서 떠오른 것 같은 "MA JOLIE"(나의 귀염둥이)라는 글자와 함께 주변에는 건축용 스케치로 보이는 그림이 즐비하다. "MA JOLIE"는 영국의 뮤직 홀 가수가 작곡한 당시의 인기곡에서 따온 가사였다.

오 마농
나의 귀염둥이
내 심장이 너에게 인사를 하네.

가장 실제와 같은 부분은 왼쪽 바닥에 있는 거트루드 스타인의 명함이다. 아마도 그가 화가이자 건축가의 집을 방문했다가 그가 집에 없는 것을 확인하고 두고 간 모양이다. 명함 밑에는 초록색 물감이 살짝 번져 있어서 자연의 색이 사용되지 않았다는 사실이 더욱 눈에 띈다. 이러한 작은 디테일이 우리의 관심을 잡아끄는 요소로서 우리가 완전히 길을 잃지 않게 붙잡아준다. 그렇지 않았다면 우리는 피카소가 작업실에 앉아서 생각하고, 상상하고, 제작한, 아이디어의 일관성이 없는 투영을 그저 바라만 보고 있었을 것이기 때문이다. 그는 건축가이자 화가였다. 피카소의 「건축가의 테이블」을 바라보는 것은 마음 자체의 작용을 들여다보는 것과 같다. 이 그림은

인간 눈의 메커니즘 안에서 벌어지는 환영의 작용에 대한 이미지인 것이다.

피카소는 브라크와 함께 회화에 대한 신선한 접근의 길을 열었지만, 회화가 실제 세계의 무엇인가를 담아야 한다는 생각은 결코 포기하지 않았다. 그는 온전히 상징적인 선, 형태, 색으로만 이루어진 그림은 절대 그리지 않았다. 오히려 그는 이미지를 해석이 필요한 일종의 글로 변모시켰다. 만돌린을 연주하는 남자나 아름다운 여자, 건축가의 테이블처럼 가장 눈에 띄는 속성을 제외한 나머지는 단순히 분위기와 상상력으로 남겨놓았다.

그림은 닮은 외형을 통해서 자연을 드러낼 수도 있지만, 세상이 작동하는 방식, 주변 환경을 창조하고 파괴하는 보이지 않는 힘을 통해서도 그것이 가능하다는 생각은 세잔과 그의 동시대의 화가들도 이미 가지고 있었다. 하지만 그것이 얼마나 혁명적인지를 아는 사람은 얼마 되지 않았다. 로저 프라이는 고갱, 반 고흐, 쇠라, 세잔을 "후기-인상주의"로 명명하고 그들은 현실을 재현하기보다는 "새롭고 분명한 현실에 대한 확신을 불러일으킨다"라고 말했다. 그들은 그저 모방을 하기보다 "목숨과 맞먹을 정도로 중요한 것"을 찾기 위한 의도를 가지고 이미지를 창작했다.[4]

렘브란트가 인간의 얼굴에 노화가 미치는 영향을 손수 보여주었던 이후로, 자연의 숨은 힘을 드러내는 것은 수 세기 동안 화가들의 임무였다. 그러나 세잔 이후에는 작품의 구성, 그 형태와 구도를 통해서 성장과 죽음이라는 자연의 힘뿐만 아니라 세상에 존재하고 있다는 경험도 중요하다는 것도 알려주었다. 도시를 살아가는 우리는 우리를 둘러싼 환경이 끊임없이 변화하고 있음을 느낀다. 자연 속에서 일관되고 지속적인 전체의 일부로 살아가던 때와는 너무나 달라졌기 때문이다.

1912년경부터 입체주의의 두 번째 "단계"에서는 브라크와 피카소가 주도한 특별한 기법이 지배적이었다. 바로 그림으로 글자를 그리기보다 신문이나 병 라벨, 악보에 인쇄되어 있는 "실제" 단어를 가져와서 그림에 붙이는 것이었다. 피카소의 1912년작 「유리 잔과 주스 병」에서 보듯이, 이런 콜라주는 캔버스에 삶이 직접적으로 각인되는 효과를 주고, 두 화가가 사랑했던 뮤직 홀의 노래들처럼 쾌활한 코미디의 느낌을 선사한다.

이 미스터리한 갈색 톤의 그림들은 옛것과 새것이 잘 어우러진 전형이었다. 멀리서 보면 바래지고 어두워진 옛 거장의 작품으로 오해할 수 있지

만, 가까이에서 보면 우아하고 유머러스한 최신 이미지에 가깝다. 입체주의는 유행이 되었고, 보들레르가 50년 전에 예술가들에게 요구했던 바로 그 현대적인 삶의 이미지가 되었다.

이미지 자체가 속도를 얻은 것처럼 신문에서 굴러나와 도시의 벽에 커다랗게 붙었고, 전차와 자동차는 어마어마한 속도로 우리를 스쳐갔다. 삶 그 자체도 가속이 되는 듯했다. 전신 메시지는 눈 깜짝할 사이에 대서양을 건너가고, 산업 현장의 기계들은 그 어느 때보다 생산력이 높았으며, 40년 전에 멘첼의 「철강 공장」속 현대 공장의 이미지가 어느새인가 때 지난 이미지가 되어버렸다.

　현대 생활의 이미지는 이 가속화하는 속도를 무시할 수 없었다. 그리하여 입체주의에는 역동적인 선이나 갑자기 방향을 트는 것 같은 물체의 이미지가 등장했다. 1909년 3월 프랑스 신문 「피가로 Le Figaro」의 1면 기사에는 필리포 토마소 마리네티가 쓴 "미래주의Futurism의 선언"이 실렸다. 같은 달 초, 이탈리아 신문에 실렸던 것과 같은 내용이었다. 마리네티는 볼로냐의 거리를 신나게 달리다가 결국 배수로에 빠지는 사고가 났지만 심각한 부상을 입기보다 어떤 계시를 받았다고 말했다. 그는 선언문에 이렇게 썼다. "우리는 세계의 화려함이 새로운 아름다움에 의해서 더 풍요로워졌다고 선언한다. 기관총으로 쏜 것마냥 굉음을 내며 달려가는 자동차는 사모트라케의 승리의 여신보다 더 아름답다."[5] 20년 후에 이 선언문의 감성, 즉 박물관은 불태우고, 전쟁과 애국심을 미화하며 "도덕성, 페미니즘", 그리고 현대 생활의 지적인 흐름에는 반대를 부르짖는 감성은 이탈리아, 독일 그리고 유럽의 여러 국가들과 미국에 퍼진 파시즘의 문화적 포부와 완벽하게 맞아떨어졌다.

　미래주의의 집착은 대부분 달리는 인물의 형태로 가장 인상적으로 요약되었다. 움베르토 보초니는 「공간 속에서의 독특한 형태의 영속성」을 제1차 세계대전 당시 기갑 부대에 서 복무하다가 사망하기 3년 전인 1913년에 완성했다. 이것은 입체주의의 역동성과 궁극적으로 세잔에게서 파생된 선과 면의 사용을 가장 잘 모방한 조각품이었다. 걷는 동작을 통해서 주변의

공기까지 같이 주조한 듯한 공기역학적인 느낌은 금속으로 주조된 조각품보다는 공학 작품에 더 가까워 보인다. 이에 비하면 드가가 청동으로 만든 목욕하는 사람이나 무용수 조각은 겨우 20년 전 작품인데도 고대 유물처럼 보인다. 드가의 인물이 19세기의 황혼 속에서 목욕을 하고 춤을 춘다면, 보초니의 청동 신은 새로운 세계를 향해 저돌적으로 달려가고 있다.

이제 예술은 19세기 동안 그토록 많은 걸림돌이 되었던 실물과 같은 현실주의에서 벗어났다. 피카소, 브라크, 마티스는 모두 세잔을 따라, 자연스럽고 진짜 같은 외형이 아니라 그 자체로 만족스러운 이상적인 이미지를 지향했다. 그리고 그중에는 여기에 더 깊이 몰두한 사람도 있었다. 단순히 장식적이거나 무의미해지지 않으면서 동시에 자연주의로부터, 현실적인 외형으로부터 얼마나 멀어질 수 있을까? 몇몇 예술가들에게 추상은 단순한 현실 도피가 아니라 현실의 강화를 위한, 인간의 놀라운 시각적 경험을 색과 선으로 이루어진 이미지로 구체화하는 수단이었다. 러시아의 화가 바실리 칸딘스키도 그중 한 명이었다. 처음에는 완전한 추상처럼 보일지 몰라도, 그의 그림의 빛과 움직임의 감각은 우리가 보고 있는 것이 활기와 생명력으로 가득 찬 추상적인 세계의 그럴듯한 묘사임을 암시한다. 알아볼 수 없는 풍경을 가로지르는 색색의 형태, 표면을 구불구불 지나가거나 채찍질하듯이 때리고 가는 선 모두가 말이다. 그의 1911년작, 「구성 V」에서 우리는 허구의 풍경화 속에 파키소의 입체주의 작품들처럼 초록색이 결여되어 있음을 알 수 있다. 중요한 것은 그림이 무엇인가의 기억, 현재의 기록으로서 세상을 보여주기보다는, 그림 그 자체로 그럴듯한 세상이라는 점, 그 자체로 논리를 가진 채 독자적인 현실 속에서 존재한다는 점이었다.

체코의 화가 프란티셰크 쿠프카는 자연과의 연관성은 모두 버리고 캔버스를 무엇인가의 이미지가 아닌 단순한 색과 형태로만 채운 최초의 인물이었다. 1912년 파리의 살롱 도톤에 전시된 이 작품은 마티스가 요구했던 대로 그 자체로 완전한 의미를 전달하고 있었지만, 어떤 식으로든 알아볼 수 있어야 한다는 의무감에서도 완전히 벗어나 있었다.

이는 전체적으로 균형 잡기와 같았다. 즉 얼마나 위험을 감수할 수 있는지 가늠하는 문제였다. 칸딘스키는 일찍이 뮌헨에서 예술가들의 그룹에 속해 있었다. 그 그룹에서 눈에 띄는 인물은 프란츠 마르크로, 어떤 것까지

가 "예술"로 받아들여질 수 있는지, 그 레퍼토리를 최대한 확장하려고 했던 인물이었다. 뮌헨의 예술가들은 함께 전시를 열고, 1912년에는 그들의 미술에 대한 열정을 담은 책, 『청기사 연감Der Blaue Reiter Almanach』을 발간했다. 그리고 그 안에 미술 교육을 받지 않은 화가, 어린이, 심지어 '정신 이상자'의 작품, 더불어 일본의 드로잉, 러시아의 민속 이미지, 태평양 섬에서 가져온 물건과 이집트의 인형까지 담았다.

마르크는 종종 동물들의 본능적인 세계를 주제로 선택하여 화려한 색으로 그들의 두려움과 의식을 표현했다. 제1차 세계대전으로 인한 그의 죽음은 20세기 초 독일 회화의 가장 끔찍한 비극이었다. 당시 독일은 새로운 형태의 예술을 받아들인 예술가들에게 열린 마음으로 지원을 아끼지 않았기 때문이다. 독일의 표현주의Expressionism 운동은 원래 문학계에서 시작된 것으로, 고조된 감정을 철학적인 관점에서 바라보았다. 회화에서는 루드비히 키르히너, 막스 페히슈타인을 비롯한 화가들이 1905년 드레스덴에 모여 스스로를 다리파Die Brücke라고 명명했다. 그들은 풍경과 유년 시절이라는 주제로 돌아가 거칠고 인상주의적인 화풍으로 그림을 그렸다. 새로운 추상화의 세계로 한 걸음 다가갔다기보다는 19세기 자연주의의 마지막 숨결에 가까웠다. 다리파는 1913년 해체된 후에 다른 사람들이 몇 년 안에 건너야 했던 다리의 초입에 서 있기만 했다.

피에트 몬드리안이 점과 색, 면으로 캔버스를 가득 채우는 구성에 집착하게 된 것은 그가 고향인 네덜란드에서 풍경화를 그렸던 경험이 있었기 때문이다. 그는 강과 방앗간을 간단하게, 그리고 종종 우울하게 그렸던 초기의 풍경화에서부터 늘 꾸밈없고 금욕적인 화풍을 발전시켰다. 모네가 센 강의 나무 줄기와 가지를 이용해서 포플러 나무 그림의 구성을 분할했던 것처럼, 반 고흐와 고갱이 나무의 형태를 이용해서 풍경화를 구성했던 것처럼, 몬드리안 역시 1900년경부터 나무의 이미지를 그렸다. 그리고 그의 나무는 날이 갈수록 뼈대만 남았다.[6] 그는 1912-1914년 동안 파리에서 피카소와 브라크의 입체주의 회화를 만나게 되면서 이러한 탐색에 더욱 몰두했다. 자연적인 외형을 넘어선 그림 스타일을 찾기 위한 그의 노력은 피카소와 더불어

20세기의 가장 헌신적이고 단호한 탐색 중의 하나였다.

방법은 단순했다. 몬드리안은 곧 관찰된 공간보다는 완전히 새롭게 구성된 공간 안에 존재하는 그림을 그렸다. 그의 그림은 마치 소용돌이치는 차가운 물을 헤엄쳐 새로운 대기로 뚫고 들어가, 오로지 환영과 생각으로만 이루어진 더 맑고 더 가벼운 세상에 모습을 드러낸 것 같았다. 그곳에서는 자연 세계의 심층 구조가 그림이라는 상상의 공간 안에서 재창조될 수 있었다.

몬드리안에게는 파리 자체가 그림의 주제였고, 그는 건물의 전면부, 파사드의 이미지를 그렸다. 그는 작업실이 있던 몽파르나스 거리를 그리며 입체주의의 은은한 갈색과 자신만의 부드러운 분홍색과 회색이 섞인 색조를 이용했고 미로처럼 복잡한 구조를 선으로 나타냈다. 건물의 특색 없는 모습은 이곳에 처음 온 사람들, 즉 이 현대적인 도시의 인상적인 광경과 우울한 정서에 민감한 사람들의 눈으로 바라본 도시 경관이었다. 피카소와 브라크가 그린 현대 파리처럼, 몬드리안이 그린 도시 풍경은 T. S. 엘리엇이 쓴 "황무지" 속 "현실감 없는 도시"를 닮아 있다. 이 시는 1922년 런던의 변화하는 분위기와 기운을 환기시키는 작품으로, 단테부터 보들레르에 이르기까지 다양한 인용구가 뒤섞여 있다.

현실감 없는 도시,
겨울 새벽 갈색 안개 아래로
사람들이 런던 브리지를 지나쳐간다, 그것도 아주 많이,
난 죽음이 그토록 많은 사람들을 망친 줄은 몰랐다.

그러나 몬드리안이 입체주의와 현대적인 도시를 뛰어넘어, 자신만의 표현방법을 찾아낸 것은 도시를 벗어난 후였다. 1909년 그는 네덜란드 돔뷔르흐의 바다를 그렸다. 뻥 뚫린 하늘과 바다는 그가 자신만의 계산된 붓질과 색조를 마음껏 풀어낼 수 있는 공간이었고, 그 그림을 통해서 그는 자연에 정신적으로 동화되는 감각을 표현했다.

몬드리안은 아버지의 임종을 지키러 1914년 네덜란드로 돌아와서 다시 한번 바다를 그렸다. 그리고 전쟁의 발발로 그곳에서 5년을 머물러야 했다.

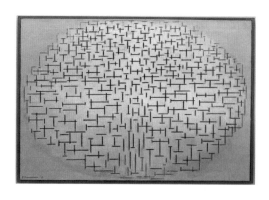

「검정과 하양의 구성
10 : 부두와 바다」.
피에트 몬드리안
(1872-1944).
1915년. 캔버스에
유화물감.
85×108cm.
오테를로, 크뢸러뮐러
미술관.

그가 다음 해에 그린 바다는 수평선과 수직선으로 가득한 들판으로 바뀌어 있었고, 피카소의 「건축가의 테이블」에서 영감을 받은 것인지 타원형 캔버스가 사용되었다. 하지만 몬드리안은 이 캔버스를 완전히 다른 방식으로 이용했다. 그는 잔잔하게 은빛으로 빛나는 바다를 향해 뻗어 있는 나무판자에 서서, 바다 앞에서 물리적인 존재감을 강하게 풍기며 인간의 눈이 담을 수 있는 모든 범위를 표현했다.

몬드리안의 그림은 곧 모든 자연의 징후나 자연 세계와 분리되고 오로지 인간 정신의 순수한 창작만이 남았다.[7] 흰 배경에 보통 파랑, 노랑, 빨강의 원색 직사각형과 함께 그려진 굵은 검정 선은 독자적인 원칙에 의해서 형성된 세상 같은 느낌을 주었다. 그러나 그러면서도 장식적인 파사드, 바람 부는 바닷가, 자연에 존재하는 인간의 존재감 같은 것들이 모조리 사라지지는 않았다.

중요한 것은 그림의 사물, 점, 색, 형태와 바깥 자연 세계와의 관계가 아니었다. 작품 내에서 각각이 내부적으로 어떻게 연관되는가가 중요한 문제였다. 몬드리안이 설명했던 보편적인 아름다움이란 흉내 내거나 반영하는 것이 아니라 이미지를 구성하는 문제였다.[8] 몬드리안은 그림이란 "역동적인 균형 상태"를 성취함으로써 "근본적인 등가等價의 법칙"을 따를 수 있으며, 피상적인 외형보다는 목숨과 맞먹을 정도로 중요한 자연의 심도 있는 규칙을 반영함으로써 현실을 보여주어야 한다고 말했다.[9]

이러한 생각은 러시아의 화가와 작가 모임에서 이미 수면 위로 올라왔다. 카지미르 말레비치, 블라디미르 타틀린이 포함되어 있는 이 그룹은 수 세기 동안 회화를 지배해온 자연주의에 대항했다. 그들은 이미지의 힘이란 그 이미지가 재현한 대상이 아니라 이미지 자체의 형태나 구도에서 오는 것이라고 생각했다. 이미지는 세상을 담는 투명한 스크린이 아니라 그 자체로 하나의 세상이었다. 그들은 회화가 사물에 대한 새로운 의식을 일깨울

수 있다고 보았다. 그리고 그 방법은 익숙한 세상을 그저 반복하기보다는, 고갱의 상징주의가 세상을 바라보는 새로운 시선을 소개했던 것처럼 익숙하면서도 낯선 이미지를 제작하는 것이었다. 1917년 러시아의 빅토르 시클롭스키는 「도구로서의 예술」이라는 에세이에 이렇게 썼다. "우리가 예술이라고 부르는 것은 우리에게 삶의 감각을 되돌려주기 위해서, 우리가 사물을 느끼게 하기 위해서, 돌을 돌처럼 만들기 위해서 존재한다. 예술의 목적은 단순히 무엇을 그렸는지 알아보는 것이 아니라 무엇인가를 본다는 감각을 일깨우기 위한 것이다."[10]

카지미르 말레비치는 1915년 페트로그라드(지금의 상트페테르부르크)에서 열린 "0.10"이라는 급진적인 제목의 전시회 소책자에서 단순히 자연을 모방하는 것은 "거짓된 자각"이라고 썼다. 말레비치에게 회화의 진실된 목적은 오히려 "새로운 형태를 창조하는 것"이었다.[11] 이것은 회화나 조각에만 국한된 것이 아니었다. 그는 탁자에 안경을 내려놓는 행위를 20번 반복한다면, "그것 역시 창조이다"라고 썼다. 미래주의자들은 눈에 보이지 않는 속도와 기계주의를 찬양하며 새로운 미술의 길을 개척했다. "그 자체가 목적인 회화, 자연발생적인 창조 행위로서의 회화"의 개념을 완성시킨 것은 말레비치였다(혹은 그 스스로는 그렇게 생각했다). 마치 배가 침몰하는 것을 막기 위해서 바닥짐을 바다에 던져버리듯이, 그림과 관계없는 모든 것은 제거해야만 했다. 다 버리고 남는 것은 자칭 예술가의 창조적인 천재성에 의해서 무無에서 본능적으로 끄집어내진 가볍게 부유하는 색과 형태뿐이었다.

"0.10" 전시회 벽에는 말레비치가 그린 색색의 형태들로 가득한 캔버스들이 전시되었다. 또 전시실 구석에는 블라디미르 타틀린이 철판과 알루미늄 판으로 만든 조각이 철사에 매달려 공중에 떠 있었다. 그가 "카운터 릴리프counter-relief"라고 명명한 이 조각품은 사각형 나무의 견고함, 유리의 투명함, 구부러지고 용접이 가능한 금속의 단단함 등 그저 재료의 속성에 맞춰 형태가 갖추어졌을 뿐 무의 조각품이었다.

무엇의 반대counter일까? 바로 과거의 모든 이미지, 자연을 모방해야 한다는 관념에 대한 반대, 자연 그 자체에 대한 반대였다. 그렇다면 "0.10" 전시회에서 선보인 타틀린의 금속 조각과 말레비치의 (조그만 흰 캔버스에 검은 사각형을 칠한 것뿐 아무것도 없는) 「검은 사각형」을 그토록 강렬하고

아름답게 만드는 것은 무엇일까? 어쩌면 누구라도 그릴 수 있을 것만 같다. 하지만 실제로는 말레비치와 타틀린이 아니었다면, 정확히 이 시기가 아니었다면 나올 수 없는 작품이었다. 그렇기 때문에 이 순수하고 급진적인 이미지와 오브제는 변화하는 사회 정신의 상징이 될 수 있었다. 타틀린의 카운터 릴리프는 입체주의, 그것도 타틀린이 1914년 파리에서 보았던 피카소의 부조에서 영감을 받은 것이었다. 말레비치가 스스로 굉장한 열의를 가지고 "절대주의Suprematism"라고 불렀던 비자연주의 회화는 드디어 고갱의 고민에 대한 결론을 내려주었다. 고갱은 자연의 형태를 반복하기보다는 그 자체로만 설명이 가능한 새로운 가시적인 세계를 창조할 수 있는 회화 종류를 찾고 있었기 때문이다.

이렇게 새로운 가상 세계로의 여정은 어떻게 끝이 날까? 회화나 조각의 목적이 사물의 외형을 재현하는 것이 아니라면, 그것은 무엇을 재현해야 할까? 어쩌면 예술 작품은 보는 것보다는 생각하는 것에 대한 것, 관념에 대한 것이리라. 어쩌면 예술 작품은 물리적인 "작품"의 형태가 아닐 수도 있으리라.

　1913년 프랑스의 예술가 마르셀 뒤샹의 머릿속을 맴돌던 질문이 바로 이것이었다. 입체주의와 비슷한 양식의 그의 그림은 동료 화가들의 눈에도 생소했다. 「계단을 내려오는 누드 No. 2」는 계단을 내려오는 여성을 거의 알아볼 수 없게 그렸다. 속도가 느린 미래주의 회화 같기도 하고, 또 무척 정교한 입체주의 같기도 한, 어쨌든 매우 지적으로 공을 들인 이 작품은 입체주의의 열렬한 지지자들이 개최한 파리 전시회에서 전시를 거부당했다. 그리고 그 지지자들 중에는 자크 비용, 레이몽 뒤샹 비용 형제 그리고 화가인 알베르 글레이즈, 장 메챙제가 포함되어 있었다.

　그렇다면 배에 있던 색과 형태까지 바다로 집어던지는 방법, 회화를 넘어서면서도 여전히 창조를 할 수 있는 방법은 무엇일까? 선택의 행위 그 자체가 창조적일 수 있을까? 어떤 사물이라도 사색을 위해서 선택되어 예술 작품으로 변형되거나 재활용될 수 있을까? 오랫동안 곰곰이 생각해볼 수밖에 없는 어려운 문제였다.

마르셀 뒤샹은 자신의 작업실에 앉아 담배를 피며 생각에 잠겼다.

그리고 그는 자리에서 일어나 별 생각 없이 나무 스툴 위에 놓여 있던 자전거 바퀴에 손을 얹었다. 그는 바퀴를 돌린 뒤 다시 자리에 앉아 생각했다. 그리고 빙글빙글 돌아가는 반짝이는 바큇살에 넋을 빼앗겼다.

그렇게 평범한 물체를 (필요하다면) 아주 약간만 변형시킨 뒤에 예술 작품으로 내놓는 "레디 메이드ready-made"가 최초로 탄생했다. 안 될 이유가 없었다. 레디 메이드(이 용어는 뒤샹이 몇 년 후에 미국에 갔다가 떠올린 것으로, 미국은 모든 것이 레디 메이드인 양 보였기 때문이다)는 도리어 관람객에게 질문을 던졌다. 우리는 왜 그려지고 조각된 이미지를 보는 것인가? 다른 어디에서도 찾아볼 수 없지만 회화나 조각에서만 볼 수 있는 것은 무엇이란 말인가? 그는 피카소의 「아비뇽의 처녀들」만큼이나 논쟁의 여지가 다분한 작품을 내놓고 대립의 장을 열었다. 하지만 이번 무대는 대담한 기술을 통해서가 아니라 예상치 못한 선택에 의해서 만들어졌다.

뒤샹의 「자전거 바퀴」 이후로 와인 병 건조대, 눈 치우는 삽, 코트 걸이 등 다른 레디 메이드 작품이 뒤를 이었다. 그중에서도 가장 악명 높은 작품은 "R. Mutt"라는 알 수 없는 서명이 적혀 있는 뒤집어진 소변기였다. 그는 이 소변기를 1917년 4월 미국 독립 미술가협회 전시에 보냈다. 이 전시회는 심사위원이나 선정 과정이 없고 민주적인 이상에 따라서 모든 작품이 자동으로 전시되는 것으로 유명했다. 그런데도 「샘Fountain」이라는 고상한 이름이 붙은 뒤샹의 소변기는 전시를 거부당했다.

한편 멕시코 남부 국경에서는 더욱 심각한 민주주의적 다툼이 벌어지고 있었다. 1910년 가을부터 포르피리오 디아스의 독재에 반기를 드는 일련의 혁명 봉기가 전국으로 퍼져나간 것이다. 치와와 주의 판초 비야, 모렐로스 주의 에밀리아노 사파타가 주축이 된 게릴라 군대는 민주주의와 토착 멕시코 원주민의 권리를 되찾는다는 명목하에 캄페시노스compesinos, 즉 농부들에게 땅을 되돌려주겠다며 싸웠다.

이후 1920년대 동안 이런 혁명기의 이상은 벽화에 그대로 남았다. 그중에서도 가장 눈에 띄는 멕시코 화가들은 디에고 리베라, 다비드 알파로 시

케이로스, 호세 크레멘테 오로스코였는데, 이 세 사람은 모두 러시아를 선망했으며 정치 이데올로기로서 공산주의에 동조했다.

그중에서도 리베라는 멕시코 민중의 정체성을 가장 열심히 전달하던 인물이었다. 리베라의 벽화는 마치 민주주의 그 자체의 이미지인 양 붐비고, 떠들썩하고, 포괄적이며, 종종 이해하기 힘들 때도 있었다. 작가 존 더스 패서스가 말한 것처럼 "혁명의 모든 단계를 열정적인 상형문자로 기록했다."[12]

멕시코시티의 대통령궁 계단 위에 그려진 리베라의 「멕시코의 역사」는 메소아메리카 문명 초기부터 현재에 이르기까지의 사건을 연대순으로 기록하고 있다. 리베라는 한쪽 벽에 메소아메리카의 파노라마, 「아즈텍 세계」를 그렸다. 가운데에는 밝은 초록색 머리 장식이 돋보이는 깃털 달린 뱀 신과 케찰코아틀의 형상이 있었다. 떠들썩한 분위기는 중앙 벽까지 이어졌고, 그곳에는 스페인의 침략, 막시밀리안 황제(오스트리아의 대공으로 1867년 그의 처형으로 유럽의 멕시코 지배는 끝을 맺었다)의 재위 기간, 포르피리오 디아스의 독재까지 그려졌다. 그리고 공산주의 아래에서 멕시코의 밝은 미래는 3층 계단 벽에 등장했다.

「멕시코의 역사」에 등장한 인물들 중에는 리베라와 1929년 결혼한 화가 프리다 칼로도 있었다. 칼로는 리베라와 정치적인 견해를 같이 하고 공산주의의 열렬한 지지자이기도 했지만 미술에서는 그와 정반대였다. 그녀는 수천 명의 등장인물들로 가득한 공공 벽화를 그리기보다는 작은 캔버스에 자신의 개인적인 삶, 숱한 고난을 겪었던 불굴의 의지를 드러냈다. 타고 있던 버스가 전차와 충돌하는 사고로 그녀는 열여덟 살의 나이에 다발성 외상을 당하고 말았다. 그녀의 친구들 중 한 명은 칼로가 사고 이후 29년을 생존한 것을 두고 "죽은 채로 살아 있었다"라고 말할 정도였다.[13] 그 고통과 괴로움은 그녀의 그림의 원천이었다. 그녀는 사고 1년 후, 함께 버스를 타고 있었던 당시 연인, 알레한드로 고메스 아리아스에게 이런 편지를 남겼다.

> 번개가 지구를 번쩍 밝히는 것처럼, 그렇게 갑자기 알게 되는 것이 얼마나 끔찍한 일인지 네가 안다면 좋을 텐데. 나는 지금 고통스러운 행성, 얼음처럼 투명한 행성에 살고 있어. 하지만 내가 알고 있는 이 모든 고통도 단 몇 초 만에 순식간에 알게 된 것이지.[14]

감정적으로도 고통스럽기는 마찬가지였다. 리베라와의 격동적인 결혼 생활도 순탄하지 않았다. 두 사람은 결혼 후에도 숱하게 많은 일을 겪었으며 그녀는 여러 차례의 시도 끝에도 아기를 가질 수 없었다. 칼로는 자신의 개인적인 불행을 그림으로 기록했다.

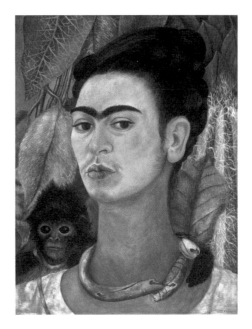

이렇게 축적된 트라우마는 인격 장애를 가져왔다. 그녀의 그림은 활력과 고통, 리베라에 대한 헌신과 화가로서의 독립성, 자신이 나고 자란 멕시코와 동시대 현대 회화의 근원인 유럽 사이에서 분열을 보였다(앙드레 브르통은 그녀가 초현실주의자라고 주장했지만, 칼로는 파리를 방문한 이후 초현실주의의 과하게 이지적인 환경을 보고 오히려 초현실주의에 등을 돌렸고, 마르셀 뒤샹이라는 신사적인 인물에 대해서만 예외적인 반응을 보였다).

이 분열된 자아는 그녀의 위대한 작품들 중 하나인 이중 자화상, 「두 명의 프리다」에 고스란히 드러났다. 이 작품을 그린 1939년은 그녀가 리베라와 이혼하고 가장 활발하게 작품 활동을 하던 때였다(얼마 후 둘은 재결합했다). 왼쪽에 앉은 전통적인 프리다는 테후아나 의상(패턴이 있는 긴 드레스로 멕시코 사포텍족 여성들이 입던 옷이었으나 혁명을 따르는 멕시카니다드Mexicanidad의 상징이 되었다)을 입고 있다. 하얀 드레스는 레이스 깃이 높고 소매도 여러 겹인데 반해, 오른쪽 프리다는 긴 초록색 치마에 보라색과 노란색이 섞인 실크 상의를 입어 당시로서는 "모던한" 스타일을 보여주었다. 심장과 동맥은 겉으로 드러난 채 서로 연결되어 있으나, 왼쪽 프리다가 들고 있는 가위에 잘린 상태이다. 그 끝에서 뿜어져 나온 피는 드레스에 수놓아져 있는 빨간 꽃과 어우러진다. 오른쪽 프리다의 손에는 디에고의 초상화 미니어처가 들려 있는데 그것이 정맥과 연결이 되어 있다는 것은 자

신이 이혼 이후 슬프게도 혼자임을 보여주는 것이자 앞에서 보았던 분열된 자아의 연장선이다. 사랑을 잃어서 고립되고, 또 육체적인 고통에서 벗어나지 못하는 현실 때문에 고립된 칼로는 스스로의 손을 잡고 있다.

바로 이런 점이 칼로의 그림이 가진 힘이다. 그녀가 그린 200점 이상의 작품 중 4분의 1 정도가 자화상일 정도로 그녀는 극도로 개인적인 주제를 그렸지만 결코 나르시시즘에 빠지지 않았다. 칼로는 이상적인 사회의 꿈보다 개인적인 인생의 현실을 보여준다는 점에서 리베라보다 더 현실주의자였다. 칼로는 리베라가 자파타의 말을 순수한 판타지인 양 순백색으로 그린 것을 비판한 적이 있었다. 리베라는 자신의 초기 선언문을 회상하면서 "민중"을 위해서 아름다운 것을 그리고 싶었다고 말했다.

그러나 결국에 개인의 존엄성과 고통의 현실을 보여주는 이미지를 통해서 "민중"의 심금을 울린 것은 리베라가 아니라 칼로였다. 이윽고 그녀는 남편의 오랜 그늘에서 벗어났다. 비록 1954년 마흔일곱의 나이로 사망한 이후의 일이었지만, 그녀는 리베라에 버금가는 명성을 얻었고, 역경을 무릅쓰고 싸워나간 데에 대한 인정을 받았다.

미래주의자들은 제1차 세계대전에 힘을 보탰으나, 전쟁으로 인해서 위대한 예술가 움베르토 보초니는 목숨을 잃고 말았다. 다른 곳에서는 전쟁의 에너지가 그 자신에게 불리하게 바뀌면서 정치적인 항의의 불씨로 변모했다. 스위스와 독일의 다다이스트들은 관습을 거부하고 과거를 청산하기 위해 예술가의 새로운 개념을 정립하기 위해서라면 무엇이든 닥치지 않고 했다.

다다이즘Dadaism 운동의 에너지는 기계화된 무기 때문에 수백만 명이 살육당한 제1차 세계대전의 공포에 대한 직접적인 반응이었다. 예술가들은 맨 처음 전쟁의 공포를 목격했고, 그것을 기록하려고 노력했다. 오토 딕스는 「전쟁」이라는 판화 연작에서 참호전의 참혹한 죽음과 끔찍한 상해의 현장 그리고 사회 전반적으로 도덕성이 붕괴되는 모습을 최대한 있는 그대로 보여주었다. 전쟁으로 너무나 고통을 받았던 그는 전쟁이 끝난 지 6년이 지난 1924년이 되어서야 비로소 마음을 다잡고 전쟁의 이미지를 기록할 수 있었다.

"다다"라는 것이 무엇을 의미하는지 제대로 아는 사람은 없었다. 이는 비합리성에 대한 호소를 상징하는 것이었고, 다다이스트 예술가들이 어떤 마음가짐으로 어떤 처신을 했는지는 그들이 주최한 전시를 통해서 짐작할 수 있었다. 게오르게 그로스, 라울 하우스만, 존 하트필드는 1920년 베를린에 있는 오토 부르카르트의 갤러리에서 제1회 국제 다다 박람회를 개최했다. 전시회 벽에는 "다다를 진지하게 받아들여라" 같은 역설적인 내용의 슬로건이 잔뜩 붙어 있었고, 전시된 그림에는 동시대인의 풍자적인 캐리커처나 반전, 반부르주아 메시지 위에 신문에서 직접 잘라낸 이미지가 그대로 덧붙여져 있었다. 다다이스트 시인 빌란트 헤르츠펠데는 전시회 카탈로그 서문에 이렇게 썼다. "과거에는 엄청난 양의 시간, 애정, 공을 들여서 인체, 꽃, 모자, 무거운 그림자 등을 그렸다면, 이제는 그저 가위만 들고 이런 것들을 재현한 사진이나 그림에서 잘라내기만 하면 된다."[15] 이 전시는 판매를 위한 것이었지만 단 1점만 팔렸고(그마저도 이후 분실되었다), 전시 기획자들은 군을 비방했다는 이유로 고소당했다. 그렇지만 다다의 관점에서는 이는 좋은 결과였다.

존 하트필드, 라울 하우스만, 한나 회흐는 신문에서 이미지를 오리고 사진을 자르고 붙인 포토몽타주를 만들어 자신들의 메시지를 부르짖었다. 존 하트필드에게는 파시즘과 권위주의적인 정치로부터 위협받는 민주주의와 노동자 계급이 주요 주제였다. 그들은 러시아 예술가, 특히 알렉산데르 로드첸코에게 커다란 영향을 주었으며, 로드첸코는 전통적인 예술 형태를 맹비난하며 말레비치의 그림과 타틀린의 조각을 뛰어넘은 구성주의 Constructivism를 받아들이고, 피카소와 브라크의 비교적 얌전한 화풍을 넘어서서 포토몽타주의 영역으로 들어섰다. 다른 다다이스트 동료들과 마찬가지로 하트필드의 콜라주는 현대 사회에 넘쳐나는 사진 이미지에 의존하면서, 이러한 이미지들이 얼마나 손쉽게 정치적인 목적으로 이용될 수 있는지를 보여주었다. 한나 회흐는 전쟁이 끝난 다음 해이자 노동자 혁명이 일어난 1919년, 독일 정치에 대한 시각적인 요약서에 해당하는 「독일 최후의 바이마르 배불뚝이 시대를 다다의 부엌칼로 잘라버리자」라는 콜라주를 제작했고, 이 작품은 다음 해에 개최된 제1회 다다 박람회에 전시되었다. 제목을 갈기갈기 자른 것은 시대와 관습을 초월한 것이었다. 사회의 관습으로

부터 자유로워진 신여성은 잘라놓은 남성 정치인의 이미지 옆에 등장한다. 가운데에는 신문 기사에서 오려낸 케테 콜비츠의 이미지가 있었는데, 당시는 그녀가 베를린 아카데미 최초의 여성 교수로 임명된 지 얼마 되지 않은 때였다. 독일과 영국을 포함한 여러 나라들에서 여성이 투표권을 부여받았으며(노르웨이는 이미 몇 해 전에 여성투표권을 인정했다), 예술 영역에도 여성들이 적극적으로 참여하기 시작했다.

회흐는 남성과 동등한 입장에서 예술에 참여한 최초의 여성 세대였다. 1만2,000여 년 전, 정착 생활을 하게 되면서 시작된 인간의 이미지 제작 이야기는 사실상 절반의 이야기에 불과했던 것이다. 심지어 대다수의 이미지가 시간이 지나며 소실되었고 지금까지 남아 있는 것은 일부 잔해라는 점을 감안하면 절반도 되지 않을 수 있다. 사냥하고 채집하며 동굴에서 살았던 인류의 황무지 시절에서부터 살아남아 얼마 되지 않는 흔적을 통해서, 우리는 여성들이 이미지 제작에 생각보다 더 큰 역할을 했으리라고 추측하고 있다. 20세기의 여성 예술가들도 예외가 아니었다. 처음에는 성공한 화가의 재능 있는 딸이자 형제였던 그들은 자신의 경력을 쌓을 수 있도록 허락을 받았지만, 이제는 이미지 제작자로서 그 중요성을 점점 더 많이 인정받게 되었다. 메리 카사트, 엘리자베트 비제 르 브룅, 프로페르지아 데 로시 같은 이전 시대의 여성 예술가들이 보여주었듯이, 남성 중심의 세계에 내놓은 그들의 대안적인 관점만 보더라도 그들이 얼마나 중요한지를 알 수 있다. 20세기 동안 이 대안적인 견해는 우리의 세계관과 그것이 재현되는 방식에 내재되어 있던 편견을 여실히 드러냈다. 역사적인 미술을 묘사할 때에 사용하는 언어에도 이러한 편견이 숨어 있었다. "르네상스", 즉 예술의 "재-탄생"이란 "옛 거장"에 대한 숭배로서 완전히 남성 예술가들에 의해서 결정되는 것이었기 때문이다. 우리의 인생에서 중심이 되는, 아이를 가지고, 아이를 기르는 경험, 어린 시절의 경험 같은 것들은 예술 창작에서 소외되어왔다. 적어도 서양 미술에서는 어머니와 아이의 허용 가능한 이미지는 처녀인 상태에서 임신한 여성의 이미지뿐이었다. 어쩌면 생물학적이고 자연스러운 진실에서 동떨어진 성모와 아기 예수의 이미지를 최초의 "추상적" 이미지라고 부를 수 있을지도 모르겠다.

무엇보다 다다이스트와 다른 예술가들이 1920년대 독일을 휩쓴 개혁

의 파도 안에서 폭로해야겠다고 결심한 진실은 전쟁의 참상이었다. 위험을 감수한 곳곳의 예술가들은 새로운 민주주의의 시대, 새로운 목소리의 요구에 화답하는 이미지를 창작했다.

그렇다고 해서 "평범한" 관람객들이 이런 이미지를 즐겨 보았다는 뜻은 아니다. 뒤샹의 「자전거 바퀴」는 1915년에 분실되었고, 「샘」은 1917년 전시를 거부당한 뒤에 창고에 보관되었다. 레디 메이드가 다시 수면으로 떠올라 널리 알려지고 영향력을 끼치게 된 것은 1950년대가 되어서였다. 피카소의 「아비뇽의 처녀들」은 거의 20년간 그의 작업실에 놓여 있었고 1924년 디자이너 자크 두세에게 팔리기 전까지 단 한 차례 전시되었다.

새로운 예술은 형태나 외형뿐만 아니라 그 내용도 충격적이었다. 그리고 이러한 충격은 문학을 통해서 가장 예리하고 가장 빠르게 전달되었다. 당시에 피카소의 「아비뇽의 처녀들」을 제외하고 가장 충격적인 것은 제임스 조이스의 장편 소설 『율리시스Ulysses』였다. 리오폴드 블룸이라는 주인공이 1904년 어느 날 더블린의 거리를 돌아다니는 내용의 이 소설을 보며 우리는 블룸이 아비뇽 거리의 사창가를 방문할 것이라고 상상한다. 조이스는 이 책의 모델로 호메로스의 『오디세이아』의 에피소드들을 채택했고, 블룸 그리고 그의 아내이자 가수인 몰리, 몰리와 밀회를 가지는 투어 매니저 블레이지즈 보일런, 조이스의 초기 소설 『젊은 예술가의 초상A Portrait of the Artist as a Young Man』속 자전적인 캐릭터인 스티븐 디덜러스의 경험을 풀어낼 때에 이 에피소드들을 이용했다.

블룸은 더블린에서 일상적인 생활을 하고 있지만 오디세우스처럼 영웅이다. 그리고 이 소설은 셀 수 없이 많은 인용과 참고 문헌이 포함된 매우 모호한 언어로 묘사되었기 때문에 『율리시스』라는 소설 자체가 때로는 영어라는 언어의 역사처럼 보이기도 한다. 예를 들면 "황소들"이라는 에피소드는 고대 이교도의 형태에서 시작하여 중세 영어와 아서 왕의 전설을 거쳐 존 러스킨의 비평을 아우르는 수많은 영어 표현의 패러디로 이루어져 있다. 소설의 악명 높은 마지막 구간, 침대에 누워 잠 못 이루는 몰리의 천박하고 기나긴 독백은 글쓰기의 관습과 도덕의 관습을 가차 없이 깨부수는 충격적인 클라이맥스였다. 하지만 이 소설의 목적은 피카소의 「아비뇽의 처녀들」과 마찬가지로 더 심오한 창작 형식에 도달하는 것이었다. 우리의 가장 오

랜 기억인 어린 시절의 기억뿐만 아니라 우리를 형성시킨 오랜 역사, 공통적인 집단의 기억에서도 탈피한 새로운 형식 말이다. 특히 블룸이 물병을 따면서 물의 기원에 대해서 곰곰이 생각하는 긴 구간에서 우리는 조이스 특유의 문장의 짜임새, 단어의 자연스러운 흐름을 느낄 수 있다. 스티븐 디덜러스는 소설의 앞부분에서 이렇게 말한다. "예술 작품에 대한 가장 중요한 질문은 그것이 작가의 삶의 얼마나 깊은 곳에서 나왔는가 하는 것이다."

이렇게 어렵고 새로운 형태의 미술과 문학은 난해했기 때문에 널리 알려지지도 않았고 사회적으로 인정받지도 못했다. 대부분의 사람들에게 그런 작품은 정신 이상의 최악의 증거였고, 기껏해야 말장난에 지나지 않았다.

그러나 1905년 지그문트 프로이트에 따르면, 말장난도 진지한 의미를 가질 수 있었다. 말장난은 인간의 마음의 작용, 무의식적인 습관, 즉 행동 방식을 형성하는 마음속 깊이 내재된 기억을 드러내는 방법이었다. 평소에는 암호화된 형태로 베일에 싸여 있다가 말실수나 꿈의 형태로 튀어나오는 것이다. 프로이트는 그려진 이미지가 인간 마음의 작용을 이해할 수 있는 또다른 방법이라고 보았다. 특히 그는 레오나르도 다빈치의 작품을 분석한 연구에서 다빈치의 어린 시절의 경험과 그의 회화와 드로잉 속에 숨어 있는 연관성을 발견했다. 프로이트의 관점에서 창조성 그 자체는 어린 시절의 경험으로 거슬러올라가는 무의식적인 욕구와 관련이 깊었다. 예술의 창조란 어린 시절의 놀이의 연속, 삶의 초기 경험에 의해서 생겨난 소원의 성취 그리고 욕망과 결핍의 충족이었다.[16] 그래서 프로이트와 그의 추종자들의 글이 고갱 시대 이후 예술가들의 상상력을 형성해온 상징주의의 열쇠처럼 등장한 것이다.

그러나 모든 예술가들이 이미지를 단순한 징후로 보지 않고 풀어야 할 수수께끼로 바라보는 이러한 해석에 동의하지는 않았다. 미국의 예술가 조지아 오키프는 캔버스를 꽃의 생식기관인 수술과 암술 그리고 꽃잎으로 채웠다. 부드럽고 감각적인 형태는 마치 유혹하듯이 우리를 부드럽게 감싸며 마음을 빼앗는다. 1926년에 그린 「검은 붓꽃」은 가장 압도적인 작품 중 하나로, 주름지게 그려진 부드럽게 속이 비치는 형태가 우리의 눈길을 꽃

의 생식기관인 검은 부분 쪽으로 끌어들인다. 그림의 주제는 사실 꽃이 아니라 사물의 어두운 중심으로 통하는 통로로, 쉽게 성적 욕망이라는 용어로 해석될 수 있다. 하지만 오키프 그 자신은 이런 해석을 진심으로 거부했다. 그녀는 이런 해석이 자신이 생각하거나 의도했던 것보다도 그림을 보는 사람의 입장에서 쓰인 것이라며 반박했다.[17]

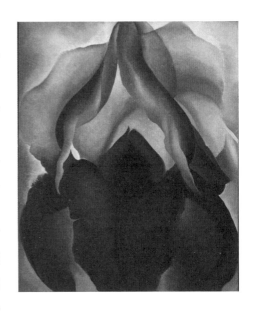

「검은 붓꽃」, 조지아 오키프(1887-1986), 1926년. 캔버스에 유화물감, 91.4×75.9cm. 뉴욕, 메트로폴리탄 미술관. 알프레드 스티클리츠 컬렉션, 1969년. Acc.n.:69.278.1.

정신분석학의 발견을 더욱 문자 그대로 받아들인 이들도 있었다. 1924년 시인인 앙드레 브르통은 자신이 새롭게 주창한 운동의 선언문에서 초현실주의를 "초자연적인 오토마티즘 psychic automatism"으로 묘사하면서, "이성에 의한 통제의 부재, 미적 또는 도덕적 우려로부터의 면제" 상태에서 의식의 흐름대로 글을 쓰고 이미지를 제작해야 한다고 말했다.[18] 초현실주의와 관련된 예술가들과 브르통에게 통제로부터의 자유는 앙드레 마송의 작품처럼 자기도 모르게 이루어지는 해독 불가능한 "무의식적인" 드로잉을 의미할 수도 있었고, 호안 미로, 막스 에른스트, 조르조 데 키리코의 그림처럼 몽환적인 이미지를 의미할 수도 있었다. 이런 모든 초현실주의자들 중에서 프로이트의 논문에 가장 흠뻑 빠진 사람, 그래서 금기시되는 괴상망측한 이미지를 가장 많이 그린 사람은 스페인의 화가 살바도르 달리였다.

1930년대 작품에서 달리는 사진 기술, 아니면 적어도 정확히 실물과 같은 이미지를 이용해서 꿈의 표상으로 가득 찬 그림을 완성했다. 충격적이고 아주 재미있지만 노골적으로 기이해서 정말 꿈에나 나올 법해 보였다. 프로이트는 1900년에 쓴 글에서, 우리가 욕망하는 것, 우리가 마음속에서 억누르는 욕망은 종종 수수께끼 같은 이미지로 변형되어 꿈속으로 다시 찾아온다고 말했다. 달리가 1925년 스페인어로 읽은 프로이트의 『꿈의 해석*Die Traumdeutung*』은 그에게 신의 계시와 같았다. 그는 이후 20년간 이 책을 자신의 그림의 근거로 받아들였다. 밝게 빛을 내는 무중력의 세계, 그리고 그 안에서 그로테스크하고 상징적인 시나리오를 연기하는 수상한 인물들, 또한

굉장히 세세한 묘사 등이 히에로니무스 보스를 생각나게 한다. 그리고 실제로 달리는 마드리드의 프라도 미술관을 방문한 적이 있었기 때문에 보스의 그림을 잘 알고 있었다.[19] 성적 욕망은 달리의 발명품인 "편집증적인" 화풍에 의해서 왜곡되어 어린 시절의 기억과 결합한다. 그래서 잠든 여성의 형태는 서 있는 말의 모습으로 읽힐 수도 있고, 1937년작 「나르시스의 변형」에서처럼 웅크린 인물은 달걀을 쥔 손으로 변형되기도 한다. 그는 1930년 「썩어가는 당나귀」라는 에세이에서 "심각한 편집증적 사고"는 하나의 이미지를 다른 것으로 변형시킨다고 썼다.[20] 우리에게는 일정한 선의 배열 속에서 얼굴의 이미지 또는 말의 형태를 떠올릴 수 있는 너무나도 당연한 능력이 있다는 점에서, 이는 이미지 제작 그 자체에 대한 언급이기도 했다.

수화기 대신 빨간 바닷가재가 올라가 있는 1938년작 「최음성 전화기」에서 그의 기이한 표상과 병치는 극에 달했지만, 그의 회화와 조각은 결코 자의적이지 않았고 단순히 정교한 말장난에만 그치지 않았다. 그의 작품은 어느 정도 경험의 진정성, 어린 시절의 기억과 욕망의 진정성을 담고 있었다. 게다가 그의 공들인 기법 또한 장난스럽게 볼 만한 것이 아니었다. 그는 자신만의 광기에 집착하면서도 결코 주변 세계와 단절되지 않았다. 「최음성 전화기」를 그린 해에 작업한 다른 전화기 그림은 아돌프 히틀러와 영국 총리 네빌 체임벌린을 표현한 이미지와 함께 등장한다. 「산 위의 호수」라는 제목의 이 작품에는 어찌 보면 물고기 모양 같기도 한 호수 앞에 목발 위에 놓인 수화기가 있고, 절단된 전화선은 조금 더 높은 목발에 걸쳐져 있다. 배경에 있는 이상한 형태의 산은 비록 명확하지는 않지만 다른 무엇인가로 변화하고 있는 것처럼 보인다. 검은 수화기, 잘린 전화선, 가느다란 목발은 히틀러의 요구를 들어주고 전쟁을 피하고자 했던 체임벌린의 실패한 외교를 가리키는 것으로 볼 수 있다.

1938년 달리는 영국에서 자신의 영웅인 프로이트를 만날 때, 「나르시스의 변형」을 가지고 갔다. 프로이트는 달리의 회화 기법에 감명을 받았지만, 그의 그림이 정말로 무의식적인 욕망의 표현인지에 대해서는 의구심을 품었다. 그것들은 너무 고의적이었고, 너무 의식적으로 무의식적이었기 때문이다. 정신분석학은 누가 보더라도 판독이 필요할 것 같은 이미지뿐만 아니라 모든 이미지의 의미를 읽어내기 위해서 존재하는 것이었다.

달리의 그림에 대해서 뭐라고 평을 하든지 어쨌든 그의 그림은 시대에 대한 강렬한 상징이었다. 1930년대 유럽 전역에는 파시즘의 그늘이 드리웠다. 1919년 이후 바이마르 공화국 시절에는 수많은 문화계 인물들이 독일로 모여들었지만, 실제로 하룻밤 사이에 이 문화의 중심지는 사라지고 예술가들도 강제로 추방을 당하게 되었다. 박물관에 있던 회화와 조각은 몰수당해 현대 생활의 "퇴폐"의 상징, 타락한 유대-볼셰비즘과 외세의 상징으로 치부당했다.

가장 큰 위기를 느낀 곳은 1919년 건축가 발터 그로피우스가 바이마르에 설립한 디자인 학교, 바우하우스였다. 수 세기 동안 예술가들의 교육을 관장했던 아카데미와 달리, 그로피우스의 바우하우스는 드로잉, 회화, 조각 같은 "순수" 미술과 금속 세공, 직조, 가구 디자인 같은 "응용" 미술을 결합했다. 장인과 예술가 사이의 경계를 허물고, 학생들을 위대한 예술가로 훈련시키되 일상생활에도 공헌할 수 있게 한다는 것이 그들의 생각이었다. 창의력은 문화 선구자, 부자, 탐미주의자만을 위한 것이 아니라 더 넓은 사회에 포함되어야 하는 것이었다.

바우하우스의 명성은 그로피우스가 강의를 위해서 초빙한 예술가들에 달려 있었으므로, 직물 예술가 애니 앨버스, 군타 스톨츨, 화가 파울 클레, 바실리 칸딘스키, 오스카어 슐레머 등이 새로운 창의력을 학교에 선보였다.

첫해에는 신비주의 사상이 지배적이었지만 시간이 지나면서 이성적인 접근이 그 자리를 대신했다. 1921년 교수로 임용된 파울 클레에게 이미지를 제작하고 기법을 가르치는 주된 목적은 창의력의 미스터리를 탐험하는 것이었다. 그것은 표면 아래 사물의 본질, 즉 우리의 세계를 구조화하고 형성하는 보이지 않는 요소들, 다시 말해서 "목숨과 맞먹는 것"을 관통하는 문제였다. 더 나아가 클레에게 이미지의 창조는 「창세기」에 묘사된 세상의 창조 과정, 무에서 유를 탄생시키는 과정의 재연이었다. 클레는 예술가라면 드로잉, 선, 분위기, 색 같은 회화의 기본 요소들을 직감적으로 사용하여 무에서부터 형태를 끄집어내야 하며, "모든 비밀의 열쇠가 숨겨져 있는 곳"인 창의력 그 자체의 근원에 대한 신비로운 탐구에 돌입해야 한다고 말했다.[21]

다른 수많은 화가들처럼 클레 역시 나치로부터 교수직을 빼앗겼다. 그는 1933년 독일을 떠나 여생을 어린 시절 고향인 스위스 베른에서 보냈다.

그의 작품은 1937년 뮌헨에서 처음으로 개최된 악명 높은 전시회, '퇴폐 미술전'에 소개되었다. 하지만 아이러니하게도 이 전시회는 세기가 바뀐 이후로 떠오른 새로운 형태의 예술을 총망라하는 최초의 전시였고, 독일이 그 어느 나라보다 전향적인 곳임을 보여주는 계기가 되었다.

바우하우스는 정치적으로 불안정한 바이마르 공화국 시절에 문화의 중심지였다. 바우하우스는 진보적이고 좌파적인 학교라는 이유로 보수적인 지방 정부에 의해서 강제 이주를 당했는데, 처음에는 1925년 바이마르에서, 두 번째는 1932년 데사우에서 쫓겨났다가 마지막에는 규모가 확연히 축소되어 베를린에서 문을 열게 되었다. 하지만 국가사회당은 이마저도 이듬해에 폐쇄를 요구했고, 이 무렵 독일에서는 이렇게 개방적이고 진보적인 기관이 존재하는 것이 불가능한 상황이 되었다.

20세기 중반 정세는 점점 어두워지고 있었다. 1939년 제2차 세계대전의 발발로 입체주의의 파편화된 세계와 초현실주의의 꿈과 같은 정경에서 느껴지던 창의적인 상상력의 자유는 거의 사라지게 되었다. 적어도 유럽에서는 그랬다. 예술가들은 이 세상을 어떻게 인지해야 하는지, 창의력은 어떻게 만들어지는지를 철학적으로 탐구하기보다는 삶, 죽음, 생존, 존재의 본질 같은 심각한 문제를 고민하기 시작했다.

스위스의 조각가 알베르토 자코메티(1901-1966)는 1932년에 간결하게 철사로 만든 작품, 「새벽 4시의 궁전」을 두고, 자신의 어머니(왼쪽에 있는 인물)와 자신의 연인(오른쪽 골격 형태), 그리고 자기 자신(중앙의 콩과 같은 형태)의 묘사라고 말했다. 그러므로 이 작품은 사실 자코메티 본인이 아니라면 이해하기 힘든 지극히 개인적인 경험에서 나온 사이코드라마인 셈이다.[22] 불가해한 꿈의 논리는 그가 받아들였던 초현실주의의 특징이기도 했다.

그렇다고 해도 자코메티가 만든 미니어처 구조물은 비극을 위해서 설치된 무대라고 볼 수 있었다. 1930년대 유럽에 존재하던 실제 궁전의 이미지처럼 시간이 갈수록 생명력이 사라져가는 힘없고 어둡고 덤덤한 느낌의 구조물 같았다. 그는 마치 멀리에서 바라본 인간 형상의 실체를 찾기라도

하듯이 모든 형태를 아무것도 남지 않을 때까지 점점 줄이고 걷어나갔다. 이후 자코메티가 30여 년간 제작한 조각과 회화는 시각의 메커니즘과 인간의 존재감에 대한 명상이었고, 그런 점에서 다른 20세기 조각 작품보다는 세잔의 회화에 훨씬 더 가까웠다. 자코메티와 세잔 모두 예술가와 사물 사이의 좁힐 수 없는 거리 안에서 일어나는 일에 관심이 많았다. 그 대상이 산이든 사람이든 결코 물리적으로 손에 넣을 수 없다는 속성이 그것이 보여지는 방식에 어떤 영향을 미치는지 알고 싶었던 것이다.

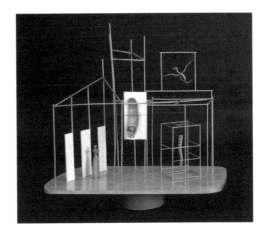

「새벽 4시의 궁전」,
알베르토 자코메티,
1932-1933년. 나무,
유리, 철사, 끈으로
구성,
63.5×71.8×40cm.
뉴욕 현대 미술관.
구매. 90.1936.

　　파리가 독일군에 함락되자, 자코메티는 남쪽에 있는 제네바로 떠났다. 그리고 전쟁이 끝나자마자 파리로 돌아온 그는 1930년대에 열중하던 고민으로 다시 돌아가, 잊히지 않을 위대한 조각을 제작했다. 똑바로 서 있는 가느다란 인물은 전후 시대의 내핍한 상태를 그대로 보여주었다. 많은 화가들은 여전히 추방된 상태로 새로운 환경에서 적응하고 있었다. 몬드리안은 1938년 파리에서 런던으로 도망쳤고 또 런던 대공습을 피해 1940년에는 뉴욕으로 날아갔다. 그의 작품이 발전해가는 것을 계속 지켜보던 사람들에게는 그가 죽기 전 4년 동안(그는 1944년 뉴욕에서 사망했다) 보여주었던 화풍의 변화가 심상치 않았다. 비록 검은 선이 색색의 선으로 바뀌고 구조상의 균형감과 조화가 깨진 정도에 불과했지만 말이다. 도시 생활의 에너지와 재즈의 리듬에 대한 반응은 「브로드웨이 부기우기」라는 제목의 그림에 그대로 기록되었다. 그는 절대 이 그림을 실패라고 생각하지 않았다. 마지막 몇 년 동안 그가 추구한 것은 그의 초기 작품 속 고전적인 균형감과는 반대되는 깊이감과 환영이었다. 그는 길이가 다른 빨강, 노랑, 파랑의 색 테이프를 캔버스에 끊임없이 재정렬하면서 "보편적인 미"의 감정을 자아냈으며, 변화하는 불안정한 세계를 바라보는 그만의 생생한 감각을 통해서 작품을 완성했다. 「뉴욕 시티 I」의 서로 얽혀 있는 선은 도시의 도로 지도나 마천루가 들어찬 거리의 조감도 같기도 하며, 그 기념비적인 형태 주위로 생명력이 흘러나오고 있다. 그가 초기에 그렸던 넓은 바다 풍경과는 달

리 이것은 통제된 인간 세계의 이미지이다. 자연의 풍요로움과는 완전히 반
대되는 제한되고 억제된 이미지 말이다.

몬드리안이 뉴욕 59번가에 있는 작업실에서 완벽하게 정돈되고 계산된 도
시 계획 이미지를 그리고 있는 동안, 도시의 북쪽 125번가에서는 화가 제
이컵 로런스가 외곽에 있는 할렘 가를 기록하고 있었다. 몬드리안이 색색
의 선으로 구성된 "완벽한" 이미지에서 "순수함"을 추구했다면, 로런스는
이 세상을 똑바로 직면하면서 자신의 조그만 수채화나 템페라화에 흑인들
의 역사와 실제 삶을 녹여냈다. 로런스는 1917년 뉴저지에서 태어났고 10
대 때 어머니와 함께 할렘으로 이사를 온 후로 그림을 그리기 시작했다. 할
렘은 미국 내 흑인의 삶과 문화가 위대하게 꽃피운 곳이었기 때문에 음악,
회화, 조각, 문학 등이 "할렘 르네상스"라는 이름으로 융성했다. 로런스는

"움직임, 색, 흥겨움, 노래, 춤, 활기찬 웃음과 떠들썩한 말소리"가 "세상에서 가장 위대한 흑인의 도시"에 생기를 불어넣고 있는 활기 넘치는 환경에서 성장했다.[23] 젊은 예술가 로런스는 이미 자신의 이름을 날린 윗세대에게 지원과 용기를 얻었다. 그중에는 1932년 143번가에 자신의 학교를 세우기도 한 조각가 오거스타 새비지도 포함되었다. 1934년 애런 더글러스가 135번가의 뉴욕 공립 도서관에 그린 벽화 연작, 「흑인의 삶의 측면」은 아프리카계 미국인들의 조상이 고향인 아프리카로부터 이곳으로 오게 된 역사를 담고 있었다. 로런스는 이 벽화로부터 특유의 평평하고 상징적인 양식의 역사화를 배웠다.

로런스는 공립 도서관에서 들은 강의 덕분에 흑인들의 역사에 더욱 관심을 가지게 되었고, 그렇게 아프리카계 미국인들의 정치적 선구자들에 대해서도 더 깊이 파고들었다. 1930년대에 그는 최초의 흑인 공화국인 아이티의 지도자, 투생 루베르튀르의 일생을 연작으로 남겼고, 19세기 반노예제도 운동에 앞장선 자유의 전사, 프레더릭 더글러스와 해리엇 터브먼도 그림으로 남겼다. 로런스의 그림은 직접적이고 단순한 형상과 그림에 대한 부가 설명을 이용하여 역사 속 영웅들의 이야기를 그대로 전달했다. 특히나 1941년 「흑인의 이주」 연작에는 미국 북쪽에서 남쪽으로, 또 할렘으로 이주하는 자기 가족들의 역사를 그림에 녹여냈다.

로런스는 자신이 사는 할렘의 모습도 역시나 평평하고 각진 화풍의 연작으로 기록했다. 그중에는 사진작가가 거리에 삼각대를 설치해놓고 부유한 커플의 모습을 포착하고, 커플은 갑작스러운 플래시 불빛에 걸음을 멈춘 그림이 있다. 그는 1942년부터 도시의 삶을 스냅샷처럼 포착했다. 그의 작품에는 사업가, 건설 노동자, 배달용 트럭, 맨홀로 들어가는 인부, 침대틀을 운반하는 말 수레 등이 그대로 등장했다. 현대 도시에서 움직임과 이주는 끝이 나지 않는 과정이었다. 동료 화가인 제임스 에이머스 포터는 당시 로런스의 작품 속 장면과 인물을 보고 "무언의 힘이 있는 추상적인 상징"이라고 말했다.[24]

아마도 로런스의 그림 속 사진작가로 보이는, 사진가 제임스 반 데르지 역시 할렘의 모습을 기록했다. 하지만 로런스는 1940년대 중반에 흔하게 볼 수 있었던 사진적 사실주의와는 전혀 다른, 완전히 비사진적인 방식

으로 작업했다. 몬드리안 역시 암암리에 사진을 거부하고 있었다. "추상"이
라는 단어는 그의 그림을 설명하기에는 부족했다. 오히려 마티스가 설명한
것처럼 비자연주의적, 비사진적이라는 말이 더 어울렸다. 몬드리안의 작품
은 어떤 대상을 나타내거나 세상을 향한 창과 같은 역할을 하기보다는, 그
저 실제로 존재하는 것이었다.

두 예술가에게 그림이란 자신들의 비전을 풀어내기 위한 기법을 발명
하는 과정이었다. 로런스는 수채 물감과 템페라를 능숙하게 사용하여 "표
면에 견고함과 광택"을 표현했으며, 그 덕분에 그의 작품은 "페르시아 타일
이나 이탈리아 프레스코화처럼 보이기도 했다"고 포터는 전한다.[25] 사실상
그의 이미지는 15세기의 마사초나 다른 이탈리아 화가들이 『성서』와 관련된
이야기를 전하는 것과 똑같은 방식으로 자신의 동시대 세상 이야기를 전
달한다. 20세기 회화와 조각의 형태에 생명을 부여한 것은 이론적인 구상
이 아니라 예술가들의 환경이었다. 가장 금욕적인 화가들 중 한 사람인 몬
드리안조차도 자신을 둘러싼 뉴욕이라는 세계의 에너지를 피할 수 없었다.
로런스와 몬드리안은 여러 차이점이 있지만 둘 다 20세기 중반의 위대한 변
화를 감지했다. 새로운 민주적 세계가 떠오르고 있으며 이는 피할 수 없다
는 것을 말이다. 몬드리안이 기하학적인 그림에서 느껴지는 새로운 에너지,

즉 도시 그 자체의 에너지를 보았다면, 로런스는 다른 종류의 에너지, 바로 인간의 투쟁, 대중의 정치를 보았다. 1940년대 초 세계는 전쟁을 겪고 있었고, 인간의 삶과 자연 세계에 닥친 비극이 남은 20세기 후반의 예술의 이미지를 형성하게 되었다.

트라우마를 겪은 후

한 인물이 길을 헤매고 있다. 그의 옷은 다 해어져서 배고픔에 시달린 앙상한 팔다리가 찬 공기에 노출되어 있다. 새카맣게 타버린 들판, 부서진 집과 거리, 마을과 도시 위로 연기가 솟아오른다. 전쟁의 참상이 그대로 드러난다.

제2차 세계대전으로 4,000만 명이 넘는 사람이 목숨을 잃거나, 홀로코스트나 집단 처형장, 히로시마와 나가사키에 떨어진 원자폭탄 그리고 피폭의 공포에 시달리게 되었다. 이러한 완전한 파괴를 직면한 인간에게는 삶 자체가 가장 보잘것없는 요소로 전락한 듯 보였다.

20세기 초의 예술가들이 인간의 마음, 그러니까 우리가 보고, 생각하고, 꿈꾸는 방식에 대해서 탐구했다면, 1945년 이후로는 인간의 신체 그 자체가 의문, 이해, 재구성의 대상이 되었다. 처음에는 부서지고 더렵혀진 상태의 몸, 셀 수 없는 죽음의 고통을 드러내는 것이 우선이었다. 그렇게 겨우 그린 것이 비명을 지르는 단순한 입 모양이었다. 인간의 삶은 동물의 고통 수준으로 전락했다.

인체는 흙바닥에 짓뭉개진 것처럼 표현되었다. 프랑스의 예술가 장 뒤뷔페가 1950년대에 그린 「메타피직스」에서 최대한 못생기게, 최대한 야만적인 형태로 일그러진 여성의 몸은 납작하게 펼쳐져 있고, 내장이 다 드러난 것도 모자라 해골 같은 얼굴은 우리를 음흉하게 바라보고 있다. 그녀의 몸은 실제 폭력 행위를 당한 듯이 파열되어 있다. 입체주의 미술처럼 지적인

해체에 의한 것이 아니라 정말로 폭력의 결과물인 듯 보인다.

뒤뷔페는 자신의 거친 스타일을 아르 브뤼art brut라고 불렀다. 또한 자신이 수집하던 아마추어적이고 아카데미 미술과는 거리가 먼 이미지, 정신적으로 온전하지 못한 사람, 어린아이, 교육을 받지 않은 예술가들의 작품, 그래서 오로지 지극히 개인적인 환영의 표현에만 관심이 있는 작품들을 아르 브뤼라

「목자」, 게오르크 바젤리츠(1938년생), 1965년. 에칭, 드라이포인트, 애쿼틴트. 플레이트는 31.8×23.7cm, 시트는 44.2×31.8cm. Ed. 27/60. 하이너 프리드리히 에디션, 뮌헨, 1972년. 뉴욕, 현대 미술관. 다니엘 블라우 갤러리 기증 (Acc. no.:479.2006.).

고 불렀다. 전쟁 전 파울 클레처럼, 그는 이런 기이한 이미지들에서 숨은 가치를 발견했다. 그것들이 전문적이고 아카데믹한 미술의 부자연스러운 제작 과정 중에서 종종 놓치기 쉬운 인간적인 진정성을 담고 있다고 생각했기 때문이다. 이는 마치 벽에다 급히 휘갈긴 그래피티의 가공되지 않은 직접성을 통해서 직접 경험한 그대로의 삶과 맞먹는 것을 제작하는 일이었다.

파리 외곽의 정신병원에서 장 포트리에는 인질의 머리 연작을 그렸다. 독일이 파리를 점령한 마지막 순간, 주변 숲에서 벌어진 게슈타포의 고문과 처형을 토대로 한 작품이었다. 딱딱하게 마른 흰색 페인트 표면에 물감과 안료를 덧붙여 만든 이 작품은 더 이상 극단적인 인간의 상태를 재현하는 일은 불가능하다는 사실을 보여주는 은유였다. 그래서 오히려 부패한 자연의 우아한 재현을 택한 것이다. 포트리에는 또한 1940년대 프랑스의 라스코 동굴에서 발견된 선사시대의 드로잉과 회화에도 관심을 보였다. 그들의 거친 우아함과 절박한 직접성은 전후 유럽의 헐벗은 삶과도 닮은 점이 있었다.

인체의 진정한 이미지를 찾기 위한 여정은 앞에서 보았듯이 전쟁 전 알베르토 자코메티로부터 시작되었다. 손가락처럼 가는 몸, 거칠고 자국이 많은 표면, 균형을 잡는 과하게 큰 발, 종종 거의 없는 수준으로 작아진 머리 등은 하나의 대명사 'I' 그리고 하나의 동사 'am'으로 축소된 인간성이었다. 「공터」에는 9명의 인물이 똑바로 서 있으나, 그들의 형태는 마치 아지랑

이 속에서 본 듯 또는 멀리에서 본 듯 또렷하지가 않다. 그들은 인간이 직립 동물이라는 근본적인 진실을 보여주고 있으며, 마치 선돌을 세웠던 최초의 정착민들처럼 풍경에서 그들의 존재를 느끼게 만든다. 비록 금방이라도 닥칠 듯한 멸종의 위협에 사로잡혀 유약하게 떨고 있는 듯 보이지만 말이다.

이제 화가와 조각가뿐만 아니라 예술이라는 개념에 대해서 끊임없이 질문을 제기하던 사상가들도 창의적인 사고가 무엇인지 고민하게 되었다. 인간의 손으로 만든 초기 이미지가 세상에 드러나고 탄소 연대 측정법이라는 새로운 과학적인 방법에 의해서 그 제작 시기를 추정할 수 있게 되면서 예술의 개념에 대한 고민이 늘어갔기 때문이다.

독일의 철학자 마르틴 하이데거는 1935년 「예술 작품의 근원」이라는 에세이에서 복잡하고도 시적인 아이디어를 발전시켰다. 바로 예술 작품은 가시적인 것을 비가시적인 것으로 만드는 과정에서 진실을 드러내는 방법, 진실이 일어날 수도 있는 공터를 만드는 방법이라는 내용이었다.[1] 그것은 거짓 범주를 없애는 방법이자, 사물의 진정한 실체와 예술 이미지의 진정한 목적을 향해 파고들려는 시도의 방법이었다. 뒤뷔페와 다른 예술가들이 모든 전통주의의 흔적을 없애고 세상의 진정한 이미지를 추구하려고 했던 것처럼 말이다. 적어도 유럽에서는 실존주의가 진실을 찾으려는 사람들을 결집시키는 계기가 되었다. 장 폴 사르트르는 인간의 삶이란 날 때부터의 본질적인 특성보다는 행동의 의해서 의미를 부여받는다고 주장했다. 선택을 하고, 자신만의 이미지를 제작하고, 그것들에 책임을 질 수 있는 능력이 우리를 인간으로 규정하는 것이었다.[2] 마르셀 뒤샹은 이미 50년 전에 레디 메이드로 비슷한 주장을 했다. 과거의 사람들이 그것을 무엇이라고 불렀든,

관습적으로 무엇을 예술로 받아들이든 상관없이, 우리는 우리가 선택한 것을 예술이라고 부를 수 있다는 것이다.

그렇다고 아무나 그런 대담함과 자유분방함으로 창조적인 행위를 할 수 있는 것은 아니었다. 핵 물리학, 제트 추진, 매스 미디어, 대량 살상의 시대에 인간이 된다는 것은 무엇을 의미했을까? 게다가 전쟁의 재난에 의해 그들이 기본으로 삼고 있던 불평등한 가치 체계를 더 이상 신임할 수 없게 된 지금, 옛 제국이 무너져 내리는 탈식민지화 시대인 지금, 식민 주체가 된다는 것은 무엇을 의미했을까? 전 세계에 생겨났던 유럽의 식민지 때문에 그동안 수많은 사람들이 철저히 감추어져 있었다. 1945년 이후 몇 년 동안, 이 진정성을 향한 탐구, 식민 통치로부터의 자기 결정과 해방의 진정성에 대한 탐구가 이미지에 명백하게 드러나기 시작했다. 인도의 예술가 프랜시스 뉴턴 수자는 1940년대 후반 봄베이에서 런던으로 건너간 후에 일련의 그림을 그렸다. 검은 배경에 그린 검은 그림, 두꺼운 선으로 그린 일련의 머리들은 그만의 은유였고, 목판화를 만들기 위해서 잉크를 바른 나무판 같은 느낌이 나는 그의 그림에는 빛에 비추면 보이는 형태가 숨어 있기도 했다.

유럽 식민주의의 급속한 쇠퇴는 세계와 유럽을 새롭게 바꿔놓았다. 옷을 입지 않은 아름다운 비례의 인체, 힘과 욕망의 이미지는 프락시텔레스 시대부터 미켈란젤로, 앵그르에 이르기까지 유럽 예술의 중심에 다양한 형태로 등장해왔다. 하지만 그것은 유럽의 가치가 보편적인 가치라는 가정의 상징이었고, 20세기 내내 그것을 깨부수고 형태를 다시 만드는 작업이 그 시대의 개혁이었다. 유럽이 문명의 중심이라고 주장하는 것은 사람들이 식민지 착취라는 폭력적인 역사와 제2차 세계대전의 대량 학살에 눈이 멀어 있을 때나 가능했다.

인체는 주제로서뿐만 아니라 행위의 원천으로서도 주목의 대상이었다. 휘두르는 팔, 비튼 몸통, 꺾인 손목으로도 이미지를 만들 수 있었다. 그림은 관찰 행위가 아니라 그저 몸짓이 남긴 흔적이나 자취일 수도 있었다. 이는 완전히 새로운 개념은 아니었다. 컨스터블은 커다란 캔버스에 마음껏 붓을 놀렸고, 모네나 쇠라 등 "타협하지 않는 이들"이 그린 그림의 표면에도 제

작 과정의 활력이 그대로 담겨 있었다. 하지만 1940년대에는 일종의 행위로서의 그림이 서구 세계의 민주주의적 자유라는 개념과 결합하여 굉장히 정치적인 색깔을 띠게 되었다. 또한 작가와 텅 빈 캔버스 또는 작가와 조각 재료 간의 진정한 만남이라는 측면에서 물리적 행동 자체가 회화가 될 수 있다는 생각도 퍼져나갔다.

1940년대 중반 뉴욕에서 활동하던 예술가들에게는 또다른 종류의 몸짓이 트레이드마크가 되었다. 바넷 뉴먼은 단색의 캔버스를 가로지르는 수직선, "지퍼zip"로 유명했다. 1948년작 「유일성 I」을 시작으로 지퍼는 새로운 시작의 상징이 되었다. 마치 뉴먼이 빛과 어둠을 새롭게 구분한 것만 같았다. 뉴먼의 그림의 표면은 태초의 혼란을 보여주는 듯이 거칠고 역동적이었으며, 뿜어져 나온 불길 같은 "지퍼"가 빈 공간에 드리워 있었다. 어쩌면 그 지퍼는 자코메티의 기다란 인물과 흡사해 보이나 단지 인물의 외형이 아니라 자코메티가 조각으로 함축시켜놓은 일인칭 대명사로서 그 의미가 닮았다고 할 수 있다. 그것들은 인간 창의력의 상징이었다. 뉴먼에게 창의력은 고생물학이 제공하는 그 어떤 것보다도 인간 기원의 진실에 더 가까운 것이었다. 그는 "독창적인 인간의 기능에 관심을 가지고 창의적인 상태에 도달하려고 노력하는 사람들이 바로 시인과 예술가이기 때문이다"라고 썼다.[3] 뉴먼이 생각하는 최초의 인류는 이미지 제작자였다. 그리고 점차 발굴되고 있던 고고학적 증거들, 사람들이 생각했던 것보다 수만 년은 더 오래된 초창기 이미지들이 그의 생각이 옳음을 증명해주었다.

'뉴욕파'는 구세대인 마크 로스코, 빌럼 데 쿠닝, 클리포드 스틸 그리고 신세대인 뉴먼, 잭슨 폴록, 프란츠 클라인, 리 크래스너로 이루어져 있었다. 그들은 제각기 커다란 캔버스를 두고 대부분의 유럽 예술가들이 꿈만 꾸던 엄청난 양의 물감을 이용하여 자신만의 독특한 제스처를 만들었다. 클라인은 생생한 에너지가 뿜어져 나오는 역동적인 구조와 두껍고 검은 물감이 특징이었다. 폴록은 담배를 입에 물고 바닥에 놓여 있는 캔버스 위에서 춤을 추었다. 잽싸게 빙글 돌고 원을 그리니 반짝이는 에나멜 물감이 선과 색으로 가득 찬 빽빽한 구름이 되었다. 그는 1943년 페기 구겐하임이라는 미술 컬렉터를 위해서 동물들의 발자국에서 영감을 얻었다는 「벽화」라는 작품을 그리면서, 최초로 방 하나만 한 커다란 캔버스에 그림을 그리는 모험을 감

행했다. 빌럼 데 쿠닝은 1950년대 초 격렬한 에너지로 캔버스를 채웠던 「여인」 연작에서 날것과 같은 폭력적인 여성의 이미지로는 뒤뷔페를 능가했다. 또한 아르메니아 출신의 화가이자 망명 귀족, 아실 고키에게서 배운 교훈을 그림에 담아냈다. 마티스를 제외하고 20세기 화가들 중에서 색을 가장 잘 활용한 화가는 마크 로스코였다. 그는 색으로 관람객과 그림 사이의 감정적인 친밀감을 형성했고, 말로 표현할 수 없는 다소 종교적인 심오함마저 자아냈다. 그의 부유하는 듯한 모호한 색의 면은 풍경을 떠올리게 하는데, 그 느낌은 지구보다도 달의 풍경에 가깝다. 실제로 1969년 그가 자살 직전에 마무리한 마지막 연작에는 아폴로 호가 달에 착륙한 직후에 그린 회색과 검은색이 섞인 작품도 포함되어 있었다. 클리포드 스틸 역시 풍경화를 그렸는데, 그에게 영감을 준 것은 조지아 오키프의 드로잉과 자신이 자란 미국 서부의 기억이었다. 그의 캔버스는 갑자기 색색의 조명이 번쩍 터진 듯한 거친 협곡 같았고, 터너가 그렸던 알프스나 중국의 전통적인 산수화에서 느낄 수 있는 자연의 웅장함이 전해졌다. 그들은 모두 자신만의 방식대로 자연을 그렸다. 미국의 웅장한 풍경을 그대로 옮기기도 했고, 적어도 한 세기 전으로 거슬러올라가는 허드슨 리버 화파의 전통을 부분적으로 따르기도 했다.

중요한 것은 물리적인 조우의 순간이었다. 비평가 해럴드 로젠버그가 언급했듯이, 이 화가들이 자신들의 캔버스에 옮겨놓고자 한 것은 "그림이 아니라 사건"이었다.[4] 이미지란 화가와 캔버스의 만남의 결과, 즉흥적인 창작 과정이라는 극적이고 고된 순간이었다. 그러다 보면 종종 캔버스보다 벽이나 바닥에 더 많은 물감이 칠해지기도 했다.

그중에서도 리 크래스너의 작품이 가장 날것의 느낌이 많이 났다. 1932년 독일에서 이민을 온 화가이자 교육가, 한스 호프만은 2년 후 뉴욕에 미술 학교를 열고 꿈과 같은 초현실주의에서 벗어나 형태와 색의 구성에 전념했다. 리 크래스너는 그런 한스 호프만에게 가르침을 받았다. 1940년대 후반 크래스너의 그림은 남편인 잭슨 폴록의 그림과 다소 유사한 대담하고 거침없는 제스처로 구성되어 있었다. 하지만 1956년 폴록이 교통사고로 사망하자, 크래스너는 그의 그늘에서 벗어나 로젠버그의 공식대로 자신만의 '액션' 페인팅으로 화면을 채워나가기 시작했다. 그녀의 「명치에 가한 공격」

은 난공불락의 자신감으로 붓을 휘두르던 남성 중심의 화가 무리에 대한
대답이다. 또한 남성의 상상력 안에서 수동적으로 또는 종종 왜곡되어 등
장하는 여성의 묘사에 대한 대답이기도 하다. 크래스너는 흙이나 진흙처럼
본질적인 요소로 보이는 듯한 색감의 물감을 캔버스에 휘갈기면서 자신감
있게 창조 의식을 치르고 있는 여성의 신체를 드러낸다.

이러한 그림은 20세기 후반 미국 이미지의 간판이 되었다. 이들 그림에
는 어딘가에 구속되지 않는 넓은 공간감과 과거의 모든 가치로부터의 해방
감 그리고 신체적 자유로움이 있었다. 그리고 한때는 자연이 탁 트인 풍경

의 상징이자 개척자적인 발견 정신의 상징이었지만, 이제는 자연의 이미지
는 완전히 빠지고 인체의 자취만 남았다.

뉴욕파가 득세한 와중에 조각가들도 자신의 역할을 하고 있었다. 조각가
데이비드 스미스는 금속 형체, 이를테면 스테인리스 스틸로 만든 단단한 구
조물을 용접하고, 전기 사포로 표면을 반짝반짝하게 광을 냈다. 스미스가
조각을 통해서 표현한 자유는 (동시대의 유력한 조각가 헨리 무어의 경우
처럼) 인체의 이미지를 본떠서 만든 조각에는 무엇인가 내면적인 것이 숨겨
져 있으리라는 개념으로부터의 자유였다. 스미스의 조각은 딱히 안과 밖이
없었다. 그저 어느 방향에서 무엇을 볼지 선택하면 되는 것이었다.[5]
 다른 많은 미국의 예술가들처럼 스미스 역시 유럽의 전통에 의문을 품
고, 거기에서 벗어나려고 한 만큼 그 전통에 의지하기도 했다. 1959년 브라
질의 예술가 리지아 클라크는 죽은 피에트 몬드리안에게 감정적인 편지를
써서 몬드리안의 자연 세계에 대한 거부나 그림의 이상주의에 대해서 질문
했다. 그녀는 창의력이 진정으로 자유의 표현이라면 일상생활 속으로도 뛰
어들 수 있을 만큼 탄력적이어야 한다고 말했다.[6] 편지를 쓰고 얼마 지나지
않아, 클라크는 경첩을 달아 끊임없이 형태를 바꿀 수 있는 금속 조각 연작
을 작업했다. 클라크가 생물Bichos이라고 부른 이 조각은 마치 척추처럼 경
첩이 달려 있었고, 반짝이는 단단한 표면은 조개껍데기나 심해나 외계에서
온 신기한 생물을 생각나게 했다. 조각인데 끊임없이 모양을 바꿀 수 있다
는 특징은 조각이라면 견고하게 고정이 되어 있어야 하고, 회화라면 2차원
안에 통제되어 있어야 한다는 사실에 대한 불만을 담고 있었다. 비자연주의
회화와 조각은 이제 막다른 길에 들어섰다. 이제 이렇게 묻는 것 같았다. 빨
간 사각형, 직선, 격자를 얼마나 더 그릴 수 있을까? 캔버스에 물감을 던지
는 것은 자유를 행사하는 것일까, 아니면 500년도 더 된 매체로 미술의 한
계에 대한 불만을 표출하는 것일까? 어쩌면 뒤샹이 직감했던 것처럼 사물
을 제작하는 것이 미술의 미래일 수도 있었다.
 조각은 피카소의 입체주의 기타와 타틀린의 「카운터 릴리프」 때부터 어
떠한 틀이 없음, 개방되어 있음을 표현할 때에 이용되어왔다. 조각은 플린

스plinth에서 분리된 것이기도 했지만, 3차원 회화처럼 틀이 있는 상상의 공간에서 분리된 것이기도 했다. 로댕의 「발자크」는 조각 이미지의 새로운 현실 위로 무너져 내릴 것처럼 의도적으로 앞으로 기울어져 있다.

피카소와 타틀린이 알고 있었던 것처럼, 조각이 그것을 구성하는 재료가 될 때에만 현실을 깨는 과정이 완성될 수 있었다. 그러나 조각이 세상에 관여하고, 인체를 다루기 위해서는 아주 큰 규모로 만들어질 필요가 있었고 그래야 몰입이 가능한 환경이 조성되었다.

앤서니 카로는 1960년 녹슨 철판을 산소 아소틸렌 토치로 용접해서 만든 자신의 최초 '추상' 조각, 「24시간」을 제작했다. 그는 미국으로 여행을 떠났다가 케네스 놀런드의 그림과 데이비드 스미스의 조각을 보았고, 단순한 형태, 질감, 색으로만 작업을 하는 예술가들로부터 영감을 받아, 이런저런 요소들을 아상블라주assemblage시키기보다는 조각품을 다른 어떤 것으로 보이게 만드는 모든 감각을 제거해버렸다.[7] 2년 후 그는 「어느 이른 아침」이라는 가늘고 긴 구조물을 제작했다. 버려진 농기계처럼 바닥에 놓여 있는 이 구조물은 선명한 빨간색으로 칠이 되어 있었다. 형태가 주위 공간으로 녹아들어서 피부가 있는 살아 있는 인체처럼 그 '내부'가 있을 것 같지도 않고 어떤 견고함도 느껴지지 않으며 어디가 앞이고 뒤인지도 알아보기 힘들었다. 오히려 작품을 이해하기 위해서는 살아 있는 인체인 우리가 작품 주변을 빙빙 돌 수밖에 없는 상황이었다. 뉴욕파 화가들이 캔버스 앞과 그 주위에서 춤을 추었다면, 카로와의 물리적인 만남은 조각 작품과 관람자인 우리들 사이에 존재했다고 할 수 있다.

도널드 저드, 로버트 모리스 같은 1960년대 조각가들은 더 이상 단순화할 수 없는 간소한 존재에 대한 아이디어를 극단으로 몰고 갔다. 그들은 합판, 플렉시 유리, 그밖의 저렴한 재료를 이용하여 인간미 없고 산업적인 외형의 작품을 만들고 거기에 미니멀리즘Minimalism이라는 이름을 붙였다. 그것들은 그 자체로 존재하는, 그 자체를 위해서 존재하는 단순한 물체였고, 그저 눈에 보이는 그대로를 받아들일 뿐 그 의미를 읽거나 해석할 수 없었다. 중요한 것은 그것이 어디에 놓여 있는지, 주변을 둘러싼 실제 공간이 어떤 곳인지였다. 댄 플래빈은 전등(처음에는 백열등 이후에는 형광등)이라는 단순한 재료로 조각을 만들었다. 이는 1930년대 처음으로 대량생산

되어 상업적으로 팔리기 시작한 재료로 철물점에만 가면 손쉽게 구할 수 있는 것이었다. 전기가 통하는 레디 메이드의 탄생인 것이다. 그는 새하얀 전등을 그대로 사용하기보다는 많은 경우 색을 입혔다. 「녹색을 가로지르는 녹색(녹색을 쓰지 않은 피에트 몬드리안에게)」이라는 조각 앞에 서면 빛나는 울타리 두 개에 가로막혀 갤러리 안쪽까지 들어가지는 못하지만 그래도 빛에 완전히 둘러싸인 듯한 느낌이 든다. 플래빈의 작품은 약 1세기 전 전구가 처음으로 예술 작품에 등장한 마네의 「폴리 베르제르의 술집」을 연상시킨다. 그는 빛 그 자체를 주제로 삼았다. 오로지 인공적인 색깔의 빛을 내는 에너지의 흐름만 있을 뿐 아무런 실체도 없는 비물질적 조각을 만든 것이다. 피카소가 입체주의 작품을 그릴 때에 초록색을 일절 쓰지 않았던 것처럼, 몬드리안이 초록색을 쓰지 않은 것 역시 '자연'에 대한 혐오의 표면적인 표시였다. 플래빈은 이 자체를 작품의 주제로 삼아 관람객에게 인공적인 초록색 빛을 가득 내리쬔다. 마치 자연이란 무엇을 의미하는지, 영구적으로 빛을 내는 전등이 등장한 이 시대에 그 자연이란 어디에서 시작되어 어디에서 끝나는지를 묻는 듯하다.

알록달록 환하게 빛을 내는 미국인의 삶은 제2차 세계대전을 겪고 음울한 시기를 보내고 있던 유럽의 예술가들에게는 등대의 불빛과 같았다. 1940년대 영국의 예술가들은 전쟁 중에 미국에서 건너온 「새터데이 이브닝 포스트 *Saturday Evening Post*」나 「레이디스 홈 저널*The Ladies' Home Journal*」 같은 상업 잡지의 강렬한 원색과 사진 이미지에 점점 매혹되었다. 전후 런던의 칙칙한 회색빛 세상에서 이러한 잡지는 밝고 더 나은 세상으로 유혹하는 미끼 같았다. 에두아르도 파올로치는 맨 처음 잡지를 이용하여 콜라주를 만들었다. 그리고 1956년 초에 리처드 해밀턴은 시대상을 반영한 「오늘날의 가정을 그토록 색다르고 멋지게 만드는 것은 무엇인가?」라는 작은 콜라주를 제작했다. "오늘날의 가정"을 나타내는 작은 방 안에는 광고판, 빠른 차, 영화 등 현시대 삶의 부속품으로 가득하다. "팝Pop"이라는 글자가 적힌 거대한 롤리팝을 들고 있는 현대판 헤라클레스의 상징, 보디빌더와 어찌된 영문인지 전등갓을 머리에 쓰고 있는 핀업걸은 무엇보다 성적 욕망의 자유를 상징

「오늘날의 가정을 그토록 색다르고 멋지게 만드는 것은 무엇인가?」 리처드 해밀턴(1922-2011), 1956년. 콜라주. 26×23.5cm. 튀빙겐 미술관.

하고 있다.[8] 벨라스케스와 페르메이르의 위대한 작품인 「시녀들」과 「회화 예술」처럼 해밀턴의 이 작품에는 신세계의 예시로 미국이 표현되어 있다.

1956년 당시에는 아무도 몰랐지만, 이 "팝"이라는 단어는 이후 이 시대의 특징적인 양식이 되었다. 해밀턴과 파올로치의 작품이 미국에 전해지면서, 전후 소비자들의 유토피아 같은 세계에 흠뻑 빠져 있던 미국의 예술가들이 이 양식을 흡수하게 되었다. 이 새로운 소비자들의 세계에서는 상업 일러스트레이터로 활동하던 예술가들이 가장 위대한 통역사이자 창조자가 되었다. 앤디 워홀은 책 표지와 쇼윈도를 디자인했던 경험을 바탕으로 이 상업 문화의 이미지를 최초로 다루기 시작했다. 그는 수프 캔, 콜라 병, 신문에 실린 사진, 유명인의 사진, 악명 높은 범죄자, 영화배우 등을 실크스크린 기법으로 캔버스에 옮겨놓았다. 자연이 완전히 배재된 이미지였다.

워홀에게 명성이란 반복의 문제였다. 그의 마릴린 먼로 실크스크린은 영화배우의 웃는 이미지를 똑같이 찍어내서 마치 영화 포스터처럼 벽에 발라놓은 것으로 이러한 반복의 의미를 여실히 드러냈다. 하지만 이러한 반복은 아무리 거듭 이미지를 찍어내더라도 "정확하게 같은" 것이 좋다는 워홀의 진술과는 모순되는 것이었다. 왜냐하면 "정확히 같은 것을 보면 볼수록, 그 의미는 점점 더 사라지고, 점점 더 공허함만 느끼게 되기 때문이다."[9] 그는 모든 작품을 직접 손으로 제작했고 그래서 미묘하게 조금씩 달랐다. 1964년작 「브릴로 박스」는 세제 패키지를 그대로 본뜬 것이었지만, 자세히 들여다보면 확실히 실물과 달랐다. 마릴린의 이미지 역시 실크스크린에 사용된 잉크가 점점 옅어지는 것이 티가 나면서 좀처럼 같은 것을 찾기가 힘들었다. 그는 자신의 3분짜리 흑백 영화 「스크린 테스트」에서 영화배우와 평범한 사람들에게 가만히 앉아서 카메라를 봐달라고 부탁하고는 그들의 얼굴을 찍었다. 카메라가 돌아갈수록 모델의 자신감은 무너지고, 미소는

열어지며, 모델이라는 페르소나의 껍질을 깨고 의혹이 새어나온다. 침착함이 점점 사라지는 것이다.

먼로의 경우에 이미지로 드러내고 싶었던 것은 그녀의 비극적인 죽음이었다. 죽음은 워홀에게 중요한 주제였다. 그에게 죽음이란 경기 침체라는 현실을 마주하지 않으려고 애쓰는 지치지 않는 낙관주의, 상업적인 세계의 따분함, 자동차 사고, 시민권 운동에 뒤이어 퍼져나가는 인종 폭동 등 전후 세대의 삶의 밑바닥을 보여주는 것이었다.

팝아트의 세계에서 워홀의 가장 가까운 라이벌은 워홀과 정반대였다. 로이 릭턴스타인은 워홀처럼 기억에 오래 남는 이미지를 창작했고, 역사나 광고나 만화책 같은 "하위" 문화에서 그 이미지를 가져왔지만 그는 워홀과는 달리 삶과 죽음 같은 것에는 거의 관심이 없었다. 오히려 색과 선으로 그림의 형식적 구성을 실험해가며 그림을 즐겼다. 그는 상업인쇄물 기법을 그림에 이용하기도 했는데, 만화책 같은 저렴한 출판물에서 색과 음영을 표현할 때에 사용하는 벤데이Ben-Day 점이 바로 그것이었다. 릭턴스타인은 이 점을 크게 확대했고, 이 점 자체가 그의 그림의 진정한 소재가 되었다. 그리고 주변에 자연적인 것이 전혀 없는데도 묘하게 이 점에서 자연적인 에너지가 새어나왔다. 대중문화의 에너지는 나름 "제2의" 자연이었고 그래서 이미지뿐만 아니라 만화책의 네모 칸에 들어 있는 캡션으로도 그 내용을 표현할 수 있었다. "브래드, 이 그림은 걸작이야! 곧 뉴욕 사람들이 다들 당신 작품에 대해서 떠들어댈 거라고요"나 미사일을 날려 적군의 전투기를 파괴하는 미국 전투기에서 나는 소리, "꽝Whaam"이 그런 예였다.

릭턴스타인은 회화의 역사를 깊이 탐구하며 세잔이나 몬드리안의 작품을 자신만의 스타일로 재해석할 때조차도, "순수 미술"에 깔려 있는 진지함을 유쾌하게 패러디했다. 릭턴스타인은 삶의 진실은 깊이 파고들 것도 없이 늘 표면에 존재한다고 말하는 듯하다. 그가 그린 아무것도 비추지 않는 거울은 이러한 그의 생각을 가장 순수하게 표현했기 때문에 그의 작품들 중에서 가장 텅 비어 있으면서도 동시에 가장 감동적이다. 은빛 광택이 나는 듯한 타원형 거울을 이루고 있는 점들은 비물질적이며 색감은 물론 질감도 전혀 느껴지지 않는다. 그런데도 그는 점으로 캔버스를 채우는 그의 스타일로는 절대 묘사할 수 없을 것 같은 "빛"을 암호화하여 재현했다.

릭턴스타인은 만화책이나 다른 디자인적 요소들로부터 이미지를 차용할 때에 회화를 압도할 것 같은 사진에는 의존하지 않았다. 자연에 대한 직접적인 이미지는 그 어떤 야망 있는 예술가에게도 이제 더 이상 자극적인 주제가 되지 못했기 때문이다. 1930년대 독일의 비평가 발터 베냐민이 언급했던 것처럼, 그것은 사실상 그림의 아우라를 보존하기 위한 시도였다. 베냐민은 사진을 찍고 그것을 인화하는 이미지의 기술적 복제는 어쨌든 신성하고 독특한 대상인 예술 작품의 "아우라"를 파괴한다고 말했다.[10] 하지만 베냐민은 예술 작품이 정치적인 역할을 이행하고 더 나은 방향으로의 변화를 도모할 수 있다는 점에서 보면, 이것이 꼭 나쁘기만 한 것은 아니라고도 주장했다. 이는 역사상 성상파괴주의자들과 개혁가들 간의 논쟁과도 비슷했다. 이후의 역사, 특히 팝아트를 보았을 때, 베냐민의 주장은 대부분 잘못되었음이 증명되었다. 대중민주주의의 시대, 개인의 예술 작품이 인기와 아우라를 얻고 상업적인 가치를 높이는 방법은 복제밖에 없었기 때문이다.

예술가들은 다른 여러 방식들로 사진술에 눈을 돌렸지만 그 누구도 이미지의 성스러운 아우라를 훼손하는 데에 기여하지는 않았다. 워홀의 작품뿐만 아니라 독일의 예술가 게르하르트 리히터의 작품 역시 여전히 전시가 되고 예전과 다름없이 잘 팔렸다. 리히터가 동독에서 살면서 사회주의 리얼리즘을 배우고, 또 서독에 와서는 예술가에게 주어진 자유를 만끽하면서 순수한 '추상'에서부터 극사실주의에 이르기까지 다양한 양식의 회화를 섭렵했기 때문에 가능한 일이었다.

리히터의 극사실주의란 단순히 사진을 베끼는 것이 아니라 젖은 물감에 마른 붓질을 해서 사진과 같은 매끄러움을 흉내 내거나, 셔터 스피드를 낮춰서 잔상을 만들어 아마추어의 스냅숏이나 보도 사진 같은 느낌을 주는

것까지도 포함되어 있었다. 리히터가 이러한 방식으로 베껴 그렸던 사진은 결코 아무 생각 없이 선택한 것이 아니었다. 그것들은 서독 소비자들의 라이프스타일이 얼마나 공허한지를 강조했고, 나치즘과 제2차 세계대전에 대한 억압된 기억에 불편한 스포트라이트를 비췄다. 그는 화가 마르쿠스 뤼페르츠와 더불어 나치의 이미지를 사용

「폭격기」, 게르하르트 리히터(1932년생). 1963년. 캔버스에 유화물감, 130×180cm. 볼프스부르크 시립 미술관.

한 최초의 화가 중 한 명이었다. 1960년대까지도 그러한 선택은 충격적이었고, 특히나 그것이 가족사진 앨범에 사용되었을 때에는 그 파문이 더 컸다. 리히터는 독일 군복을 입고 웃고 있는 자신의 삼촌 루디를 그림으로 남겼다. 그가 전투에 나가 사망하기 직전에 찍은 사진을 바탕으로 한 것이었다. 그는 나치에 살해당한 이모, 마리안네 쉔펠더도 그렸다. 둘 다 아무런 설명도 없이 대중에 공개되었고, 두 작품 모두 원래의 사진만큼이나 진지해 보였다. 누가 누구에게 폭탄을 투하하는 것인지 알 수 없는 전투기 그림에서처럼, 해석의 부담은 오롯이 관람객에게 남겨졌다.

리히터는 사진이란 하나의 완벽한 자연이라고 말한 적이 있다. 한 세기 동안 이어진 회화와 사진 간의 싸움이 일종의 해결책을 찾은 것이다. 그의 작품 안에서 두 매체는 서로 완전히 동일한 가치를 지닌 것으로 설정되었기 때문이다. 리히터 이전의 많은 예술가들은 사진을 회화를 위한 원재료로만 사용했을 뿐, (드가의 회화에서 약간의 암시가 있기는 했지만) 회화를 사진처럼 보이게 하려고 특별한 기술을 발전시켰던 사람은 아무도 없었다. 리히터가 유화물감을 이용해서 개발한 수많은 기법들 가운데 하나인 이 발명은 20세기 전반에 피카소가 누렸던 영향력을 20세기 후반에 그가 누릴 수 있게 해주었다.

리히터는 동독에서 사회주의 리얼리즘 화가로서 미술을 배우기 시작하여, 소비에트 사회주의의 이념 강화를 목적으로 한 벽화를 그렸다. 사회적 관심사와 사회 참여의 정신은 그가 추상적인 그림을 그릴 때조차도 그의 작

품에 남아 있었다. 그의 작품은 결코 개인적인 영역이나 신비주의에 빠지지 않았다. 순수하고 비정치적인 의미에서 사회주의 리얼리즘은 역사를 통틀어 가장 위대한 양식이었다. 장르나 환상에 의존하기보다는 삶을 있는 그대로 보여주려는 예술이었기 때문이다.

1920년대부터 소련이 공식적으로 채택한 사회주의 리얼리즘은 이와 달랐다. 정치적인 이유로 의도적으로 꾸며진 삶의 이미지를 보여주려고 했기 때문이다. 쿠르베 같은 절묘함이나 공감이 없어도 국가가 공개적으로 지지하는 삶의 이미지를 나타내는 것이기만 하다면, 평범한 남성이나 여성의 선행도 무대의 중심에 놓일 수 있었다. 독일, 중국, 북한 등 사회주의 리얼리즘을 채택한 곳이라면 어디에서나 그 양상은 비슷했다. 모두 19세기 후반 회화 장르를 장악했지만 결국 국가의 선전 수단으로 변모한 리얼리즘을 떠올리게 했다.

1949년 마오쩌둥이 중화인민공화국을 수립했을 때부터 1976년 문화혁명이 끝날 때까지 사회주의 리얼리즘은 중국 회화에서 우위를 차지했으며, 중국 국민들에게 애국적이고 계몽적인 메시지를 전달했다. 소련에서는 이러한 양식이 레핀의 시대까지 거슬러오를 정도로 그 역사가 길었지만, 중국에서의 사실주의는 전례가 없는 것이었다. 비록 중국에서도 유화물감이 거의 한 세기가량 사용되었지만, 중국의 사회주의 리얼리즘에서 원하던 실물과 똑 닮은 색색의 디테일은 중국의 오랜 회화 전통과는 완전히 상반되는 것이었다. 사실상 중국의 화가들은 수 세기 동안 단색인 먹을 이용해서 서로 다른 필법을 발전시키는 데에만 집착했기 때문이다.

마오쩌둥은 문화혁명이 시작되자마자 수많은 정책을 뒤엎으면서, 부르주아 문화 후원자들뿐만 아니라 "순수" 예술을 떠오르게 하는 그 어떤 것도 허락하지 않는 정책을 지시했다. 농민과 노동자들에게 사회주의 리얼리즘을 감상하게 했을 뿐만 아니라 직접 제작도 하도록 부추겼다. 화가 션지아웨이는 당시 하층 계급에서 성장한 화가였다. 어린 시절에 그는 소련과 일부 국경을 접하고 있는 헤이룽장 지역의 농장에 보내져서 일을 하게 되었고, 그곳에서 발탁되어 아마추어 미술 교실에서 수업을 받게 되었다. 그 후 그는 아주 단시간에 그를 유명하게 만든 작품을 그렸으니, 바로 중국과 소련의 국경을 지키고 있는 우수리 강의 감시탑 경비대를 그린 「위대한 조

국을 위해서 일하는 경비대」였다.[11] 뛰어난 경치와 아찔한 위치의 감시탑 그리고 마오쩌둥이 지시한 사회적 리얼리즘의 원칙이 이 작품의 영감이 되었다. 문학 작품처럼 회화도 "평범한 실제 생활보다 더 고귀하고, 더 강렬하고, 더 집중되고, 더 전형적이며, 더 이상적"이어야 했다. 그래야 최소한 공산주의 중국 내에서는 가능한 한 많은 대중들에게 다가갈 수 있었다.[12]

「위대한 조국을 위해서 일하는 경비대」, 선지아웨이(1948년생), 1975년. 종이에 잉크와 물감. 이미지는 62.4×51.4cm, 시트는 76.9×53.1cm. 프린스턴 대학교 미술관. 제롬 실버겔드와 미셸 데클린 기증. inv.:2011-49.

공산주의 동독의 사회주의 리얼리즘과 자본주의 서독의 공인되지 않은 양식과 추상이 서로 겨룬다는 이야기가 종종 들려왔다. 국가 주도의 강요된 양식 대 개인적인 자유의 대결이었던 것이다. 대체적으로는 맞는 말이었지만 당연히 예외도 있었다. 이후 A. R. 펭크라는 이름으로 알려진 동독의 화가 랄프 빙클러는 동독에서 활동했지만 기호와 도식적인 인물을 이용해서 그림을 그렸다. 또한 사회주의 리얼리즘의 매끈한 마무리에 정면으로 도전하는 막대그림 같은 인물도 반복해서 그려넣었다. 게르하르트 리히터 같은 동독의 반체제 인사들처럼, 펭크도 결국 서독으로 달아났다.

실제로 추상 대 형상의 갈등은 큰 문제가 아니었다. 오히려 유럽의 이미지 제작과 유럽이 식민지로 삼은 전 세계의 국가와 민족들의 이미지 제작 사이의 심오한 개념적 충돌이 더 문제였다.[13] 식민지 지배가 끝나고 새로운 독립국가에 편입된 시점에 수많은 예술가들은 이제 유럽의 "문명화" 모형에 의존하던 데에서 벗어나 토착 전통으로 회귀해야 했다. 작가 제임스 볼드윈이 1960년대 초반 이렇게 말했다. 유럽과 미국 사람들이 이미 짐작했듯이 이제 "유럽"과 "문명화"는 결코 동의어가 될 수 없다.[14] 이러한 자각은 유럽의 식민 통치를 겪은 사람들에게는 일찌감치 시작되었을지도 모른다. 그들에게 폭력적인 과거는 현재까지 이어져온 상실감과 중첩되었다.

화가 치붐바 칸다 마툴루는 1970년대 자이르(지금의 콩고민주공화국)

남부에 있는 카탕가 주의 대도시 루붐바 시에서 그림을 독학했다. 그는 표지판이나 광고에서 가져온 이미지를 그대로 활용하는 대중적인 양식을 선보였다. 그는 1970년대 초반 밀가루 포대로 만든 캔버스에 「자이르의 역사」라는 연작을 제작하여 벨기에의 식민 지배를 받던 때부터 현재까지를 아우르는 콩고의 역사를 들려주었다. 그는 독립 이후 콩고 최초의 총리가 된 파트리스 루뭄바가 1960년 6월 30일, 독립 기념일에 킨샤사에서 연설을 하는 장면도 그렸다. 킨샤사는 식민 통치와 아프리카 민족주의 투쟁의 랜드마크 같은 장소였다. 파트리스 루뭄바 뒤로는 콩고의 식민지 통치자였던 벨기에의 마지막 왕, 보두앵이 루뭄바의 연설에 모욕감을 느끼며 당황스러운 얼굴로 서 있다.

아프리카계 미국인의 역사를 연작으로 남겼던 제이컵 로런스가 그랬듯이, 콩고의 역사를 그린 치붐바의 작품 역시 함께 보아야 했다. 그림에 함께 달려 있는 캡션을 통해서 그는 콩고의 이야기를 외부 청중들, 즉 유럽인들에게 전한다. 물론 유럽인들의 역사에도 식민주의가 일부 포함되겠지만 그 입장은 정반대이기 때문이다.

사회주의 리얼리즘은 세상의 거울, 카메라 렌즈처럼 세상을 있는 그대로 포착하는 리얼리즘이어야 했다. 중국에서는 문화혁명이 끝나자 그러한 "세상

장페이리(1957년생), 「30×30」(스틸), 1988 년. 매체: 비디오, 모니터, 색과 소리 (듀얼 채널 모노). 런던, 테이트 갤러리.

을 반영하는 회화"의 득세 역시 막을 내렸고, 예술가들은 바깥세상의 새로운 아이디어에도 마음을 열기 시작했다. 이를테면 사회주의 리얼리즘의 낙관적인 자연주의와는 모순되는 인체에 대한 완전히 다른, 좀더 불편한 시점 같은 것들에 말이다. 1988년 장페이리는 중국 최초로 「30 × 30」이라는 비디오 아트를 선보였다. 그는 3시간이 넘도록 거울을 깨고 그것을 다시 조립하는 장면을 반복해서 보여주었다. 이러한 반복 행위는 심리적 혼란의 표현이자 동시에 이미지 제작에서 "리얼리즘"이라는 단순한 아이디어에 대한 반항 그리고 인체의 "온전함"에 대한 저항의 행동이기도 했다.

전후 수십 년간 새로운 기술을 아무리 시도해보아도 인간과 자연의 만남을 표현하는 수단으로는 인체만 한 것이 없었다. 1970년대에 쿠바 출신의 예술가 아나 멘디에타는 퍼포먼스를 하는 자신의 모습을 사진으로 기록했다. 또는 자연 속에 자신의 육체적 존재의 흔적을 남기기도 했다. 기다란 풀밭에 몸으로 자국을 남기거나, 온몸에 진흙을 바르고 나무 앞에 서 있거나, 바위 협곡 안에서 꽃에 뒤덮인 채 있기도 했다. 멘디에타는 온몸에 피를 바르거나 벽에 피가 흘러내리게 하는 등 퍼포먼스에 피를 이용하기도 했다. 그러나 이런 작품은 충격적이거나 거슬린다기보다는 오히려 인체와 자연 간의 진정한 결합을 이루는 부활이나 복원의 퍼포먼스로 여겨졌다(원래 상태를 회복하고자 하는 그녀의 의지는 그녀의 개인적인 상황에서 비롯되었다. 그녀는 1961년 쿠바 혁명이라는 정치적인 사건을 피해 어린 시절 여동생과 함께 아이오와로 보내졌고, 그후 줄곧 망명 생활을 하고 있었기 때문이다). 그녀의 「대지-몸」 작품들 역시 여성의 신체 이미지를 지배나 학대로부터 분리시킨 뒤에 다시 주인인 여성들에게 돌려주자는 의미였다.[15] 남성 중심 사회는 20세기 동안 식민주의의 한 형태로 등장했다. 가부장적인 사회인 세계-식민지는 1970년대 여성 운동의 부상과 충돌할 수밖에 없었다.

멘디에타는 당시 미국의 예술가들이 창작했던 거대한 조각이나 자연 풍경의 재배열로부터 영향을 받았다. 그중에서 가장 유명한 것은 로버트 스미스슨의 「나선형 방파제」로, 유타의 그레이트솔트 호수 안에 진흙과 바위로 나선형 둑을 쌓은 것이었다. 이 작품이 인상적인 이유는 작품 자체의 크기, 흙을 나르는 기계를 이용하여 자연 세계를 재배치한 점, 자연에 부자연스러운 인간의 디자인을 집어넣은 점 때문이었다.

인간이 자연을 지배하는 이 시대에 자연을 어떻게 재현해야 하는지에 대한 문제에 직면한 예술가들은 인위적으로 폭포를 만들거나 일몰을 연출하는 등 어마어마한 크기와 장엄함으로 자연과 경쟁을 하기보다는 자연의 새로운 상징을 만들거나 자연을 재배치하는 쪽을 선택했다. 리처드 롱은 하얀 방이나 풍경 속에 돌을 배치했다. 텅 빈 곳에 패턴을 만드는 것은 인간의 가장 기본적인 욕구였다. 실제로 선돌을 둥글게 세워놓는 환상열석環狀列石은 인간이 창의력을 표출하는 가장 오래된 형태 중의 하나였다. 고대 그리스의 철학자 헤라클레이토스가 말했듯이, 자연은 숨기를 좋아하며 스스로 설명을 하지 않는다. 그런 점에서 이러한 표현 방식은 자연의 존재감을 드러낼 수 있는 수단이었다.

이렇게 상징적이고 의례적인 방식으로 자연을 직면하는 것은 적절한 선과 색조를 이용해서 최대한 진짜 같은 장면을 표현해야 하는 아카데미의 전통과는 거리가 먼 것 같았다. 전통에 얽매이지 않는 예술가들의 힘은 바로 그런 것이었기 때문에 그들의 단순한 터치만으로 생명의 에너지를 죽은 재료로 바꿔놓을 수 있을 듯했다. 이것이 이미지보다 그 재료 자체, 삶을 가능하게 하는 기본적인 물질에 기초한 상징주의의 형태였다. 요제프 보이스에게는 지방이 에너지의 상징적인 저장 형태였고, 펠트 천이 피부처럼 지방을 보호해주는 역할을 했다. 그는 이러한 재료들로 조각을 만들었고 마술사 또는 치유자처럼 복원의 주문을 외며 퍼포먼스를 했다. 수백만 년 전에 용암이 식어서 만들어진 현무암은 그에게는 "죽은" 물질로 보였고, 그는 현무암을 기다란 기둥 형태로 만들어 마치 바위에 둘러싸인 혹은 파묻힌 인체처럼 보이게 했다. 그는 독일의 카셀에 있는 떡갈나무 700그루 옆에 현무암 기둥을 설치했다. 이는 자연의 인내의 상징, 인간이 공업 생산과 기술을 통해서 자연의 파괴를 바로잡기 시작하는 "사회-생태학적" 시대의 상징, 자본

주의 시대에 지구를 지배하는 인간의 상징이었다.[16]

　　보이스는 미술관 안의 설치미술에도 현무암을 가져왔다. 그는 44개의 바위 끝을 뒤집어진 원뿔형으로 잘라낸 다음, 펠트로 감싼 뒤 다시 구멍에 집어넣었다. 그리고 조그만 진흙 공을 구멍 안에 넣어 원뿔이 살짝 튀어나오게 만들었다. 보이스는 마치 얼굴이나 눈 같은 동그란 형태를 만듦으로써 이 죽은 바위에 생명력을 부여했다. 하얀 벽의 갤러리 안에 얼핏 닥치는 대로 흩트려놓은 듯한 44개의 바위는 공간을 차지하고 있어서 우리가 그 안으로 걸어 들어갈 수도 있다. 하지만 그 안에서 우리는 댄 플래빈의 작품에서 느껴지는 몰입감이나 카로의 조각에서 느껴지는 개방감을 느끼기는 힘들다. 이 완강한 형태는 우리가 온전히 들어갈 수 없는 공간, 고대의 자연 공간 안에 존재하는 듯하다. 그래서 스톤헨지나 고인돌을 볼 때처럼 시간이 천천히 흐르는 듯한 느낌을 받을 수 있다. 보이스는 이 작품에 「20세기의 종말」이라는 제목을 붙였다. 그는 "지금은 20세기의 끝이다. 지금은 구세계이다. 그리고 나는 여기에 새로운 세계의 도장을 찍는다"라고 썼다. 「20세기의 종말」을 보면 우리는 이 새로운 세계가 미국의 대중문화와는 다르리라는 것을, 또한 20세기 초에 그렸던 유토피아와도 다르리라는 것을 알 수 있다. 차라리 인간이라는 종이 자연에 끼친 끔찍한 피해로 정의할 수 있는 세계, 생존 전략이 필요한 세계가 더 어울린다.

「20세기의 종말」. 요제프 보이스(1921-1986), 1983-1985년. 설치미술. 현무암, 진흙, 펠트. 900×7,000 ×12,000mm. 런던, 테이트 갤러리. 에드윈 C. 코헨 그리고 에코잉 그린의 도움으로 구매 1991(T05855).

보이스의 이런 시적인 바위에는 이 현무암이 처음 만들어진 수백만 년 전부터 지금까지의 시간, 그 기나긴 지질학적 시간과 인간의 짧은 수명 사이에 놓인 인체의 감각이 담겨 있다. 비록 그것이 정확히 무엇인지는 모르겠지만 우리는 무엇인가를 떠올린다. 우리 자신의 죽음 또는 종종 가혹한 세상으로부터 괴롭힘을 당하는 우리의 연약한 몸 같은 것들 말이다. 보이스는 민주주의 사회 안에서의 창의성의 중요성, 누구나 이미지를 창작할 수 있다는 가능성을 확신했다. 이미지 창작은 특권을 가진 사람이나 엘리트들의 전유물이 아니었다. 그러나 그의 작품은 종종 읽기가 무척 힘들었고, 암시적이고 시적이었으며, 작품의 미스터리를 기꺼이 풀고자 하는 관람객에게 관심과 인내심을 요구했다.

보이스가 20세기에 작별을 고하는 작품을 제작할 때까지 이미지는 상당히 정치적인 것이었다. 이미지의 저변에는 꼭 무엇인가가 깔려 있었고, 항상 일정한 관점을 가지고 있었다. 1980년대에는 이런 관점이 대중적인 조형적 양식 그리고 더욱 "관념적"이거나 "개념에 기반한" 작품으로 양극화되었다. 정치적 견해는 19세기의 리얼리즘을 떠올리게 하는 방식으로 당시의 회화에 상당히 깊이 스며들어 있었다. 독일의 예술가 외르크 이멘도르프는 「카페 도이칠랜드」라는 커다란 그림에서 독일의 역사 속 인물과 동독, 서독의 동시대인들을 상상 속 공간에 동시에 그려넣었다. 그리고 독일의 분열, 크게 소련 그리고 서유럽, 미국으로 구분되는 세계의 양진영을 표현했다.

이멘도르프는 사진과 포토몽타주라는 과거의 유산을 매체로 이용하여, 당시 가장 정치적인 이미지를 신랄하게 드러냈다. 이미지 제작 과정에서 생겨난 자의식은 고도로 사려 깊은 이론으로의 전환을 꾀했고, 그렇게 구조주의와 같은 개념을 끌어들였다. 구조주의에서 의미란 진짜 같고 신비로운 어떤 근원에서 생겨나는 것이 아니라 상호 연결되어 있는 분야 안에서 관습처럼 생겨나는 것이었다. 즉 의미란 명령이 아니라 습관이나 대화처럼 우연히 생기는 것이라고 할 수 있었다.

사진 예술가들은 끈질기게 미디어, 광고, 영화 속 재현의 관습을 해체하고 탐구했다. 미국의 예술가 신디 셔먼은 「무제 영화 스틸」이라는 연작을 제작하며, 스스로 영화 배우로 분장하여 1950년대와 1960년대의 영화 관습을 따른 상상의 영화 스틸컷을 제작했다. 「무제 영화 스틸 #21」에서 그녀는

높이 솟은 도시의 빌딩을 배경으로 단정한 새 옷을 입은 젊은 커리어우먼을 연기했다. 그녀는 어쩐지 확신이 없는 듯 불안해 보인다. 셔먼은 여성의 삶에서 이렇게 극적이지 않은 장면을 포착했다. 그리고 이 장면이 마치 두 번 벌어진 것처럼 착각하게 된다. 한 번은 사진 속에서 또 한 번은 그녀가 모방한 영화 속에서 말이다. 이제 사진술이 발명된 지 150년

「무제(우리는 더 이상 당신들 문화를 위해 자연의 역할을 하지 않겠다)」. 바버라 크루거(1945년생). 1983년. 복사본 사진에 빨간 색을 칠한 나무 액자. 185×124cm. 메릴랜드, 포토맥 글렌스톤 박물관.

이 지난 이 시점에서, 사진은 그 자체로 되돌아볼 수 있는 역사와 과거를 가지게 되었다. 셔먼의 「무제 영화 스틸」은 물론 실제 영화 스틸이 아니라 실제를 조작한 모방이었다. 마치 귀스타브 르 그레이가 바다를 찍은 두 개의 음화를 이어붙여서 최초의 그림 같은 사진을 제작했던 것처럼, 셔먼의 사진 역시 공을 들인 픽션이었다.

미국의 예술가 바버라 크루거는 사진과 짧은 텍스트를 이용한 그래픽 몽타주를 통해서 우리에게 직접적으로 말을 거는 동시에 우리에게 더 큰 질문을 던져 우리로 하여금 사회와 세계를 돌아보게 만든다.[17] 인체 특히 여성의 인체는 그녀의 몽타주 안에서 당연하고 자연스러운 것이 아니라 종종 대립되는 아이디어와 관심의 산물인 정신적 개념으로 등장한다. 여성의 얼굴 이미지와 함께 "우리는 당신의 문화를 위해서 자연의 역할을 하지 않을 것입니다"라는 글자가 적혀 있고, 여성은 햇볕을 받으며 누워 나뭇잎으로 눈을 가리고 있다. 이는 보이스의 현무암 기둥을 패러디하려고 포즈를 취한 아나 멘디에타일지도 모른다. 워홀과 릭턴스타인이 광고와 대중문화에서 이미지를 차용해서 그것을 고급 문화의 위치로 올려놓았다면, 크루거는 가능한 한 직설적이고 모호하지 않게 자신의 주장을 펼치면서 정치 광고와 슬로건의 영역에 그대로 남아 있었다. 그리고 우리에게 세상에서의 우리의 위치가 결코 "자연스러운" 것이 아님을 상기시켰다. 그것은 항상 누군가의

기득권을 감추기 위한 구조, 관습이었기 때문이다.

크루거와 셔먼이 사진과 몽타주를 제작하던 시기에는 이제 더 이상 사진 이미지가 현실의 직접적인 각인이라던가, 사진이 그려진 이미지보다 더 "리얼리즘"을 반영한다는 이야기는 할 수 없게 되었다. 사진의 디지털 제작과 편집이 가능해진 시대에는 이미지가 컴퓨터 파일 형태로 저장되었기 때문에 사진을 회화처럼 새롭게 구성하거나 조작하는 일도 가능해졌다.

안드레아스 구르스키의 사진은 인간의 눈이 가진 그 기본적인 능력에 비교될 만큼 선명하고 생생한 시야를 그대로 보여준다는 점에서 역사적으로 그와 겨룰 수 있는 사람은 거의 없다. 그가 다루는 주제는 디지털 이미지가 재현의 주된 원천이 되는 세계를 요약한다. 국제 도시, 휘황찬란한 건축물, 규제가 완화된 자본의 막대한 흐름, 경제적인 기술을 통해서 점점 강화되어가는 개인의 역량, 민주주의와 사회 불평등 간의 끊임없는 투쟁의 세계 말이다. 1990년부터 그는 뉴욕, 도쿄, 홍콩, 싱가포르, 쿠웨이트의 증권 거래소의 사진을 찍어 경제적인 부의 창출과 자금의 흐름에서 미미한 도구의 역할밖에 하지 못하는 인간의 모습을 보여주었다. 1991년작 「뉴욕 증권 거래소」 이미지는 19세기 역사화와 견줄 만하며 시간의 흐름과 인간의 노력을 포착했다는 점에서 그 효과도 유사하다. 다만 구르스키의 사진은 거의 완전히 추상화되고, 실물과 같지 않은 인간에 대한 관점을 나타낸다. 그의 사진에서 인체는 어두운 공간 속을 떠다니는 색색의 점에 불과하다. 인체는 하나의 데이터, 하나의 명암 정도로 전락했다.

구르스키의 관점은 백과사전적이다. 그는 세상을 내려다보며 떠 있는 거대한 눈과 같다. 콘서트나 스포츠 경기장의 카메라처럼 수시로 재미있는 장면을 포착하기 위해서 내려갔다가 다시 전체 풍경을 잡기 위해서 떠오른다. 그의 주제는 동시대의 세계이다. 자본주의 이데올로기에 의해서, 부의 권력에 의해서, 소위 거대 도시 안에 모여 있는 사람과 사물에 의해서 형성된 세계 말이다. 오피스 타워의 셀 수 없이 많은 창문, 운영에 드는 실제 비용과는 상관없이 최저 가격으로 물건을 판매하기 위해서 온라인 소매업체의 거대한 창고 안에 줄지어 저장해놓은 상품들이 이 시대의 이미지였다. 자연은 인간의 기술에 의해서 완전히 집어삼켜져 사라져버린 세상이었다.

개인의 삶과 기억은 어떻게 되었을까? 실제 이 세상이라는 공간에 각

「홍콩 상하이 은행」,
1994년. 안드레아스
구르스키(1955년생),
C-프린트에 액자,
288×222.5×
6.2cm. 작가 소장.

인된 인체의 흔적은 어떻게 되었을까? 그러한 흔적은 결국 기적과 같은 인간의 눈, 헤아릴 수 없을 정도로 복잡한 비전과 사고를 통해서 세상 속 우리의 위치를 파악함으로써, 인체를 가지고 있다는 것, 생각하고 느낀다는 것, 단순히 살아 있다는 비범한 사실을 받아들이는 것이 무엇을 의미하는지 깨닫는 것이다. 그리고 거기에 필요한 것은 감각이지, 기억력이라는 것은 거의 쓸모가 없었다. 벽에 비친 햇빛, 갑작스레 날아오르는 새들, 깊은 곳에 묻혀 있는 어린 시절의 냄새 같은 것들은 최소한의 자극으로도 끄집어

낼 수 있는 것이었다. 이러한 트리거trigger는 이미지로 보존될 수 있었다. 트리거링triggering이라는 과정 자체도 마찬가지였다. 그래서 우리에게는 원본의 기억이 없을지라도 여전히 우리의 깊은 곳에 있는 거대한 기억의 구조에 감탄할 수 있고, 그것이 우리 안에 어떻게 존재하는지, 그리고 그것이 우리를 어떻게 우리답게 만드는지 전부 느낄 수 있다.

1993년 런던 이스트엔드의 공원 귀퉁이에 으스스한 유령 같은 형체가 등장했다. 처음에는 이상하게만 보였지만 나중에는 그것이 테라스 하우스의 내부를 콘크리트로 본뜬 것임을 알 수 있었다. 인테리어 몰드에 콘크리트를 부은 다음 벽과 창, 외장재 전체를 제거했더니 벽난로와 창틀, 문틀이 외부로 드러났고, 그 자체로 사적인 가정생활의 기나긴 역사를 보여주는 이상한 공공 기념물이 되었다. 폭격이나 철거 때문에 집 안이 드러난 것처럼 내부가 밖으로 나와버렸다.[18] 이 작품을 만든 레이철 화이트리드는 원래 조그만 사물의 내부 또는 방 하나의 내부를 주물로 만들었다. 그러나 「집」은 조각보다는 공공 기념물에 더 가까워 보였다. 적대감을 가진 누군가가 구조물 측면에 유명한 낙서 "뭐하러[?]"를 남기기도 했다. 그리고 3개월 후, 「집」은 지방 의회의 명령으로 철거되었다.

　도시 외곽에 등장한 이상한 구조물, 철거와 주변 재개발 때문에 오로지 사진으로만 남아 있는 이 「집」이라는 작품은 이 책을 시작할 때에 던졌던 질문, "우리는 왜 이미지를 제작하는가"에 대한 답을 제시한다. 인류가 과거에 창작했던 모든 이미지도 그 제작 이유는 똑같았다. 축축한 동굴 벽의 말, 들소, 사마귀돼지 그림, 드넓은 자연 속 인간의 존재를 표시하는 선돌 구조물, 자신들이 매장된 무덤이나 화려한 사원 내부에 보존되어 있는 왕과 왕비의 이미지, 최초의 인체 이미지와 죽은 자의 초상화, 중국에서 맨처음 등장한 산수화 그리고 조토부터 세잔까지 거의 500년간 유럽의 이미지 제작의 중심에 있었던 대서사시와 문학 작품의 삽화까지 모두 마찬가지였다. 20세기 현대의 이미지도 예외는 아니었다. 인간은 이 캄캄한 우주를 빙글빙글 돌고 있는 지구에서 살아가면서 지구에 영향을 미쳤고, 그 때문에 자연은 끊임없이 경보 신호를 보내오고 있으며, 그에 맞선 인간은 사고하

는 정신과 고통받는 인체의 이미지를 창작하고 있다. 이런 인간의 이미지는
우리가 알 수 있도록, 기억할 수 있도록 하기 위해서 제작된 것이었다. 다시
말해서 이러한 이미지가 있기 때문에 우리는 알 수 있고, 기억할 수 있다.

후기

도화선에 불이 붙고 불꽃이 사다리 모양을 따라 밤하늘로 피어오른다. 불은 잠시 밝게 타오르더니 어둡고 조용한 바다 위로 떨어진다.

그것은 드로잉이고, 조각이다. 기억해야 할 무엇인가. 우리가 볼 수 있게 만들어진 무엇인가이다.

무더위에 지친 도시의 거리 주변으로 얼음 덩어리가 밀려온다. 인도를 따라, 건널목을 건너 그리고 다 녹아서 아무것도 남지 않는다. 우리는 여기에서 무엇을 생각해야 하나? 요즘 도시에는 이상한 것들이 많다. 북적이는 광장의 인도 배수구 밑으로 마치 시간의 소리 그 자체인 듯 낮은 벨소리가 웅웅거린다. 아니면 건물 높이 정도 되는 꽃으로 만든 거대한 강아지, 아니면 도시의 주요 간선도로 위로 솟아 있는 청동으로 주조한 거대한 거미. 우리는 이곳을 둘러가야 할까, 곧바로 통과해야 할까?

회색 원형 홀 바닥에 영화가 투사된다. 내시경으로 본 화면이다. 카메라는 맥박이 뛰는 반짝이는 내부를 탐사하면서 살아 있는 동굴 같은 인체를 보여준다. 몸 안은 환상과 역겨움의 조화이다. 우리 몸도 다 이런 모습일까?

박물관에서 경비원이 갑자기 구슬픈 노래를 부르기 시작하자 노래가 건물 안에 메아리친다. 어딘가에 있던 누군가가 윽박지르듯 낮은 소리로 외친다. "일 해! 일! 일 하라고!"

어두운 방에서 영화가 상영된다. 우리는 어둠에 눈을 적응시키며 손으로 벽을 찾는다. 프레임 단위로 느리게 상영되는 이 영화를 전부 보려면 하루가 꼬박 걸릴 것이다. 우리는 이 안에서 얼마나 머물러야 할까? 또다른 영화 클립에서 짜깁기한 벽시계와 손목시계는 24시간이 넘도록 각자 제때를 알려준다. 또 어떤 곳에서는 숫자, 데이터가 적혀 있는 기다란 끈이 마치

디지털 폭포수처럼 스크린에서 쏟아져 내린다. 또 어떤 남자는 도시 골목을 따라 기름통을 굴린다. 또 어떤 쇼에서는…….

이미지가 무엇인가를 바꿀 수 있을까? 우리는 어떻게 무엇인가를 변화시킬 수 있을까? 우리는 중국에 닥친 지진의 재앙을 본다. 그리고 그후에 뒤따라 발생한 부패를 목격한다. 폭동이 다시 일어나고 권리를 박탈당한 분노한 노동자들 간의 싸움이 벌어진다. 외국의 전쟁에 대한 국가의 군사 개입에 반대하는 시위자의 플래카드와 현수막이 갤러리 벽에 세워져 있다. 밝은 색 옷을 입은 한 무리의 여성들이 교회에서 예배를 드리는 동안 반정부 내용을 담은 노래를 부른다. 인생은 어떤 가치가 있는 것일까? 아름다움은 편견일까?

예술의 이미지는 보이지 않는 것을 보이게 만든다. 우리 몸과 생활의 보이지 않는 부분, 우리의 마음과 사회적 습관 깊숙이 자리잡고 있는 가정들을 말이다. 예술의 이미지는 더 나은 무엇인가, 더 큰 자유의 비전을 보여줌으로써 세상을 바꾸기 위해서, 세상을 바꾸려고 노력하기 위해서 존재한다. 예술의 이미지는 자유를 눈에 보이게 만들고, 눈에 보이게 만들려고 노력한다. 박물관은 옛날 교회, 기차역, 공장만큼이나 넓고 높은 방으로 가득 채워져 있고 갤러리는 차분한 하얀 벽으로 둘러싸여 있다. 이곳을 어떻게 채워야 할까?

일상생활을 찍은 다양한 크기와 모양의 사진이 벽에 붙어 있다. 또다른 사진에는 뻥 뚫린 단색의 바다, 텅 빈 영화 스크린, 외로운 도시의 거리에 서 있는 남자, 운하를 따라 돌풍에 날아다니는 종이와 인물들이 보인다.

캔버스에는 온갖 색과 형태가 가득하지만, 또 어떤 것들은 희미하게 반짝이는 빛과 색만 품은 채 텅 비어 있다. 초상화는 여전히 그려진다. 풍경도 여전히 그려지고 있다. 심지어 정물화도 셀 수 없이 오랜 세월 존재해왔다.

그러나 평평한 표면에 붙일 수 있는 것이라면 무엇이든지 다 붙어 있는 캔버스도 있다. 말린 꽃, 가시철사, 나비 날개 그리고 수많은 죽은 파리까지. 병의 윗부분을 티백, 낡은 천 또는 썩어서 없어질 유기물로 만들어 불쾌한 냄새만 남기는 것도 있다.

그림은 수수께끼나 퍼즐처럼 보일 수 있다. 예술가조차도 한번도 가본 적 없는 곳, 한번도 본 적 없는 사람들, 아주 머나먼 과거의 기억을 보여주

기 때문이다. 또는 흠잡을 데 없는 솜씨로 과거의 그림을 흉내 내거나 실제와 같은 사진을 통해서 거울과 같은 역할을 하는 그림도 있다. 과거의 누드와는 완전히 다른 자세를 취한 벌거벗은 몸을 보여주기도 하고, 커다란 글자, 단순한 단어의 철자, 평범한 물건 모양의 선 또는 아무것도 없는 회색 직사각형을 보여주기도 한다.

풍요롭고, 이상하며, 환상적이고 다양한 세계를 담은 거울이지만 그것은 거울에 지나지 않으며, 적절한 이미지 그 이상이 될 수는 없다. 마치 짝사랑처럼 대상으로부터 대답을 듣지 못한다. 그림은 다소 삶과 비슷하지만 삶은 결코 그림과 같지 않다.

방에는 칙칙한 노란 불이 켜져 있어서 우리의 옷과 피부를 같은 색으로 물들이고 우리까지 모두 단색으로 만들어버린다. 그러면 우리도 예술 작품이 되는 것일까? 어떻게 마무리를 해야 할까? 우리는 무너져 내리는 아파트 복도를 따라 걷는다. 벽에는 선전 포스터와 이상한 장치들이 가득하다. 마치 누군가의 상상 속에 집어삼켜진 것 같은 느낌이다. 우리는 한 사람이 가진 소유물 전부가 컨베이어 벨트를 타고 질서정연하게 파괴되는 모습을 본다. 이러한 극단적인 행동에는 아무런 이유도 없다. 그들은 이후에 어떤 느낌일까? 왜 이런 일을 하는 것일까?

조각은 여전히 청동, 나무, 석고로 만들어지지만 본질적으로는 변형되었다. 조각은 더 이상 기념물이 아니라 모호하고 당황스러운 무엇인가이다. 소리와 빛 그 자체도 우리가 조각으로 규정한다면 조각이 된다. 테이블 위에 서서 쾌활한 노래를 부르는 두 사람, 대도시의 중심지에 놓인 거대한 곡면 거울 모두 조각일 수 있다. 갤러리나 광장의 가장자리에 강철판이 세워져 머릿속으로 도저히 지도를 그릴 수 없는 아찔한 미로를 만들어낸다. 아프리카인의 특징을 가진 거대한 여성 스핑크스가 설탕으로 제조되어 폐허가 된 설탕 제조공장 앞에 앉아 있다. 조각은 유리 상자 안에서 잠든 유명인이 될 수도 있고 조용히 앉아서 응시하는 작가 그 자신이 될 수도 있으며, 무너져 내리는 거대한 타원 계단이 될 수도 있다. 깡통 안의 미스터리, 전 세계, 바닥에 난 금, 빈 방에서 점멸하는 전구 모두 조각이 될 수 있다.

그리고 과거는 계속 나타나, 마치 결코 잊히지 않는 세계를 향해 열린 창문처럼 우리를 괴롭힌다. 커튼이 쳐지고, 인간이 등장하기 이전의 억겁의

시간이 드러난다. 인간의 창의력은 우리 종이 시작되던 바로 그 초기까지 거슬러올라가고, 마법과 같은 완성도 높은 동물의 이미지로 그 창의력을 드러낸다.

수천 년간 이 초창기는 신적인 존재, 모든 것들을 창조하는 거인과 신의 영역이었다. 하지만 우리도 거기에 있었다. 오늘날 우리의 상상력이 허락하는 한 어디든 갈 수 있는 것처럼, 우리도 어떤 형태로든 거기에 있었다.

우리는 실험실에서 별의 탄생을 재현할 수 있지만, 생명체를 파괴하는 미세입자도 재현할 수 있다. 우리는 은하계와 우주 먼지 성운의 이미지를 기록하는 탐사선을 보낼 수 있다. 천체물리학자들은 우리가 우주의 탄생 순간의 소음을 빅뱅의 잔재인 우주배경복사를 통해서 들을 수 있다고 말한다. 창의력의 청사진이 자연과 생명의 기원인 우리에게 드러난다. 그리고 동시에 수천 년간 자연계를 지배한 인간이 저지른 행동 때문에 재앙과 같은 결과도 일어나고 있다. 설마 이것이 우연은 아닐 것이다.

우리가 만든 철저히 인간 위주의 세상에서 우리는 어디를 가든 우리 자신, 우리가 직접 제조한 생산품을 만나게 된다. 마찬가지로 우리는 어디를 가든 예술 이미지를 맞닥뜨린다. 널리 퍼져 있는 창조성의 창공, 그것을 우리는 편하게 "현대 미술"이라고 부른다. 현대 미술이란 무엇일까? 현대 미술은 풍요롭고 다양하다. 그리고 어째서인지 마음속으로, 느낌으로 즉각적으로 알아볼 수 있다. 어떤 것들은 형태의 한계, 자유의 한계를 시험해보려고 한다. 민주주의 정신과 가차 없는 추진력의 자본주의로 가득 찬 이미지가 이 거대한 이데올로기와 함께 전 세계로 퍼져나갔다. 이것이 21세기 예술의 거대한 창공이다.

너무나 많은 지식, 너무나 많은 기억, 너무나 많은 끊임없는 변화. 우리는 확실히 압도당할 위기에 처해 있다. 그럼에도 여전히, 매일, 수백만 명의 예술가들이 탄생한다. 머리가 어지럽지만 이것이 진실이다! 그냥 보라.

어린아이들은 종이에 연필로, 흙바닥에 막대기로, 습기 찬 창에 손가락으로 그림을 그린다. 구름, 나무, 꽃, 막대기 같은 팔다리의 인물, 무지개, 문 달린 집 그리고 창문마다 웃고 있는 얼굴까지, 아이는 마법처럼 이미지를 만들어낸다. 세상을 바라볼 때와 같은 기쁨과 놀라움이 살아 있는 이미지는 모든 창조 행위의 중심에 있다.

주

1 삶의 흔적

1 레앙 테동게의 돼지 그림은 과학적으로 4만5,000년 전에 그려진 것으로 밝혀졌다: Maxime Aubert et al., 'Oldest cave art found in Sulawesi', *Science Advances*, vol. 7 (3), 2021. See also M. Aubert et al., 'Earliest hunting scene in prehistoric art', *Nature*, vol. 576, 11 December 2019, pp. 442–5.

2 Nicholas J. Conard, 'Palaeolithic ivory sculptures from southwestern Germany and the origins of figurative art', *Nature*, vol. 426, 18/25 December 2003, pp. 830–32.

3 Maxime Aubert, Adam Brumm and Paul S. C. Taçon, 'The timing and nature of human colonization of southeast Asia in the late Pleistocene: a rock art perspective', *Current Anthropology*, vol. 58, December 2017, pp. 553–6, here p. 562.

4 Jean Clottes, 'The identification of human and animal figures in European Palaeolithic art', in Howard Morphy, ed., *Animals into Art* (Oxford, 1989), pp. 21–56.

5 Jill Cook, *The Swimming Reindeer* (London, 2010)

6 Paul Pettitt et al., 'New view on old hands: the context of stencils in El Castillo and La Garma caves (Cantabria, Spain)', *Antiquity*, vol. 88, no. 339, March 2014, pp. 47–63.

7 Pamela B. Vandiver, Olga Soffer, Bohuslav Klíma and Jiři Svoboda, 'The origins of ceramic technology at Dolni Věstonice, Czechoslovakia', *Science*, vol. 246, 24 November 1989, pp. 1002–8.

8 Bohuslav Klíma, 'Recent discoveries of Upper Palaeolithic art in Moravia', *Antiquity*, vol. 32, no. 125, March 1958, pp. 8–14, here pp. 13–14.

9 Colin Renfrew and Iain Morley, eds, *Image and Imagination: A Global Prehistory of Figurative Representation* (Cambridge, 2007), p. xv.

10 The Old Stone Age, or Palaeolithic period, when most humans depended on stone tools, lasted from around 3.3 million years ago until around 12,000 years ago. The New Stone Age, or Neolithic period, is dated from around 12,000 to 5,000 years ago.

11 Whang Yong-Hoon, 'The general aspect of Megalithic culture of Korea', in Byung-mo Kim, ed., *Megalithic Cultures in Asia* (Seoul, 1982), pp. 41–64; Sarah Milledge Nelson, *The Archaeology of Korea* (Cambridge, 1993), p. 147.

12 Klaus Schmidt, 'Göbekli Tepe: a neolithic site in southwestern Anatolia', in Gregory McMahon and Sharon R. Steadman, eds, *The Oxford Handbook of Ancient Anatolia* (Oxford, 2011), pp. 917–33.

13 Mike Parker Pearson et al., 'The age of Stonehenge', *Antiquity*, vol. 81, no. 313, September 2007, pp. 617–39.

14 Yaroslav Kusmin, 'Chronology of the earliest pottery in East Asia: progress and pitfalls', *Antiquity*, vol. 80, no. 308, June 2006, pp. 362–71.

2 부릅뜬 눈

1 Paul Collins, *Mountains and Lowlands: Ancient Iran and Mesopotamia* (Oxford, 2016), p. 32.

2 Henri Frankfort, *Cylinder Seals: A Documentary Essay on the Art and Religion of the Ancient Near East* (London, 1939).

3 R. W. Hamilton, 'A Sumerian cylinder seal with a handle in the Ashmolean Museum', *Iraq*, vol. 29, no. 1, Spring 1967, pp. 34–41.

4 Edith Porada, 'A leonine figure of the protoliterate period of Mesopotamia', *Journal of the American Oriental Society*, vol. 70, no. 4, October–December 1950, pp. 223–6.

5 Leonard Woolley, *Ur: The First Phases* (London, 1946).

6 Helene J. Kantor, 'Landscape in Akkadian art', *Journal of Near Eastern Studies*, vol. 25, no. 3, July 1966, pp. 145–52.

7 Irene J. Winter, 'Tree(s) on the mountain: landscape and territory on the Victory stele of Naram-Sîn of Agade', in L. Milano, S. de Martino, F. M. Fales and G. B. Lanfranchi, eds, *Landscapes: Territories, Frontiers and Horizons in the Ancient Near East* (Padua, 1999), pp. 63–72, here p. 70.

8 Sibylle Edzard and Dietz Otto Edzard, *Gudea and His Dynasty: The Royal Inscriptions of Mesopotamia*, *Early Periods*, vol. 3/1 (Toronto, 1997), pp. 30–38.

9 *The Epic of Gilgamesh: The Babylonian Epic Poem and Other Texts in Akkadian and Sumerian*, trans. Andrew George (London, 1999), p. 87.

10 Paul Collins, *Assyrian Palace Sculptures* (London, 2008).

11 Nahum 3, 7.

12 Psalm 137.

13 Exodus 25.

14 I Kings 6.

15 Genesis 11.

16 Josephus, *Jewish Antiquities*, X.I.

17 John Curtis, *The Cyrus Cylinder and Ancient Persia* (London, 2013); translation of the text by I. L. Finkel, pp. 42–3.

18 A. Shapur Shahbazi, *The Authoritative Guide to Persepolis* (Tehran, 2004), pp. 69–71.

3 우아함의 시대

1 Toby Wilkinson, *The Rise and Fall of Ancient Egypt* (London, 2010), p. 23.

2 Erik Iversen, *Canon and Proportions in Egyptian Art* (London, 1955); Gay Robins, *Proportion and Style in Ancient Egyptian Art* (Austin, TX, 1994).

3 Yvonne Harpur, 'The identity and positions of relief fragments in museums and private collections: the reliefs of R'-htp and Nfrt from Meydum', *The Journal of Egyptian Archaeology*, vol. 72, 1986, pp. 23–40.

4 Rudolf Anthes, 'Affinity and difference between Egyptian and Greek sculpture and thought in the seventh and sixth centuries B.C.' *Proceedings of the American Philosophical Society*, vol. 107, no. 1, 1963, pp. 60–81, here p. 63.5 Donald Spanel, *Through Ancient Eyes: Egyptian Portraiture*, exh. cat., Birmingham Museum of Art (Birmingham, AL, 1988).

6 Cyril Aldred, 'Some royal portraits of the Middle Kingdom in ancient Egypt', *Metropolitan Museum Journal*, vol. 3, 1970, pp. 27–50.

7 Ross E. Taggart, 'A quartzite head of Sesostris III', *The Nelson Gallery and Atkins Museum Bulletin*, vol. IV, no. 2, October 1962, pp. 8–15.

8 Arielle P. Kozloff and Betsy M. Bryan, *Egypt's Dazzling Sun: Amenhotep III and His World*, exh. cat., Cleveland Museum of Art (Cleveland, OH, 1992).

9 Wilkinson, *The Rise and Fall of Ancient Egypt*, p. 285

10 Herodotus, *The Persian Wars*, II.

11 Bernard Fagg, 'A preliminary note on a new series of pottery figures from northern Nigeria', *Africa*, vol. 15, no. 1, 1945, pp. 21–2.

12 Peter Garlake, *Early Art and Architecture in Africa* (Oxford, 2002), p. 111.

13 Frederick John Lamp, 'Ancient terracotta figures from northern Nigeria', *Yale University Art Gallery Bulletin*, 2011, pp. 48–57, here p. 52.

4 옥과 청동

1 Ute Franke-Vogt, 'The glyptic art of the Harappa culture', in Michael Jansen, Máire Mulloy and Günter Urban, eds, *Forgotten Cities of the Indus: Early Civilization in Pakistan from the 8th to the 2nd Millennium BC* (Mainz, 1991), pp. 179–87, here p. 182.

2 Colin Renfrew and Bin Liu, 'The emergence of complex society in China: the case of Liangzhu', *Antiquity*, vol. 92, no. 364, August 2018, pp. 975–90.

3 Timothy Potts, 'The ancient Near East and Egypt', in David Ekserdjian, ed., *Bronze*, exh. cat., Royal Academy, London (London, 2012), pp. 32–41.

4 Chêng Tê-k'un, 'Metallurgy in Shang China', *T'oung Pao*, vol. 60, no. 4/5, 1974, pp. 209–29.

5 Jessica Rawson, *Chinese Bronzes: Art and Ritual* (London, 1987), p. 20; Jianun Mei and Thilo Rehren, *Metallurgy and Civilisation: Eurasia and Beyond* (London, 2009).

6 Chêng Tê-k'un, 'Metallurgy in Shang China', p. 224.

7 Rawson, *Chinese Bronzes*, p. 31.

8 Jenny F. So, 'The inlaid bronzes of the Warring States period', in Wen Fong, ed., T*he Great Bronze Age of China: An Exhibition from the People's Republic of China*, exh. cat., Metropolitan Museum of Art, New York (New York, 1980), pp. 305–11, here pp. 309–10.

9 Robert Bagley, ed., *Ancient Sichuan: Treasures from a Lost Civilisation*, exh. cat., Seattle Art Museum (Seattle, WA, 2001).

10 Sima Qian, *The First Emperor: Selections from the Historical Records*, trans. with an intro. by Raymond Dawson and a preface by K. E. Brashier (Oxford, 2007).

11 Ibid., p. 83.

12 Maxwell K. Hearn, 'The terracotta army of the first emperor of Qin (221–206 B.C.)', in Wen Fong, ed., *The Great Bronze Age of China*, pp. 353–68; Jane Portal, ed., *The First Emperor: China's Terracotta Army*, exh. cat., British Museum London (London, 2007).

13 Lukas Nickel, 'The first emperor and sculpture in China', *Bulletin of SOAS*, vol. 76, no. 3, 2013, pp. 413–47.

14 Elizabeth P. Benson and Beatriz de la Fuente, *Olmec Art of Ancient Mexico*, exh. cat., National Gallery of Art, Washington (Washington, DC, 1996).

15 James C. S. Lin, 'Protection in the afterlife', in James C. S. Lin, ed., *The Search for Immortality: Tomb Treasures of Han China* (New Haven, CT, 2012), pp. 77–83; Wu Hung, *The Art of the Yellow Springs: Understanding Chinese Tombs* (Honolulu, HA, 2010).

16 Mary Ellen Miller, *The Art of Mesoamerica: From Olmec to Aztec* (London, 2001), p. 23; Susan Milbrath, 'A study of Olmec sculptural chronology', in *Studies in Pre-Columbian Art and Archaeology 23* (Washington, DC, 1979), pp. 1–75.

17 Stuart Fiedel, *Prehistory of the Americas* (Cambridge, 1987), pp. 179–84.

18 S. Kaner, ed., *The Power of Dogu: Ceramic Figures from Ancient Japan*, exh. cat., British Museum, London (London, 2009).

5 인간 기준의 척도

1 S. Hood, *The Minoans* (London, 1971).

2 A. J. B. Wace, *Mycenae: An Archaeological History and*

Guide (Princeton, NJ, 1949).

3 The Pylos Warrior Seal was discovered in 2015. Sharon R. Stocker and Jack L. Davis, 'The combat agate from the grave of the Griffin Warrior at Pylos', *Hesperia: The Journal of the American School of Classical Studies at Athens*, vol. 86, no. 4, October–December 2017, pp. 583–605.

4 John Boardman, *The History of Greek Vases* (London, 2001).

5 P. E. Arias, *A History of Greek Vase Painting*, trans. B. B. Shefton (London, 1962), pp. 354–7.

6 Timothy J. McNiven, 'Odysseus on the Niobid Krater', *The Journal for Hellenic Studies*, vol. 109, 1989, pp. 191–8.

7 Pausanias, *Description of Greece*, X, 'Phocis, Ozolian Locri', XXV–XXXI.

8 Pliny the Elder, *Natural History*, vol. IX, books XXXIII–XXXV.

9 Lucretius refers to 'daedala rerum' – a 'cunning fashioner of things'. Lucretius, *De rerum natura*, Book 5, 234.

10 Rudolf Anthes, 'Affinity and difference between Egyptian and Greek sculpture and thought in the seventh and sixth centuries BC', *PAPS*, vol. 107, no. 11, 1963, pp. 60–81.

11 Nivel Spivey, *Understanding Greek Sculpture: Ancient Meanings, Modern Readings* (London, 1996), p. 71.

12 A. Furtwängler, *Masterpieces of Greek Sculpture: A Series of Essays on the History of Art*, trans. E. Sellers from German edition of 1893 (London, 1895).

13 Thucydides, *History of the Peloponnesian War*, II, XLIII.

14 Euripides, *The Bacchae*, trans. William Arrowsmith [1959], in David Grene, Richmond Lattimore, Mark Griffith and Glenn W. Most, eds, *Greek Tragedies* (Chicago, IL, 2013), pp. 202–66, here p. 225.

15 Lucian, *Amores*, 11–16.

16 J. J. Pollitt, *Art in the Hellenistic Age* (Cambridge, 1986).

17 Diogenes Laertius, 6.62. Cited in Pollitt, *Art in the Hellenistic Age*, p. 11.

18 Polybius, *The Histories*, 1.3.

19 Pliny, *Natural History*, IX. XXXVI.

20 Plutarch, *Lives*. 'Alexander', IV.

21 Virgil, *The Aeneid*, II, 213–24.

22 Pliny, *Natural History*, IX. XXXVI.

23 Herodotus, *The Persian Wars*, IV.46.

24 St John Simpson and Svetlana Pankova, eds., *Scythians: Warriors of Ancient Siberia*, exh. cat., British Museum, London (London, 2017), p. 209.

6 제국으로 향하는 길

1 Virgil, *Aeneid*, 6, 847–8.

2 Livy, *History of Rome*, 39, 5.

3 Homer, *Iliad*, VI. The tail with its serpent head was added to the bronze Chimera in the eighteenth century.

4 Pliny, *Natural History*, XXV. XLV.

5 Gisela M. A. Richter, 'The origin of verism in Roman portraits', *The Journal of Roman Studies*, vol. 45, 1955, pp. 39–46.

6 Pliny, *Natural History*, IX. XXXIII–XXXV.

7 Karl Schefold, 'Origins of Roman landscape painting', *Art Bulletin*, vol. 42, no. 2, June 1960, pp. 87–96.

8 W. J. T. Peters, *Landscape in Romano-Campanian Mural Painting* (Assen, 1963), p. 28.

9 Pollitt, *Art in the Hellenistic Age*, p. 185.

10 Jocelyn Toynbee, 'The villa item and a bride's ordeal', *The Journal of Roman Studies*, vol. 19, 1929, pp. 67–87; Victoria Hearnshaw, 'The Dionysiac cycle in the Villa of the Mysteries: a

re-reading', *Mediterranean Archaeology*, vol. 12, 1999, pp. 43–50.

11 Suetonius, *Lives of the Caesars*, II. XXVIII.

12 D. Castriota, *The Ara Pacis Augustae and the Imagery of Abundance in Later Greek and Early Roman Imperial Art* (Princeton, NJ, 1995).

13 William L. MacDonald, *The Pantheon: Design, Meaning and Progeny* (London, 1976), p. 13.

14 Peter Stewart, 'The equestrian statue of Marcus Aurelius', in Marcel van Ackeren, *A Companion to Marcus Aurelius* (Oxford, 2012), pp. 264–77.

15 Josephus, *The Jewish War*, VII. 5.

16 Pliny, *Natural History*, XXXVI. LX.

17 J. M. C. Toynbee, *Art in Roman Britain* (London, 1962), p. 203; Stephen R. Cosh and David S. Neal, *Roman Mosaics of Britain*, vol. II, *South-West Britain* (London, 2005), pp. 253–6.

18 Susan Walker and Morris Bierbrier, *Ancient Faces: Mummy Portraits from Roman Egypt* (London, 1997).

7 고통과 욕망

1 John Irwin, '"Aśokan" pillars: a reassessment of the evidence', *The Burlington Magazine*, no. 848, November 1973, pp. 706–20.

2 James Legge, *The Travels of Fa-Hien* (Oxford, 1886), pp. 50–51.

3 Benjamin Rowland, *The Art and Architecture of India: Buddhist, Hindu, Jain* (Harmondsworth, 1967), p. 60.

4 Akira Shimada and Michael Willis, *Amaravati: The Art of an Early Buddhist Monument in Context* (London, 2016).

5 Robert Knox, *Amaravati: Buddhist Sculpture from the Great*

Stupa (London, 1992).

6 John M. Rosenfield, *The Dynastic Art of the Kushans* (Berkeley and Los Angeles, CA, 1967).

7 Robert Bracey, 'Envisioning the Buddha', in *Imagining the Divine*, exh. cat., Ashmolean Museum, Oxford (Oxford, 2018), pp. 85–99, here pp. 97–8.

8 E. H. Ramsden, 'The halo: a further enquiry into its origin', *The Burlington Magazine*, no. 456, April 1941, pp. 123–7, 131.

9 Wannaporn Rienjang and Peter Stewart, eds, *The Global Connections of Gandharan Art* (Oxford, 2020).

10 Stanislaw Czuma, 'Mathura sculpture in the Cleveland Museum collection', *The Bulletin of the Cleveland Museum of Art*, no. 3, 1967, pp. 83–114.

11 William Empson, *The Face of the Buddha* (Oxford, 2016), p. 22.

12 Vidya Dehejia, *Indian Art* (London, 1997), pp. 96–7.

13 J. C. Harle, *Gupta Sculpture: Indian Sculpture of the Fourth to the Sixth Centuries A.D.* (New Delhi, 1996).

14 Stella Kramrisch, *The Presence of Śiva* (Princeton, NJ, 1981), p. 439.

15 Neville Agnew, Marcia Reed and Tevvy Ball, *Cave Temples of Dunhuang: Buddhist Art on China's Silk Road*, exh. cat., Getty Center, Los Angeles (Los Angeles, CA, 2016).

16 Sarah Whitfield, 'Dunhuang and its network of patronage and trade', in Agnew, Reed and Ball, *Cave Temples of Dunhuang*, pp. 59–75, here p. 62.

8 황금빛 성인

1 Oleg Grabar, *Christian Iconography: A Study of Its Origins* (London, 1969), p. 6.

2 Joseph Gutmann, 'The Dura Europos synagogue paintings: the state of research', in Lee I. Levine, ed., *The Synagogue in Late Antiquity* (Philadelphia, PA, 1987), pp. 61–72.

3 Deuteronomy 5.

4 Jas Elsner, 'Jewish art', in Jas Elsner et al., eds, *Imagining the Divine: Art and the Rise of World Religions*, exh. cat., Ashmolean Museum, Oxford (Oxford, 2018), pp. 69–72, here p. 69.

5 Grabar, *Christian Iconography*, p. 45.

6 Eusebius, *Life of Constantine*, intro., trans. and commentary by Averil Cameron and Stuart G. Hall (Oxford, 1999), p. 141.

7 Richard Krautheimer, 'The Constantinian basilica', *Dumbarton Oaks Papers*, vol. 21, 1967, pp. 115–40.

8 It has also been suggested that it was built as a mausoleum for Constantine's eldest daughter, Helena, commissioned by her husband, the emperor Julian.

9 Procopius, *Buildings*, I.i.

10 See Cyril Mango and Ihor Ševčenko, 'Remains of the church of St. Polyeuktos at Constantinople', *Dumbarton Oaks Papers*, vol. 15, 1961, pp. 243–7.

11 Martin Harrison, *A Temple for Byzantium: The Discovery and Excavation of Anicia Juliana's Palace-Church in Istanbul* (Austin, TX, 1989).

12 *The Russian Primary Chronicle: Laurentian Text*, trans. S. H. Cross and O. P. Sherbowitz-Wetzor (Cambridge MA, 1953), p. 111.

13 See Ernst Kitzinger, 'The cult of images in the age before Iconoclasm', *Dumbarton Oaks Papers*, 8, 1954, pp. 83–105; and Andrea Nicolotti, *From the Mandylion of Edessa to the Shroud of Turin: The Metamorphosis and Manipulation of a Legend* (Leiden, 2014).

14 G. R. D. King, 'Islam, Iconoclasm, and the declaration of doctrine', *Bulletin of the School of Oriental and African Studies, University of London*, vol. 48, no. 2, 1985, pp. 267–77.

15 Steven Runciman, *Byzantine Style and Civilisation* (Harmondsworth, 1975), pp. 83–4.

16 Steven Runciman, 'The empress Eirene the Athenian', in D. Baker, ed., *Medieval Woman* (Oxford, 1978), pp. 101–18.

17 Robin Cormack, 'Women and icons, and women in icons', in Liz James, ed., *Women, Men and Eunuchs: Gender in Byzantium* (London, 1997), pp. 24–51.

18 H. Buchthal, *The Miniatures of the Paris Psalter* (London, 1938). See also K. Weitzmann, 'Der Pariser Psalter MS. Gr. 139 und die mittelbyzantinische Renaissance', *Jahrbuch für Kunstwissenschaft*, 6, 1929, pp. 178–94.

19 Henry Maguire, 'Style and ideology in Byzantine imperial art', *Gesta*, vol. 28, no. 2, 1989, pp. 271–31, here p. 219.

20 Helen C. Evans, 'Christian neighbours', in Helen C. Evans and William D. Wixom, eds, *The Glory of Byzantium. Art and Culture of the Middle Byzantine Era A.D. 843–1261*, exh. cat., Metropolitan Museum of Art, New York (New York, 1997), pp. 273–8.

21 Gregoras, *Byzantina Historia*, vol. II (Bonn, 1829–55), p. 790, cited in Cecily J. Hilsdale, *Byzantine Art and Diplomacy in an Age of Decline* (Cambridge, 2014), p. 1.

9 선지자의 이름

1 Oleg Grabar, *The Dome of the Rock* (Cambridge, MA, London, 2006).

2 Richard Ettinghausen, Oleg Grabar and Marilyn Jenkins-Madina, *Islamic Art and Architecture, 650–1250* (New Haven, CT, and London, 2001), p. 19.

3 C. Kessler, 'Abd al-Malik's inscription in the Dome of the Rock: a reconsideration', *Journal of The Royal Asiatic Society*, 1970, pp. 2–14.

4 Terry Allen, *Five Essays on Islamic Art* (Sebastopol, CA, 1988), p. 36.

5 Oleg Grabar, 'Islamic art and Byzantium', *Dumbarton Oaks Papers*, vol. 18, 1964, pp. 67–88, here p. 77.

6 R. Hillenbrand, 'The ornament of the world: medieval Córdoba as a cultural center', in S. K. Jayyusi, *The Legacy of Muslim Spain* (Leiden, 1992); Nuha Khoury, 'The meaning of the great mosque of Córdoba in the tenth century', *Muqarnas*, 13, 1996.

7 David A. King, 'Astronomical alignments in medieval Islamic architecture', in *Annals of the New York Academy of Sciences*, December 2006, pp. 303–12.

8 Oleg Grabar, *The Great Mosque of Isfahan* (New York, 1990).

9 Jim al-Khalili, *Pathfinders: The Golden Age of Arabic Science* (London, 2010).

10 J. M. Bloom, *Paper before Print: The History and Impact of Paper in the Islamic World* (New Haven, CT, and London, 2001).

11 D. C. Lindberg, *Theories of Vision from al-Kindi to Kepler* (Chicago, IL, 1976).

12 The Quran, sura 24, verse 35, *The Koran*, trans. J. M. Rodwell (London, 1994), p. 415.

13 The Quran, sura 87, verses 1–16, *The Koran*, trans. Rodwell, p. 415.

14 Cited by Zabhallah Safa, *Ta'rikh-i adabiyyat dar Iran* [History of Iranian Literature], vol. III ([1341] Tehran, 1959), p. 8; trans. in Eleanor Sims, Boris I. Marshak and Ernst J. Grube, *Peerless Images: Persian Painting and Its Sources* (New Haven, CT, and London, 2002), p. 41.

15 Dust Muhammad, 'Preface to the Bahram Mirza album', in *A Century of Princes: Sources on Timurid History and Art*, selected and trans. W. M. Thackston (Cambridge, MA, 1989), pp. 335–50.

16 Sims, Marshak and Grube, *Peerless Images*, p. 31.

17 Oleg Grabar and Sheila Blair, *Epic Images and Contemporary History: The Illustrations of the Great Mongol Shahnama* (Chicago, IL, 1980).

18 John Seyller, with contributions from Wheeler M. Thackston, Ebba Koch, Antoinette Owen and Rainald Franz, *The Adventures of Hamza: Painting and Storytelling in Mughal India*, exh. cat., Freer Gallery of Art, Washington (Washington, DC, 2002).

19 Trans. C. M. Naim, in Pramod Chandra, *The Cleveland Tuti-nama Manuscript and the Origins of Mughal Painting*, 2 vols, (Cleveland, OH, 1976), pp. 182–3.

20 Edward MacLagan, *The Jesuits and the Great Mogul* (London, 1932), pp. 242–67.

21 Wayne E. Begley, 'The myth of the Taj Mahal and a new theory of its symbolic meaning', *The Art Bulletin*, vol. 61, no. 1, March 1979, pp. 7–37.

22 Cited in Begley, 'The myth of the Taj Mahal', p. 33.

10 침략자와 발명가

1 R. Gameson, R. Beeby, A. Duckworth and C. Nicholson, 'Pigments of the earliest Northumbrian manuscripts', *Scriptorium*, 69, 2016, pp. 33–59.

2 Leslie Webster, *Anglo-Saxon Art* (London, 2006), p. 8.

3 *Beowulf*, trans. Seamus Heaney (London, 1999), p. 24.

4 Douglas MacLean, 'The date of the Ruthwell Cross', in Brendan Cassidy, ed., *The Ruthwell Cross* (Princeton, NJ, 1992), pp. 49–70.

5 'The Hodoeporican of St. Willibald, by Huneberc of Heidenheim', in C. H. Talbot, *The Anglo-Saxon Missionaries in Germany* (London and New York, 1954), pp. 154–5.

6 'The Dream of the Rood', in *The Earliest English Poems*, trans. M. Alexander ([1966] Harmondsworth, 1977), pp. 106–10.

7 Éamonn Ó Carragáin, *Ritual and the Rood: Liturgical Images and the Old English Poems of the 'Dream of the Rood' Tradition* (London and Toronto, 2005), p. 3.

8 Ibid.

9 Meyer Shapiro, 'The religious meaning of the Ruthwell Cross', *The Art Bulletin*, vol. 26, no. 4, December 1944, pp. 232–45, here p. 233.

10 Ibid.

11 N. Kershaw, ed. and trans., *Anglo-Saxon and Norse Poems* (Cambridge, 1922), p. 55.

12 Erwin Panofsky, 'Renaissance and renascences', *The Kenyon Review*, vol. 6, no. 2, Spring 1944, pp. 201–36.

13 Einhard and Notker the Stammerer, *Two Lives of Charlemagne* (Harmondsworth, 1969), p. 80.

14 Peter Lasko, *Ars sacra, 800–1200* (New Haven, CT, and London, 1994), p. 13.

15 See Richard Krautheimer, 'The Carolingian revival of early Christian architecture', *Art Bulletin*, vol. 24, no. 1, March 1942, pp. 1–38, here p. 35.

16 Einhard and Notker the Stammerer, *Two Lives of Charlemagne*, p. 79.

17 C. R. Dodwell, *Painting in Europe, 800–1200* (Harmondsworth, 1971), p. 141.

18 Henry Mayr-Harting, *Ottonian Book Illumination: An Historical Study* (London, 1991), vol. 2, p. 63.

19 Known as Junius 11, after Francis Junius, who published it for the first time, in Amsterdam in 1655. H. R. Broderick,

'Observations on the method of illustration in MS Junius 11 and the relationship of the drawings to the text', *Scriptorium*, 37, 1983, pp. 161–77.

20 See Catherine E. Karkov, *Text and Picture in Anglo-Saxon England: Narrative Strategies in the Junius 11 Manuscript* (Cambridge, 2001), p. 90.

11 뱀, 두개골, 선돌

1 *Popol Vuh: The Mayan Book of the Dawn of Life*, trans. Dennis Tedlock (New York, 1996), p. 64.

2 Kathleen Berrin and Esther Pasztory, eds, *Teotihuacan: Art from the City of the Gods*, exh. cat., Fine Arts Museum, San Francisco (San Francisco, CA, 1993).

3 Esther Pasztory, 'Teotihuacan unmasked: a view through art', in Berrin and Pasztory, eds, *Teotihuacan*, p. 46.

4 Saburo Sugiyama, 'The Feathered Serpent Pyramid at Teotihuacan: monumentality and sacrificial burials', in Matthew H. Robb, *Teotihuacan: City of Water, City of Fire*, exh. cat., de Young Museum, San Francisco (San Francisco, CA, 2017), pp. 56–61.

5 Winifred Creamer, 'Mesoamerica as a concept: an archaeological view from Central America', *Latin American Research Review*, vol. 22, no. 1, 1987, pp. 35–62. The Spanish word 'Mesoamerica' was coined in 1943 by Paul Kirchoff, in 'Mesoamérica, sus límites geográficos, composición étnica y caracteres culturales', *Acta Americana*, 1, 1943, pp. 92–107.

6 Elizabeth P. Benson, *Birds and Beasts of Ancient Latin America* (Gainesville, FL, 1997), p. 78.

7 Christopher B. Donnan, *Moche Art of Peru*, exh. cat., Museum of Cultural History, Los Angeles (Los Angeles, CA, 1978).

8 Elizabeth P. Benson, 'The owl as a symbol in the mortuary iconography of the Moche', in Beatrice de la Fuente and Louise Noelle, eds, *Arte funerario: coloquio internacional de historia del arte* (Mexico City, 1987), vol. 1, pp. 75–82.

9 Mary Ellen Miller and Megan O'Neil, *Maya Art and Architecture* (London, 2014).

10 Michael Coe, *Breaking the Maya Code* (London, 1999).

11 William L. Fash, *Scribes, Warriors and Kings: The City of Copán and the Ancient Maya* (London, 1991), p. 85.

12 Mary Ellen Miller, 'A re-examination of the Mesoamerican Chacmool', *The Art Bulletin*, vol. 67, no. 1, March 1985, pp. 7–17.

13 Esther Pasztory, *Aztec Art* (New York, 1983), p. 160.

14 David Summers, *Real Spaces* (London, 2003), pp. 45–50.

15 Herman Cortes, *Letters from Mexico*, trans. and ed. by Anthony Pagden, New Haven and London 1986, pp. 86 and 467-9

16 Richard F. Townsend, *The Aztecs* (London, 2000), p. 18.

17 Maricela Ayala Falcón, 'Maya writing', in Peter Schmidt, Mercedes de la Garza and Enrique Nalda, *Maya Civilization* (London, 1998), pp. 179–91.

12 소리와 빛

1 'The Ruin', in *The Earliest English Poems*, trans. Alexander, pp. 30–31.

2 Kenneth Conant, *Romanesque Architecture, 800–1200* (London 1966); Eric Fernie, *Romanesque Architecture: The First Style of the European Age* (New Haven, CT, and London, 2014).

3 Giulio Cattin, *Music of the Middle Ages*, trans. Steven Botterill (Cambridge, 1984), p. 48.

4 Carolyn M. Carty, 'The role of Gunzo's dream in the rebuilding of Cluny III', *Gesta*, vol. 27, *Current Studies on Cluny*, 1988, pp. 113–23.

5 George Zarnecki, *Romanesque Art* (London, 1971), p. 14.

6 Andreas Petzold, *Romanesque Art* (London, 1995), p. 104.

7 Kathi Meyer, 'The eight Gregorian modes on the Cluny capitals', *The Art Bulletin*, vol. 34, no. 2, June 1952, pp. 75–94.

8 Meyer Shapiro, 'On the aesthetic attitude in Romanesque art', in Meyer Shapiro, *Romanesque Art* (New York, 1977), pp. 1–27.

9 N. E. S. A. Hamilton, ed., *Wilhelmi Malmesbiriensis, monachi gesta pontificum anglorum* (London, 1870), pp.

69–70; quoted in K. Collins, P. Kidd and N. K. Turner, *The St Albans Psalter: Painting and Prayer in Medieval England*, exh. cat., Getty Museum (Los Angeles, CA, 2013), p. 73.

10 Conrad Rudolph, *The 'Things of Greater Importance': Bernard of Clairvaux's 'Apologia' and the Medieval Attitude toward Art* (Philadelphia, PA, 1990), p. 106; Conrad Rudolph, 'Bernard of Clairvaux's Apologia as a description of Cluny, and the controversy over monastic art', *Gesta*, vol. 27, *Current Studies on Cluny*, 1988, pp. 125–32.

11 Lindy Grant, *Abbot Suger of St-Denis: Church and State in Early Twelfth-Century France* (London and New York, 1998).

12 E. Panofsky, *Abbot Suger on the Abbey Church of St Denis and its Art Treasures* (Princeton, NJ, 1979), p. 19.

13 Guillaume de Lorris and Jean de Meung, *Le roman de la rose*, ed. and trans. Armand Strubel (Paris, 1992), line 18,038, pp. 938–41.

14 Stephen Murray, *Notre-Dame, Cathedral of Amiens: The Power of Change in Gothic* (Cambridge, 1996), pp. 28–43.

15 Andrew Martindale, *Gothic Art from the Twelfth to Fifteenth Centuries* (London, 1967), p. 89.

16 Jean Bony, *Gothic Architecture of the 12th and 13th Centuries* (Berkeley, CA, 1983).

17 K. Brusch, 'The Naumberg Master: a chapter in the

development of medieval art history', *Gazette des Beaux-Arts*, n. s. 6, vol. 122, October 1993, pp. 109–22.

18 Paul Williamson, *Gothic Sculpture, 1140–1300* (New Haven, CT, and London, 1995), p. 177.

19 Susie Nash, 'Claus Sluter's "Well of Moses" for the Chartreuse de Champmol reconsidered', part I, *The Burlington Magazine* no. 1233, December 2005, pp. 798–809; part II, *The Burlington Magazine* no. 1240, July 2006, pp. 456–67;

part III, *The Burlington Magazine*, no. 1268, November 2008, pp. 724–41.

20 S. K. Scher, 'André Beauneveu and Claus Sluter', *Gesta*, vol. 7, 1968, pp. 3–14, here p. 5.

21 Millard Meiss, *French Painting in the Time of Jean de Berry: The Limbourgs and Their Contemporaries*, 2 vols (New York, 1974).

13 안개 속의 여행자

1 See J. Stuart, *The Admonitions Scroll*, British Museum Objects in Focus (London, 2014).

2 Cited in L. Binyon, 'A Chinese painting of the fourth century', *The Burlington Magazine*, no. 10, January 1904, pp. 39–45, 48–9.

3 'Deer Park', from the Wang River sequence, trans. G. W. Robinson in *Wang Wei: Poems* (Harmondsworth, 1973).

4 Ching Hao, 'Pi-fa chi' ('A note on the art of the brush'), excerpt from Susan Bush and Hsio-yen Shih, *Early Chinese Texts on Painting* (Hong Kong, 2012), pp. 145–8.

5 Guo Xi, 'Advice on landscape painting', excerpt in Bush and Shih, *Early Chinese Texts on Painting*, pp. 165–7.

6 Craig Clunas, *Chinese Painting and Its Audiences* (Princeton, NJ, 2017), p. 85.

7 Ibid.

8 See Michael Sullivan, *Symbols of Eternity: The Art of Landscape Painting in China* (Oxford, 1979), p. 8.

9 Zong Bing, 'The significance of landscape', fourth-century text cited in Bush and Shih, *Early Chinese Texts on Painting*, p. 36.

10 Cited in James Cahill, *Chinese Painting* ([1960] New York, 1985), p. 91.

11 Sullivan, *Symbols of Eternity*, p. 77.

12 James Cahill, *Hills beyond a River: Chinese Painting of the Yüan Dynasty, 1279–1368* (New York and Tokyo, 1976), p. 118.

13 See Clunas, *Chinese Painting and Its Audiences*, pp. 51–7.

14 Ibid., p. 55

15 Margaret Medley, T*he Chinese Potter: A Practical History of Chinese Ceramics* (Oxford, 1976), pp. 106–14.

16 Ibid., p. 177

17 Zhang Ji, 'Night-mooring at the Maple Bridge', from the *Ku Shih Hsüan*, compiled by Yüan Ting in the twelfth century.

18 See F. W. Mote, 'A millennium of Chinese urban history: form, time, and space concepts in Soochow', Rice Institute Pamphlet – Rice University Studies, 59, no. 4 (1973).

19 Translation in Richard Edwards, *The Field of Stones: A Study of the Art of Shen Zhou (1427–1509)* (Washington, DC, 1962), p. 40.

20 Translation in Craig Clunas, *Elegant Debts: The Social Art of Wen Zhengming, 1470–1559* (London, 2004), p. 31.

21 Sullivan, *Symbols of Eternity*, p. 124.

22 Jerome Silbergeld, 'Kung Hsien: a professional Chinese artist and his patronage', *The Burlington Magazine*, vol. 123, no. 940, July 1981, pp. 400–410.

14 마음을 사로잡는 매력

1 See V. Harris, ed., *Shinto: The Ancient Art of Japan*, exh. cat., British Museum, London (London, 2000).

2 Recorded in the eighth-century chronicle of Japanese history, the Nihon-Shoki. W. G. Aston, trans. 'Nihongi', *Transactions and Proceedings of the Japan Society* (London, 1896), vol. ii, pp. 65–7, here p. 66.

3 Alexander Coburn Soper, *The Evolution of Buddhist Architecture in Japan* (Princeton, NJ, 1942), p. 89.

4 They were destroyed in a fire in 1949. Joan Stanley-Baker, *Japanese Art* (London, 1984), p. 44.

5 Nishikawa Kyōtarō and Emily J. Sano, *The Great Age of Japanese Buddhist Sculpture AD 600–1300*, exh. cat., Kimbell Art Museum, Fort Worth (Fort Worth, TX, 1982), p. 24.

6 Clunas, *Chinese Painting and Its Audiences*, p. 9.

7 *The Man'yōshū: The Nippon Gakujtsu Shinkōkai*

Translation of One Thousand Poems, with a foreword by Donald Keene (New York and London, 1969), p. 3.

8 Alexander C. Soper, 'The rise of *yamato-e*', *The Art Bulletin*, vol. 24, no. 4, December 1942, pp. 351–79.

9 *The Pillow-Book of Sei Shōnagon*, trans. Arthur Waley (London, 1928).

10 See Akiyama Terukazu, 'Insei ki ni okeru nyōbō no kaiga seisaku: tosa no tsubone to kii no tsubone', in *Kodai, chūsei no shakai to shisō* (Tokyo, 1979); trans. and abridged by Maribeth Graybill as 'Women painters at the Heian court', in Marsha Weidner, ed., *Flowering in the Shadows: Women in the History of Chinese and Japanese Painting* (Honolulu, HA, 1990), pp. 159–84.

11 Cited by Yukio Lippit, Japanese Zen Buddhism and the Impossible Painting (Los Angeles, CA, 2017), p. 3.

12 Saigyō Hōshi, 'Trailing on the wind', trans. Geoffrey

Bownas and Anthony Thwaite, in Bownas and Thwaite, *The Penguin Book of Japanese Poetry* (Harmondsworth, 1998 [1964]), p. 93.

13 Yukio Lippit, 'Of modes and manners in Japanese ink painting: Seshhu's "splashed ink landscape" of 1495', *The Art Bulletin*, vol. 94, no. 1, March 2012, pp. 50–77, here p. 55.

14 W. Akiyoshi, K. Hiroshi and P. Varley, *Of Water and Ink: Muromachi-Period Paintings from Japan, 1392–1568*, exh. cat., Detroit Institute of Arts (Detroit, MI, 1986), p. 98.

15 Ibid., pp. 146–7

16 Julia Meech-Pekarik, *Momoyama: Japanese Art in the Age of Grandeur*, exh. cat., Metropolitan Museum of Art, New York (New York, 1975), p. 2.

17 Carolyn Wheelwright, 'Tōhaku's black and gold', *Ars Orientalis*, vol. 16, 1986, pp. 1–31.

18 Ibid., p. 4.

15 새로운 삶

1 Petrarch, 'Ascent of Mont Ventoux', in Ernst Cassirer et al., eds, *The Renaissance Philosophy of Man* (Chicago, IL, 1948), pp. 36–46, here p. 41.

2 Jules Lubbock, *Storytelling in Christian Art from Giotto to Donatello* (New Haven, CT, and London, 2006), p. 86.

3 E. H. Gombrich, 'Giotto's portrait of Dante?', *The Burlington Magazine*, no. 917, August 1979, pp. 471–83, here p. 471.

4 Dante Alighieri, 'Purgatorio XI', *The Divine Comedy*, trans. Allen Mandelbaum (London, 1995), p. 266.

5 Ernst Kitzinger, 'The Byzantine contribution to western art of the twelfth and thirteenth centuries', *Dumbarton Oaks Papers*, vol. 20, 1966, pp. 25–47.

6 T. E. Mommsen, *Petrarch's Testament* (Ithaca, NY, 1957), pp. 78–81.

7 Hans Belting, 'The new role of narrative in public painting of the Trecento: *Historia* and allegory', *Studies in the History of Art*, vol. 16 (Washington, DC, 1985), pp. 151–68.

8 Giorgio Vasari, *The Lives of the Painters, Sculptors and Architects* (London, 1965), pp. 75–81.

9 Theodor E. Mommsen, 'Petrarch and the decoration of the Sala Virorum Illustrium in Padua', *The Art Bulletin*, vol. 34, no. 2, June 1952, pp. 95–116.

10 L. A. Muratori, *Rerum Italicarum Scriptores, vol 15. part 6* (Bologna, 1932), p. 90.

11 J. B. Trapp, 'Petrarch's Laura: the portraiture of an imaginary beloved', *Journal of the Warburg and Courtauld Institutes*, vol. 64, 2001, pp. 55–192.

12 Petrarch, 'Per mirar Policleto a prova fiso', Sonnet 77; in Petrarch, *Canzoniere*, trans. J. G. Nichols (London, 2000), p. 77.

13 Timothy Hyman, *Sienese Painting: The Art of a City-Republic (1278–1477)* (London, 2003).

14 Keith Christiansen, *Gentile da Fabriano* (London, 1982) p. 45.

15 Paul Hills, *The Light of Early Italian Painting* (New Haven, CT, and London, 1987), p. 126.

16 James R. Banker, 'The program for the Sassetta altarpiece in the church of S. Francesco in Borgo S. Sepolcro', *I Tatti Studies in the Italian Renaissance*, vol. 4, 1991, pp. 11–58, here p. 12.

17 Hyman, *Sienese Painting*, p. 159.

18 Keith Christiansen, 'Painting in Renaissance Siena', in K. Christiansen, L. B. Kanter and C. B. Strehlke, *Painting in Renaissance Siena, 1420–1500*, exh. cat., Metropolitan Museum of Art, New York (New York, 1989), pp. 3–32, here p. 15.

19 Hyman, *Sienese Painting*, p. 167.

20 See Kenneth Clark, *Piero della Francesca* (London, 1951), p. 8.

21 Carlo Ginzburg, *The Enigma of Piero* (London, 1985), p. 126.

22 Jeryldene M. Wood, ed., *The Cambridge Companion to Piero della Francesca* (Cambridge, 2002), p. 3.

16 환상을 이차원에 배치하는 법

1 Giorgio Vasari, *Lives of the Artists*, vol. 1, trans. George Bull (London, 1965), pp. 141–60.

2 Richard Krautheimer, *Lorenzo Ghiberti* (Princeton, NJ, 1970), pp. 31–43.

3 Antonio di Tuccio Manetti, *The Life of Brunelleschi*, trans. C. Engass (London, 1970), pp. 50–54.

4 Hans Belting, *Florence and Baghdad, Renaissance Art and Arab Science*, trans. Deborah Lucas Schneider (Cambridge, MA, and London, 2011), pp. 26–35.

5 Francis Ames-Lewis, 'Donatello's bronze *David* and the Palazzo Medici courtyard', *Renaissance Studies*, no. 3, September 1989, pp. 235–51.

6 Anthony Blunt, *Artistic Theory in Italy, 1450–1600* (Oxford, 1962), p. 22.

7 Leon Battista Alberti, *On Painting*, trans. C. Grayson (London, 1991), p. 35.

8 Kenneth Clark, 'Leon Battista Alberti on Painting', Annual Italian lecture of the British Academy (1944), in *Proceedings of the British Academy*, vol. XXX (London, 1945), pp. 185–200.

9 Alberti, *On Painting*, p. 155.

10 See Michael Vickers, 'Some preparatory drawings for Pisanello's medallion of John VIII Palaeologus', *The Art Bulletin*, vol. 60, no. 3, September 1978, pp. 417–24.

11 See John Pope-Hennessy, *Paolo Uccello* (London and New York, 1950).

12 Vasari, *Lives of the Artists*, vol. 1, trans. Bull, p. 95.

13 R. Weiss, *The Spread of Italian Humanism* (London,

1964).

14 See Kenneth Clark, 'Andrea Mantegna', *Journal of the Royal Society of Arts*, no. 5025, August 1958, pp. 663–80, here p. 666.

15 Caroline Campbell et al., *Mantegna and Bellini*, exh. cat., National Gallery, London (London, 2018).

16 Bernard Berenson, *Italian Painters of the Renaissance* (New York, 1952), p. 8.

17 화려하고 작은 것

1 Ashok Roy, 'Van Eyck's technique: the myth and the reality, I', in Susan Foister, Sue Jones and Delphine Cool, eds, *Investigating Jan Van Eyck* (Brepols, 2000), pp. 97–100.

2 Philippe Lorentz, '*The Virgin and Chancellor Rolin* and the office of Matins', in Foister, Jones and Cool, eds, *Investigating Jan Van Eyck*, pp. 49–58.

3 James Snyder, 'Jan van Eyck and the Madonna of Chancellor Nicolas Rolin', *Oud Holland*, vol. 82, no. 4, 1967, pp. 163–71.

4 E. Panofsky, E*arly Netherlandish Painting: Its Origins and Character*, vol. 1 (Cambridge, MA, 1953), p. 180.

5 Jan Dumolyn and Frederik Buylaert, 'Van Eyck's world: court culture, luxury production, elite patronage and social distinction within an urban network', in Maximiliaan Martens, Till-Holger Borchert, Jan Dumolyn, Johan De Smet and Frederica Van Dam, eds, *Van Eyck: An Optical Revolution*, exh. cat., Museum voor Schone Kunsten, Ghent (Ghent, 2020), pp. 85–121, here p. 93.

6 Maximiliaan Martens, 'Jan van Eyck's optical revolution', in Martens, Borchert, Dumolyn, De Smet and Van Dam, eds, *Van Eyck: An Optical Revolution*, pp. 141–80, here p. 176.

7 Catherine Reynolds, 'The early Renaissance in the north', in D. Hooker, ed., *Art of the Western World* (London, 1989), pp. 146–73, here p. 148.

8 Matthias Depoorter, 'Jan van Eyck's discovery of nature', in Martens, Borchert, Dumolyn, De Smet and Van Dam, eds, *Van Eyck: An Optical Revolution*, pp. 205–35, here p. 230.

9 Panofsky, *Early Netherlandish Painting*, vol. 1, p. 258; Jan van der Stock, 'De Rugerio pictore: of Rogier the painter', in Lorne Campbell and Jan Van der Stock, eds, *Rogier van der Weyden, 1400–1464: Master of Passions*, exh. cat., Museum Leuven (Leuven, 2009), pp. 14–23, here p. 17.

10 Moshe Barasch, 'The crying face', *Artibus et Historiae*, vol. 8, no. 15, 1987, pp. 21–36.

11 See Lorne Campbell, 'The new pictorial language of Rogier van der Weyden', in Campbell and Van der Storck, eds, *Rogier van der Weyden*, pp. 32–61.

12 Panofsky, *Early Netherlandish Painting* vol. 1, p. 316.

13 Lorne Campbell, *The Fifteenth Century Netherlandish Schools*, National Gallery Catalogues (London, 1998), pp. 46–51, here p. 50.

14 See J. M. Upton, Petrus Christus: *His Place in Fifteenth-Century Flemish Painting* (University Park, PA, 1990), pp. 29–30.

15 Paula Nuttall, *From Flanders to Florence: The Impact of Netherlandish Painting, 1400–1500* (New Haven, CT, and London, 2004), p. 61.

16 Panofsky, *Early Netherlandish Painting*, vol. 1, pp. 331–6; Robert M. Walker, 'The demon of the Portinari altarpiece', *Art Bulletin*, XLII, 1960, pp. 218–19.

17 'Miserrimi quippe est ingenij semper uti inventis et numquam inveniendis', in Matthijs Ilsink et al., *Hieronymus Bosch: Painter and Draughtsman* (New Haven, CT, and London, 2016), p. 498.

18 Joseph Leo Koerner, *Bosch & Bruegel: From Enemy Painting to Everyday Life* (Princeton, NJ, and Oxford, 2016), p. 185.

19 Ilsink et al., *Hieronymus Bosch: Painter and Draughtsman*, p. 369.

20 Phylis W. Lehmann, *Cyriacus of Ancona's Egyptian Visit and its Reflections in Gentile Bellini and Hieronymus Bosch* (New York, 1977), p. 17.

21 D. Landau and P. Parshall, *The Renaissance Print, 1470–1550* (New Haven, CT, and London, 1994).

22 Giulia Bartrum, *German Renaissance Prints, 1490–1550* (London, 1995), p. 20.

23 The comparison is made in W. S. Gibson, 'The *Garden of Earthly Delights* by Hieronymus Bosch: the iconography of the central panel', *Netherlands Yearbook for History of Art*, vol. 24, 1973, pp. 1–26, here p. 20.

24 'Und will aus Maß, Zahl und Gewicht mein Fürnehmen anfohen', in K. Lange and F. Fuhse, *Dürers Schriftlicher Nachlass* (Halle, 1893), p. 316.

25 Bridget Heal, *A Magnificent Faith: Art and Identity in Lutheran Germany* (Oxford, 2017), pp. 19–20.

26 Translation from ibid., p. 20.

27 Alice Hoppe-Harnoncourt, Elke Oberthaler and Sabine Pénot, eds, *Bruegel: The Master*, exh. cat., Kunsthistorisches Museum, Vienna (Vienna, 2018), pp. 214–41.

28 Iain Buchanan, 'The collection of Niclaes Jongelinck: II, *The Months* by Pieter Bruegel the Elder', *The Burlington Magazine*, vol. 132, no. 1049, August 1990, pp. 541–50, here

p. 545.

29 Ford Madox Hueffer, *Hans Holbein the Younger* (London, 1905), p. 11.

30 Jeanne Neuchterlein, *Translating Nature into Art: Holbein, the Reformation, and Renaissance Rhetoric* (Philadelphia, PA, 2011), pp. 199–202.

18 구릿빛으로 빛나는 왕들

1 Tom Phillips, ed., *Africa: The Art of a Continent*, exh. cat., Royal Academy, London (London, 1996), pp. 181–2.

2 Patricia Vinnicombe, *People of the Eland* (Pietermaritzburg, 1976).

3 Mette Bovin, *Nomads Who Cultivate Beauty* (Uppsala, 2001); T. Russell, 'Through the skin: exploring pastoralist marks and their meanings to understand parts of East African rock art', *Journal of Social Archaeology*, vol. 13, no. 1, 2012, pp. 3–30.

4 Thurston Shaw, *Unearthing Igbo-Ukwu: Archaeological Discoveries in Eastern Nigeria* (Ibadan, 1977).

5 Peter Garlake, *Early Art and Architecture of Africa* (Oxford, 2002), pp. 117–20.

6 Rowland Abiodun, 'Understanding Yoruba art and aesthetics: the concept of *ase*', *African Arts*, vol. 27, no. 3, 1994, pp. 68–78.

7 Ulli Beier, *Yoruba Poetry: An Anthology of Traditional Poems* (Cambridge, 1970), p. 39.

8 The city and palace were destroyed, and the brass sculptures looted by the British, in 1897, in a 'punitive expedition' in response to the killing of several British officials by Benin warriors. Brass plaques and sculptures were brought back to Europe, many of which are now kept at the British Museum. David Olusoga, *First Contact: The Cult of Progress* (London, 2018).

9 Olfert Dapper, *Description de l'Afrique* (Amsterdam, 1686), pp. 308–13. This section is translated and cited in Paula Ben-Amos, *The Art of Benin* (London, 1995), p. 32.

10 Paula Ben-Amos, 'Men and animals in Benin art', *Man*, vol. 11, no. 2, June 1976, pp. 243–52.

11 Ben-Amos, *The Art of Benin*, p. 23.

12 Walter E. A. van Beek, 'Functions of sculpture in Dogon religion', *African Arts*, vol. 21, no. 4, August 1988, pp. 58–65, here pp. 59–60.

13 Dunja Hersak, 'On the concept of prototype in Songye masquerades', *African Arts*, vol. 45, no. 2, Summer 2012, pp. 12–23, here p. 14.

14 P. S. Garlake, *Great Zimbabwe* (London, 1973).

15 Webber Ndoro, 'Great Zimbabwe', *Scientific American*, vol. 277, no. 5, November 1997, pp. 94–9.

16 Thomas N. Huffman, 'The soapstone birds of Great Zimbabwe', *African Arts*, vol. 18, no. 3, May 1985, pp. 68–100.

19 천재의 시대

1 Martin Kemp, *Leonardo da Vinci: The Marvellous Works of Nature and Man* (London, 1981), p. 42.

2 Jean Paul Richter, ed., *The Literary Works of Leonardo da Vinci*, 2 vols (London, 1970), vol. 1, p. 367, no. 653 from the drafts for a 'Treatise on Painting' (MS c.1492).

3 Kenneth Clark, *Leonardo da Vinci* (London, 1939), p. 152.

4 J. W. Goethe, *Observations on Leonardo da Vinci's celebrated picture of the Last Supper*, trans. G. H. Noehden (London, 1821), pp. 7–8.

5 See Kemp, *Leonardo da Vinci*, p. 201.

6 Carlo Pedretti, 'Newly discovered evidence of Leonardo's association with Bramante', *Journal of the Society of Architectural Historians*, vol. 32, no. 3, October 1973, pp. 223–7, here p. 224.

7 Jack Freiberg, *Bramante's Tempietto, the Roman Renaissance, and the Spanish Crown* (Cambridge, 2014), pp. 92–101.

8 John-Pope Hennessy, *Raphael* (London, 1970), p. 184.

9 E. H. Gombrich, 'Raphael's *Stanza della Segnatura* and the nature of its symbolism', in *Symbolic Images: Studies in the Art of the Renaissance* (London, 1972), pp. 85–101. See also Roger Jones and Nicholas Penny, *Raphael* (New Haven, CT, and London, 1983), pp. 48–80.

10 Vasari, *The Lives of the Painters, Sculptors and Architects*, vol. 4, p. 110.

11 John Addington Symonds, *The Life of Michelangelo Buonarroti* (London, 1899), p. 98.

12 James Hall, *Michelangelo and the Reinvention of the Human Body* (London, 2005), pp. 37–62.

13 James S. Ackerman, *The Architecture of Michelangelo* (London, 1961), pp. 97–122.

14 Catherine King, 'Looking a sight: sixteenth-century portraits of women artists', *Zeitschrift für Kunstgeschichte*, 58, 1995, pp. 381–406, here p. 406.

15 Esin Atil, *The Age of Sultan Süleyman the Magnificent*, exh. cat., National Gallery, Washington, DC (Washington, DC, 1987).

16 Michael Levey, *The World of Ottoman Art* (London, 1975), p. 67.

17 Gülru Necipoğlu, *The Age of Sinan: Architectural Culture in the Ottoman Empire* (London, 2005), pp. 207–22.

18 Levey, *The World of Ottoman Art*, p. 80.

19 Suraiya Faroqhi, 'Cultural exchanges between the Ottoman world and Latinate Europe', in R. Born, M. Dziewulski and G. Messling, *The Sultan's World: The Ottoman Orient in Renaissance Art*, exh. cat., Centre for Fine Arts, Brussels (Ostfildern, 2015), pp. 29–35, here p. 29.

20 Bernhard Berenson, *The Italian Painters of the Renaissance* (Oxford and London, 1932). Also Peter Humfrey, *Titian: The Complete Paintings* (Ghent, 2007).

21 Philostratus the Elder, *Imagines*, I, 6; Humfrey, *Titian*, p. 102.

22 Ovid, *Ars amatoria*, I.

23 Catullus, *Poems*, LXIV.

24 Philostratus the Elder, Imagines, I. See also Paul Hills, *Venetian Colour: Marble, Mosaic, Painting and Glass, 1250–1550* (New Haven, CT, and London, 1999).

25 Deborah Howard, *Venice and the East: The Impact of the Islamic World on Venetian Architecture, 1100–1500* (New Haven, CT, and London, 2000).

26 Andrea Palladio, *The Four Books on Architecture*, trans. R. Tavernor and R. Schofield (Cambridge, MA, and London, 1997), p. 5.

27 James S. Ackerman, *Palladio* (London, 1966), p. 39.

28 Rudolf Wittkower, *Architectural Principles in the Age of Humanism* (New York, 1962), p. 93. See also Howard Burns, Lynda Fairbairn and Bruce Boucher, *Andrea Palladio 1508: The Portico and the Farmyard* (London, 1975).

29 *The Autobiography of Benvenuto Cellini*, trans. Anne MacDonnell (London, 2010), pp. 355–62.

30 John Pope-Hennessy, *Cellini* (London, 1985), p. 185.

31 Yael Even, 'The Loggia dei Lanzi: a showcase of female subjugation', *Women's Art Journal,* vol. 12, no. 1, Spring–Summer 1991, pp. 10–14.

32 Charles Avery, *Giambologna: The Complete Sculpture* (Oxford, 1987), p. 109.

33 Ilya Sandra Perlingieri, *Sofonisba Anguissola: The First Great Woman Artist of the Renaissance* (New York, 1992).

20 그림자와 그것이 주는 힘

1 Judith W. Mann, 'Artemisia and Orazio Gentileschi', in K. Christiansen and Judith W. Mann, *Orazio and Artemisia Gentileschi*, exh. cat., Metropolitan Museum of Art, New York (New York, 2001), pp. 248–61, here pp. 255–6.

2 Keith Christiansen, 'Becoming Gentileschi: afterthoughts on the Gentileschi exhibition', *Metropolitan Museum Journal*, vol. 39, 2004, pp. 10, 101–26, here pp. 106–7.

3 Anthony Blunt, *Artistic Theory in Italy, 1450–1600* (Oxford, 1956).

4 Letizia Treves, *Beyond Caravaggio*, exh. cat., National Gallery, London (London, 2016), pp. 66–9.

5 Kenneth Clark, *The Nude: A Study in Ideal Form* (New York, 1956), p. 148.

6 Heinrich Wölfflin, *Renaissance and Baroque*, trans. Kathrin Simon (New York 1961), p. 85.

7 Jacob Burckhardt, *Recollections of Rubens* (London, 1950), pp. 42–4.

8 See Per Rumberg, 'Van Dyck, Titian and Charles I', in *Charles I: King and Collector*, exh. cat., Royal Academy, London (London, 2018), pp. 150–55.

9 Gregory Martin, *Corpus Rubenianum Ludwig Burchard: XV: The Ceiling Decoration of the Banqueting Hall*, 2 vols (London and Turnhout, 2005).

10 Anthony Blunt, *Nicolas Poussin*, The A. W. Mellon Lecture in the Fine Arts 1958 (New York, 1967), vol. 1, p. 102.

11 Francis Haskell and Jennifer Montagu, eds, *The Paper Museum of Cassiano dal Pozzo: Catalogue Raisonné of Drawings and Prints in the Royal Library at Windsor Castle, the British Museum, Institut de France and Other Collections* (London, 1994– [ongoing]).

12 Elizabeth Cropper and Charles Dempsey, *Nicolas Poussin: Friendship and the Love of Painting* (Princeton, NJ, 1996), p. 110.

13 See Malcolm Bull, *The Mirror of the Gods* (Oxford, 2005), pp. 258–61.

14 Walter Friedlander, *Caravaggio Studies* (New York, 1969), p. 60.

15 E. A. Peers, trans. and ed., *Saint Teresa of Jesus: The Complete Works*, 3 vols (London and New York, 1963), vol. 1, p. 192.

16 Irving Lavin, *Bernini and the Unity of the Visual Arts*, 2 vols (London and New York, 1980), here vol. 1, p. 106.

17 Ibid.

18 Anthony Blunt, 'Lorenzo Bernini: illusionism and mysticism', *Art History*, vol. 1, no. 1, March 1978, pp. 67–89.

19 Lavin, *Bernini and the Unity of the Visual Arts*, vol. 1, pp. 146–57.

21 열린 창

1 Max Friedländer, *Landscape-Portrait-Still-Life* (New York, 1963), p. 92.

2 Karel van Mander and Hessel Miedema, eds, *The Lives of the Illustrious Netherlandish and German Painters, from the First Edition of the Schilder-boeck (1603–04)* (Doornspijk, 1994–9), vol. 1, p. 190.

3 Cited in Svetlana Alpers, *The Art of Describing: Dutch Art in the Seventeenth Century* (London, 1983), p. 38. Alpers cites Alistair C. Crombie, 'Kepler: *De modo visionis:* a translation from the Latin of *Ad Vitellionem Paralipomena*, V, 2, and related passages on the formation of the retinal image', *Mélanges Alexander Koyré*, vol. 1 (Paris, 1964), pp. 135–72.

4 Thijs Weststeijn, 'The Middle Kingdom in the Low Countries: Sinology in the seventeenth-century Netherlands', in Rens Bod, Jaap Maat and Thijs Weststeijn, eds, *The Making of the Humanities*, vol. II, *From Early Modern to Modern Disciplines* (Amsterdam, 2012).

5 Karina H. Corrigan, Jan Van Campen and Femke Diercks, eds, *Asia in Amsterdam: The Culture of Luxury in the Golden Age*, exh. cat., Peabody Essex Museum, Salem (New Haven, CT, and London, 2016), p. 16.

6 Michael North, *Art and Commerce in the Dutch Golden Age*, trans. Catherine Hill (New Haven, CT, and London, 1997).

7 James A. Welu and Pieter Biesboer, *Judith Leyster: A Dutch Master and Her World*, exh. cat., Worcester Art Museum (New Haven, CT, 1993), p. 162.

8 Christopher White and Quentin Buvelot, *Rembrandt by Himself*, exh. cat., National Gallery, London (London, 1999), pp. 220–22.

9 H. Perry Chapman, *Rembrandt's Self-Portraits: A Study in Seventeenth-Century Identity* (Princeton, NJ, 1990), p. 100.

10 Joachim von Sandrart, *Lives of Rembrandt, Baldinucci and Houbraken* (London, 2007).

11 Sam Segal, *A Prosperous Past: The Sumptuous Still Life in the Netherlands, 1600–1700* (The Hague, 1988), p. 180.

12 Lawrence Gowing, *Vermeer* (London, 1952), p. 22.

13 E. L. Sluijter, 'Vermeer, fame and female beauty: The Art of Painting', in *Vermeer Studies: Studies in the History of Art*, vol. 33 (Washington DC, 1998), pp. 264–83.

14 Simon Schama, *The Embarrassment of Riches: An Interpretation of Dutch Culture in the Golden Age* (New York, 1987), p. 522.

15 Adriaan E. Waiboer, *Gabriel Metsu: Life and Work. A Catalogue Raisonné* (New Haven, CT, and London, 2012), pp. 129–31.

16 Stephanie Schrader, ed., *Rembrandt and the Inspiration of India*, exh. cat., J. Paul Getty Museum, Los Angeles (Los Angeles, CA, 2018).

17 Ellen Smart, 'The death of Ināyat Khān by the Mughal artist Bālchand', *Artibus Asiae*, vol. 58, no. 3/4, 1999, pp. 273–9.

18 Wheeler M. Thackston, ed., *The Jahangirnama: Memoirs of Jahangir, Emperor of India* (Washington, DC, 1999), pp. 279–81.

22 인간이 되기로 선택하는 것

1 Ju-his Chou and Claudia Brown, *The Elegant Brush: Chinese Painting under the Qianlong Emperor, 1735–1795*, exh. cat., Phoenix Art Museum (Phoenix, AZ, 1985), p. 2,

2 'One or two? / My two faces never come together yet are never separate. / One can be Confucian, one can be Mohist. / Why should I worry or even think?' Translation by Wu Hung, cited by Kristina Kleutghen in 'One or two, repictured', *Archives of Asian Art*, vol. 62, 2012, pp. 25–46, here p. 33.

3 Michael Sullivan, *The Meeting of Eastern and Western Art from the Sixteenth Century to the Present Day* (London, 1973), p. 68.

4 Cheng-hua Wang, 'A global perspective on eighteenth-century Chinese art and visual culture', *The Art Bulletin*, vol. 96, no. 4, December 2014, pp. 379–94.

5 R. C. Bald, 'Sir William Chambers and the Chinese garden', *Journal of the History of Ideas*, vol. 11, no. 3, June 1950, pp. 287–320; David Jacques, 'On the supposed Chineseness of the English landscape garden', *Garden History*, vol. 18, no. 2, Autumn 1990, pp. 180–91.

6 Pausanias, *Description of Greece*, 3, XXIII.

7 Thomas Crow, *Painters and Public Life in Eighteenth-Century Paris* (New Haven, CT, and London, 1985), p. 56.

8 Perrin Stein, 'Boucher's chinoiseries: some new sources', *The Burlington Magazine*, vol. 138, no. 1122, September 1996, pp. 598–604; Nicolas Surlapierre, Yohan Rimaud, Alastair Laing and Lisa Mucciarelli, eds, *La Chine rêvée de François Boucher: une des provinces du rococo* (Paris, 2019).

9 Norman Bryson, *Looking at the Overlooked: Four Essays on Still Life Painting* (London, 1990), pp. 91–5.

10 Ellis K. Waterhouse, 'English painting and France in the eighteenth century', *Journal of the Warburg and Courtauld Institutes*, vol. 15, no. 3/4, 1952, pp. 122–35.

11 Judy Egerton, *Hogarth's Marriage A-la-Mode*, exh. cat., National Gallery, London (London, 1997).

12 Robert L. S. Cowley, *Marriage A-la-Mode: A Re-View of Hogarth's Narrative Art* (Manchester, 1989), p. 58.

13 Jenny Uglow, *Hogarth: A Life and a World* (London, 1997), pp. 387–8.

14 Waterhouse, 'English painting and France in the eighteenth century', p. 129.

15 John Hayes, *The Landscape Paintings of Thomas Gainsborough*, vol. 1 (London, 1982), p. 45.

16 John Hayes, *Gainsborough: Paintings and Drawings* (London, 1975), p. 213.

17 Joshua Reynolds, 'Discourse XIV', in *Discourses on Art*, ed. Robert R. Wark (New Haven and London, 1975), pp. 247–61, here p. 250.

18 Frederic G. Stephens, *English Children as Painted by Sir Joshua Reynolds* (London, 1867), p. 32.

19 Joseph Baillio and Xavier Salmon, *Élisabeth Louise Vigée Le Brun*, exh. cat., Grand Palais, Paris (Paris, 2016), p. 194.

20 Plato, Phaedo, 68, a. This translation from *The Last Days of Socrates*, trans. Hugh Tredennick (Harmondsworth, 1969), p. 113.

21 Anita Brookner, *Jacques-Louis David* (London, 1980), pp. 85–6.

22 H. H. Arnason, *The Sculptures of Houdon* (London, 1975), p. 76.

23 H. Honour and J. Fleming, *A World History of Art* (London, 1982), p. 477.

24 A. Canellas López., ed., *Francisco de Goya, diplomatario* (Zaragoza, 1981), pp. 516–19, here p. 518.

23 시적인 충동

1 Friedrich Schlegel, *Athenaeum Fragment*, no. 116, in Friedrich Schlegel, 'Lucinde' and the Fragments, trans. Peter Firchow (Minneapolis, MN, 1971), pp. 175–6.

2 Cited in Lawrence Gowing, *Turner: Imagination and Reality*, exh. cat., Museum of Modern Art, New York (New York, 1966), p. 48.

3 Ibid., p. 13.

4 William Wordsworth, *The Prelude: A Parallel Text*, ed. J. C. Maxwell (Harmondsworth, 1971), p. 56.

5 Translation in Johannes Grave, *Caspar David Friedrich*, trans. Fiona Elliott (Munich, 2017), p. 151.

6 Ibid., p. 157.

7 Hermann Beenken, 'Caspar David Friedrich', *The Burlington Magazine*, vol. 72, no. 421, April 1938, pp. 170–73, 175, here p. 172.

8 Novalis, *Heinrich von Ofterdingen* ([1800] Leipzig, 1876). Cited in Richard Littlejohns, 'Philipp Otto Runge's "Tageszeiten" and their relationship to romantic nature philosophy', *Studies in Romanticism*, vol. 42, no. 1, Spring 2003, pp. 55–74.

9 Peter Ackroyd, *Blake* (London, 1995), p. 119.

10 Martin Butlin, 'The physicality of William Blake: the large color prints of "1795"', *Huntington Library Quarterly*, vol. 52, no. 1, 1989, pp. 1–17.

11 William Vaughan, *Samuel Palmer: Shadows on the Wall* (New Haven, CT, and London, 2015), p. 110.

12 Geoffrey Grigson, *Samuel Palmer: The Visionary Years* (London, 1947), p. 33.

13 Samuel Palmer, letter to John Linnell, 21 December 1828. Cited in Grigson, *Samuel Palmer: The Visionary Years*, pp. 83–6, here p. 85.

14 'Can it be that the moon has changed? / Can it be that the spring / Is not the spring of old times? / Is it my body alone / That is just the same?' Ariwara Narihira, extract from 'Ise Monogatari'. From *The Penguin Book of Japanese Verse*, trans. Geoffrey Bownas and Anthony Thwaite (London, 1964), p. 67.

15 D. B. Waterhouse, *Harunobu and His Age: The Development of Colour Printing in Japan* (London, 1964), p. 23.

16 Minne Tanaka, 'Colour printing in the west and the east: William Blake and ukiyo-e', in Steve Clark and Masashi Suzuki, eds, *The Reception of Blake in the Orient* (London and New York, 2006), pp. 77–86.

17 Deborah A. Goldberg 'Reflections of the floating world', *The Print Collector's Newsletter*, vol. 21, no. 4, September–October 1990, pp. 132–5.

18 Amy G. Poster and Henry D. Smith, *Hiroshige: One Hundred Famous Views of Edo* (London 1986), p. 10.

19 Lorenz Eitner, *Géricault's 'Raft of the Medusa'* (London, 1972).

20 Entry for 5 March 1857. *The Journal of Eugène Delacroix*, trans. Walter Pach (New York, 1948), p. 575.

21 Georges Vigne, *Ingres*, trans. John Goodman (New York, 1995), pp. 68–70.

22 Charles Rosen and Henri Zerner, 'The *Juste Milieu* and Thomas Couture', in Charles Rosen and Henri Zerner, eds, *Romanticism and Realism: The Mythology of Nineteenth-Century Art* (London, 1984), pp. 117–18.

23 Cited in Willibald Sauerländer, 'The continual homecoming', *New York Review of Books*, vol. LIX, no. 19, 6 December 2012, pp. 37–8.

24 Kevin J. Avery, *Church's Great Picture 'The Heart of the Andes'*, exh. cat., Metropolitan Museum, New York (New York, 1993).

25 Ibid., p. 31.

26 Gloria A. Young, 'Aesthetic archives: the visual language of Plains ledger art', in Edwin L. Wade, ed., *The Arts of the North American Indian: Native Traditions in Evolution* (New York, 1986), pp. 45–62.

27 Gaylord Torrence, ed., *The Plains Indians: Artists of Earth and Sky*, exh. cat., Metropolitan Museum of Art, New York (New York, 2015), p. 83.

24 일상의 혁명

1 Larry J. Schaaf, *Sun Gardens: Victorian Photograms by Anna Atkins* (New York, 1985).

2 Julian Cox, '"To … startle the eye with wonder & delight": the photographs of Julia Margaret Cameron', in Julian Cox and Colin Ford, eds, *Julia Margaret Cameron: The Complete Photographs* (London, 2003), pp. 41–79, here p. 42.

3 Théophile Thoré, 'Nouvelles tendances de l'art', in *Salons der Th. Thoré, 1844–48* (Paris, 1868).

4 Meyer Schapiro, 'Courbet and popular imagery: an essay on realism and naïveté', in *Journal of the Warburg and Courtauld Institutes*, vol. 4, no. 3/4 (April 1941–July 1942), pp. 164–91, here p. 168.

5 T. J. Clark, *Image of the People: Gustave Courbet and the 1848 Revolution* (London, 1973).

6 C. R. Leslie, *Memoirs of the Life of John Constable: Composed Chiefly of His Letters* (London, 1845), p. 15.

7 Ibid., p. 93.

8 Ibid., p. 93.

9 Alexis de Tocqueville, *Journeys to England and Ireland*, trans. G. Lawrence and K. P. Mayer (London, 1958), p. 67.

10 Octavio Paz, 'I, a painter, an Indian from this village ...' , in *Essays on Mexican Art*, trans. Helen Lane (New York, 1993), p. 85–110, here p. 89. See also Raquel Tibol, *Hermenegildo Bustos, pintor del pueblo* (Guanajuato, 1981).

11 Gabriel P. Weisberg, *The Realist Tradition: French Painting and Drawing, 1830–1900*, exh. cat., Cleveland, Museum of Art, 1980, pp. 82–6.

12 Cited in Kenneth Clark, *Drawings by Jean-François Millet*, exh. cat., Arts Council, London (London, 1956), p. 53.

13 J.-K. Huysmans, *Oeuvres complètes de J. K. Huysmans* (Paris, 1928), pp. 140–42. Cited in Weisberg, *The Realist Tradition*, p. 4.

14 Cited in W. Busch, *Adolph Menzel: Leben und Werk* (Munich, 2004); English translation in Carola Kleinstück-Schulman, *Adolf Menzel: The Quest for Reality* (Los Angeles, CA, 2017), p. 235.

15 From Menzel's own description of the painting, cited in Claude Keisch and Marie Ursula Riemann-Reyher, eds, *Adolph Menzel 1815–1905: Between Romanticism and Impressionism*, exh. cat., National Gallery, Washington, DC (Washington, DC, 1996), p. 385.

16 Ibid., p. 13.

17 Alan Bowness, *Poetry and Painting: Baudelaire, Mallarmé, Apollinaire and Their Painter Friends* (Oxford, 1994), p. 7.

18 Charles Baudelaire, 'The painter of modern life', in *The Painter of Modern Life and other Essays*, trans. Jonathan Mayne (London, 1964), p. 4.

19 Wolfgang Schivelbusch, *Disenchanted Night: The Industrialisation of Light in the Nineteenth Century*, trans. Angela Davies (Berkeley and Los Angeles, CA, 1988), p. 56.

20 Stéphane Mallarmé, 'The Impressionists and Édouard Manet', *The Art Monthly Review and Photographic Portfolio*, 30 September 1876.

21 Monet to Bazille, September 1868. Cited in John Rewald, *The History of Impressionism* (New York, 1946), p. 164.

22 Frederick Wedmore, 'Pictures in Paris – the exhibition of "Les Impressionistes"', *The Examiner*, 13 June 1874, pp. 633–4. Repr. in Ed Lilley, 'A rediscovered English review of the 1874 Impressionist exhibition', *The Burlington Magazine*, vol. 154, no. 1317, December 2012, pp. 843–5.

23 George Moore, *Impressions and Opinions* (London, 1891), p. 308.

24 Richard Kendall and Jill DeVonyar, *Degas and the Ballet: Picturing Movement*, exh. cat., Royal Academy, London (London, 2011), p. 22; Lillian Browse, *Degas Dancers* (London, 1949), p. 54.

25 J.-K. Huysmans, 'Exhibition of the Independents in 1880', trans. Brendan King, in J.-K. Huysmans, *Modern Art (L'Art moderne)* (Sawtry, 2019), pp. 99–132, here p. 123.

26 Cited in Kathleen Adler, *Mary Cassatt: Prints*, exh. cat., National Gallery, London (London, 2006), p. 9. For a description of her method see George Shackelford, 'Pas de deux: Mary Cassatt and Edgar Degas', in Judith A. Barter, *Mary Cassatt: Modern Woman*, exh. cat., The Art Institute of Chicago (Chicago, IL, 1998), pp. 109–43, here p. 132.

27 Rewald, *Impressionism*, pp. 401–2.

28 George Moore, *Impressions and Opinions* (London, 1891), p. 313.

25 산과 바다

1 John Ruskin, *Modern Painters*, vol. IV, *Of Mountain Beauty* (London, 1856), p. 92. 'And thus those desolate and threatening ranges of dark mountain, which, in nearly all ages of the world, men have looked upon with aversion or with terror, and shrunk back from as if they were haunted by perpetual images of death, are, in reality, source of life and happiness far fuller and more beneficient than all the bright fruitfulnesses of the plain' (p. 100).

2 Hidemichi Tanaka, 'Cézanne and "Japonisme"', *Artibus et Historiae*, vol. 22, no. 44, 2001, pp. 201–20, here p. 209.

3 Theodore Reff, 'Cézanne and Poussin', *Journal of the Warburg and Courtauld Institutes*, vol. 23, no. 1/2, January–June 1960, pp. 150–74.

4 Alex Danchev, *The Letters of Paul Cézanne* (London, 2013), p. 334.

5 Cited in Maurice Denis and Roger Fry, 'Cézanne – I', *The Burlington Magazine*, vol. 16, no. 82, January 1910, pp. 207–19.

6 'Une oeuvre d'art est un coin de la création vu à travers un tempérament', in Émile Zola, *Mes haines: causeries littéraires et artistiques* (Paris, 1879), p. 307.

7 '[U]n toit qui fût hardiment rouge, une muraille qui fût blanche, un peuplier vert, une route jaune et de l'eau bleue. Avant le Japon, c'était impossible, le peintre mentait toujours.' Théodore Duret, *Histoire des peintres impressionnistes: Pissarro, Claude Monet, Sisley, Renoir, Berthe Morisot, Cézanne, Guillaumin* ([1874] Paris, 1922), p. 176.

8 Vincent Van Gogh to Paul Gauguin, 3 October 1888, in Leo Jansen, Hans Luijten and Nienke Bakker, *Vincent Van Gogh: The Letters; The Complete Illustrated and Annotated*

Edition (London and New York, 2009), vol. 4, pp. 304–5.

9 Vincent Van Gogh to Theo Van Gogh, c.28 June 1888, in *The Complete Letters of Vincent Van Gogh*, vol. 2 (London, 1978), p. 597.

10 Judy Sund, 'The sower and the sheaf: biblical metaphor in the art of Vincent van Gogh', *The Art Bulletin*, vol. 70, no. 4, December 1988, pp. 660–76, here p. 666.

11 Nienke Bakker and Louis van Tilborgh, *Van Gogh & Japan*, exh. cat., Van Gogh Museum, Amsterdam (New Haven, CT, 2018), pp. 26–7.

12 Paul Gauguin to Vincent Van Gogh, 26 September 1888.

13 Emile Bernard, *Souvenirs inédits sur l'artiste peintre Paul Gauguin et ses compagnons lors de leur séjour Pont-Aven et au Pouldu* (Paris, 1939), pp. 9–10; Mathew Herban III, 'The origin of Paul Gauguin's Vision after the Sermon: Jacob Wrestling with the Angel (1888)', *The Art Bulletin*, vol. 59, no. 3, September 1977, pp. 415–20.

14 Paul Gauguin to Émile Schuffenecker, August 1988. Cited in Rewald, *Impressionism*, p. 406.

15 Elizabeth C. Childs, *Vanishing Paradise: Art and Exoticism in Colonial Tahiti* (Berkeley, CA, 2013), p. 71.

16 Claire Frèches-Thory, 'The paintings of the first Polynesian sojourn', in George T. M. Shackleford and Claire Frèches-Thory, eds, *Gauguin Tahiti: The Studio of the South Seas*, exh. cat., Galeries Nationales du Grand Palais, Paris (Paris, 2004), pp. 17–45, here p. 24.

17 Alastair Wright, 'Paradise lost: Gauguin and the melancholy logic of reproduction', in Alastair Wright and Calvin Brown, *Paradise Remembered: The Noa Noa Prints*, exh. cat., Princeton University Art Museum (Princeton, NJ, 2010), pp. 49–99, here p. 56.

18 Eric Kjellgren and Carol S. Ivory, *Adorning the World: Art of the Marquesas Islands,* exh. cat., Metropolitan Museum of Art, New York (New Haven, CT, and London, 2005), p. 11.

19 Leah Caldeira, Christina Hellmich, Adrienne L. Kaeppler, Betty Lou Kam and Roger G. Rose, *Royal Hawaiian Featherwork: na hulu ali'i*, exh. cat., de Young Museum, San

Francisco (Honolulu, HA, 2015), p. 26.

20 Christian Kaufmann, *Korewori: Magic Art from the Rainforest*, exh. cat., Museum der Kulturen, Basel (Honolulu, HA, 2003), p. 25.

21 Jean Moréas, 'Le symbolisme', *Le Figaro*, 18 September 1886.

22 Edmund Wilson, *Axel's Castle: A Study in the Imaginative Literature of 1870–1930* (New York, 1931), p. 17.

23 'La nature est un temple où de vivants piliers / Laissent parfois sortir de confuses paroles ...' , in Charles Baudelaire, *Oeuvres complètes* (Paris, 1954), p. 87 [author's translation].

24 Sarah Whitfield, 'Fragments of an identical world', in Bonnard, exh. cat., Tate Gallery, London (London, 1998), pp. 9–31, here p. 11; also Nicholas Watkins, *Bonnard* (London, 1994), pp. 21–2.

25 Frances Carey and Anthony Griffiths, *From Manet to Toulouse-Lautrec: French Lithographs, 1860–1900*, exh. cat., British Museum, London (London, 1978), p. 13.

26 'Japonisme d'Art', *Le Figaro Illustré*, February 1893.

27 James Deans, 'Carved columns or totem poles of the Haidas', *The American Antiquarian*, vol. XIII, no. 5, September 1891, pp. 282–7, here p. 283.

28 James Deans, 'The moon symbol on the totem posts on the northwest coast', *The American Antiquarian*, vol. XIII, no. 6, November 1891, pp. 341–6, here p. 342.

29 David Attenborough, *The Tribal Eye* (London, 1976), p. 30.

30 T. A. Joyce, 'A totem pole in the British Museum', *The Journal of the Anthropological Institute of Great Britain and Ireland*, vol. 33, 1903, pp. 90–95.

31 Iris Müller-Westermann, *Hilma af Klint – A Pioneer of Abstraction*, exh. cat., Moderna Museet, Stockholm (Ostfildern, 2013), p. 37.

32 John Ruskin, *Modern Painters*, vol. IV, *Of Mountain Beauty*, p. 100.

26 새로운 세계

1 Jack Flam, *Matisse: The Man and His Art, 1869–1914* (London, 1986), p. 283.

2 Henri Matisse, 'Notes of a painter, 1908', in Jack D. Flam, ed., *Matisse on Art* (New York, 1978), pp. 32–40, here p. 36.

3 Ibid., p. 38.

4 'Now, these artists do not seek to give what can, after all, be but a pale reflex of actual appearance, but to arouse the conviction of a new and definite reality. They do not seek to imitate form, but to create form, not to imitate life, but to find an equivalent for life.' Roger Fry, *Vision and Design London* (1923 [1920]), p. 239.

5 F. T. Marinetti, 'The founding and manifesto of futurism 1909', in Umbro Apollonio, ed., *Futurist Manifestos* (London,

1973), pp. 19–24.

6 John Milner, *Mondrian* (London, 1992), p. 67.

7 Piet Mondrian, 'The new plastic in painting (1917)', repr. in Harry Holtzman and Martin S. James, ed. and trans., *The New Art — The New Life: The Collected Writings of Piet Mondrian* (London, 1987), pp. 28–31.

8 Piet Mondrian, 'Plastic art and pure plastic art (1936)', repr. in Holtzman and James, ed. and trans., *The New Art — The New Life*, pp. 289–300.

9 Ibid., p. 292.

10 Viktor Shklovsky, 'Art as device, 1917', repr. in Alexandra Berlina, ed. and trans., *Viktor Shklovsky: A Reader* (London, 2017), pp. 73–96.

11 Kazimir Malevich, 'From Cubism and Futurism to Suprematism: the new painterly realism', in John E. Bowlt, *Russian Art of the Avant-Garde: Theory and Criticism, 1902–1934* (New York, 1976).

12 John Dos Passos, 'Paint the Revolution', in *New Masses*, March 1927, p.15.

13 Hayden Herrera, *Frida. A Biography of Frida Kahlo* (New York, 1983), p.62

14 Ibid., p.75

15 Wieland Herzfelde and Brigid Doherty, 'Introduction to the First International Dada Fair', *October*, Summer 2003, vol. 105, pp. 93–104, here p. 101.

16 Sigmund Freud, 'Creative writers and day-dreaming, 1908', in Freud, *Collected Papers*, vol. 4, ed. James Strachey (London, 1959), pp. 141–53.

17 Charles C. Eldredge, *Georgia O'Keeffe* (New York, 1991), pp. 82–3.

18 André Breton, 'Manifesto of Surrealism (1924)', in Breton, *Manifestoes of Surrealism*, trans. Richard Seaver and Helen R. Lane (Ann Arbor, MI, 1969), pp. 3–47, here p. 26.

19 Dawn Ades, *Dalí: The Centenary Retrospective*, exh. cat., Palazzo Grassi, Venice (London, 2005), p. 118.

20 Salvador Dalí, 'The Rotting Donkey', trans. in Dawn Ades, *Dalí: The Centenary Retrospective*, pp. 550–51; 'L'Âne pourri', in *La Femme visible* (Paris, 1930), pp. 11–20.

21 Paul Klee, *On Modern Art* (London, 1945), p. 51.

22 Reinhold Hohl, *Alberto Giacometti: Sculpture, Painting, Drawing* (London, 1972), p. 101.

23 James Weldon Johnson, 'Harlem: the culture capital', in Alain Locke, ed., *The New Negro: An Interpretation* (New York, 1925), pp. 301–11.

24 James A. Porter, *Modern Negro Art* (New York, 1943), p. 151.

25 Ibid., p. 151.

27 트라우마를 겪은 후

1 Martin Heidegger, 'The origin of the work of art', *Basic Writings: From "Being and Time" (1927) to "The Task of Thinking" (1964)*, rev. and ed. David Farrell Krell (London, 1993), pp. 143–65.

2 Jean-Paul Sartre, *Existentialism and Humanism*, trans. Philip Mairet (London, 1948), p. 49.

3 Barnett Newman, 'The first man was an artist', *The Tiger's Eye*, no. 1, October 1947; repr. in Barnett Newman, *Selected Writings and Interviews* (Berkeley, CA, 1990), pp. 156–60, here p. 160.

4 Harold Rosenberg, 'The American action painters', *ARTnews*, January 1952, pp. 22–3, 48–50.

5 Rosalind Krauss, *Terminal Iron Works: The Sculpture of David Smith* (Cambridge, MA, 1971).

6 Lygia Clark, 'The Bichos' (1960), trans. in Cornelia H. Butler and Luis Pérez-Oramas, eds, *Lygia Clark: The Abandonment of Art, 1948–88*, exh. cat., Museum of Modern Art, New York (New York, 2014), p. 160; 'Letter to Piet Mondrian, May 1959', trans. in Butler and Pérez-Oramas, eds, Lygia *Clark: The Abandonment of Art*, p. 59. See also Briony Fer, 'Lygia Clark and the problem of art', in Butler and Pérez-Oramas, eds, *Lygia Clark: The Abandonment of Art*, pp. 223–8.

7 Cited in Paul Moorhouse, *Interpreting Caro* (London, 2005), p. 12.

8 John-Paul Stonard, 'Pop in the age of boom: Richard Hamilton's *Just What Is It That Makes Today's Homes So Different, So Appealing?*', *The Burlington Magazine*, vol. CXLIX, no. 1254, September 2007, pp. 607–20.

9 Andy Warhol and Pat Hackett, *POPism: The Warhol Sixties* ([1980] London, 2007), p. 64.

10 Walter Benjamin, 'The work of art in the age of its technological reproducibility', in Benjamin, *The Work of Art in the Age of Its Technological Reproducibility and Other Writings on Media*, ed. Michael W. Jennings, Brigid Doherty and Thomas Y. Levin, trans. Edmund Jephcott, Rodney Livingstone, Howard Eiland et al. (Cambridge, MA, and London, 2008), pp. 19–55.

11 Julia F. Andrews, *Painters and Politics in the People's Republic of China, 1949–1979* (Berkeley, CA, 1994), p. 365.

12 Cited in ibid., p. 365.

13 Katy Siegel, 'Art, world, history', in Okwui Enwezor, Katy Siegel and Ulrich Wilmes, eds, *Postwar: Art between the Pacific and the Atlantic, 1945–1965*, exh. cat., Haus der Kunst, Munich (Munich, 2016), pp. 43–57, here p. 49.

14 James Baldwin, *The Fire Next Time* (London, 1963), p. 80.

15 'Extracts from a lecture by Ana Mendieta, delivered at Alfred State University, New York, September 1981', in Stephanie Rosenthal, ed., *Traces: Ana Mendieta*, exh. cat., Hayward Gallery, London (London, 2013), p. 208.

16 Armin Zweite, ed., *Beuys zu Ehren*, exh. cat., Städtische Galerie im Lehnbachhaus, Munich (Munich, 1986); Bruno Heimberg and Susanne Willisch, eds, *Joseph Beuys, Das Ende des 20. Jahrhunderts: Die Umsetzung vom Haus der Kunst in die Pinakothek der Moderne München / Joseph Beuys, The End of the 20th Century: The Move from the Haus der Kunst to the Pinakothek der Moderne Munich* (Munich, 2007).

17 Craig Owens, 'The Medusa effect or, the spectacular ruse', in Iwona Blazwick and Sandy Nairne, '*We Won't Play Nature to Your Culture*': Barbara Kruger, exh. cat., ICA, London (London, 1983), pp. 5–11, here p. 6.

18 Richard Shone, 'Rachel Whiteread's "House", London', *The Burlington Magazine*, no. 1089, December 1993, pp. 837–88.

참고 문헌

1 삶의 흔적

Ajoulat, Norbert, *The Splendours of Lascaux* (London, 2005)

Bahn, Paul G. and Jean Vertut, *Images of the Ice Age* (Leicester, 1988)

Chauvet, J. M., E. Brunel Deschamps and C. Hillaire, *Chauvet Cave: The Discovery of the World's Oldest Paintings* (London, 1996)

Cilia, D., ed., *Malta before History: The World's Oldest Freestanding Stone Architecture* (Malta, 2004)

Clottes, Jean, *Cave Art* (London, 2008)

Cook, Jill, *The Swimming Reindeer* (London, 2010)

—, *Ice Age Art: Arrival of the Modern Mind*, exh. cat., British Museum (London, 2013)

Grigson, Geoffrey, *Painted Caves* (London, 1957)

Hill, Rosemary, *Stonehenge* (London, 2008)

Kim, Byung-mo, ed., *Megalithic Cultures in Asia* (Seoul, 1982)

Lewis-Williams, David, *The Mind in the Cave: Consciousness and the Origins of Art* (London 2002)

McMahon, Gregory and Sharon R. Steadman, eds, *The Oxford Handbook of Ancient Anatolia* (Oxford, 2011)

Nelson, Sarah Milledge, *The Archaeology of Korea* (Cambridge, 1993)

Renfrew, Colin, *Prehistory: The Making of the Human Mind* (London, 2007)

— and Iain Morley, eds, *Image and Imagination: A Global Prehistory of Figurative Representation* (Cambridge, 2007)

Scarre, Chris, ed., *The Human Past: World Prehistory and the Development of Human Societies* (London, 2005)

Sieveking, Ann, *The Cave Artists* (London, 1979)

2 부릅뜬 눈

Aruz, Joan, ed., *Art of the First Cities: The Third Millennium B.C. from the Mediterranean to the Indus*, exh. cat., Metropolitan Museum of Art, New York (New York, 2003)

Collins, Paul, *Assyrian Palace Sculptures* (London, 2008)

—, *Mountains and Lowlands: Ancient Iran and Mesopotamia* (Oxford, 2016)

Curtis, John, *The Cyrus Cylinder and Ancient Persia* (London, 2013)

— and St John Simpson, eds, *The World of Achaemenid Persia: History, Art and Society in Iran and the Ancient Near East* (London, 2010)

Edzard, Sibylle and Dietz Otto Edzard, *Gudea and His Dynasty: The Royal Inscriptions of Mesopotamia, Early Periods* (Toronto, 1997)

The Epic of Gilgamesh: The Babylonian Epic Poem and Other Texts in Akkadian and Sumerian, trans. Andrew George (London, 1999)

Finkel, Irving and M. J. Seymour, eds, *Babylon: Myth and Reality*, exh. cat., British Museum (London, 2008)

Frankfort, Henri, *Cylinder Seals: A Documentary Essay on the Art and Religion of the Ancient Near East* (London, 1939)

—, *The Art and Architecture of the Ancient Orient* (Harmondsworth, 1954)

Milano, L., S. de Martino, F. M. Fales and G. B. Lanfranchi, eds, *Landscapes: Territories, Frontiers and Horizons in the Ancient Near East* (Padua, 1999)

Porada, Edith, *Ancient Iran: The Art of Pre-Islamic Times* (London, 1964)

Robinson, Andrew, *The Indus Lost Civilizations* (London, 2015)

Shapur Shahbazi, A., *The Authoritative Guide to Persepolis* (Tehran, 2004)

Wheeler, Mortimer, *Flames over Persepolis* (London, 1968)

Woolley, Leonard, *Ur: The First Phases* (London, 1946)

3 우아함의 시대

Aldred, Cyril, *Egyptian Art in the Days of the Pharaohs* (London, 1980)

Davies, W. V., *Egyptian Hieroglyphics* (London, 1987)

Davis, Whitney, *The Canonical Tradition in Ancient Egyptian Art* (Cambridge, 1989)

Eyo, Ekpo and Frank Willett, *Treasures of Ancient Nigeria*

(New York, 1980)

Fagg, Bernard, *Nok Terracottas* (Lagos, 1977)

Garlake, Peter, *Early Art and Architecture in Africa* (Oxford, 2002)

Glanville, S. R. K., *The Legacy of Egypt* (Oxford, 1942)

Harris, J. R., ed., *The Legacy of Egypt* (Oxford, 1971)

Iversen, Erik, *Canon and Proportions in Egyptian Art* (London, 1955)

Kozloff, Arielle P. and Betsy M. Bryan, *Egypt's Dazzling Sun: Amenhotep III and His World*, exh. cat., Cleveland Museum of Art (Cleveland, OH, 1992)

Oppenheim, Adela, Dorothea Arnold, Dieter Arnold and Kei Yamamoto, *Ancient Egypt Transformed: The Middle Kingdom*, exh. cat., Metropolitan Museum of Art, New York (New York, 2015)

Petrie, Flinders, *The Arts and Crafts of Ancient Egypt* (London, 1923)

Robins, Gay, *Proportion and Style in Ancient Egyptian Art* (Austin, TX, 1994)

—, *The Art of Ancient Egypt* (London, 1997)

Sandman, Maj, *Texts from the Time of Akhenaten* (Brussels, 1938)

Schäfter, Heinrich, *Von ägyptischer Kunst besonders der Zeichenkunst*, 2 vols (Leipzig, 1919); trans. J. Baines as *Principles of Egyptian Art* (Oxford, 1974)

Shaw, Ian, *Ancient Egypt: A Very Short Introduction* (Oxford, 2004)

Spanel, Donald, *Through Ancient Eyes: Egyptian Portraiture*, exh. cat., Birmingham Museum of Art (Birmingham, AL, 1988)

Wilkinson, Toby, *The Rise and Fall of Ancient Egypt* (London, 2010)

Wilson, P., *Sacred Signs: Hieroglyphs in Ancient Egypt* (Oxford, 2003)

4 옥과 청동

Bagley, Robert, ed., *Ancient Sichuan: Treasures from a Lost Civilisation*, exh. cat., Seattle Art Museum (Seattle, WA, 2001)

Benson, Elizabeth P. and Beatriz de la Fuente, *Olmec Art of Ancient Mexico*, exh. cat., National Gallery of Art, Washington, DC (Washington, DC, 1996)

Berrin, Kathleen and Virginia M. Fields, *Olmec: Colossal Masterworks of Ancient Mexico*, exh. cat., Fine Arts Museum of San Francisco (New Haven, CT, 2010)

Deydier, Christian, *Chinese Bronzes*, trans. Janet Seligman (New York, 1980)

Ekserdjian, David, ed., *Bronze*, exh. cat., Royal Academy, London (London, 2012)

Fiedel, Stuart, *Prehistory of the Americas* (Cambridge, 1987)

Fong, Wen, ed., *The Great Bronze Age of China: An Exhibition from the People's Republic of China*, exh. cat., Metropolitan Museum of Art, New York (New York, 1980)

Hawkes, Jacquetta, *The First Great Civilisations: Life in Mesopotamia, the Indus Valley, and Egypt* (London, 1973)

Hung, Wu, *The Art of the Yellow Springs: Understanding Chinese Tombs* (Honolulu, HA, 2010)

Jansen, Michael, Máire Mulloy and Günter Urban, eds, *Forgotten Cities of the Indus: Early Civilization in Pakistan from the 8th to the 2nd Millennium BC* (Mainz, 1991)

Kaner, S., ed., *The Power of Dogu: Ceramic Figures from Ancient Japan*, exh. cat., British Museum, London (London, 2009)

Keightley, David N., *Sources of Shang History: The Oracle-Bone Inscriptions of Bronze Age China* (Berkeley, CA, 1978)

Kubler, George, *The Art and Architecture of Ancient America: The Mexican Maya and Andean Peoples* (Harmondsworth, 1962)

Lin, James C. S., ed., *The Search for Immortality: Tomb Treasures of Han China* (New Haven, CT, 2012)

Mei, Jianun and Thilo Rehren, *Metallurgy and Civilisation: Eurasia and Beyond* (London, 2009)

Miller, Mary Ellen, *The Art of Mesoamerica: From Olmec to Aztec* (London, 2001)

Portal, Jane, ed., *The First Emperor: China's Terracotta Army*, exh. cat., British Museum, London (London, 2007)

Qian, Sima, *The First Emperor: Selections from the Historical Record*, trans. Raymond Dawson (Oxford, 2007)

Rawson, Jessica, *Ancient China: Art and Archaeology* (London, 1980)

—, *Chinese Bronzes: Art and Ritual* (London, 1987)

5 인간 기준의 척도

Arias, P. E., *A History of Greek Vase Painting*, trans. B. B. Shefton (London, 1962)

Beard, Mary, *The Parthenon* (Cambridge, 2010)

Boardman, John, *The History of Greek Vases* (London, 2001)

Evans, A. J., *The Palace of Minos at Knossos*, 4 vols (London, 1921–36)

Fürtwangler, A., *Masterpieces of Greek Sculpture: A Series of Essays on the History of Art*, trans. E. Sellers from German edition of 1893 (London, 1895)

Getz-Gentle, P., *Early Cycladic Sculpture: An Introduction* (Malibu, CA, 1994)

Havelock, Christine Mitchell, *The Aphrodite of Knidos and Her Successors: A Historical Review of the Female Nude in Greek Art*

(Ann Arbor, MI, 1995)

Haynes, Denys, *Greek Art and the Idea of Freedom* (London, 1981)

Higgins, R. A., *Minoan and Mycenaean Art* (London, 1967)

Hood, S., *The Minoans* (London, 1971)

—, *The Arts in Prehistoric Greece* (Harmondsworth, 1978)

Mylonas, G. E., *Ancient Mycenae: The Capital City of Agamemnon* (Princeton, NJ, 1957)

Neer, Richard T., *Art & Archaeology of the Greek World: A New History c.2500–150 BCE* (London, 2012)

Pausanias, *Guide to Greece, vol.1, Central Greece*, trans. Peter Levi (Harmondsworth, 1971)

Pliny the Elder, *Natural History*, vol. IX, books XXXIII–XXXV, with an English translation by H. Rackham (Cambridge, 1952)

Pollitt, J. J., *Art in the Hellenistic Age* (Cambridge, 1986)

Renfrew, C., *The Cycladic Spirit* (New York, 1991)

Richter, Gisela M.A., *A Handbook of Greek Art* (London, 1959)

Robertson, Martin, *A Shorter History of Greek Art* (Cambridge, 1981)

—, *The Art of Vase-Painting in Classical Athens* (Cambridge, 1992)

Simpson, St John and Svetlana Pankova, eds, *Scythians: Warriors of Ancient Siberia*, exh. cat., British Museum, London (London, 2017)

Spivey, Nigel, *Understanding Greek Sculpture: Ancient Meanings, Modern Readings* (London, 1996)

—, *Greek Sculpture* (Cambridge, 2013)

Wace, A. J. B., *Mycenae: An Archaeological History and Guide* (Princeton, NJ, 1949)

6 제국으로 향하는 길

Beard, Mary, *Pompeii: The Life of a Roman Town* (London, 2008)

—, *SPQR: A History of Ancient Rome* (London, 2015)

— and John Henderson, *Classical Art from Greece to Rome* (Oxford, 2001)

Boardman, J., *The Greeks Overseas* (Harmondsworth, 1964)

Brendel, Otto J., *Prolegomena to the Study of Roman Art* (New Haven, CT, and London, 1979)

Castriota, D., *The Ara Pacis Augustae and the Imagery of Abundance in Later Greek and Early Roman Imperial Art* (Princeton, NJ, 1995)

Colledge, M. A. R., *The Art of Palmyra* (London, 1976)

Cosh, Stephen R. and David S. Neal, *Roman Mosaics of Britain, vol. II, South-West Britain* (London, 2005)

Crawford, M., *The Roman Republic*, 2nd edn (London, 1992)

Favro, D., *The Urban Image of Augustan Rome* (Cambridge, 1996)

Fierz-David, Linda, *Women's Dionysian Initiation: The Villa of Mysteries at Pompeii* (Dallas, TX, 1988); translation of

Psychologische Betrachtungen zu der Freskenfolge der Villa dei Misteri in Pompeii: Ein Versuch (Zurich, 1957)

Haynes, S., *Etruscan Civilization: A Cultural History* (London, 2000)

Kleiner, Diane E. E., *Roman Sculpture* (New Haven, CT, and London, 1992)

MacDonald, William L., *The Pantheon: Design, Meaning and Progeny* (London, 1976)

Östenberg, Ida, *Staging the World: Spoils, Captives, and Representations in the Roman Triumphal Procession* (Oxford, 2009)

Peters, W. J. T., *Landscapes in Romano-Campanian Mural Painting* (Assen, 1963)

Pollitt, J. J., *Art in the Hellenistic Age* (Cambridge, 1986)

Stewart, Peter, *Roman Art* (Oxford, 2004)

Toynbee, J. M. C., *Art in Roman Britain* (London, 1962)

—, *Art in Britain under the Romans* (Oxford, 1964)

Walker, Susan and Morris Bierbrier, *Ancient Faces: Mummy Portraits from Roman Egypt* (London, 1997)

7 고통과 욕망

Agnew, Neville, Marcia Reed and Tevvy Ball, *Cave Temples of Dunhuang: Buddhist Art on China's Silk Road*, exh. cat., Getty Center, Los Angeles (Los Angeles, CA, 2016)

Béguin, Gilles, *Buddhist Art: An Historical and Cultural Journey* (Bangkok, 2009)

Coomaraswamy, Ananda K., *The Transformation of Nature in Art* (Cambridge, 1934)

—, *The Dance of Śiva: Fourteen Indian Essays* (New York and

London, 1942)

Craven, Roy C., *Indian Art: A Concise History* (London, 1997)

Dehejia, Vidya, *Indian Art* (London, 1997)

Empson, William, *The Face of the Buddha* (Oxford, 2016)

Gupta, S. P., *The Roots of Indian Art* (Delhi, 1980)

Harle, J. C., *Gupta Sculpture: Indian Sculpture of the Fourth to the Sixth Centuries A.D.* (New Delhi, 1996)

Ibbitson Jessup, *Helen, Art & Architecture of Cambodia* (London 2004)

Imagining the Divine, exh. cat., Ashmolean Museum, Oxford (Oxford, 2018)

Knox, Robert, *Amaravati: Buddhist Sculpture from the Great Stupa* (London, 1992)

Kramrisch, Stella, *The Presence of Śiva* (Princeton, NJ, 1981)

Legge, James, *The Travels of Fa-Hien* (Oxford, 1886)

Rienjang, Wannaporn and Peter Stewart, eds, *The Global Connections of Gandharan Art* (Oxford, 2020)

Rosenfield, John M., *The Dynastic Art of the Kushans* (Berkeley and Los Angeles, CA, 1967)

Rowland, Benjamin, *The Art and Architecture of India: Buddhist, Hindu, Jain* (Harmondsworth, 1967)

Shimada, Akira and Michael Willis, *Amaravati: The Art of an Early Buddhist Monument in Context* (London, 2016)

8 황금빛 성인

Baker, D., ed., *Medieval Woman* (Oxford, 1978)

Beckwith, John, *Early Christian and Byzantine Art* (Harmondsworth, 1970)

Buchthal, H., *The Miniatures of the Paris Psalter* (London, 1938)

Cormack, Robin and Maria Vassilaki, eds, *Byzantium 330–1453*, exh. cat., Royal Academy, London (London, 2008)

Dalrymple, William, *From the Holy Mountain: A Journey in the Shadow of Byzantium* (London, 1997)

Eastmond, Antony, *Byzantine and East Christian Art* (London, 2013)

Ettinghausen, Richard, *From Byzantine to Sasanian Iran and the Islamic World* (Leiden, 1972)

Eusebius, *Life of Constantine,* introduction, trans. and commentary by Averil Cameron and Stuart G. Hall (Oxford, 1999)

Evans, Helen C. and William D. Wixom, eds, *The Glory of Byzantium: Art and Culture of the Middle Byzantine Era A.D. 843–1261*, exh. cat., Metropolitan Museum of Art, New York (New York, 1997)

— and Brandie Ratliff, eds, *Byzantium and Islam: Age of Transition 7th–9th Century*, exh. cat., Metropolitan Museum of Art, New York (New York, 2012)

Finney, Paul Corby, *The Invisible God: The Earliest Christians on Art* (Oxford, 1994)

Grabar, Oleg, *Christian Iconography: A Study of Its Origins* (London, 1969)

Gutmann, Joseph, ed., *The Dura-Europos Synagogue: A Re-Evaluation (1932–1992)* (Atlanta, GA, 1992)

Harper, Prudence Oliver, *The Royal Hunter: Art of the Sasanian Empire*, exh. cat., The Asia Society, New York (New York, 1978)

Harrison, Martin, *A Temple for Byzantium: The Discovery and Excavation of Anicia Juliana's Palace-Church in Istanbul* (Austin, TX, 1989)

Hilsdale, C. J., *Byzantine Art and Diplomacy in an Age of Decline* (Cambridge, 2014)

James, Liz, ed., *Women, Men and Eunuchs: Gender in Byzantium* (London, 1997)

Krautheimer, Richard, *Early Christian and Byzantine Architecture* (Harmondsworth, 1965)

Levine, Lee I., ed., *The Synagogue in Late Antiquity* (Philadelphia, PA, 1987)

Mango, Cyril, *The Art of the Byzantine Empire, 312–1453: Sources and Documents* (Englewood Cliffs, NJ, 1972)

Nicolotti, Andrea, *From the Mandylion of Edessa to the Shroud of Turin: The Metamorphosis and Manipulation of a Legend* (Leiden, 2014)

Rodley, Lyn, *Byzantine Art and Architecture: An Introduction* (Cambridge, 1994)

Runciman, Steven, *Byzantine Style and Civilisation* (Harmondsworth, 1975)

The Russian Primary Chronicle: Laurentian Text, trans. S. H. Cross and O. P. Sherbowitz-Wetzor (Cambridge, MA, 1953))

9 선지자의 이름

Al-Khalili, Jim, *Pathfinders: The Golden Age of Arabic Science* (London, 2010)

Allen, Terry, *Five Essays on Islamic Art* (n.p., 1988)

Beach, Milo, *Mughal and Rajput Painting* (New York, 1992)

Behrens-Abousief, Doris, ed., *The Arts of the Mamluks in Egypt and Syria: Evolution and Impact* (Bonn, 2012)

Blair, Sheila S., *Islamic Calligraphy* (Edinburgh, 2006)

— and Jonathan M. Bloom, *The Art and Architecture of Islam 1250–1800* (New Haven, CT, and London, 1994)

Bloom, J. M., *Paper before Print: The History and Impact of Paper in the Islamic World* (New Haven, CT, and London, 2001)

Brend, Barbara and Charles Melville, *Epic of the Persian Kings: The Art of Ferdowsi's 'Shahnameh'*, exh. cat., Fitzwilliam Museum (London and New York, 2010)

Canby, Sheila R., Deniz Beyazit, Martina Rugiadi and A. C. S. Peacock, *Court and Cosmos: The Great Age of the Seljuqs*, exh. cat., The Metropolitan Museum of Art, New York (New York, 2016)

Carboni, Stefano, *Glass from Islamic Lands* (London, 2001)

A Century of Princes: Sources on Timurid History and Art, selected and trans. W. M. Thackston (Cambridge, MA, 1989)

Chandra, Pramod, *The Cleveland Tuti-nama Manuscript and the Origins of Mughal Painting*, 2 vols (Cleveland, OH, 1976)

Creswell, K. A. C., *Early Muslim Architecture*, 2 vols. (Oxford, 1969)

Dodds, J. D., *Al-Andalus: The Art of Islamic Spain*, exh. cat., Metropolitan Museum of Art, New York (New York, 1992)

Ettinghausen, Richard, Oleg Grabar and Marilyn Jenkins-Madina, *Islamic Art and Architecture, 650–1250* (New Haven CT, and London, 2001)

Grabar, Oleg, *The Great Mosque of Isfahan* (London, 1990)

—, *The Dome of the Rock* (Cambridge MA, and London, 2006)

— and Sheila Blair, *Epic Images and Contemporary History: The Illustrations of the Great Mongol Shahnama* (Chicago, IL, 1980)

Jayyusi, S. K., *The Legacy of Muslim Spain* (Leiden, 1992)

The Koran, trans. J. M. Rodwell (London, 1994)

Lindberg, D. C., *Theories of Vision from al-Kindi to Kepler* (Chicago, IL, 1976)

Maclagan, Edward, *The Jesuits and the Great Mogul* (London, 1932)

Seyller, John, with contributions from Wheeler M. Thackston, Ebba Koch, Antoinette Owen and Rainald Franz, *The Adventures of Hamza: Painting and Storytelling in Mughal India*, exh. cat., Freer Gallery of Art, Washington, DC (Washington, DC, 2002)

Sims, Eleanor, Boris I. Marshak and Ernst J. Grube, *Peerless Images: Persian Painting and Its Sources* (New Haven, CT, and London, 2002)

10 침략자와 발명가

Alexander, M., trans., *The Earliest English Poems* ([1966] Harmondsworth, 1977)

Anglo-Saxon Kingdoms: Art, Word, War, exh. cat., British Library, London (London, 2018)

Beowulf, trans. Seamus Heaney (London, 1999)

Brown, Michelle P., *The Lindisfarne Gospels and the Early Medieval World* (London, 2011)

Cassidy, Brendan, ed., *The Ruthwell Cross* (Princeton, NJ, 1992)

Dodwell, C. R., *Painting in Europe, 800–1200* (Harmondsworth, 1971)

Einhard and Notker the Stammerer, *Two Lives of Charlemagne*, trans. Lewis Thorpe (Harmondsworth, 1969)

Evans, A. C., *The Sutton Hoo Ship Burial* (London, 1986)

Horst, K. van der, W. Noel and W. C. M. Wüstefeld, *The Utrecht Psalter in Medieval Art: Picturing the Psalms of David* (Utrecht, 1996)

Karkov, Catherine E., *Text and Picture in Anglo-Saxon England: Narrative Strategies in the Junius 11 Manuscript* (Cambridge, 2001)

Kershaw, N., ed. and trans., *Anglo-Saxon and Norse Poems* (Cambridge, 1922)

Lasko, Peter, *Ars Sacra, 800–1200* (New Haven, CT, and London, 1994)

Mayr-Harting, Henry, *Ottonian Book Illumination*, 2 vols (London, 1991)

Nordenfalk, Carl, *Celtic and Anglo-Saxon Painting: Book Illumination in the British Isles, 600–800* (London, 1977)

Ó Carragáin, Éamonn, *Ritual and the Rood: Liturgical Images and the Old English Poems of the 'Dream of the Rood' Tradition* (London and Toronto, 2005)

Talbot, C. H., *The Anglo-Saxon Missionaries in Germany* (London and New York, 1954)

Webster, Leslie, *Anglo-Saxon Art* (London, 2006)

—, *Anglo-Saxon Art: A New History* (London, 2012)

Wilson, David, *Anglo-Saxon Art: From the Seventh Century to the Norman Conquest* (London, 1984)

11 뱀, 두개골, 선돌

Benson, Elizabeth P., *Birds and Beasts of Ancient Latin America* (Gainesville, FL, 1997)

Berrin, Kathleen and Esther Pasztory, eds, *Teotihuacan: Art from the City of the Gods*, exh. cat., Fine Arts Museum of San Francisco (San Francisco, CA, and New York, 1993)

Coe, Michael, *Breaking the Maya Code* (London, 1999)

Donnan, Christopher B., *Moche Art of Peru*, exh. cat., Los Angeles Museum of Cultural History (Los Angeles, CA, 1978)

Fash, William L., *Scribes, Warriors and Kings: The City of Copán and the Ancient Maya* (London, 1991)

Kubler, George, *The Art and Architecture of Ancient America: The Mexican, Maya and Andean Peoples* (Harmondsworth, 1962)

Miller, Mary and Karl Taube, *The Gods and Symbols of Ancient Mexico and the Maya: An Illustrated Dictionary of Mesoamerican Religion* (London, 1993)

— and Megan O'Neil, *Maya Art and Architecture* (London, 2014)

Pasztory, Esther, *Aztec Art* (New York, 1983)

Popol Vuh: The Mayan Book of the Dawn of Life, trans. Dennis

Tedlock (New York, 1996)

Quilter, Jeffrey, *The Moche of Ancient Peru: Media and Messages* (Cambridge, MA, 2010)

Robb, Matthew H., *Teotihuacan: City of Water, City of Fire*, exh. cat., de Young Museum, San Francisco (San Francisco,

CA, 2017)

Schmidt, Peter, Mercedes de la Garza and Enrique Nalda, eds, *Maya Civilization* (London, 1998)

Summers, David, *Real Spaces* (London, 2003)

Townsend, Richard F., *The Aztecs* (London, 2000))

12 소리와 빛

Bony, Jean, *Gothic Architecture of the 12th and 13th Centuries* (Berkeley, CA, 1983)

Brown, Sarah, *Stained Glass: An Illustrated History* (London, 1992)

Cattin, Giulio, *Music of the Middle Ages*, trans. Steven Botterill (Cambridge, 1984)

Collins, K., P. Kidd and N. K. Turner, *The St Albans Psalter: Painting and Prayer in Medieval England*, exh. cat., Getty Museum, Los Angeles (Los Angeles, CA, 2013)

Conant, Kenneth, *Romanesque Architecture, 800–1200* (London, 1966)

Erlande-Brandenbourg, Alain, *The Cathedral Builders of the Middle Ages* (London, 1995)

Fernie, Eric, *Romanesque Architecture* (New Haven, CT, and London, 2014)

Grant, Lindy, *Abbot Suger of St-Denis: Church and State in Early Twelfth-Century France* (London and New York, 1998)

Grivot, Denis and George Zarnecki, *Gislebertus, Sculptor of Autun* (London, 1961)

Grodecki, Louis, *Gothic Architecture* (London, 1986)

Husband, Timothy B., *The Art of Illumination: The Limbourg Brothers and the Belles Heures of Jean de France, Duc de Berry*, exh. cat., Metropolitan Museum of Art, New York (New York, 2008)

Joinville and Villehardouin, *Chronicles of the Crusades*, trans. Caroline Smith (London, 2008)

Jolliffe, John, ed., *Froissart, Chronicles* (London, 1967)

Kuback, Hans Erich, *Romanesque Architecture* (New York,

1978)

Longon, Jean and Raymond Cazelles, *The Très Riches Heures of Jean, Duke of Berry* (New York, 1969)

Lorris, Guillaume de and Jean de Meung, *Le roman de la rose*, ed. and trans. Armand Strubel (Paris, 1992)

Martindale, Andrew, *Gothic Art from the Twelfth to Fifteenth Centuries* (London, 1967)

Meiss, Millard, French Painting in the Time of Jean de Berry: The Limbourgs and their Contemporaries, 2 vols (New York, 1974)

Murray, Stephen, *Notre-Dame, Cathedral of Amiens: The Power of Change in Gothic* (Cambridge, 1996)

Panofsky, E., *Abbot Suger on the Abbey Church of St Denis and its Art Treasures* (Princeton, NJ, 1979)

Petzold, Andreas, *Romanesque Art* (London, 1995)

Rudolph, Conrad, *The 'Things of Greater Importance': Bernard of Clairvaux's 'Apologia' and the Medieval Attitude toward Art* (Philadelphia, PA, 1990)

Sauerländer, Willibald, *Gothic Sculpture in France, 1140–1270* (London, 1972)

Schapiro, Meyer, *Romanesque Art* (New York, 1977)

Simson, Otto von, *The Gothic Cathedral* (London, 1956)

Stones, A. and P. Gerson, *The Pilgrim's Guide to Santiago de Compostela: A Critical Edition* (London, 1998)

Williamson, Paul, *Gothic Sculpture, 1140–1300* (New Haven, CT, and London, 1995)

Zarnecki, George, *Romanesque Art* (London, 1971)

13 안개 속의 여행자

Binyon, L., *Painting in the Far East* (London, 1934)

Bush, S., *Theories of the Arts in China* (Princeton, NJ, 1983)

Bush, S. and Hsio-yen Shih, *Early Chinese Texts on Painting* (Cambridge, MA, 1985, Hong Kong, 2012)

Cahill, James, *Hills beyond a River: Chinese Painting of the Yuan Dynasty, 1279–1368* (New York and Tokyo, 1976)

Cahill, James, *Chinese Painting* ([1960] New York, 1985)

Clunas, Craig, *Pictures and Visuality in Early Modern China* (Princeton, NJ, 1997)

—, *Art in China* (Oxford, 1997)

—, *Elegant Debts: The Social Art of Wen Zhengming, 1470–1559*

(London, 2004)

—, *Chinese Painting and its Audiences* (Princeton, NJ, 2017)

Edwards, Richard, *The Field of Stones: A Study of the Art of Shen Zhou (1427–1509)* (Washington, DC, 1962)

Fong, Wen, *Beyond Representation: Chinese Painting and Calligraphy 8th– 14th Century* (New Haven, CT, and London, 1992)

— and J. Watt, *Possessing the Past: Treasures from the National Palace Museum, Taipei* (New York, 1996)

Loehr, M., *The Great Painters of China* (Oxford, 1980)

McCausland, S., ed., *Gu Kaizhi and the Admonitions*

Scroll (London, 2003)

Medley, Margaret, *The Chinese Potter: A Practical History of Chinese Ceramics* (Oxford, 1976)

Rowley, G., *Principles of Chinese Painting* (Princeton, NJ, 1947)

Silbergeld, Jerome, *Chinese Painting Style: Media, Methods and Principles of Form* (Seattle, WA, and London, 1982)

Siren, Oswald, *The Chinese on the Art of Painting* (Beijing, 1936)

Stuart, J., *The Admonitions Scroll, British Museum Objects in Focus* (London, 2014)

Sullivan, M., *The Birth of Landscape Painting in China* (London, 1962)

—, *Symbols of Eternity: The Art of Landscape Painting in China* (Oxford, 1979)

—, *The Meeting of Eastern and Western Art* (Berkeley, CA, 1989)

Vainker, Shelagh, *Chinese Pottery and Porcelain* (London, 1991)

Wagner, Marsha L., *Wang Wei* (Boston, MA, 1981)

Waley, A., *An Introduction to the Study of Chinese Painting* (London, 1923)

Wang Wei: Poems (Harmondsworth, 1973)

Watt, James, *The World of Khubilai Khan: Chinese Art in the Yuan Dynasty*, exh. cat., Metropolitan Museum, New York (New York, 2010)

14 마음을 사로잡는 매력

Akiyama, Aisaburo, *Shinto and its Architecture* (Kyoto, 1936)

Akiyoshi, W., K. Hiroshi and P. Varley, *Of Water and Ink: Muromachi-Period Paintings from Japan, 1392–1568*, exh. cat., Detroit Institute of Arts (Detroit, MI, 1986)

Awakawa, Yasuichi, *Zen Painting*, trans. John Bester (New York, 1970)

Bownas, Geoffrey and Anthony Thwaite, *The Penguin Book of Japanese Poetry* ([1964] Harmondsworth, 1998)

Harris, V., ed., *Shinto: The Ancient Art of Japan*, exh. cat., British Museum, London (London, 2000)

Kyōtarō, Nishikawa and Emily J. Sano, *The Great Age of Japanese Buddhist Sculpture AD 600–1300*, exh. cat., Kimbell Art Museum, Fort Worth (Fort Worth, TX, 1982)

Levine, Gregory and Yukio Lippit, *Awakenings: Zen Figure Painting in Medieval Japan* (New York, 2007)

Lippit, Yukio, *Japanese Zen Buddhism and the Impossible Painting* (Los Angeles, CA, 2017)

The Man'yōshū: The Nippon Gakujtsu Shinkōkai Translation of One Thousand Poems, with a foreword by Donald Keene (New York and London, 1969)

McCormick, Melissa, *The Tales of Genji: A Visual Companion* (Princeton, NJ, 2018)

Meech-Pekarik, Julia, *Momoyama: Japanese Art in the Age of Grandeur*, exh. cat., Metropolitan Museum of Art, New York (New York, 1975)

Soper, Alexander Coburn, *The Evolution of Buddhist Architecture in Japan* (Princeton, NJ, 1942)

Stanley-Baker, Joan, *Japanese Art* (London, 1984)

Waley, Arthur, trans., *The Pillow-Book of Sei Shōnagon* (London, 1928)

Weidner, Marsha, ed., *Flowering in the Shadows: Women in the History of Chinese and Japanese Painting* (Honolulu, HA, 1990)

Yashiro, Yukio, *Two Thousand Years of Japanese Art* (London, 1958)

15 새로운 삶

Berenson, Bernard, *The Central Italian Painters of the Renaissance* (London, 1909)

—, *A Sienese Painter of the Franciscan Legend* (London, 1910)

Cassirer, Ernst et al., eds, *The Renaissance Philosophy of Man* (Chicago, IL, 1948)

Christiansen, Keith, *Gentile da Fabriano* (London, 1982)

—, L. B. Kanter and C. B. Strehlke, *Painting in Renaissance Siena, 1420–1500*, exh. cat., Metropolitan Museum of Art, New York (New York, 1988)

Clark, Kenneth, *Piero della Francesca* (London, 1951)

Ginzburg, Carlo, *The Enigma of Piero* (London, 1985)

Hills, Paul, *The Light of Early Italian Painting* (New Haven, CT, and London, 1987)

Hyman, Timothy, *Sienese Painting: The Art of a City-Republic,*

1278–1477 (London, 2003)

Israëls, Machtelt, ed., *Sassetta: The Borgo San Sepolcro Altarpiece* (Leiden, 2009)

Lavin, Marilyn Aronberg, *Piero della Francesca: The Flagellation* (London, 1972)

Lubbock, Jules, *Storytelling in Christian Art from Giotto to Donatello* (New Haven, CT, and London, 2006)

Maginnis, Hayden B. J., *Painting in the Age of Giotto* (University Park, PA, 1997)

Martindale, Andrew, *Simone Martini* (Oxford, 1987)

Mommsen, T. E., *Petrarch's Testament* (Ithaca, NY, 1957)

Moskowitz, Anita Fiderer, *Italian Gothic Sculpture c.1250–c.1400* (Cambridge, 2001)

Pope-Hennessy, John, *Italian Gothic Sculpture* (London, 1986)

—, *Paradiso: The Illuminations to Dante's 'Divine Comedy' by Giovanni di Paolo* (London, 1993)

Richards, J., Altichiero: *An Artist and His Patrons in the Italian Trecento* (Cambridge, 2000)

Seidel, Max, *Father and Son: Nicola and Giovanni Pisano* (Munich, 2012)

Wood, Jeryldene M., ed., *The Cambridge Companion to Piero della Francesca* (Cambridge, 2002)

16 환상을 이차원에 배치하는 법

Alberti, Leon Battista, *On Painting*, trans. C. Grayson, intro. by M. Kemp (London, 1991)

Belting, Hans, *Florence and Baghdad: Renaissance Art and Arab Science*, trans. Deborah Lucas Schneider (Cambridge, MA, 2011)

Berenson, Bernard, *Italian Painters of the Renaissance* (New York, 1952)

Blunt, Anthony, *Artistic Theory in Italy, 1450–1600* (Oxford, 1962)

Campbell, Caroline et al., *Mantegna & Bellini*, exh. cat., National Gallery, London (London, 2018)

Dunkerton, Jill et al., eds, *Giotto to Dürer: Early Renaissance Painting in the National Gallery* (London, 1991)

Krautheimer, Richard, *Lorenzo Ghiberti* (Princeton, NJ, 1970)

Kristeller, P. O., *Renaissance Thought and the Arts* (Princeton, NJ, 1980)

Manetti, Antonio di Tuccio, *The Life of Brunelleschi*, trans. C. Engass (London, 1970)

Martindale, Andrew, *The Triumphs of Caesar by Andrea Mantegna in the Collection of Her Majesty the Queen at Hampton Court* (London, 1979)

Martineau, J., ed., *Andrea Mantegna*, exh. cat., Royal Academy, London (London, 1992)

Paoletti, John T. and Gary M. Radke, *Art in Renaissance Italy* (London, 1997)

Pope-Hennessy, John, *Paolo Uccello* (London and New York, 1950)

Syson, L. and D. Gordon, *Pisanello: Painter to the Renaissance Court*, exh. cat. National Gallery, London (London, 2001)

Vasari, Giorgio, *Lives of the Artists*, 2 vols, trans. George Bull (London, 1965)

Weiss, R., *The Spread of Italian Humanism* (London, 1964)

17 화려하고 작은 것

Ainsworth, Maryan W., with contributions by Maximiliaan P. J. Martens, *Petrus Christus: Renaissance Master of Bruges*, exh. cat., Metropolitan Museum of Art, New York (New York, 1994)

Avril, François, ed., *Jean Fouquet: peintre et enlumineur du XVe siècle*, exh. cat., Bibliothèque Nationale, Paris (Paris, 2003)

Bartrum, Giulia, *German Renaissance Prints, 1490–1550* (London, 1995)

Baxandall, Michael, *The Limewood Sculptures of Renaissance Germany* (London, 1980)

Belting, Hans, *Hieronymus Bosch: Garden of Earthly Delights* (Munich and London, 2002)

Campbell, Lorne, *Van der Weyden* (London, 1979)

—, *The Fifteenth Century Netherlandish Schools, National Gallery Catalogues* (London, 1998)

— and Jan Van der Stock, eds, *Rogier van der Weyden, 1400–1464: Master of Passions*, exh. cat., Museum Leuven (Leuven, 2009)

Chapuis, Julian et al., *Tilman Riemenschneider: Master Sculptor of the Late Middle Ages* (New Haven, CT, and London, 1999)

Eastlake, Charles Lock, *Materials for a History of Oil Painting* (London, 1847)

Foister, Susan, Sue Jones and Delphine Cool, eds, *Investigating Jan Van Eyck* (Brepols, 2000)

Gibson, Walter S., *Pieter Bruegel and the Art of Laughter* (Berkeley, CA, 2006)

Heal, Bridget, *A Magnificent Faith: Art and Identity in Lutheran Germany* (Oxford, 2017)

Heard, Kate and Lucy Whitaker, *The Northern Renaissance: Dürer to Holbein* (London, 2011)

Hooker, D., ed., *Art of the Western World* (London, 1989)

Hoppe-Harnoncourt, Alice, Elke Oberthaler and Sabine Pénot, eds, *Bruegel: The Master*, exh. cat., Kunsthistorisches Museum, Vienna (Vienna, 2018)

Hueffer, Ford Madox, *Hans Holbein the Younger* (London, 1905)

Ilsink, Matthijs et al., *Hieronymus Bosch: Painter and Draughtsman* (New Haven, CT, and London, 2016)

Kemperdick, Stephan, *Martin Schongauer: eine Monographie* (Petersberg, 2004)

Koerner, Joseph Leo, *Bosch and Bruegel: From Enemy Painting to Everyday Life* (Princeton, NJ, and Oxford, 2016)

Landau, D. and P. Parshall, *The Renaissance Print, 1470–1550* (New Haven, CT, and London, 1994)

Lehmann, Phylis W., *Cyriacus of Ancona's Egyptian Visit and its Reflections in Gentile Bellini and Hieronymus Bosch* (New York, 1977)

Martens, Maximiliaan, Till-Holger Borchert, Jan Dumolyn, Johan De Smet and Frederica Van Dam, eds, *Van Eyck: An Optical Revolution*, exh. cat., Museum voor Schone Kunsten, Ghent (Ghent, 2020)

Mayr-Harting, Ursula, *Early Netherlandish Engraving c.1440–1540*, exh. cat., Ashmolean Museum, Oxford (Oxford, 1997)

Nuecherlein, Jeanne, *Translating Nature into Art: Holbein, the Reformation, and Renaissance Rhetoric* (Philadelphia, PA, 2011)

Nuttall, Paula, *From Flanders to Florence: The Impact of*

Netherlandish Painting, 1400–1500 (New Haven, CT, and London, 2004)

Pacht, O., *Early Netherlandish Painting: From Rogier van der Weyden to Gerard David* (London, 1997)

Panofsky E., *Early Netherlandish Painting: Its Origins and Character*, 2 vols (Cambridge, MA, 1953)

Parker, K. T., *The Drawings of Hans Holbein in the Collection of Her Majesty the Queen at Windsor Castle* (London, 1983)

Purtle, Carol J., *The Marian Paintings of Jan van Eyck* (Princeton, NJ, 1982)

Reynaud, N., *Jean Fouquet*, exh. cat., Musée du Louvre, Paris (Paris, 1981)

Shestack, A., *The Complete Engravings of Martin Schongauer* (New York, 1969)

Upton, J. M., *Petrus Christus: His Place in Fifteenth-Century Flemish Painting* (University Park, PA, 1990)

Weale, W. H. James, *Hubert and John Van Eyck: Their Life and Work* (London, 1908)

18 구릿빛으로 빛나는 왕들

Beier, Ulli, *Yoruba Poetry: An Anthology of Traditional Poems* (Cambridge, 1970)

Ben-Amos, Paula, *The Art of Benin* (London, 1995)

— and A. Rubin, *The Art of Power: The Power of Art: Studies in Benin Iconography* (Los Angeles, CA, 1983)

Bovin, Mette, *Nomads Who Cultivate Beauty* (Uppsala, 2001)

Cole, H. M., ed., *I Am Not Myself: The Art of African Masquerade* (Los Angeles, CA, 1985)

Drewal, H. N. and E. Schildkrout, *Dynasty and Divinity: Ife Art in Ancient Nigeria*, exh. cat., Museum of African Art, New York (New York, 2009)

Ezra, Kate, *Art of the Dogon: Selections from the Lester Wundermann Collection*, exh. cat., Metropolitan Museum of Art, New York (New York, 1988)

—, *The Royal Art of Benin: The Perls Collection*, exh. cat., Metropolitan Museum of Art, New York (New York, 1992)

Garlake, P. S., *Great Zimbabwe* (London, 1973)

—, *The Hunter's Vision: The Prehistoric Art of Zimbabwe* (London, 1995)

—, *Early Art and Architecture of Africa* (Oxford, 2002)

Gillon, Werner, *A Short History of African Art* (London, 1984)

Griaule, Marcel, *Masques Dogon* (Paris, 1938)

Hodgkin, Thomas, *Nigerian Perspectives: An Historical Anthology* (Oxford, 1960)

Olusoga, David, *First Contact: The Cult of Progress* (London, 2018)

Phillips, T., ed., *Africa: The Art of a Continent*, exh. cat., Royal Academy, London (London, 1995)

Phillipson, David W., *Aksum: Its Antecedents and Successors* (London, 1998)

Shaw, Thurston, *Unearthing Igbo-Ukwu: Archaeological Discoveries in Eastern Nigeria* (Ibadan, 1977)

Vinnicombe, Patricia, *People of the Eland* (Pietermaritzburg, 1976)

Visona, Monica Blackmun et al., *A History of Art in Africa* (London, 2000)

Willett, Frank, *African Art: An Introduction* (London, 1971)

19 천재의 시대

Ackerman, James S., *The Architecture of Michelangelo* (London, 1961)

—, *Palladio* (London, 1966)

Atasoy, Nurhan and Julian Raby, *Iznik: The Pottery of Ottoman Turkey* (London, 1989)

Atil, Esin, *The Age of Sultan Süleyman the Magnificent*, exh. cat., National Gallery, Washington, DC (Washington, DC, 1987)

The Autobiography of Benvenuto Cellini, trans. Anne MacDonnell (London, 2010)

Avery, Charles, *Giambologna: The Complete Sculpture* (Oxford, 1987)

Bambach, Carmen, *Leonardo da Vinci Rediscovered* (New Haven, CT, and London, 2019)

Born, R., M. Dziewulski and G. Messling, *The Sultan's World: The Ottoman Orient in Renaissance Art*, exh. cat., Centre for Fine Arts, Brussels (Ostfildern, 2015)

Burns, Howard, Lynda Fairbairn and Bruce Boucher, *Andrea Palladio, 1508: The Portico and the Farmyard* (London, 1975)

Carswell, John, *Iznik Pottery* (London, 1998)

Clark, Kenneth, *Leonardo da Vinci* (London, 1939)

Dunkerton, Jill, Susan Foister and Nicholas Penny, *Dürer to Veronese: Sixteenth-Century Painting in the National Gallery* (New Haven, CT, and London, 1999)

Ekserdjian, David, ed., *Bronze*, exh. cat., Royal Academy, London (London, 2012)

Freiberg, Jack, *Bramante's Tempietto, the Roman Renaissance, and the Spanish Crown* (Cambridge, 2014)

Giambologna, Sculptor to the Medici, exh. cat., Arts Council of Great Britain (London, 1978)

Goethe, J. W., *Observations on Leonardo da Vinci's Celebrated Picture of the Last Supper*, trans. G. H. Noehden (London, 1821)

Gould, Cecil, *The Studio of Alfonso d'Este and Titian's 'Bacchus and Ariadne': A Re-Examination of the Chronology of the Bacchanals and of the Evolution of One of Them* (London, 1969)

Hall, James, *Michelangelo and the Reinvention of the Human Body* (London, 2005)

Hibbard, Howard, *Michelangelo* (New York, 1974)

Hills, Paul, *Venetian Colour: Marble, Mosaic, Painting and Glass, 1250–1550* (New Haven, CT, and London, 1999)

Howard, Deborah, *Venice and the East: The Impact of the Islamic World on Venetian Architecture, 1100–1500* (New Haven, CT, and London, 2000)

Humfrey, Peter, *Titian* (London, 2007)

Jones, Roger and Nicholas Penny, *Raphael* (New Haven, CT, and London, 1983)

Kemp, Martin, *Leonardo da Vinci: The Marvellous Works of Nature and Man* (London, 1981)

Levey, Michael, *The World of Ottoman Art* (London, 1975)

Necipoğlu, Gülru, *The Age of Sinan: Architectural Culture in the Ottoman Empire* (London, 2005)

Palladio, Andrea, *The Four Books on Architecture*, trans. R. Tavernor and R. Schofield (Cambridge, MA, and London, 1997)

Paoletti, John T., *Michelangelo's 'David': Florentine History and Civic Identity* (Cambridge, 2015)

Perlingieri, Ilya Sandra, *Sofonisba Anguissola: The First Great Woman Artist of the Renaissance* (New York, 1992)

Pope-Hennessy, John, *Raphael* (London, 1970)

—, Cellini (London, 1985)

Richter, Jean Paul, ed., *The Literary Works of Leonardo da Vinci*, 2 vols (London, 1970)

Salomon, Xavier F., *Veronese: Magnificence in Renaissance Venice*, exh. cat., National Gallery, London (London, 2014)

Summers, David, *Michelangelo and the Language of Art* (Princeton, NJ, 1981)

Symonds, John Addington, *The Life of Michelangelo Buonarroti* (London, 1899)

Syson, Luke, *Leonardo da Vinci: Painter at the Court of Milan*, exh. cat., National Gallery, London (London, 2011)

Wackernagel, Martin, *The World of the Florentine Renaissance Artist: Projects and Patrons, Workshop and Art Market*, trans. Alison Luchs (Princeton, NJ, 1981)

Wittkower, Rudolf, *Architectural Principles in the Age of Humanism* (New York, 1962)

20 그림자와 그것이 주는 힘

Alpers, Svetlana, *The Making of Rubens* (New Haven, CT, and London, 1995)

Barnes, Susan J., Nora de Poorter, Oliver Millar and Horst Vey, *Van Dyck: A Complete Catalogue of the Paintings* (New Haven, CT, and London, 2004)

Blunt, A., *Art and Architecture in France, 1500–1700* ([1953] New Haven, CT, and London, 1999)

—, *Nicolas Poussin* (London, 1958)

Brown, Beverley Louise, ed., *The Genius of Rome*, exh. cat., Royal Academy, London (London, 2001)

Bull, Malcolm, *The Mirror of the Gods* (Oxford, 2005)

Burckhardt, Jacob, *Recollections of Rubens* (London, 1950)

Christiansen, K. and Judith W. Mann, *Orazio and Artemisia Gentileschi*, exh. cat., Metropolitan Museum of Art, New York (New Haven, CT, 2001)

Clark, Kenneth, *The Nude: A Study in Ideal Form* (New York, 1956)

Cropper, Elizabeth and Charles Dempsey, *Nicolas Poussin: Friendship and the Love of Painting* (Princeton, NJ, 1996)

Duffy, S. and J. Hedley, *The Wallace Collection's Pictures: A Complete Catalogue* (London 2004)

Friedlaender, Walter, *Caravaggio Studies* (Princeton, NJ, 1955 and New York, 1969)

Haskell, Francis and Jennifer Montagu, eds, *The Paper Museum of Cassiano dal Pozzo: Catalogue Raisonné of Drawings and Prints in the Royal Library at Windsor Castle, the British Museum, Institut de France and Other Collections* (London, 1994– [ongoing]).

Hibbard, Howard, *Bernini* (Harmondsworth, 1965)

Krautheimer, R., *The Rome of Alexander VII, 1655–1667* (Princeton, NJ, 1985)

Lavin, Irving, *Bernini and the Unity of the Visual Arts*, 2 vols (New York and London, 1980)

Mahon, D., *Studies in Seicento Art and Theory* (Westport, CT, 1971)

Mormando, Franco, ed., *Saints and Sinners: Caravaggio and the Baroque Image*, exh. cat., Charles S. and Isabella V. McMullen Museum of Art, Boston (Boston, MA, 1999)

Peers, E. A., trans. and ed., *Saint Teresa of Jesus: The Complete Works*, 3 vols (London and New York, 1963)

Rosenberg, P. and K. Christiansen, eds, *Poussin and Nature: Arcadian Visions*, exh. cat., Metropolitan Museum of Art, New York (New York, 2007)

Rumberg, Per and Desmond Shawe-Taylor, *Charles I: King and Collector*, exh. cat., Royal Academy, London (London, 2018)

Treves, Letizia, *Beyond Caravaggio*, exh. cat., National Gallery, London (London, 2016)

Warwick, Genevieve, *Bernini: Art as Theatre* (New Haven, CT, and London, 2012)

Wittkower, Rudolf, *Bernini: The Sculptor of the Roman Baroque* (London, 1955)

—, *Art and Architecture in Italy, 1600–1750* ([1973] New Haven, CT, and London, 1999)

Wölfflin, Heinrich, *Renaissance and Baroque*, trans. Kathrin Simon (New York, 1961)

Wright, Christopher, *Poussin: Paintings, a Catalogue Raisonné* (London, 1984))

21 열린 창

Alpers, Svetlana, *The Art of Describing: Dutch Art in the Seventeenth Century* (London, 1983)

—, *Rembrandt's Enterprise: The Studio and the Market* (London, 1988)

Beck, Hans-Ulrich, *Jan van Goyen, 1596–1656*, 2 vols (Amsterdam, 1972–3)

Bevers, H., P. Schatborn and B. Welzel, eds, *Rembrandt: The Master & his Workshop, vol. II: Drawings and Etchings*, exh. cat., Altesmuseum, Berlin; Rijksmuseum, Amsterdam; National Gallery, London (New Haven, CT, and London, 1991–2)

Brown, Christopher, *Scenes of Everyday Life: Dutch Genre Painting of the Seventeenth Century* (London, 1984)

—, J. Kelch and P. J. J. van Thiel, eds, *Rembrandt: The Master & his Workshop*, vol. I: Paintings, exh. cat. Altesmuseum, Berlin; Rijksmuseum, Amsterdam; National Gallery, London (New Haven, CT, and London, 1991–2)

Chapman, H. Perry, *Rembrandt's Self-Portraits: A Study in Seventeenth-Century Identity* (Princeton, NJ, 1990)

Clark, Kenneth, *An Introduction to Rembrandt* (London, 1978)

Corrigan, Karina H., Jan Van Campen and Femke Diercks, eds, *Asia in Amsterdam: The Culture of Luxury in the Golden Age*, exh. cat., Peabody Essex Museum, Salem, MA (New Haven, CT, 2016)

Friedländer, Max, *Landscape, Portrait, Still-Life* (New York, 1963)

Gowing, Lawrence, *Vermeer* (London, 1952)

Griffith, Anthony, *The Print before Photography: An Introduction to European Printmaking 1550–1820* (London, 2016)

Haak, B., *The Golden Age: Dutch Painters of the Seventeenth Century* (New York, 1984)

Impey, Oliver, *The Early Porcelain Kilns of Japan: Arita in the First Half of the Seventeenth Century* (Oxford, 1996)

Jansen, Guido M. C., ed., *Jan Steen: Painter and Storyteller*, exh. cat., National Gallery of Art, Washington, DC (Washington, DC, 1996)

Leeflang, Huigen and Pieter Roelofs, eds, *Hercules Seghers:*

Painter–Etcher, exh. cat., Rijksmuseum, Amsterdam (Amsterdam, 2017)

Mander, Karel van and Hessel Miedema, eds, *The Lives of the Illustrious Netherlandish and German Painters, from the First Edition of the Schilder-boeck (1603–04)* (Doornspijk, 1994–9)

Montias, John Michael, *Vermeer and His Milieu: A Web of Social History* (Princeton, NJ, 1989)

North, Michael, *Art and Commerce in the Dutch Golden Age*, trans. Catherine Hill (New Haven, CT, and London, 1997)

Sandrart, Joachim von, *Lives of Rembrandt, Baldinucci and Houbraken* (London, 2007)

Schama, Simon, *The Embarrassment of Riches: An Interpretation of Dutch Culture in the Golden Age* (New York, 1987)

Schrader, Stephanie, ed., *Rembrandt and the Inspiration of India*, exh. cat., J. Paul Getty Museum, Los Angeles (Los Angeles, CA, 2018)

Segal, Sam, *A Prosperous Past: The Sumptuous Still Life in the Netherlands, 1600–1700* (The Hague, 1988)

Slive, Seymour, *Dutch Painting, 1600–1800* (New Haven, CT, and London, 1995)

—, *Frans Hals* (London, 2014)

Waiboer, Adriaan E., ed., *Gabriel Metsu: Rediscovered Master of the Dutch Golden Age*, exh. cat., National Gallery of Ireland, Dublin (Dublin, 2010)

—, *Gabriel Metsu: Life and Work: A Catalogue Raisonné* (New Haven, CT, and London, 2012)

Welu, James A. and Pieter Biesboer, *Judith Leyster: A Dutch Master and Her World*, exh. cat., Worcester Art Museum (New Haven, CT, 1993)

White, Christopher, *Rembrandt* (London, 1984)

— and Quentin Buvelot, *Rembrandt by Himself*, exh. cat., National Gallery, London (London, 1999)

Wright, Elaine, *Muraqqá: Imperial Mughal Albums from the Chester Beatty Library*, Dublin (Alexandria, 2008)

22 인간이 되기로 선택하는 것

Arnason, H. H., *The Sculptures of Houdon* (London, 1975)

Baillio, Joseph and Xavier Salmon, *Élisabeth Louise Vigée Le Brun*, exh. cat., Grand Palais, Paris (Paris, 2016)

Banks, O. T., *Watteau and the North: Studies in the Dutch and Flemish Baroque Influence on French Rococo Painting* (New York and London, 1977)

Bindman, D., *Hogarth* (London, 1981)

Brookner, Anita, *Jacques-Louis David* (London, 1980)

Bryson, Norman, *Looking at the Overlooked: Four Essays on Still Life Painting* (London, 1990)

Chou, Ju-his and Claudia Brown, *The Elegant Brush: Chinese Painting under the Qianlong Emperor, 1735–1795*, exh. cat., Phoenix Art Museum (Phoenix, AZ, 1985)

Cowley, Robert L. S., *Marriage A-la-Mode: A Re-View of Hogarth's Narrative Art* (Manchester, 1989)

Crow, Thomas, *Painters and Public Life in Eighteenth-Century Paris* (New Haven, CT, and London, 1985)

Duffy, Stephen and Jo Hedley, *The Wallace Collection's Pictures: A Complete Catalogue* (London, 2004)

Egerton, Judy, *Hogarth's Marriage A-la-Mode*, exh. cat., National Gallery, London (London, 1997)

Hayes, John, *Gainsborough: Paintings and Drawings* (London, 1975)

—, *The Landscape Paintings of Thomas Gainsborough*, 2 vols (London, 1982)

Honour, H. and J. Fleming, *A World History of Art* (London, 1982)

Hsü, Ginger Cheng-Chi, *A Bushel of Pearls: Painting for Sale in Eighteenth-Century Yangchow* (Stanford, CA, 2001)

Karlsson, Kim, *Luo Ping: The Life, Career and Art of an Eighteenth-Century Chinese Painter* (Bern, 2004)

—, Alfreda Murck and Michele Matteini, *Eccentric Visions: The Worlds of Luo Ping*, exh. cat., Museum Rietberg, Zurich (Zurich, 2009)

Postle, Martin, ed., *Joshua Reynolds: The Creation of Celebrity*, exh. cat., Tate Britain, London (London, 2005)

Richardson, Tim, *The Arcadian Friends: Inventing the English Landscape Garden* (London, 2007)

Rousseau, Jean-Jacques, *Discourse on the Origin and Foundations of Inequality among Men,* trans. and ed. Helena Rosenblatt (Boston, MA, and New York, 2011)

Stephens, Frederic G., *English Children as Painted by Sir Joshua Reynolds* (London, 1867)

Sullivan, Michael, *The Meeting of Eastern and Western Art from the Sixteenth Century to the Present Day* (London, 1973)

Surlapierre, Nicolas, Yohan Rimaud, Alastair Laing and Lisa Mucciarelli, eds, *La Chine rêvée de François Boucher: une des provinces du rococo* (Paris, 2019)

Tomlinson, Janis, *Goya: A Portrait of the Artist* (Princeton, NJ, 2020)

Uglow, Jenny, *Hogarth: A Life and a World* (London, 1997)

Wildenstein, G., *The Paintings of Fragonard: Complete Edition* (London, 1960)

23 시적인 충동

Ackroyd, Peter, *Blake* (London, 1995)

Avery, Kevin J., *Church's Great Picture 'The Heart of the Andes'*, exh. cat., Metropolitan Museum, New York (New York, 1993)

Bindman, David, *Blake as an Artist* (Oxford, 1977)

Brookner, Anita, *Romanticism and Its Discontents* (London, 2000)

Clark, Steve and Masashi Suzuki, eds, *The Reception of Blake in the Orient* (London and New York, 2006)

Eitner, Lorenz, *Géricault's 'Raft of the Medusa'* (London, 1972)

Gowing, Lawrence, *Turner: Imagination and Reality*, exh. cat., Museum of Modern Art, New York (New York, 1966)

Grave, Johannes, *Caspar David Friedrich*, trans. Fiona Elliott (Munich, 2017)

Grigson, Geoffrey, *Samuel Palmer: The Visionary Years* (London, 1947)

Honour, Hugh, *Romanticism* (Harmondsworth, 1979)

Howat, John K., *Frederic Church* (New Haven, CT, 2005)

The Journal of Eugène Delacroix, trans. Walter Pach (New York, 1948)

Lane, Richard, *Images of the Floating World: The Japanese Print, Including an Illustrated Dictionary of Ukiyo-e* (Oxford, 1978)

Poster, Amy G. and Henry D. Smith, *Hiroshige: One Hundred Famous Views of Edo* (London, 1986)

Rosen, Charles and Henri Zerner, eds, *Romanticism and Realism: The Mythology of Nineteenth Century Art* (London, 1984)

Torrence, Gaylord, ed., *The Plains Indians: Artists of Earth and Sky*, exh. cat., Metropolitan Museum of Art, New York (New York, 2015)

Truettner, William H. and Alan Wallach, eds, *Thomas Cole: Landscape into History* (New Haven, CT, and London, 1994)

Vaughan, William, *Samuel Palmer: Shadows on the Wall* (New Haven, CT, and London, 2015)

Vigne, Georges, *Ingres*, trans. John Goodman (New York, 1995)

Wade, Edwin L., ed., *The Arts of the North American Indian:*

Native Traditions in Evolution (New York, 1986)

Waterhouse, D. B., *Harunobu and His Age: The Development of Colour Printing in Japan* (London, 1964)

Wordsworth, William, *The Prelude: A Parallel Text*, ed. J. C. Maxwell (Harmondsworth, 1971)

24 일상의 혁명

Aceves Barajas, P., *Hermenegildo Bustos* ([1956] Guanjuato, 1996)

Adler, Kathleen, *Mary Cassatt: Prints*, exh. cat., National Gallery, London (London, 2006)

Atkins, Anna, *Sun Gardens: Victorian Photograms*, with text by Larry J. Schaaf (New York, 1985)

Aubenas, S. and G. Baldwin, eds, *Gustave Le Gray, 1820–1884*, exh. cat., Getty Museum, Los Angeles (Los Angeles, CA, 2002)

Barter, Judith A., *Mary Cassatt: Modern Woman*, exh. cat., The Art Institute of Chicago (New York, 1998)

Baudelaire, Charles, *The Painter of Modern Life and other Essays*, trans. Jonathan Mayne (London, 1964)

Bowness, Alan, *Poetry and Painting: Baudelaire, Mallarmé, Apollinaire and Their Painter Friends* (Oxford, 1994)

Browse, Lillian, *Degas Dancers* (London, 1949)

Busch, W., *Adolph Menzel: Leben und Werk* (Munich, 2004); English

trans. by Carola Kleinstück-Schulman as *Adolf Menzel: The Quest for Reality* (Los Angeles, CA, 2017)

Clark, T. J., *The Absolute Bourgeois: Artists and Politics in France, 1848–1851* (London, 1973)

—, *Image of the People: Gustave Courbet and the 1848 Revolution* (London, 1973)

—, *The Painting of Modern Life: Paris in the Art of Manet and His Followers*, rev. edn (London, 1999)

Cooper, Douglas, *The Courtauld Collection* (London, 1954)

Cox, Julian and Colin Ford, eds, *Julia Margaret Cameron: The Complete Photographs* (London, 2003)

Danchev, Alex, *The Letters of Paul Cézanne* (London, 2013)

Eisenman, Stephen F., ed., *Nineteenth-Century Art: A Critical History* (London, 2011)

Fox Talbot, William Henry, *The Pencil of Nature* ([1844] Chicago, IL, and London, 2011)

Gordon, Sophie, *Shadows of War: Roger Fenton's Photographs of the Crimea, 1855* (London, 2017)

House, John, *Impressionism: Paint and Politics* (London, 2004)

Huysmans, J. K., *Modern Art (L'Art moderne)*, trans. Brendan King (Sawtry, 2019)

Jansen, Leo, Hans Luijten and Nienke Bakker, *Vincent Van Gogh: The Letters: The Complete Illustrated and Annotated Edition* (London and New York, 2009)

Keisch, Claude and Marie Ursula Riemann-Reyher, eds, *Adolph Menzel, 1815–1905: Between Romanticism and Impressionism*, exh. cat., National Gallery, Washington, DC (New Haven, CT, 1996)

Kendall, Richard, ed., *Degas by Himself* (London, 1987)

— and Jill Devonyar, *Degas and the Ballet: Picturing Movement*, exh. cat., Royal Academy, London (London, 2011)

Leslie, Charles Robert, *Memoirs of the Life of John Constable, Composed Chiefly of his Letters* (London, 1845)

Mathews, Nancy Mowll, *Mary Cassatt: A Life* (New Haven, CT, and London, 1994)

Moore, George, *Impressions and Opinions* (London, 1891)

Murphy, Alexandra R., Richard Rand, Brian T. Allen, James Ganz and Alexis Goodin, *Jean-François Millet: Drawn into the Light*, exh. cat., Sterling and Francine Clark Art Institute, Williamstown, MA (New Haven, CT, 1999)

Os, Henk van and Sjeng Scheijen, *Ilya Repin: Russia's Secret*, exh. cat., Groninger Museum (Groningen, 2001)

Paz, Octavio, *Essays on Mexican Art* (New York, 1993)

Pollock, Griselda, *Mary Cassatt: Painter of Modern Women* (London, 1998)

Rewald, John, *The History of Impressionism* (New York, 1946)

Schivelbusch, Wolfgang, *Disenchanted Night: The Industrialisation of Light in the Nineteenth Century*, trans. Angela Davies (Berkeley and Los Angeles, CA, 1988)

Stevens, MaryAnne et al., *Manet: Portraying Life*, exh. cat., Royal Academy, London (London, 2013)

Thoré, Théophile, *Salons de Th. Thoré, 1844–48* (Paris, 1868)

Tibol, Raquel, *Hermenegildo Bustos, pintor del pueblo* (Guanajuato, 1981 and Mexico City, 1999)

Valkenier, Elizabeth, *Russian Realist Art: State and Society: The Peredvizhniki and Their Tradition* (New York, 1989)

Venturi, Lionel, *Les archives de l'impressionisme*, 2 vols (Paris and New York, 1939)

Weisberg, Gabriel P., *The Realist Tradition: French Painting and Drawing 1830–1900* (Cleveland, OH, 1981)

Wilson-Bareau, Juliet, *Manet by Himself* (London, 1991)

Wue, Roberta, *Art Worlds: Artists, Images and Audiences in Late Nineteenth-Century Shanghai* (Honolulu, HA, 2014)

25 산과 바다

Adriani, Götz, *Toulouse-Lautrec: The Complete Graphic Work*, exh. cat., Royal Academy, London (London, 1988)

Attenborough, David, *The Tribal Eye* (London, 1976)

Bakker, Nienke and Louis van Tilborgh, *Van Gogh & Japan*, exh. cat., Van Gogh Museum, Amsterdam (New Haven, CT, and London, 2018)

Barbeau, Marius, *Totem Poles of the Gitksan, Upper Skeena River, British Columbia*, Bulletin of the National Museum of Canada, no. 61 (1929)

Bashkoff, Tracey, *Hilma af Klint: Paintings for the Future*, exh. cat., Guggenheim Museum, New York (New York, 2019)

Brunt, Peter and Nicholas Thomas, eds, *Art in Oceania: A New History* (London, 2012)

Caldeira, Leah, Christina Hellmich, Adrienne L. Kaeppler, Betty Lou Kam and Roger G. Rose, *Royal Hawaiian Featherwork: Na Hulu Aliʻi*, exh. cat., de Young Museum, San Francisco (Honolulu, HA, 2015)

Carey, Frances and Anthony Griffiths, *From Manet to Toulouse-Lautrec: French Lithographs 1860–1900*, exh. cat., British Museum, London (London, 1978)

Childs, Elizabeth C., *Vanishing Paradise: Art and Exoticism in Colonial Tahiti* (Berkeley, CA, 2013)

Conisbee, Philip and Denis Coutagne, *Cézanne in Provence*, exh. cat., National Gallery of Art, Washington, DC (New Haven, CT, 2006)

Danchev, Alex, *Cézanne: A Life* (London, 2012)

—, *The Letters of Paul Cézanne* (London, 2013)

Duret, Théodore, *Histoire des peintres impressionnistes: Pissarro, Claude*

Monet, Sisley, Renoir, Berthe Morisot, Cézanne, Guillaumin

([1874] Paris, 1922)

Gathercole, Peter, Adrienne L. Kaeppler and Douglas Newton, *The Art of the Pacific Islands*, exh. cat., National Gallery of Art, Washington, DC (Washington, DC, 1979)

Gell, Alfred, Wrapping in Images: Tattooing in Polynesia (Oxford, 1993)

Hooper, Steven, *Pacific Encounters: Art & Divinity in Polynesia, 1760–1860*, exh. cat., Sainsbury Centre for Visual Arts, Norwich (London, 2006)

Ireson, Nancy, ed., *Toulouse-Lautrec and Jane Avril: Beyond the Moulin Rouge*, exh. cat., Courtauld Institute, London (London, 2011)

Jansen, Leo, Hans Luijten and Nienke Bakker, *Vincent Van Gogh: The Letters: The Complete Illustrated and Annotated Edition* (London and New York, 2009)

Jonaitis, Aldona, *From the Land of the Totem Poles: The Northwest Coast Indian Art Collection at the American Museum of Natural History* (New York, 1988)

Kaufmann, Christian, *Korewori: Magic Art from the Rainforest*, exh. cat., Museum der Kulturen, Basel (Basel, 2003)

Kjellgren, Eric, *Oceania: Art of the Pacific Islands in the Metropolitan Museum of Art* (New York and London, 2007)

— and Carol S. Ivory, *Adorning the World: Art of the Marquesas Islands*, exh. cat., Metropolitan Museum of Art, New York (New York, 2005)

Müller-Westermann, Iris, *Hilma af Klint: A Pioneer of Abstraction*, exh. cat., Moderna Museet, Stockholm (Ostfildern, 2013)

Rewald, John, *The Paintings of Paul Cézanne: A Catalogue Raisonné*, 2 vols (London, 1996)

Rilke, Rainer Maria, *Letters on Cézanne*, ed. Clara Rilke, trans. Joel Agee (London, 1988)

Roskill, Mark, Van Gogh, *Gauguin and the Impressionist Circle* (Greenwich, CT, 1970)

Ruskin, John, *Modern Painters, vol. IV, Of Mountain Beauty* (London, 1856)

Shackleford, George T. M. and Claire Frèches-Thory, eds, *Gauguin Tahiti: The Studio of the South Seas*, exh. cat., Galeries Nationales du Grand Palais, Paris (Paris, 2004)

Teilhet-Fisk, Jehann, *Paradise Reviewed: An Interpretation of Gauguin's Polynesian Symbolism* (Ann Arbor, MI, 1983)

Thomas, Nicholas, *Oceanic Art* (London, 2018)

Townsend-Gault, Charlotte, Jennifer Kramer and Ki-ke-in, *Native Art of the Northwest Coast: A History of Changing Ideas* (Vancouver and
Toronto, 2013)

Uhlenbeck, Chris, Louis Van Tilborgh and Shigeru Oikawa, *Japanese Prints: The Collection of Vincent Van Gogh* (London, 2018)

Watkins, Nicholas, *Bonnard* (London, 1994)

Weisberg, Gabriel P. et al., *Japonisme: Japanese Influence on French Art 1854–1910*, exh. cat., Cleveland Museum of Art (Cleveland, OH, 1975)

Whitfield, Sarah and John Elderfield, *Bonnard*, exh. cat., Tate Gallery, London (London, 1998)

Wright, Alastair and Calvin Brown, *Paradise Remembered: The Noa Noa Prints*, exh. cat., Princeton University Art Museum (Princeton, NJ, 2010)

26 새로운 세계

Ades, Dawn, *Photomontage* (London, 1976)

—, *Dalí: The Centenary Retrospective*, exh. cat., Palazzo Grassi, Venice (London, 2005)

Apollonio, Umbro, ed., *Futurist Manifestos* (London, 1973)

Barr, Alfred Hamilton, *Matisse: His Art and His Public* (New York, 1951)

Bergdoll, Barry and Leah Dickerman, eds, *Bauhaus 1919–1933: Workshops for Modernity*, exh. cat., Museum of Modern Art, New York (New York, 2009)

Bowlt, John E., *Russian Art of the Avant-Garde: Theory and Criticism 1902–1934* (New York, 1976)

Breton, André, *Manifestoes of Surrealism*, trans. Richard Seaver and Helen R. Lane (Ann Arbor, MI, 1969)

Cooper, Harry, *Mondrian: The Transatlantic Paintings* (Cambridge, MA, 2001)

Cowling, Elizabeth, *Picasso: Style and Meaning* (London, 2002)

Dickerman, Leah and Brigid Doherty, eds, *Dada: Zurich, Berlin, Hannover, Cologne, New York, Paris*, exh. cat., National Gallery of Art, Washington, DC (Washington, DC, 2005)

Dickermann, Leah and Elsa Smithgall, *Jacob Lawrence: The Migration Series* (New York and Washington, DC, 2015)

Eldredge, Charles C., *Georgia O'Keeffe* (New York, 1991)

Flam, Jack D., ed., *Matisse on Art* (New York, 1978)

—, *Matisse: The Man and His Art, 1869–1914* (London, 1986)

Foster, Hal, Rosalind E. Krauss, Yve-Alain Bois, Benjamin Buchloh, David Joselit, *Art since 1900: Modernism, Antimodernism, Postmodernism* (London, 2004)

Freud, Sigmund, *The Interpretation of Dreams*, trans. James Strachey ([1900] London, 1954)

Fry, Roger, *Vision and Design* (London, 1920)

Gale, M., ed., *Paul Klee: Creative Confession and Other Writings* (London, 2013)

Golding, John, *Boccioni's Unique Forms of Continuity in Space* (London, 1985)

Gray, Camilla, *The Great Experiment: Russian Art 1863–1922* (London, 1962)

Green, Christopher, ed., *Picasso's 'Les Demoiselles d'Avignon'* (Cambridge, 2001)

Helfenstein, J. and C. Rümelin, eds, *Paul Klee: Catalogue Raisonné* (New York, 1998–2004)

Hills, Patricia, *Painting Harlem Modern: The Art of Jacob Lawrence* (Berkeley, CA, 2009)

Hohl, Reinhold, *Alberto Giacometti: Sculpture, Painting, Drawing* (London, 1972)

Holtzman, Harry and Martin S. James, ed. and trans., *The New Art – The New Life: The Collected Writings of Piet Mondrian* (London, 1987)

Klee, Paul, *On Modern Art* (London, 1945)

Krauss, Rosalind, *Passages in Modern Sculpture* (New York, 1977)

Leja, Michael, *Reframing Abstract Expressionism: Subjectivity and Painting in the 1940s* (New Haven, CT, and London, 1993)

Lodder, Christine, *Russian Constructivism* (New Haven, CT, and London, 1983)

Lynes, Barbara Buhler, *Georgia O'Keeffe: Catalogue Raisonné* (New Haven, CT, 1999)

Milner, John, *Mondrian* (London, 1992)

Nesbett, Peter T. and Michelle DuBois, eds, *Over the Line: The Art and Life of Jacob Lawrence* (Seattle, WA, and London, 2001)

Ottinger, Didier, ed., *Futurism*, exh. cat., Centre Pompidou, Paris (Paris, 2009)

Porter, James A., *Modern Negro Art* (New York, 1943)

Richardson, John, with the collaboration of Marilyn McCully, *A Life of Picasso, vol. II: 1907–1917* (London, 1996)

Schwarz, Arturo, *The Complete Works of Marcel Duchamp* (London, 1997)

Sylvester, David, *Looking at Giacometti* (London, 1994)

Tomkins, Calvin, *Duchamp: A Biography* (New York, 1996)

27 트라우마를 겪은 후

Andrews, Julia F., *Painters and Politics in the People's Republic of China, 1949–1979* (Berkeley, CA, 1994)

Benjamin, Walter, *The Work of Art in the Age of Its Technological Reproducibility and Other Writings on Media*, ed. Michael W. Jennings, Brigid Doherty and Thomas Y. Levin, trans. Edmund Jephcott, Rodney Livingstone, Howard Eiland et al. (Cambridge, MA, and London, 2008)

Blazwick, Iwona and Sandy Nairne, *We Won't Play Nature to Your Culture: Barbara Kruger*, exh. cat., ICA, London (London, 1983)

Butler, Cornelia H. and Luis Pérez-Oramas, eds, *Lygia Clark: The Abandonment of Art, 1948–88*, exh. cat., Museum of Modern Art, New York (New York, 2014)

Enwezor, Okwui, ed., *The Short Century: Independence and Liberation Movements in Africa 1945–1994*, exh. cat., Museum Villa Stuck, Munich (Munich, 2001)

—, Katy Siegel and Ulrich Wilmes, eds, *Postwar: Art between the Pacific and the Atlantic, 1945–1965*, exh. cat., Haus der Kunst, Munich (Munich, 2016)

Fabian, Johannes, *Remembering the Present: Painting and Popular History in Zaire* (Berkeley, CA, 1996)

Fajardo-Hill, Cecilia and Andrea Giunta, *Radical Women: Latin American Art, 1960–1985*, exh. cat., Hammer Museum, Los Angeles (New York, 2017)

Feldman, Paula and Karsten Schubert, eds, *It Is What It Is: Writings on Dan Flavin since 1964* (London, 2004)

Foster, Hal and Mark Francis, *Pop Art* (London, 2005)

Godfrey, Mark, Paul Schimmel and Vicente Todolí, eds, *Richard Hamilton*, exh. cat., Tate Modern, London (London, 2014)

Govan, Michael and Tiffany Bell, eds, *Dan Flavin: A Retrospective*, exh. cat., National Gallery of Art, Washington, DC (New Haven, CT, 2005)

Greenberg, Clement, *Art and Culture* (New York, 1961)

Heidegger, Martin, *Basic Writings: From 'Being and Time' (1927) to 'The Task of Thinking'* (1964), rev. and ed. David Farrell Krell (London, 1993)

Heimberg, Bruno and Susanne Willisch, eds, *Joseph Beuys: Das Ende des 20. Jahrhunderts: Die Umsetzung vom Haus der Kunst in die Pinakothek der Moderne München / Joseph Beuys: The End of the 20th Century: The Move from the Haus der Kunst to the Pinakothek der Moderne München* (Munich, 2007)

Krauss, Rosalind, *Terminal Iron Works: The Sculpture of David Smith* (Cambridge, MA, 1971)

Lingwood, James, ed., *Rachel Whiteread: House* (London, 1995)

Moorhouse, Paul, *Interpreting Caro* (London, 2005)

Nairne, Eleanor, *Lee Krasner: Living Colour, exh. cat., Barbican Centre, London* (London, 2019)

Newman, Barnett, *Selected Writings and Interviews* (Berkeley, CA, 1990)

Nochlin, Linda, *Women, Art and Power: And Other Essays* (New York, 1988)

Rosenberg, Harold, *The Tradition of the New* (New York, 1959)

Rosenthal, Stephanie, ed., *Traces: Ana Mendieta*, exh. cat., Hayward Gallery, London (London, 2013)

Sartre, Jean-Paul, *Existentialism and Humanism*, trans. Philip Mairet (London, 1948)

Sherman, Cindy, *The Complete Untitled Film Stills* (New York, 2003)

Sontag, Susan, *On Photography* (New York, 1977)

Stonard, John-Paul, *Germany Divided: Baselitz and His Generation, from the Duerckheim Collection*, exh. cat., British Museum, London (London, 2014)

Storr, Robert, *Gerhard Richter: Doubt and Belief in Painting*, exh. cat., Museum of Modern Art, New York (New York, 2002)

Warhol, Andy, *Popism: the Warhol '60s* (New York, 1980)

— and Pat Hackett, *POPism: The Warhol Sixties* ([1980] London, 2007)

감사의 말

처음부터 이 책을 위해서 용기를 주고 지지를 보내준 모든 사람들, 캐서린 그레이엄, 재키 클라인, 라라 파이겔, 블룸스베리의 편집자 마이클 피시위크, 로저스 콜러리지 앤 라이트의 에이전트 조 왈디에게 큰 감사를 드린다. 블룸즈버리의 모든 분들에게 감사하다. 특히 이 책이 나오기까지 훌륭하게 작업을 진행해준 세라 러딕과 로런 와이브로, 어맨다 워터스, 한나 파제트, 조니 코워드에게 감사의 인사를 전한다. 완벽한 검수를 한 매슈 테일러, 교정을 본 캐서린 베스트, 디자인의 데비 오, 케이트 폴킹혼, 책에 필요한 사진을 검색하고 지뢰밭 같은 저작권과 이용료 문제를 능숙하게 해결한 조 카릴에게도 고마움을 전한다.

크리스티안 뒤르카임의 지원에도 마음 깊이 감사드린다. 그가 없었다면, 이 책의 집필은 불가능했을 것이다. 다이와 재단으로부터 필수적인 지원도 받았다. 덕분에 일본으로 현장 조사도 갈 수 있었다. 아주 결정적인 시기에 받았던 작가협회의 코로나-19 비상 기금도 큰 도움이 되었다.

각자의 전문 지식을 바탕으로 각자 해당하는 장을 읽어보겠다고 제안한 사람들에게도 매우 고맙다. 종종 정곡을 찌르는 비평을 포함한 그들의 조언이 글을 다듬는 데 유용했다. 던 아데스, 메리 비어드, 더글러스 브린, 캐럴린 캠벨, 폴 콜린스, 질 쿡, 캐서린 도일, 앤터니 이스트먼드, 데이비드 엑서지언, 에릭 퍼니, 로버트 휴이슨, 폴 힐스, 린다 코다드, 유리코 자칼, 엘레너 잭슨, 위진 리우, 마누엘라 미나 마르케스, 메리 엘린 밀러, 톰 필립스, 임마 라모스, 제시카 로슨, 게이 로빈스, 노먼 로젠탈, 리처드 숀, 피터 스튜어트, 크리스토퍼 화이트, 레이철 우드, 모두 감사합니다.

조사를 위해서 직접 방문했을 때, 도움을 준 분들도 모두 큰 감사를 드린다. 카이로를 안내했던 패트릭 킹슬리, 바티칸 박물관을 열어 보여준 클라우디아 레가, 할렘에서 환대해준 제임스 펜턴과 대릴 핀크니, 멕시코 시티에서 도움을 준 릴리아나 도밍게즈, 타이완 고궁 박물관의 완벽한 가이드였던 유진 리우, 상하이에서 도움을 주고 대화를 나눈 버트 클리먼과 저우 티에하이, 도쿄에서 큰 도움이 되었던 애나벨 제임스.

수없이 많은 사서, 큐레이터, 기록 보관 담당자, 홍보 담당자 등이 도움을 주었다. 모두에게 감사를 드리고 싶다. 그중에서도 특히 런던 도서관과 영국 도서관의 희귀본과 음악 자료실 직원들에게 감사한다. 이 책은 전 세계를 돌아다니며 집필했다. 그 과정에서 도움을 주신 모든

분들에게 감사한다. 이름을 다 기억하지 못해도 그들의 친절함을 절대 잊지 못할 것이다.

이 책을 쓸 때뿐만 아니라 책에 대한 아이디어를 내던 기간까지 포함하여 수년간 많은 사람들이 지원과 응원을 아끼지 않았다. 안타깝게도 완성된 책을 보지 못했지만 알리스터 워먼에게 특히 감사한다. 그와의 대화와 그의 통찰력이 책 내용을 다듬는 데 진심으로 도움이 되었다. 나세르 아잠, 카르멘 밤바흐, 도리스 베흐렌스-아부지프, 키아라 바르비에리, 슐라미스 베어, 폴 베니, 수 브루닝, 클렌 브라운, 미미 추, 크레이크 클루나스, 롭 쿠퍼, 바트 코넬스, 덱스터 달우드, 레나타 다노베이티아, 앤드루 데이비슨, 니콜라 엘빈, 도나토 에스포지토, 플로라 맥케버디, 루퍼트 파울크너, 조너선 헤이, 데미안 허스트, 하워드 호지킨, 샘 호지킨, 야스요시 이치하시, 사치코 이데미츠, 에밀리 자비스, 엠마 케이, 로즈 커, 에드가 라귀니아, 마이클 마테이니, 스티븐 미튼, 바네사 니콜슨, 루카스 니켈, 히로코 니시다, 스튜어트 프로핏, 스티븐 쿼크, 존 라일리, 카스틴 슈베르트, 마이클 테일러, 엘리슨 턴불, 오렐 베르디에에게도 역시나 큰 고마움을 전한다.

맨 처음, 그리고 맨 마지막, 더불어 가장 심오한 감사는 케서린 그레이엄에게 전한다. 수많은 초안을 읽어주고 이 책의 집필을 상당 부분 가능하게 해준 사람이 그녀이기 때문이다.

이미지 출처

저자와 발행인은 이 책에 인용된 자료와 이 책에서 수록된 모든 이미지의 저작권 소유자를 추적하기 위해서 최선의 합당한 노력을 기울였다. 출판 이후 저작권자의 실수나 누락을 저자나 발행인에게 통보한 경우 저자와 발행인은 후속 인쇄에서 바로잡도록 노력할 것이다.

인명 색인